完譯 芥子園畫傳

金永基 監修

李元燮
洪石蒼 譯

完譯 芥子園畫傳

金永基 監修

李元燮
洪石蒼 譯

序

내가 東洋美術의 연구와 교육에 종사한지 이미 四十年, 그동안 느낀 것은 우리 대부분의 선배들은 후손들의 나갈 길에 도움이 될 만한 文獻 하나 남기지 못한 것을 부끄럽게 생각해왔다. 따라서 내가 中國留學에서 돌아온 뒤 오늘날까지 指向하고 걸어온 목표와 念願은 어떻게 하면 우리의 다음 세대들에게는 우리 세대가 겪은 고통을 당하지 않게 할 수 없을까 하는 것이었다. 잘 하나 못 하나 나는 이런 면에서 여러 세월을 애쓰며 지내왔다.

그래서 東洋畫의 가장 권위있는 理論書이며 우리나라에서 널리, 오랫동안 이용되어 온 芥子園畫傳의 번역을 원해왔던 나는 完譯版 芥子園畫傳의 監修要請을 받아 이에 착수한 지 二個月만인 지난해 그믐날 完成을 보게 되었다. 이 책을 번역한 이가 詩人이며 漢文學者로 많은 譯書를 낸 일이 있는 李元燮씨와 東洋畫의 본 고장인 중국에서 修學한 弘益大學의 洪石蒼형의 그 유려한 文章이나 내용의 전달은 나무랄데 없이 잘 된 것이었다. 나는 오직 미술에 관한 것만을 검토하여, 특히 금일의 젊은 世代의 畫學徒들에게 도움이 되도록 하는 것에 중점을 두었다. 비록 나의 학창시절과 금일의 젊은 世代의 사이는 半世紀 미만의 짧은 시간적 차이가 있지만, 이 동안 우리 민족이 겪은 심한 격동기는 사실상의 시간보다는 엄청난 차이가 있게 마련이다.

그러므로 이같은 급격한 전환기의 현세대에 처하여 있는 우리들이 數三世紀前 大陸의 이 古典의 本義를 금일의 우리 세대에 이해하도록 전달한다는 것은 참으로 어려운 일인 동시에 뜻깊은 일이 아닐 수 없다. 어느나라 글이나 다 그렇지만, 특히 漢文의 번역이란 매우 폭이 넓어 신중에 신중을 기하지 않고는 안되는 것이다. 여기서 몇 가지 구체적 예를 들면 이 책에 「起手」라는 用語가 나오는데 이 뜻은 경우에 따라 「始初·開始·着手·基本·基礎」 등 여러가지로 번역해야 하며 「形勢」라는 말도 경우에 따라 「姿勢·構成·構圖·位置」 등으로 번역되어야 하는 것이다.

晴江 金 永 基

이와 같은 뜻말이라도 中國式·日本式·韓國式이 각기 다른 수가 있으니 몇 가지 實例를 들면 다음과 같은 것들이 있다고 보겠다.

中國式	東方畫	工筆畫	寫意畫	草圖	屏障	幀	冊	頁
日本式	東洋畫	細密畫	文人畫	下圖	屏風	畫帖	冊	色紙
韓國式	東洋畫	細密畫	文人畫	草本	屏風	畫帖	斗方	方

또 이 책에는 우리말로는 一個 용어로 쓰는 것을 다음과 같이 여러가지 용어로 쓰고 있으니, 예를 들면 연꽃을 蓮荷·菡萏이라 하며, 양귀비를 罌粟·鶯藥·麗春·虞美人 등으로 썼으며, 또 원추리를 萱草·密萱·鳳頭萱·忘夏 草·宜男草·重華萱草 따위의 여러가지로 써서 사람의 머리를 어지럽히고 있다. 또 다음과 같은 이를 그대로 써서는 금일의 젊은 世代는 무슨 뜻인지 모를 것이니 이를 번역하지 않을 수 없다. 例를 들면 古典的 용어는 淺說(개설· 개론 또는 要說), 源流(근원·출발·시초), 骨法(필치·붓질), 沒骨·點綴(단번에 찍어 그림), 淋漓(흠뻑짐·대담 함), 賦彩·設色(착색·색칠함), 正面(꽃이나 새의 모양이 전체적으로 三분의 二가 측면으로 보이는 경우), 根下 (뿌리에 가까운 곳, 줄기의 밑둥) 등이 있다. 또 그렇다고 다음과 같은 用語를 번역하면 오히려 어색하니 이런 경우는 그대로 두고 그 뜻을 이해해야 하니 例를 들면, 詞·賦·點景人物·皴(준)·花卉·器皿·折枝·翎毛·和墨(混墨)· 白描(線畫)·木本(교목)·草本(一년초) 등이 있다. 그러나 금일과 같이 外來語가 거의 生活語가 되었다고 해서 이 책에서 「아이디어·모티프·스케치·터치·포우즈·오랜지색」 따위의 말을 사용할 때 이 또한 어울리지 않는다. 참 으로 오늘의 우리 젊은 세대에게 이런 東洋의 古典을 알기 쉽게, 그리고 정도에 알맞게 번역을 한다는 것은 한두 가지가 어려운 일이 아니다. 이상과 같이 여러가지의 어려운 점을 극복하고 검토에 검토를 거듭하여 四十여 年의 교단생활의 체험과 경험을 토대로 하여 이 책을 감수하게 된 것이다.

그런데 문제는 오늘날 젊은 世代뿐 아니라, 현대 우리 畫壇의 作家나 評論家 또는 收藏家 중에 과연 이 책을 읽 은 사람이 몇이나 있느냐 하는 것이다. 나는 거의 없다고 단정한다. 그 이유는 첫째로 지금까지는 芥子園畵傳 자체

가 漢文으로 되어 있다는 점이요; 둘째는 芥子園畵傳은 시대에 뒤떨어진 것이라는 몰지각한 생각에도 큰 원인이 있

다고 보겠다. 漢文을 몰라 못 읽는 것은 할 수 없지만, 이 「화전」의 내용을 이론이나 畵法이 구식이라 생각하는

것은 東洋藝術의 기본이 오늘날 많은 西洋畵家들이 연구하는 要點의 하나가 된다는 것을 모르는 불행한 사실이다.

다시 말하자면 西洋의 近代 내지 現代畵家들마저도 이 畵傳에서 자기들의 원하는 現代性을 발견하기 위하여 노력

하고 있다는 것을 간과해서는 안된다. 그것은 프랑스나 미국에서도 이 책이 번역되어 상당한 연구의 대상이 되고

있음을 보아도 틀림없는 사실이다.

다음, 이 책 속의 서문에는 이런 대목이 나온다 「……작품을 하려 해도 畵想이 떠오르지 않을 때 이 책을 펼쳐들

고 그 실마리를 잡고자 하면, 곧 손끝에서 바람이 일듯 영감(靈感)이 샘솟아 오게 마련이다……」한 것처럼, 나 자

신 作家生活 四十年 동안에 때때로 착상이 떠오르지 않으면 이 책을 뒤져 그림 그린 지 몇 백 번인지 모르겠다.

이 「芥子園畵傳」이 韓國으로 건너온 年代는 분명치 않으나, 日本에는 一八一三(日文化九, 조선 순조 十二)年이

라 전한다.(芥子園畵傳國譯釋解／東京芸艸堂) 그리고 日語의 번역판은 芸艸堂에서 1930年에, 또 アトリエ出

版社에서 1935년에 나왔는데, アトリエ社版이 비교적 완전한 것이다. 近年 「프랑스」에서는 뻬드리치(Raphael

Betrucci)가 번역하였다 한다. 우리나라에서는 一九七〇年에 通文舘에서 「芥子園畵譜大全」이란 이름으로 一〇四二

面에 달하는 複寫版이 出刊되었다.

以上과 같이 이 畵傳은 中國과 日本에서 나온 것이 수 十종이 넘는데 이들은 오랜 세월을 지나오는 동안에 原本

을 여러 판이나 만들어 냄에 따라 자연히 많은 變化를 가져왔으니, 어느것은 目次의 순서가 뒤바뀌거나 또는 생략

하고 畵本의 제목까지 없앤 것도 있다. 어느것은 名家의 例作을 뺐고, 어느것은 原本에 없는 것을 마음대로 첨가

하는 따위의 失手를 저질러 결국은 商業出版의 희생물이 되고 만 느낌까지 들기도 한다.

최근 우리나라의 모출판사에서 처음으로 우리말의 芥子園畵傳이 나온 것은 敬賀할 일이나, 그 畵傳은 日本版의

文句나 畵本을 그대로 再版한데 지나지 않았으며 더우기 圖版이 日本人의 모사품이라는 것을 알아야 하겠다. 한편

이 冊은 먼저 말한 바와 같이, 用語를 될 수 있는 대로 우리말로 번역했고, 또 圖版은 中國의 原本을 그대로 複寫

한 점에서 완전히 다른 것이다. 과연 이 畫傳은 마치 世宗大王이 나시어 訓民正音으로 어둡던 우리 民族文化史에 등불이 된 것처럼, 畫本이 없어 고민하는 많은 畫學徒들에게 큰 등불이 될 것으로 인정하는 바이다.

樂園高樓醉墨軒에서

中國美術研究會長　金　晴　江　씀

14

解說

晴江 金 永 基

이 「芥子園畵傳」이란 한마디로 말하면 十七세기(淸初)에 中國의 뜻있는 文人墨客들이 南京(金陵)의 芥子園이란

한 별장에 모여서 東洋繪畵의 學習에 필요한 理論과 實技를 자세히 설명 소개한 책이다. 이 「芥子園」이란 金陵 즉

江蘇省 金陵縣의 古都 南京에 살던 李漁(호 笠翁·一六一一~一六八〇)의 별장이다. 그런데 이 「芥子園」의 명칭은 이 별장

의 정원 안에 작은 언덕이 있어 그 모양이 마치 겨자씨(芥子) 같다는 데서 나온 것이다. 따라서 이 畵傳(즉 예전부

터 繪畵에 대하여 전하여 오는 것을 기록한 서적)을 이 芥子園의 주인인 李漁의 호를 따서 一名을 「笠翁畵傳」이라

고도 이른다.

이 畵傳이 刊行된 경위는 다음과 같다. 明末의 山水畵名家 李流芳(자 長蘅 호 檀園·一五七五~一六二九)이 그린 畵本을

그의 후손들이 收藏하였는데 明末의 富豪요 藝術 愛護家인 南京 芥子園의 主人 李漁가 이를 引受하여 그의 사위인

沈心友(자 因伯, 호 西冷·古人庵)로 하여금 金陵의 그의 장인인 笠翁의 별장인 芥子園에서 名畵家 王槩(자 安節·

호 柴鹿·靑在堂, 康熙年間·一六七二~一七三)에게 부탁하여 먼저의 李流芳의 畵本에다 더 보태어 편집하고, 원고에 착

수한지 三年만에 이를 마치고, 곧 이어서 名刻工을 청하여 板刻에 착수하여 책이 나오니, 이것이 一六七五(淸 康熙

一八)年의 일이다. 이래서 처음으로 東洋繪畵藝術史上 유명한 「芥子園畵傳」의 「山水譜」가 세상에 나오니 이것이

第一回 刊行인 初集이다.

이 初集(第一集)은 주로 山水畵에 관한 것인데, 이것이 나온 지 二〇餘年이 지나서야 第二回 刊行으로·二集과

三集이 나오게 되었다. 즉 初集이 나온 지 二〇餘年의 세월이 흘러감에 芥子園의 老主人 笠翁 李氏는 세상을 떠났

으나 初集에 관여했던 그의 사위 因伯 沈氏는 그 장인 李氏의 뜻을 이어 第二回 刊行 사업으로 花卉와 鳥蟲類에 관

한 것을 내기로 하고, 먼저 初集 간행에 종사하였던 安節 王氏와 그의 아우 蓑草·司直 등 三兄弟에게 부탁하여 이

의 편집에 착수케 하였다. 그래서 二集은 花卉의 대표가 되는 四君子에 각종의 花卉와 草蟲·翎毛類를 엮어 넣었

고, 三集에는 각종 彩色의 使用法, 歷代 名人의 花果·翎毛의 模寫本을 실었다. 특히 끝에는 「增廣名家畵譜」라는

난을 두고 여기다 淸朝 名家의 作品을 참고로 실었다. 이것이 第一回 刊行인 初集을 낸 지 二二年만인 一七〇一

(淸 康熙 四〇)年의 일이다. 그런데 이같이 初集이 나온 지 二〇餘年만에 두번째로 二集·三集이 나온 이유는, 이

사업의 주간이 되는 因伯 沈氏와 이미 초집에 종사했던 刻工이 세상을 떠나고 없으므로, 그와 같은 우수한 名刻工을

찾아 全國을 헤매기 一八年이란 오랜 세월이 걸렸다고 전한다. 따라서 이 계산에 따르면 이 어려운 板刻하는 時間

만도 三, 四年이 걸린 셈이 된다. 당시의 이 板本의 인쇄는 일종의 木板印刷였으므로 刻工이 字와 畵를 다 手工에

의하여 만들었고, 또 인쇄조차 많은 애로를 겪어, 初集이 나온 지 二二年만에 세상에 나오게 되었으니 이 사업이

얼마나 刻苦의 결과로 된 역사적인 사업인가를 알 수 있겠다.

그후 이 畵傳의 初版이 나온 지 약 百年만인 一八〇〇(嘉慶五)年 芥子園에서 再版이 나왔으나 初版만큼 인쇄가

정밀치 못하였다. 그러나 이같이 歷史上·美術史上 唯一의 名寶인 이 책이 세상에 나오매 이에 뜻있는 畵學徒들의

需要가 점점 많아짐에 따라 商人들은 서로 다투어 이를 하나의 商業本位로 하게 되니 결국 量에만 치우쳐 質的으

로는 점점 떨어지게 되었다. 대략 이상과 같이 간행 역정을 밟아왔으나 畵傳의 편집은 出版社에 따라 그 편집이

다르니, 어느 책에는 初集이 山水, 二集이 四君子, 三集이 花卉·草蟲·翎毛로 되어 소개한 것 등 약간씩 다르다.

그리고 四集의 刊行도 있다고 전하나 三版을 내었을 때인 一八八八(淸 光緒·一四)年 笙何鏞이라는 이가 그것은

僞作일 것이라고 그의 序文에 밝히고 있다.

이 畵傳이 日本에서 日語로 처음 번역된 것은 一九三〇年 芸艸堂版이니, 이렇게 보면 우리나라보다 약 四〇年이

앞선 셈이 된다. 그런데 日人 번역책에 原語文을 번역하지 못한 것은 이미 序文에서 몇가지 지적한 바와 같거니와,

무엇보다 그들은 「이 畵傳이 日本에 건너옴으로 明治代 日本의 南畵 발전에 원동력이 되었다」는 의미에서 이 책

을 단지 南畵硏究에 매우 중요한 것이라는 어조로 그들의 서문(序文)에 소개하였으니, 이는 그들의 큰 실수가 아닐

수 없다。 그 원인이 어디에 있느냐 하면, 이 畵傳의 畵本印刷는 전부가 板刻을 版畵 형식으로 인쇄하여 나왔으므로

여기 나타난 畵本의 樣式이 南畵로 보인 까닭이다。 그러나 初集의 「山水譜」에 나온 畵本의 名家 이름을 보면 이미

徐熙를 비롯하여 北宋의 郭熙・荊浩・苑寬・董苑, 五代의 米父子、南宋의 李康・馬遠・夏珪 등과、二集의 「花卉草

蟲譜」에 나온 五代의 荑荃 父子를 비롯하여 宋의 劉松年・南宋의 李廸、元의 選・易元吉、明의 林良・呂紀 등 院體

派와 北畵의 名手들의 畵本과 作品이 얼마든지 나오는 것이다。 뿐만 아니라、이 책에는 또 一種의 畵類를 五種의

畵法으로 소개한 것이 많으니 一例를 들면 蘭草 같은 것을 그리는데、點綴法・渲淡法・白描法・淡彩法・雙鉤濃彩

法・鉤勒塡彩法 등 南畵法 以外의 院體畵法까지 나오고 있으니, 日本에서 이 畵傳이 南畵硏究에 귀중한 것이라고

한 것은 하나의 偏見에 지나지 않는 것이다。

그러면 다음은 이 畵傳의 내용을 中國 原本에 의하여 몇 가지로 분류하여 설명하겠다。

□ 目錄에 의한 분류

「初集」:: 일반회화 그리는 法則 一二종。

一、 산수화 그리는 법칙 五종。

二、 山水畵 착색에 관한 설명 一六종。

三、 나무 그리는 법 四二二종。

四、 기타 和墨法・絹・白礬 먹이는 법, 종이의 설명, 낙관 하는 법, 채색접시 사용 법 등 一〇종。

五、 돌・바위・준・봉우리・물・구름 등 唐・宋・元代 名家의 畵法 四二一종。

六、 點景 인물 그리는 법 四二二종。

七、 점경 鳥類・走獸 그리는 법 二七종。

八、 宮城・樓閣・寺院・民家 그리는 법 一四三종。

九、 역대 명가의 山水 그리는 模寫本(총 五十종=가로 그리는 법 三十종。 둥근 부채・접는 부채 그리는 법 二十종)。

十、淸代 楊伯潤·任伯年·胡鐵梅·吳穀祥·王治梅 등 山水畵　六八점。

［二集］：十一、四君子 畵法(총 二〇八종)

1、난초 그리는 법　三六종。명가의 난초 작품　一六점。

2、대(竹) 그리는 법　六四종。명가의 대 작품　二八점。

3、매화 그리는 법　五〇종。명가의 매화 작품　三五점。

4、국화 그리는 법　五八종。명가의 국화 작품　三六점。

十二、淸代 名家 徐石史·潘秋盦·孫子書 楊伯潤·鄧鐵仙 등의 四君子　三〇점。

［三集］：十三、草本花·草虫 그리는 법　八三종。명가의 草虫 描寫 작품 四〇점。

十四、木本花卉·翎毛 그리는 법　八三종。명가의 花卉·翎毛 묘사 작품　四〇점。

十五、각종 翎毛의 生態 그리는 법 四三종。명가의 화훼·초충·영모작품 四〇점。

十六、淸代 名家 楊伯潤·鄧鐵仙·任伯年 朱夢廬·釋虛谷·錢慧安·胡鐵梅·王治梅·吳昌碩 등의 花卉·草蟲·翎毛 등의 例作　一〇六點。

十七、花卉·翎毛·鳥類의 着色에 관한 설명 기타 各色의 配合、和墨　二六종。
비단에 백반 먹이는 법, 색에 백반 섞는 것 등。

□ 種類에 의한 內容의 分類

一、畵史에 관한 것
歷代 畵壇狀況을 시대적으로 설명 소개한 것, 보통 미술사에 나오지 않는 각종의 「에피소우드」。

二、畵論에 관한 것
각종 회화의 부류와 화법·화풍에 관한 것

1、화법에 관한 一例를 들면, 난초 그리는 水墨(點綴)畵法·淡彩渲淡法·白描畵法。

2、唐·五代·宋·元·明代 名家의 作品 例。雙鉤濃彩畵法·鉤勒塡彩畵法 등。

18

□ **畵家・畵人에 관한 것**

3、수많은 나무 이름・꽃 이름・새 이름・벌레 이름 등과 走獸(네 발 짐승)。

唐・宋・元・明・淸 名家의 傳記 流派와 계통、화법、화풍의 연구、기타 개인의 숨은 「에피소우드」。

□ **各種 彩色에 관한 것**

1、각종 채색의 산지・재료・제조법・산수・화훼・鳥蟲 그리는 데의 배합법과 사용법、一例를 들면 藤黃은 독하니 입에 대지 말 것。燕脂는 손에 묻어 마르면 지지 않으니 주의할 것。

2、붓과 먹・채색과의 관계、먹과 채색의 배합 관계。

3、繪絹(회견∶그림 그리는 비단)의 사용법。비단에 백반 먹이는 법。

□ **여러 작가의 작품(摹倣名家畵譜)**

1、가로 그리는 법(橫長各式)

2、둥근 부채 그리는 법(宮紈式)

3、접는 부채 그리는 법(摺扇式)

대략 이상으로 「芥子園畵傳」의 內容을 검토하고 분석하여 解說에 대신한다。

樂園高樓醉墨軒에서

中國美術研究會長　金　晴　江　씀

芥子園畵傳을 번역하면서

芥子園畵傳은 東洋畵를 그리는 사람이면 누구나 다 알고 있고, 또한 그림을 배우고자 하는 사람들에게는 절대로 必要한 六法典書 같은 것이라 하겠다.

그러나 이와 같이 널리 알려진 寶典이지만 우리들은 케케묵은 中國의 畵本이라고만 생각하기 쉽고 그 참뜻을 충분히 活用하지 못하고 있는 것은 안타까운 일이라 아니할 수 없다.

이러한 현상은 먼저 그림을 배우는 사람들을 탓하기 전에 우리의 世代는 前世代와 달라서 좋은 책을 보고도 그 內容이 漢文으로 되어 있어 解得하기 어렵다는 사실로 미루어 보아 충분히 理解가 가는 것이라 하겠다.

이러한 때에 綾城出版社에서 康熙·乾隆版의 原本을 우리말로 상세히 번역하여 젊은 世代들에게 그 참뜻을 충분히 전달할 수 있게 하는데 協助해 주었다. 또한 韓國版을 出刊함에 있어서 어려운 文句는 하나하나 註釋을 붙여서 만들게 되었을 뿐만 아니라 芥子園의 原文을 그대로 넣었기 때문에 性情을 陶冶하기 위한 一般 敎養人이나 東洋畵의 奧妙한 世界를 探究하려는 專門家는 물론 누구나 할것없이 보고 익히기에 알맞은 책이라 생각하여 기쁘게 번역을 착수하게 되었다.

이 芥子園畵傳은 中國 明末 淸初의 文章家인 李笠翁이 畵法의 책이 절대로 必要한줄 여기던 차에 그의 사위인 沈因伯이 보여주는 李笠翁의 一家되는 李長衡이 오래전부터 古來의 名畵를 수집하여 대강 만들어 놓은 것을 잘 정리하여 刊行한 것이 芥子園畵傳의 初集이다. 이것은 李長衡이 만들어 놓은 畵本을 沈因伯이 그의 친구인 王安節에게 부탁하여 순서를 바로 잡고 더 보충하여서 編輯하는데 三年동안이나 걸렸다고 한다.

그런데 이 芥子園畵傳 初集은 山水畵集이며 이 책은 淸나라 康熙十八年(西紀 一六七九年)에 金陵에 있는 李笠翁

의 別莊인 芥子園에서 만들어졌다 하여 芥子園畵傳이라는 冊名이 붙여진 것이다.

初集이 나온 후 李笠翁은 세상을 떠나고 二十餘年 지나서 沈因伯은 다른 사람들에게 부탁하여 續篇인 二, 三集

을 板刻의 名手를 찾아서 刊行하였는데 여기에는 梅·蘭·菊·竹의 四君子를 비롯하여 花卉鳥蟲이 많이 수록되었

다. 그것이 康熙四十年(西紀 一七〇一年)이고, 그후 初集, 二集, 三集이 그림을 배우는 사람들에게 好評을 받아

乾隆年代(西紀 一七三六年代)에 再版이 나온 이후 계속 模刻版이 나왔던 것이다.

이러한 芥子園畵傳은 일찌기 李朝 때에 우리나라에 들어와서 先人畵家들에게 많은 영향을 주어서 畵壇에 敎科書

로 알려졌던 것이다. 그러나 이 敎科書의 習得을 마친 다음 어떤 분은 畵譜式에서 맴돌다가 그쳤고, 어떤 분은 그

畵譜式에 骨格을 두면서 寫生에 依하여 獨特한 自己世界를 開拓하기도 했다.

위와 같은 사실로 미루어 볼 때 우리는 이 책에서 좋은 점을 잘 살려 나간다면 큰 성과를 얻을 것이 분명하고

그렇지 못할 때에는 괜히 헛수고만 하게 되는 것이라 생각된다.

그렇기 때문에 그림을 그리고자 하는 사람들은 이 芥子園畵傳을 잘 習得한 다음에 事物을 直接 관찰하여 寫生한

다면 헛수고에 그치지 않고 創作에의 길로 들어갈 수 있을 것임이 분명하다.

이 芥子園畵傳에는 山水, 花卉鳥蟲은 물론 各種의 그림들과 함께 奧妙한 東洋畵論이 체계있게 수록되어 있을 뿐

만 아니라 水墨淡彩와 彩色畵法이 고루 說明이 되어 있어서 南宗畵와 北宗畵法의 眞髓를 알 수 있는 것이다.

또한 이 芥子園을 처음부터 끝까지 읽어 나가노라면 우리들이 機械文明 속에서 혼히 망각하기 쉬운 깊고 높은

東洋藝術의 精神世界와 現代가 상실하고 있는 중요한 人間的 정서와 思想을 일깨워 줄 것이라 믿는다.

譯 者 識

芥子園畫傳／目次

26

읽 어 두 기

一, 本書는 康熙 및 乾隆版·上海唐版 등의 원본을 직접 複寫하고 完譯한 것으로, 번역에 있어서는 될 수 있는 대로 여러 刊本과 대조함으로써 최대한 정확을 기했다.

一, 먼저 역문을 내세우고 원문과 주석을 붙여서, 누구나 그 취지를 쉽게 이해할 수 있도록 배려했다. 번역은 문장의 향기를 잃지 않는 범위에서 뜻의 전달에 중점을 두었고 주석은 간략하게 했다.

一, 그림에 들어 있는 畵題는 上欄에 옮겨, 그 대체적인 취지를 설명해 놓았다.

一, 用語 등의 번역에 있어서는 用處에 따라 다양한 의미를 지니게 됨으로 讀者들에게 경우에 따라서는 혼란을 불러 일으킬까 걱정하여 가능한 그대로 두었다.

一, 원본의 그림 중 各家名画에는 색채를 쓴 작품이 끼여 있어서, 옛 版画로서도 높은 가치를 지니고 있는 터이지만 감상 본위가 아닌 본서 출판의 취지를 생각해서 모두 흑백으로 통일하였다. 그리고 도판 중에는 좌우에 공백이 있는 것도 있는 바, 원본이 제一집·제二집·제三집의 순서로, 각기 다른 시기에 다른 형식으로 출판된 것이므로 본서처럼 全卷의 형식을 통일할 경우에는 부득이함을 양해하시기 바란다.

一, 各卷의 目次 형식이 다르나 本書에서는 各畵集의 큰 항목만으로 目次를 꾸몄고 총목차는 索引을 겸해 卷末에 모음으로써 독자들의 편의를 도모했다.

名家畫訣與理論

序

요즘 사람들이 진짜 산수를 사랑하는 정도는, 산수화에 대해 그들이 쏟는 애정과 별차이 없는 것 같다. 실상 병풍이 앞에 늘어서고 화폭・화첩이 책상에 수북할 경우면 드높은 산들이 멀리 바라보이는 곳, 봉우리의 푸른 빛은 흐르기라도 할 듯하고 물 소리는 마치 대답이라도 하는 것 같게 느껴진다. 때로는 안개나 구름이 거기에 엉기기도 하고 때로는 풍경이 맑게 조망되기도 해서, 진정 몸이 일구일학(一丘一壑) 사이에 놓여 있는 듯한 감흥이 일어난다. 꼭 신에 납(蠟)을 칠하고 지팡이에 의지하지 않고서도 이미 산에 오르고 물에 임한 즐거움을 맛보게 된다. 남의 그림을 보는 것만으로도 이런 소득이 있거니와, 그것이 산수를 자기 손으로 그리는 즐거움을 못 따를 것은 뻔하다. 무릇 남의 그림을 보고 받는 감동은 밖에서 오고, 자기가 그리면서 느끼는 감동은 제 마음에서 솟기 때문이다. 그러기에 산수에 계합(契合)하는 깊이에 있어서 양자 사이에는 반드시 거리가 있다고 보아야 한다.

나는 늘 산수를 사랑해 왔다. 그러나 남의 산수화를 감상할 뿐 스스로 그리지 못하는 것이 유감이었다. 마침 가까운 곳에 이름 있는 화가들이 적잖이 살고 있었으므로 성의껏 그 방법을 물은 적도 있다. 그러나 대부분의 화가들은 이마를 찡그려 가며 「이 방법은 마음으로 터득해야 되며, 눈에 보이는 어떤 형식을 통해서 가르치기는 곤란하다」고 말하는 것이 고작이었다. 아무리 생각해도 이해가 안 가는 대답이다.

지금 나는 一년 이상이나 앓고 있는 몸이라 통 나다니지를 못하고, 조그만 방에 들어박혀서 일체 남들과의 교제를 끊고 있는 중이다. 그러면서도 다행인 것은 호산(湖山)이 내 자리에 갖추어져 있는 일이니, 조석으로 이를 펼쳐 보면서 자못 와유(臥遊)의 즐거움을 누릴 수 있다. 그래서 일련(一聯)을 지어 「처마 밑에 성곽(城郭)을 모두 거두고, 호산(湖山)을 다 마련하여 눈속에 두네」라 하기도 했다. 다만 이것을 그림으로 그려 매생(枚生)의 칠발(七發)을 당해내게 하지 못하는 것만이 한이다. 그래서 내 사위 인백(因伯)에게 말했다. 「그림에 관한 일은 예전

부터 전해 오는 바가 있고, 그 중 인물(人物)·영모(翎毛)·화훼(花卉) 같은 것에 대해서는 다 이를 사생한 좋은 화보(畫譜)가 있건만, 산수의 한 부분에 이르러서는 홀로 적막(寂寞)하여 전하는 것이 없으니 딱하다. 산수를 그리는 법은 참으로 마음으로 터득해야 될 뿐, 형식으로는 전할 수 없는 것인가. 아니면 화가 자신이 그 전통을 비밀에 붙여 공개하지 않는 것인가.」 그러자 인백은 한 권을 내밀면서 「이것은 선세(先世)에서 끼친 바로, 오래 전부터 전해 오는 그것입니다.」 하는 것이 아닌가. 나는 이를 반가와하여 자세히 감상해 보았는 바, 아주 자세하여 무슨 체(體)건 갖추지 않음이 없고, 마치 수십 명의 화가가 그린 것만 같았다. 그리고 행간(行間)의 표석(標釋)의 서법(書法)은 다분히 우리 집 장형(長衡)의 필적을 닮은 데가 있었는데, 아니나다를까 말폭(末幅)에 와서 보니 거기에 이씨가장(李氏家藏)의 도장과 유방(流芳)의 인이 찍혀 있었다. 그래서 더욱 그것이 장형이 가졌던 옛 것임을 믿게 되었다.

다만 집에 보관되어 있는 비본인 까닭에 마음내키는 대로 인쇄(點染)했을 뿐, 일정한 순서나 계통이 서 있는 것은 아니어서 후학들에게 그대로 보일 수는 없는 것이 유감일 뿐이었다. 그러자 인백은 다시 한 질을 내놓고 웃으면서 「예전 금릉(金陵)의 개자원(芥子園)에 있을 때 왕안절(王安節) 씨에게 부탁하여 그림을 늘이고 순서를 바로잡아 편찬한 것인데, 지금껏 三년이나 걸려 겨우 일을 마쳤읍니다.」 했다. 나는 급히 손에 잡고 이를 살핌에 미쳐 서 칭찬(擊節)을 금할 길 없었고, 그것이 지선지미(至善至美)의 것임을 새삼 감탄하지 않을 수 없었다. 헤아리건대 이 그림은 원질(原帙)이 四十三매로, 혹은 분지(分枝)를 그리고 혹은 점엽(點葉)을 그리고 혹은 만두(饅頭)를 그리고 혹은 수구(水口)를 그렸는데, 저 파석(坡石)··교도(橋道)·궁실(宮室)·주거(舟車)와 더불어 그 세세한 요법(要法)까지 하나도 갖추어지지 않은 것이 없었다. 이것을 대본으로 하여, 안절(安節)이 독서의 여가에 종류를 갈라 모사하여 그 미흡한 데를 보충해 늘여서 백 三十三 매로 삼은 것이다. 그리고 다시 위로는 역대를 두루 살피고 가까이는 명가들의 작품을 수집하여, 제가(諸家)의 장점을 모아 전도(全圖) 四十 매를 만들어 초학자의 교본을 삼았다. 거기에 나타난 바, 용묵(用墨)의 선후라든가 물들인(渲染) 농담(濃淡)이라든가 배합과 원근의 여러 법이 명백하게 드러나지 않음이 하나도 없다. 그 법을 좇아 그린다면 지금까지 보고 느끼기만 했던 풍경의 미

(美)를 붓끝에서 살릴 수 있을 것이다. 이 불후의 기서(奇書)가 세상에 공개되지 않은 것은 어찌 천지간의 일대
결함이 아니겠는가. 급히 명령해 출판케 해서 세상의 진짜 산수를 사랑하는 사람들로 하여금 다 산수를 그리는 즐
거움을 누리게 하고, 반드시 전문적인 화가가 아니라 화가나 다를 바 없는 실효를 얻게 하려 한다. 소위
지척(咫尺)에 불과한 화폭 속에 만리의 풍경을 논하는 이들이 누운 채 산수를 즐기는 것이 어찌 먼 장래의 일이랴.
강희 십팔년 세차기미(歲次己未) 장지후(長至後) 삼일에, 호상(湖上)의 입옹(笠翁) 이어(李漁)는 오산(吳山)의
충원(層園)에서 쓰노라.

原文 今人愛眞山水。與畫山水無異也。當其屏障列前。幀册盈几。而彼崢嶸逈曠。泉聲若答。時而烟雲晻靄。時而景物淸和。宛然
置身於一丘一壑之間。不必蠟屐扶筇。而已有登臨之樂。獨是觀人畫。人畫之妙從外入。自畫之由心出。其所契於山
水之淺深。必有間矣。余生平愛山水。但能觀人畫。而不能自爲畫。間嘗舟車所至。不乏摩詰長康之流。降心問道。多慙頹日。此道可以
意會。難以形傳。豫甚爲不解。今一病經年。不能出遊。坐臥斗室。屏絕人事。猶幸湖山在我几席。寢心間對。頗得臥遊之樂。因署一聯
云。盡收城郭歸檻下。全貯湖山在目中。獨恨不能爲之寫照以當枕生七發。因語家倩因伯曰。繪圖一事相傳久矣。奈何人物翎毛花卉諸
品。皆有寫生佳譜。至山水一途。獨泯泯無傳。豈畫山水之法。泂可意會。不可形傳耶。抑畫家自秘其傳。不以公世耶。因伯又出一冊。
謂豫曰。是先世所遺。相傳已久。豫見而奇之。細爲玩賞。委曲詳盡。無體不備。如出数十人之手。其間標釋書法。
筆。及覽末幅。得李氏家藏。及流芳印記。益信爲長蘅舊物云。但此係家藏秘本。隨意點染。未有倫次。難以啓示後學耳。
峽。笑謂豫曰。向居金陵芥子園時。已囑王安節。增輯編次久矣。迄今三易寒暑。始獲竣事。不禁擊節。有觀止之嘆。計此
圖原帙凡四十三頁。若爲分枝。若爲點葉。若爲欛頭。與夫坡石橋道宮室舟車。琐細要法。無不畢具。安節於讀書之暇。分類
仿摹。補其不逮。廣爲百三十三頁。更爲上窮歷代。近輯名流。彙諸家所長。得全圖四十頁。爲初學宗式。其間用墨先後。配
合遠近諸法。莫不較若列眉。依其法以成畫。則向之全貯目中者。今可出之腕下矣。有是不可磨滅之奇書而不以公世。豈非天地間一大缺
陷事哉。急命付梓。俾世之愛眞山水者。皆有畫山之樂。不必居畫師之名。而已得虎頭之實。所謂咫尺應須論萬里者。其爲臥遊。不亦遠
乎。時康熙十有八年。歲次己未。長至後三日。湖上笠翁李漁。題於吳山之層園。

〔註〕 이 序는, 李笠翁이 康熙 十八년에 王安節이 편집한 芥子園畫傳
을 간행키에 이른 경위를 서술한 것이다. 단 이것은 제一집에만
붙인 서문이어서, 山水畫 이외에는 언급이 안되어 있다. 제二
집 제三집은 강희 四十년에 출판되었으나, 그때 李笠翁은 이
미 작고한 뒤였으므로 그의 관계는 제一집에 국한되는 것임을
알아 두어야 한다. ◇屏障——병풍이나 가리개. 여기에 산수화가
그려져 있는 것. ◇幀册——화폭과 화첩. ◇崢嶸——산이 높고
험한 모양. ◇逈曠——멀고 넓은 것. ◇峰翠——봉우리의 푸른

나 실패하자 뜻을 벼슬에서 끊었다。山水를 좋아하고 詩酒를 즐겼으며、그림으로 일가를 이루었다。檀園集이 있다。◇倫次——순서。◇金陵——지금의 江蘇省 金陵道 江寧縣이니、곧 南京을 말함이다。◇芥子園——淸의 李笠翁의 別莊으로 金陵에 있었다。◇王子安節——淸의 王槪니 初名은 改本、자는 安節로 金陵에 살았다。산수와 인물、松石을 다 잘 그렸고 시문에도 능했다。삼형제가 다 시화로 이름이 있었다。◇擊節——찬미함。◇觀止——그 이상이 없다는 뜻。至善至美한 것。左傳에서 나옴。◇虎頭——顧愷之의 幼名。◇四十三頁——頁은 葉의 뜻이니、枚·張과 같다。◇宗式——근본으로 삼는 법식。◇咫尺應須論萬里——咫는 八寸、尺은 一尺。작은 화면에 만리의 풍경을 그린 것을 말한다。杜詩에 尤工遠勢古莫比 咫尺應須論萬里라 한 것에서 인용된다。◇咫尺應須論萬里——이 말은 冬至·夏至에 아울러 사용됨。仿은 倣과 같음。◇寫眞——倣과 같음。◇長至——이 말은 冬至·夏至에 아울러 사용되는 뜻인데(禮記月令)、그래서 어느 쪽을 가리키는지 확실치 않다。해가 가장 길다는 뜻으로 하지에도 쓰이고(太平御覽)、어둠이 가장 긴다는 뜻으로 동지에도 쓰인다。康熙十八年——淸의 聖祖의 시기니、서기 一六七九年에 해당한다。◇康熙十八年——淸의 聖祖의 시기니、서기 一六七九年에 해당한다。

李漁——明末 淸初의 소설가요 희곡가。浙江 사람으로 이름을 漁라 하고 笠翁이라는 호로 알려졌다。明淸革命을 만나 뜻을 仕宦에서 끊고、明의 유신임을 자처하면서 소설·희곡의 창작으로 기염을 토했다。천하를 주유하고 만년을 남경에서 살다가 죽었다。저술로 笠翁十二樓·笠翁十種曲·笠翁一家言全集 등이 있다。

빛깔。◇烟雲晩靄——안개나 구름이 山에 끼여 있는 것。◇景物——風景。◇宛然——꼭 그런 것 같음。◇一丘一壑——山水 사이。隱士가 있는 곳。◇蠟屐——신에 납을 칠해 광택이 있게 하는 것。◇阮孚가 신에 납칠을 했다는 기록이 晉書에 있다。◇舟車所至——배나 수레로 쉽게 갈 수 있는 곳。◇臨——산에 오르고 물에 臨함。◇契合——마음이 딱 들어맞는 것。◇登臨——산에 오르고 물에 臨함。◇契——契合함。◇舟車所至——배나 수레로 쉽게 갈 수 있는 곳。◇摩詰長康——唐의 王維와 晉의 顧愷之。본문의 註 참조。◇蠶頰——눈썹 사이。◇摩詰長康——唐의 王維와 晉의 顧愷之。본문의 註 참조。◇蠶頰——眉間을 찡그리는 것。◇會——터득함。◇臥室——거처。◇披對——펼쳐 놓고 보는 것。◇屛絕——물리치고 끊는 것。◇臥遊——누운 채 거기에 노니는 듯한 기분을 맛보는 것。南史에서 나옴。◇枚生七發——漢의 枚乘은 字를 叔이라 하고 漢의 淮陰 사람이었는데、처음 吳王濞를 섬겨 郎中令이 되었다。그의 淮陰 사람이었는데、처음 吳王濞를 섬겨 郎中令이 되었다。그의 諫言을 물리치고 吳王이 반란을 일으켰으므로 그를 떠나 梁孝王을 섬겼고、효왕이 죽자 武帝를 섬겼다。七發이라는 글을 쓴 것이 文選에 실려 있다。◇因伯은 그의 자。西冷 또는 克庵이라는 호를 쓰고、笠翁의 사위였다。芥子園畫傳 제一집은、沈因伯이 자기 소장인 李長蘅의 畫譜를 기본으로、삼고 王安節을 시켜 증보편집한 것을 李笠翁이 간행한 것이다。◇標釋——표제와 해석。◇家儁——자기 사위。◇因伯——沈心友니、因伯은 그의 자。◇全貯湖山在自中——곳곳의 성곽을 남김 없이 내 집처마 밑에 거두어들이고、곳곳의 山水의 풍경을 모두 내 눈속에 비축한다는 뜻。◇郭歸襜下——전부 거두어들이는 뜻。◇長蘅——明의 李流芳은 자를 長蘅이라 하고 호를 檀園이라 불렀다。嘉定 사람으로 萬曆 丙午、孝廉에 천거되어 두 번이나 응시했으나 常熟에 거처했다。萬曆 丙午、孝廉에 천거되어 두 번이나 응시했으나 常熟에 거처했다。

青在堂畫學淺說

녹시씨(鹿柴氏)가 말했다. 그림을 논함에 있어서, 어떤 이는 자세한 것을 좋다 하고 어떤 이는 그와 반대로 간단한 것을 좋다 하기도 한다. 그러나 자세한 것을 좋다고 하는 주장도 잘못이고, 간단해야 한다는 주장도 잘못이다. 또 쉽게 그려지는 것이 좋다는 사람도 있고, 혹은 어렵게 생각해야만 되는 줄 아는 사람도 있다. 그러나 어렵게 생각해야만 되는 줄 아는 것도 잘못이고, 쉽게 그려치우는 것이 좋다는 생각도 잘못이다. 또 법식을 존중하는 사람도 있고, 혹은 법식을 무시하여야 한다고 주장하는 사람도 있다. 그러나 법식을 무시하는 태도는 좋지 않으며, 일생 동안 법식에만 구애돼 있는 것은 더욱 좋지 않다.

무릇 처음에는 법식을 엄격히 지키다가 뒤에 가서 차츰 법식을 떠나 자유로운 변화조차 일으키는 것이니, 법식을 지키는 극에 이르러 비로소 법식조차 완전히 벗어난 경지로 돌아가게 되는 터이다. 옛날 고장강(顧長康)은 색채를 쓰는 솜씨가 쇄락(灑落)해서, 손을 놀리는 데 따라 아름다운 화초가 그려지곤 하였다. 한간(韓幹)은 말의 그림의 명인이어서, 귀신도 와서 그에게 말을 그려 달라고 청했다는 이야기가 전해 온다. 고장강은 법식을 무시했던 사람이며 한간은 법식을 존중했던 사람이다. 그러고 보면, 법식을 지키는 것도 좋고 이것을 무시하는 것도 좋다는 이야기가 된다. 문제는 그림을 배울 때에, 몽당붓 묻은 것이 무덤을 이루고 쇠벼루를 갈아서 진흙처럼 만들만큼 수련을 쌓느냐 안 쌓느냐 하는 점에 있을 뿐이다. 가릉(嘉陵)의 산수를 그림에 있어서, 이사훈(李思訓)은 아주 신중을 기한 나머지 열흘 만에 물 하나를 그리고 닷새가 걸려서 돌멩이 하나를 그려, 몇달이 지나서야 한 폭의 그림을 완성했다. 그러나 오도원(吳道元)의 경우는 그것을 단 하루 만에 끝내 버렸다. 그러고 보면, 신중을 다하는 것이 좋다는 주장도 옳고 쉽게 그려치우는 것이 좋다는 의견도 옳다는 결론이 나온다. 다만 가슴에 오악(五岳)의 풍경을 간직하고 붓놀림이 대자재(大自在)의 신운(神韻)을 발휘하며, 만권의 책을 읽고 만리의 길을 여행하여, 달려가 동원(董源)·정법사(鄭法士)·거연(巨然)의 경지에 뛰어들고, 곧바로 고장강(顧長康)·정법사(鄭法士)·거연(巨然)의 진수를 파악할 기개가 필요할 따름이다.

예운림(倪雲林)은 왕우승(王右丞)의 생동하는 산수화를 배운 끝에, 자기는 물 맑고 숲이 고요한, 아주 담담한 그림을 그렸다. 곽서선(郭恕先)은 필(疋)로 된 비단의 한 끝에 얼레를 든 아이를 그리고 다른 한 끝에 연을 그린 다음, 일필로 몇길 길이의 선을 그어 얼레와 연을 연결시켜 버린 적이 있었다. 그러나 대각(臺閣)을 그릴 때에는 쇠털이나 고치실도 가릴 만큼 세밀히 그렸었다. 그러고 보면, 자세히 그리는 것도 좋고 간단히 그리는 것은 나쁘지 않다는 소리가 된다. 그러나 법식을 떠나고자 할 경우에는 먼저 법식을 배워야 한다. 쉽게 그리고 싶으면 먼저 신중히 그리는 태도를 배워야 한다. 간결한 필법을 체득하고 싶으면 먼저 학습 과정에서 세세히 그리는 필법을 배워야 한다. 옛사람들은 육법(六法)·육요(六要)·육장(六長)·삼병(三病)·십이기(十二忌)라는 것을 말했는데, 이것을 어찌 소홀히 할 수 있겠는가?

鹿柴氏曰。論畫或尚繁。或尚簡。繁非也。簡非也。或謂之易。或謂之難。難非也。易亦非也或貴有法。或貴無法。無法非也。有法亦非也。惟先矩度森嚴。而後超神盡變。有法之極。歸於無法。如顧長康之丹粉灑落。應手而生綺草。韓幹之乘黃獨擅。請畫而來神明。則有法可。無法亦可惟先埋筆成塚。研鐵如泥。十日一水。五日一石。而後嘉陵山水。李思訓屢月始成。吳道元一夕斷手。則日難可。惟日亦可。胸貯五岳。目無全牛。讀萬卷書。行萬里道。馳突巨之藩籬。直躋顧鄭之堂奧。若倪雲林之師右丞。山飛泉立。而為水淨林空。若郭恕先之紙鳶放線。一掃數丈。則繁亦可。簡亦未始不可。然欲無法。必先有法。欲練筆簡淨。必入手繁縟。六法。六要。六長。三病。十二忌。蓋可忽乎哉。

〔註〕

◇青在堂・鹿柴氏──엄정함. ◇超神盡變──변화가 자유자재인 것. ◇矩度──법식 ◇顧長康──森嚴── 晉의 顧愷之니、長康은 그의 字. 博學인 데다가 재기가 있었고、특히 그림을 잘 그렸다. 일찍기 桓溫과 殷仲堪의 參軍이 된 적이 있으며、謝安도 깊이 존경했었다고 한다. 사람을 그리되 눈동자를 안 그려 넣고 「이를 살리고 죽이는 것이 이 속에(阿睹中) 있다」고 했다. 幼名은 虎頭여서 사람들이 顧虎頭라 불렀다. 才絕・畫絕・癡絕이라는 三絕이 있는데、顧愷之에 대한 평을 들었다. ◇丹粉──彩色. ◇綺草──아름다운 풀. 花卉를 말함. ◇乘黃──宮中에 잘 봉奉되었다. 인물을 잘 그리고、특히 말의 ◇韓幹── 唐의 藍田 사람. 玄宗 때에 供奉太府寺丞이 되었다. ◇請畫而來神明──遵生八賤이라는 책에 이르던 말의 이름. ◇埋筆成塚──尙書故實에 이르기를、僧智永이 여러 해에 걸쳐 書를 배우니、몽당붓을 여러 개나 되었다. 이를 땅에 묻고 退筆塚이라 일컬었다고. ◇研鐵──桑維翰의 故事에서 나왔다. 桑은 음이 喪과 같다 해서 그를 싫어했다. 그래서 전근하라고 권한 이가 있었으나 상유한은 鐵硯 士科에 급제했는데、官上을 버린 독이 열 개나 되었다고. 桑은 음이 喪과 같다 해서 그를 싫어했다. 그래서 전근하라고 권한 이가 있었으나 상유한은 鐵硯 어했다.

을 가리키면서、벼루가 닳으면 다른 (관청으)로 가겠다고 거절했다는 것. ◇十日一水 五日一石──杜詩에 十日畫一水 五日畫一石── 한 것에서 딴 것. ◇嘉陵──嘉陵江은 지금의 四川省嘉陵道에 있고、山水가 奇絕해서 천하의 勝境으로 꼽힌다. ◇李思訓──唐의 宗室로 開元初에 彭國公에 봉해졌다. 그가 左武衛將軍인 적이 있어서 金碧山水를 그려 筆格이 遒勁하였다. 아들 昭道도 山水로 이름이 있어서 小李將軍이라 일컬었다. ◇吳道元── 唐의 陽翟 사람으로 자를 道子라 하고、명화가로 이름이 높게 했더니、산수화로 유명했는데、현종이 그에게도 그려냈다. 그때 李思訓 게도 산수화로 유명했는데、현종이 그에게도 그려냈다. 玄宗이 嘉陵江의 풍경을 그리게 했더니、嘉陵三百里의 경치를 하루에 그려 아후세에서 畫聖 소리를 들었다. 玄宗이 嘉陵의 풍경을 그려 「李思訓의 數 월의 功과 吳道元의 하루의 자취가、다 極妙하다」고 칭찬했다는 것. ◇斷手──그리기를 마치는 것. ◇五岳──중국을 대표하는 다섯 산. 중앙의 嵩山・동방의 泰山・서방의 華山・남방의 衡山・북방의 恒山. ◇目無全牛──莊子 養生篇에서、「臣이 처음으로 소를 기를 때에는 보는 바가 소 아님이 없었는데、三년 후에는 일찍이 全牛를 본 적이 없다」고 말한 데서 나왔다. 用筆이 自在하다는 비유. ◇讀萬卷書 行萬里路──董文敏이 말하되、만 권의 책을 읽지 않고 만리의 길을 가 본 적이 없는 사람은 畫家가 될 수 없다고. ◇董巨──董源과 巨然. 董源은 宋의 叔達이요 또 다른 자를 北苑이라 했고、南唐 때에 鍾陵 사람. 江南 화가로 江南 鍾陵이 되었다. 崗峭한 필치로 남강의 여러 산수를 잘 그렸다. 李煜이 宋에 항복했을 때 따라가 京師에 이르러、開寶寺에 있으면서 그림으로 聲譽를 떨쳤다. 著色은 李思訓과 같았다. 巨然은 南唐의 畫僧이니、江寧 사람. 정법사는 隋人으로 그림이 뛰어나、江左에 독보한다는 말을 들었다. ◇顧鄭──顧愷之와 鄭法士. ◇倪雲林──元의 無錫 사람으로 본명은

◇倪瓚──자를 元鎭, 호를 雲林이라 했다. 明初에 召命을 받았으나 응하지 않고 산수화에 열중했다. ◇王右丞──시인으로 유명한 王維니, 당의 현종을 섬겨 尙書右丞 벼슬을 했기에 왕우승이라 일컬어진다. 자를 摩詰이라 하고 書와 畫에도 능했다. 특히 그림으로는 남종화의 시조로 꼽히고 있다. ◇郭恕先──郭忠恕는 宋의 산수화에 생동하는 기운이 있는 것. 太宗이 불러 國子監主簿를 시켰다. 그림은 關소에게 배우고, 또 書도 잘 했다. ◇山飛泉立──산수화에 생동하는 기운이 있는 것. ◇練筆簡淨──필치가 숙련되어서 간결한 것. ◇牛毛繭絲──쇠털이나 고치실같이 세밀한 필치를 이르는 말. ◇一掃──一筆. ◇入手繁──처음 공부할 때는 세세한 것에서까지 다 그리는 번잡한 수법을 배워야 한다는 것.

六 法

남제(南齊)의 사혁(謝赫)은 고화품록(古畫品錄)을 저술했는데 거기서 주장하기를, 그림에는 六법이 있는 바 육법이란 기운이 생동하는 것·골법을 써서 운필하는 것·대상에 응해 형태를 사생하는 것·종류에 따라 빛깔을 칠하는 것·구도를 정하는 것·전모이사(傳摸移寫)하는 것이라고 하였다. 골법 이하의 다섯 가지는 배워서 기를 수 있는 일이거니와 기운만은 반드시 천품에 매였음을 알아야 한다.

[原文] 南齊謝赫曰。氣運生動。曰骨法用筆。曰應物寫形。曰隨類傳彩。曰經營位置。曰傳摸移寫。骨法以下五端。可學而成。氣運必在生知。

[註] ◇謝赫──인물화에 뛰어난 기량을 발휘했고, 著書에 畫品錄 一권도 있는 바, 陸探微 이하의 二十七명의 화가를 六品으로 나누어 그 우열을 비평했다. 그림의 육법이라는 것도 이 책에서 나왔다. ◇氣運生動──그림 속에 천지의 기운이 생동해야 한다는 주장이다. ◇佩文齋書畫譜에서는 運을 韻으로 쓰고 있다. ◇骨法用筆──골법은 필력이니, 선인의 작품에서 배워야 할 것은 그 형태가 아니라 이 골법이며, 자연의 대상으로부터 배우는 경우도 같다. 이런 필력으로써 붓을 놀려 그림을 그린다는 것. ◇應物寫形──寫生을 가리킨 것. 이같이 형상을 그림은 초보자의 일이어서, 점차 형상 속에 담긴 진수를 그릴 수 있어야 한다. ◇隨類傳彩──대상물을 따라 채색을 칠해 가는 것. ◇經營位置──위치를 잡는 것. 곧 구도를 가리킴. ◇傳摸移寫──傳摸는 先人의 그림을 모사해 전하고, 移寫는 선인의 그림을 보면서 베끼는 것. ◇五端──五個條. ◇生知──배워서 아는 것이 아니라 나면서부터 아는 것.

六要六長

송(宋)의 유도순(劉道醇)은 그의 저서 성조명화평(聖朝名畫評)에서 육요에 대해 이같이 말했다. 격조에 힘이 겸비되는 것이 첫 요건이요, 격식이 아울러 노성(老成)한 것이 둘째 요건이요, 변화자재하면서도 도리에 맞는 것이 세째 요건이요, 색채가 광택을 띠는 것이 네째 요건이요, 거래가 자연스러움이 다섯째 요건이요, 스승에게 배우되 그 단점은 버리는 것이 여섯째 요건이다.

[原文] 宋劉道醇曰。氣運兼力。一要也。格制俱老。二要也。變異合理。三要也。彩繪有澤。四要也。去來自然。五要也。師學捨短。六要也。

[註] ◇劉道醇──大梁 사람으로 그림을 잘 그리고, 五代名畫補遺 一권, 宋朝名畫評 三권을 저술했다. ◇氣運兼力──氣力暢達의 運

행이 있고, 특히 여기서 의미하는 전통적 격조가 있다 해도 거기에 힘이 갖추어질 필요가 있다는 것. ◇格制俱老──격식이 전통적인 고풍을 띠고 있어야 한다는 것. ◇變異合理──변화가 自在하면서도 그것이 도리에 맞아야 한다는 뜻. ◇彩繪有澤──색채가 광택을 띠고 있어야 한다는 것. ◇去來自然──行雲流水처럼 그리는 태도가 자연스러워야 한다는 것. ◇師學捨短──스승이나 선배에게서 배우되 그 단점에는 물들지 말아야 한다는 것.

또 육장(六長)에 대해 이같이 말했다. 거친 그림에서는 운필을 본다. 만일 운필에 뛰어난 점이 발견되면, 하나의 장점이라고 인정해야 한다. 괴팍한 그림에서는 재기(才氣) 여하를 알아본다. 재기에 뛰어난 데가 있을 때에는 이것도 하나의 장점으로 인정해야 한다. 정교한 그림에서는 역량 여하를 검토해야 한다. 그리하여 역량에 뛰어난 점이 있을 경우에는 이것도 하나의 장점으로 정하여야 한다. 괴상한 그림은, 그것이 도리에 맞는가 어떤가를 따져 보아야 한다. 만약 도리에 맞는다면 이것도 하나의 장점으로 인정해야 한다. 묵색(墨色)이 없는 그림에서는 선염(渲染) 여하를 정해야 한다. 선염에 뛰어난 데가 있으면 이것도 하나의 장점으로 인정해야 한다. 평범한 그림은, 거기에 어떤 뛰어난 점이 있는가를 따져야 한다. 만약 어떤 뛰어난 점이 발견될 때에는 그것도 하나의 장점으로 평가하여야 한다.

原文

嵓嵒求筆。一長也。僻澀求才。二長也。細巧求力。三長也。狂怪求理。四長也。無墨求染。五長也。平畵求長。六長也。

三 病

송의 곽약허(郭若虛)가 말했다. 그림에 세 가지 병이 있는데,

다 붓놀림과 관계가 있다. 첫째 병은 평판(平板)에 흐르는 일이니, 평판에 흐르면 팔의 힘이 약해서 붓이 잘 움직여지지 않고 그려야 할 것과 그릴 필요가 없는 것과의 취사를 그르치며, 그려진 것이 천박해서 원혼(圓渾)한 맛이 없다. 둘째 병은 각박(刻薄)한 것인데, 각박할 때에는 붓놀림이 중간에서 지체되어 뜻대로 그려지지 않고, 그림을 그리는 마당에 임하여 공연히 내면적인 분규를 경험하게 된다. 세째 병은 성급한 일인데, 성급할 때에는 나가려 해도 나갈 수 없고 흩어져야 할 경우에도 흩어질 수 없으며 무엇인가가 있어서 마음놓고 붓을 움직이지 못하게 된다.

原文

宋郭若虛曰。三病皆係用筆。一曰板。板則腕弱筆癡。全虧取與。狀物平褊。不能圓渾。二曰刻。刻則運筆中疑。心手相戾。勾畫之際。妄生圭角。三曰結。結則欲行不行。當散不散。似物滯礙。似筆流暢。

〔註〕

◇郭若虛──郭思의 字는 若虛요、宋의 郭熙의 아들。저서에 圖畫見聞志 六권이 있어서, 자기 아버지의 林泉高致集을 보충하였다。여기에 실린 말은 圖畫見聞志에서 뺀 것이다。◇板──立体的이 못하고 平面的이어서 滅에서 滅이 얇아서 힘이 없는것。◇平褊──천박한 것。◇圓──滅에서 立体感이 있어서 힘이 있는것。◇圓──滅를 뜻함。◇刻──方筆을 너무 모가 나게 붓을 대고 메는 모양。◇心手相戾──생각대로 붓이 움직여지지 않는 것。◇結──기상이 다급한 것。

十二忌

원(元)의 요자연(饒自然)은, 그림에서 꺼려야 할 열두 조항이 있다고 다음같이 말했다. 첫째로는 구도가 너무 빽빽한 것을 꺼린다. 둘째로는 원근의 구분이 분명치 않은 것을 꺼린다. 세째로

는 산과 산 사이에 기맥이 안 닿아 있어서 분리된 인상을 주는 것을 꺼린다. 다섯째로는 물에 수원과 하류의 구별이 없는 것을 꺼린다. 여섯째로는 길에 평탄한 곳과 험한 곳의 구별이 없는 것을 꺼린다. 일곱째로는 돌의 한 면(面)만이 그려져 납작하게 보이는 것을 꺼린다. 여덟째로는 나무에 사방으로 뻗은 가지가 없는 것을 꺼린다. 아홉째로는 인물이 앞으로 구부정한 것을 꺼린다. 열째로는 누각(樓閣)이 착잡한 것을 꺼린다. 열한째로는 채색이 법식에 적당치 못한 것을 꺼린다. 열두째로는 점태(點苔)와 채색이 법식에 맞지 않는 것을 꺼린다.

〔原文〕 元饒自然曰。一忌布置拍密。二遠近不分。三山無氣脈。四水無源流五境無夷險。六路無出入。七石只一面。八樹少四枝。九人物傴僂。十樓閣錯雜。十一濃淡失宜。十二點染無法。

〔註〕

◇饒自然 —— 그림에 밝아, 畫史會要를 저술했다. 여기의 글은 이 책에서 뽑은 것이나, 생략이 너무 심한 느낌이 든다. ◇布置拍密 —— 구도가 지나치게 빽빽한 것. ◇畫史會要 —— 畫史會要에 보면, 拍이 迫으로 되어 있다. 그쪽이 합리적이다. ◇源流 —— 물의 근원과 하류. 하류를 가려서 그려야 한다고 했으나, 골짜기의 개울물에는 통용된다 해도 平野를 흐르는 물에도 그것이 적용될 것인지 매우 의심스럽다. ◇夷險 —— 易險과 같음. 평탄한 곳과 험한 곳. ◇樹少四枝 —— 수목에 사방으로 뻗은 가지가 없는 것. ◇人物傴僂 —— 인물이 앞으로 구부정한 것. ◇濃淡失宜 —— 색채의 농담이 적절치 않은 것. ◇樓閣錯雜 —— 건물이 너무 들어차 있는 것. ◇點染無法 —— 點苔. 채색이 법도에 맞지 않는 것.

三 品

하문언(夏文彦)이 말했다. 기운이 생동하는데, 그것이 천성(天成)에서 나와 남이 도저히 그 기교를 배울 수 없는 그림, 이런 것을 신품이라 한다. 필세와 묵색이 탁월하고 색을 칠하는 법이 적절하여 여운이 적잖이 풍기는 그림, 이런 것을 묘품이라 한다. 그림이 그 물건을 잘 닮고 있을 뿐 아니라 법식에도 어긋나지 않는 것, 이런 것을 능품(能品)이라 한다.

〔原文〕 夏文彦曰。氣運生動。出於天成。人莫窺其巧者。謂之神品。筆墨超絕。傅染得宜。意趣有餘者。謂之妙品。得其形似。而不失規矩者。謂之能品。

〔註〕

◇夏文彦 —— 자는 士良이니, 元의 吳興 사람. 뒤에 雲間에 살았다. 그림에 정통해서 일가견이 있었다는 바, 古來의 화가 千五百人을 평했다. ◇筆墨超絕 —— 필법과 묵색이 아주 뛰어남. ◇天成 —— 타고남. ◇傅染 —— 색채를 칠하는 것. ◇形似 —— 모양이 자못 비슷함.

녹시씨(鹿柴氏)가 말했다. 하문언(夏文彦)의 설은 고인의 정론이다. 그림에 정통해서 일가견이 있었거니와, 당(唐)의 주경진(朱景眞)은 이 삼품(三品) 외에 일품(逸品)이라는 것을 추가해서 사품(四品)을 삼았다. 또 송의 황휴복(黃休復)은 사품으로 하는 점에서는 주경진과 같으면서도, 일품을 제일로 치고 신품·묘품을 그 뒤에 놓았다. 이것은 당(唐)의 장언원(張彦遠)의 뜻을 조술(祖述)한 것이다. 장언원은 「자연스러운 것이 가장 뛰어난 것인 바, 자연을 잃은 다음에 신품이 되고 신품을 잃은 다음에 묘품이 되고 묘품을

잃은 다음에 자세한 그림이 된다」고 한 바가 있다. 이것은 재미있는 이론이긴 하다. 그러나 그림이 신품에 이르렀을 때는 할 일은 끝난 것이니, 그러고도 자연에 맞지 않는 점이 남을 턱이 없다. 일품(逸品)은 삼품(三品) 밖에 두어야 할 것이며, 묘품(妙品)·능품(能品)과 우열을 따질 성질의 것이 아니라 믿는다. 지나치게 자세한 그림은, 애써 남으로부터 비난을 받지 않고 세상에 아첨하여 남의 인기(人氣)를 끌고자 하는 것이어서 그림 중의 사이비군자(似而非君子)요 잉첩(媵妾)이라 할 수 있다. 나는 이런 것을 취하지 않는다.

【原文】

鹿柴氏曰。此述成論也。唐朱景眞。於三品之上。更增逸品。黃休復迺先逸而後神妙。其意則祖於張彥遠。彥遠之言曰。失於自然而後神。失於神而後妙。失於妙而成謹細。其論固奇矣。但畫至於神。能事已畢。豈有不自然者哉。逸則自應置三品之外。則成無非無刺媚世容悅。而為畫中之鄉愿與媵妾。吾無取焉。

【註】

◇成論——고인의 정론을 말함. ◇朱景眞——唐의 吳郡 사람. 眞을 玄으로 쓰고 있는 문헌도 있음. 唐朝名畫錄 一권이 그의 저서로서 전하는데, 수록된 화가를 神品·妙品·能品·逸品으로 나눈 점은 朱景眞과 같았으나 逸品을 神品 위에 놓은 점은 특이하다. ◇三品之上——三品 밖. 三品 위의 뜻이 아니다. ◇張彥遠——唐의 河東 사람. 박학하고 특히 회화에 밝아 歷代名畫記 十卷을 저술했다. ◇黃休復——宋의 景德中에 활약한 사람. 字를 歸本이라 하고, 益州名畫錄(一名 成都名畫記) 三권을 저술했다. 蜀中의 화가 五十八명을 수록하고, 四品으로 나눈 바, 일품은 등급 밖에 두었다. ◇謹細——綿密함. ◇容悅——남에게 아첨해서 환심을 사고자 함.

◇鄉愿——위선자. 겉으로 군자같이 꾸미는 자.

分宗

선종(禪宗)에 남종(南宗)·북종(北宗)의 두 종파가 있는 것은 널리 알려진 사실인 바, 이렇게 갈린 것은 당대(唐代)에 들어와서다. 화단에도 남종·북종의 두 종파가 있는데, 이것도 당대에 와서 그런 분열이 생긴 것은 흥미 있는 사실이다. 그렇다고 남방 사람이 남종이 되고 북쪽 사람이 북종을 이룬 것은 아니다. 북종은 이사훈(李思訓) 부자가 개조(開祖)인데, 전하여 송(宋)의 조간(趙幹)·조백구(趙伯駒)·백숙(伯驌)이 되고, 마원(馬遠)·하언지(夏彥之)에 이르렀다. 남종은 왕마힐(王摩詰)이 개조인 바, 처음으로 선담(渲澹)의 기술을 써서 구작법(鉤作法)을 일변시켰다. 그로부터 전하여서 장조(張璪)·형호(荊浩)·관동(關仝)·곽충서(郭忠恕)·동원(董源)·거연(巨然)·미씨부자(米氏父子)가 되고, 원(元)의 사대가(四大家)에 이르렀다. 이것도 육조대사(六祖大師) 뒤에 마조(馬祖)·운문(雲門) 같은 영걸이 나온 것과 비슷하다.

【原文】

禪家有南北二宗。於唐始分。畫家亦有南北二宗。亦於唐始分。但其人非南北也。北宗則李思訓父子。始用渲澹。一變鉤斫之法。其傳為張璪。荊浩。關仝。郭忠恕。董源。巨然。米氏父子。以至元之四大家。亦如六祖之後馬駒雲門也。

【註】

◇分宗——그림이 남북 兩宗으로 갈라진 경위를 설명한 것. ◇禪家有南北兩宗——達摩가 전한 중국의 禪宗은 五祖 弘忍大師의 제자대에 오자 양분되었다. 神秀와 慧能이 각기 한 종파를 세웠는데 전자의 것이 북종, 후자의 유파가 남종이라 일컬어지게 되

42

었다. ◇其人實非南北也——선종의 남종과 북종은, 혜능이 남방인이기에 남종이 되고 신수가 북방인인 탓으로 북종이라 일컬어졌거니와, 남종은 이와 달라서, 남종이 그 사람의 출신지와는 관계가 없다는 뜻. ◇趙幹——江寧 사람으로 산수·인물·화조를 잘 그렸다. 著色을 잘 했다. ◇趙伯駒——자는 千里. 산수와 花果·翎毛를 잘 그렸다. ◇伯驌——자는 希遠으로 趙伯駒의 동생. ◇馬遠——宋의 錢塘 사람으로 산수·인물을 잘 그렸다. 光宗 때에 待詔가 되었다. ◇夏彦之——夏珪가 아닌가 한다. 夏珪는 송의 錢塘 사람으로 자를 禹玉이라 하고, 산수를 잘 그렸다. ◇鉤斫——윤곽의 線描. ◇渲澹——엷은 먹으로 자를 文通이라 하고, 唐의 吳郡 사람. ◇張璪——로 겹쳐 칠해 가는 법. ◇荊浩——五代해 衡忠 二州로 쫓겨났다. 檢校祠部員外郎·鹽鐵判官 벼슬을 난을 피해 太行山 洪谷에 숨어 살며 스스로 泌水 사람. 자는 浩然. 그림을 잘 했고, 어떤 일에 連坐의 화가로 荊浩子라 일컫고, 화법은 荊浩를 본받은 점이 많았고, 浩와 명성이 비슷했다. ◇關仝——五代 때의 長安 사산수를 잘 그리고, 秋山寒林圖 그리기를 좋아했다. ◇米芾——송대의 襄陽 사람으로 자를 元章이라 하고, 翰墨에 뛰어나 특히 山水·인물을 그리는 데 있어서도 일가를 이루었다. 禮部員外郎·知淮陽軍 벼슬을 했다. 세상에서 米南宮이라 일컫고, 소위 米點은 이 사람이 창설한 것이다. ◇鹿門居士——海嶽外史 등의 호를 썼다. ◇米友仁——米芾의 아들로 자를 元暉라 하고, 書畵를 잘 해서 小米라는 칭송을 들었다. 벼슬이 兵部侍郎·敷文閣直學士에 이르렀다. ◇馬駒雲門——馬祖大師와 雲門大師. 馬祖는 六祖 혜능대사의 三代의 法係으로, 禪門 일대의 걸물이었다. 雲門大師는 六祖 八代의 法係으로, 諱를 文偃이라 하고 雲門宗의 開祖다.

重品

예로부터 문장으로 유명하고, 그림을 가지고는 알려지지 않았으나 실상 회화에 조예가 깊었던 사람은 대대로 적지 않았으므로 여기에 다 열거하지는 못한다. 그림을 보는 것만도 아니요 그 사람됨을 생각해서 우리로 하여금 늘 경모의 정을 일으키게 하는 인물로는, 한(漢)에는 장형(張衡)·채옹(蔡邕)이 있고, 위(魏)에서는 양수(楊修)가 있고, 촉(蜀)에는 제갈량(諸葛亮)이 있고, 남제(南齊)에는 사혜련(謝惠連)이 있고, 송(宋)에는 원공(遠公)이 있고, 양(梁)에 도홍경(陶弘景)이 있고, 진(晋)에는 해강(嵇康)·왕희지(王羲之)·왕헌지(王獻之)·온교(溫嶠)가 있고, 당(唐)에 노홍(盧鴻)이 있고, 송에는 사마공(司馬公)·주희(朱熹)·소식(蘇軾)이 있을 뿐이다.

原文

自古以文章名世。不必以畫傳。而深於繪事者。代不乏人。玆不能具載。然不惟其畫。惟其人。因其人想見其畫。令人盧盧起仰止之思者。漢則張衡。蔡邕。魏則楊修。蜀則諸葛亮圖有南蘇。漢則張衡。魏則楊修。蜀則諸葛亮有江淮逸少師。王廙。晉則嵇康。王獻之。溫嶠。宋則遠公有名山圖。南齊則謝惠連。梁則陶弘景。弘景以羈放二牛徵聘。唐則盧鴻。有草堂圖。宋則司馬光。朱熹。蘇軾而已。

[註]

◇重品——인품을 존중해야 할 필요성을 말한 대목이다. ◇盧盧——싫증내지 않고 부지런히 일하는 모양. ◇仰止——우러러보고 사모함. ◇張衡——後漢의 西鄂 사람. 字를 平子라 하고 글을 잘 했는데, 그의 兩京賦는 구상하기 十年만에 이루어졌다고 한다. 天文·歷算에 조예가 깊어서 渾天儀를 만들었고, 서화에도 능해서 이름이 일대에 높았다. ◇蔡邕——後漢의 陳留 사람. 字

는 伯喈. 靈帝 때에 郎中이 되고, 楊賜 등과·六經의 문자를 考定해 碑를 太學의 門外에 세우기도 했다. 서화에 있어서 일대의 대가였다. ◇楊修——삼국시대의 魏의 華陰 사람. 자를 德祖라 하고 그림을 잘 그렸다. ◇諸葛亮——너무 유명해서 설명이 필요없거니와, 民俗을 敎化키 위해 일찌기 南彝圖를 친히 그린 적이 있다. ◇嵇康——三國 魏의 譙郡 사람. 자를 叔夜라 하고, 소위 竹林七賢의 한 사람이다. 中散大夫로 召命되었으나 취임치 않았고, 그림에도 뛰어나 獅子擊象圖·巢由圖 등을 그린 일이 있다. ◇王羲之——晋代 사람. 자를 逸少라 하고 王導의 從子였으며, 右軍將軍·會稽內史 등의 벼슬을 했다. 혼히 王右軍이라 일컬어진다. 글씨의 대가로 유명하고, 특히 초서·예서에 있어서는 고금의 일인자로 평가가 된다. ◇王廙——자는 世將. 晋이 南渡한 이후로는, 그를 지목하여 書畫第一이라 하였다. ◇王獻之——羲之의 아들로 자를 子敬이라 했다. 초서·예서에 뛰어나 二王 소리를 들었다. 中書郎 벼슬을 했고 그림에도 능했다. ◇溫嶠——晋의 太原祁 사람. 자를 太眞이라 하고, 처음에는 劉琨과 함께 친했다. 뒤에 散騎常侍가 되었고 蘇峻이 叛했을 때는 王導 등과 함께 이를 평정하기도 했다. 그림도 잘 했다. ◇陶侃——三國 魏의 ... 사람. 자를 ... 하고, 驃騎大將軍·始安郡公이 되고, 죽자 忠武라는 諡號를 받았다. 그가 그림을 잘 했음은 孫暢의 畫記에도 보인다. ◇遠公——僧 慧遠을 이름이니, 白蓮社를 결성하여 淨土宗을 받들고, 廬山의 東林寺에 거주했다. 詩를 잘 하고 그림에도 능해서 江淮名山圖를 그렸다. ◇謝惠連——남북조의 송대 陽夏 사람. 시인으로서 族兄인 謝靈運과 함께 유명했다. 서화에도 능했다. ◇陶弘景——南北朝의 秣陵 사람. 자는 通名. 齊의 高帝 때 諸王의 侍讀이 되었고 뒤에 句容의 句曲山에 은거해, 스스로 華陽隱居라 일컬었다. 신선을 좋아하여 辟穀·導引術을 잘 했다. 梁의 武帝가 아주 불렀으나 騎牛·放牛圖를 그려 대답을 대로 華陽隱居라 일컬었다.

——唐의 낙양 사람으로 자를 顯然이라 하고, 山林을 잘 그렸다. ◇盧鴻신하고 응하지 않았으며, 圖像集要도 저술했다고 전한다. 나이 八十五로 병 없이 죽었으며, 貞白先生이라는 諡號를 받았다.

◇司馬光——송의 陝州夏縣 涑水縣 사람. 자를 君實이라 하고, 仁宗·英宗에 歷仕했다. 神宗 때에 王安石의 新法을 반대하고, 高太后가 집정하자 相이 되어 新法을 혁파했다. 太師·溫國公의 贈職을 받고 文公이라는 諡號를 얻었다. 治亂興亡을 밝힌 그의 資治通鑑은 編年史의 白眉로 꼽히고 있다. 山水의 그림에서는 李思訓의 화풍을 따랐다. ◇朱熹——송의 학자. 자를 元晦라 하고, 뒤에 仲晦라고 고쳤다. 宋의 理學을 대성했다. 諡號는 文公. 일찌기 자기의 초상을 그린 적도 있는데, 吳道子의 화풍을 따랐다고 한다. ◇蘇軾——송의 眉山 사람. 자를 子瞻이라 하고, 神宗 때 王安石의 新法에 반대하다가 黃州로 귀양가, 집을 東坡에 짓고 東坡居士라는 호를 썼다. 哲宗 때 소환되어 尙書가 되었고 文忠이라는 諡號를 받았다. 詩文·書畫 전반에 걸친 대가였었다.

成家

당말(唐末)의 형호(荊浩)·관동(關仝)과 송(宋)의 동원(董源)·거연(巨然)은, 시대는 다르나 명성이 비슷했던 까닭에 사대가(四大家)라는 칭호를 들었다. 그후 이당(李唐)·유송년(劉松年)·마원(馬遠)·하규(夏珪)는 남송의 四大家 소리를 들었고, 조맹부(趙孟頫)·오진(吳鎭)·황공망(黃公望)·왕몽(王蒙)은 원(元)의 四大家 소리를 들었다. 그리고 고언경(高彦敬)·예원진(倪元鎭)·방방호(方方壺)는 일품의 부류에 속하는 사람들이지만, 역시 뛰어난 일가를 이루고 있었다. 이 대가들은 반드시 문호를 나누어서 한 유

파를 세우고자 했던 것은 결코 아니었으나、스스로 추종자가 생겨서 유파가 형성되었다。이 중에서 특히 이당(李唐)이 멀리 당(唐)의 이사훈을 본받고、공망(公望)이 가까운 송의 동원(董源)의 화풍을 배우고、언경(彦敬)이 송의 체취를 완전히 씻어 버리고、원진(元鎭)이 원나라 시대의 으뜸이 된 것 같은 것은 각자 천고 불마(千古不磨)의 업적을 세운 것이어서 남의 추종을 불허한다。선배들의 이 업적을 욕되게 안하는、요즘 누구라 할 것인가。

〔原文〕

自唐宋荊關董巨。以異代齊名。成四大家。劉松年。馬遠。夏珪。爲南渡四大家。趙孟頫。吳鎭。黃公望。王蒙。爲元四大家。高彦敬。倪元鎭。方方壺。雖屬逸品。亦卓然成家。所謂諸大家者。不必分門立戶。而門戶自在。如李唐則遠法思訓。公望則近守董源。彦敬則一洗宋體。元鎭則首冠元人。各自千秋赤幟難拔。不知諸家肯子。彦子。近日屬誰。

〔註〕

◇成家──일가를 이루는 것。일파를 일으키는 것。◇李唐──宋人으로 字를 晞古라 하고、산수와 인물을 잘 그리고 소에 뛰어난 기량을 보였다。高宗이 일찌기 그 卷上에 題하기를、李唐은 李思訓에 견줄 만하다고 했다 한다。◇劉松年──宋의 錢塘 사람。張敦禮를 스승으로 하여、山水・樓臺・人物의 그림으로 이름을 떨쳤다。◇南渡──金의 침략을 받은 宋이 서울 汴京을 버리고 양자강을 건너가 臨安에 수도를 정하니、이것을 南渡라 한다。그 이전을 북송이라고도 부른다。또 이 시기 이후를 남송이라고도 부른다。◇趙孟頫──자는 子昂이라 하고、호는 松雪道人。원래 송의 宗室이었으나、元에 항복하여 벼슬이 翰林學士承旨에 이르렀다。시와 그림에 뛰어나고、특히 書에 있어서는 古今의 명필로 지목되고 있다。저서로 松雪齋集 十권이 있다。◇吳鎭──元의 嘉興 사람으로 자를 仲圭、호를 梅花道人이라 했다。성품이 고결하고 산수와 화죽을 잘 그렸다。◇黃公望──元의 常熟 사람。본성은 陸氏였으나 永嘉의 黃氏의 양자가 되었다。자는 子久、호를 一峰이라 하고 또 大癡道人이라는 호도 썼다。富春山에 은거하여 산수를 잘 그렸다。董源・巨然을 스승으로 받들어 원래의 스스로 일가를 이루었다。◇王蒙──元의 吳興 사람。자를 叔明、호를 黃鶴山樵라 했다。趙子昂의 외손으로 산수를 잘 그렸다。명의 洪武年間에 옥사했다。◇高彦敬──이름은 克恭이요、彦敬은 그 자다。호를 房山이라 하고 元代 사람이다。벼슬하여 大中大夫・刑部尙書에 이르렀다。◇方方壺──元代 사람으로 이름은 從義、자는 無隅라 하며 方方壺는 그의 호다。貴溪의 도사였었는데 그림을 잘 했다。◇赤幟──史記 淮陰傳에、趙幟를 뽑고 赤幟를 세웠다는 기사가 있다。赤幟難拔이란、그 업적이 남의 손에 의해 흔들릴 수 없음을 가리킨다。◇肯子──不肯子와、대립하는 말로、혼들 조상을 욕되게 안하는、후계자。

能 變

인물화는 고개지(顧愷之)・육탐미(陸探微)・전자건(展子虔)・정사법(鄭士法)으로부터 장승요(張僧繇)・오도원(吳道元)에 이르러 일변했다。산수화는 이사훈 부자에 이르러 일변했고、형호(荊浩)・관동(關仝)・동원(董源)・거연(巨然)에 이르러 다시 일변했고、이성(李成)・범관(范寬)・마원(馬遠)・하규(夏珪)에 이르러 다시 일변했고、유송년(劉松年)・이당(李唐)・황학산초(黃鶴山樵)에 이르러 다시 일변했고、대치도인(大癡道人)・녹시씨(鹿柴氏)는 이같이 말했다。조자앙(趙子昂)은 원대에 살

면서도 그림에서는 송대의 법식을 지켰고、 심계남(沈啓南)은 명대 사람이건만 그 그린 바를 보면 엄연히 원대의 그림이다。 그리고 당의 왕흡(王洽)이 발묵법(潑墨法)을 시작한 것은 마치 후세에 미원장(米元章) 부자가 있을 것을 미리 알고 있기나 한 듯하고、 왕마힐(王摩詰)이 선담법(渲淡法)을 창시한 것 역시 후세에 왕몽(王蒙)이 나타날 것을 지레 헤아리거나 한 듯한 느낌을 준다、 이들 대가 중에는、 혹은 후대에 살면서 전대의 법식을 지킨 사람도 있고、 혹은 후대에 살면서、 혹은 전대(前代)에서 일파를 창시한 사람도 있다。 혹은 전대 사람이면서 후대 사람이 적절히 변화하지 못할 것을 두려워하여 먼저 변화해、 보인 사람도 있고、 혹은 후대 사람이면서 자기보다도 후대의 사람들이 전대의 법식을 지켜 내지 못할 것을 두려워하여 스스로 굳게 지킨 사람도 있다。 그러나 스스로 법식을 변화시킨 사람은 대담하고、 법식을 굳게 지킨 사람은 식견이 있다고 보아야 한다。

〔原文〕

人物自顧陸展鄭。以至僧繇道元。一變也。山水則大小李。一變也。荊關董巨。又一變也。李成。范寬一變也。劉李馬夏。又一變也。大癡黃鶴。又一變也。

鹿柴氏曰。趙子昂居元代。而猶守宋規。沈啓南本明人。而儼然元畫。唐王洽若預知有米氏父子而潑墨之關鍵先開。王摩詰若逆料有王蒙而渲澹之衣鉢早具。或創於前。或守於後。或前人恐後人之不善變。而先自變焉。或後人更恐後人之不能善守前人。而堅自守焉。然變者有膽。不變者亦有識。

〔註〕

◇能變──시대를 따라 화풍이 바뀌는 것。◇顧陸展鄭──顧愷之。陸探微。展子虔。鄭士法을 가리킨다。陸探微는 劉宋 사람。그림에 六法이 있으나、 예로부터 이를 具足한 자가 드물었는데 陸探微에 이르러 실현되었다는 평을 들었다。展子虔은 隋代 사람으로 인물화를 잘 그렸고、 唐代의 선구자가 되었다。◇僧繇──張僧繇는 남북조의 梁의 화가。 벼슬이 右軍將軍・吳興太守에 이르렀다。◇道元──산수와 불상을 잘 그리고 畫龍點睛의 고사로 유명하다。◇吳道子。◇大小李──李思訓과 李昭道。◇荊關董巨──荊浩・關仝・董源・巨然。◇李成──宋의 吳人。자는 咸熙。五代 말에 詩酒를 가지고 公卿 사이에 노닐었는 바、 산수를 잘 그렸다。◇范寬──宋의 華原 사람。이름은 中正、 자는 仲立。성질이 느려서 세인이 范寬이라고 불렀다 한다。산수를 잘 그렸다。◇劉李馬夏──劉松年・李唐・馬遠・夏珪。◇大癡──黃子久。◇黃鶴──王叔明。◇沈啓南──沈周는 明의 長洲 사람으로 자는 啓南、 石田、 啓南은 그의 호였다。文은 左氏、 詩는 杜甫、 書는 黃庭堅을 배우고 그림에서 가장 뛰어난 기량을 보였다。唐寅・文徵明・仇英과 더불어 明의 四家로 일컬어지고 있다。◇王洽──唐代 사람으로 山水를 잘 그려서 世人들로부터 王墨 소리를 들었다。널리 강호에 놀면서 항상 山水・松石・雜樹를 그렸다。◇潑墨──墨色으로 산수를 구사하는 것。◇關鍵──빗장과 자물쇠。◇衣鉢──秘要를 전수하는 것。禪家의 용어。

計 皴

산수화를 배우는 사람은 반드시 마음을 가라앉히고 지력(智力)을 다하여、 먼저 어떤 일가(一家)의 준법(皴法)을 배워야 한다。 배우는 바가 다 성취해서 마음과 붓이 일치하게 되면、 그때 가서 제가(諸家)의 법식을 채용하고 스스로 고안을 거듭하며 제가의 법식을 뒤섞어서 스스로 일가를 이루어야 한다。 공부가 성취한 뒤에는 학습한 법식 모두를 망각할 것이 요청되는 터이나、 처음에 있어서는 오로지 어느 일가의 법식을 익혀서 다른 법식과 뒤섞이는 일이 없어야 한다。 대략 준법의 종류를 열거하면、 피마준(披麻皴)・난마준(亂麻皴)・지마준(芝麻皴)・대부벽(大斧劈)・소

부벽(小斧劈)·운두준(雲頭皴)·우점준(雨點皴)·탄와준(彈渦皴)·하엽준(荷葉皴)·반두준(礬頭皴)·고루준(骷髏皴)·귀피준(鬼皮皴)·해삭준(解索皴)·난시준(亂柴皴)·우모준(牛毛皴)·마아준(馬牙皴) 등이 있다. 또 피마준이면서 우점준이 섞인 것도 있고, 하엽준이면서 부벽(斧劈)을 섞은 것도 있다. 어느 준법은 누구로부터 시작되고 누구는 누구를 스승으로 하여 본받았다는 따위에 관해서는 나는 이미 산석분도(山石分圖)에서 상세히 언급한 일이 있으므로 여기선 말하지 않겠다.

原文 學者必須潛心畢智。先攻某一家皴。至所學既成。心手相應。然後可以雜採旁收。自出鑪冶。陶鑄諸家。自成一家。後則貴於渾忘。而先實貴於不雜。約略計之。

披麻皴 亂麻皴 芝麻皴 大斧劈 小斧劈 雲頭皴 雨點皴 彈渦皴 荷葉皴 礬頭皴 骷髏皴 鬼皮皴 解索皴 亂柴皴 牛毛皴 馬牙皴

更有披麻而雜雨點。荷葉而攪斧劈者。至某皴創自某人。某人師法於某。余已具載於山水分圖之上。玆不贅。

〔註〕

◇計皴──皴法의 종류를 열거하는 것. ◇心手相應──마음과 붓이 일치하는 것. ◇雜採旁收──널리 다른 諸家의 법을 채용함. ◇自己鑪冶──자기 속에서 고안을 거듭함. ◇陶鑄諸家──諸家의 법을 뒤섞는 것. ◇雜雨點──底本에서 雨를 他로 한 것은 잘못이다.

釋 名

옅은 먹을 차츰 거듭 칠하고 빙빙 돌려서 그리는 것을 알(斡)이라 한다. 뾰족붓에 옅은 먹을 묻혀 가로 눕혀서 문지르면 주름이 잡힌다. 이것이 준(皴)이다. 이 준만으로는 메마른 상태인데 여기에다가 다시 옅은 먹을 붓는 것을 선(渲)이라 한다. 선염법(渲染法)이라 해서 준같이 쌀(刷)같이 해서 물들이는 방법이다.

먹으로 온통 칠하여 광택을 내는 것을 쌀이라 한다. 이제 이런 준과 선과 쌀의 세 수법만을 가지고 산이나 돌을 그린다 하면 긴장미가 생겨 나지 않는다. 그래서 지금까지 붓을 가로 눕혀서 썼던 것과는 달리 이번에는 직필(直筆)로 해서, 그 선이나 쌀의 농담에 의해 긴장미를 내가는 것이다. 탁(擢)이란 붓끝을 가지고 하나하나 따로 가필하는 일이다. 전문가들은 흔히 활필(活筆)이니 활묵이니 하는 말을 쓰고 있지만, 산이나 돌의 명암요철의 요긴한 부분에 손가락질하듯이 한 붓 두 붓을 가하는 것이다. 탁이라는 말로는 현대인에게 소원한 느낌이 들기 모르나, 요소요소에 가필하는 것이어서 실제로 그림을 그릴 때면 이런 요구가 없어도 누구나 허전한 곳에는 붓을 대게 된다. 점이란 붓끝으로 점을 찍는 일이다.

점은 멀리 있는 인물을 그리는데 쓰기도 하고, 점태(點苔)라고 해서 돌을 그릴 때 이것으로 이끼를 나타내든가 혹은 먼 산의 나무 같은 것을 그리는 데 쓴다. 획(畫)이란 세로, 혹은 가로 붓을 끄는 일이다. 선(線)을 그리는 일종의 운필(運筆)에 관한 이름이다. 획은 누각을 그릴 때에 쓰고, 소나무잎을 그릴 때에 쓴다. 아무 것도 안 그린 비단에 맹물을 칠해 그 젖어 있는 곳에 혹은 상하, 혹은 좌우로 무리(暈)를 내어, 그 흰 곳이 그대로 안개이게 해서 필묵의 자취가 전혀 없게 하는 방법을 염(染)이라 한다. 자(漬)란, 필묵의 자체를 드러내서 구름이나 물의 가장자리를 나타내는 방법을 이른다. 또 비단 자체의 빛깔을 가지고 폭포를 나타내고 진한 먹으로 그 양쪽을 무리지게 하는 방법이 있는데, 이것을 분(分)이라 한다. 폭포를 그릴 때 양쪽의 벼랑과 물

을 나누는 수단이다. 산의 패인 곳이나 나무 사이를 엮은 것이라고 무리지게 해서 상하·좌우가 서로 맞붙도록 하는 것을 친(襯)이라 한다.

설문(說文)은 「그림(畵)」은 두둑(畛)이니, 밭투둑을 상형(象形)한 것이라」했고, 석명(釋名)에 「그림은 괘(掛)니, 색채를 가지는 물건의 형상을 걸어 본뜬(掛象) 것이다」라고 했다. 그리고 산수와 관련된 이름은 다음과 같다. 뾰족하게 생긴 산을 봉이라 한다. 평평한 산을 정(頂)이라 한다. 둥근 산을 만(巒)이라 한다. 그리고 산이 맞 이어진 것을 영(嶺)이라 한다. 산에 구멍이 있는 것을 수(岫)라 한다. 험준한 벼랑을 애(崖)라 한다. 애의 사이나 밑을 암(巖)이라 한다. 길이 있어서 산에 통하게 된 곳을 욕(峪)이라 한다. 산에 통하는 길이 없는 것을 곡(谷)이라 한다. 욕 가운데를 흐르는 물을 계(溪)라 한다. 산 사이에 끼여 있는 물을 간(澗)이라 한다. 산 밑에 있는 못을 뢰(瀨)라 한다. 산 사이의 평탄한 곳을 파(坡)라 한다. 물 속으로 돌출한 바위를 기(磯)라고 바다 속에 있는 기이한 산을 도(島)라고 한다. 산수의 명칭은 대략 이렇다.

原文

淡墨重疊。旋旋而取之曰幹。淡以銳筆橫臥惹而取之曰皴。再以水墨三四而淋曰渲。以水墨衮同澤之曰刷。以筆直往而指之曰捽。以筆頭特下而指之曰擢。擢以筆端而注之曰點。點施於人物。亦施於苔樹。界引筆去。謂之曰畫。畫施於樓閣。亦施於松針。就縑素本色縈拂以淡水而成烟光。全無筆墨蹤跡曰染。露筆墨蹤跡而成雲縫水痕曰漬。瀑布用縑素本色。但以焦墨暈其旁曰分。山凹樹隙。微以淡墨滃淡成氣。上下相接曰襯。
說文曰。畫畛也。象田畛畔也。
釋名曰。畫掛也。以彩色掛象物也。尖曰峰。平曰頂。圓曰巒。相連曰嶺。嶺中有穴曰岫。峻壁曰崖。崖間崖下曰巖。路與山通曰谷。不通曰峪。峪中有水曰溪。山夾水曰澗。山下有潭曰瀨。山間平坦曰坂。水中怒石曰磯。海外奇山曰島。山水之名。約略如此。

〔註〕
◇釋名——운필법과 산수의 이름을 풀이한 것.
◇銳筆——끝이 뾰족한 붓.
◇衰同——운통.
◇指之——붓을 대는 것.
◇特下——하나.
◇界引——혹은 세로, 혹은 가로로 선을 긋는 것.
◇松針——솔잎.
◇縑素本色——畫幅인 비단 자체의 빛.
◇烟光——연기나 안개의 빛.
◇雲縫——구름의 가장자리.
◇紫拂——가장자리를 바르는 것.
◇水痕——물의 가장자리.
◇焦墨——진하게 간 먹.
◇暈——무리가 짐.
◇山凹——산의 패인 곳.
◇說文——書名. 漢의 許慎이 지은 字書.
◇樹隙——나무 사이.
◇滃淡——무리가 지게 함.
◇畛畔——밭두둑.
◇釋名——書名. 漢의 劉熙가 만든 字書.
◇怒石——돌출한 돌.
◇海外——海中의 뜻.

用筆

옛사람은 말하되, 붓이 있고 먹이 있으며 필력과 묵색이 겸비되지 않으면 안된다고 하였다. 그렇건만 붓과 먹의 두 글자를 제대로 이해 못하고 있는 사람이 많다. 그림 치고 붓과 먹이 없는 것이란 없다. 그러나 윤곽만 있고 준법(皴法)이 없을때, 이것을 「붓이 없다」고 말한다. 또 준법이 있으면서도 경중(輕重)·향배(向背)·운영(雲影)·명회(明晦)가 없을 경우에는, 이것을 「먹이 없다」고 이른다. 왕사선(王思善)은 「붓은 사용할지언정 이에 사용돼서는 안된다. 그러므로 돌을 그리는 경우에도 그 삼면(三面)을 구분해 그려야 한다」고 말한 바가 있다. 이 말은 붓에 대해 말했고 또 먹에 대해 말했다고 할 만하다.

48

무릇 그림을 그릴 때, 게의 발톱처럼 생긴 큰 붓·작은 붓을 쓰는 사람도 있다. 꽃 그리는 붓을 쓰는 사람도 있다. 난초와 대를 그리는 붓을 쓰는 사람도 있다. 글자를 쓸 때에 쓰이는 토끼털로 만든 붓이라든가, 양모(羊毛)의 설아유서(雪鵝柳絮)의 붓을 쓰는 사람도 있다. 끝이 뾰족한 붓에 버릇이 든 사람도 있다. 몽당붓만을 쓰는 사람도 있다. 각기 자기의 성질이나 습관에 따라 좋아하는 바를 택하는 것이어서, 일률적으로 어느 하나가 좋다고 정할 수는 없다.

녹시씨는 이렇게 부연했다. 예운림(倪雲林)은 관동(關仝)에게서 배웠지만, 직필을 사용하지 않았으며 스승에게 비겨 더욱 운택하였다. 관동은 실로 직필을 쓰는 사람이었다. 이백시(李伯時)의 서법(書法)은 참으로 정묘하기 이를 데 없었는데, 황산곡(黃山谷)은 이를 평하여, 그 그림의 요긴한 화법이 서(書) 속에 침투해 있다고 말했다. 그렇다면 서법 또한 그림 속에 스며들었을 것으로 보아야 할 것이다. 전숙보(錢叔寶)는 문태사(文太史)의 문하에 있으면서, 매일 태사가 붓을 들어 글씨 쓰는 것을 보는 중에 그의 화필은 더욱 정묘해졌다. 하창(夏昶)은 진사초(陳思初)·왕맹단(王孟端)과 친교가 있어서, 그들이 늘 책을 읽든가 글자를 쓰는 것을 보았기 때문에 그의 대그리는 법이 한층 뛰어나게 되었다. 또 구양문충공(歐陽文忠公)은 뾰족한 붓과 비백(飛白)의 먹으로 폭넓은 글씨를 썼는데, 그 기운이 매우 높았다. 그것을 보면 구양공(歐陽公)의 눈매가 맑고 볼이 두툼하며 진퇴동작이 의젓했던 모습을 목격하는 듯한 느낌이 든다. 서문장(徐文長)은 일찍이 술에 취해서, 글씨 쓰는 몽당붓을 잡아 거문고 뜯는 미인을 그리고 다시

붓으로 두 볼을 칠한 바 있었는데, 풍모가 너무나 뛰어나서 세상에 돌아다니는 채색의 미인도 같은 것은 때꼽처럼 밖에는 생각되지 않았다. 붓놀림이 이 경지에 이르고 보면, 진주를 손바닥 속에서 뿌리고 정신이 조화(造化) 밖에 노닌다고 할만하다. 서와 화는 다르다고 하지 못한다. 뿐만 아니라 따지고 보면 문장도 글과 같다고 해야 한다. 남조의 사인(詞人)들은 문장도 필(筆)이라는 말로 나타내곤 했다. 심약(沈約)의 전기에 보면 「사원휘(謝元暉)는 시를 잘 하고, 임언장(任彦章)은 필에 능했다는 기록이 있다. 남조에서 문장을 필이라 부른 예다. 당대(唐代) 사람들도 문장을 「필」이라 했다. 유견오(庾肩吾)는 「시도 이미 이러했고, 필도 또한 이러했다」고 한 적이 있고, 두목지(杜牧之)는 「두시한필(杜詩韓筆)」을 시름에 잠겼을 때에 읽으면 마고(麻姑)를 청해다가 가려운 데를 긁게 하는 것 같다」고 하였는 바, 이것은 당인(唐人)이 문장을 필이라 부른 예다. 이 하나의 붓으로 혹은 시를 쓰고 혹은 문장을 쓰게 되는데, 그 어느 것을 하든 고인의 가려운 데를 긁을 수가 있어야 한다. 그것은 곧 자기의 가려운 데를 긁는 것이 되기 때문이다. 만약 이 붓을 들어 시를 쓰고 그림을 쓰든가, 글씨를 쓰고 문장을 쓰는 경우에는 모름지기 그 팔을 잘라 버려야 옳다. 무슨 소용에 닿겠는가.

原文

古人云。有筆有墨。筆墨二字。人多不曉。畫豈無筆墨哉。但有輪廓。而無皴法。即謂之無筆。有皴法。而無輕重。向背。雲影。明晦。即謂之無墨。王思善曰。使筆不可反為筆使。故曰石分三面。此語是筆。亦是墨。

凡畫有用畫筆之大小蟹爪者。點花染筆者。畫蘭與竹筆者。有用寫字之兔毫湖穎者。羊毫雪鵝柳絮者。有慣倚毫尖者。有專取禿筆者。視其性

習各有相近。未可執一。

鹿柴氏曰。雲林之做關仝。不用正鋒。乃更秀潤。關仝實正鋒也。李伯

時書法極精。山谷謂其畫之關鈕。透入書中。則書亦透畫中矣。錢叔

寶遊文太史之門。日見其搦管作書。而其畫筆益妙。夏㫰與陳嗣王

孟端相友善。每於臨文見草。作法愈超。與文士薰陶。觀之如見其

少。又歐陽文忠公。用尖筆乾墨。作方濶字。神采秀發。實資筆力不

清眸豐頰。進趣曄如。徐文長醉後拈寫字敗筆。作拭桐美人。即以筆

染兩頰。而手姿絕代。此無他。蓋其筆妙也。用

筆至此。可謂珠撒掌中。神遊化外。書與畫均無岐致。不寧惟是。南

朝詞人直謂文爲筆。沈約傳曰。謝元暉善爲詩。任彥章工於筆。庚

肩吾曰。詩既若此。用以作字作詩作文。杜詩韓筆愁來讀。似倩疏

姑癢處抓。夫同此筆也。筆又如之。即

抓著自己癢處抓。若將此筆。作詩作文。與作字畫。俱成一不痛不癢世

界。會須早斷此臂。有何用哉。

〔註〕

◇有筆有墨——圖繪宗彝에 이르기를, 描處가 그 붓을 糊突함을 먹이 있다 하고, 水筆이 描法을 움직이지 않음을 붓이 있다고. ◇王思善——王繹은 元代 사람이니, 자는 思善이라 하고 한스스로 癡絕이라 호했다. 나이 十二、三 세에 이미 丹靑을 잘 하고 또 초상 그릴 줄을 알았다. 특히 小像에 뛰어났으며, 형상이 닮을 뿐 아니라 그 神氣까지도 살릴 줄을 알았다. 采繪法을 저술해서 화법을 전수했다. ◇石分三面——돌을 그릴 때에는 그 삼면을 구별해 그려야 한다는 것. 돌의 향배가 갖추어져야 한다는 뜻이다. ◇大小蟹爪者——게의 발톱 같은 것. 둘의 大筆과 小筆. ◇兔毫糊穎——梁筆——밑칠하는 붓. ◇寫字——글씨를 쓰는 것. ◇點花——꽃을 그리는 것. ◇兔毫糊穎——香祖筆記에 이르기를, 지금 吳興에서 토끼털로 만든 붓은 그 上品인 경우는 값이 百錢이나 나간다, 또 요즘에 와서 湖州 사람들은 전적으로 양모를 서서 붓을 만들지만 너무 부드러워 뼈가 없고 형태도 추하다고 했다. ◇雪鵝

柳絮——붓 이름일 것이나 미상. ◇毫尖——끝이 뾰족한 붓. ◇禿筆——몽당붓. ◇性習——성질과 습관. ◇正鋒——直筆을 이르는 말. ◇秀潤——우수하고 윤택이 있는 것. ◇李伯時는 李公麟의 자니, 송인으로 호를 伯時히 잘 그려서, 식자들이 顧愷之・張僧繇에 버금한다 평했고 또 산수화에 있어서는 李思訓의 화풍을 따르고 있었다. ◇山谷——黃庭堅의 호니, 자를 魯直이라 하고 송대의 대시인이었다. 시인으로서뿐 아니라 행서・초서에도 뛰어난 기량을 보였다. ◇關鈕——關은 빗장. 鈕는 인꼭지(印鼻)니, 손잡이를 말한다. 요진한 곳을 비유한 것. ◇錢叔寶——錢穀은 明代 사람으로 호를 磬室이라 했다. 叔寶는 그의 자. 어려서 부모를 잃고 가난하여 장성한 뒤에야 겨우 글을 읽게 되었다. 집에 책이 없었기에 文待詔의 문하에 놀면서 매일 글을 빌어 읽었다. 그 餘功으로 그림을 그려 沈氏의 법을 얻을 수 있었다. ◇文太史——文徵明은 명대 사람으로 이름을 璧이라 하고, 徵明이라는 자로 널리 알려졌다. 長州人으로 호를 衡山居士라 했다. 貢士로 뽑혀 京師에 이르러 翰林待詔가 되었다. 천성이 그림을 좋아했으나 古人을 모방치는 않았고, 妙品을 만나면 그 정신을 따는 데 그쳤다. ◇夏㫰——明人. 자는 仲昭. 永樂 乙未에 진사과에 올라 詞垣에 들어가, 中書舍人을 거쳐 太常卿에 이르렀다. 王紱을 스승으로 하여, 竹石을 그려서, 당시 제일의 칭송을 들었다. ◇陳嗣初——陳繼儒는 명대 사람으로 자를 嗣初라 했다. 經學에 밝아서 남들이 陳五經이라 불렀다. ◇王孟端——王紱은 명대 사람이니, 孟端은 그의 자다. 友石이라 호하고 또 九龍山人이라는 호도 가지고 있었다. 無錫人으로 洪武初에 能書인 까닭으로 천거되어 翰林에 들어가 中書舍人으로 발탁되었다. 산수에 뛰어나, 長江・遠山・叢篁・怪石 등에 있어서 절묘하지 않음이 없음. 畫竹은 당시 제일이라는 칭송을 들었다. ◇文士——학자들을 이른 말. ◇歐陽文忠公——宋대 歐陽脩니, 자는 永叔, 호를 六一居士라 하고

宋 一代의 文宗이었다。文忠은 그 諡號다。

◇尖筆──가는 붓。

◇乾墨──먹이 군데군데 안 묻은 데가 생기는 것。즉、飛白의 방법을 이른 것。

◇方瀾字──폭이 넓은 글자。

◇徐文長──明의 徐渭는 자를 文淸이라 하고、뒤에 자를 文長이라 고쳤다。호는 天池。山陰 사람으로 산수·인물·화충·죽석을 그려 超逸한 멋이 있었고、행서·초서에 있어서 가장 精奇했다。일찌기 자기가 書가 第一이요、시가 第二、文이 第三、그림이 第四라 하였는 바、식자들은 이를 인정하였다。

◇寫字敗筆──글자를 쓰는 몽당붓。

◇拭桐美人──거문고를 뜯는 미인。

◇鉛粉──白粉。여인이 화장하는 것을 가리킴。

◇岐致──둘로 나뉜 길。

◇沈約──梁의 沈約은 자를 休文이라 하고、武康 사람으로 시문을 잘 하고 많은 저술이 있다。武帝를 섬겨 벼슬이 侍中에 이르고、宋書를 지었다。또 四聲韻譜를 撰했으니、문자를 平·上·去·入의 四聲으로 나누는 일은 실로 그에게서 비롯되었다。

◇謝元暉──謝朓는 남북조 시대의 南齊 陽夏 사람으로 자를 玄暉라 했다。여기서 玄을 元으로 기록한 것은 康熙帝의 諱를 기피한 까닭이다。문장이 뛰어나고 초서·예서를 잘 썼다。五言詩에 능해서、李白으로부터도 존경을 받았다。

◇任彦章──任昉은 南朝 梁의 博昌 사람으로 자다。武帝 때에 黃門侍郞이 되고、지방에 나가 義安太守도 지냈다。문장으로 이름이 있었다。

◇庾肩吾──唐代 사람으로 자를 愼之라 하고、시로써 이름이 있었다。일찌기 書品論을 쓴 바가 있다。

杜詩韓筆──杜甫의 시와 韓愈의 문장。

◇杜牧之──당의 유명한 시인인 杜牧이니、牧은 그의 자다。杜甫를 老杜、그를 小杜라 한다。

◇麻姑──선녀 이름。列仙傳에 이르기를、麻姑는 나이 十七、八의 처녀 같고 손톱의 길이가 몇치나 된다。혹 이를 보고 자기의 가려운 곳을 긁었으면 하고 생각하면 문득 鐵鞭이 있어서 그 잔등을 친다고 했다。

用 墨

이성(李成)은 먹 아끼기를 금처럼 했고、왕흡(王洽)은 먹물을 쏟아부어서 그림을 이루었다。무릇 그림을 배우는 사람은 반드시 석묵발묵(惜墨潑墨)의 네 글자에 대해 생각하는 바가 있어야 한다。그렇게 하면 육법(六法)과 삼품(三品)의 내용이 대략 이해될 것이다。

이에 관해 녹시씨는 다음같이 말했다。무릇 낡은 먹은 낡은 종이에、낡은 그림을 모사하기에 적당하다。먹의 광택이 다 걷히고 화기(火氣)가 전혀 남아 있지 않은 까닭이다。이를테면 임포(林逋)와 위야(魏野)는 다 은군자여서 같은 유형에 속하므로 동석해도 좋은 것과 같다。만약 낡은 먹을 새 비단이나 금종이나 금부채 위에 쓴다면 도리어 새 먹빛의 눈부신 광채를 따르지 못할 것이다。그것은 새 종이나 비단이 낡은 먹을 받아들이기 어려운 까닭이다。비유하자면 심산에 은거하는 군자의 순박한 고풍의 의관을、새로 고귀한 지위에 오른 사람이나 갑자기 부자가 된 사람의 자리에 놓는 것과 같아서 누구나 픽픽대고 웃을 것이다。그러므로 나는 낡은 먹은 두었다가 낡은 종이에 쓰고、새 먹은 새 종이나 금종이에 사용하라고 말하는 터이다。그리고 뜻 내키는 대로 붓을 휘둘러 그리면 되며、반드시 지나치게 아낄 필요는 없다고 생각한다。

原文

李成惜墨如金。王洽潑墨藩成畫。夫學者必念惜墨潑墨四字。於六法三品。思過半矣。

鹿柴氏曰。大凡舊墨。祇宜畫舊紙。倣舊畫。以其光鋩盡斂。火氣全無。如林逋魏野。俱屬典型。允宜並席。若將舊墨。施於新繒。金箋。金錢之上。則翻不若新墨之光彩直射。此非舊墨之不佳也。實以新楮

重潤渲染

繪難以相受。有如置深山有道之淳古衣冠於新貴暴富座上。無不掩口胡盧。臭味何能相入。余故謂舊墨留畫舊紙。新墨用畫新繪。金楮。且可任意揮灑。不必過惜耳。

〔註〕

◇惜墨如金 —— 형식상으로 볼 때는 조금씩 여러 번에 걸쳐서 먹을 칠하는 일이 되고, 또 마음씨로서 볼 때는 濃墨淡墨을 함부로 쓰지 말아서, 金이나 되는 것처럼 아끼라는 의미가 된다. 圖繪宗彝에 「그림을 그리는 데 있어서는 먹의 사용법이 가장 어렵다. 처음에는 엷은 먹을 쓰고, 차츰 보잘 것이 있게 된 뒤에야 焦墨·濃墨을 써서 睢逞遠近을 구분한다. 그러므로 生紙上에 허다히 윤택 있는 곳이 생기게 마련이다. 李成은 먹 아끼기를 金같이 했다」함은 이를 이름인다」했다. ◇王洽潑墨潘成畫潑 —— 墨潘이란 먹물을 쏟아붓는 것이니, 먹을 아끼지 않고 쓴다는 말이다. 唐朝名畫錄에 이르되 「王洽은 천성이 술을 좋아하여, 무릇 그림을 그리고자 할 때면 먼저 마시고 취한 다음, 먹물을 뿌리면서 혹은 웃고 혹은 읊으며 그렸다」고 했다. ◇光鈺 —— 먹의 광택. ◇林逋 —— 宋代 사람. 자는 君復. 천성이 고결해서 西湖의 孤山에 은거하여 매화와 학을 벗해 일생을 마쳤다. 諡號를 和靖先生이라 한다. ◇魏野 —— 송대 사람. 자는 仲先. 영리를 외면한 채 일생을 吟風咏月로 보냈다. 秘書省著作郎의 贈職을 받았다. ◇胡盧 —— 픽픽대고 웃는 것.

돌을 그릴 때는 먼저 엷은 먹으로 준(皴)을 그려야 한다. 그 요철(凹凸)이나 명암의 부분을 그리고자 하는 경우라도, 엷은 먹으로 그려 놓았을 경우에는 뒤에 가서 자유롭게 고칠 수가 있다. 고친다는 것은 보충하는 의미로 해석할 수 있고, 처음에 엷은 먹으로 시작해 놓았으므로 요철이 자유로우니까 구하는 뜻도 된다. 이렇든 엷은 것으로부터 시작해서 점차 진한 먹으로 그려 가는 것이 가장 좋은 방법이다.

이를테면 동원(董源)의 산수화를 볼 때, 언덕 밑에 작은 돌맹이가 깔려 있는 것은 건강(建康) 지방 산수의 사의(寫意)려니와 그는 산이나 돌에 있어서, 먼저 준을 그리고 그 다음에 엷은 먹으로 깊이 패여서 그림자가 된 부분을 만들어 갔다. 착색(著色)도 이 방법을 떠나지 않고 했다. 이런 방법으로 돌이나 산을 그릴 때는, 그 먹의 용법의 강약 관계 때문에 착색도 단순한 염담(染淡)만으로는 안되며 좀더 무겁게 해야 할 것이다. 동원(董源)의 작은 산석(山石)은 반두(礬頭)라는 이름으로 불리어지고 있다. 만일 산수에 구름이 낀 모양을 그리고자 할 때는, 산의 준을 그릴 적부터 물을 뿜어서 윤기가 스며들도록 해 두어야 한다. 산밑이 모래인 것을 그릴 경우에는 엷은 먹으로 그려야 하지만, 산밑이 굴곡해 있으면 굴곡해 있는 대로 그리는 것이며 한 번만으로는 딱딱하고 메마른 느낌이 드니까 다시 엷은 먹으로 보필해야 한다.

여름철 산에 비가 올 듯한 모양을 그리려면, 먼저 엷은 먹으로 그려 놓도록 하지 않으면 안된다. 그런 경우에는 먼저 자연 물기운을 띠려 놓은 산이나 돌에 물을 머금은 붓으로 그리다가 엷은 남빛을 칠하면 운기가 나오게 된다.

□남(藍)을 먹에 넣든가, 혹은 자황(雌黃)이나 초즙(草汁)을 먹에 타서 돌을 그리면 그 운기 띤 색조가 아주 멋지게 마련이다. □겨울의 설경을 그릴 때는 비단의 흰 바탕을 응용해서 눈을 만든다. 산의 정상 같은 데에는 엷은 호분(胡粉)을 칠하고, 나중에 엷은 먹으로 점을 찍은 다음, 거기에다가 진한 호분으로 뚝뚝

다시 점을 가(加)해 가는 것 같은 것은 관용수단(慣用手段)이어서 흔히 보는 묘법(描法)이다.

□수목을 그리는 경우에는 처음부터 너무 강하게 그리는 일이 없도록 해야 한다. 줄기는 마른 먹 같은 것으로 여윈 기분이 나도록 그리고 가지도 연하게, 연하기보다는 여윈 느낌이 들도록 그리면 겨울의 숲처럼 보이게 그리면 여러 번 윤택을 가하면 자연 봄철의 수목답게 보인다. 여기에다가 엷은 먹 같은 것으로 여러 번 윤택을 가하면 자연 봄철의 수목답게 보인다.

□산을 그릴 때, 착색과 용묵에 반드시 농담이 섞이게 되는 것은 산에는 반드시 구름이 그림자를 던지기 때문이다. 그래서 그림자 지는 곳은 어둡고, 그림자 없이 햇빛이 쪼이는 곳은 맑게 마련이다. 그릴 적에 맑은 곳은 엷게, 어둔 곳은 진하게 해두면 그림이 완성되었을 때 운광일영(雲光日影)이 완연히 나타나 보인다.

□산수화가들이 설경 그린 것을 보면 속된 것이 많다. 언제가 이영구(李營丘)가 그린 설경을 보았는데, 봉만임옥(峰巒林屋)은 모두 엷은 먹으로 그리고 물과 하늘은 호분(胡粉)으로 온통 칠하고 있었다. 역시 볼 만했다.

□먼 산을 그리는 데는, 먼저 숯으로 그 산세를 떠 놓고 뒤에 먹으로 그리든가 혹은 푸른 빛을 칠해 가든가 해야 한다. 처음의 한 층의 산은 엷은 빛으로 하고, 뒤의 한 층의 산은 좀 더 진하게 하고, 맨 뒤의 한 층의 산은 가장 진하게 하는 것이 좋다. 점점 짙게 하는 것은 뒤로 갈수록 구름이 깊으므로 빛깔도 더욱 무거워 가는 것이다.

□다리나 집을 그릴 때 윤기가 있는 엷은 먹을 쓰면 실제로 친근감이 가게 마련이다. 뒤에 색을 칠할 경우에도 윤기 있는 것으로 하는 것이 좋으며 그렇지 않을 때는 천박한 인상을 준다.

□왕숙명(王叔明)의 그림에, 전혀 색을 칠하지 않고 자석(赭石)과 담수(淡水)만으로 소나무 줄기에 윤택을 주고 돌의 윤곽에만 자석과 담수를 베푼 것이 있었는데, 그 정취는 기가 막히게 좋았다.

[原文]

畫石之法。先從澹墨起。可改可救。漸用濃墨者爲上。董源坡脚下多碎石。乃畫建康山勢。先向筆畫邊皴起。然後用濃墨破其深凹處。著色不離乎此。石著色要重。屈曲爲之。再用澹墨破。

夏山欲雨。要帶水筆暈開山石。加澹螺青於皴頭。更覺秀潤。○以螺青入墨。或藤黃入墨畫石。其色亦浮潤可愛。○多景。借地爲雪。以薄粉暈山頭。濃粉點苔。○畫樹。不用更重。幹瘦枝脆。即爲寒林。再用澹墨水重過加潤之。則爲春樹。○凡畫山。著色用墨。必有濃澹者。以山必有雲影。有影處必晦。無影有日色處必明。明處澹。晦處濃。則畫成儼然雲光日影浮動於中矣。○山水家畫雪景多俗。嘗見李營丘雪圖。峰巒林屋。畫以澹墨爲之。而水天空闊處。全用粉填。亦一奇也。○凡打遠山。必以香朽擬其勢。然後以靑一墨一染出。初一層色澹。後一層略深。最後一層又深。蓋愈遠愈深。得雲氣愈深。故色愈重也。○畫橋梁及屋宇。須用澹墨潤一二次。無論著色與水墨。不潤即淺薄。○王叔明畫。有全不設色。只以赭石澹水潤松身。略勾石廓。便丰采絕倫。

[註]

◇重潤渲染——엷은 먹의 사용법을 설명한 것. 渲染하기 위해서는 거듭해야 하고, 거듭하는 것은 윤기를 내기 위함이다. ◇坡脚下——산이나 언덕 밑. ◇碎石——조그만 돌멩이. ◇建康——육조의 舊都니, 지금의 南京. ◇起——그리기 시작하는 것. ◇渲染——

皴頭——山上에 작은 돌이 모여 무더기를 이룬 것을 皴頭라 한다고, 綴耕錄에 보인다. ◇澹螺青——엷은 藍. ◇香朽——숯.

天地位置

무릇 구도를 생각해 붓을 댈 때에는 반드시 천지를 그림 속에 머무르도록 해야 한다. 무엇을 천지라고 하느냐 하면, 가령 산수 도를 그리는 경우, 한 자 반 폭의 조그만 화면이라 할지라도 먼저 위에 하늘의 위치를 설정하고 아래에 땅의 위치를 정하고 나서 중간을 자기 뜻대로 어떤 경치로 결정하고, 그 다음에 그리기 시 작해야 한다. 초학자들이 가라앉지 못한 마음 그대로 아무렇게나 붓을 놀려서 그린 것 따위는 구상의 묘가 결여됐으므로 공연히 만 폭(滿幅)을 도말(塗抹)한 그 자취가 보는 사람의 마음을 막아 버려서 아무 재미도 없게 마련이다.

녹시씨는 이같이 말했다. 서문장(徐文長)은 그림에 대해 논하 면서, 기봉절벽이나 장강폭포나 은사와 신선 같은 초속적(超俗的) 인 것들을 그리는 데는, 머물이 임리하고 운연(雲烟)이 종이에 가 득해서 아득히 하늘도 없는 듯, 백백하여 땅도 없는 듯한 것이 최상이라 했다. 즉, 앞의 이론과는 반대로 구도의 법칙을 무시해 야 한다고 주장한 것이다. 그러나 문장(文長)은 쇄락(灑落)한 사 람이어서 아무렇게나 그려 버린 것 같은 인상을 주면서도 자세히 살펴보면 극히 백백한 그림 속에서 도리어 매우 공허영묘(空虛 靈妙)한 멋을 갖추고 있음을 알게 된다. 넓어서 하늘도 없는 듯 해야 한다느니, 백백하여 땅도 없는 듯해야 한다고 말했으면서 도, 그런 말 속에 이미 이런 본의(本意)는 누설되고 있다. 앞의 이론과 서문장(徐文長)의 설은 그 진의에 있어서 모순되는 바가 없음은 알아야 한다.

破邪

정전서(鄭顛仙)·장평산(張平山)·장복양(張復陽)·종흠례(鍾欽禮)·장삼송(蔣 三松)·오소선(吳小仙)의 그림 도, 도적수(屠赤水)는 그 화전(畫箋)에서 바로 배척하여 사마(邪 魔)로 몰고 있다. 결코 이 사마의 기운이 자기 붓끝을 맴도는 일 이 없도록 해야 한다.

原文

凡經營下筆。必留天地。何謂天地。有如二尺半幅之上。上留天之位。 下留地之位。中間方主意定景。竊見世之初學。遽爾把筆。塗抹滿幅。 看之填塞人目。已覺意阻。那得取重於賞鑒之士。

鹿柴氏曰。徐文長論畫。以奇峰絕壁。大水懸流。佇石蒼松。幽人羽 客。大抵以墨汁淋漓。烟嵐滿紙。曠若無天。密如無地為上。具極空靈之致。夫曰 曠若。曰密如。於字句之縫。早逗露矣。此語似與 前論未合。

〔註〕

◇ 天地位置 —— 구도에 대한 대목이다. ◇ 經營 —— 구도에 대해 고 심하는 것. ◇ 主意定景 —— 그리고자 하는 뜻을 주로 해서 구도 를 정하는 것. ◇ 塗抹滿幅 —— 화폭 가득히 칠하는 것. ◇ 填塞 —— 막 히는 것. ◇ 意阻 —— 싫어지는 것. ◇ 取重於賞鑒之士 —— 그림을 감상하는 사람으로부터 칭찬을 듣는 것. ◇ 大水 —— 큰 강. ◇ 懸流 —— 폭포. ◇ 怪石 —— 괴상한 돌. ◇ 蒼松 —— 늙은 소나 무. ◇ 幽人 —— 隱士. ◇ 羽客 —— 仙人. ◇ 墨汁淋漓 —— 먹빛이 대 단한 것. ◇ 烟嵐 —— 안개와 산기운. ◇ 曠 —— 화면이 넓은 것을 형용한다. ◇ 密 —— 빈 틈이 없게 그려진 것을 말한다. ◇ 極空靈 —— 극히 空虛靈妙함. ◇ 字句之縫 —— 字句 사이. ◇ 逗露 —— 새 어 나오는 것.

如鄭顚仙。張復陽。鍾欽禮。蔣三松。張平山。汪海雲。吳小仙。於屠
赤水畫箋中。直斥之爲邪魔。切不可使此邪魔之氣繞吾筆端。

[註]
◇鄭顚仙——明代의 화가. 인물·산수를 잘 그렸다. ◇張復陽——
명의 張復이니, 자를 復陽이라 하고 道士로 秀水의 南宮에 거
처했다. 그림은 吳仲圭의 화풍을 따랐으며, 산수·인물·초목이
다 능했다. 처음에는 유생이었으나 뒤에 이를 버리고 朱艮庵을
따라 道敎를 배웠다. 詩를 잘 하고, 어려서부터 書에 열중해서
이 방면에서도 일가를 이루었다. ◇鍾欽禮——명의 鍾欽禮는 자를
欽禮라 하고、南越山人·一塵不到處 등의 호를 썼다. 산수화를
잘 그리고、書는 趙子昂의 계통에 속했다. ◇蔣三松——명의 蔣
嵩이니、三松이라 호했다. 금릉 사람으로 산수·인물을 혼히 초
묵을 써서 그려 독특한 경지에 이르렀다. ◇張平山——명의 張
路니、자를 天馳라 하고 평산이라 호했다. 大梁 사람으로 인물
은 吳偉에게 배우고、山水에는 戴進의 풍치가 엿보였다. 花鳥도
잘 하여 北人들이 태두처럼 보았다. ◇汪海雲——명의 汪肇니、
자를 德初라 하고 호를 海雲이라 했다. 休寧 사람으로 성품이
호방했다. 산수·인물은 戴進·吳偉의 風을 이어받고、翎毛·花
卉에 있어서는 스스로 일가를 이루었다. ◇吳小仙——明의 吳偉
니、자를 次翁이라 하고 호를 小仙이라 했다. 江夏 사람으로
그림을 가지고 이름이 있었으며、산수와 인물이 아울러 蒼勁했
다. ◇屠赤水——명의 屠隆이니、자를 長卿이라 하고 赤水는 그
의 호다. 소년기부터 글을 써서 일세를 睥睨했다. 그 저서에 考
槃餘事가 있다. 畫箋은 이 책 속의 篇名이다. ◇邪魔云云——屠
赤水의 考槃餘事의 화전에는 「다 화가의 邪學으로, 공연히 광태
를 부리는 자들이다. 함께 취할 것이 못 된다」하였다.

去俗

筆墨間。寧有稚氣。毋有滯氣。寧有霸氣。毋有市氣。滯則不生。市則
多俗。俗尤不可侵染。去俗無他法。多讀書。則書卷之氣上升。市俗之
氣下降矣。學者其愼旃哉。

그림을 그리는 데 있어서 붓이나 먹의 운행(運行)이 치졸한
것은 귀여운 데라도 있거니와 지체한 흔적이 엿보이는 것은 곤
란하다. 또 패기 있는 것은 그대로 괜찮다 치더라도 장사군 근성
이 엿보이는 것은 배격되어야 한다. 지체하면 생기가 없고、장삿
군 근성이 있어서 돈과 명성이 눈앞에 어른거리게 되면 속기가
생기게 마련이다. 이 속기에 물들지 않도록 각별히 조심해야 한
다. 속기를 떠나는 데는 별 방법이 없다. 다만 책을 많이 읽는
경우는、서권기(書卷氣)가 상승하고 속기가 내려가게 되리니 배
우는 이들은 이를 삼가야 옳다.

設色各法

녹시씨가 말했다. 하늘에 구름과 놀이 있어서 비단처럼 찬란
하니, 이것은 하늘의 채색이다. 땅에는 풀과 나무가 생겨서 그
빛깔이 아름다우니, 이것은 땅의 채색이다. 사람에게는 눈썹과
눈과 입술과 이가 있어서 그 밝고 희고 붉고 검은 빛이 한 얼굴
속에 뒤섞여 조화를 이루고 있으니, 이것은 사람의 채색이다. 봉
황이 구포(九苞)를 자랑하고 산꿩이 이(離)의 패여서 그 형상을
드러내니, 이는 동물의 채색이다. 사마자장(司馬子長)은 상서(尙
書)·좌전(左傳)·국책(國策)의 여러 고전을 근거하여 고색도
찬연하게 사기를 저술했으니, 이는 문장가의 채색이다. 또 서수
(犀首)·장의(張儀)는 흑백(黑白)을 뒤바꾸고 신가루를 받아올려
辯)하여 입에 해시(海市)가 가로놓이고 혀가 지사박변(支辭博
과정을 일삼았으니, 이는 언변가의 채색이다. 대저 채색하여 문
장에 이르고 언어에 이르면 비단 모양이 있을 뿐만 아니라 소리
까지 있게 된다. 아 크기로는 천지, 넓기로는 인물, 곱기로는
문창, 풍성하기로는 언어가 모두 하나의 착색의 세계를 이루고
있다. 어찌 그림만이 그러랴. 만약 근신(謹愼)으로 세상을 살아
가는 사람이라도 소위 예운림(倪雲林)의 담묵산수(澹墨山水) 같
은 것을 만나면 침 뱉지 않는 사람이 얼마 안되고 폭소를 터뜨
리지 않는 사람이 적을 것임에 틀림없다. 지금 세상에서 소박한
성품을 그대로 안고 있다면, 이것을 무엇에다가 쓸 것인가. 그러
므로 만약이 그림을 가지고 논한다면, 단사를 갈고 호분을 칠함

으로써 기가 막힌 인물화 소리를 듣는 것이며 엷은 청색과 가벼
운 황색이 산수의 극치가 될 수 있는 것이다. 구름이 흰 비단을
깐 듯이 가로놓이고, 하늘이 붉은 놀을 물들이고, 봉우리가 진한
청색으로 높이 솟고, 나무가 푸른 옷을 벌리고, 붉은 빛이 골짜
기에 수북이 쌓이면 봄이 깊은 것을 알고 누른 빛이 수레 앞에
떨어질 때 가을이 늦었음을 아는 것이어서, 가슴에 사시(四時)의
기운을 갖추고 손가락 위에 조화의 공을 뺏는 것 같은 업적이 있
을 때 오색은 실로 사람의 눈을 황홀케도 하는 터이다.

녹시씨는 또 말했다. 왕유(王維)의 그림은 다 청록의 산수였고
이공린(李公麟)의 그림은 모두 백묘(白描)의 인물이었을 뿐, 처
음에는 엷은 색채화는 그리지 않았다. 엷은 색채의 그림은 동원
(董源)으로부터 시작되고 황공망(黃公望)에 와서 성왕해졌다. 화
가들은 이것을 오장(吳裝)이라고 한다. 이것이 전해서 문징명(文
徵明)·심석전(沈石田)에 이르러 마침내 엷은 색채를 주로 쓰게
되었다.

○황공망의 준(皴)은 우산(虞山)에 있는 돌 모양을 모방한 것
이지만, 빛깔은 대자(代赭)를 교묘히 써서 엷게 칠하고 있다. 때
로는 다시 대자의 붓으로 대략의 윤곽을 그리기도 했다.
○왕몽(王蒙)은 흔히 대자를 자황(雌黃)에 섞어서 산수에 칠했
다. 그 산마루에는 즐겨 어지러이 풀을 그리고, 다시 자색(赭色)
으로 칠하였다. 때로는 전혀 채색을 가하지 않고 오직 대자를
산수 속의 사람의 얼굴과 소나무 껍질에 칠하고 있을 뿐이다.

鹿柴氏曰。天有雲霞。爛然成錦。此天之設色也。地生草樹。斐然有章。此地之設色也。人有眉目唇齒。明皓紅黑。錯陳於面。此人之設色也。鳳壇苞。雞吐綬。虎豹炳蔚其文。山雉離明其象。此物之設色也。司馬子長。援據尚書。左傳。國策諸書。古色燦然。而成史記。此文章家之設色也。犀首張儀。變亂黑白。支辭博辯。口橫海市。舌捲蜃樓。此言語家之設色也。夫設色而至於文章。至於言語。不惟有形。抑且有聲矣。豈惟畫然。即設色而至於天地。人物。麗而文章。瞻而言語。頓務爲鋪張。此言語家之設色也。者。鮮不唾面。鮮不噴飯矣。居今之世抱今。有如所謂倪雲林潑墨山水練。天染朱霞。峰嵐曾青。樹披翠靄。紅堆谷口。黃落車前。定爲秋晚。胸中備四時之氣。指上奪造化之功。五色實令人目聰哉。

又曰。王維皆青綠山水。李公麟盡白描人物。初無淺絳色也。昉於董源。盛於黃公望。謂之曰吳裝。傳至文沈。遂成專尚矣。○黃公望皴倣虞山石面。色善用赭石。淺淺施之。有時再以赭筆勾出大概。○王蒙多以赭石和藤黃著山水。其山頭喜蓬蓬鬆鬆畫草。再以赭色勾出。時而竟不著色。又以赭石著山水中人面及松皮而已。

〔註〕

◇設色——彩色을 이른다。◇斐然成章——斐然은 아리따운 모양。章은 색채。색채가 아름다운 것을 이른다。論語 公冶長篇에서 나온 말。◇錯陳——뒤섞여서 연결됨。◇鳳摶苞——봉황새의 깃빛이 아름다운 것을 말한다。鳳有九苞란 말이 있는데、九苞란 봉황새의 깃빛이 九色이 모여서 이루어졌다는 뜻이다。◇雞吐綬——황새의 깃빛이 아름다운 것을 말한다。◇虎豹炳蔚其文——호랑이와 표범의 가죽에 무늬가 있어서 아리답다는 뜻。◇山雉離——호칠면조의 색채가 아름다운 것을 말한다。칠면조의 가죽에 무늬가 있어서 아리답다는 뜻。◇明其象——꿩의 깃빛이 아름답다는 말。易經本義에서 나옴。◇犀首——公係衍이니、魏人으로 전국시대의 유명한 세객。◇支辭博辯——긴 말로 널리 말함。웅변의 비유。◇海市·蜃樓——다 신기루의 뜻。◇淑躬——언행을 삼가는 것。◇噴飯——폭소함。◇抱素——素朴粗野함。◇其安施耶——어디에도 쓸 데가 없는 것。◇研丹搃粉——丹은 丹沙니、곧 주사다。粉은 胡粉이다。여러 물감을 쓰는 것。◇澹黛輕黃——엷은 청색과 엷은 황색。◇司馬子長——司馬遷이니、漢의 武帝 때의 사람。◇張儀——魏人으로 전

石青

인물을 그리는 데는 무거운 색을 쓰는 것이 좋고、산수를 그릴 때에는 오직 담백한 빛을 쓰는 편이 어울린다。군청(群青)은 매화편(梅花片) 한 종류만을 사용하는 것이 좋다。이 매화편은 형상이 비슷해서 그런 이름이 붙었는데、이것을 유발(乳鉢) 속에 담고 약간의 물을 부은 다음 유봉(乳棒)으로 찧어서 가루를 만든다。너무 힘을 주면 안된다。힘을 과하게 주면 청분(青粉)이 되어 버린다。그러나 힘이 너무 가해지지 않았을 경우에도 청분이 생기는 유발에서 질그릇에 쏟는고、맑은 물을 조금 넣어서 휘젓는다。그리고는 잠시 가만 두었다가 위에 뜬 분말을 쏟아서 다른 그릇에 담아 둔다。이것을 유자(油子)라 한다。유자는 청분(青粉)으로 써서 의복 같은 것을 물들이는 데에 사용해야 한다。가운데의 한 층(層)은 아주 좋은 군청인 바、정면의 청록색 산수를 그리는 데에 쓴다。밑에 깔린 한 층은 빛이 아주 진하므로 이미 윤곽이 이루어진 잎사귀에 칠하든가 비단의 이면에 칠할 때에 사용한다。이 상층·중층·하층의 세 가지를 두청(頭青)·이청(二青)·삼청(三青)이라 한다。무릇 정면에 군청·녹청을 쓰는 경우에는 그후

반드시 군청·녹청을 이면에 칠해야 한다. 그렇게 하면 아주 풍성한 색채가 화면에 나타나게 마련이다.

어떤 군청 중에는 딱딱해서 부술 수 없는 것이 있으나 그런 것에는 귀품이 많은 경우에도 그렇게 하면 진흙처럼 가늘게 부서진다. 먹에 거품이 많은 경우를 조금 집어넣으면 진흙처럼 가늘게 하면 된다. 이것은 암서유사(岩栖幽事)에 나와 있다.

原文

畫人物。可用滯笨之色。畫山水。則惟事輕淸。石靑只宜用所謂梅花片一種。以其形似故名。取置乳鉢中。輕輕着水乳細。然即不用力則頓成靑粉矣。然即不用力。亦有此粉。但少耳。研就時傾入磁盞。略加淸水攪勻。置少頃將上面粉者撇起。謂之油子。油子只可作粉。著底一層顏色太深。用畫正面靑綠山水。用着人衣服。中間一層是好靑。是之謂頭靑。二靑。三靑。凡正面用靑綠者。其後必以靑綠襯之。其色方飽滿。及襯絹背。用以嵌點夾葉。有一種石靑。堅不可碎者。以耳垢少許彈入。便研細如泥。墨多麻亦用此。出巖栖幽事。

〔註〕

◇石靑──群靑。◇滯笨之色──무거운 색채. ◇靑粉──白群이라고 한다. ◇攪勻──휘젓는 것. ◇輕淸──담백한 빛깔.

◇撇起──쏜는 것. ◇油子──위에 뜬 것을 말한다. 지금 군청의 경우에는, 맨 위에 뜬 부분을 白群이라 하고 中層은 薄群이라고 하고 맨 밑의 부분은 거칠고 진한데, 이것을 頭靑·二靑·三靑이라 했다. ◇嵌點夾葉──나뭇잎의 윤곽을 그린 다음, 그 안을 군청으로 칠하는 것. ◇襯絹背──비단 이면을 물감으로 칠하는 일이다. 이를테면 청록산수는 많은 경우, 白群·薦群이나 白綠 같은 것을 사용해 착색하면 빛깔이 엷으므로 먹으로 그린 주름이 지워지지 않고 표현되지만, 만약 그것을 이면에서 사용할 때에는 骨描인 먹의 주름이 지워지지 않고 표현되지만, 이면에 사용하면 한층 풍성한 만한 색채가 화면에 나타나게 된다. ◇岩栖幽事──書名. 陳眉公의 저서.

石綠

녹청(綠靑)을 가는 것은 군청(群靑)을 가는 법과 같다. 단 녹청 중 질이 매우 딱딱한 것은 먼저 쇠뭉치로 부수는 것이 좋다. 그런 다음에 유발 속에 넣고 힘을 주어 찧어야 비로소 가는 가루가 된다. 녹청은 두꺼비 잔등처럼 생긴 것을 쓰는 것이 좋다. 녹청도 군청과 같은 방법으로 수비(水飛)해서 세 종류로 한다. 즉, 두록(頭綠)·이록(二綠)·삼록(三綠)으로 나누는 것이다. 그 용법도 군청을 사용하는 그것과 같다.

군청이나 녹청을 사용하는 그것과 같다.

군청이나 녹청에 아교를 섞을 때에는, 먼저 사용할 때에 임하여 극히 엷은 교수(膠水)를 물감 타는 접시 안에 붓고 거기에 맑은 물을 넣은 다음 미적지근한 불 위에 놓고 녹여서 사용한다. 다 사용한 다음에는 교수를 버리는 것이 좋다. 교수를 접시 안에 남겨 두면 군청이나 녹청의 빛이 나빠진다. 교수를 버리는 법은 이렇다. 뜨거운 물 얼마를 군청 또는 녹청이 담긴 접시 속에 붓고, 이 접시를 뜨거운 물이 든 분(盆) 속에 놓는다. 이같이 뜨거운 물이 든 분을 얕게 놓는 데는 알맞은 접시가 잠기는 일이 있어서는 안된다. 이같이 해서 잠시 덮히느라면, 군청이나 녹청은 밑으로 가라앉고 아교는 저절로 수면에 떠오르게 된다. 이 위에 뜬 맑은 물을 버리면 아교가 깨끗이 없어지게 된다. 이것이 아교를 제거하는 방법이다. 만일 아교를 완전히 제거하지 않았을 때는, 다음에 사용하는 군청이나 녹청에 광택이 없게 마련이다. 후일 사용할 때는 그때에 다시 교수를 가하는 것이 좋다.

原文

研石綠。亦如研石青法。但綠質甚堅。先宜以鐵椎擊碎。再入乳鉢內。用力研方細。石綠用蝦蟇背者佳。亦水飛作三種。分頭綠二綠三綠。用亦如用石青之法。必須臨時。以極清膠水投入碟內。再加清水。溫火上略鎔用之。用後即宜撇去膠水。不可存之於內。以損青綠之色。撇法用滾水少許。投入青綠內。并將此碟子安滾水盆內。撇去上面清水則膠淨矣。須淺。不可沒入。重湯頓之。其膠自盡浮於上。則次遭取用。青綠便無光彩。若用則臨時再加新膠水可也。

〔註〕
◇石綠──綠青을 이르는 말. ◇水飛──粉末의 가는 것을 採取하는 방법. 보통 가루를 물에 녹여、그 가라앉은 부분은 제거하고 웃물 속에 섞인 細粉만을 다시 침전시켜 이를 말려서 쓴다. ◇碟子──물감을 타는 접시. ◇溫火──미적지근한 불. ◇滾水──뜨거운 물. ◇次遭──다음번.

朱砂

주사(朱砂)는 살촉같이 생긴 것을 쓰는 것이 좋다。그 다음 등급으로는 연의 꽃망울처럼 생긴 것이라든가 새알처럼 생긴 것 따위가 있다。그 어느 것이거나 이를 유발(乳鉢) 속에 넣고 찧어 아주 가늘게 한 다음 극히 깨끗한 접시에 부어서, 맑은 뜨거운 물과 함께 기울게 접시에 붓는다。잠시 후 위의 뜬 누런 빛깔의 것을 다른 그릇에 쏟아 놓는데, 이것을 주표(朱標)라 해서 옷 물들이는 데에 쓴다。중간에 생기는 붉고 가는 것은 아주 좋은 주사다。이것도 다른 그릇에 쏟아 놓아야 하고、단풍·난간·사관(寺觀)을 그리는 데에 쓴다。제일 밑의 진하고 거친 것은 인물화가는 더러 쓰는 수가 있어도 산수화가는 사용하는 일이 없다。

原文

用箭頭者良。次則芙蓉塊。疋砂。投乳鉢中研極細。用極清膠水。同清滾水傾入盞內。少頃將上面黃色者撇一處。曰朱標。着人衣服用。中間紅而且細者。是好砂。又撇一處。用畫楓葉欄楯寺觀等項。最下色深而靄者。人物家或用之。山水中無用處也。

〔註〕
◇朱砂──짙은 황색의 광택이 있는 六方晶系의 塊狀의 鑛物。수은과 유황의 화합물임。정제하여 염료나 약으로 쓴다。◇本草集解에、朱砂는 土에서 나고 그 큰 덩어리는 달걀 같고 작은 것은 石榴子 같으며 모양은 芙蓉頭·箭鏃 같다고 했다。◇疋砂──疋은 蛋의 잘못일 것이다。새알을 蛋이라 한다。새알처럼 생긴 朱砂를 이르는 말。◇朱標──위에 뜬 황색의 것。◇寺觀──절과 道觀。

銀硃

만일 주사가 없을 때는 은주(銀朱)를 대용하게 되는데, 이것도 꼭 주표를 써야 한다。황색의 것은 수비(水飛)해서 쓴다。그러나 위에 뜬 물은 쓰지는 못한다。

原文

萬一無朱砂。當以銀朱代之。亦必用標朱。帶黃色者。水飛用之。水花不入選。近日銀朱多摻入小粉。不堪用。

〔註〕
◇銀朱──人造의 朱砂。◇水花──무엇을 침전시킬 때 위에 뜨는 물。

珊瑚末

당화(唐畫) 중에 보이는 어떤 홍색(紅色)은 오랜 세월이 흘렀

는데도 빛이 변치 않고 선명한 품이, 마치 아침의 태양 같은 것이 있다. 이것은 산호 가루를 물감으로 사용한 것이다. 송(宋)의 휘종황제의 내부인(內府印)의 빛도 역시 이것을 쓴 것이 많다. 이것은 오늘 우리가 당장에 쓸 수 있는 것은 아니지만 그런대로 알아두기는 해야 한다.

[原文] 唐畫中。有一種紅色。歷久不變。鮮如朝日。此珊瑚屑也。宣和內府印色。亦多用此。雖不經用。不可不知。

[註] ◇宣和──宋의 徽宗 때의 年號。 ◇內府──宮中의 창고。

雄 黃

상등품인 투명한 계관황(雞冠黃)을 가려 갈아서 분말을 만든다. 수비(水飛)하는 방법은 주사의 경우와 같다. 노랗게 물든 잎이나 의복 같은 것을 그릴 때에 사용한다. 단, 금(金) 위에 사용하는 것은 꺼린다. 금종이에 웅황(雄黃)을 칠하면 몇달 후엔 타버려서 아주 더러운 빛이 된다.

[原文] 揀上號通明雞冠黃。研細水飛之法。與硃砂同。用畫黃葉。與人衣。但金上忌用。金箋著雄黃。數月後即燒成慘色矣。

[註] ◇通明雞冠黃──雄黃의 덩어리는 明徹하여 雞冠 같은 것을 上品으로 친다.

石 黃

석황(石黃)을 요즘은 산수화에서 많이 쓰지 않지만 옛사람들은 자주 사용했다. 이고록(妮古錄)은 이같이 그 제조법을 설명했다. (석황을 물이 담긴 바리에 넣고 낡은 섬 조각으로 그 위를 덮은 다음, 거기에 재를 놓고 숯불로 이를 태운다. 바리 속의 석황이 불처럼 붉어지기를 기다려 꺼내서 땅 위에 놓고 바리를 그 위에 씌운 다음, 식기를 기다려 갈아서 아주 가늘게 하여 물감으로 사용한다. 소나무 껍질이나 단풍을 그릴 때 이것으로 칠한다.

[原文] 此種山水中不甚用。古人卻亦不廢。妮古錄載。石黃用水一碗。以舊蓆片覆水碗上置灰。用炭火煨之。待石黃紅如火。取起置地上。以碗覆之。候冷細研調。作松皮及紅葉用之。

[註] ◇石黃──광물 이름. 대체로 雄黃과 비슷한 것이어서, 웅황의 一名을 석황이라고 할 정도다. 그립물감으로서 웅황과 석황을 나누고 있는 것은 精麤의 구별에 지나지 않을 것이다. 일설에 의하면, 石門에서 나오는 것이 석황이요, 석황 중에서 精明한 것을 웅황이라 한다고도 한다. 또 일설에 의하면, 이것은 丹의 雄이라 해서 雄黃이라 해서 雄黃이라 한다고 한다. 또 山 남쪽에서 나오니, ◇妮古錄──書名。陳眉公이 지은 것.

乳 金

먼저 흰 접시에 아교물을 약간 떨구고 바짝 마른 금박(金箔)을 넣되, 아주 아교에 담그지 않고 조금씩 아교에 담그어선 비비고, 제이지(第二指)로 빙빙 문질러 그것이 말라서 접시에 붙기를 기다린다. 그 다음에는 다시 물을 조금 떨구어 반죽하여 또 말린다. 이런 과정을 되풀이하는 중에 아주 조금마해진다. (아교나 물을 많이 넣어선 안된다. 많이 넣으면 금이 떠올라서 잘게 갈 수가 없다. 축축하여 달라붙을 수 있는 것으로 適量을 삼는다.) 잘 갈아졌을 때도 접시에 달라붙도록 해놓고, 거기에다가 이번

60

에는 듬뿍 물을 부은 다음 손가락이나 접시 가에 붙어 있는 것을
그 접시 속에 씻어내리고, 그 접시를·미적지근한 불로 데운다.
조금 있으면 금이 가라앉는다. 위에 뜬 더러운 물은 모두 쏟아
버리고, 밑에 잔긴 좋은 금을 아주 접시 속에서 볕에 쬐어 말리는 것
이다. 금을 사용할 때는 아주 소량의 엷은 아교물을 떨어뜨려,
손가락으로 갈기라도 하는 듯이 문지르면 광택이 난다. 처음부
터 아교물을 많이 넣으면 가는 듯한 호흡이 생기지 않으므로 금
이 검은 빛을 띠고 광택이 나지 않는다. 또 하나의 방법으로는,
알이 굵은 쥐엄나무 씨 속에서 발라낸 흰자위를 녹여 아교를 만
들어 쓰면 한층 맑은 빛이 나온다고 한다.

原文

先以素盞稍抹膠水。將枯徹金箔。以手指剔去
二指團團摩揚。待乾粘碟上。再用清水滴許揚開。醮膠。一一粘入。用第
度。膠水不可著多。多則浮起不容再用清水。將指上及碟上。一一洗淨。
細擂。只以濕而可粘爲候。
俱置一碟中。以微火溫之。少頃金沉。將上黑色水。盡行傾出。曬乾碟
內好金。臨用時稍稍加極清薄膠水。調之。不可多。多則金黑無光。又
法。將肥皂核內剝出白肉。鎔化作膠。似更輕清。

〔註〕

乳金──金을 푸는 방법을 설명한 대목이다.
指甲──손톱.
團團摩揚──빙글빙글 문지르는 것.
素盞──흰 접시.
洗淨──씻어 버리는 것.
微火──약한 불.
揚開──반죽함.
肥皂核──굵은 쥐엄나무의 씨.
白肉──열매나 씨 속의 흰 살 같은 부분.
鎔化──데워서 녹임.

傳粉

옛사람들은 대개 무명조개의 분(粉)을 사용했었다. 그 방법은
조개껍질을 흠뻑 태운 다음, 이를 갈아 아주 잔 가루로 만들어
수비(水飛)해서 사용하였다. 지금 민중(閩中) 관내(管內)의 사부

(四府)의 흰 벽은 아직도 많이 무명조개껍질의 재를 도료로 쓰
고 있거니와, 그것은 옛사람의 유풍이라 할 수 있다. 요즘 화가
들은 대개 연분(鉛粉)을 사용한다. 그 조제법은 이와 같다. 먼저
손가락으로 연분을 아주 작게 해서, 이것을 깨끗한 아교물에 담
근 다음 그릇 한가운데서 잘 휘젓는다. 휘저어서 마르기를 기다려
다시 아주 청결한 아교물에 담근다. 이렇게 십여 회를 반복하면 아
교와 분이 충분히 섞여서 녹는다. 이윽고 이것을 깨끗하여 떡처
럼 만들어 접시 가장자리에 붙인 다음 햇볕에 말린다. 사
용할 때마다 뜨거운 물로 씻어내서 다시 깨끗한 아교물
몇 방울을 떨구고 그 위에 고인 부분을 다른 그릇에 쏟아 그것을
사용한다. 밑에 가라앉은 부분은 찌꺼기이기 때문에 그릇으로 훔쳐
버린다. 연분 가는 데 반드시 손가락을 쓰는 것은, 연분은 몸에
당기만 하면 줄어드는 성질이 있는 까닭이다.

原文

古人率用蛤粉。法以蛤蚌殼煅過。研細。水飛用之。今閩中四府堊
壁。尚多用蚌殼灰。以代石灰。猶有古人遺意。今則畫家概用鉛粉矣。
其製以鉛粉將手指細。醮膠粉渾鎔。搓成餅子。粘碟一角曬乾。臨用
時。以滾水洗下。再清清滴膠水數點。撒上面者用。下則拭去。研粉必
須手指者。以鉛經人氣則鉛氣易耗耳。

〔註〕

傳粉──胡粉의 사용법을 설명한 대목이다.
蛤粉──무명조개 가루.
蛤蚌殼──무명조개의 껍질.
煅過──흠뻑 태우는 것.
石灰──석회.
堊壁──흰 벽.
鉛粉──백분.
碟心──접시의 한가운데.
渾鎔──섞여서 녹음.
閩中──지금의 福建省.
餅子──떡.
一角──한쪽 귀퉁이.
搓──비트는 것.
耗──줄어드는 것.

調脂

속담에 자황(雌黃)은 입에 넣지 말고, 성연지(猩臙脂)는 손에 대지 말라고 한 말이 있다. 자황에는 독이 있기 때문이다. 연지를 손에 쥐면 빛깔이 손가락에 묻어서 며칠이 지나도 지워지지 않는다. 초로 씻어 않으면 안 지워진다. 연지는 복건(福建)에서 난 것이 상품인데, 그것을 소량의 뜨거운 물에 적당히 담근 다음 두개의 붓자루나 대나무 젓가락 같은 것을 가지고, 염색하는 사람이 포목을 쥐어짜듯이 대번에 말려, 그릇에 짜내서 그 물을 그릇에 넣고 더운 물김으로 진한 물을 그릇에 부착(附著)시켜 놓고 사용하는 것이다.

〔原文〕
諺云。藤黃莫入口。臙脂莫上手。以臙脂上手。其色在指上經數日不散。非用醋洗不退。須用福建臙脂。以少許滾水略浸。將兩筆管。絞出濃汁。如染坊絞布法。絞出木綿溫水頓乾用之。

〔註〕
◇調脂 — 猩臙脂 만드는 법을 설명한 것. ◇藤黃 — 雌黃이다.
·猩臙脂 —
◇染坊 — 염색업자.

藤 黃

등황(藤黃)에 관해 본초석명(本草釋名)은 곽의공(郭義恭)의 광지(廣志)를 인용하여, 악주(岳州)·악주(鄂州)의 벼랑 새에 판 해등화(海藤花)의 꽃술이 돌 위에 떨어진 것을, 지방 사람들이 납황(蠟黃)이라 하고 나무에서 딴 것을 사황(沙黃)이라 하고 있다. 그런데 지금 구리가 되기 직전의 것이라느니 뱀똥이 변한 것이라느니 하는 것은 큰 잘못이라고 하고 있으며 거두어들인 것을 사황(沙黃)이라 하고 나무에서 딴 것을 납황(蠟黃)이라 한다. 또 주달관(周達觀)의 진랍풍토기(眞獵風土記)는, 등황은 나무의 송진이니, 야만인들이 칼로 나뭇가지를 자르면 송진이 거기로부터 떨어지는데, 그 다음해에 채집한 것이라고 했다. 주씨의 설은 곽씨의 그것과 다르지만, 어느 쪽이라도 초목의 꽃이거나 진液이라는 점에서 근사치를 가지고 있으며 구렁이의 똥이라는 엉뚱한 주장과는 전연 관계가 없다. 다만 등황의 맛은 시고 독이 있어서 충치(蟲齒)에 이것을 붙이면 이가 빠져 버리고 그것을 핥기라도 하면 혀에 마비가 온다. 그러므로 입에 넣지 말라고 하는 것이다. 붓자루같이 생긴 것을 골라서 쓰는 것이 좋다. 이것을 필관황(筆管黃)이라 하는데, 가장 품질이 좋다.

옛사람들은 나무를 그리는 경우, 대개 황등수(黃藤水)를 먹 속에 넣어 그것으로 가지와 줄기를 그리곤 했다. 그래서 창윤(蒼潤)한 맛이 있다.

〔原文〕
本草釋名。載郭義恭廣志。謂岳鄂等州崖間海藤花藥敗落石上。土人收之。曰沙黃。就樹探摘。曰蠟黃。乃樹脂。今訛為銅苗。為蛇矢。謬甚。又周達觀眞臙記云。黃乃樹脂。番人以刀斫樹枝滴下。次年收之者。其說雖與郭異。然亦皆言草木花與汁也。從無蟒蛇矢之說。但氣味酸有毒。蚖牙齒貼之即落。祗之舌麻。故曰莫入口耳。當揀一種如筆管者。曰筆管黃。最妙。舊人畫樹。率以藤黃水入墨內。畫枝幹。便覺蒼潤。

〔註〕
◇藤黃 — 雌黃이다. ◇岳鄂 — 岳州는 지금의 湖南省 岳陽縣, 鄂州는 지금의 湖北省 武昌縣. ◇銅苗 — 구리가 장차 되려고 하는 물건. ◇蛇矢 — 뱀의 똥. 矢는 屎와 通用. ◇周達觀 — 周處니, 자를 達觀이라 했다. 元代 사람으로 著書에 達觀眞臙風土記가 있다. 眞臙은 캄보디아. ◇樹脂 — 나무의 진. ◇蟒蛇矢 — 구렁이의 똥. ◇蚖牙齒 — 벌레먹은 이.

靛花

쪽(藍)은 복건(福建)에서 나는 것이 가장 좋다. 요즘 당읍(棠邑)에서 나는 것도 좋다. 그런 지방에서는 흙구덩이 속에서 쪽을 물에 담그지 않으므로 흙 기운을 받지 않고, 또 석회가 적다. 그러므로 빛깔이 다른 지방의 것과는 사뭇 다르다. 쪽을 조제하는 과정은 이렇다. 그 질이 아주 가볍고 푸르면서도 붉은 거품 같은 것이 떠 있는 것을 골라, 비단 체(篩)로 쳐서 먼지를 제거하고 차숫갈로 조금씩 물을 떨군 다음, 이것을 유발 속에 넣고 유봉으로 잘게 찧는다. 이것이 마르면 다시 물을 가해 적신 다음 또 유봉으로 찧는다. 대개 쪽 넉 량(四兩)을 가루로 만들려면 반드시 사람의 힘으로 하루 치가 들어야 비로소 광택이 난다. 그렇게 되면, 이번에는 깨끗한 아교물을 넣어 유발과 유봉을 씻어내고, 모두를 큰 그릇에 담아 두고, 가라앉기를 기다려, 위의 가루가 된 것은 다른 그릇에 붓고, 그릇 밑에 깔린 빛이 거칠고 검은 것은 다 버린다. 먼저 다른 그릇에 담아 두었던 것을 떠약볕에 쬐어서 당일에 말리면 제일 좋다. 하루에 다 마르지 않고 다음날까지 걸릴 때에는 아교가 쉬어 버린다. 다른 그림물감을 만드는 것은 어느때 해도 좋지만, 쪽만은 반드시 삼복(三伏) 때 해야 한다. 그리고 그림을 그리는 데 있어서도 실제로 이 빛깔을 써야 할 곳이 가장 많으며 또 색조도 매우 아름답다.

〔註〕
◇靛花──藍。 쪽。 ◇土坑──흙구덩이。 ◇紅頭──붉은 거품 같은 것。

原文

福建者爲上。近日棠邑産者亦佳。以漚藍不在土坑。未受土氣。且少石灰。故色迥異他産。看靛花法。須揀其質輕。而青翠中有紅頭泛出者。將細絹篩。擄去草屑。茶匙少少滴水。入乳鉢中。用椎細乳。乾則再加水。潤則又爲擂。凡靛花四兩。乳之必須人力一日。始浮出光彩。再加清膠水。洗淨杵鉢。盡傾入巨盞內。澄之。將上面細者撇起。盞底色麤而黑者。當盡棄去。將撇起者。置烈日中。一日曬乾乃妙。若次日則膠宿矣。凡製他色。四時皆可。獨靛花必俟三伏。而畫中亦惟此色用處最多。顏色最妙也。

草綠

쪽 六분(分)에 자황 四분을 섞으면 여름의 진한 녹색이 된다. 황색을 많이 쓰면 쓸수록 연한 녹색이 된다.

原文

凡靛花六分。和藤黃四分。即爲老綠。靛花三分。和藤黃七分。即爲嫩綠。

〔註〕
◇草綠──풀의 汁과 같은 빛깔。
◇老綠──진한 풀물。 ◇嫩綠──
──엷은 풀물。

赭石

자석(赭石)은 그 질이 굳고 빛깔이 아름다운 것을 택하는 것이 좋다. 그중에는 쇠처럼 딱딱한 것도 있고, 흐늘흐늘해서 진흙 같은 것도 있지만 그런 것은 쓸모가 없다. 작은 사분(沙盆) 속에 이를 넣고, 물을 붓고 아주 잘게 갈아 진흙같이 한 다음 거기에다가 매우 청결한 아교물을 붓고 서서히 수비(水飛)해, 이것을 웃국물을 떠서 사용한다. 밑에 가라앉은 거칠고 칙칙한 것은 버려야 한다.

原文

先將赭石。揀其質堅而色麗者爲妙。有一種硬如鐵與爛如泥者。皆不入選。以小沙盆水研細如泥。投以極清膠水。寬寬飛之。亦取上層。底下所澄麤而色慘者棄之。

〔註〕◇赭石——岱赭다。赭石 중 代郡에서 나오는 것을 代赭라 한다.
代는 곧 雁門이다。◇沙盆——油藥을 칠하지 않은 盆。

赭黃色

자황 속에 대자(岱赭)를 가해서, 그것으로 늦가을의 수목에 칠
할 때에는, 잎빛이 쓸쓸한 황색이 되어, 스스로 초봄의 햇잎의
담황색과는 다르게 마련이다. 가을 풍경 중의 산허리의 언덕이나
풀숲 사이의 지름길 같은 것에 칠할 적에도 이 색을 써야 한다.

〔原文〕藤黃中加以赭石。用染秋深樹木葉色蒼黃。自與春初之嫩葉澹黃有別。
如著秋景。山腰之平坡。草間之細路。亦當用此色。

〔註〕◇赭黃色——붉은 빛을 띤 황색。◇蒼黃——쓸쓸한 맛이 드는
황색。

蒼綠色

첫서리가 치고 녹색이던 나뭇잎이 황색으로 변하려 할 때에는
그 빛이 일종의 쓸쓸하고 칙칙한 정취를 띠게 마련이다. 그런 것
은 나타내고자 할 때는 초즙(草汁) 속에 자석(赭石)을 가해서 칠
하면 된다. 초가을의 석파(石坡)나 소로(小路)에도 이 빛을 쓴다.

〔原文〕初霜木葉。綠欲變黃。有一種蒼老黯澹之色。當於草綠中。加赭石用
之。秋初之石坡土徑。亦用此色。

〔註〕◇蒼綠色——쓸쓸하고 어두운 綠色。

老紅色

나뭇잎에서 선명한 단풍이나 싸늘하고, 어여쁜 오구(烏柏)잎 같
은 것에 칠할 때는 순수한 주색(朱色)을 써야 하려니와, 감나무
나 밤나무잎처럼 두 번에 걸쳐 그려야 하는 잎에는 좀 침울한
홍색을 써야 하며, 그러기 위해서는 은주(銀珠) 속에 자석을 섞
어서 칠하는 것이 좋다.

〔原文〕著樹葉中丹楓鮮明。烏柏冷豔。則當純用硃砂。如柿栗諸夾葉。須用一
種老紅色。當於銀朱中加赭石著之。

〔註〕◇老紅色——침울한 느낌이 드는 칙칙한 紅色。◇烏柏——오구
나무。◇夾葉——한 번 윤곽을 그린 잎사귀。

和 墨

나무의 그림자나 햇볕 받는 부분, 또는 산이나 돌의 패이고 나
온 부분에는 여러 물감을 쓰거니와 음달진 곳과 움푹 패인 부분
에는 먹을 섞어서 쓰는 것이 좋다. 그렇게 하면 포개진 과정이
똑똑히 드러나고 원근과 향배가 생겨난다. 만일 나무나 돌이 쓸
쓸해 보여서 윤택 있게 하고자 할 때에는, 여러 종류의 물감 속
에, 그 어느 것이거나 다 먹물을 타서 쓰면 효과적이다. 그렇게
하면 저절로 한층 울창한 기분이 산수 사이에 생기게 마련이다.
다만 주색만은 엷게 칠하는 것이 좋고 먹을 타서는 안된다.
내가 군청·녹청 따위 무거운 빛을 먼저 설명하고 자석과 남
(藍) 같은 맑은 빛을 뒤에 가서 언급한 것은, 자석과 남의 두 종
류가 산수화에 가면 누구나 날마다 쓰는 빛이어서 마치 손님과 주
인 사이와도 같은 교분이 있었음을 고려한 때문이다. 그리고 단사
(丹砂)·석대(石黛)는 높은 관을 쓰고 넓은 띠를 두른 대관(大

官)이 의젓하게 행동하는 것 같은 귀한 데가 있으니, 어찌 앞자리에 앉히지 않을 수 있었겠는가. 또 군대가 출정하는 법도를 생각컨대, 호분(虎賁)이 앞서 나가고 대장은 뒤에 있게 마련이다. 단사·석대는 다 나의 호분이라 할만하다. 또 덕(德)이 안으로 충실해지는 조짐이 있어서, 더러움은 나날이 씻기고 맑은 기운은 나날이 는다고 할 때, 자석과 남은 이 맑은 경지에 있는 셈이다. 그림은 한 기예이긴 하나 도(道)로 나아가는 계기가 될 수 있다.

原文

樹木之陰陽。山石之凹凸處。於諸色中陰處凹處。俱宜加墨。則層次分明。有遠近向背矣。若欲樹石蒼潤。諸色中盡可加以墨汁。自有一層陰森之氣。浮於丘壑間。但硃色只宜澹著。不宜和墨。紛羅於前。而以赭石靛花二種。以見赭石靛花之色。乃山水家日用。尋常有賓主之誼焉。丹砂有賓主之誼焉。丹砂石黛。安得不居前席。有師行之法焉。凡出師以虎賁前。如裘冠博帶揖讓雍容。羽扇幕後。則丹砂石黛皆吾虎賁也。又居淸虛之府。藝也而進乎道矣。滓穢日以去。淸虛日以來。則赭石靛花。又居淸虛之府。

〔註〕

◇和墨──먹을 섞는 것. ◇層次分明──포개져 있는 과정이 똑똑히 드러남. ◇蒼潤──쓸쓸하면서 윤택이 있는 것. ◇陰森──울창한 것. ◇重滯──무거운 인상을 주는 것. ◇紛羅──늘어놓는 것. ◇殿──맨 끝. 최후에 언급한 것을 가리킴. ◇石黛──茶綠靑. 石黛의 종류로 눈썹 그리는데 쓰인다. ◇賓主──늘어나그네와 주인. ◇裘冠博帶──높은 冠과 넓은 띠. 高官의 표시. ◇雍容──풍성한 모양. ◇師行之法──進軍하는 법. 여기서는 大將에 대한 경비를 맡은 王의 앞뒤를 경비하는 軍官. ◇羽扇──대장을 가리킴. 여기서는 그 표가 있다는 것. ◇虎賁──王의 앞뒤를 경비하는 사람. ◇德充之府──道德이 안으로 충실할 경우에는 그것이 겉으로 나타나는 것. ·德充府는 莊子의 篇名. ◇滓穢──찌꺼기나 기타의 더러운 물건. ·德

망상이나 번뇌 같은 것들. ◇淸虛──정신이 淸淨虛靈함. 滓穢·淸虛云云의 본문은 世說에 보인다.

絹 素

고대의 그림은 당(唐)의 초기에 이르기까지 다 생비단에 그려졌다. 주방(周昉)·한간(韓幹) 이후에 와서, 처음으로 뜨거운 물을 가지고 비단을 반쯤 삶고 거기에 호분을 넣어 방망이로 두들겨 은 판같이 만들어서 썼다. 그러므로 인물의 정채(精彩)가 붓에 나타나게 되었다. 요즘 사람들이 당나라 그림을 구입하면서, 반드시 비단을 감별의 기준으로 삼아 기지가 거친 것이라도 보면 당대(唐代)의 그림이 아니라고 하는 것은 잘못이다. 장승요(張僧繇)의 그림이나 염립본(閻立本)의 그림으로서 현존하는 것들을 살펴보면 다 생비단이다. 남당(南唐)의 그림에 쓰인 것들을 가거친 비단들이며, 서희(徐熙)가 쓴 비단에는 무명처럼 거친 것도 있다. 송(宋)에서는 화원(畫院)에서 짜여진 특수한 비단이올이 가늘었는데, 이것은 얼룩진 데가 없이 고왔고 기지가 두터우면서 올이 가늘었다. 독사견(獨梭絹)도 있었으며, 그런 것은 올이 넓고 빽빽함이 종이 같고, 폭이 七·八척이나 되었다. 원(元)의 비단은 송의 그것과 비슷하다. 원에는 복기견(宓機絹)이라는 것이 있었는데, 얼룩이 없이 고왔다. 이것은 오화(吾禾) 위당(魏唐)의 복씨네 집에서 짜여졌기에 그런 이름이 붙었다. 조자앙(趙子昻)·성자소(盛子昭)는 흔히 이 비단을 사용했다. 명의 버단 중 궁중의 것은 송의 그것만큼이나 진귀하다. 옛 그림에 쓰인 비단의 담묵색에서는 도리어 일종의 사랑스리운 옛 향기가 풍겨 온다. 파손된 곳에는 꼭 붕어입 같은 모양의 자

국이 있고 몇 올의 실이 이어져 있어서, 결코 세로나 가로로 곧장 찢어지는 일은 없다. 세로나 가로로 곧장 찢어진 것은 가짜이다.

礬法

原文

古畫至唐初皆生絹。至周昉韓幹後。方以熱湯半熟。入粉搥如銀板。故
人物精彩入筆。今人收唐畫。必以絹辨。見文✦。便云不是唐。非也。故
張僧繇畫。世所存者。皆生絹。南唐畫。皆✦絹。徐熙絹。
或如布。宋有院絹。勻淨厚密。有獨梭絹。細密如紙。潤至七八尺。元
絹類宋。元有宓機絹。勻極勻淨。蓋出吾禾魏塘宓家。故名。趙子昻盛
子昭多用之。明絹內府者。亦珍等宋織。
古畫絹澄墨色。卻有一種古香可愛。破處必有鯽魚口。連有三四絲。不
直裂也。直裂者偽矣。

〔註〕 ◇周昉——字는 仲朗이니 唐代 사람. 글을 잘 하고 그림에 능했다. ◇粉——胡粉. ◇搥——망치로 치는 것. ◇文✦——기지가 거친 것. ◇閻立本——立德의 아우로 그림을 잘 그렸다. 秦府의 十八學士圖와 貞觀中의 凌煙閣功臣圖는 그의 그림이다. ◇徐熙——南唐 사람. 그림을 잘 그렸고 특히 著色을 잘 했다. ◇院絹——宋의 宜和中에 畫院에서 짠 비단. ◇勻淨——얼룩이 없이 고운 것. ◇獨梭絹——북 하나로 짠 비단. ◇盛子昭——元의 盛懋니, 字는 子昭. 산수·인물·花鳥를 잘 그렸다. ◇內府——궁중의 창고. ◇鯽魚口——붕어입같이 찢긴 자국. ◇直裂——세로나 가로로 곧장 찢어짐.

비단은 송강(松江)에서 짠 것을 쓰고, 무게가 나가는 치지 않는다. 그 올이 가늘어서 종이 같으면서 튀어나온 실이 없는 것을 골라서, 틀 위와 좌우의 세 곳에 같으면서 풀로 붙인다. 틀 밑에는 얇고 경평한 대나무를 대어 틀이 흔들리지 않게 하고, 가는 끈으로 엇갈리게 틀을 묶어서 반수(礬水)를 칠한 다음에 당겨서 팽팽히 하여, 늘어지고 쭈그러진 데가 없도록 한다. 만약 비단의 길이가 七, 八척이나 될 때는 틀을 가운데쯤을 눌러 두는 것이 좋다. 비단을 틀에 붙이면 마른 다음에 반수를 칠해야 한다. 채 마르기도 전에 칠하면 비단이 틀에서 떼어진다. 반수를 비(刷毛)로 칠할 때 붙인 곳에 닿지 않도록 조심해야 한다. 붙인 곳에 반수의 비가 닿으면, 비단이 틀에서 떨어진다. 만약 바짝 마르고 나서 반수를 칠했으면, 붙인 곳에 닿지 않게 했을 경우라도 장마철 습기로 해서 반수를 칠했던 틀에서 떨어지려 할 때에는 급히 명반(明礬) 가루를, 먼저 풀로 붙인 다음에 뿌리면 된다. 만일 반수(礬水)를 칠하는 비(刷毛)가 붙인 데에 닿아서 비단이 찢어지려 하는 곳이 있을 때는 급히 대못(竹釘)을 박아 두면 좋다.

반수의 조제법은 이렇다. 여름에는 아교 일곱 돈마다 명반서 돈을 쓰고, 겨울에는 아교 한 돈마다 명반서 돈을 쓴다. 아교는 매우 투명하고 악취가 안 나는 것을 선택해야 한다. 요즘 만드는 광교(廣膠)는 밀가루를 섞어 위조한 것이 많아서 소용에 닿지 않는다. 명반은 반드시 냉수를 가지고 충분히 녹여야 한다. 뜨거운 아교 속에 넣으면 안된다. 교반(膠礬) 칠을 할 때는 반드시 세 번으로 나누어서 칠해야 한다. 첫번에는 가볍게 칠한다. 두번째에는 듬뿍 그리고 곱게 칠한다. 세번째에는 아주 곱게 얼룩이 안 지도록 칠한다. 아교는 너무 진하면 빛이 더러워지고, 그림이 완성된 뒤에는 갈라질 우려가 많다. 명반도 너무 진하게 하지 말아야 한다. 너무 진하게 하면 비단 위에 번쩍대는 얼룩이가 생겨 그림 그릴 때에 붓이 지체되고 채색에도 광채가 나지 않는다. 군청·녹청 따위의 무게

운, 빛깔의 그림을 그리는 경우에는, 다 그리고 나서 큰 비로 아주 옅은 반수를 가볍게 채색 위에 칠해 놓는 것이 좋다. 그렇게 해 두면 표구할 적에 채색이 탈락하지 않는다. 비단의 이면에는 칠한 채색이 탈락하지 않는다. 또 반수를 칠할 때에는 왼쪽으로부터 오른쪽으로 칠하고 한 붓 한 붓, 빈 틈이 없도록 모로 칠하는 것이 좋다. 그리고 얼룩이 안 지게 해야 한다. 반수 칠한 곳이 한 줄기 한 줄기씩 비가 샌 자국처럼 되면 못 쓴다. 반수를 칠한 곳이 조심해서 반수를 칠한 경우에는, 거기에다가 그림을 안 그려도 고운 눈이나 맑은 강물을 대하는 듯 아름다와서 애완(愛玩)할 가치가 있는 법이다. 만약 그림을 그릴 때에 약간 울이 거친 비단일 경우우면 물을 뿜어 적시고 돌 위에 놓아 울눈을 두들겨 고르게 한 다음, 이것을 틀에 걸고 반수를 칠하면 된다.

[原文]

絹用松江織者。不在銖兩重。只揀其極細如紙。而無跳絲者。粘帧子也。即桴子之上左右三邊。其邊若緊須打濕粘。不兩則扯不開矣。纏帧。莫結死待上礬後。批平無凹無偏。然後打。如絹長八尺。中間。宜上一撑棍。凡粘絹必俟大乾。方可上礬。則絹之排筆無侵粘邊。侵亦絹脫矣。即候乾不侵粘處。未乾則鼠脫矣。礬時脫。則急以礬摻邊上。又萬一侵邊。一侵邊則有處欲脫。因梅天吐水。而絹欲之。礬法。夏月。每膠七錢。用礬三錢。冬月。每膠一兩。用礬三錢。則急以竹削鼠牙釘釘膠須揀極明而不作氣者。近日廣膠。多入麪麵假造。不堪用。礬須先以冷水泡化。不可投熱膠中。投入便成熟礬矣。凡上膠礬。必須分作三次。第一次須輕些。第二次飽滿。而畫成多迹裂之虞。第三次則以極清爲度。膠不可太重。重則色慘。而畫滯筆。著色無光彩。礬不可太重。重則絹上起一層白鋪。畫時滯筆。凡畫青綠重色。畫成時。宜以極輕礬水。以大染筆輕輕托色上。裱背襯處亦然。礬時帧子・宜立起。排筆自左而右。一筆挨一筆。橫刷。刷宜勻。不使其漬處。

條一條。如屋漏痕。如此細心礬成。即不畫亦屬雪淨江澄。殊可諦玩。若畫遇稍濫之絹。則用水噴濕。石上搥眼區。然後上帧子礬。

[註]

◇松江——縣의 이름이니, 지금은 江蘇省에 속한다. ◇不在銖兩重——무게가 무거운 것을 치지 않는다는 것. ◇跳絲——겉으로 나온 실. ◇帧子——틀. ◇竹篦——얇고 평평한 대. ◇死結——쉽게 풀 수 없도록 매는 것. ◇上一撑棍——지두르는 못을 박아두는 것. ◇梅天吐水——六, 七月 장마철의 습기. ◇竹削鼠牙釘——대못. ◇泡化——잘 녹음. ◇托——가림. ◇熟礬——태운 明礬. ◇大染筆——큰 비(刷毛). ◇麪麵——밀가루. ◇裱——족자・병풍 같은 것을 표구하는 것. ◇噴濕——물을 입에 물고 뿜는 뜻. ◇絹背襯處——비단 뒤에 칠한 곳.

紙 片

징심당(澄心堂)의 종이나 송대(宋代)의 종이나, 또는 선주(宣州)의 종이나 구고(舊庫)의 필지(疋紙) 같은 것은 다 뜻대로 휘호할 수가 있고 적시거나 말리거나 뜻대로 된다. 이에 비해, 선주의 종이의 하나인 경면광(鏡面光)이라는 종이니, 종이를 뜰 때에 일손을 멈추어서 거칠고 엷게 된 고려지(高麗紙)니, 운남에서 나오는 금지(金紙)니, 진흙을 넣어 물이 번지는 요즘의 종이 따위는 종이 중의 상놈이다. 이런 종이로는 난초나 대를 그리는 일조차 뜻대로 되지 않는다.

[原文]

澄心堂。宋紙。及宣紙。舊庫疋紙。楚紙。皆可任意揮毫。濕燥由我。惟宣紙中之一種鏡面光。及數揚而麤且簿之高麗紙。雲南之矼金箋。與近日之灰重水性多之時紙。則爲紙中之奴隷。遇之。即作蘭竹。猶屬遠心也。

〔註〕

◇澄心堂 —— 陳後山에 의하면, 澄心堂은 南唐의 烈祖가 金陵節度使로 있었을 때의 燕居라고 한다. 蔡端明은 그 물건이 江南의 池歙二郡에서 나온다 했다. 요컨대 품질 좋은 종이의 商號.

◇宋紙 —— 宋의 황제들은 문필을 숭상하는 이가 많았으므로 문방구라든가 좋은 것이 많이 생산되었다. 蜀의 玉版·貢餘·經屑 등이, 歙의 墨光·氷翼·白滑·凝光이라든가, 蜀의 竹表光이라든가, 紙와 江南의 楮皮紙라든가, 溫州의 蠲紙·廣都의 竹絲紙·循州의 藤紙·常州의 雲母紙 같은 것이 있었다.

◇宣紙 —— 安徽省 宣城縣에서 나온 종이. 서화가들이 이것을 애용했고, 唐 이후에는 貢品이었다. 지금 강서성에서도 생산된다.

◇疋紙 —— 긴 종이.

◇楚紙 —— 楚·蜀·滇中의 綿紙.

◇饒州의 鄱陽白은 길이가 한 疋의 비단과 맞먹었고, 近世의 白鹿疋紙도 길이가 한 丈이 넘었다.

◇敷揭 —— 종이를 뜨는 과정에서 일손을 멈추었다는 소리인 듯.

◇鏡面光 —— 광택이 있는 종이 이름.

◇砑金箋 —— 金을 바른 종이.

◇灰重 —— 진흙을 종이에 넣은 것.

◇水性多 —— 물이 번지는 뜻.

◇時紙 —— 당시의 종이.

◇屬違心 —— 뜻대로 안되는 것.

點苔

고인의 그림 중에는 전혀 점태(點苔)를 찍지 않은 것이 많다. 무릇 점태는 산이나 돌의 준법(皴法)이 산만하게 그려져 있을 때, 그 약점을 은폐하기 위해 쓴다. 준법이 제대로 짜임새가 없으면 왜 일부러 그런 짓을 하랴. 그러고 보면 점태는, 채색 따위 여러 과정이 다 이루어진 다음에 찍어야 옳다. 왕숙명(王叔明)의 갈태(渴苔)니 오중규(吳仲圭)의 찬태(攢苔) 같은 것도 다 소홀히 해서는 안된다.

〔原文〕 古人畫。多有不點苔者。苔原設以蓋皴法之慢亂。既無慢亂。又何須挖肉做瘡。然即點苔。亦須於著色諸件一一告竣之後。如叔明之渴苔。仲圭之攢苔。亦自不苟也。

〔註〕

◇挖肉做瘡 —— 긁어서 부스럼을 만드는 것. 쓸데 없는 짓을 해서 사태를 망치는 비유.

◇叔明之渴苔 —— 王叔明의 渴墨의 側筆로 찍어져 있음을 말하는 듯.

◇仲圭之攢苔 —— 吳仲圭의 點苔는 부드러운 潤墨으로 뚝뚝 찍어 놓은 것이 많다.

落款

원(元) 이전에는 대개 낙관(落款)을 쓰지 않았고, 개중에는 바위틈에 숨겨진 것도 있었다. 글씨가 정묘하지 못해서 화면을 손상할까 두려워한 까닭이다. 예운림(倪雲林)에 이르러서는 필력이 힘차고 초탈했으므로 시 뒤에 발(跋)을 쓰기도 하고, 혹은 발 뒤에 시를 쓰기도 하였다. 문형산(文衡山)은 낙관 쓰는 법이 정제되어 있었고, 심석전(沈石田)은 서법이 쇄락했다. 또 서문장(徐文長)은 시가가 기발했고, 진백양(陳白陽)은 제사(題辭)가 정묘 탁월하여 흔히 화면 위에까지 낙관을 쓰는 수가 있었는바, 그것이 도리어 독특한 정취를 풍기곤 하였다. 멋이라곤 모르는 요즘의 화가들은 아무 것도 위에 차라리 안 쓰는 것이 상책이다.

〔原文〕 元以前多不用款。或隱之石隙。恐書不精。有傷畫局耳。至倪雲林字法遒逸。或詩尾用跋。或跋後系詩。文衡山行款清整。沈石田筆法灑落。徐文長詩歌奇橫。陳白陽題誌精卓。每侵畫位。翻多奇趣。近日俚鄙匠習。宜學沒字碑爲是。

〔註〕

◇落款 —— 書畫家가 卷上에 姓名·年月이나 詩句·跋語 같은 것을 쓰는 것을 다 落款이라 한다. ◇陳白陽 —— 明代사람. 이름은

淳이요 字는 道復。 화초를 잘 그리고 書에도 능했으며 시에도 뛰어났다。 ◇没字碑——碑만 있고 글자가 없는 것。 외모는 그럴 듯하면서 무식한 사람의 비유。

煉碟

그림물감을 타는 접시는、 처음에 이것을 입쌀 뜨물에 넣어서 약간 끓이고、 그 다음에 생강즙과 간장을 밑에 바른 다음 불속에 넣어 구워 놓으면 오래 보존되고 갈라지지 않는다。

[原文] 凡顏色碟子。 先以米泔水溫溫煮出。 再以生薑汁及醬塗底下。 入火煨頓。 永保不裂。

〔註〕 ◇顏色碟子——그림물감을 타는 접시。 ◇米泔水——입쌀 뜨물。 ◇煨頓——구워 두는 것。

洗粉

그림의 호분(胡粉) 쓴 부분이 곰팡이가 나서 검게 된 것은、 쓴 행인(杏仁)을 입에서 깨물어 물을 낸 다음 이것으로 한두 번 씻으면 깨끗해진다。

[原文] 凡畫上用粉處黴黑。 以口嚼苦杏仁水。 洗之一二遍。 即去。

〔註〕 ◇洗粉——더러워진 胡粉을 씻는 것。 ◇黴黑——곰팡이로 검어짐。 ◇苦杏仁——杏仁은 살구씨。 이것에는 단 맛이 나는 것과 쓴 맛이 나는 것이 있다。 여기서는 쓴 맛이 나는 것을 쓰는 것이다。

揲金

대개 금지(金紙)나 금선(金扇) 위에 기름이 떠 있어서 그림을 그릴 수 없는 것은 융(絨) 조각으로 문지르면 먹을 받을 수 있게 된다。 호분을 칠하고 문질러도 기름이 빠지지 않아서 곤란하다。 적석지(赤石脂)를 쓰는 사람들도 있으나 융만 못하다。

[原文] 凡金箋金扇上。 有油不可畫。 以大絨一塊揲之。 即受墨矣。 用粉揲固去油。 但終有一層粉氣。 赤石脂者。 終不若大絨之爲妙也。

〔註〕 ◇揲金——金紙의 油氣를 빼는 것。 ◇大絨——융。 ◇揲——문지름。 ◇赤石脂——풍화된 돌。 濟南・吳郡에서 난다。 새빨갛고 아름답다。

礬金

무릇 금지의 금이 일어나서 그리기 어려운 경우라든가 기름이 미끄럽고 아교가 퉁겨나와서 그리기 어려울 때는、 엷은 경반수(輕礬水)를 칠해 놓으면 그림을 그릴 수 있게 된다。 좋은 금지일 때도 다 그린 다음에는 경반수를 칠해 두어야 한다。 그렇게 하면 표구할 때에 갈라지든가 벗겨지든가 할 우려가 없다。

[原文] 凡金箋金起難畫。 及油滑膠滾。 畫不上者。 但以薄薄輕礬水刷之。 即好畫矣。 如好金箋畫完時。 亦當上以輕礬水。 則付裱無迸裂粘起之患。

〔註〕 ◇礬金——金紙의 미끄러움。 ◇金起——금이 일어나는 것。 ◇油滑——기름이 미끄러움。 ◇膠滾——아교가 튀어나옴。 ◇畫不上——그릴 수가 없는 것。 ◇迸裂——갈라짐。 ◇粘起——벗겨짐。

지난해에 나는 역하선생(櫟下先生)을 가까이에서 모신 적이 있다。선생께서는 근대화인전(近代畫人傳)을 저술하셨는데、그때도 갈 길을 소경에게 묻는 것처럼 나에게 상의하신 일이 있었다。나는 그 후 선생 곁을 물러나 화동호(畫董狐)라는 책을 썼다。진(晉)·당(唐)으로부터 지금에 이르는 모든 화가를 망라하여 혹은 한 사람을 위해 한 전(傳)을 쓰기도 하고、혹은 한 전에 몇 명의 화가를 싣기도 했다。어떤 이는 이것을 회화(繪畫)의 대해(大海)라고 칭찬해 주기도 했다。그러나 이 책을 출판하는 일은 시기를 기다리는 것이 좋을 것 같고 지금 서두를 생각은 없다。이제 여기에 진술한 것은 오직 천박 비근한 소견일 뿐이어서 겨우 초학자에 약간의 도움이 될 따름이다。그러나 필섭을 아끼지 않고 유도하느라 애는 썼다。다만 독서하는 사람이 이 책을 읽고 그림의 이치를 이해할 뿐 아니라、화가들도 읽으면 즐겨 왕성히 독서하게 될 것이다。객이 말했다。이는 옛날에 유묘(有苗)가 토벌을 막았다리지 않고 스스로 찾아온 격이라고。나는 급히 객의 입을 막았다。때는 기미(己未)의 해、고중양(古重陽)의 날에 신정객초(新亭客樵)는 쓰노라。

往余侍櫟下先生。先生作近代畫人傳。亦曾問道於盲。有所商榷。余退而成畫董狐一書。自晉唐以迄昭代。或人系一傳。或傳列數賢。客有指爲畫海者。尚剞劂有待。妆特淺說俾初學耳。然亦頗不惜筆舌誘掖。不惟讀書之士。見而了然畫理。即丹青之手。見而亦皇然讀書。客曰。此有苗格也。余急掩其口。時己未古重陽。新亭客樵識。

〔註〕 ◇ 櫟下先生──淸의 周亮工이니、字는 元亮이요 櫟下先生은 별호다。河南 사람으로 經濟의 포부가 있었고、회화와 서법에 정통하여 저술 수십 종이 있다。◇ 問道於盲──갈 길을 소경에게 물음。◇ 商榷──商量함。상의함。◇ 畫董狐──책 이름。董狐는 춘추 때의 良史였었다。지금 화가를 논함이 옛 良史 같다는 뜻。◇ 昭代──오늘의 청명한 시대。청조를 가리킴。◇ 剞劂──印行。◇ 誘掖──誘導함。◇ 有苗格──有苗는 오랑캐인데 舜의 덕화가 미쳐서 토벌하지 않았는데도 자진해 귀속해 왔다는 기록이 書經에 있다。화가가 이 책을 보고、권유를 안 받고도 즐겨 책을 읽게 될 것이라는 뜻。◇ 己未──康熙十八年。◇ 古重陽──九月九日。唐의 文宗 때、바쁜 일이 있어서 九月 十九日로 重陽을 연기한 적이 있었다。그래서 九月 九日을 古重陽이라고도 한다。◇ 新亭客樵──王安節의 號。

畫樹起手四岐法
畫山水必先畫樹樹必
先幹幹立加點則成茂
林增枝則為枯樹下手
數筆最難務審陰陽向
背左右顧盼爭當讓
簡或繁處增繁而益
故古人作畫千巖萬
堅不難一揮而就獨於
看家本樹大費經營若
作文者先立間架間架
既立潤色何難當熟四
岐後觀諸法四岐者即
岐畫家所謂石分三面樹
分四枝也然不曰分而
曰岐者以見此法參伍
變幻直若路之分岐熟
之則四岐之中面面有
眼四岐之外頭頭是道
千頭萬緒皆由此出

二株分形
이것은 두 그루의 나무
가 포개지지 않고 떨어
져 있는 일이다.

二株畫法
(註解 一四七面 參照)

二株交形
두 그루의 나무가 포개
져 있음을 말한다.

二株畫法
二株有両法一大加小是為
負老一小加大是為携幼老
樹須婆娑多情幼樹須窈窕
有致如人之衆立互相顧盼

二株分形

二株交形

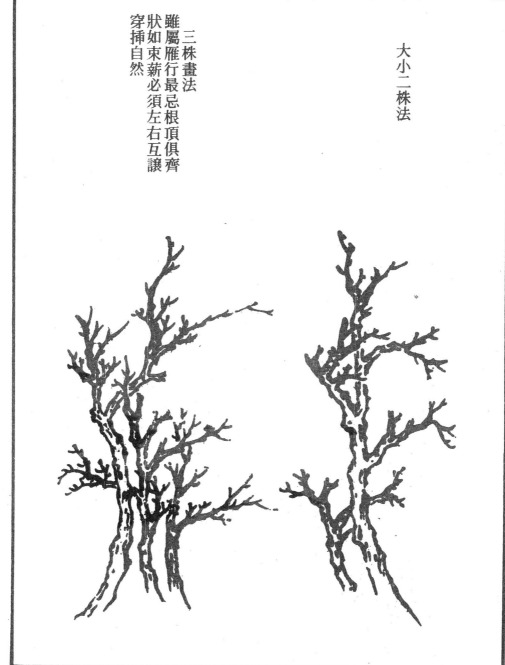

大小二株法
大小 두 그루의 나무를
그리는 법이다.

三株畫法
세 그루의 나무를 그리
는 데 있어서는, 그 나
무들이 기러기의 行列처
럼 차례로 늘어서 있는
경우라도 나무의 뿌리
와 꼭대기가 모두 가지런
해서 장작을 묶어 놓은
것처럼 되는 것을 가장
꺼린다. 반드시 左右가
서로 互讓의 정신을 발휘
하는 것처럼 높고 낮음
이 있고 配置에 자연스
러운 멋이 있어야 한다.

大小二株法

三株畫法
雖屬雁行最忌根頂俱齊
狀如束薪必須左右互讓
穿插自然

三株對立法

세 그루의 나무가 마주 보고 서 있는 모양을 그리는 法이다.

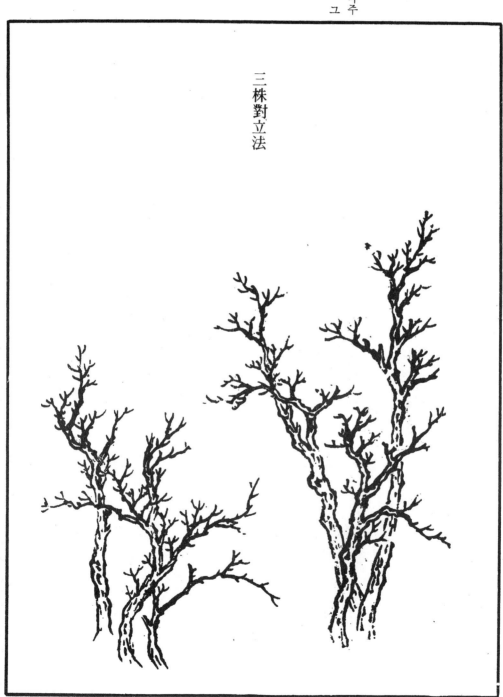

三株對立法

五株畫法

不畫四株竟作五株者以五株
既熟則千株萬株可以類交
搭巧妙在此轉關故古人多作
五株而雲林更有五株烟樹圖
若四株則分三株而加一加兩
株而疊畫即是故不必更立

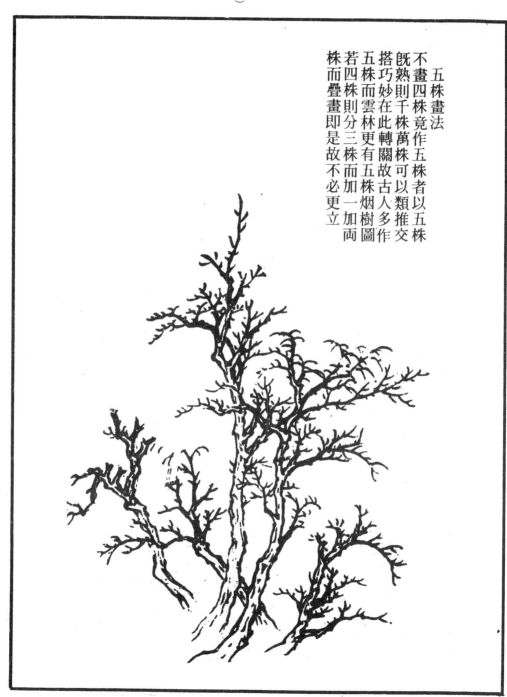

鹿角畫法

此法最有致宜寫秋林不雜他
幹或以濃墨加於衆樹之頂有
如雞羣之鶴也　如作初春上
可加嫩綠小點作霜林則以硃
曁赭雜紅葉

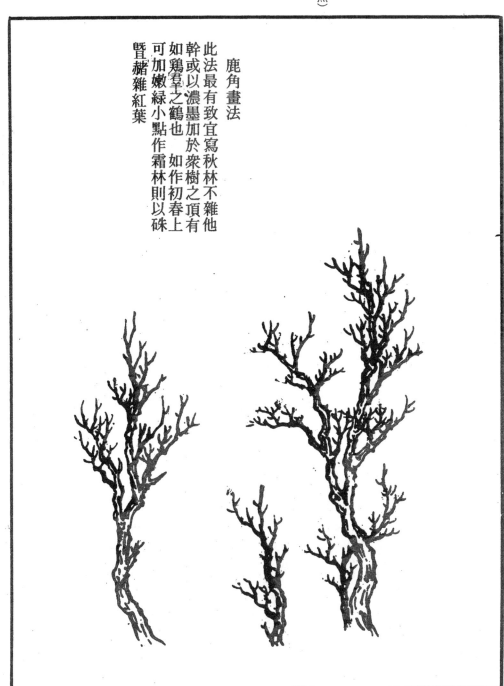

78

蟹爪畫法
必須鋒鋩畢露如書家所謂懸
鍼者是可配荷葉皴以筆法皆
主犀利也　醮墨畫之再以淡
墨罩染便成煙林寫向寒山四
圍墨暈遂為珠樹

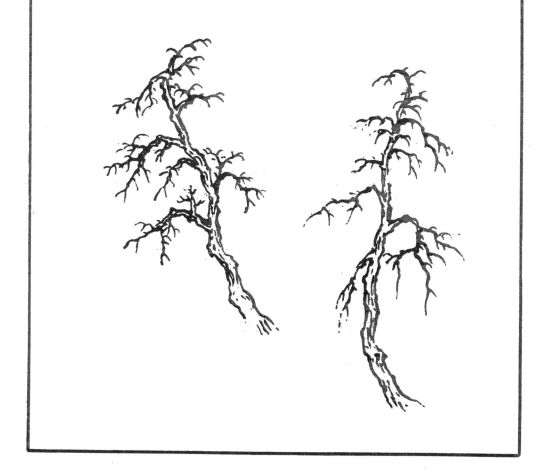

露根畫法

樹生於山腴土厚者多藏根
若嵌石漱泉於懸崖千仞鐵
壁萬層之地則嵒岈古樹每
多露根直若遺世仙人清癯
蒼老筋骨畢露更足見奇耳
若作雜樹一叢中間偶露一
二以破板直亦可然必須審
其樹之懸瘦累節者方妥若
盡為之則又似鋸齒釘鈀未
為雅觀

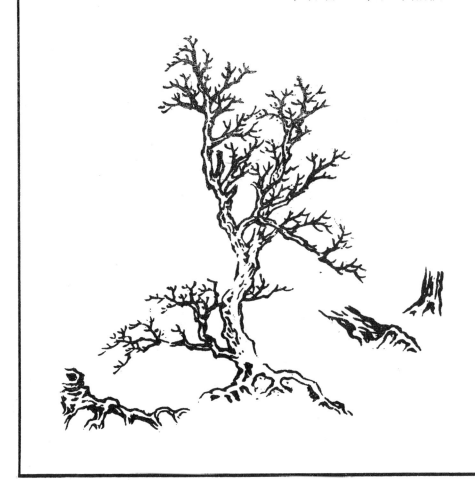

梅花(華)鼠足點梅道人
喜畫之
梅花나 쥐의 발자국 비
숫한 點을、梅道人이 즐
겨 그렸다。

梅華鼠足點梅道人喜畫之

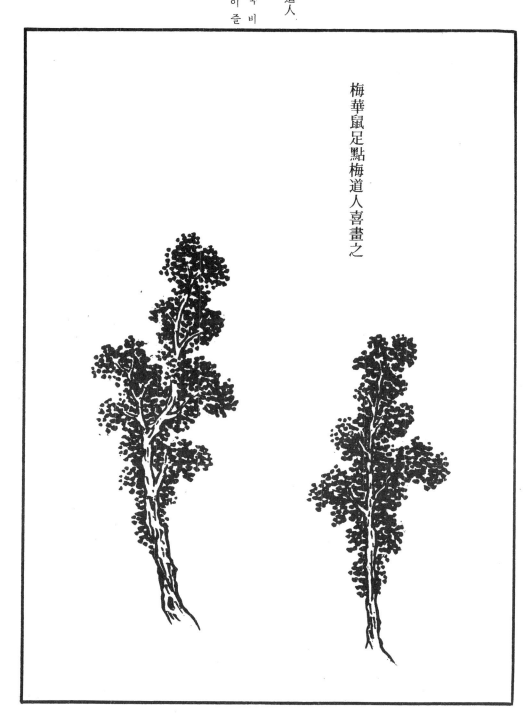

菊花點樹
국화 같은 點을 지닌 나
무를 말한다.

胡椒點樹
호초씨 같은 點의 나무.

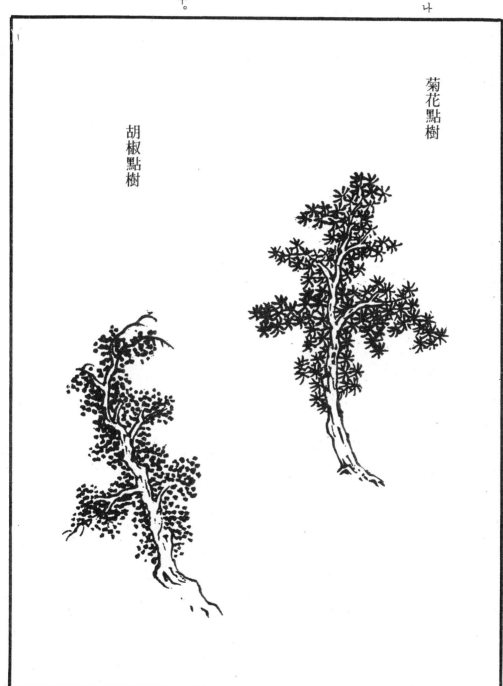

菊花點樹

胡椒點樹

이것은 싹이 나려고 하
는 나무를 그리는 법이
다. 초봄의 나무는 가
지나 마디에 싹을 내포
하고 있다. 가을이 지나
나무열매가 떨어져버리
면 뼈마디의 關節이 드
러난 것같은 것이 있다.
다 이 法을 쓴 것이다.

迎風取勢畫法
바람을 맞아 자세를 取
하는 것처럼 그리는 畫
法. 李唐이 매양 이것을
우뚝 솟은 돌이나 높은
봉우리에 이용했다.

雲林多畫之
雲林이 흔히 이것을 그
렸다.

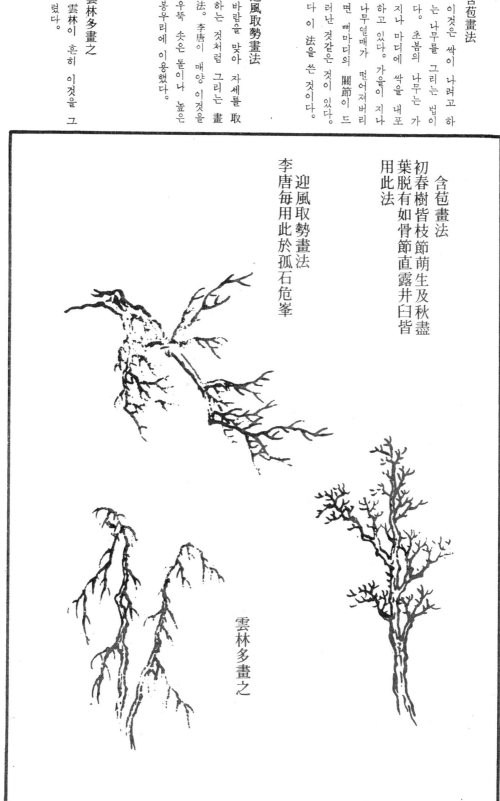

含苞畫法
初春樹皆枝節萌生及秋盡
葉脫有如骨節直露井臼皆
用此法

迎風取勢畫法
李唐每用此於孤石危峯

雲林多畫之

根下襯貼小樹法
뿌리 밑에 작은 나무를
배치하는 법.

樹中襯貼疏柳法
나무 속에 성긴 버드나
무를 배치하는 법.

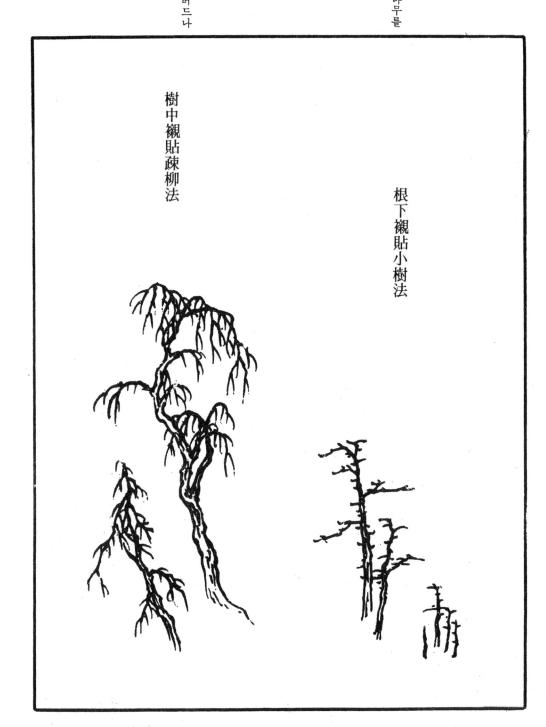

樹中襯貼疏柳法

根下襯貼小樹法

介字點
胡椒點
小混點

个字點
梅花點
鼠足點

點葉法
（註解一四八面　參照）

死守成法
而明之不可
復不少當神
中相似者亦
所至於無意
不同然隨筆
點法點法雖
俱載有古人
前後各樹中
用某圈某樹
用某點某樹
復分明某家
點葉勾葉不
點葉法

小混點　　胡椒點　　介字點

鼠足點　　梅花點　　个字點

松葉點　　垂藤點　　菊花點

菊花點　松葉點
垂藤點　栢葉點
水藻點　椿葉點
（註解一四九面 參照）

大混點　攢三點
藻絲點　尖頭點
平頭點　梧桐點
（註解一四九面 參照）

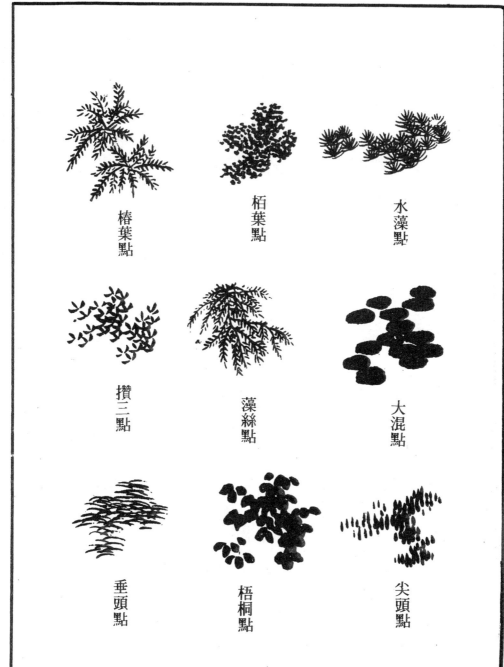

椿葉點

栢葉點

水藻點

攢三點

藻絲點

大混點

垂頭點

梧桐點

尖頭點

破筆點

仰頭點

平頭點

杉葉點

刺松點

攢三聚五點

仰葉點

个字間雙勾點

聚散椿葉點

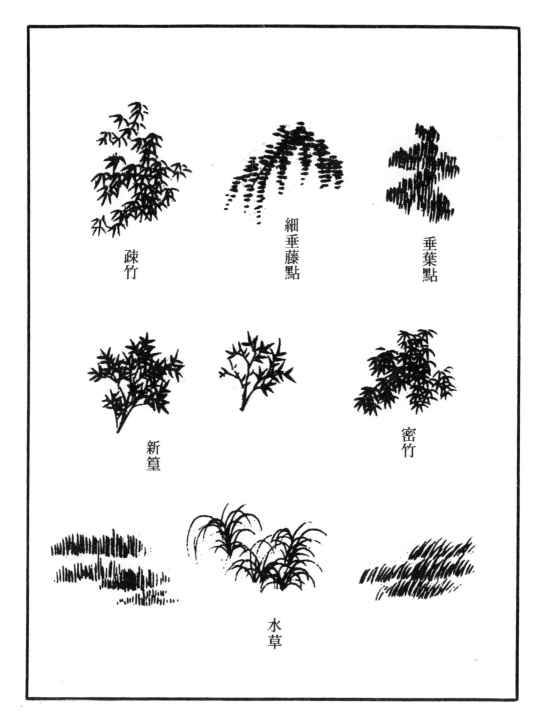

疎竹

細垂藤點

垂葉點

新篁

密竹

水草

法色着葉夾

夾葉著色法

이 잎은 마땅히 먼저 草綠(草汁)을 바르고 그 다음에 石綠(綠青)을 칠해야 한다.

이 잎은 石青(群青)을 칠하든 石綠을 칠하든 좋다.

이 잎은 먼저 花青(藍)을 바르고 그 후에 石青을 칠한다.

이 잎은 먼저 黃色의 草綠을 바르고 그 다음에 石綠標(白綠)를 칠한다.
(註解 一四九面 參照)

此葉先着花青後填石青

此葉填石青石綠俱可

此葉宜先着草綠然後填石綠

此葉宜上三瓣着胭脂下瓣着濃綠或填襯石綠俱可用上三尖石綠或反襯石綠俱可像婆羅栗樹及諸葉

此葉着黃綠色或嫩黃色或填綠襯綠俱可

此葉先着黃色草綠後填石綠標

此葉宜着赭石葉色或紅

此葉或青或綠綠或襯青俱可

此葉宜着赭紅嫩黃色或者黃葉或脂硃亦可

이 잎에는 마땅히 嫩綠
이나 赭黃色을 칠한다.

이 잎에는 靑을 칠해도
되고 綠色이어도 좋다.

이 단풍잎은 秋景 속에
넣으면 좋다. 혹은 硃、
혹은 脂、어느 것을 칠
해도 된다.

(註解 一四九面 參照)

此葉宜着胭脂少入藤黄為妙

此葉宜着嫩綠或嫩黄

此葉宜着赭黄色

此桐葉式或着草綠反襯石綠

此葉宜塡石綠或着草綠或不塡亦可

此葉或塡石綠或硃或黄俱可

此楓葉宜秋景內或硃或脂俱可

此葉着青綠色俱可

此葉宜着嫩綠或赭黄色

91 樹譜

纏樹藤法
나무에 얽히는 등나무를
그리는 법

懸崖藤法
절벽에 매달린 등나무를
그리는 법

纏樹藤法

懸崖藤法

92

范寬樹法

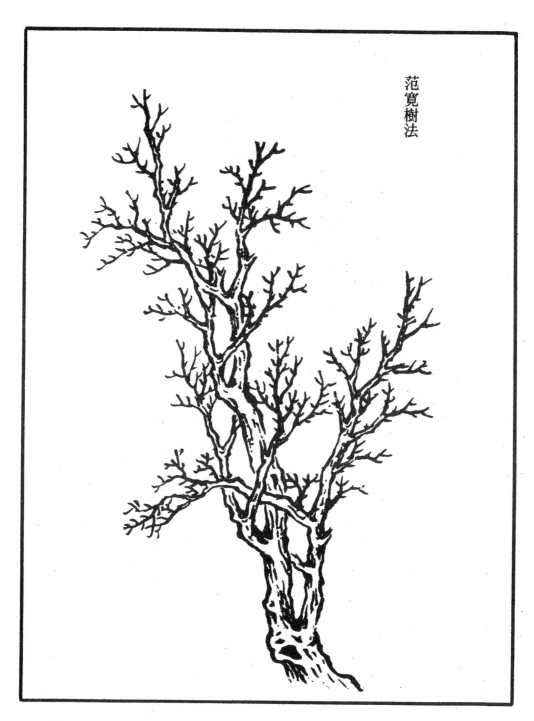

郭熙의 樹法

郭熙樹法

94

王維의　樹法

王維는　나무를　그리는
데　있어서　雙勾法을　많
이　썼다。 등나무의　잔가
지라든가　나무의　가지끝
이라도　소홀히　안했다。
후세의　信世昌도　이법
을　썼다。 (信世昌은　元代
사람으로　字를　雲甫라　하
고　自號를　中隱이라　했
다。 東平人으로　山水를
잘　그렸으며　沈士元에게
배웠으되　出藍之譽가　있
었다。)

王維樹法多用雙勾卽藤梢
樹杪亦絲毫不苟後信世昌
亦爲之

95　樹譜

馬遠의 樹法

馬遠樹法

蕭昭의 枯樹法

蕭昭枯樹法

燕仲穆의 風樹法

燕仲穆은 宋人이요, 風
樹란 바람에 흔들리고
있는 나무.

燕仲穆風樹法

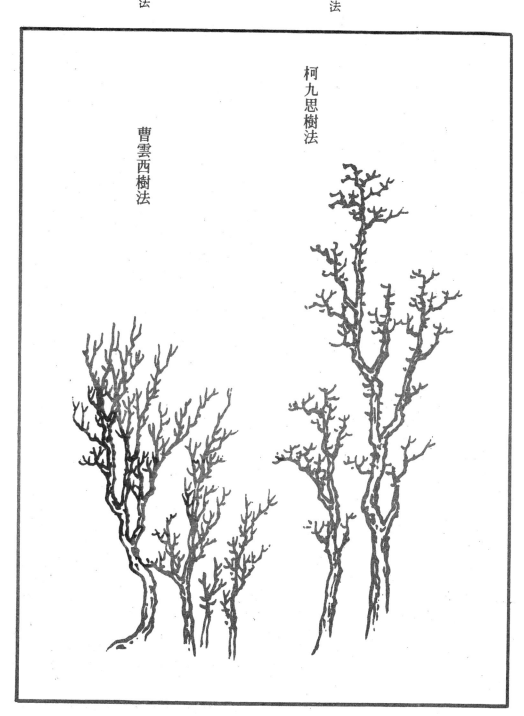

柯九思樹法

曹雲西樹法

倪雲林의 樹法

李唐의 樹法

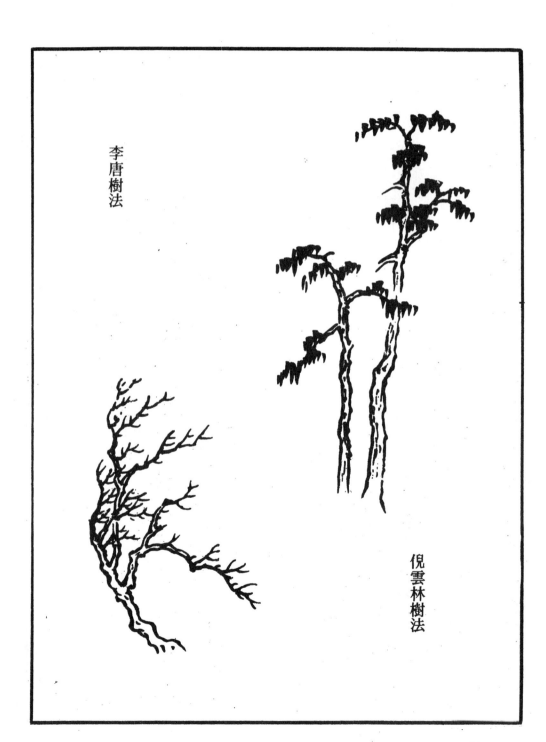

李唐樹法

倪雲林樹法

100

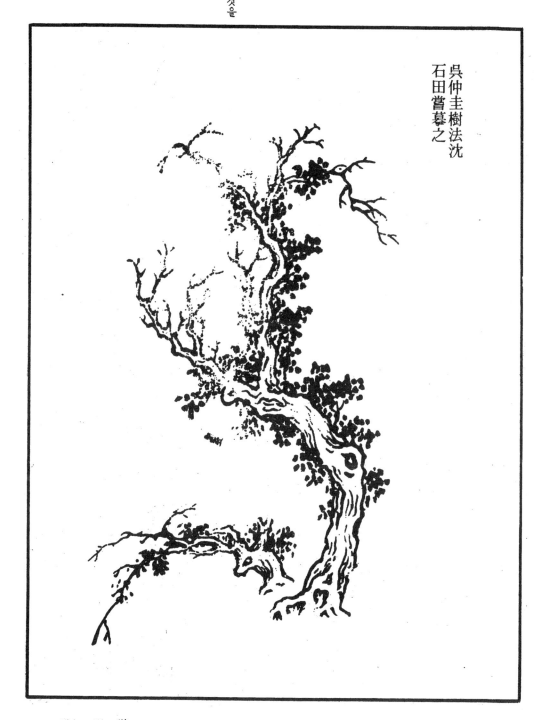

吳仲圭樹法沈
石田嘗摹之

黄子久의 樹法。
雲林도 이런 법을 썼다.

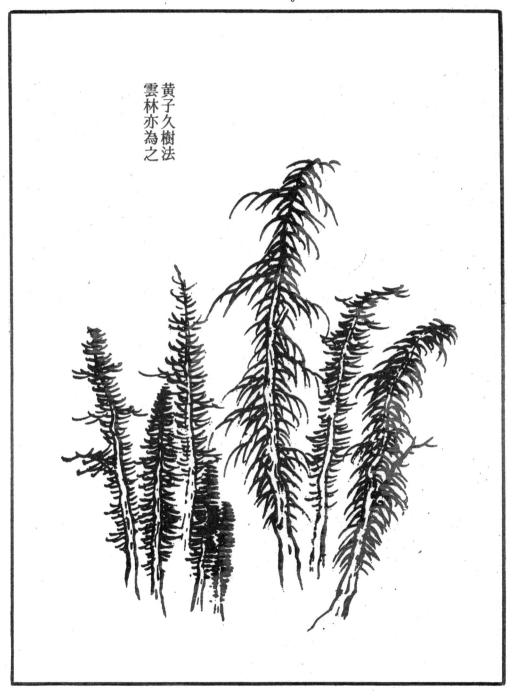

黃子久樹法
雲林亦為之

黄子久의 樹法

나무는 원래 變化自在해야 한다. 그리고 가지는 번잡하지 않아야 한다. 가지의 끝은 견겨 들어와야 하며, 펴져서는 안된다. 그러나 나무끝은 퍼져야 하고 팽팽해서는 안된다.

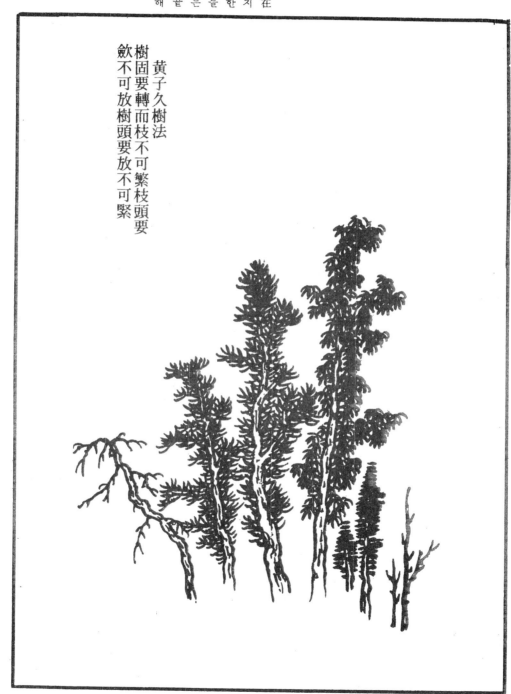

黄子久樹法
樹固要轉而枝不可繁枝頭要
欲不可放樹頭要放不可緊

梅花道人의 樹法

울창해야 한다. 妙한 맛은 나무끝이 가지런하지 않고, 둘고 남이 일정치 않으며 굵고 야윈 것이 뒤섞여 있는데 있다. 숯을 가지고 윤곽을 잡은 다음, 그 윤곽을 따라 참을 찍어가면 된다.

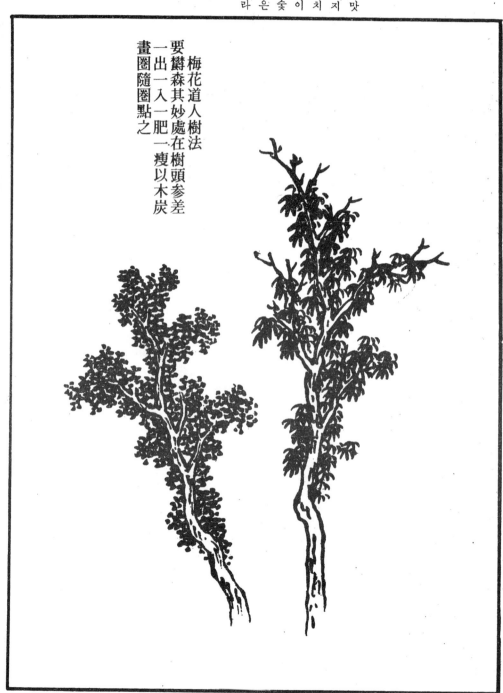

梅花道人樹法
要欝森其妙處在樹頭參差
一出一入一肥一瘦以木炭
畫圈隨圈點之

104

雜樹總法
（註解 一五〇面 參照）

范寬春山雜樹多以青綠
爲之
范寬은 春山의 雜木을
그릴 때 대개 靑綠으로
칠했다.

雜樹總法
既將諸家之樹各
立標準以見體裁
矣然體裁既知用
即宜講體與用雖
未可分而為入門
者不得不姑為之
區別如五味具在
鹹淡得中盡成異
味又如卒伍四調
靜聽旗鼓善將
者指揮如意
多多益善有
配合有趣避
有逆插取勢有順
顧生姿荊關董巨
諸人既已各具爐
治鎔化古人之筆
今之學者又當以
我之爐冶鎔荊
關董巨之筆方見
運用之妙

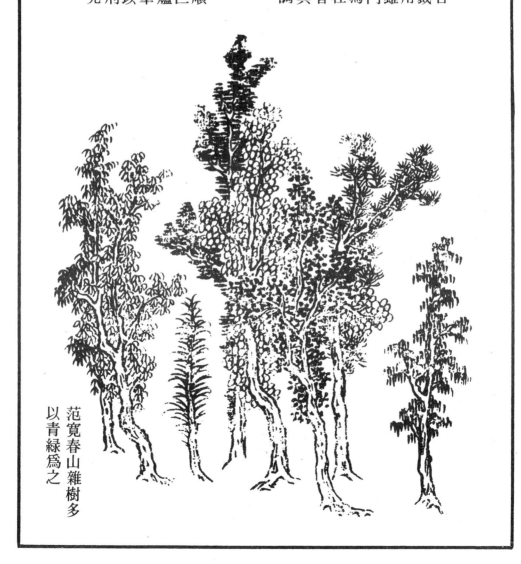

范寬春山雜樹多
以青綠爲之

盛子昭의 雜樹畫法

盛子昭雜樹畫法

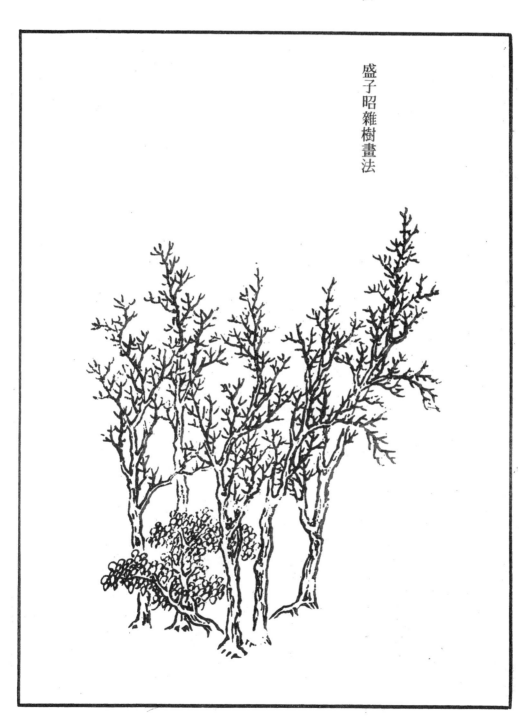

106

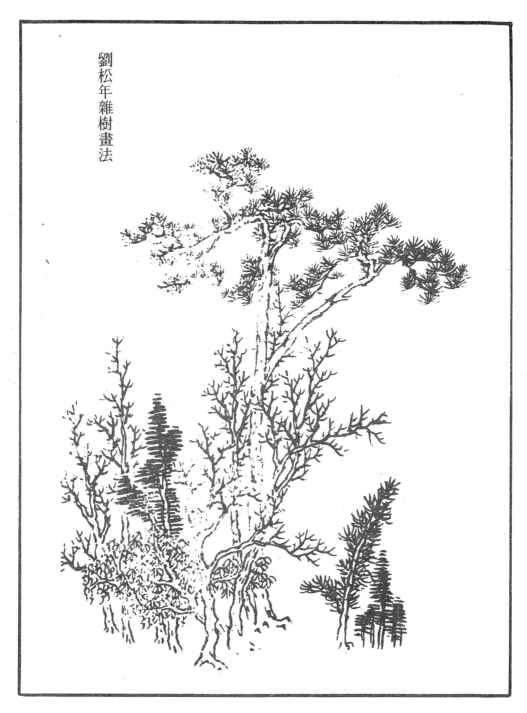

劉松年雜樹畫法

倪迂雜樹畫法

世之倣雲林者多作頂門
棍繫馬椿輒訕自負不
知雲林於此道深入堂奧
下筆有一往深邃之氣試
觀雲林所作獅子林圖樹
法大備便知非僅以一樹
一石遂足睥睨千古者故
此幅更取其工樹立準以
見世所倣摹不過雲林之
一枝半節非全體也

郭熙雜樹畵法

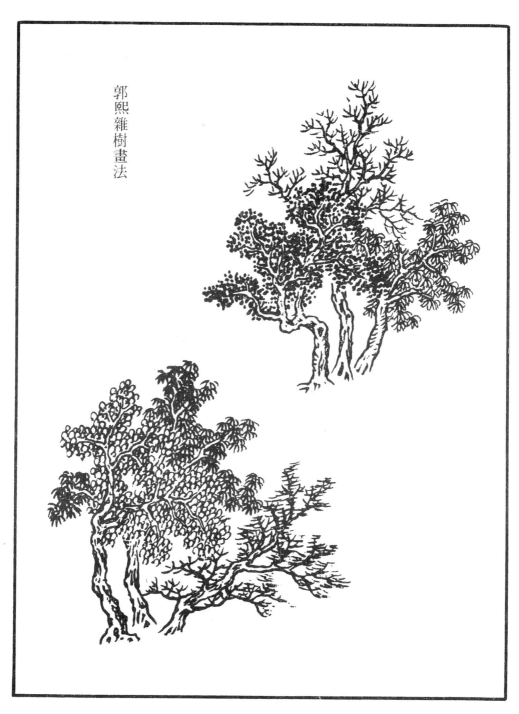

李唐懸崖雜樹法

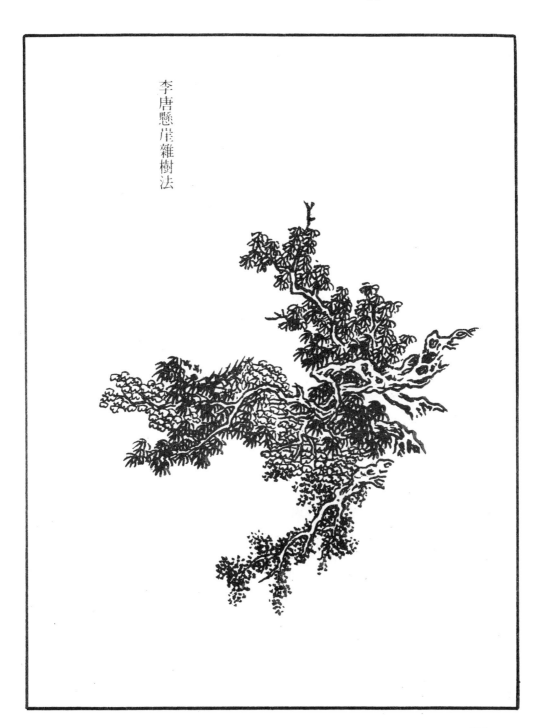

荊浩關仝雜樹畫法

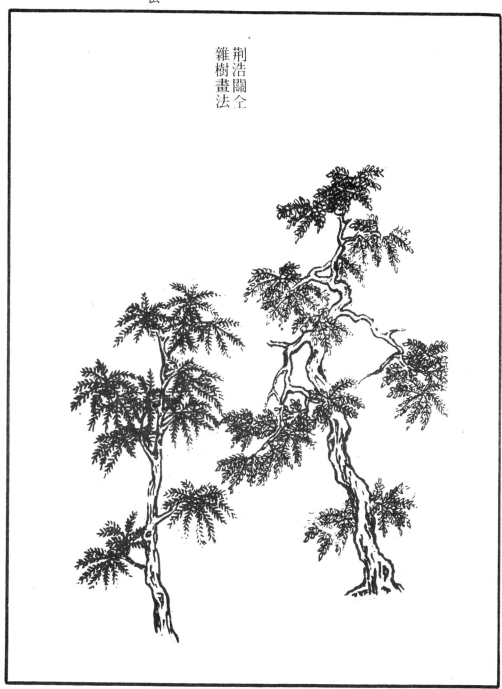

夏珪의　雜樹法。李成도
이렇게　했다。

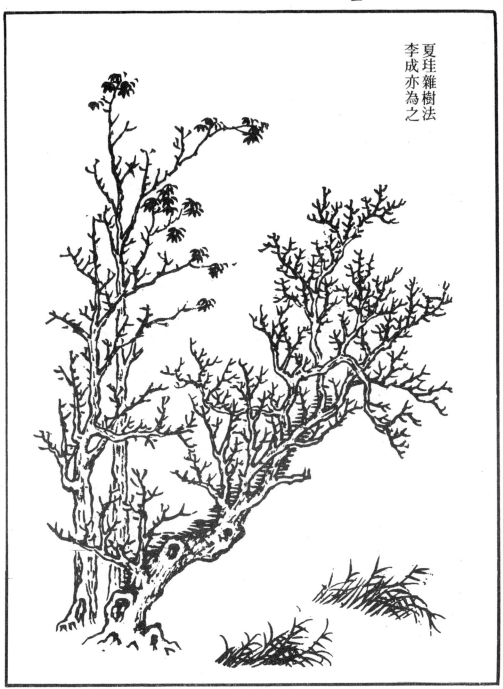

夏珪雜樹法
李成亦為之

112

米　樹

（註解一五一面　參照）

小米의　樹法

二米의　樹法

大米의　樹法

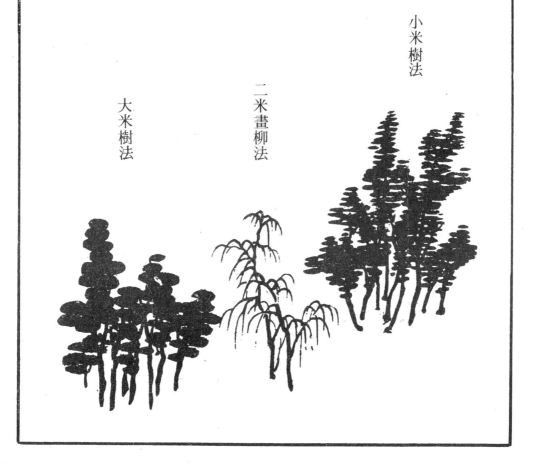

米樹

米畫尋得祖禰矣故
既為米於北苑之後以見
即次米尾相連難分是有一
兩公此法最要淋漓
是二然得宜程青渓先
致濃淡為米家洗寃謂吳松
生力一味糢糊如老年眼
濫惡者帶累南宮罪過
霧中花不惜層層烘
不小度金針所謂有
染以也有筆無墨則乾焦
筆是無筆則淆俗
有墨

小米樹法

二米畫柳法

大米樹法

（註解一五一面　參照）

此關全法也小米用於雲
煙出沒之內殊覺青出於
藍沈石田亦時為之

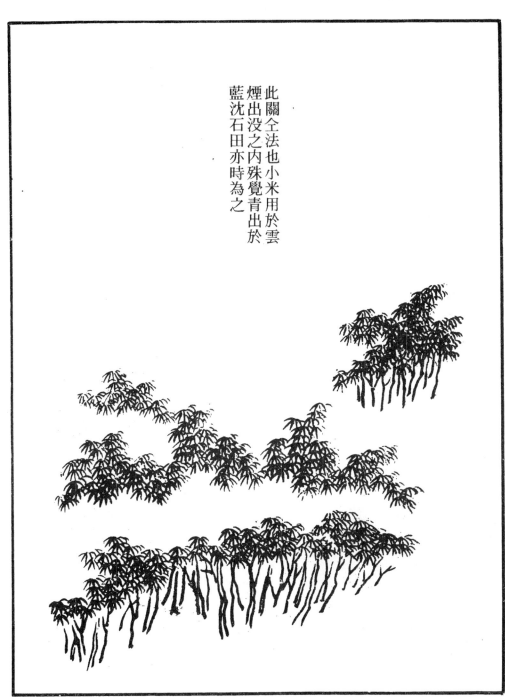

114

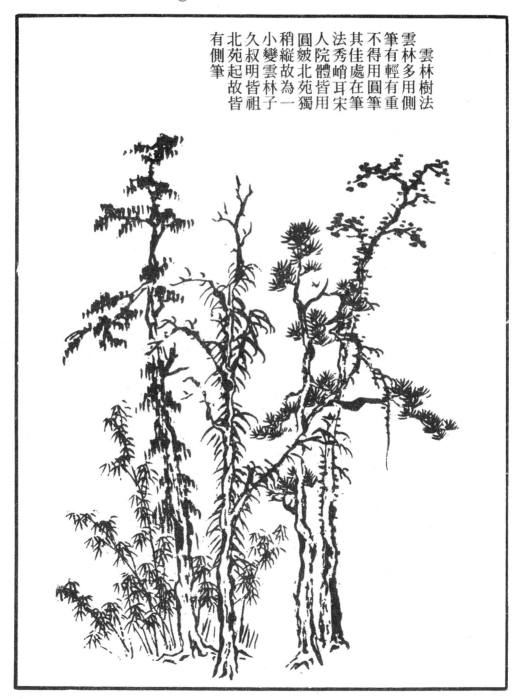

雲林의 樹法
（註解 一五二面 參照）

雲林樹法

雲林樹法多用側
筆有輕有重
不得用圓筆
其佳處在宋
法院北苑皆用
人秀峭皆獨
圓皴體用
稍縱北宋
小變苑耳
久叔為
北明一
有皆子
側祖林
筆起皆

115 樹譜

雲林小樹法

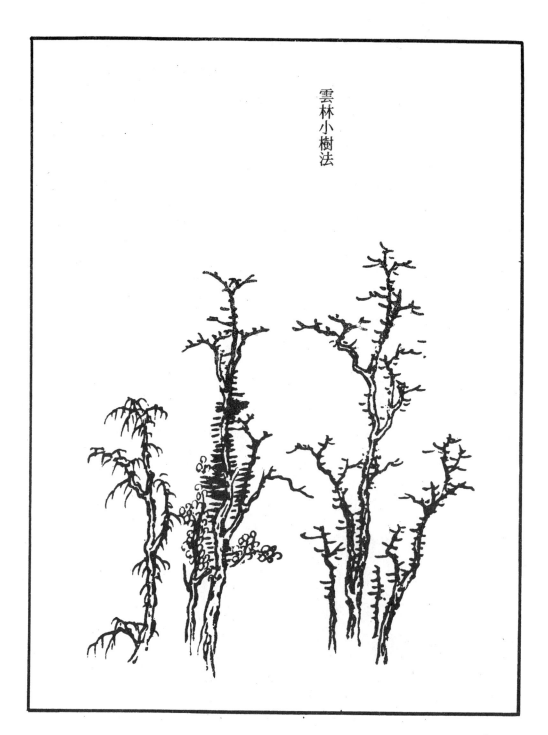

北苑의 遠樹法
（註解 一五一面 參照）

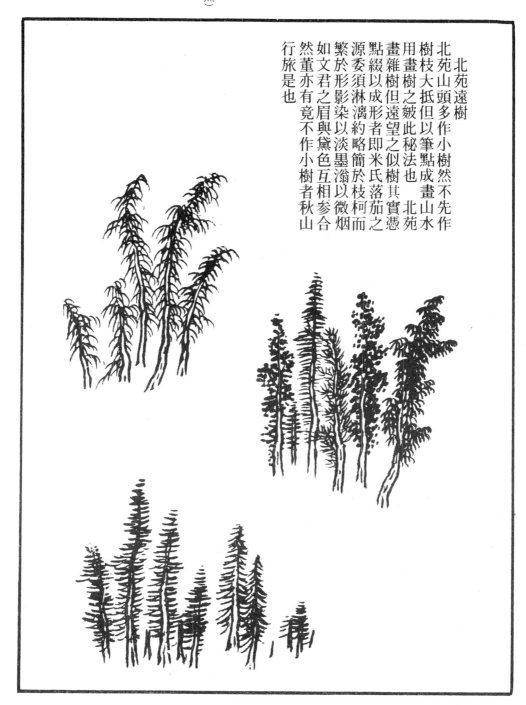

北苑遠樹
北苑山頭多作小樹然不先作
樹枝大抵但以筆點成畫山水
用畫樹之皴但此秘法也北苑
畫雜樹但遠望之似樹其實憑
點綴以成形者即米氏落茄之
源委須淋漓約略簡於枝柯而
繁於形影染以淡墨瀜以微烟
如文君之眉與黛色互相參合
然董亦有竟不作小樹者秋山
行旅是也

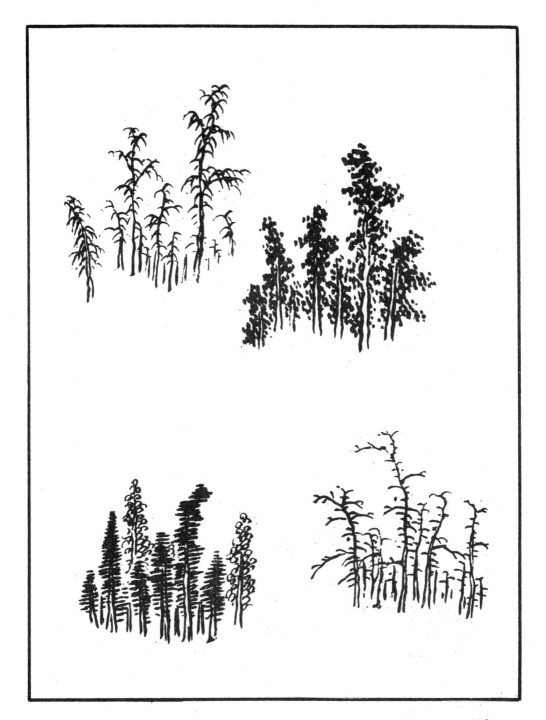

扁點(가로 납작하게 찍
는 점)은 아주 먼 조그
만 나무를 그리는 데 쓴
다. 엷은 먹을 써 산의
패인 곳에 찍기에 알맞
다. 먼 산 기슭에 찍고,
淡綠을 칠해 안개나 구
름을 나타내기도 한다.

扁點極遠小樹
宜用淡墨點於
山凹處或於遠
山脚下染以淡
綠襯貼煙雲

둥근 點은 아주 먼 데 있는 작은 나무를 그릴 때 쓴다. 쓰는 방식은 앞의 扁點의 경우와 같다. 만약 엷은 먹으로 裏面에서 칠할 경우에는 눈 속에선 먼 나무를 나타낼 수 있다.

圓點極遠小樹
用法如前若以
淡墨反染便堪
為雪景中遠樹

120

馬遠松多作瘦硬如屈鐵
狀

馬遠의 소나무는、대부분
야위고 딱딱해서、이를
테면 쇠를 구부린 것 같
은 것을 그렸다.

畫松法

소나무는 德이 있고 마
음이 바른 君子의 風을
지니고 있다. 그래서 비
록 물 속에 숨어 있는 龍
같은 모습을 하고 깊은
골짜기에 서 있다 해도
일종의 고상한 기상을 갖
추고 있어서、늠름하여
犯하기 어려운 점이 있
다. 무릇 소나무를 그리
는 사람은 이런 뜻을 가
슴속에 간직하고 있어
야한다. 그러면 붓을 대
는 곳、스스로 특이한 운
치가 생겨날 것이다.

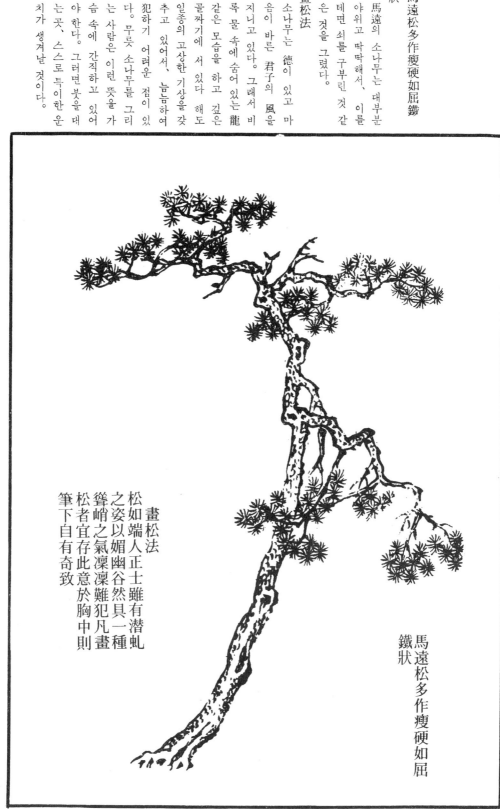

畫松法
松如端人正士雖有潛虬
之姿以媚幽谷然具一種
聳峭之氣凜凜難犯凡畫
松者宜存此意於胸中則
筆下自有奇致

馬遠松多作瘦硬如屈
鐵狀

121 樹譜

李營邱松多作盤結如龍
蟠鳳翥

李營邱(李成)의 소나무
그림은 대부분 굽은 모
습이어서、마치 용이 도
사리고 봉황이 날아오르
는 듯한 그림들이었다.

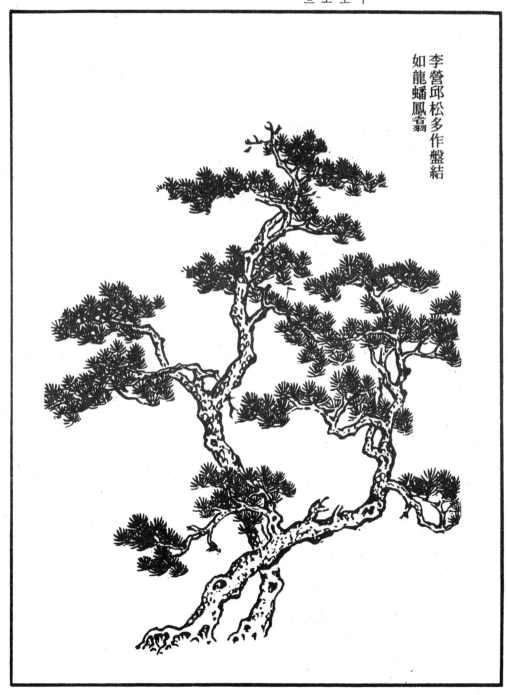

李營邱松多作盤結
如龍蟠鳳翥

122

王叔明이 그린 큰 소나
무는 대부분 줄기가 꼿
꼿하였다。 그 잎은 다
른 화가들의 것과 비교
하면 약간 긴 느낌을 준
다。 난잡하게 그린 듯하
면서도 **條理**가 있다。

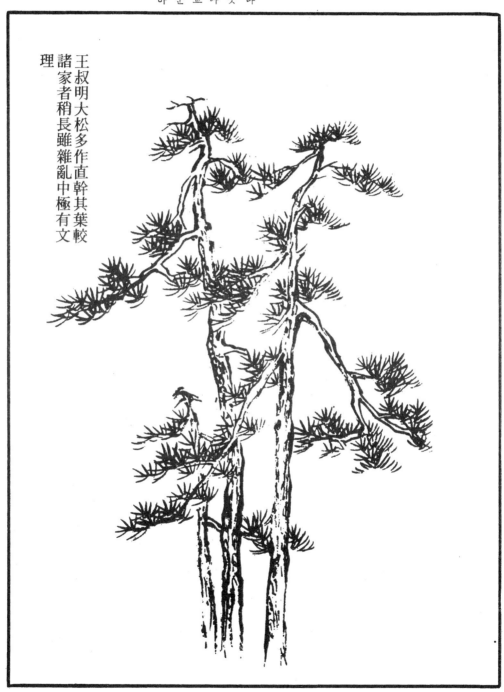

王叔明大松多作直幹其葉較
諸家者稍長雖雜亂中極有文
理

馬遠의 소나무 그림은 때로 몽당붓을 쓰기도 했으나 가장 멋이 있고, 옛기운이 蔚然함을 느끼게 한다. 이런 것을 그린다는 것은 무엇보다도 어렵다. 近日 떠도는 가짜 吳小仙의, 함부로 法을 무시한 惡筆과는 다르다.

馬遠間作破筆最有未致
古氣蔚然畫此最難切不
可似近日偽吳小仙惡筆
漫無法則也

趙大年의 소나무는 대부
분 굵은 것인데, 유달리
奇古한 멋이 있다.

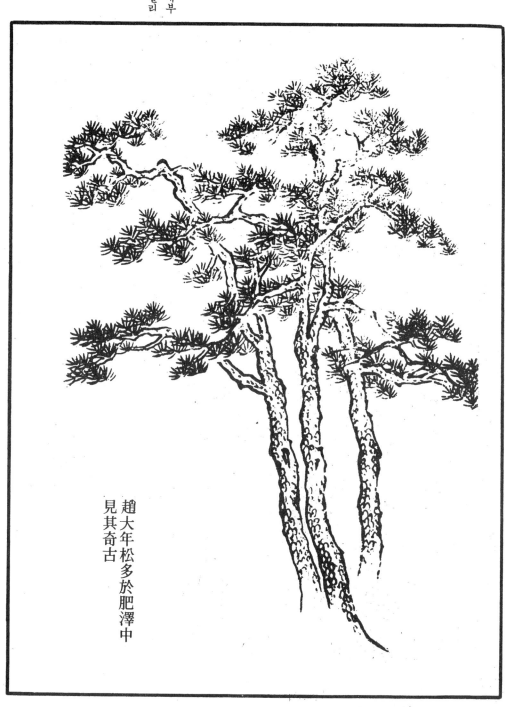

趙大年松多於肥澤中
見其奇古

王叔明松多不經意
王叔明의　소나무　그림
은 대개　옛법에　거리끼
지 않고　자유롭게　그린
것들이다。

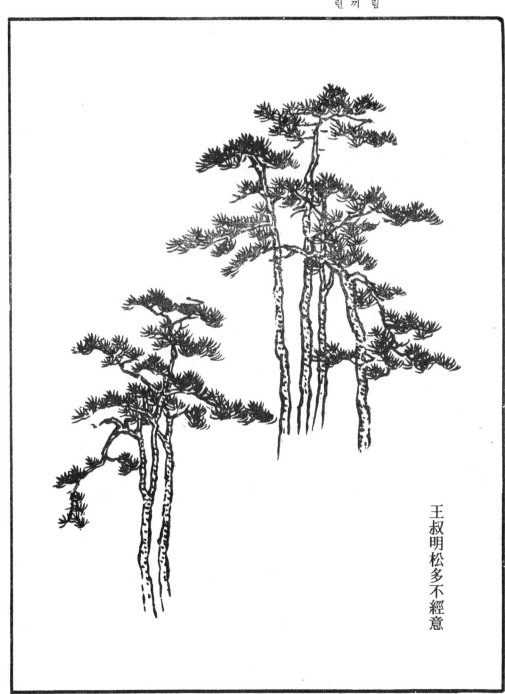

王叔明松多不經意

126

王叔明의 山頭遠松은 매
양 즐겨 이 畫法을 썼
다. 천 그루 만 그루의
소나무가 뒤섞여 서 있
어서 끝이 없을 지경이
다. 또 반은 점치는 식
으로 그려, 산의 모습을
잘 돕고 있다.

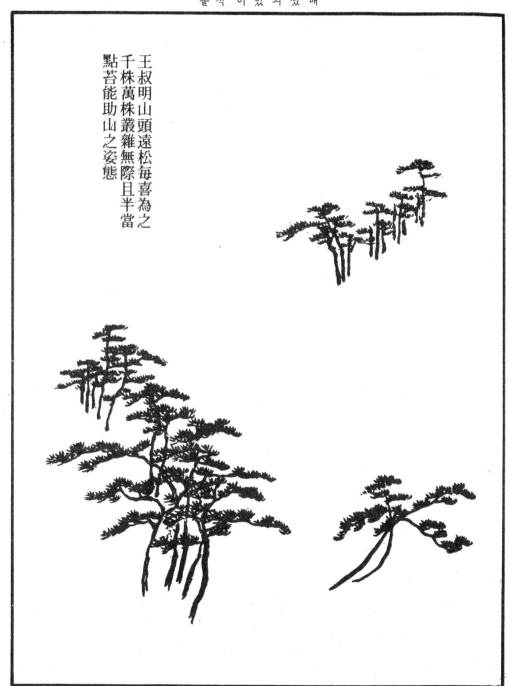

王叔明山頭遠松每喜爲之
千株萬株叢雜無際且半當
點苔能助山之姿態

127 樹 譜

郭咸熙는 매양 소나무 숲을 그렸다。큰 나무 작은 나무가 서로 이어져, 산 꼭대기에서 시내에 이르기까지 바라보이는 것은 나 소나무뿐이다。

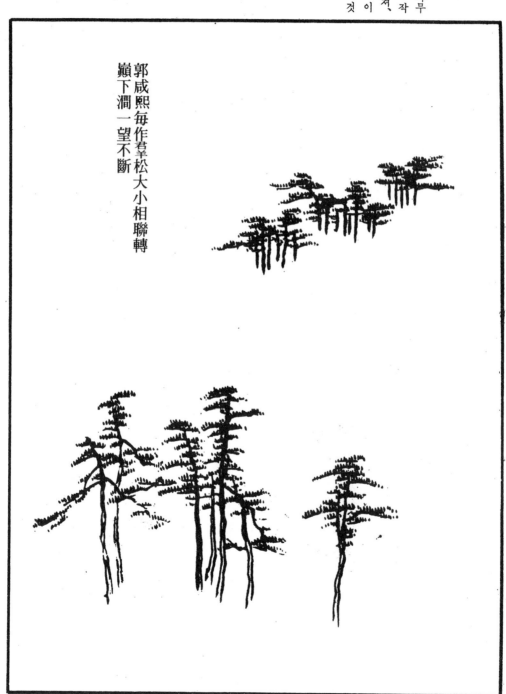

郭咸熙每作君羊松大小相聯轉
巓下澗一望不斷

128

劉松年은 눈이 쌓인 소
나무를 많이 그렸다. 주
위를 먹으로 무리(暈)가
지게 하고, 솔잎은 먼저
먹 묻힌 붓으로 성기게
그린 다음 다시 草綠(草
綠)으로 여기저기 점을
찍었다. 그 줄기는 엷은
갈색을 가지고 下半部에
칠했다. 위의 반쯤을 남
겨 칠하지 않은 데는 눈
이다.

劉松年多作雪松四圍暈墨
松針先以墨筆疎疎畫出再
以草緑間點其幹則用淡赭
着半邊留上半者雪也

늙은 측백나무는, 중 巨
然과 梅道人이 많이 그
렸다.

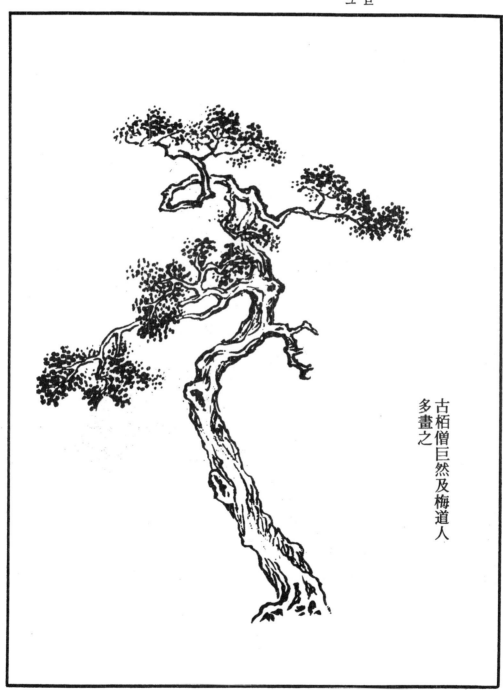

古栢僧巨然及梅道人
多畫之

130

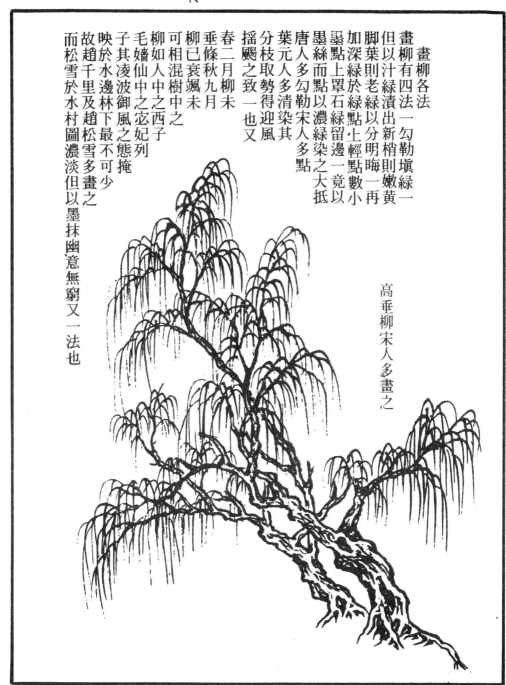

（註解 一五二面 參照）

畫柳各法
畫柳有四法一勾勒塡綠一
但以汁綠漬出新梢則嫩黃
脚葉則老綠以分明晦一再
加深綠於綠點上輕點數小
墨點上罩石綠留邊一竟以
墨絲而點以濃綠染之大抵
唐人多勾勒宋人多點
葉元人多清染其
分枝取勢得迎風
搖颺之致一也又

春二月柳未
垂條秋九月
柳已衰颷未
可相混樹中之
柳如人中之西子
毛嬙仙中之宓妃列
子其凌波御風之態掩
映於水邊林下最不可少
故趙千里及趙松雪多畫之
而松雪於水村圖濃淡但以墨抹幽意無窮又一法也

高垂柳宋人多畫之

高垂柳宋人多畫之
키큰 수양버들은 宋代
사람이 많이 그렸다。

點葉柳唐人多畫之

點葉으로 그린 버드나무
는 唐代의 화가들이 많
이 그렸다.

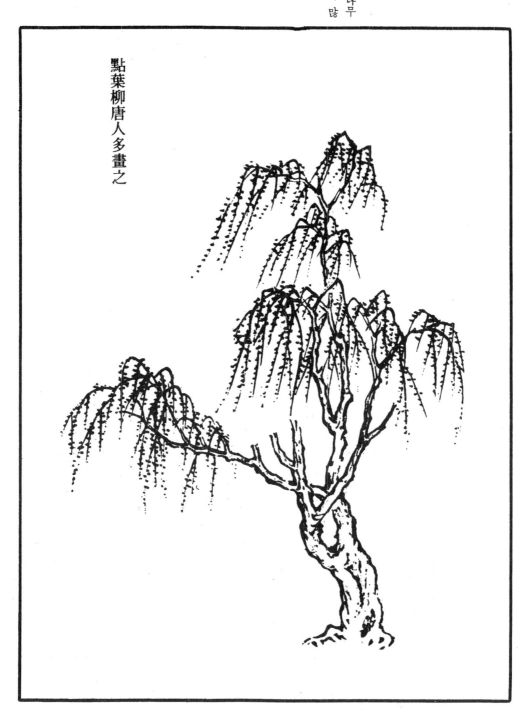

點葉柳唐人多畫之

秋柳

이것은 趙吳興 (즉 松雪)
의 水村圖다。 앞에서 또
하나의 법이라고 한 것
은 곧 이것이다。

秋柳
趙吳興水村圖前謂
又一法者即此

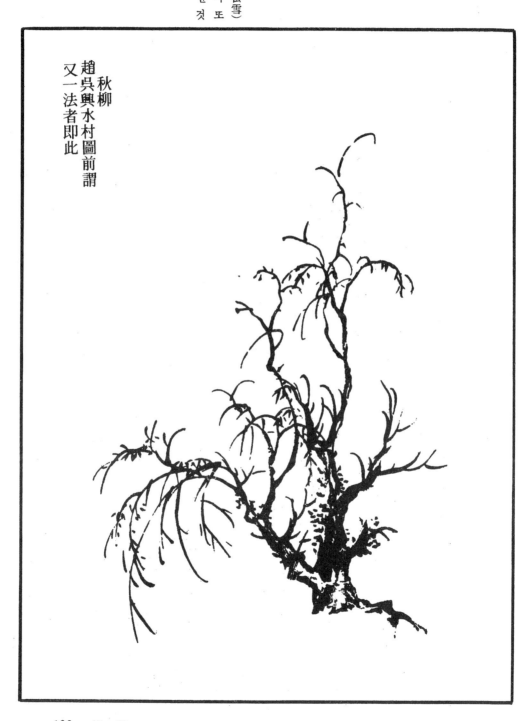

髡柳
秋盡春初當畫髡柳於竹籬
茅宇間有如靚女額髮初齋
未姿絕世畫春初者可間桃
花法當以淡墨太筆畫椿再
以墨分淺深畫柔條漬綠若
在絹上則用石綠襯背冬景
及秋盡則僅以赭石間綠破
之而已

134

鉤葉柳

王維、기타의 唐代 사
람들과 陳居中이 많이 이
것을 그렸다。나는 이것
이 너무 平板에 떨어진
것을 싫어하는 까닭에 마
지막에 놓아 한 體로서
참고케 했다。(陳居中은
宋人으로 嘉泰年間에 畫
院待詔였었다。人物・蕃
馬에 능하고 布景과 設
色이 黃宗道에 버금한다
고 할만하다。)

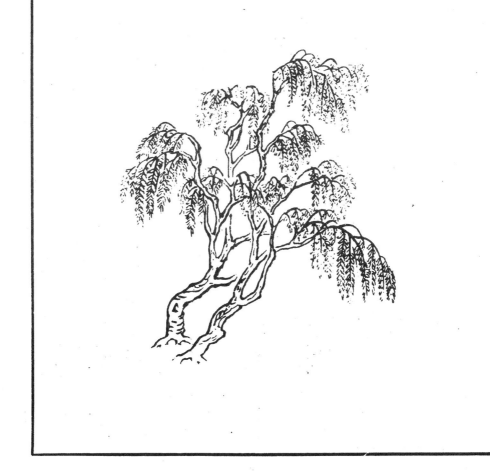

鉤葉柳
王維諸唐人及陳居中多畫
之余嫌其太板故次於後以
備一體

樱櫚樹는 唐人들이 園
林·山水 속에 넣어 그
리곤 했었는데、후일 郭
忠恕가 매양 이것을 그
렸다。

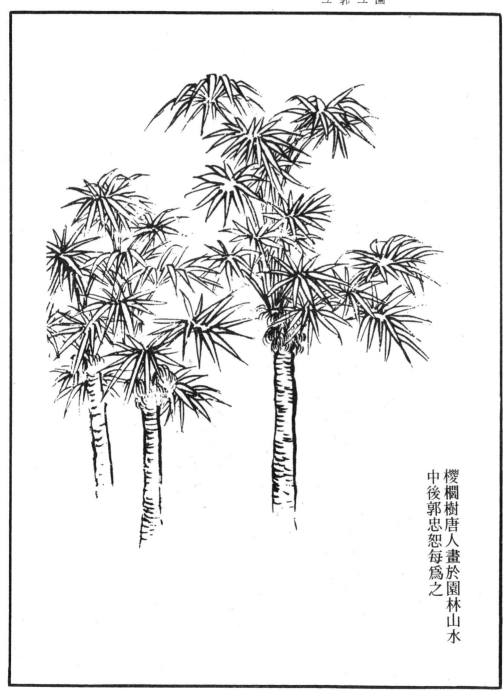

樱櫚樹唐人畫於園林山水
中後郭忠恕每爲之

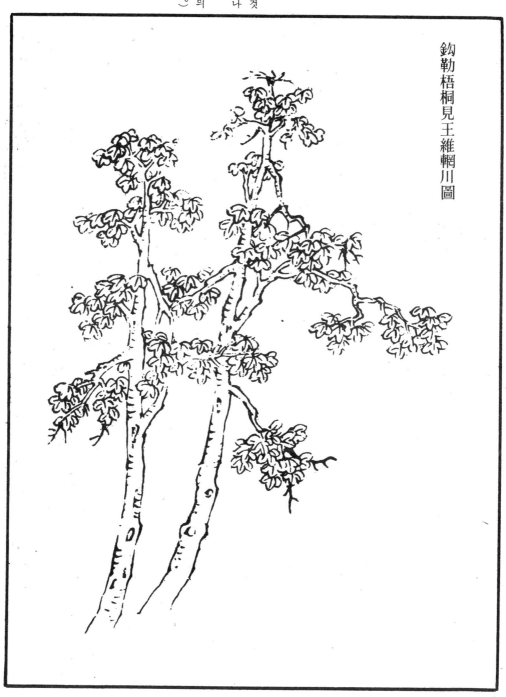

鈎勒梧桐見王維輞川圖

가는 線으로 그린 芭蕉
잎사귀. 唐人들은 항상
이것을 그리곤 했다.

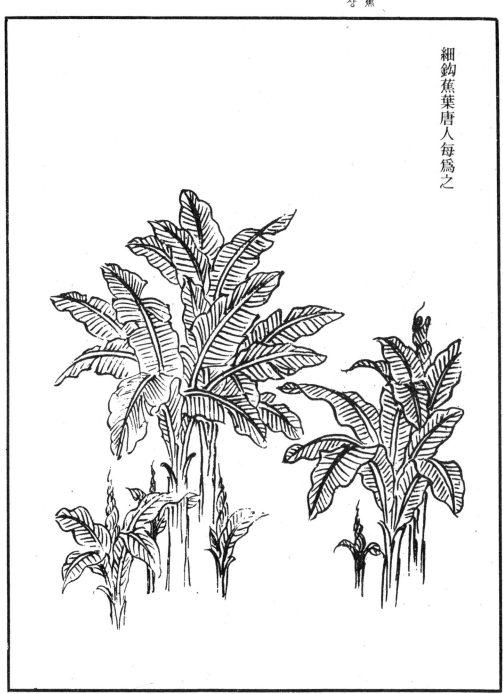

細鈎蕉葉唐人每爲之

元代 사람의 寫意의 오
동나무。寫意란 형태에
구애받지 않고、그 기분
을 살리는 뜻이다。먹으
로 점을 찍기도 하고 草
綠으로 점을 찍기도 해
서 잎을 그리는 것이다。

元人寫意梧桐或墨點
或瓊以綠點

寫意의 芭蕉。 만일 잎
은 먹으로 전부를 그릴
때엔 잎 위에 짙은 먹으
로 줄기를 그려 넣는다.

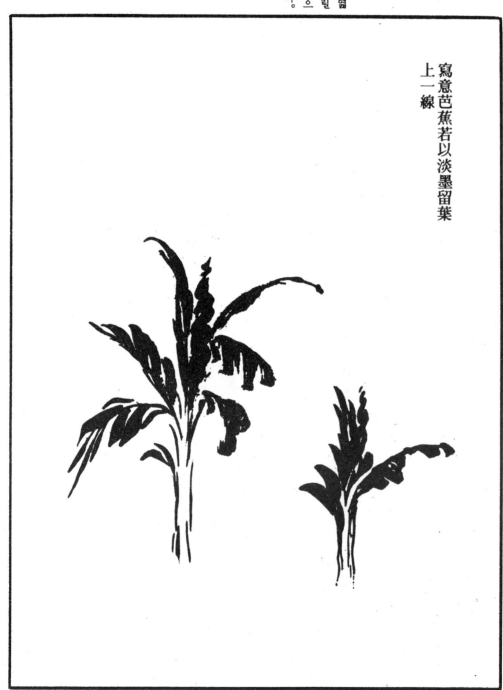

寫意芭蕉若以淡墨留葉
上一線

140

點桃樹幹法
복사꽃을 점찍어 줄기를
그리는 방법.

點花樹幹法
꽃핀 나무의 줄기에는
여러 차이가 있다. 복숭
아나무의 줄기는 매화나
무나 살구나무처럼 해선
안되고, 매화나무나 살
구나무도 다른 나무와 같
이 하지 말아야 한다. 무
릇 매화나무 가지는 대
부분 곧고 억세다. 살구
나무의 경우, 古人 중에
는 줄기만을 그리고 꽃
을 점찍은 사람도 있다.
복숭아나무는 가지가 번
거로운 것이 좋다.

點花樹幹法
甚有分別桃不可同於梅杏
梅杏亦不可同於別樹大都
梅條多直而橫勁杏則古人
有僅畫樹樁點者桃者宜繁
枝耳

點桃樹幹法

點梅樹幹法
매화를 점 찍어 나무줄
기를 그리는 법.

點杏樹幹法
살구꽃을 점찍어 나무줄
기를 그리는 법.

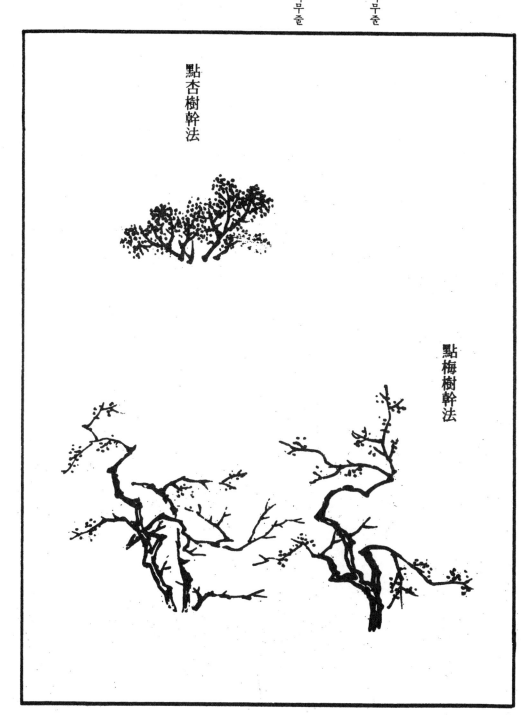

點杏樹幹法

點梅樹幹法

142

畫小竹法

雲林於石根樹底輙作幽

篁柔篠夕陽晚於茅屋而

花箔間直籔籔有聲望而

知為幽人行徑要具梳風

掃月清逸之致不可龐雜

阻寒清氣 畫有三種宜

視樹石之體而粗細配用

之

唐人은 그린 나무가 雙
鉤(線을 겹으로 해서 그
리는 것)일 경우, 그 사
이에 그려 넣는 어린 대
나무도 대개 （飛白鉤雙
와 비슷함)을 썼다. 자
못 운치가 있음을 느끼
게 된다.
近日 仇十洲（明人)도 즐
겨 이 법을 사용했다.

唐人畫樹旣雙鉤則點綴之
稚竹亦多飛白頗覺有致近
日仇十洲亦喜爲之

144

此而渺至他皆季寓勝志魯釣樂李宋畫
以殿樹主圖知習意事和公徒圖范時葭
殿葭不漁則在尤多於後自公贈此諸名葭
草矣能則必江多漁後蒙贈張起家手法
樹故為煙南尤人蓋為志此於皆如
之作之波南趣而大畫志和蓋有巨
後主故也樹四家元隱和詩顏然
主木木樹間蓋之多而波漁

註 解

(題下의 數字는 本文 페이지의 表示)

나무를 그리는 起手의 四岐法 (七三)

이것은 나무를 그리면서 사방으로 뻗은 가지를 먼저 그리는 방법이다. 산수(山水)를 그리려면 반드시 나무를 먼저 그리고, 나무를 그릴 때는 반드시 줄기를 먼저 그린다. 줄기를 그리고 난 다음, 거기에 점을 가하면 무성한 숲이 되고 가지를 많이 그려 넣으면 고목(枯木)이 된다. 고목이라 하는 것은 반드시 죽어 시들었다는 뜻이 아니라, 겨울이 되어 잎이 다 시들어 떨어진 나무를 의미한다. 어쨌든 그리기 시작하는 몇 붓이 가장 어렵다. 나무의 양지와 그늘이니, 겉과 속이니, 좌우의 수목이 서로 바라보아 따로따로 되지 않는 일이니, 나올 곳과 들어갈 데 같은 것을 곰곰이 생각한 끝에 번다(繁多)해야 할 곳은 더욱 번다하게 하고 간략해야 할 곳은 더욱 간략히 하도록 힘써야 한다. 그러므로 옛사람들은 그림을 그림에 있어서 때로 천암만학(千巖萬壑)을 한 붓으로 그려치우기도 했으나 주요한 대목에 있어서는 비상한 고심을 기울인 것이었다. 이를테면, 글을 쓰는 사람이 먼저 대체적인 골격을 정하는 것과 같다. 대체적인 골격만 정해지면 자구의 수식 같은 것은 그리 어려울 것이 없다. 그림을 그리려면 먼저 사기(四岐) 같은 것에 숙달하고 나서 여러 화법을 배워야 한다. 사기란 화가들이 말하는 바, 돌은 삼면을 나누고 나무는 사지(四枝)로 구별한다는 그것이다. 나무를 사지로 구별한다는 것은, 사방으로 뻗은 가지를 구별해 그린다는 말이다. 그러나 면(面)이라 안하고 기(岐)라 한 것은, 기는 원래 길이 갈리는 뜻인 바, 이 사기의 법은 다양하게 변화할 수 있어서 도로가 사방으로 갈라져 가는 것과 같기 때문이다. 이 법에 숙달할 때는 사기 밖으로는 이르는 곳마다 도(道) 아님이 없게 될 것이다. 천변만화의 취향(趣向)은 모두 여기에서 나간다.

二株의 畵法 (七四)

두 그루의 나무를 함께 그리는 데는 두 가지 법이 있다. 하나는 큰 나무에 작은 나무를 덧붙여 그려 넣는 방식이다. 즉, 큰 나무가 멀리 있고 작은 나무는 가까이 있게 그리는 것이다. 이것을 부로(負老)라고 한다. 젊은 사람이 노인을 업고 있는 격이라는 뜻이다. 또 하나는 작은 나무에 큰 나무를 덧붙이는 방법이다. 즉, 작은 나무는 멀리 있고 큰 나무는 가까이 있게 그린다. 이것을 후유(携幼)라고 한다. 어린애를 어른이 데리고 있는 격이라는 뜻이다. 늙은 나무는 의젓해서 정이 있어야 하고 젊은 나무는 미끈해서 멋이 있어야 한다. 사람이 모여 서로 바라보고 있는 듯해야 한다.

五株의 畵法 (七七)

네 그루의 나무를 그리는 법을 싣지 않고 마침내 다섯 그루 그리는 법에 숙달하면 천리는 법을 문제 삼는 것은, 다섯 그루 그

여러 그루만 그루도 유추해 알 수 있고 또 배치의 묘미가 이 작용에 있는 까닭이다. 그래서 옛사람들은 대개 다섯 그루의 나무를 그렸다. 특히 예운림(倪雲林)에게는 따로 오주연수도(五株烟樹圖)라는 명화가 있다. 만약 네 그루의 나무를 그릴 때면, 세 그루의 나무에 포개지지 않도록 한 그루의 나무를 추가해 그려 넣어도 되고 두 그루 그리는 화법을 겹쳐 놓아도 된다. 그러기에 꼭 따로네 그루 그리는 법에 언급할 필요까지는 없다.

鹿角의 畫法 (七八)

이것은 사슴뿔 같은 형태의 가지가 달린 나무를 그리는 법이다. 가을의 숲을 그리기에 적당하다. 다른 나무줄기는 섞지 않는 것이 좋다. 진한 먹을 여러 나무의 꼭대기에 칠할 때는 군계일학처럼, 두드러져 보인다. 진한 먹을 여러 나무의 꼭대기에 칠할 때는 군계일학처럼 두드러져 보인다. 초봄에 싹트는 모양을 그릴 때는 위에 연한 녹색(草汁이나 白綠)의 작은 점을 가하면 좋다. 서리친 늦가을의 숲을 그릴 때는 주(硃)와 대자(代赭)를 가지고 여기저기에 잎을 적어 넣으면 된다.

露根의 畫法 (八〇)

노근(露根)이란 겉으로 드러나 보이는 뿌리다. 뿌리 중의 얼마가 지상에 노출해 있음을 뜻한다. 산이 기름지고 땅이 두터운 데에서 자란 나무는 대부분 뿌리가 땅 속에 숨겨져 있다. 천인절벽이나 만 겹의 바위 틈에 자라서 돌에 끼고 물에 씻기고 있는 것은 높이 치솟은 고목이 되면 매양 뿌리를 노출시키게 마련이다. 마치 높이 치솟은 신선이 바짝 야위고 나이도 늙어 힘줄과 뼈가 다 드러나 있는 것 같아서 한층 야위한 느낌을 준다. ○한 떨기의 잡목을 그릴 때, 그 중의 한두 그루를 뿌리가 드러나게 하여 평판(平板)에 흐르는 것을 피하는 것도 나쁘지 않다. 그러나 반드시 나무에 혹이 있고 마디가 있는 것을 가려서, 뿌리를 드러내게 해야 한다. 만약 모든 나무를 다 뿌리가 드러나게 한다면, 톱니나 갈퀴와 다를 것이 없어져서 아치(雅致)가 없어지는 것이다.

굴을 돌려 놓으면 눈이 쌓인 나무가 된다.

蟹爪의 畫法 (七九)

이것은 게의 발톱처럼 생긴 가지를 그리는 법이다. 이것을 그리기 위해서는 반드시 붓끝이 남김없이 드러나야 한다. 서법(書法)에서 말하는 현침(懸針―밑으로 내려 그어서 바늘처럼 끝이 뾰족한 운필법이다. 이를테면 「十」에서 세로로 그은 획 같은 것)이 좋다. 이 법은 하엽준(荷葉皴―山石譜 參照)이나 하엽준의 필법이나 다 날카롭고 뾰족한 운필법이기 때문이다. 해조법(蟹爪法)이나 어울리도록 하는 것이 좋다. 진한 초묵(焦墨)으로 해조법의 나무를 그리고 거기에다 엷은 먹으로 모두 칠하면 안개 가 낀 숲이 된다. 추울 때의 산을 그리면서 나무 주위에다가 엷은 먹으로 모두 칠하면 안개로네 그루 그리는 법에 언급할 필요까지는 없다.

點葉法 (八五)

여기에 실린 점엽(點葉―한 붓으로 그린 잎)과 구엽(勾葉―두 겹의 線으로 그린 잎)의 법에서, 누구는 무슨 점을 쓰고 어느 나무에는 무슨 권(勾葉)을 쓰는지를 구별치 않은 것은, 전후의 여러 나무 중에 고인의 점법(點法)이 실려 있기 때문이다. 점법은 같지 않으면서도 붓을 놀리다가 보면 무의식중에 있어야 한다. 각자가 고심해서 발명함이 있어야 한다. ○각종의 점의 명칭 고인의 법에 지나치게 구애되어서는 안된다. ○각종의 점의 뜻은 그림을 보면 쉽게 이해할 수 있을 것이므로 자의(字義)를 풀이하는 데 그치겠다. 개자점(芥子點)은 개(芥)의 글

자 비슷한 점, 개자점(个)은 개(个)처럼 생긴 점, 호초점(胡椒點)은 호주처럼 생긴 점, 매화점(梅花點)은 매화같이 생긴 점, 소혼점(小混點)은 가득 찍은 작은 점, 서족점(鼠足點)은 쥐의 발자국 같은 점,

(八六) 국화점은 국화 모양과 비슷한 점, 송엽점은 솔잎 같은 점, 수등점(垂藤點)은 드리운 등나무 같은 점, 백엽점(栢葉點)은 칡백나무 잎처럼 생긴 점, 수조점(水藻點)은 물가의 마름풀처럼 생긴 점, 춘엽점(椿葉點)은 참죽나무 잎처럼 생긴 점,

(八六) 대혼점(大混點)은 가득 크게 그린 점, 찬삼점(攢三點)을 모은 점, 조사점(藻絲點)은 자라난 마름풀처럼 생긴 점, 첨두점(尖頭點)은 위가 뾰족한 점, 평두점(平頭點)은 평평한 선을 모은 점, 오동점(梧桐點)은 오동잎처럼 생긴 점,

(八七) 수두점(垂頭點)은 선의 양끝이 아래로 향한 점, 앙두점(仰頭點)은 양끝이 위로 향하고 있는 점, 찬삼취오점(攢三聚五點)은, 혹은 석 점을 모으고 혹은 다섯 점을 모은 점, 일자점(一字點)은 일자형(一字形)의 점, 편필점(偏筆點)은 붓을 기울이고 그린 점.

(八七) 소찬취점(小攢聚點)은 작은 것이 여럿 모인 점, 삼엽점(杉葉點)은 삼나무 잎같이 생긴 점, 취산춘엽점(聚散椿葉點)은 취산나무 참죽나무 잎사귀 같은 점, 자송점(刺松點)은 뾰족한 솔잎처럼 생긴 점, 세엽점(細葉點)은 가는 잎사귀 같은 점, 협엽점(夾葉點)은 두 겹으로 잎을 그린 것 같은 점. 은점.

(八七) 개자간생구점(个字間雙句點)은 개자점에 쌍구법(雙鉤法)을 섞어 쓴 점, 세수등점(細垂藤點)은 드리운 등나무덩굴 비슷한 점, 앙엽점(仰葉點)은 위를 향한 잎을 그린 것 같은 점, 우설점(雨雪點)은 눈이 오는 것 같은 점, 수엽점(垂葉點)은 밑으로 드리운 잎사귀 같은 점, 파필점(破筆點)은 몽당붓으로 그린 점.

夾葉著色法(九○)

(九○) 이것은 두 겹으로 그리는 잎사귀의 착색법을 설명한 것으로, 제一책 총설의 설색법(設色法)을 읽으면 쉽게 이해가 갈 것이므로, 간단히 문의(文義)만 풀이한다. (第一册 設色法 參照)

(九○) 이 잎은 먼저 초록(草綠—草汁)을 칠하고 뒤에 석록(石綠)을 칠하면 된다.

이 잎은 석청(石靑)을 칠해도 되고 또는 석록(石綠)을 칠해도 된다.

이 잎은 먼저 화청(花靑—藍)을 칠하고, 뒤에 석록(石綠)을 칠한다.

이 잎은 먼저 황색의 초즙을 칠하고 뒤에 석록표(石綠標)를 칠한다.

(九○) 이 잎은 황록색(黃綠色) 또는 눈황색(嫩黃色)을 칠하고, 뒤에 석록(石綠)을 칠해도 되고 또는 석록을 이면에서 칠해도 된다.

(九○) 이 잎은, 위의 세 잎사귀는 연지를 칠하고 아래 잎사귀에는 진한 초즙을 칠하는 것이 좋다. 혹은 석록을 칠하고 혹은 석록을 이면에서 칠하는, 그 어느 것도 좋다. 위의 세 잎사귀 끝에는 등황(藤黃)을 써도 된다. 사라(娑羅)·춘율(椿栗)을 본뜬 것이다. 이 잎은 자황색(赭黃色), 혹은 눈황색(嫩黃色)을 칠하는 것이 좋다. 단풍으로 하는 데는 혹은 주(朱), 혹은 연지를 써도 된다.

이 잎은, 혹은 석청을 칠하고 혹은 석록을 칠하고 혹은 이 두 빛을 이면에서 칠해도 된다.

(九〇) 이 잎은 대자색(代赭色)을 칠하는 것이 좋다. 혹은 홍엽으로 해도 된다.

이 잎은 자황색을 칠해도 된다.

이 잎은 눈록(嫩綠)이나 눈황(嫩黃)을 칠하는 것이 좋다,

이 잎은 연지(胭脂)를 칠하는 것이 좋다. 조금 등황을 넣으면 묘한 효과가 난다.

이 오동잎은 혹 초록을 칠하고 석록(石綠)으로 이면에서 바르기도 한다.

이 잎은 석록을 칠하는 것이 좋다. 혹은 초즙을 칠하고 더 칠하지 않아도 된다.

이 잎은 석록을 칠하는 것이 좋다.

(九一) 이 잎은 석록을 칠해도 되고, 주(硃)나 황(黃)을 써도 된다.

이 잎은 여러 빛의 어느 것을 칠해도 된다.

이 잎은 눈록 또는 자황색을 칠하는 것이 좋다. 이단 풍엽은 추경(秋景) 속에 넣어서 쓰는 것이 좋다. 주(硃)를 칠애 도 되고 연지를 칠해도 된다.

이 잎은 황색·녹색의 어느 것이라도 좋다.

雜樹總法(一〇五)

지금까지 여러 화가들의 수법(樹法)을 실어서, 각기 목표가 될 표준을 세워 체재를 보였다. 그러나 체재를 안 바에는 그것의 활용을 강구해야 한다, 본체와 활용은 구별할 수 없는 것이긴 하지만, 초학자를 위해서는 잠시 구별하지 않을 수 없다. 이를테면 오미(五味)가 모두 갖추어져 마음대로 조화되어 있으나 뛰어난 요리사가 그것을 조화함에 미쳐 그 가감이 적절해서 비로소 천하의 진미가 되는 것과 같다. 또 비유하자면 병사의 대오가 잘 정비되어 고요히 기고 있으나 좋은 장수가 호령할 때 비로소 그 뜻같이 움직여 다다 익선(多多益善)인 것과 같다. 잡수(雜樹)를 그리는 데는 수법(樹法)의 배치에 적당하고 적당하지 못한 차이가 있어서, 이를 취하고 저를 버려야 할 경우도 있고, 거꾸로 나온 나무나 가지를 그려 넣어서 형세를 돋구는 수도 있고 밑에서 위로나 있어서로 바라보는 자세를 취하는 수도 있다. 형호(荊浩)·관동(關仝)·동원(董源)·거연(巨然) 등의 여러 대가는 각자 고심해서 고인의 필의(筆意)를 자기 것으로 삼은 바 있었다. 오늘의 화가들도 노력해서 각기 형호·관동·동원·거연의 필의를 자기 것으로 만들어야 할 것이다. 이러할 때 비로소 운용의 묘가 나타나는 것이다.

범관(范寬)의 춘산잡수(春山雜樹)는 대부분 석청·석록을 써서 그렸었다.

倪迂의 雜樹畵法(一〇八)

예운림을 모방하는 세상사람들은 흔히 대문 빗장이나 말뚝 같은 것을 그려 놓고 스스로 득의만면해서 자부가 대단하거니와, 예운림이 화도에서 깊은 경지에 들어가 붓을 대기만 하면 일왕 십수(一往深邃)의 기운이 있음을 알지 못한다. 시험삼아 예운림이 그린 사자림도(獅子林圖)를 보라. 수법(樹法)이 크게 갖추어져 있다. 겨우 한 그루의 나무나 한 개의 돌을 가지고 천고를 비예(睥睨)할 수 없음을 알게 된다. 그러므로 이 폭에서는 예운림

이 정충희 그린 나무를 택해 표준을 세움으로써、세상사람들이 모방하는 것은 그의 작은 일부에 불과할 뿐 그 전체일 수 없음을 보이고자 했다。

米 樹 (一一三)

이미 미남궁(米南宮)의 화법의 연원을 찾을 수 있었으므로 그의 화법을 동북원(董北苑) 다음에 실어서、동북원과 미남궁의 두 사람이 서로 연결돼 있어서 하나인지 둘인지 구별하기 어려움을 보였다。 그러나 이 화법은 임리하여 아취가 있고 먹빛의 농담이 적절하여야 된다。 근자에 정청계(程淸溪) 선생이、애써 미씨(米氏)를 위해 그 억울한 죄명을 씻어 주고자 했다。「오소선(吳小仙)・장삼송(蔣三松)이 함부로 엉터리 작품을 만들어내서、몽롱함이 노인의 눈이나 안개 속의 꽃과도 같은 그림을 그렸기 때문에 미남궁에게 적잖은 피해를 주고 있다。 그러므로 이 화법은 몇번이고 말리며 몇번이고 작지 않느냐고。 그들의 죄가 칠해서、그 비전(秘傳)을 남에게 가르침을 아까와하지 않는 것이다。 소위 붓이 있고 먹이 있다는 것이 이 화법이다。 붓이 있고 먹이 없을 때는 메말라 윤택이 없고、먹이 있고 붓이 없을 때는 속악해진다。(程正揆는、初名을 葵、자를 端伯이라 하고 鞠陵、또는 淸溪道人이라 호했다。 崇禎辛未에 진사과에 올라 詞林에 뽑히고、順治 때에 지금의 이름으로 고쳤다。 벼슬이 工部侍郞에 이르렀다。 山水를 잘 그렸다。 ○大米는 米南宮、小米는 米友仁。二米란 이 부자를 가리킴。

(一一四)

이것은 관동(關仝)의 수법(樹法)이다。 미우인(米友仁)은 구름이나 안개가 껴서 똑똑히 알아보기 힘든 나무를 그릴 때면 이 법을 썼는데、도리어 그 창시자인 관동보다도 우수한 것 같다。 심석전(沈石田)도 가끔 이 법을 썼다。

雲林의 樹法 (一一五)

예운림은 흔히 측필을 썼다。 혹은 가볍게 쓰고 혹은 무겁게 썼는데、직필은 쓰지 못했다。 그 묘처(妙處)는 고상하고 날씬한 데 있다。 송인(宋人)의 화원(畵院)의 체(體)는 다 직필의 준(皴)을 쓰고 있었건만、동북원(董北苑)은 홀로 태도를 늦추어 측필을 섞어 썼다。 그러므로 이것을 하나의 변화로 친다。 운림(雲林)・자구(子久)・숙명(叔明)은 다 북원을 본받았으므로 모두 측필이 섞여 있다。

北苑의 遠樹 (一一七)

동북원이 그린 산 위에는 대개 작은 나무들이 나 있다。 나무의 가지를 일일이 그린 것이 아니라、대개 붓으로 점을 찍어 그것을 나타내고 있다。 산수를 그리면서 나무를 그리는 준을 썼다。 이것이 그 비결이다。 북원이 그린 잡수(雜樹)는、멀리서 보기엔 나무 비슷하지만 기실은 점이 모여서 그런 형태를 이루고 있는 터이다。 이것이 미점(米點)의 기원이다。 이 화법은 필력과 묵색이 임리하고 요령을 얻고 있어서、가지가 은 부분에는 간략하고 형태의 전체에는 번다해야 한다。 옅은 먹을 바르고 약간의 연기로 무리(暈)가 지게 하여、이를테면 사마상여(司馬相如)의 부인 탁문군(卓文君)의 눈썹과 눈썹 그린 빛깔이 잘 조화된 것 같아야 한다。 그러나 동북원 그림 중에는、먼 산에 작은 나무를 그려 넣지 않은 것도 있다。 추산행려도(秋山行旅圖)가 그것이다。

버들을 그리는 各法(一三一)

버들을 그리는 데는 네 가지 법이 있다. 하나는 구륵(鉤勒—두 겹의 선으로 그리는 것)하여 녹청을 칠하는 법이다. 또 하나는 초즙만으로 칠해서 그리는데, 새로 나온 가지끝은 눈황을 쓰고 낡은 잎은 노록(老綠—藍 六分에 雌黃 四分을 섞은 것)을 써서 농담을 가리는 법이다. 또 하나는 이상에서 말한 법에다가 다시 심록(深綠—진한 草汁)을 가하고, 녹점(綠點) 위에 가벼운 약간의 작은 묵점(墨點)을 칠한 다음 그 위에다가 석록을 바르고 점의 가장자리를 남겨 두는 법이다. 또 하나는 묵록(墨綠—먹에 쪽을 섞은 色)만으로 점을 찍고 진한 초즙을 거기에 칠하는 법이다. 대개 당인(唐人)은 구륵을 쓴 화가가 많고, 원인(元人)은 자염(漬染—모두 칠함)을 쓴 것이 많다. 그러나 그 가지를 나뉘게 하여 자세를 취함에 있어서, 바람에 불리어 나부끼는 정취를 채택한 것은 어느 시대에나 마찬가지다. 그리고 봄 二월에는 버들가지가 아직 드리워지지 않고, 가을 九월이면 버들은 이미 잎이 떨어진다. 이것들은 비슷한 모습이지만 혼동하지 말아야 한다.

○나무 중에서 버들이 차지하는 비중은 인간 중의 서시(西施)·모장(毛嬙)이나 선인 중의 복비(宓姬)·열자(列子)와도 같다. 버들이 물결을 밟고 바람을 타고 있는 자태는 수변임하(水邊林下)의 것을 뒤덮어 비치고 있다. 없어서는 안될 풍경이다. 그러므로 조천리(趙千里)나 조송설(趙松雪)은 이것을 많이 그렸다. 그리고 송설도(水村圖)에서 먹만으로 농담을 나타내고 있는데, 끝없이 유원한 정취가 풍긴다. 또 하나의 화법이다. 큰 수양버들은 송인(宋人)이 많이 그렸다.

髠柳(一三四)

늦가을이나 초봄의 풍경을 그릴 때에는, 곤류(髠柳—잎이 없는 버드나무)를 대울타리라든가 초가집 사이에 그리는 것이 좋다. 아리따운 처녀의 앞머리가 처음으로 가지런해져서, 용모가 아주 뛰어난 것을 보는 느낌이 든다. 초봄의 그것을 그릴 적이면 복사꽃을 첨가해도 된다. 잎은 없는 버드나무를 그리는 데는, 엷은 먹을 묻힌 큰 붓으로 줄기를 그리고 다음에는 먹으로 농담을 가려서 칠하며 어린 가지에는 초즙을 칠하는 것이 좋다. 비단에 그릴 때는 석록으로 이면에서 칠해야 한다. 겨울과 가을의 경치를 그릴 때는 대자(代赭)를 초록에 섞어서 그리기만 하면 된다.

小竹 그리는 法(一四四)

예운림은 바위나 나무 밑에, 흔히 깊숙한 대숲이나 가는 대밭을 그리곤 하였다. 저녁해가 초가집이나 화단 사이로 옮겨갈 무렵 버석버석 대숲에서 소리가 나는 듯 생각되고, 보는 것만으로도 그것이 은사(隱士)가 통행하는 길임을 알 수 있다. 조그마한 대를 그릴 적에는 바람에 씻기고 달을 비질하는 맑은 아취가 구비되어야 한다. 난잡하게 그림으로써 맑은 기상을 방해하지 말아야 한다. ○소죽(小竹)의 화법에 세 가지가 있다. 화면의 나무나 돌의 생김새를 살펴서 거기에 따라 성기게 도는 빽빽하게 배치하면 된다.

葭菼을 그리는 法(一四五)

송대(宋代)의 명인인 거연(巨然)·이성(李成)·범관(范寬) 등은 모두 어락도(漁樂圖)를 그린 바 있다. 이것은 연파조도(烟波釣徒) 장지화(張志和)로부터 시작되었다. 안로공(顔魯公)이 장지화에게

시를 보냈으므로 장지화가 그 시를 가지고 그림을 그렸던 것 어서、이것은 당의 유명한 일사(逸事)다。후세 사람들은 이를 근거로 하여 어은도(漁隱圖)를 만들어 어떤 뜻을 기탁하는 경우가 많았다。특히 원말(元末)에 많았다。황왕예오(黄王倪吳)의 四대가는 다 갈대와 달(葭菼)이 우거진 강남(江南)에 살아서、고기 잡는 취미를 잘 알고 있었던 때문이다。다른 모든 그림에서는 반드시 주(主)가 되는 나무가 있게 마련이지만、어락도에서는 놀이 낀 수면이 망망하여 끝간 데를 모르므로 수목을 화면의 주로 할 수가 없어서、갈대와 달을 주로 삼는다。그러므로 이 화법을 들어 초수(草樹)의 맨 끝에 놓았다。(張志和는 唐의 高士로 金華人이다。字를 子同이라 하고、肅宗 때 錄事參軍이 된 적도 있으나 父母가 죽은 후론 다시 벼슬하지 않고 江湖에 있으면서 스스로 烟波釣徒라 일컬었다。山水를 그릴 때는 술에 대취하여 북을 치고 피리를 불어、흥이 고조되면 일필로 그려치웠다。顔眞卿이 志和에게 漁歌五首를 보낸 일이 있는데、그는 그 시를 따라 인물·舟船·烟波·風月·鳥獸를 그려 명품을 이루었다。顔眞卿은 唐의 臨沂人으로 자는 清臣이라 했다。玄宗 때에 平原太守가 되었는데、安祿山이 반란을 일으키자 홀로 일어나 이를 토벌했다。亂이 평정되고 刑部尚書·魯國公이 되었다。德宗 때에 李希烈을 慰諭하다가 屈하지 않고 피살되었다。명필로 꼽힌다。)

凶石譜

畫石起手當分三面法
觀人者必曰氣骨石乃天地之
骨也而氣亦寓焉故謂之曰雲之
根以見無氣之石則爲頑石猶
之無氣之骨則爲朽骨豈有朽
骨而可施于騷人韻士筆下乎
是畫無氣之石固不可而畫有
氣之石即覓氣于無可捉摹之
中尤難乎其難非胸中煉有媧
皇指上立有顴米未可從事而
吾今以爲無難也蓋石有三面
三面者即石之凹深凸淺參合
陰陽步伍高下稱量厚薄以及
礬頭菱面負土胎泉此雖石之
勢也熟此而氣亦隨勢以生矣
秘法無多請以一字金針相告
曰活

돌을 그리는 경우에 붓을 대는 法。 그리고 層疊하여 取勢하는 법。

(註解二四七面 參照)

畫石下筆法及層疊取勢法

余所謂一字金針曰活者尤須
于三面未分一筆初下具有磊
落雄壯氣概一筆須有數頓使
之矯若遊龍先用淡墨勾畎再
以醮墨破之石廓如左旣勾濃
則右宜稍淡以分陰陽向背
中又有小間大大間小之別畫
千石萬石不外參伍其法參伍
成依廓加皴漸有游刄雖諸家
皴法不一石體因地而施卽于
一家之中尺幅之內或弁于山
或帶于水甚夥其形總不外此
一二法則他無論卽米山乃全
是墨點暈成不須勾廓者然于
不勾之中亦未嘗不具此法于
層層烘染處逼出甚森嚴也

聚四

聚一

聚二

聚五

聚三

158

大가 小에 섞이는 법.

(註解二四八面 參照)

돌을 그림에 있어서、大
가 小에 섞이고 小가
大에 섞이는 법。

小가 大에 섞이는 법。

畫石大間小小間大
二法
樹有穿插石亦不穿插樹
之穿插在枝柯石之穿插
更在血脉大小相間有如
置某穿插是也近水則稱
子千拳而抱母環山則老
臂獨出而領孫是有血脉
存焉
王思善曰畫石之法先從
淡起可改可救漸用濃墨
爲上又云畫石之妙用藤
黃浸入墨中自然色潤不
可多多則滯筆間用螺青
入墨亦妙

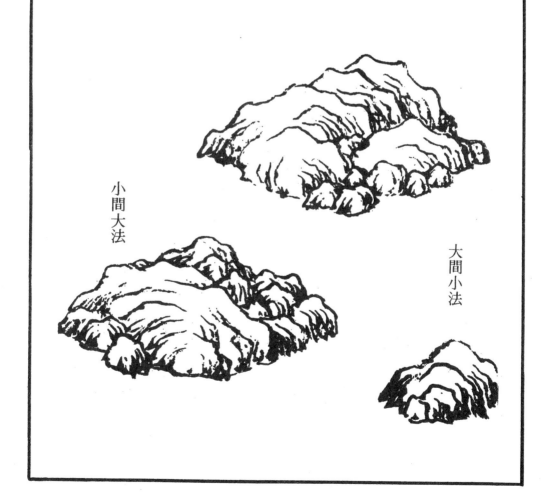

小間大法

大間小法

돌을 그림에 있어서 흙
(土坡)을 섞는 법.

(註解 二四八面 參照)

畫石間坡法
子久雲林畫石多間土坡
望而可施坐臥水邊竹下
正宜留此以待幽人非一
味巒山巒石使人畏心生
也

160

北苑巨然石法
此披麻皴也北苑巨然及
松雪大癡仲圭皆畫之中
有正開石面如鼻準然號
曰石準子久尤喜爲此

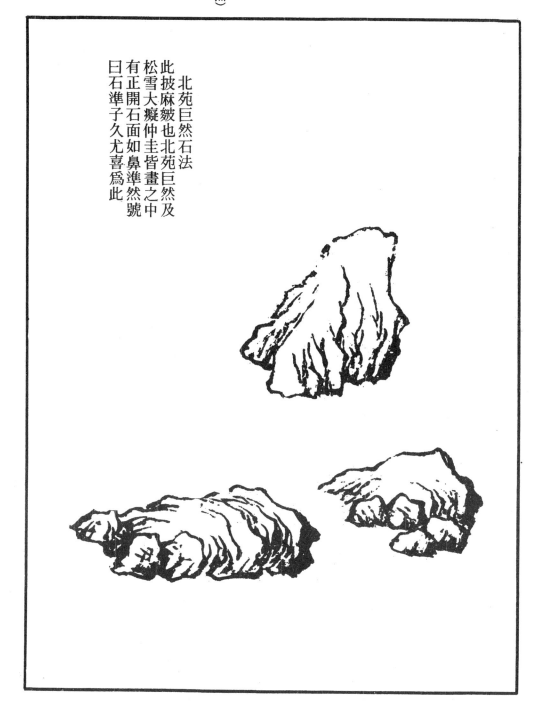

雲林石法
雲林石倣關仝然仝用正
鋒倪多側筆乃更秀潤所
謂師法捨短也

吳仲圭의 石法

吳仲圭의 披麻皴은 가장 숙달해 있는 기술이다. 그럼에도 숙달돼 있는 그 기술에서 未熟한 붓놀림을 쓰고 있다. 이것은 다른 화가들이 미치지 못하는 경지다.

吳仲圭石法
仲圭披麻皴最爲純
熟且於熟處用生爲
他家所不及

王叔明의 石法

이것은 披麻皴에 解索
皴을 섞은 皴法이다. 해
색준이란 끈을 푼 것 같
이 선이 비틀어진 皴
이다. 黃鶴山樵(王叔明)
만이 이것을 그렸다. 山
樵는 趙松雪의 생질로,
그림은 松雪의 風을 따
랐지만, 돌에 관해서는
스승보다도 낫다는 평을
들었다.

王叔明石法
此披麻帶解索皴也
獨黃鶴山樵畫之山
樵爲松雪甥畫乃追
踪松雪而石有出藍
之譽

黄子久의 石法
（註解二四九面 參照）

黃子久石法
子久常熟人有謂其畫多
作虞山石層層駘蕩者如
王宰蜀産多畫蜀中山水
玲瓏窈窕嶔嵯巧峭各因
所見其語良是攷子久寔
本石法于荆關而自爲減
塑筆如畫沙益見高簡

二米의 石法
(註解二四九面 參照)

二米石法
此米點而微間芝麻皴也
元暉父子于高山茂林中
時一置之層層點染以烟
潤爲主雖不露石法稜角
然視其眶廓下手處寔披
麻也

166



諸家의 皴石의 詳辨 (註解二四九面 參照) 王叔明의 皴法



諸家皴石詳辨

余旣約略言之
矣然法有專兼皴分工拙旣引升堂
再當入室若王右丞之石如飛白郭
河陽之石似雲頭董北苑之石形娟
秀意在江南李思訓之石湧波濤神
飛海外有諸家共習此一皴者有一
家能擅此衆長者有一家本不習此
皴法而于機法純熟中流出無心逼
肖者難爲刻舟之見今將諸家細皴
石法一一晰擧以待神而明之存乎
其人如此一則中皴法猶有未盡當
于後則畫山頭中補見之




諸家의 皴石의 詳辨
（註解二四九面 參照）

王叔明의 皴法

諸家皴石詳辨

余旣約略言之
矣然法有專兼皴分工拙旣引升堂
再當入室若王右丞之石如飛白郭
河陽之石似雲頭董北苑之石形娟
秀意在江南李思訓之石湧波濤神
飛海外有諸家共習此一皴者有一
家能擅此衆長者有一家本不習此
皴法而于機法純熟中流出無心逼
肖者難爲刻舟之見今將諸家細皴
石法一一晰擧以待神而明之存乎
其人如此一則中皴法猶有未盡當
于後則畫山頭中補見之

王叔明皴法

黃子久皴法

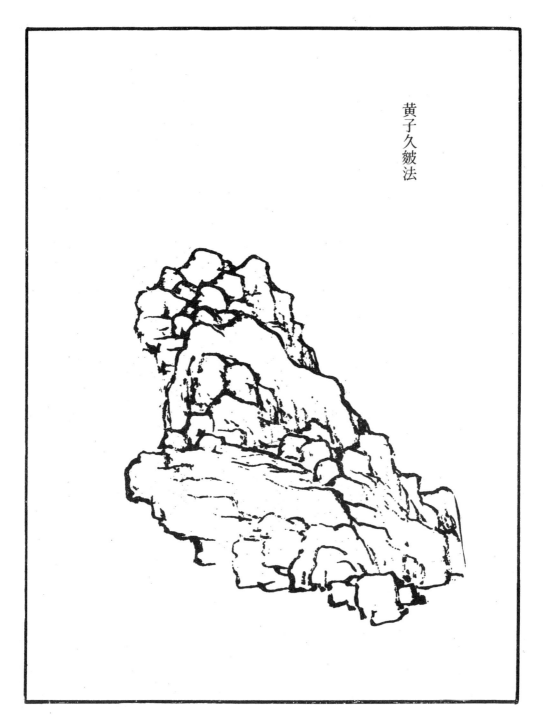

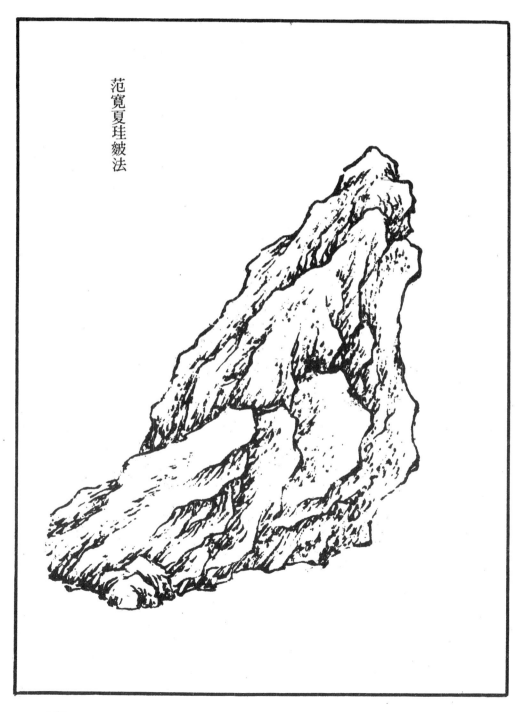

范寛夏珪皴法

荆浩關仝皴法

馬遠皴法

劉松年皴法

徐熙의 皴法

徐熙皴法

解索皴法
范寬常爲之

174

大斧劈法

馬遠・夏珪가 많이 이것
을 썼다. 斧劈은 도끼
자국 같은 皴이다. 큰
것을 大斧劈, 작은 것을
小斧劈이라 한다.

大斧劈法
馬遠夏珪多畫之

亂柴・亂麻의 二石法

元人이 많이 이법을 썼
다. 亂柴는 어지러운 나
뭇가지 같은 皴.
亂麻는 삼이 흐트러진
것 같은 皴이다.

亂柴亂麻二石法
元人多用之

176

小斧劈法

원래 劉松年・李唐에서
나왔고、唐寅이 이를 배
워 깊이 그 妙를 얻었
다。周東邨・沈石田이
다 이 법을 썼다。(周臣
은 字를 舜卿이라 하고
東邨은 그의 호다。明代
의 吳人으로 山水・人物
을 잘 그렸다。)

小斧劈法
本自劉松年李唐
唐寅學之深得其
奧周東邨沈石田
皆用之

披麻에 斧劈을 섞는 法
王維가 늘 이법을 썼다.

披麻間斧劈法
王維每用之

178

荷葉皴法
王右丞의 變體니、전혀
필치로 主를 삼고 色
은 青綠을 사용했다.
荷葉皴이란 연잎의 줄기
같은 모양의 皴이다。

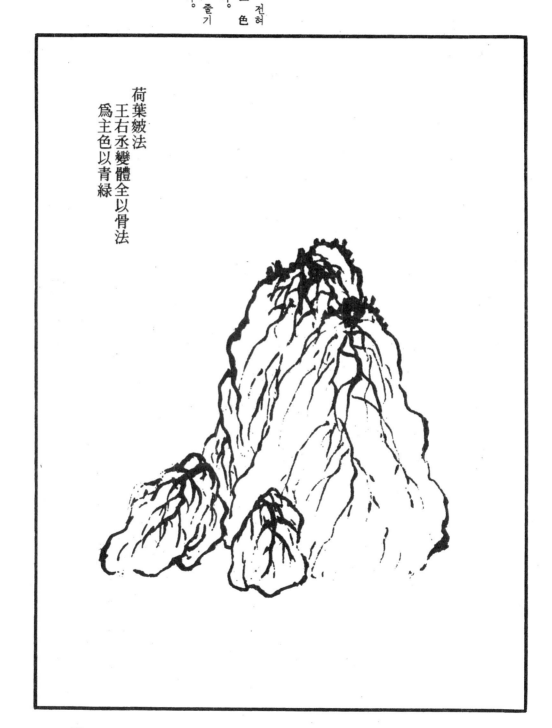

荷葉皴法
王右丞變體全以骨法
爲主色以青綠

折帶皴法
倪雲林이 이를 썼다.
折帶皴은 띠가 꺾인 것
같은 형태의 皴이다. 모
가 진 돌이 첩첩이 쌓인
것을 그릴 때에 쓴다.

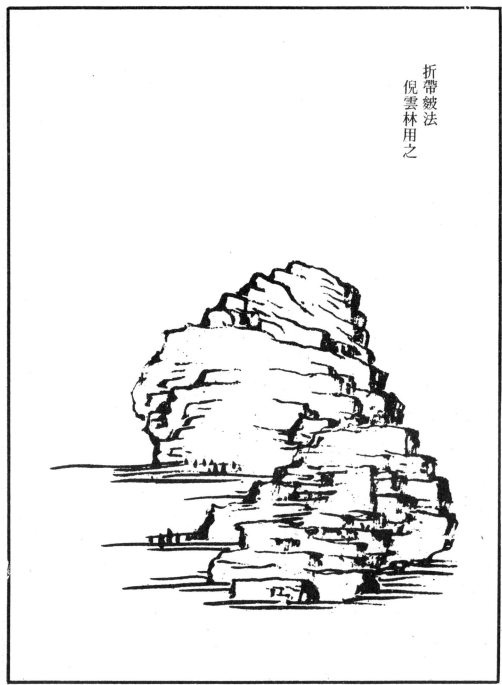

折帶皴法
倪雲林用之

畫山起手法

山之輪廓先定然後皴之今人從碎處積爲大
山此最是病古人運大軸只三四大分合所以
成章雖其中細碎處甚多與皴法不一要之取
勢爲主元人論米高三家先得吾心
古人云有筆有墨筆墨二字人多不
曉畫豈無筆無墨哉但有輪廓而無皴
法即謂之無筆有皴法而無輕重向
背即謂之無墨然輕重向背却又不
在皴滿而在輪廓初定之下如構屋
者欲施榱桷必先棟梁棟梁既立即
有巧公輪不能以榱桷異其承拱矣

是之謂嶂蓋務期脉絡連接左右
顧眄即加至千重萬重不外此法

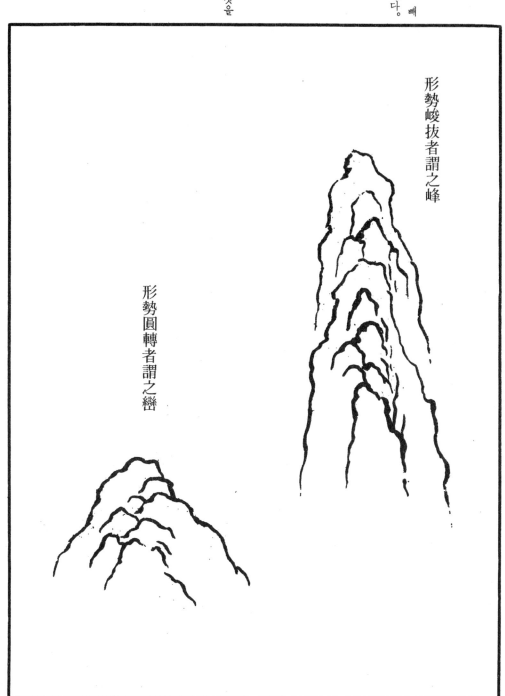

山의 형세가 험하고 빼어난 것을 峰이라 한다.

山의 형세가 둥근 것을 巒이라 한다.

形勢峻拔者謂之峰

形勢圓轉者謂之巒

182

開嶂鈎鎖法
（註解二五○面　參照）

開嶂鈎鎖法
凡人百骸未具鼻準先生初下一筆
所謂正面山之鼻準是也偏體揣視
更重顧骨結頂一筆所謂嶂蓋山之
顱骨是也此處起伏爲一山之主而
氣脉連絡幷爲通幅之一樹一石皆
奉爲主又有君相存焉故郭熙謂主
山欲聳拔欲蟬蜿欲軒豁欲渾厚欲
雄豪而精神欲顧盼而嚴重上有蓋
下有承前有據後有倚其法盡之矣

脉絡

正面

賓主朝揖의 法

(註解二五〇面 參照)

賓主朝揖法
摩詰曰畫山先審氣象後辨清
濁定賓主之朝揖列群峰之威
儀多則亂少則慢
山有高有下高者血脉在下肩
肱開張基脚壯厚巒岫環繞映
帶不絕此高山也必如是始謂
之不孤不仆下者血脉在上其
顚平落頂相攀根基厐大堆
阜臃腫深挿莫測此淺山也必
如是始謂之不薄不泄因欲使
其輪廓分明脉絡井井故不加
皴以便學者觀法其皴法多端
已具見于各大家巒頭石法內

又賓主朝揖法

法

主山 스스로 둘러싸는

（註解二五一面 參照）

主山自爲環抱法
前圖猶藉客峰以成氣象茲則特擧主山
自爲環抱一法以其昂首舒臂衆象包羅
無假外景畫之更爲深欝所謂直賦本事
無假襯貼者是與前作較前則大君臨明
堂群侯朝拱此則恭黙思道深宮獨處之
時爲王右丞嘗用此畫主山

또 主山이 스스로 둘러 싸는 법

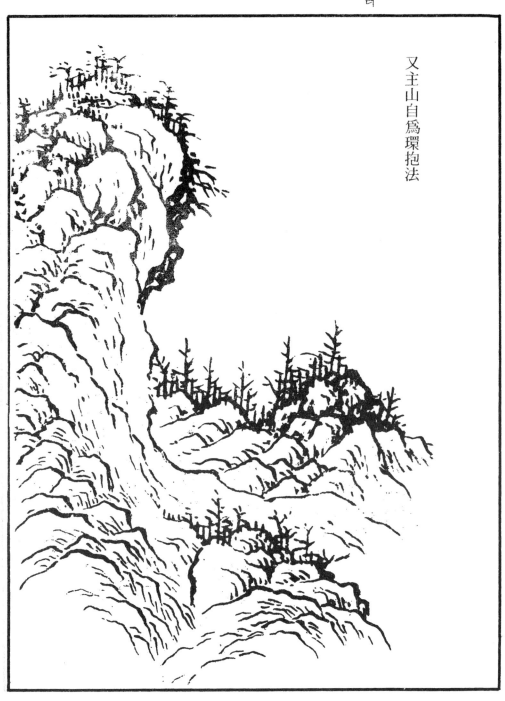

又主山自爲環抱法

188

高遠의 法

高遠法

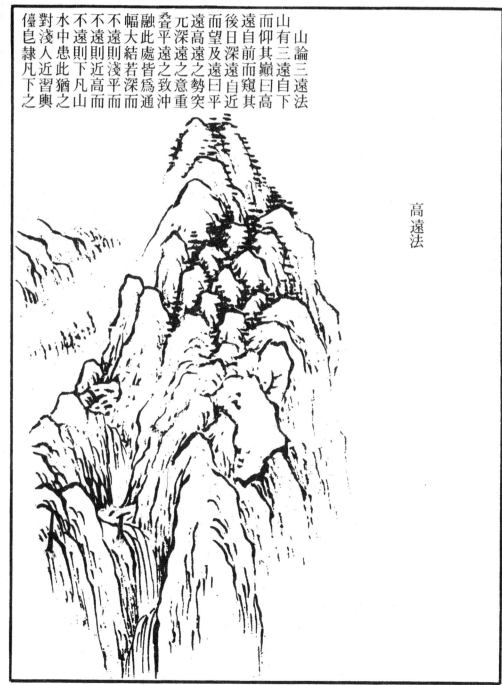

論三遠法

山有三遠自山下

而仰其巔而窺其

後曰深遠自近

遠而望及遠曰平

遠高遠之勢突

兀深遠淺之致突

叠平遠之致冲

融此結若深而

幅大處皆為通

不遠則下高而

不遠則淺平而

水中患此猶興

對淺人近

僮皂隸凡下之

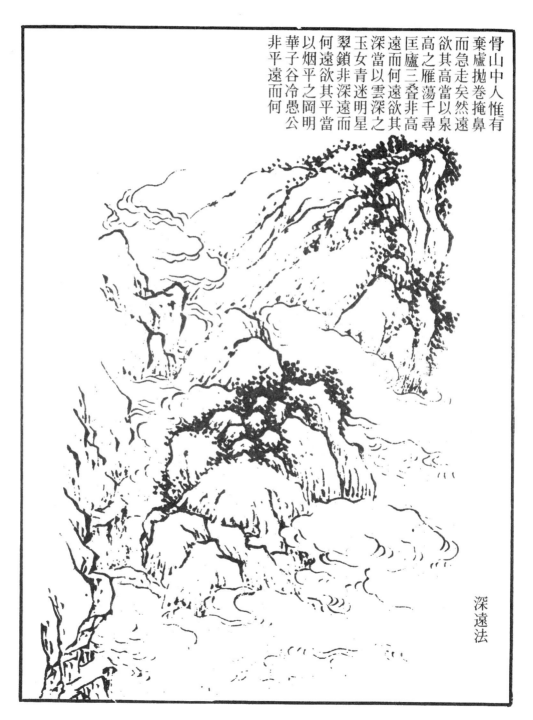

骨山中人惟有
棄廬抛卷掩鼻
而急走矣然
欲其高當以泉
高之雁蕩千尋
匡廬三叠非高
遠而何遠欲其
深當以雲深之
玉女青迷明星
翠鎖非深遠而
何遠欲其平當
以烟平之岡明
華子谷冷愚公
非平遠而何

深遠法

平遠法

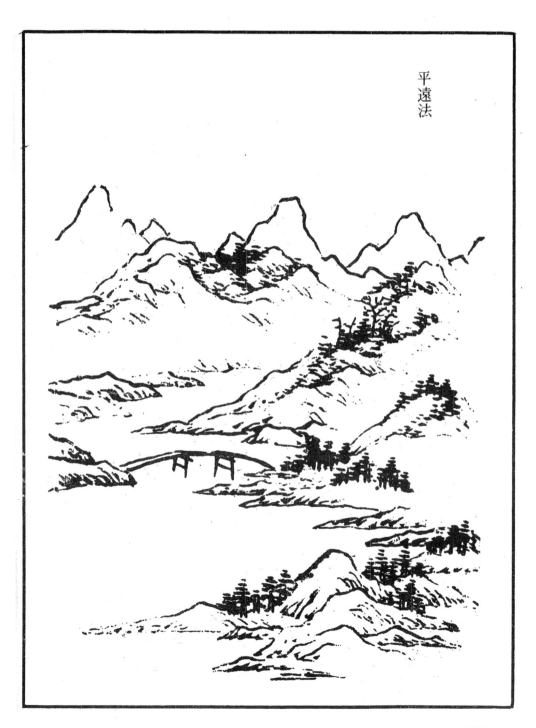

또 平遠의 巒頭法

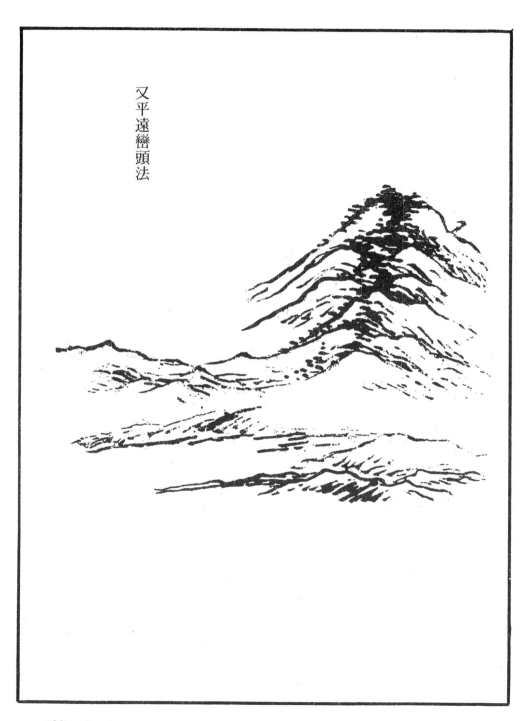

又平遠巒頭法

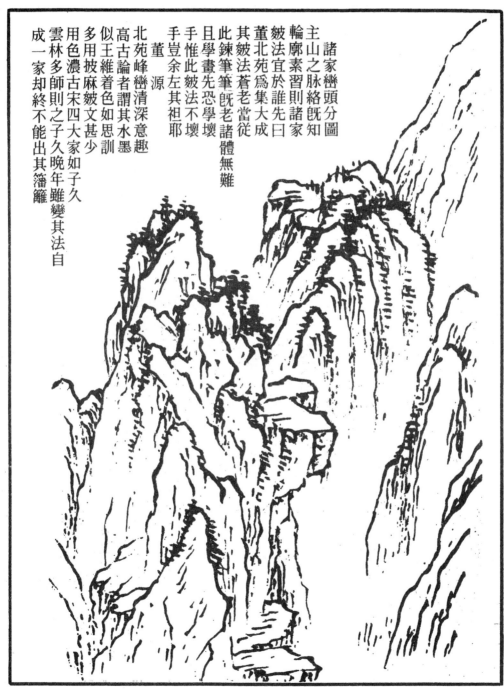

諸家의 巒頭의 分圖
(註解 二五一面 參照)

董源法
(註解 二五二面 參照)

諸家巒頭分圖
主山之脉絡既知
輪廓素習則諸家
皴法宜於誰先曰
董北苑爲集大成
其皴法蒼老當從
董北苑爲集大成
且學畫先恐學壞
手惟此皴法不壞
手豈余左其祖耶
董源

北苑峰巒淸深意趣
高古論者謂其水墨
似王維着色如思訓
多用披麻皴文甚少
用色濃古宋四大家如子久
雲林多師之子久晩年雖變其法自
成一家却終不能出其藩籬

194

巨
　然　法
（註解二五二面　參照）

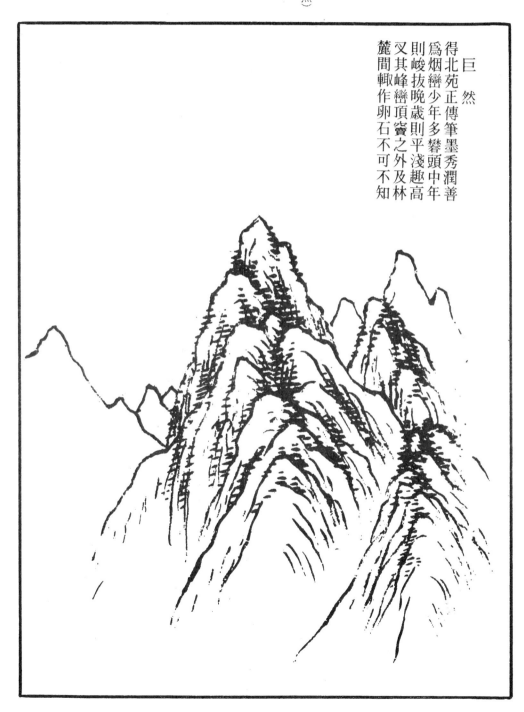

巨
　然

得北苑正傳筆墨秀潤善
爲烟巒少年多礬頭中年
則峻拔晚歲則平淺趣高
叉其巒頂礬之外及林
麓間輒作卵石不可不知

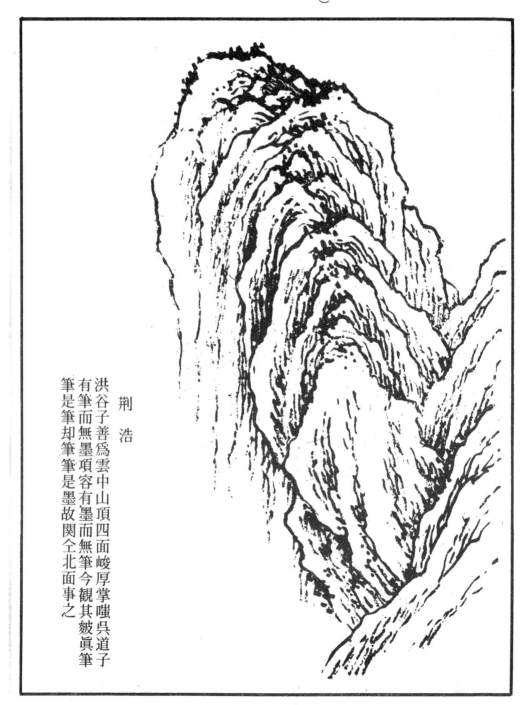

荆　浩

洪谷子善爲雲中山頂四面峻厚掌嗤呉道子
有筆而無墨項容有墨而無筆今観其皺眞筆
筆是筆却筆筆是墨故関仝北面事之

196

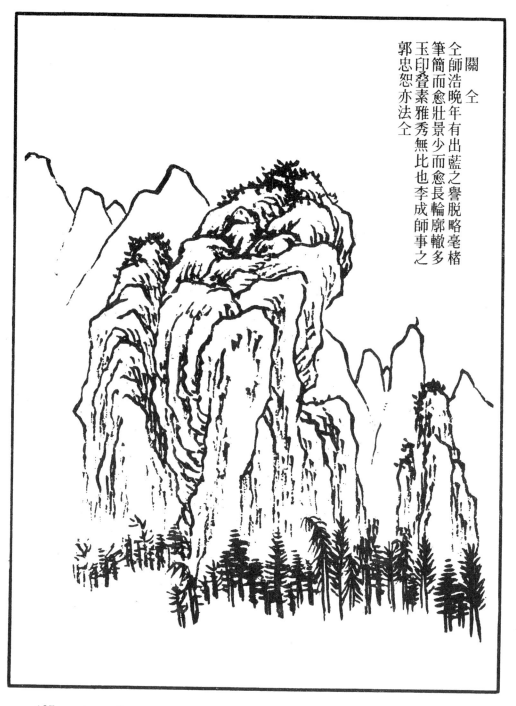

關　仝

仝師浩晚年有出藍之譽脫略毫楮
筆簡而愈壯景少而愈長輪廓轍多
玉印疊素雅秀無比也李成師事之
郭忠恕亦法仝

李　成

（註解二五二面　參照）

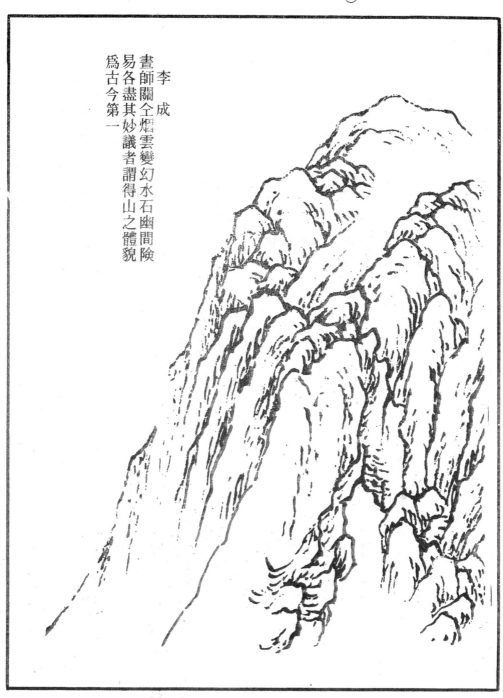

李　成

畫師關仝煙雲變幻水石幽間險
易各盡其妙議者謂得山之體貌
爲古今第一

198

范　寬

（註解二五二面　參照）

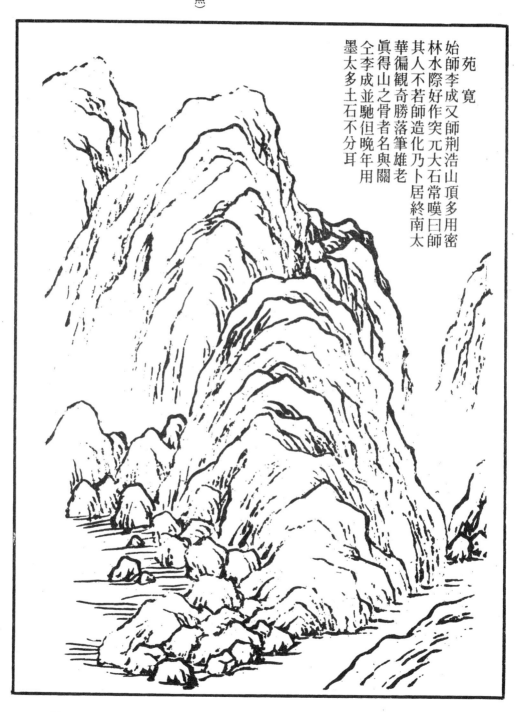

苑寬
始師李成又師荊浩山頂多用密
林水際好作突兀大石常嘆曰師
其人不若師造化乃卜居終南太
華徧觀奇勝落筆雄老
眞得山之骨者名與關
仝李成並馳但晚年用
墨太多土石不分耳

王維

始用渲淡一變鈎
斫之法文人之畫自
石丞始是為南宗
其後得其傳者董
李成范寬為嫡
子及荆關張璪畢
宏郭忠恕亦師其
法米氏父子王晋
卿李龍眠趙松雪
皆從巨然得來直
至元四大家黃王
倪吳皆其正傳明
之文沈則又遙接
衣之鉢

李思訓
（註解二五三面 參照）

李思訓也筆格

小斧劈皴爲北宗號

道勁是爲北宗號

大李將軍善用金

碧爲一家法却用金

中有骨豐滿中肉

勢峻嶒後人着色

道往往夢見其智

不能變其勢未昭

工畫往往爲小李

筆力視父號小李

却亦足傳號趙伯

駒伯驌馬遠夏珪伯

將軍宋趙幹趙伯

李訓元之丁野夫

思訓舉及仇十洲

錢舜俱做之得其工文

得其雅以至戴文

進呉小仙張平山

衣日就狐禪北宗之

鉢鹿土矣

201　山石譜

李唐

（註解二五三面 參照）

家小後氣年訓近斧變盡李
　斧又原精原時日劈小筆唐
　劈將師妙師號李矣斧力擴
　而二張名張二唐宋劈以思
　鎔李敦過敦李可徽而騁訓
　爲之禮于禮劉比宗爲之之
　一大師　神松思云大又皴
　　　　　　　　　　　而

202

劉松年思張訓禮舊名
松年思張訓禮避光宗諱故改
敦禮避光宗諱今人
今名張學李唐上追
只知松年之畫如歐陽
思訓而不知河源之
溯寔賴乎張如欧陽
修之文無不以爲直
接昌黎矣而不知昌
黎之泯者賴有宋
初之柳開先永叔而
學昌黎以開荒也

朱澤民則宗郭熙
董巨曹雲西唐子華姚彥卿
則熙寔師造物矣元人惟宗
人云夏雲多奇峰天罷
壯年輒作雲頭頗覺雄麗古
早年巧贍工致晚年落筆亦
見之態布置筆法獨步一時
山水寒林宗李成得烟雲隱
郭熙

李公麟

（註解二五四面　參照）

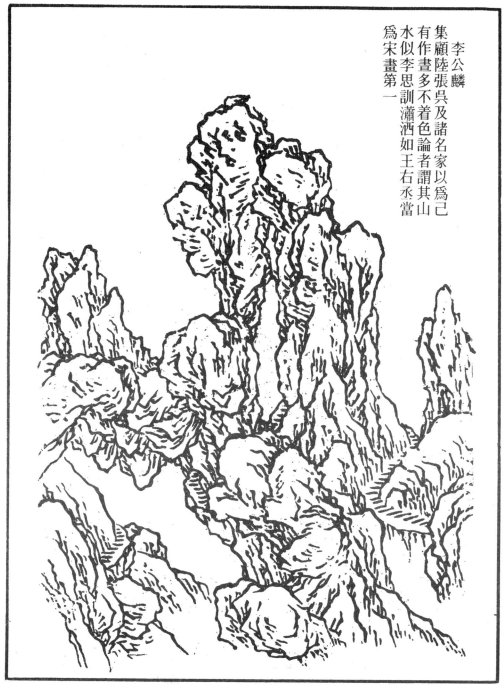

李公麟
集顧陸張吳及諸名家以爲己
有作畫多不着色論者謂其山
水似李思訓瀟洒如王右丞當
爲宋畫第一

205　山石譜

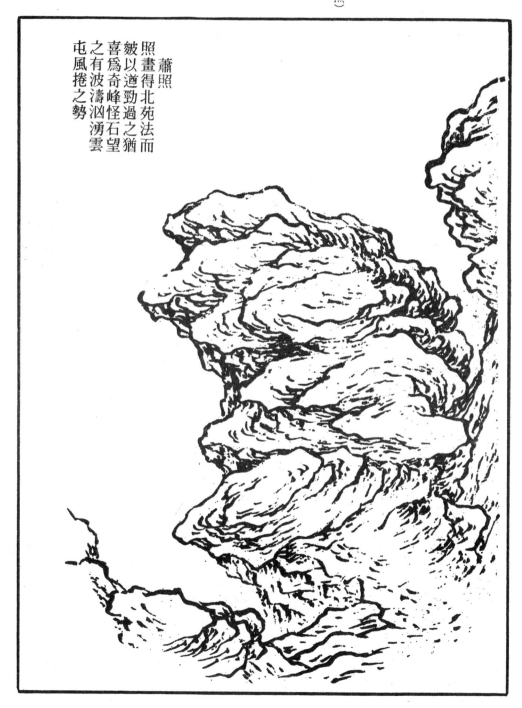

蕭照
照畫得北苑法而
皴以遒勁過之猶
喜爲奇峰怪石望
之有波濤洶湧雲
屯風捲之勢

206

李　成

（註解二五四面　參照）

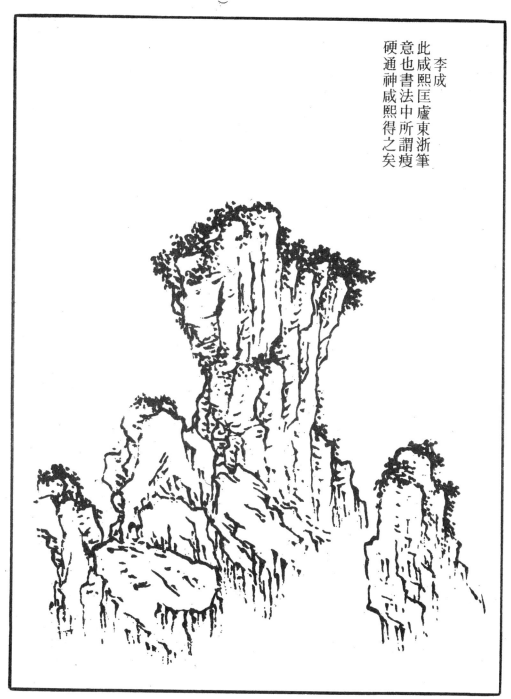

李成
此咸熙匡廬東浙筆
意也書法中所謂瘦
硬通神咸熙得之矣

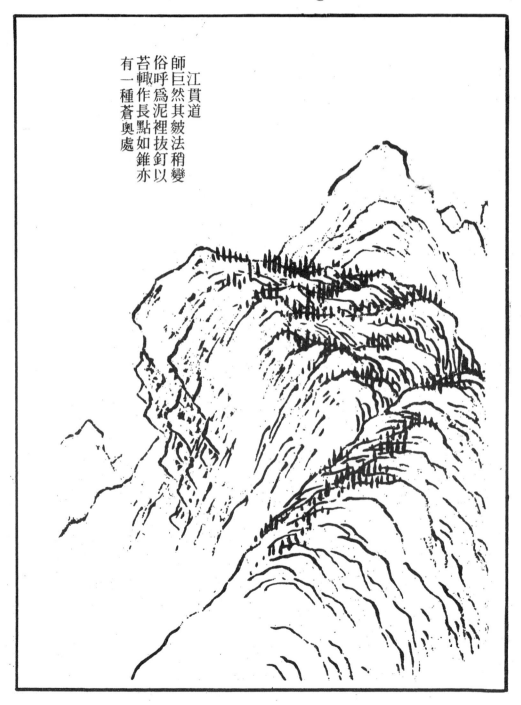

江貫道
師巨然其皴法稍變
俗呼爲泥裡拔釘以
苔輒作長點如錐亦
有一種蒼奧處

米芾

襄陽用王洽之潑墨參以破墨
積墨焦墨故融厚有味人謂米
氏善于用墨而余獨謂其善于
用筆米筆施之書中時有怒張
見于畫內惟覺圓厚圓可熟
習而成厚則直從天分中出天
分薄者學此猶商君之欲冒于
叔度顏回終未可也米芾雖學
王洽寔發源于北苑近人學米
太模糊與太明露乃交失之米
明露處如微雲河漢明星燦然
令人則成鐵線穿豆鼓矣米模
糊處如神龍矯矯隱見不測今
人則冀草堆壤蕪穢不治矣然
則何以學米曰用筆如錐用墨
如飛又曰惜墨如金弄筆如丸
筆墨之跡交鎔乃是眞米

米友仁

（註解二五五面 參照）

米友仁
二米豈大理石屏風哉何今人
之不善學米也友仁蓋變其父
之家法而於烟雲奇幻縹縹緲
緲若有樓閣層層藏形其內一
洗宋人窠臼猶眉山之于老泉
不得不變然却有不變者在

210

倪의 高遠의 山

倪瓚
（註解二五五面 參照）

倪瓚

倪黃吳王號久四大家子從北叔明皆畫多苑筆起而雲側筆而雲之林尤甚雲盡林皴水盡潭空在簡而益簡在他家用簡筆得一二敗筆雲林則於無筆雲處尚有畫在敗筆總不能藏且其石廓多作方解體

倪高遠山

勢依然關仝也佀全用正鋒倪
運以側縱所謂側縱又非將筆
一味橫臥紙上又非只寫穎尖
按之無力乃用筆捷甚故旁見
側出無非鋒鋩用筆此法最難
尖錐末煞有氣力到神化時將
從北苑諸家入手到神化時非
諸家皴法千陶百鍊未可到雲
林無筆處有畫也今人凡遇淺
近丘壑輒曰雲林是雲林爲人
所畧而余獨重以詳言之分
其體勢一爲高遠一爲平遠以
見高遠中尚是關仝平遠中未
離北苑也

倪平遠山

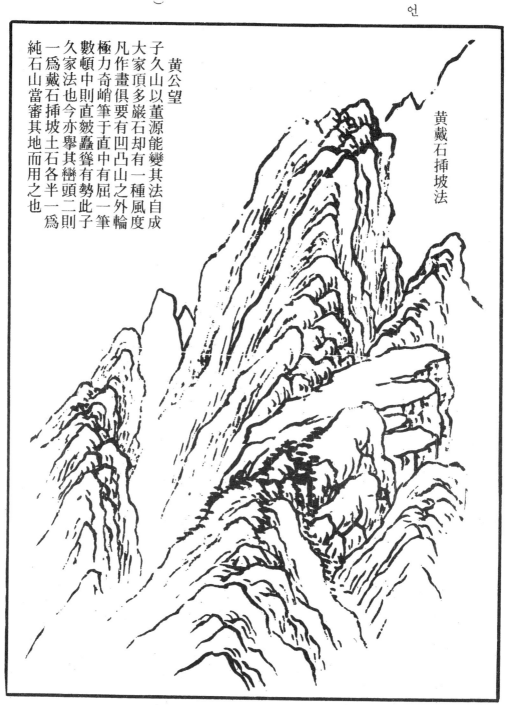

黃이 그린 돌을 이고 언
덕을 꼬느는 法

黃公望

(註解 二五六面 參照)

黃戴石揷坡法

黃公望
子久山以董源能變其法自成
大家頂多巖石却有一種風度
凡作畫俱要有凹凸山之外輪
極力奇峭筆于直中有屈一筆
數頓中則直皴蠹聳有勢此子
久家法也今亦舉其巒頭二則
一爲戴石揷坡土石各半一爲
純石山當審其地而用之也

213　山石譜

黃의 純石山의 法

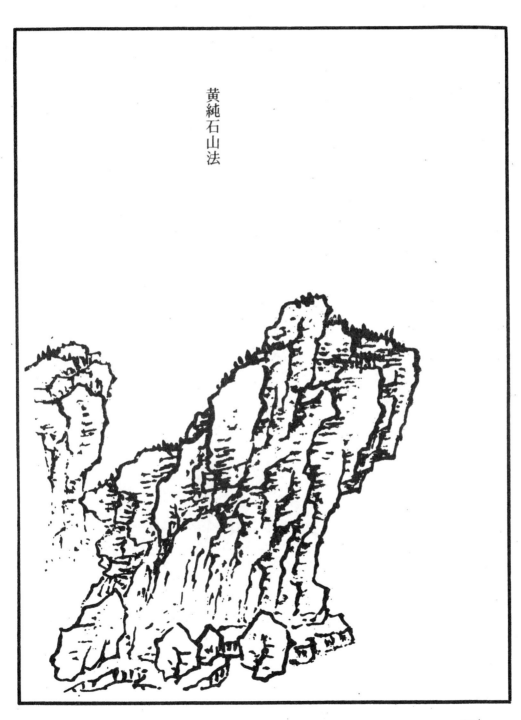

黃純石山法

214

王 蒙

(註解二五六面 參照)

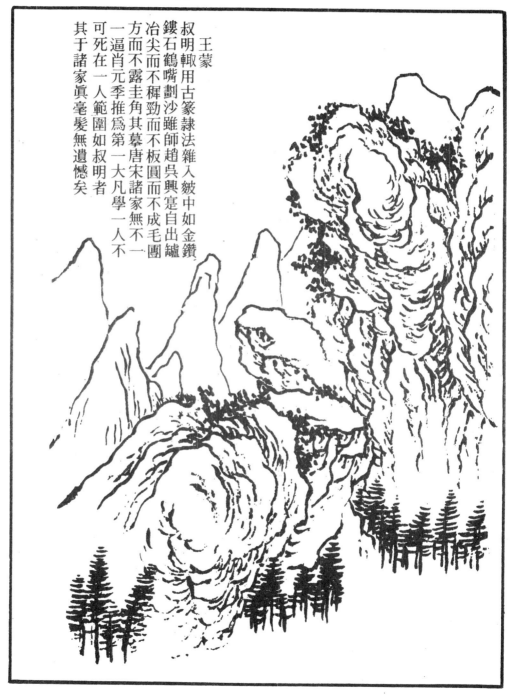

王蒙
叔明輒用古篆隸法雜入皴中如金鑽
鏤石鶴嘴劃沙雖師趙吳興寔自出罏
冶尖而不稗勁而不板圓而不成毛團
方而不露圭角其摹唐宋諸家無不一
一逼肖元季推爲第一大凡學一人不
可死在一人範圍如叔明者
其于諸家眞毫髮無遺憾矣

215 山石譜

吳鎭

仲圭(즉 吳鎭)가 그린
山은 僧 巨然을 본뜬 것
이지만、아무렇지 않게
그린 중에 高妙한 맛을
나타내고 있다。그 山은
대개 돌을 업고 있고 點
은 攢點을 쓰고 있다。

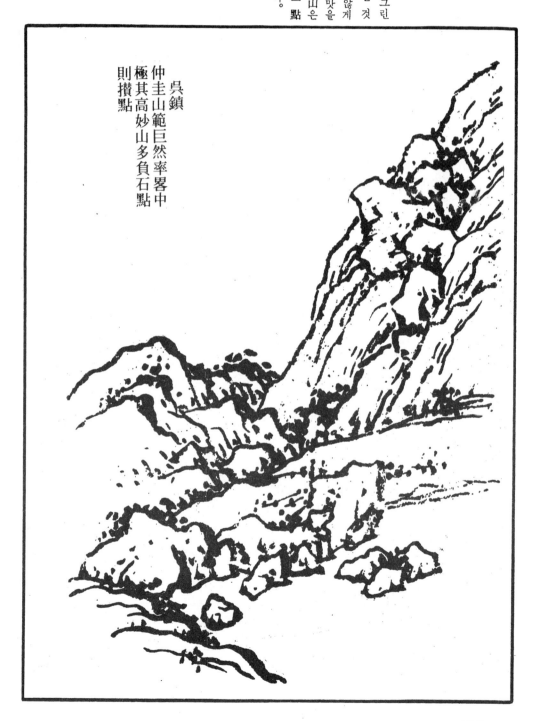

吳鎭
仲圭山範巨然率畧中
極其高妙山多負石點
則攢點

216

解索皴

（註解二五六面 參照）

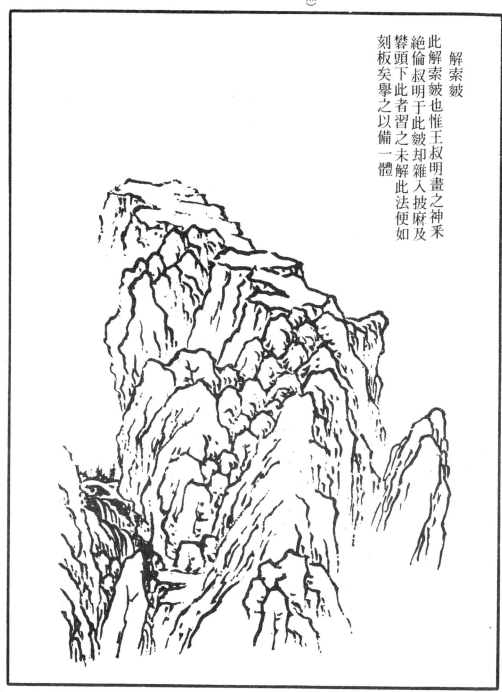

解索皴

此解索皴也惟王叔明畫之神采
絕倫叔明于此皴却雜入披麻及
礬頭下此者習之未解此法便如
刻板矣舉之以備一體

亂麻皴
小姑抖亂麻團一時張皇
失措無處下手尋出頭緒
亦得謂爲皴法乎曰否否
若網在綱有條而不紊學
古人皴全要湊得起抖得
碎抖得碎又於碎亂中見
有整嚴也

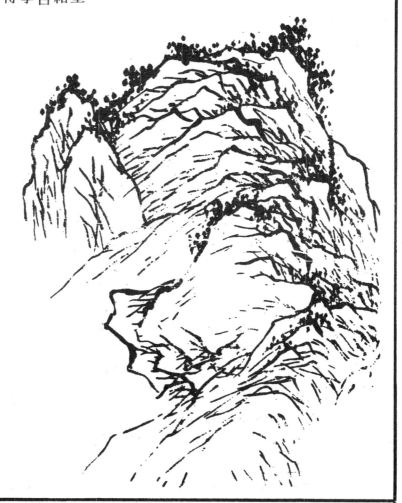

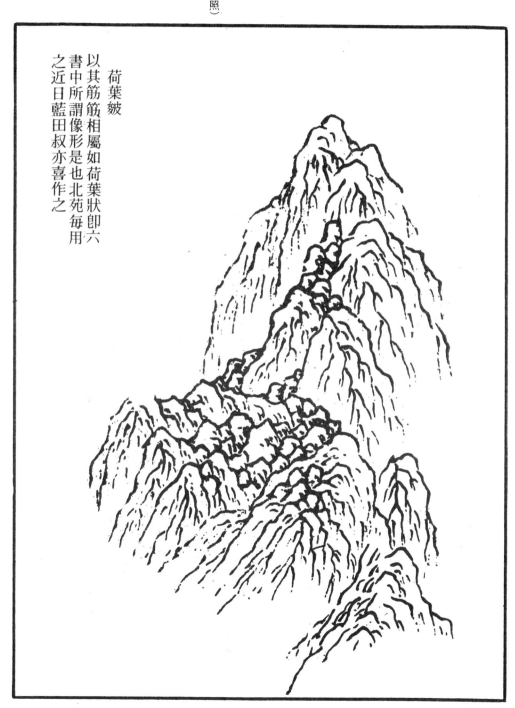

荷葉皴
以其筋筋相屬如荷葉狀卽六
書中所謂像形是也北苑每用
之近日藍田叔亦喜作之

亂柴皴
（註解二五七面　參照）

亂柴皴

前此一書名
於某人下系某
此則直書某
皴不系人且
皴不系名方位中
于書名一人者
儼然如之人變
亦余書法之變
以亂柴亂麻在
皴法中為變調
不得不以變例
系之且諸家皆
偶一為之難專
屬之一人也

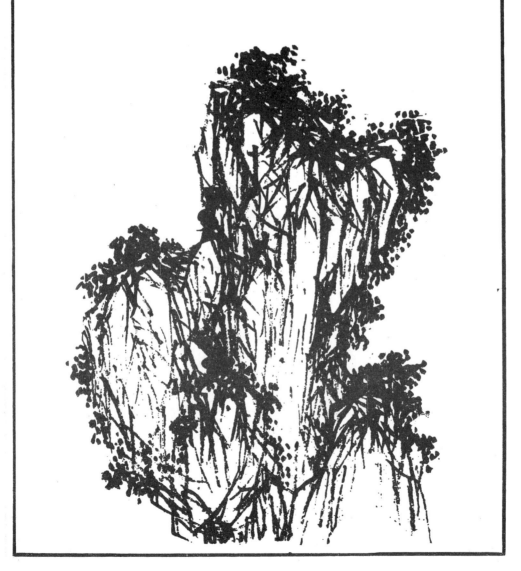

坡를 그리는 法
(註解二五七面 參照)

畫坡法
坡有土坡有
石相雜坡安
置坡處有土
坡有石坡有
石上開下廣
有上平下合
者有直插雲
鼻者形勢不
者有形勢不
一而坡面如
平坡側皴
石之理石
削平理石之
如文天生即
像土石
折剝文
密亦宜稍理
坡面則用石綠
坡面則坡石綠
取嶺草綠則坡
乃坡面用褐石
標石坡面用褐
用褐石坡面用褐
稍加藤黃號褐黃
坡側宜用褐或用褐
墨但于邊上用淡褐以
分層廓

黃子久는 坡 그리기를 가
장 좋아했다。 매양 山
頭에서 층층이 포개서 그
리어 한붓한붓 굳세인
필치를 보였다。

黃子久最喜畫坡每于
山頭層層相加筆筆取
其生辣

산언덕에 길 그리는 法

（註解 二五七面 參照）

山坡路逕法

花忘晉魏尚爾通人室滿蓬蒿猶當開
逕丘壑既已紛綸逕路還宜商酌大抵
宜委委曲曲或隱或見不得一味直如
死蛇折同鋸齒近手儘有佳畫只因開
逕欠妥白壁微瑕遂爲通幅之累不少
故昔人有有好山無好路之語蓋路卽
山之點題處也幽人韻士于此棲隱逕
路寔其眉目使人望而知爲有道在焉

223 山石譜

또
산언덕에 길을 그리
는 法

又山坡路逕法

山田을 그리는 法
（註解二五八面 參照）

畫山田法
鑿井耕田山居本
分十字蹊頭數重
花外最不可少秧
針浪以備粢盛
盛子昭圖風平
疇千里純以大綠
傳絹上再以草綠
出方界分布中
細點層層以草綠
想見兩岐連穎山
中人無愁枵腹

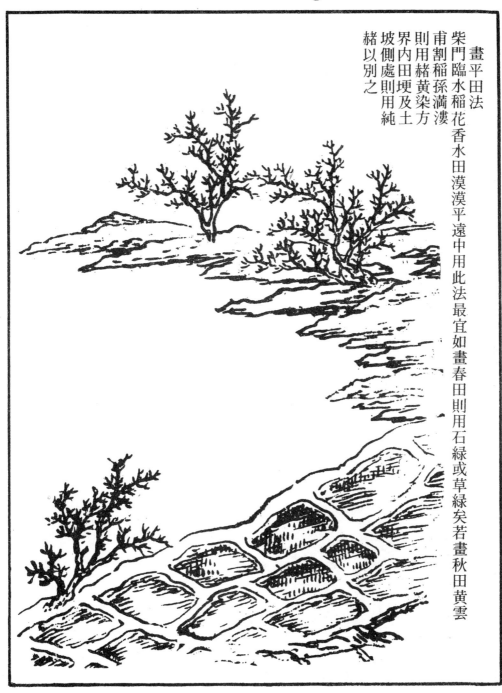

平田을 그리는 法
（註解二五八面 參照）

畫平田法
柴門臨水稻花香水田漠
漠平遠中用此法最宜如
甫割稻孫滿塍
畫春田則用石綠或草綠矣若畫秋田黃雲
則用赭黃染方
界內田埂及土
坡側處則用純
赭以別之

226

畫坡陀法

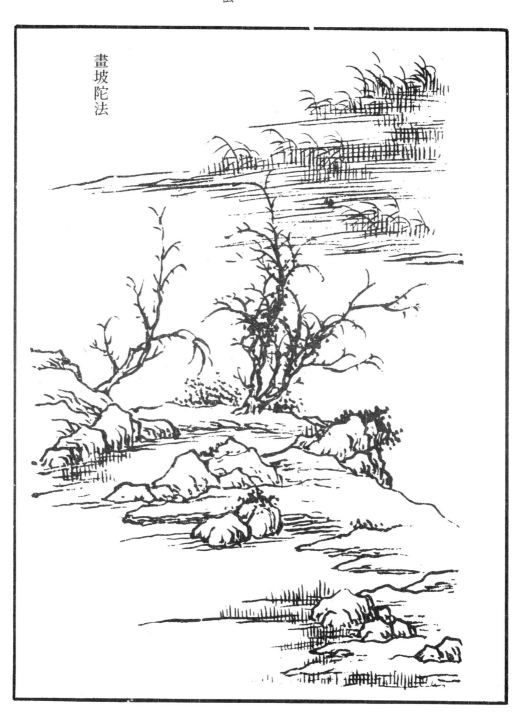

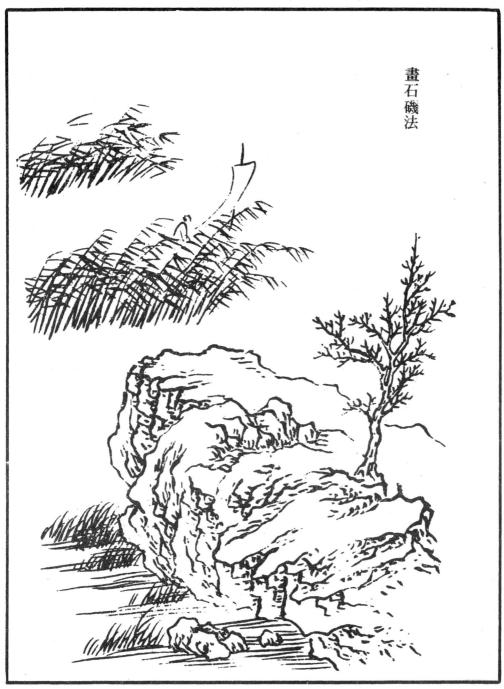

畫
石
磯
法

石壁露頂法

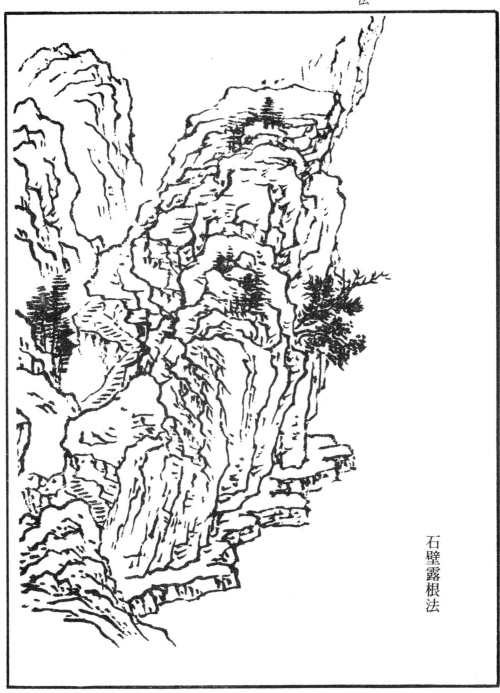

石壁露根法

230

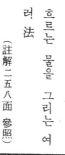

子久의 물을 그리는 法

흐르는 물을 그리는 여러 法

（註解二五八面 參照）

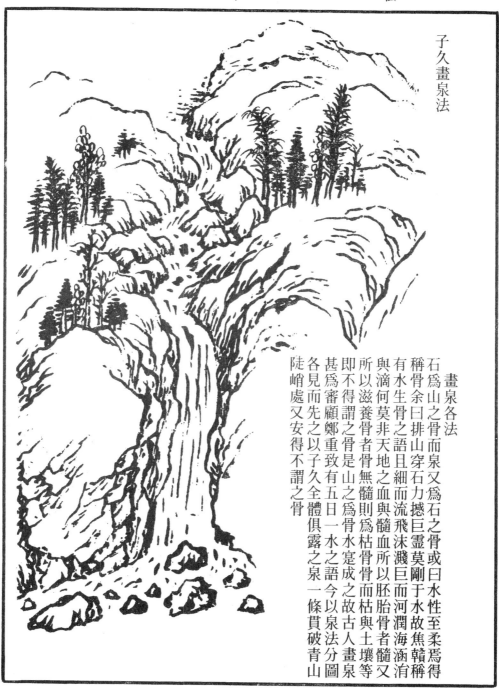

子久畫泉法

畫泉各法
石為山之骨而泉又為石之骨或曰水性至柔焉得
稱骨余曰排山穿石力撼巨靈莫剛于水故焦贛稱
有水生骨之語且細而流飛沫濺巨而河潤海涵洎
與滴何莫非天地之血與髓血所以胚胎骨髓者髓
所以滋養骨者骨無髓則為枯骨骨而枯者髓與土壤等
即不得謂之骨是山之為骨水寔成之故古人畫泉
甚為審顧鄭重致有五曰一水之語今以泉法分圖
各見而先之以子久全體俱露之泉一條貫破青山
陡峭處又安得不謂之骨

亂石에 물을 겹치는 法

어지럽게 뛰엄힌 바위에 물을 그려서 콸콸대고 흐르는 소리가 들리는 듯 느끼게 하려면, 물을 돌이 적은 데로 떨어뜨리고, 돌이 겹겹으로 모인 곳에·물을 괴게 하면 된다.

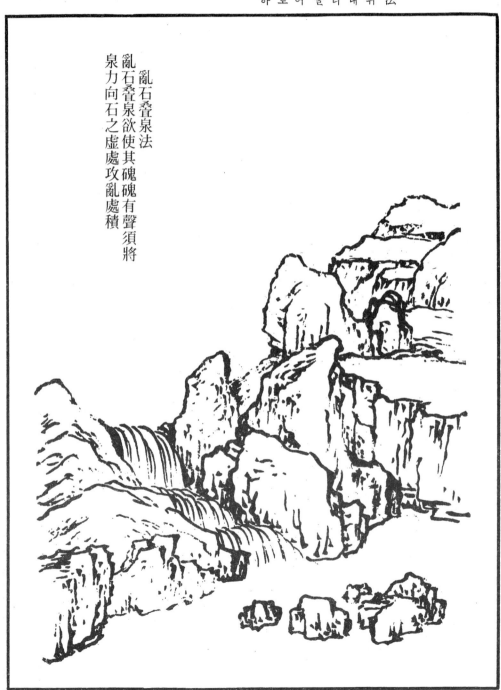

亂石叠泉法
亂石叠泉欲使其魂
魂有聲須將
泉力向石之虛處攻亂處積

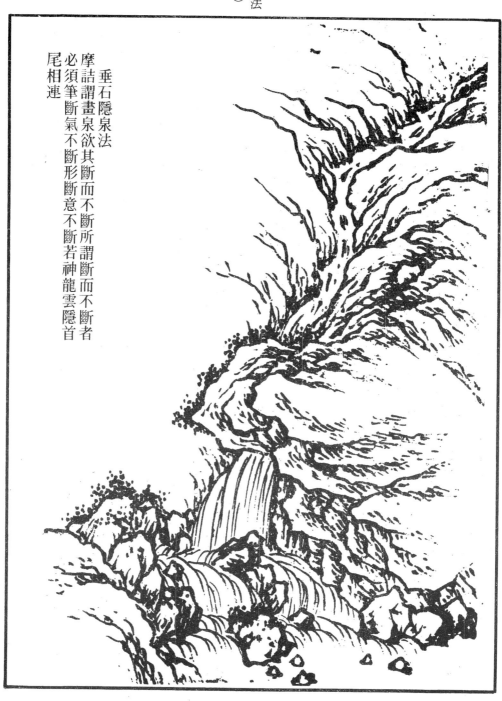

垂石隱泉法
摩詰謂畫泉欲其斷而不斷所謂斷而不斷者
必須筆斷氣不斷形斷意不斷若神龍雲隱首
尾相連

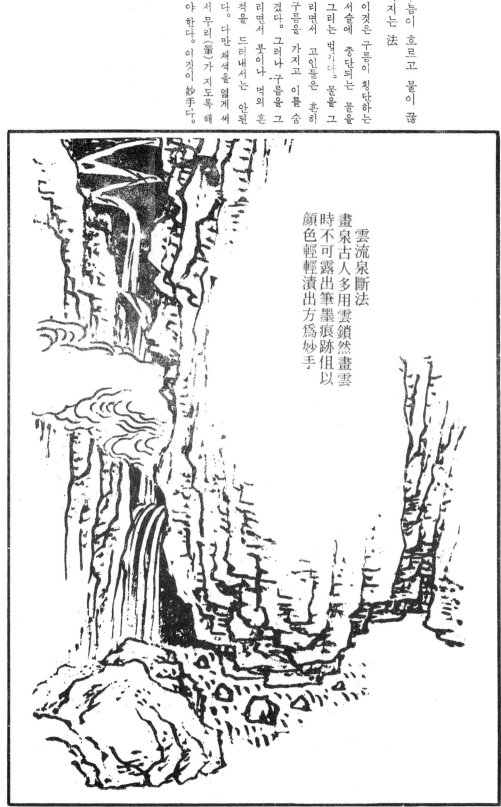

이것은 구름이 횡단하는 서슬에 중단되는 물을 그리는 법이다. 물을 그리면서 고인들은 흔히 구름을 가지고 이를 숨겼다. 그러나 구름을 그리면서 붓이나 먹의 흔적을 드러내서는 안 된다. 다만 채색을 엷게 써서 무리(暈)가 지도록 해야 한다. 이것이 妙手다.

·틈이 흐르고 물이 끊어지는 法

雲流泉斷法
畫泉古人多用雲鎖然畫雲
時不可露出筆墨痕跡但以
顔色輕輕漬出方爲妙手

234

山口에서 물을 나누는 法

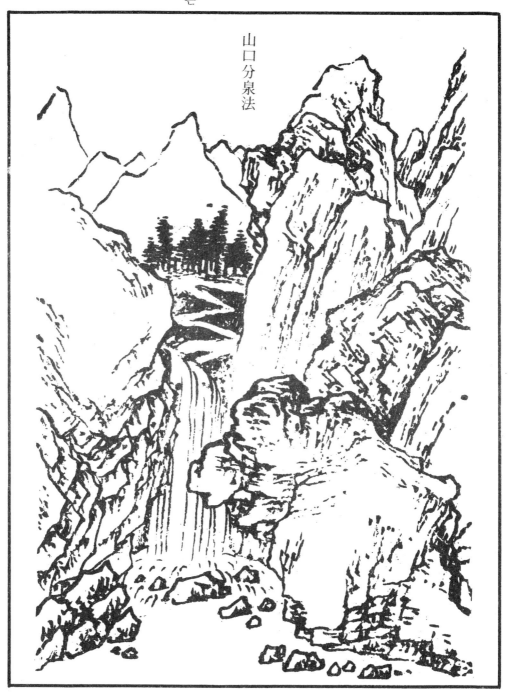

山口分泉法

235　山石譜

벼랑에 물을 걸치는 法

懸崖掛泉法

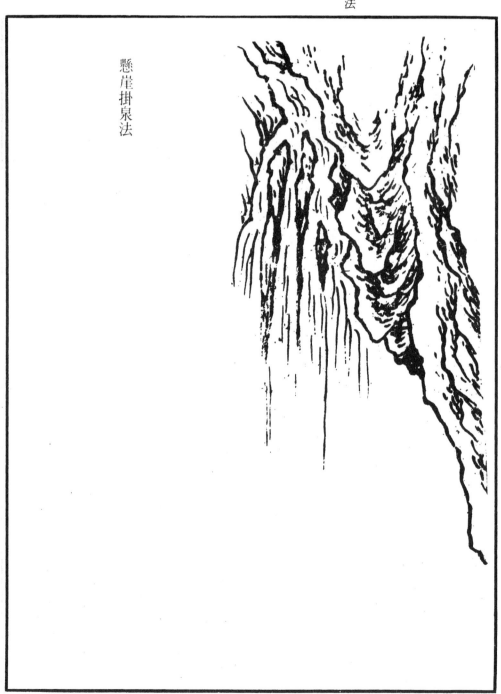

물의 두 段 폭포를 그리
는 法

畫泉両叠法

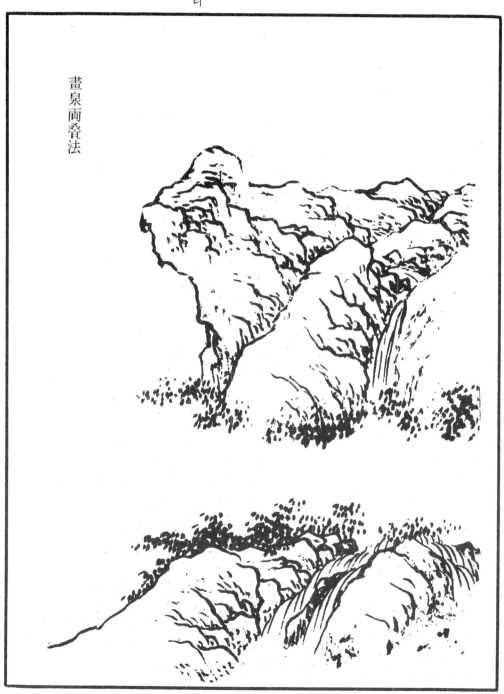

237 山石譜

畫泉三疊法

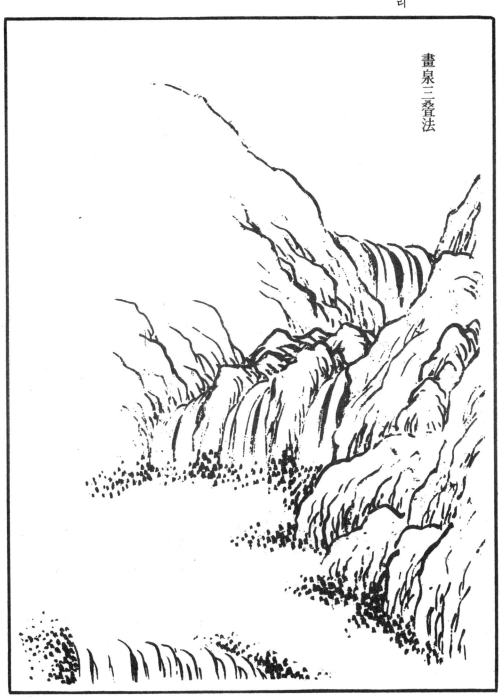

畫細泉法

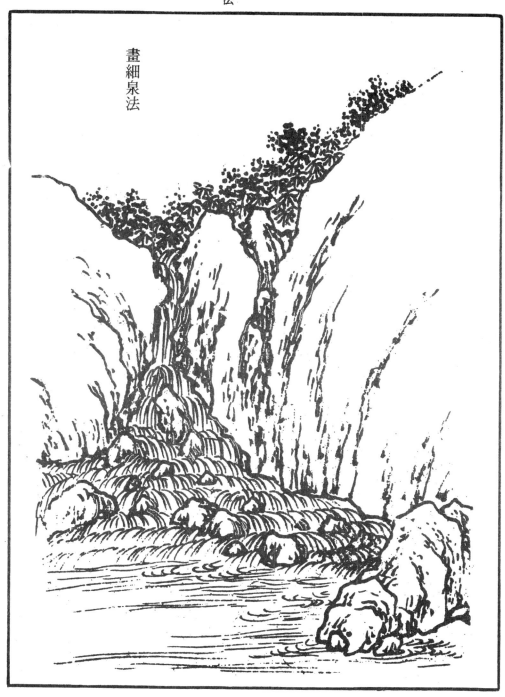

平泉（골짜기 물）을 그리는 法

畫平泉法

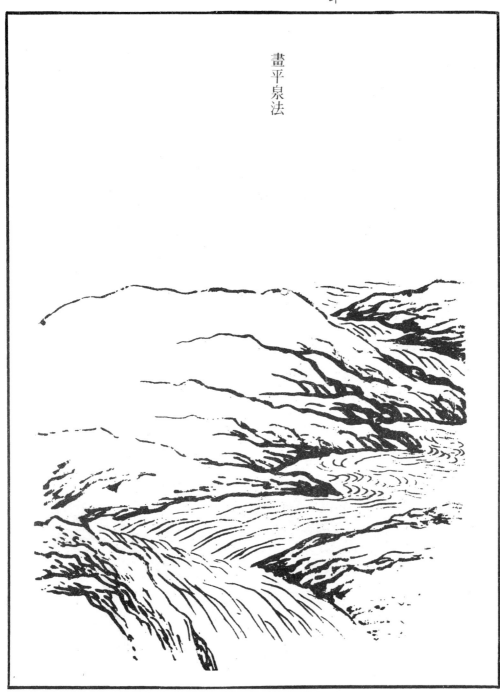

240

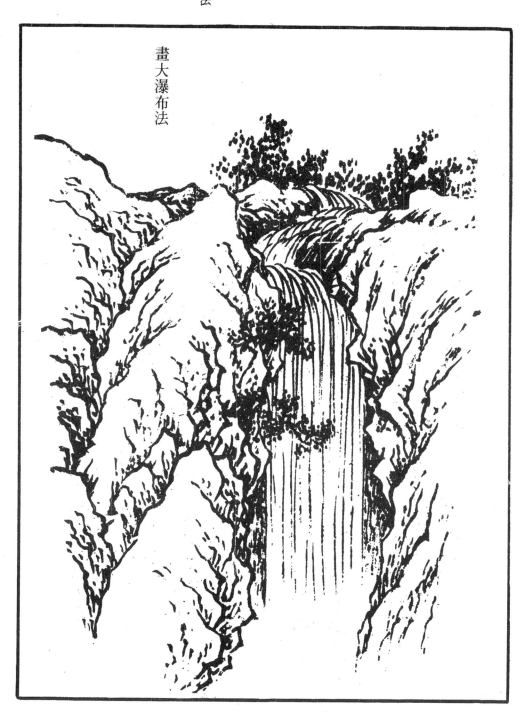

畫大瀑布法

石梁 (돌다리)에 폭포가
드리운 것을 그리는 法

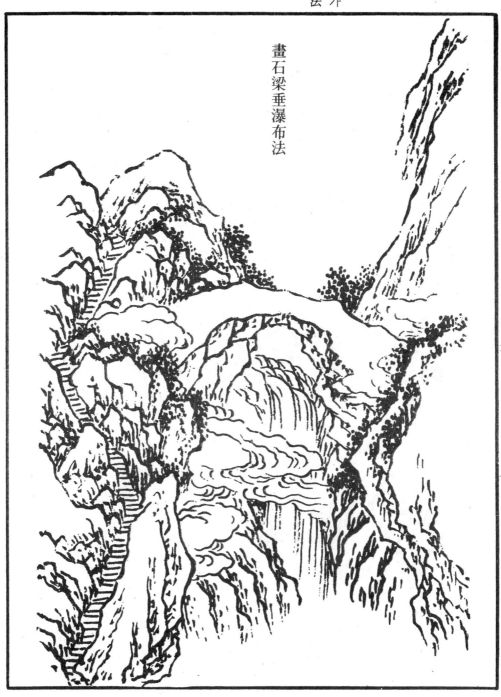

畫石梁垂瀑布法

江海의　波濤를　그리는
法

（註解二五九面　參照）

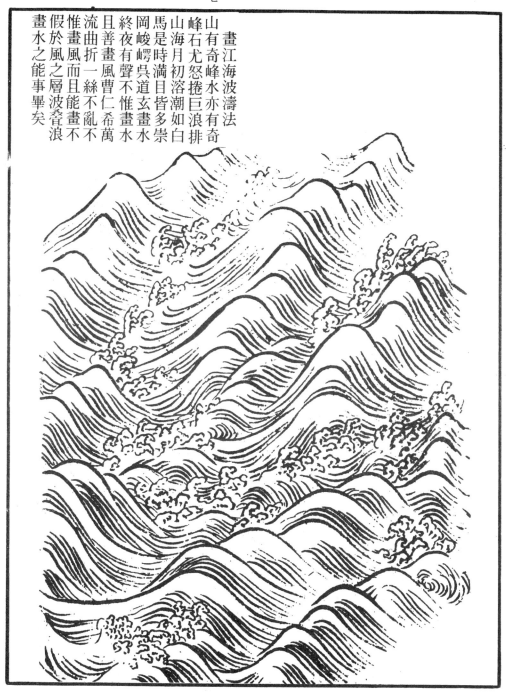

畫江海波濤法
山有奇峰水亦有奇
峰石尤怒捲巨浪排
山海月初溶潮如白
馬是時滿目皆多崇
岡峻嶒吳道玄畫水
終夜有聲不惟畫水
且善畫風曹仁希萬
流曲折一絲不亂不
惟畫風而且能畫不
假於風之層波叠浪
畫水之能事畢矣

溪澗의 漣漪를 그리는 法

（註解二五九面 參照）

畫溪澗漣漪法
山有平遠水亦有平
遠風恬浪靜雲去月
來烟光^{水水}渺目不可
極大而江海小而溪
沼一時寒蕭無聲水
之本體見矣

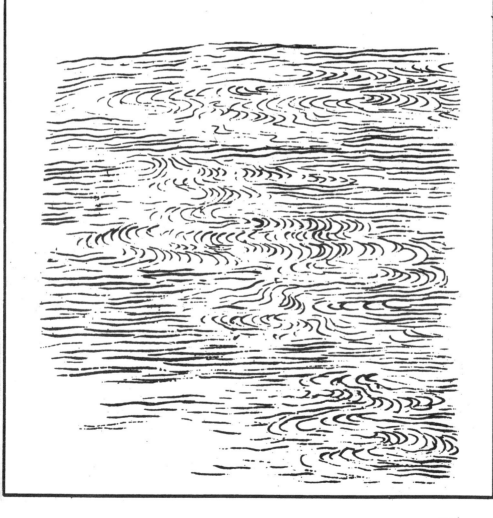

藏古文海雲山頭天湊有錦雲
有人勢幻忙水雲候太二繡乃
無謂餘作之之開而忙一疾天
限雲畫層水一髻白處以若地
山乃山巒盡丘青練乃山犇之
皴山水如山一再橫以水馬大
水川諸文窮壑露拖雲之撞文
法之法家膚着如層間千石章
故總而所寸意文層之巖有為
山亦殿謂斯太家鎖蒼萬聲山
日以之引起間所上翠壑雲川
雲見以詩如處謂 插相之被
山虛雲客大乃 忙 氣秘法
水無者以海以 裡 天 勢法
日浩亦增幻 偸 如 如
雲渺似 間 是
水中 反 大
 使 凡
 閲 古
 者 人
 目 畫
 迷 雲
 五
 色
 一
 以

細勾雲法

245　山石譜

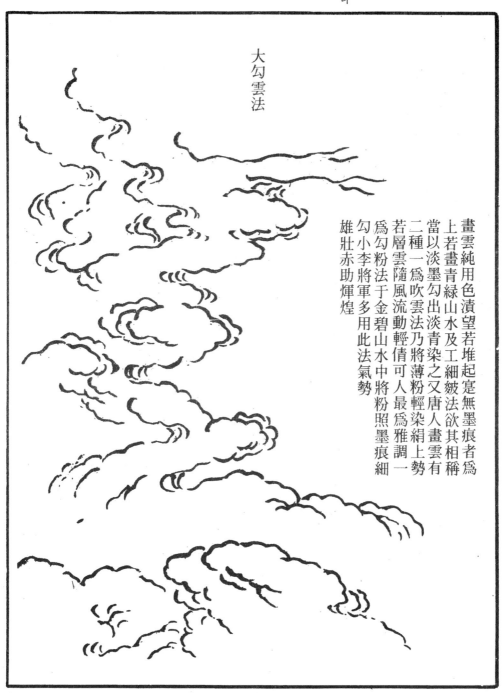

大勾雲法

大勾雲法
큰 線으로 구름을 그리
는 法。

畫雲純用色漬望若堆起甃無墨痕者為
上若畫青綠山水及工細皴法欲其相稱
當以淡墨勾出淡青染之又唐人畫雲有
二種一為吹雲法乃將薄粉輕染絹上勢
若層雲隨風流動輕倩可人最為雅調一
為勾粉法于金碧山水中將粉照墨痕細
勾小李將軍多用此法氣勢
雄壯赤助煇煌

246

돌을 그릴 때 먼저(起手)三面으로 나누어야 하는 法(一五七)

사람을 관찰하는 경우 반드시 기(氣)가 어떠니 한다. 기란 신기요, 골이란 골격이다. 돌은 천지의 뼈요, 기도 그 속에 들어 있다. 그러므로 돌을 운근(雲根)이라고도 한다 구름이 생기는 근원이 돌이라는 생각이다. 기가 없는 돌은 완석(頑石—죽은 돌)임을 밝힌 것이라 볼 수 있다. 기가 없는 뼈가 썩은 것과 같다. 썩은 뼈가 문인·화가들의 붓에 의해 그려질 자격이 없는 것이라면 기가 없는 돌을 그린다는 것은 두말할 것도 없이 잘못이라 보아야 한다.

그러나 기가 있는 돌을 그린다는 것은, 붙잡을 것 없는 곳에 기를 구하는 일이어서 난사 중의 난사다. 가슴 속에 여와씨(女媧氏)를 간직하고 손가락 위에 미원장(米元章)이 서 있는 사람이 아니고는 우선 불가능한 일이다. 그러나 나는 감히 그리 어려운 일은 아니라고 하고 싶다. 무릇 돌에는 三면이 있다. 三면이란 정면(正面)·측면(側面)·상면(上面)이다. 즉 돌의 패인 데와 나온 데를 구별해 그리고, 그늘과 양지를 뒤섞고, 고저(高低)를 배합하고, 두터운 데와 얇은 데를 적절히 조절하고, 반두(礬頭—方形의 돌)와 능면(菱面—뾰족한 돌)과 부토(負土—흙에 덮힌 돌)와 태천(胎泉—물에 잠긴 돌)을 가려서 그려야 한다. 이는 돌의 형세거니와, 이것에 숙달할 때에는 기도 또한 형세를 따라 생기

게 마련이다. 三면을 잘 구별해 그릴 때에는 기도 저절로 표현될 것은 뻔한 이치다. 돌 그리는 비결은 많은 말이 필요치 않다. 三면을 한 자로 된 비전을 공개하겠다. 그것은 활(活)의 한 자다.

(媧皇이란 중국 태고의 帝王 女媧氏다. 女媧氏가 돌을 구워 天地의 틈난 곳을 때웠다는 이야기가 列子 湯問篇에 나온다. 米元章은 奇石을 보면 正裝하고 禮拜했으며, 돌을 매양 石友라고 했다. 그래서 사람들이 미쳤다고 했다. 顚米란 미치광이 米元章이라는 뜻이다. 金針은 앞에 나왔다.)

돌을 그릴 때 붓을 대는 法과 層累하여 取勢하는 法(一五八)

이것은 돌을 그릴 때에 가져야 할 운필법과 차츰 거듭해서 형세를 만들어내는 법을 설명한 대목이다. 내가 소위 일자비전(一字秘傳)으로 활(活)이라는 것을 내세운 것은 돌의 三면이 아직 구분되기 이전, 첫 붓이 움직일 때를 당하여 활발하고 대담한 기개를 갖추고 있어야 한다는 소리다. 이 첫 붓은 운필에 몇번의 변화가 있어야 하며 꿈틀거려야 한다. 먼저 엷은 먹으로 가장자리를 그리고 나서 다시 진한 먹으로, 이것을 깨뜨린다. 돌의 윤곽은, 만약 왼쪽에 진한 먹을 썼을 경우 오른쪽은 얼마쯤 엷게 해서 응달과 양지, 겉과 속을 구별하는 것이 좋다. 아무리 많은 돌을 그린다 해도 이 법을 뒤섞어서 사용하는 수밖에는 도리가 없다. 이 법을 채택해 쓰는 경우, 작은 돌이

큰 돌 사이에 섞이는 것과 큰 돌이 작은 돌 사이에 섞이는 것과 작은 돌이 큰 돌 사이에 섞이는 것의 구별이 있다. 윤곽을 그리고 나서, 그것에 의해 준(皴)을 그릴 때는 점차 자유의 사를 발휘할 수 있어진다. 제가의 준법은 여러 종류가 있으나 돌은 반드시 장소를 생각해서 적당한 것을 그려야 한다. 즉, 한 사람의 작품으로 일척(一尺)의 화폭에서, 혹은 돌을 산 위에 놓기도 하고 혹은 물가에 놓기도 하여 아무리 많다 해도 그 형태는 여기에서 말한 一二의 화법 밖으로 벗어날 턱이 없다. 기타의 것은 논할 것이 못된다. 미점(米點)의 산은 모두가 묵점(墨點)으로 턱턱 찍어 훈(暈)서 이루어진 것으로 그 구곽(勾廓─가장자리를 선으로 그림)을 쓰지 않은 것들이다. 그러나 구곽을 쓰지 않으면서도 이 三면을 구별하는 법을 갖추지 않은 것이 없다. 몇번이나 말리고 염색해 가는 과정에서 훌륭히 그것을 나타내고 있다.

돌을 그릴 때 大가 小에 섞이고, 小가 大에 섞이는 法 (一五九)

나무에도 배합이 있고 돌에도 그것이 있다. 나무의 배합은 가지의 모양에 있고 돌의 배합은 혈맥에 있다. 돌과 돌의 기분이 분리되지 않고 연결되어 있어야 한다. 큰 돌과 작은 돌이 뒤섞여서 바둑돌이 늘어선 것처럼 보이는 수가 있다. 그것이 배합이다. 물가에 있는 것은 많은 작은 돌멩이들이 하나의 큰 돌들에 워싸고 있고, 산을 안고 있는 것은 큰 돌이 하나 튀어나와서 많은 조그마한 돌멩이들을 이끌고 있다. 여기에 혈맥이 있다. 원(元)의 왕사선(王思善)이 말했다. 「돌을 그리는 법은, 먼저 엷은 먹으로 그리기 시작함으로써 고칠 수가 있게 배려하고 점진한 먹을 그려 나가는 것이 좋다」고. 또 말하되 「돌을 그릴 때, 자황(雌黃)을 먹 속에 탔을 경우면 저절로 빛깔이 운택해 진다. 그러나 자황을 너무 많이 섞어도 안된다. 너무 많으면 붓이 먹춰진다. 또 쪽(藍)을 먹에 넣어서 써도 묘한 효과가 있다고. (이 말을 王思善의 것으로 돌리는 것은 六如畵譜를 근거로 삼은 것이다. 輟耕錄 속에 있는 黃公望의 寫山水訣에도 이 말이 실려 있다.)

돌을 그리면서 흙(坡)을 섞는 法 (一六〇)

황자구(黃子久)・예운림은 돌을 그리면서 흙을 그려 넣었다. 바라보기에 앉기도 눕기도 할 수 있도록 만들어 놓았다. 물가나 대숲 곁에는 흙을 그려서 은사(隱士)를 기다리는 기분이다. 함부로 딱딱한 산이나 울퉁불퉁한 돌뿐이어서, 보는 이에게 두려운 마음을 주어서는 안된다.

北苑・巨然의 石法 (一六一)

이것은 피마준(披麻皴)이다. 피마준은 삼을 몇 줄기로 쪼갠 것 같은 모양의 준(皴)을 이름이다. 동북원(董北苑)・조송설(趙松雪)・황대치(黃大癡)・오중규(吳仲圭)・승거연(僧巨然)은 다 이것을 그렸다. 그 중에 정면을 향한 돌의 면이 있어서 콧마루 같다. 황자구(黃子久)는 이런식으로 그리기를 가장 좋아했다.

雲林의 石法 (一六二)

여운림의 돌은 관동(關仝)을 모방한 것이다. 피마준은 측필(側筆)을 모방한 것이다. 그러나 관동은 직필을 쓴 데 대해 여운림은 측필(側筆)을 쓰는 수가 많았는데, 성과는 한층 뛰어나고 운택하였다. 소위 스승에게 배우되 그 단점을 버리는 태도라 할 수 있다. (보통 書에서나 畵에서나 側筆을 쓰면 側筆을 꺼리거나와, 雲林 같은 명인이 이를 쓰면 側筆 또한 正法이 되지

않을 수 없다. 우리 阮堂도 側筆을 썼다.)

黃子久의 石法(一六五)

황자구는 상숙(常熟—지금의 江蘇省 常熟縣) 사람이다. 어떤 이가 말했다. 「자구의 그림은 대개 우산(虞山)의 돌을 그린 것이거니와, 층층으로 포개진 그 돌들은 화창한 기분에 넘치고 있다.

그것은 왕재(王宰)가 촉인(蜀人)이라 촉중의 산수를 많이 그렸기에, 그 산수가 영웅하되 패이고 험준한 것과 같다. 각기 평소에 익히 보아 오던 것을 그리게 되기 때문이다」라고. 사실이 이 말대로다. 자구의 석법은 형호·관동을 본받긴 했지만 스스로 고심하여 증감(增減)하는 바가 있었고, 모래에 글자를 쓰는 것 같아 붓끝이 숨겨져 보이지 않아서 한층 고상하고 간략하다. 杜甫의 詩에는 王宰始肯留眞迹이라 한 것이 있다.

(王宰는 蜀人으로 山水·樹石을 잘 그렸다.)

二米의 石法(一六六)

이것은 미점(米點)인 바, 거기에 약간 지마준(芝麻皴)을 섞은 그림이다. 지마준이란 호마(胡麻)씨 같은 형태의 준법이다. 원휘(元暉—米友仁의 字) 부자는 높은 산이나 울창한 숲속에 가끔 이런 돌을 배치해 그렸다. 자꾸 점염(點染)해서 먹빛에 윤택 있는 것을 주로 삼았다. 돌의 모서리를 노출시키는 않았어도 윤곽을 그리기 시작한 곳을 보건대 참으로 피마준임에 틀림없다.

諸家 皴石의 詳辨(一六七)

황왕예오(黃王倪吳) 四대가의 석법(石法)과 각종의 준법(皴法)에 대해서는 나는 이미 대강 설명한 바가 있다. 그러나 법에는 오로지 한 법만을 쓰는 것도 있고 몇 가지의 법을 겸용하는 것도 있으며 준에도 교한 것과 졸한 것이 있다. 이미 어느 정도까지는 나간 터이매, 다시 분발해 그 궁극의 경지에까지 도달해야 할 것이다. 이를테면 왕우승(王右丞)의 돌은 비백(飛白) 비슷하고, 곽하양(郭河陽)의 돌은 구름의 모양을 닮았고, 동북원(董北苑)의 돌은 미끈하게 생긴 품이 고향인 강남의 돌을 생각하고 있음을 보여 주고, 이사훈의 돌은 물결이 치솟는 듯 해외로 날아갈 듯한 형세가 있는 바, 혹은 여럿이서 같이 이중의 몇 가지 준법을 뒤섞어 배우는 사람도 있고 혹은 혼자서 이런 준법을 배우는 사람도 있어서, 일률적으로 꼭 이래야만 한다고 말할 수는 없다. 이제 제가의 세준석법(細皴石法—가는 주름으로 돌을 그리는 법)을 일일이 열거하여 여러 사람들이 각기 마음으로 깨닫기를 기다리기로 한다. 이 일측(一則) 속의 산에 대한 조항에서 보충될 것이다.

山을 그리는 起手法(一八一)

산을 그릴 때는 처음에 대체적인 윤곽을 그린 다음에 준(皴)을 베풀어야 한다. 요즘 사람들은 세부부터 자꾸 그려서 높은 산을 만들어 가는데, 이것은 아주 큰 병폐다. 옛사람들은 큰 화면을 앞에 놓고 산이 나뉘고 만나고 하는 대체적인 형세를 먼저 그렸다. 그러므로 걸작이 되었다. 그 중에는 세세한 부분이 너무 많아 준법과 어긋나는 점이 없지 않았으나, 요컨대 산세를 표현하는 데에 주안점을 두고 있어서 조그만 부분에는 구애되지 않았다. 원래(元代) 사람이 미불(米芾)·미우인(米友仁)·고극공(高克恭)의 삼가(三家)를 논한 글을 읽었는데, 내가 하고 싶은 말을

하고 있었다. (이 一절은 董其昌의 말을 抄錄한 것이다.)

고인은 「붓이 있고 먹이 있다」는 말을 했다. 필묵(筆墨)의 두 자를 대부분 세상사람들은 이해하지 못하고 있다. 먹이 없는 것이 있으되 윤곽은 있으되 준법은 없는 것을 붓이 없는 것이라 하고, 준법은 있으되 경중·향배의 구분은 없는 것을 먹이 없다고 말한 것이다. 그러나 경중과 향배의 구분은 준(皴)을 이루어졌을 때에 벌써 생기는 것이다. 비유하자면, 집을 짓는 사람이 처음 정해졌을 때에 벌써 생기는 것이다. 비유하자면, 집을 짓는 사람이 서까래를 걸려는 생각이 있으면 먼저 마룻대와 들보를 얹는 것과 같다. 마룻대와 들보가 얹혀진 다음에는 비록 옛날의 공수자(公輸子) 같은 명공(名工)이라도 서까래를 가지고 그 구조를 바꾸어 놓지는 못한다.

이것을 장개(嶂蓋)라 한다. 봉우리의 덮개란 뜻이니, 산마루를 그리는 방식이다. 될수록 맥락이 연결되고 좌우가 서로 바라보는 형상이어야 한다. 비록 천겹 만겹으로 가필한대도 이것 외에는 방법이 없다.

산마루를 여는 鉤鎖法 (一八三)

이것은 산마루를 포갬으로써 연결시키는 화법이다. 사람이 태내(胎內)에 있을 때, 골격이 생기기 전에 콧마루가 먼저 생긴다는 말이 있다. 산을 그림에 있어서 처음으로 붓을 대는 곳은 소위 정면인 바, 이것이 산의 콧마루다. 그리고 나서 전체를 그린다. 산에서 려 다시 노골(顱骨 — 頭蓋骨)을 그 위에 포개서 그린다. 산에서 정상을 그리는 일필(一筆)은, 곧 이르는 바 장개(蓋嶂) 그것이니 산의 노골이다. 여기는 높고 낮게 기복하면서 한 산의 주(主)가 되는 부분이며, 기맥이 연락돼서 단절됨이 없고 아울러 그 그림 속의 일수일석(一樹一石)은 다 이를 중심으로 배치되고 있는 터

이다. 또 군주와 재상의 관계 같은 것도 존재한다. 그러기에 곽희(郭熙)는 말했다. 「주산(主山)은 높이 솟아야 하고, 구불구불어져야 하고, 활짝 틔어야 하고, 묵중해야 하고, 씩씩해야 하고 기상은 서로 돌보며 엄해야 한다. 위에는 덮는 것이 있고 아래로는 그것을 받는 것이 있으며 앞에는 의거할 데가 있고 뒤로는 기댈 데가 있어야 한다」고. 산을 그리는 법은 이것으로 다 했다고 볼 수 있다.

賓主朝揖의 法 (一八五)

빈(賓)은 나그네요, 주(主)는 주인이다. 빈주조읍이란 나그네와 주인이 손을 모아 인사하는 일이다. 그것과 마찬가지로 주인격인 산과 나그네 격인 산이 서로 기맥상통해서 떨어지는 일이 없도록 적절히 안배해야 한다는 뜻이다.

왕마힐(王摩詰)은 말했다. 「상을 그리려면 먼저 산의 기분을 자세히 살피고, 그 다음에 맑은지 흐린지를 분별해야 한다. 그리고 나서 주산과 객산의 배치를 정해서 군봉(群峰)의 형태를 그려 간다. 봉우리가 너무 많으면 난잡해지고, 너무 적으면 산만해진다고.

산에는 높은 산도 있고 얕은 산도 있다. 높은 산은 산의 혈맥(均衡)이 아래에 있다. 어깨를 펴고 팔꿈치를 휘저으며 발꿈치(즉, 산기슭)가 장후(壯厚)하다. 그리고 나그네 격인 산들이 에워싸고 있어서 연결이 끊어지는 일이 없다. 이것이 높은 산이다. 반드시 이러해야만 고립도 하지 않고 번잡하지도 않다고 할 수 있다. 이에 비겨 얕은 산은 혈맥(균형)이 위에 있다. 산마루가 평평하고 정상과 이마께가 연속돼 있으며 기슭이 퍼져 있다. 그리고 나그네 격인 언덕이나 조그만 산들이 포개져서 불룩하고, 뒤얽혀 있어 헤아릴 길이 없다. 이것이 얕은 산이다. 반드시

250

이러해야 비로소 박하지 않고 새지 않는다 (묵중하고 기운이 안에 들어 있는 것)고 할 수 있다. 그래서 그 운필이 분명하고 맥락이 가지런하기를 바라는 마음에서, 여기서는 준을 가하지 않음으로써 배우는 사람들이 이 법을 이해하기 쉽도록 배려하였다. 거기다가 여러 준법에 대해서는 이미 제대가(諸大家)의 만두석법(饅頭石法) 속에 게재해 놓은 바 있다.

(이 一節은 「謂之不薄不泄」에 이르기까지、宋의 郭熙의 山水訓을 抄錄한 것이다.)

主山 스스로 環抱하는 法 (一八七)

환포(環抱)란 둘러싸안는 일이다. 주산 스스로 환포한다는 것은、주산 기슭에 기복하고 있는 소산(小山)이 객봉(客峰) 구실을 하고 있으므로 구태여 다른 산을 그려 넣을 필요가 없다는 소리다. 이 그림은 객봉을 빌어 주산의 기분을 나타낸 것이거니와、여기서는 특히 주산 스스로가 환포하는 한 법을 보인 것이다. 주산이 머리를 높이 들고 팔을 길게 뻗고 있어서 갖가지 경치가 그 속에 포용돼 있는 터이므로、밖의 경치를 빌어 그것을 그림으로써 더욱 유심·울창하게 할 필요가 느껴지지 않는 것이다. 소위 바로 본래의 것을 나타내서 외부의 사물을 빌 필요가 없음이다. 이것을 앞 그림과 비교하면、앞의 것은 천자가 명당(明堂)에 임어하고 제후들이 나아가 알현하는 격이다. 거기에 비겨 이 그림은 천자가 삼가고 고요한 중에 도의를 생각하면서 깊숙한 궁전에서 홀로 앉아 있는 것과도 같다. 왕우승(王右丞)은 일찌기 이 법을 써서 주산을 그린 적이 있다.

山에 三遠을 論하는 法 (一九○)

산에는 삼원(三遠)이 있다. 밑에서 산마루를 우러러보는 것을 고원(高遠)이라고 한다. 산 앞에서 산 밑쪽을 굽어보는 것을 심원(深遠)이라고 한다. 가까운 산에 서서 먼 산을 바라보는 것을 평원(平遠)이라고 한다. 고원의 형세는 돌올(突兀)하여 치솟고、심원의 의취(意趣)는 끝없이 중첩하고、평원의 멋은 표묘(縹緲)한 데가 있다. 이 점은 다 전화면의 요소다. 만약 깊으면서 멀지 않다면 얕은 것이며、평평하면서도 멀지 않는다면 가까운 것이며、높으면서도 멀지 않으면 얕을 것임에 틀림없다. 이것은 산수화에서 꺼리는 바다. 이런 경치는 천박한 사람·시종·노예·못난이를 대하는 격이어서 은사는 집과 책을 버린 채 코를 가리고 급히 도망칠 수밖에 없을 것이다. 만약 멀고도 높은 기분을 바란다면 물을 그려 넣어서 높은 기분을 내야 한다. 안탕산(雁蕩山)의 천길의 폭포와 광려산(匡廬山)의 삼단(三段)의 폭포 같은 것은 고원한 예다. 만일 멀고도 깊은기를 바란다면 구름을 그려 넣어서 깊은 맛을 내야 한다. 옥녀봉이나 명성봉이 구름에 덮여 있는 모습이 심원이 아니고 무엇이냐. 멀고도 평평하기를 바랄 때는 안개를 그려 넣어서 평평히 한다. 밝은 화자강(華子岡)이나 차가운 우공곡(愚公谷)은 그런 평원한 예가 된다.

諸家의 巒頭의 分圖 (一九四)

이미 주산(主山)의 맥락과 운파을 배운 바에는 다음으로 준법을 익혀야 되려니와、제가의 준법 중 누구 것을 먼저 배워야 할까. 그것은 동북원(董北苑)의 것이라고 나는 생각한다. 동북원은 고래 제가의 준법을 집대성한 터이므로 그 법이 노련하다. 이것을 배워서 붓을 익혀야 한다. 붓놀림이 숙련되면、다른 제체(諸體)는 그리 힘들지 않는다. 그림을 배우는 데 있어서는、배우기 시작할 때에 어느 한 개의 버릇이 붙는 것을 두려워하는 터이지만、다만 이 준법만은 버릇이 들 정도로 한 준법을 열심히 배울 필요가 있

다. 그렇게 못한다면 나는 충분하다고 하지 않는다.

었다.

董源 (一九四)

북원(北苑)이 그린 봉만(峰巒)은 맑고 깊으며 고고(高古)한 멋이 있다. 논자(論者)는 그의 산수화가 왕유(王維)의 것과 비슷하고, 착색화(著色畵)는 이사훈(李思訓)을 닮았다고 비평했다. 대개 피마준(披麻皴)을 썼는데, 준문(皴文)이 매우 적고 채색은 짙고 고풍(古風)을 띠고 있다. 송의 四대가(李成·范寬·米元章·米友仁)와 원의 황자구·예운림도 많이 그들을 배웠다. 자구(子久)같은 이는 만년에 그 법을 바꾸어 자기 개성적 법을 만들어냈지만 크게 보아 그 범주를 벗어난 것은 못 되었다.

巨然 (一九五)

석거연(釋居然)은 동북원(董北苑)의 정도(正道)를 얻어, 그 그림이 뛰어나고 윤택했으며 곧잘 안개 낀 봉우리를 많이 그렸다. 젊었을 적에는 잔 돌로 된 산을 많이 그리고 중년에는 험준한 산을 그렸으며, 만년의 작품에 나오는 산은 넓고 얕아져서 아취가 높다. 또 그 산마루 패인 곳과 산기슭 사이에 곧잘 둥근 돌을 그려 넣곤 하였다. 이것은 알아둘 만한 일이다.

荊浩 (一九六)

홍곡자(洪谷子ー荊浩의 號)는 흔히 구름 속에 치솟은 산마루를 그렸는데, 사면이 험준하고 묵직한 인상을 준다. 홍곡자는 일찍이, 오도자(吳道子)의 산수에는 붓이 있어도 먹이 없고 항용(項容)의 것은 먹이 있어도 붓이 없다고 비웃은 바가 있었다. 이제 그 준을 보건대, 실로 일필일필이 붓이요 먹이어서 필치와 묵색이 잘 조화되어 있다. 그러기에 관동도 홍곡자를 스승으로 섬겼다.

關仝 (一九七)

관동은 형호(荊浩)를 스승으로 해서 배웠는데, 만년에 가서는 스승보다도 뛰어났다는 칭송을 들었다. 그림의 묘한 신운이 붓이 닿는 밖에 나타났다. 붓은 간략하면서 더욱 웅장했고 경치는 적으면서 더욱 장대하였다. 윤곽에는 딱딱한 붓놀림이 많았고, 옥인(玉印)을 비단 위에 쌓아올린 것 같아 그 빼어남이 비길 데가 없었다. 이성(李成)이 스승으로 섬겼고 곽충서(郭忠恕)도 그를 본으로 해서 배웠다.

李成 (一九八)

이성(李成)의 그림은 관동을 배운 것인 바, 연운(烟雲)은 천변만화의 묘를 다하고, 수석(水石)에는 유정(幽靜)하고 한적한 정취가 있었으며 험한 곳이나 평탄한 부분이나 각각 그 묘를 다하고 있었다. 논자는 그를 평하여 「산의 체모(體貌)를 나타내는 데 있어서 고금의 제일」이라고 했다. (元의 湯垕의 畵鑒에 이르기를, 董源은 산의 신기를 얻고 李成은 체모를 얻고 范寬은 骨法을 얻었다. 그러므로 三家는 古今을 비치고 百代의 師法이 된다고 했다.)

范寬 (一九九)

범관은 처음에 이성을 스승으로 섬겼고 또 형호도 스승으로 삼는 일이 있다. 산의 정상에는 흔히 무성한 숲을 그리고 물가에는 즐겨 우뚝 높이 솟은 큰 바위를 그렸다. 항상 탄식하여 「사람을 스승으로 해서 배우는 것보다는 조화(造化)를 스승으로 하여 배우는 편이 낫다」고 말했다. 이에 종남산(終南山)·태화산

(太華山) 사이에 살면서 널리 뛰어난 산수를 보면서 그림을 익혔다. 그의 그림은 필력이 웅위노경(雄偉老硬)해서 참으로 산의 골법(骨法)을 얻은 것이라 할 수 있다. 단 만년의 작품 중에는 먹을 너무 많이 써서 흙과 돌의 구별이 애매한 것도 있다.

王 維 (二〇〇)

왕유는 처음에 선담(渲淡)을 시작했으니, 이것이 남종(南宗)의 법을 일변시켰다. 문인화는 그로부터 시작으로 구작(鉤斫)의 법을 일변시켰계통을 이은 사람 중 동원·거연·이성·범관을 정통작가로 친다. 형호·관동·장조(張璪)·미우인·왕진경(王晉卿)·이용면(李龍眠)·조송설(趙松雪)도 다 거연을 통해 그의 법을 배운 사람들이다. 그리하여 원의 四대가인 왕숙경·황공망·예운림·오중규에 이르기까지 다 그의 정통을 직했고, 명(代)의 문징명(文徵明)·심석전(沈石田) 또한 멀리 그 계통을 이은 사람들이다.

李 思 訓 (二〇一)

이것은 소부벽(小斧劈)의 준(皴)법으로 강한 필치를 썼다. 이것이 북종(北宗)이며, 세상에서는 대리장군(大李將軍)이라고 부르기까지 한다. 곧잘 금니(金泥)를 넣은 정밀한 채색을 써서 일가의 법을 세웠는데, 부드러운 속에도 군센 데가 있고 풍만한 속에도 기세가 격렬한 데가 있다. 후세 사람들의 착색(著色)한 밀화(密畵)는 왕왕 이를 스승으로 하여 배운 것들이지만, 모두 꿈에서도 그의 경지를 따르지 못하고 있다. 그 아들 소도(昭道)는 약간 그 형세를 변화시켰고, 지사(智思)와 필력은 부친에 비겨 못미치는 대로 역시 전하기에 죽한 경지를 가지고 있었다. 세상에서는 그를 소리장군(小李將軍)이라고 한다. 송의 조간(趙幹)·조

백구(趙白駒)·백숙(伯驌)·미원(馬遠)·하규(夏珪)·이당(李唐·유송년(劉松年)은 다 이사훈을 배운 사람들이다. 또 원의 정야부(丁野夫)·전순거(錢舜擧)·구십주(仇十洲)도 다 이를 배운 터이나 그 교치(巧緻)한 점은 얻었으되 아정(雅正)한 풍운은 터득치 못했다. 더욱 대문진(戴文進)·오소선(吳小仙)·장평산(張平山)에 이르러서는 점차, 소위 야호선(野狐禪)에 떨어진 탓으로 북종의 의발(衣鉢)은 끊어지고 말았다.

李 唐 (二〇二)

이당은 이사훈의 준법을 확장시키고 필력을 다해 자유로이 이름을 썼으며, 또 소부벽의 법을 바꾸어 대부벽의 기술을 창안해 냈다. 송의 휘종화제는, 근대의 이당은 이사훈에 비길 수 있다고 한 적이 있다. 당시에는 이사훈과 그를 이리 이당을 이리(二李)라고 일컫기도 했다.

유송년(劉松年)은 원래 장돈례(張敦禮)를 스승으로 받들고 배웠으나, 신기가 정묘해서 출람지예(出藍之譽)가 있었다. 또 이리(二李)의 대부벽·소부벽의 법을 뒤섞어 일가의 준법을 세웠다. (宋)의 張訓禮는 舊名을 敦禮라 했는데, 光宗의 諱를 피해서 지금의 이름으로 고쳤다. 汴梁人으로 英宗의 駙馬가 되었다. 李唐

劉 松 年 (二〇三)

유송년은 장훈례를 사모했다. 장씨는 원래 돈례라는 이름이었으나 후일 광종의 이름을 피해서 지금의 이름으로 고쳤다. 그리고 장훈례는 이당의 화풍을 배운 사람이다. 요즘 사람은 송의 그림이 이사훈의 화풍을 따른 줄은 알지만, 근원을 캐어 들어가면 사실은 장훈례에게서 배운 줄은 알지 못한다. 이는 마치 구양

수(歐陽脩)의 문장이 바로 한퇴지(韓退之)에 이어지는 듯 생각하는 경향이 있지만, 한퇴지의 글이 없어지지 않은 것은 송초(宋初)에 유개(柳開)가 구양수보다도 이전에 한퇴지의 문장을 배워, 거친 땅을 개간한 때문임을 모르는 것과 같다.

郭 熙 (二○四)

곽희의 산수한림(山水寒林)에 관한 그림은 이성(李成)을 본받은 것인데, 안개나 구름 사이로 숨었다 나타났다 하는 정태(情態)를 잘 그리고 있고 구도나 용필에 있어서도 당시로는 비길 데가 없었다. 젊었을 때의 작품은 기교적이고 세밀한 것이었으나 만년에 들자 필세가 장하여, 산에는 혼히 운두준(雲頭皴)을 사용하고 자못 웅려한 데가 있었다. 여름의 구름에 기봉(奇峰)이 많은 것은 하늘이 그림의 본을 보여 주는 것이라고 고인은 말한 바 있거니와, 그렇다면 곽희가 운두준을 사용한 것은 실로 조화(造化)를 스승으로 받든 것이라 할만하다. 원대 사람들은 오직 동원을 종사로 삼았지만 조운서(曹雲西)·당자화(唐子華)·요언경(姚彦卿)·주택민(朱澤民)은 곽희를 스승의 으뜸으로 받들었다

(송의 곽희는 하남의 溫 사람으로 御院藝學이 되었다. 山水畫論의 저술이 있다. 원의 曹知白은 자를 又玄이라 하고 별호를 雲西라 했다. 산수는 곽희에 사사하고, 平遠은 李成에게서 배워 그림이 淸潤했다. 원의 唐棣은 자를 子華라 하고, 吳興 사람이다. 산수를 郭熙·趙孟頫에게서 배웠고 嘉熙殿의 벽화를 그리기도 했다. 吳江의 姚彦卿은 孟珍과 동시대인으로 곽희를 배워 그림이 꿋꿋하였다. 원의 朱德潤은 자를 澤民이라 하고, 睢陽人이다. 趙孟頫의 천거로 鎭東行中書省儒學提擧가 되었다. 산수를 곽희에 배워 고상하였고, 시·서도 잘했다.)

李公麟 (二○五)

이공린은 고개지(顧愷之)·육탐미(陸探微)·장승요(張僧繇)·오도현(吳道玄) 기타 제가의 법을 모아 그것을 자기 것으로 삼아 그림을 그렸는데, 대부분 채색을 칠하지 않았다. 그 산수는 이사훈과 비슷하고 소쇄(瀟洒)한 품은 왕우승(王右丞)과 같으니, 송화(宋畫)에서 제일로 쳐야 한다고 평자들은 말하고 있다.

蕭 照 (二○六)

소조의 그림은 동북원의 법을 이은 것이라 하겠으나 준법의 힘참은 북원 이상이었다. 즐겨 기봉과 피석을 그렸는데, 그것을 바라보면 파도가 용솟음치고 구름이 모여들며 바람이 몰아치는 것 같은 기세가 있다. (宋의 蕭照는 濩澤 사람. 그림은 李唐에게서 배워 그 진수를 얻어 산수·인물·이송(異松)·피석을 다 잘했다. 낙관을 樹石 틈에 했고, 廸功郎·畫院待詔 벼슬을 했다.)

李 成 (二○七)

이것은 함희(咸熙)의 광려동절도(匡廬東浙圖)의 필의(筆意)다. 서법에서 이르는 여위고 딱딱하여 신(神)에 통한다는 그 필치는 함희가 얻고 있었다고 하겠다.

江貫道 (二○八)

강관도(江貫道)는 석거연(釋巨然)을 스승으로 받들고 배운 사람이지만, 그 준법은 약간 바뀌고 있다. 진흙 속에서 뽑아낸 못과 같다는 뜻의 리발정(泥裏拔釘)이라 했다. 세속 사람들은 그것을 니와 그 준법을 배운 사람들은 그것을 니이다. 태(苔)에는 송곳같이 긴 점을 그려 넣었는데, 이것 역시 창오(蒼奧)한 맛이 있다. (宋의 江參은 자를 貫道라 하고, 江南人이

었다. 산수를 董源에게서 배웠으나 호방한 점에서는 스승보다 더했다.)

米芾 (二〇九)

양양(襄陽)—즉、米芾)은 왕흡(王洽)의 발묵법(潑墨法)을 쓰고 거기에다가 파묵(破墨)·적묵(積墨)·초묵(焦墨)을 섞어 썼으므로 융후(融厚)하여 독특한 맛이 있다. 세상 사람들은 미씨(米氏)가 먹을 잘 썼다고 칭찬하지만 나는 그가 붓을 잘 쓴 것이라고 생각한다. 미씨의 붓은、그것을 서에서는 때로 모가 지는 수가 있었으나 그림 속에서는 참으로 원후(圓厚)하였다. 둥근 점은 충분히 연습하면 얻어지려니와 두터운 점은 천품이 박한 자가 이 오는 것이어서、익힌다고 되는 것은 아니다. 천품이 박한 속에서 나를 배우는 것은、이를테면 상군(商君)이 황숙도(黃叔度)나 안회 (顏回)를 흉내내는 것이나 다를 바 없어서 도저히 가능한 일이 아 니다. 미불(米芾)은 왕흡을 배웠다고는 하지만 기실은 동북원에 서 나온 것임을 알아야 한다. 요즘 사람들이 미불을 배우는 경우、 지나치게 모호하게 하는데、이것은 미불의 폐단이 눈에 띈 다. 이것은 어느 쪽이나 잘못이다. 미불의 명료한 점은、이를테 면 엷은 구름이 낀 은하에서 명성(明星)이 찬연히 빛나고 있는 그런 명료함이다. 그런데 요즘 사람들은 철사로 베주를 뚫는 것 같은 그림을 그리고 있다. 또 미불의 모호한 점은 용이 꿈틀거려 혹은 숨고 혹은 나타나곤 하여 확실히 정체를 파악할 수 없는 것 과 같다. 그러나 그것을 배웠다는 요즘 사람들은 티끌이 지상에 쌓 여 더러워서 손을 댈 수 없는 것 같은 그림을 그리고 있다. 그러 면 미불을 배우기 위해서는 어떻게 해야 하느냐 하면、붓을 쓰되 송곳처럼 세워서 쓰며 끝을 보이지 않도록 하고 먹 쓰기는 나는 몇 듯 가볍게 써야 한다. 또 먹 아낌은 금같이 하여 엷은 먹을 몇

번이고 조금씩 쓰며 붓을 자유롭게 쓰기를 공을 굴리는 것처럼 해 야 된다. 이리하여 붓과 먹의 자취가 서로 용해된다면 그것이 진정 미불을 배운 것이 될 것이다.

米友仁 (二一〇)

이미(二米—米芾과 米友仁)의 법을 배운다는 것은 대리석언 기처 럼 그렇게어렵다고할수없다.(雲南에서 나는 大理石은 黑白이 분명 한데다가 큰 것은 七·八尺이나 되어 값이 百金을 넘기도 한다. 그러나 中原에서 볼 때는 産地가 너무 멀어 임수가 거의 불가능 하다、여기서는 배우기 어려움을 비유한 것) 그렇건만 요즘 사람 들이 이미(二米)를 제대로 못 배우는 것은 무슨 까닭인가. 우인은 아버지의 가법을 변화시켜 연운(烟雲)이 이상히 바뀌어 표묘(縹 緲)한 속에 층층으로 치솟은 누각이 그 모습을 감추고 있는 것 같 아서、송인(宋人)의 나쁜 버릇을 완전히 씻어 버렸다. 이를테면 미산(眉山—蘇東坡)과 노천(老泉—蘇洵·東坡의 아버지)의 관계 같은 것이어서、변화 안하면 안될 것이 있어서 변화한 것이지만 그러면서도 변화하지 않은 부분도 남아 있다.

倪瓚 (二一一)

예운림·황자구·오중규·왕숙명은 원의 四대가로 일컬어지고 있다. 자구와 숙명은 다 동북원을 본으로 했으므로 그 그림에 측 필(側筆)이 많거니와、운림의 경우는 더욱 촉필을 많이 썼다. 운 림의 준법은 물이 다하고 마른 것처럼 간결한 중에도 간결 하였다. 다른 사람들의 작품은 붓놀림이 번거로우므로 하나 둘 의 잘못된 필적을 숨길 수 있으나、운림의 것은 붓이 닿지 않은 곳에도 그림이 있는 터이므로 실수한 붓끝을 감추어내지 못한다. 또 운림의 돌의 윤곽은 대부분 방형(方形)을 여러 개 포개고 있

다. 그 형세는 역시 관동의 방식이라 할 수 있다. 다만 관동은 직필(直筆)을 썼고 운림은 측종(側縱—직필과 측필)을 썼다. 이 측종이라 하는 것은, 붓을 가지고 오로지 종이 위에 눕혀서 그은 것도 아니고 오직 붓끝으로 종이를 쓰다듬듯 해서 무력한 그것도 아니다. 붓놀림이 매우 활기를 띠고 있으므로 모두가 날카로운 칼날 아님이 없고, 붓놀림이 너무 빨라 미세한 선에 이르기까지 기력이 충만해 있다. 이 법은 가장 배우기 어렵다. 먼저 동북원 등 제가의 법부터 배워 붓이 뜻대로 움직여짐에 미쳐서 다른 제가의 준법을 가지고 온갖 단련을 다하는 것이 아니고서는 붓 안 닿은 데에도 그림이 있다는 운림의 경지에 도달하지는 못할 것임에 틀림없다. 요즘 사람들은 천근(淺近)한 산수화를 보기만 하면 왕왕히 운림풍(雲林風)이라고 말하는 것이 예사인데, 이는 운림이 남들로부터 엉뚱하게 이해되고 있음을 말해 준다.

그래서 나는 홀로 되풀이하여 정중하게 그에 대해 말해 두는 터이다. 이제 그 형세를 평원(平遠)·고원(高遠)의 둘로 나누어, 고원한 그림에는 관동의 화풍이 있고 평원한 속에는 동북원의 화풍이 있음을 나타내고자 한다.

黃公望 (二二三)

자구(子久—黃公望)의 산은 동원과 비슷하나 그 법을 잘 변화시켜 스스로 대가가 되었다. 정상에는 바위가 많아서 일종의 품격이 있다. 무릇 그림을 그리는 데는 붓에 요철이 있어야 한다. 자구의 그림을 보면, 산의 윤곽이 매우 기발하고 붓놀림에서는 직선 중에도 오히려 굴절이 있다. 일필 속에도 몇번이나 억양돈좌(抑揚頓挫)의 변화가 있고 윤곽 속은 직준(直皴)이 있어서 높이 솟아 기세가 있다. 이제 자구의 법도 반두이측(欂頭二則)을 들어 놓았다. 하나는 돌을 이고 있는 산으로, 그 속에 토파(土坡)를 안고 있어서 흙과 돌이 반쯤씩 섞인 그림이다. 또 하나는 돌뿐인 산이다. 그 장소를 살피고 나서 적당한 것을 써야 한다.

王蒙 (二二五)

숙명(叔明—즉, 王蒙)은 옛 전서(篆書)·예서(隸書)의 필법을 끌어다가 준 속에 섞어 넣었으나, 금송곳으로 돌을 조각하고 학의 부리로 모래에 선을 긋는 것 같아서 조금도 그 흔적이 엿보이자 않는다. 조오흥(趙吳興—즉, 子昻)을 스승으로 삼았지만 따로 자기의 화풍을 만들어내고 있다. 뾰족하긴 하나 설익지 않았고 군세긴 하나 평판(平板)에 떨어지지 않으며 원만하긴 하나 털실넝이 같지 않고 모가 지면서도 그것이 드러나 있지 않다. 그가 당송의 대가들을 모방한 것을 보면 모두가 잘 닮아 있다. 원대에서 제일로 꼽히는 것이 그다. 무릇 어느 한사람의 화법을 배우는 경우에도 그 한 사람의 테두리에 구속돼 버리면 안된다. 숙명 같은 이는 제가의 화법을 배움에 있어서 조금의 허물도 없었던 사람이라고 하겠다.

解索皴 (二二七)

이것은 해삭준이다. 오직 왕숙명만이 이를 그려서, 신채(神采)가 절륜하였다. 숙명은 이 준 속에 피마준(披麻皴)과 반두준(欂頭皴)을 섞어 넣었다. (欂頭皴은 明礬이 結晶한 것 같은 모양의 皴이다. 주로 작은 돌산을 그리는 데 쓴다.) 숙명 이하의 사람들은, 이 법을 배우긴 했어도 이 법을 이해하지 못했으므로 판목(板木)에 조각한 꼴이 되었다. 여기에 이들 들어 한 체(體)로 삼는다.

亂麻皴 (二二八)

소녀가 흐트러진 물레가락을 풀 때, 한꺼번에 펼쳐 놓아 실패하면 손을 대서 실마리를 찾기가 어렵다. 이런 것도 준법이라 할 수 있는가. 절대로 아니다. 그물에 끈이 있어서 조리가 서서 어지러워지지 않는 것과 같다. 아무리 난마준이라 한대도 함부로 란해서는 안되고, 거기에는 그 나름의 조리가 있어야 한다. 고인의 준법을 배우는 데는 여러 준을 가져다 배우고 익혀서 충분히 자기 것을 만들어야 한다. 충분히 익숙해지기만 하면 난잡한 것 같은 그 속에 정연한 조리가 들어 있음을 이해하게 될 것이다.

荷葉皴 (二二九)

하엽준은 그 준의 줄기와 줄기가 연결된 품이 연잎의 줄기 같으므로 이 이름이 붙었다. 즉, 육서(六書)에 비긴다면 상형(象形)에 해당한다. 동북원은 매양 이것을 썼으며, 근대의 남전숙(藍田叔)도 즐겨 이것을 썼다.〈明의 藍瑛은 字를 田叔이라 하고 호를 蝶叟라 불렀다. 錢塘人으로 山水는 宋元을 본받아 일가를 이루었는데, 매우 沈周 비슷한 데가 있었다. 浙派의 山水는 戴文進에서 시작하여 藍瑛에 이르러 극에 달했다는 말을 들었다.〉

亂柴皴 (二二○)

난시준이란 어지러운 나뭇가지 같은 모양의 준이다. 이 이전에는 하나하나 이름을 들어서, 어떤 사람의 이름 밑에 어느 준을 걸쳐 놓았었다. 그런데 여기서는 바로 준의 명칭을 들고, 그것을 어떤 사람에게 관련시키지 않았고 또 이름을 쓰는 방위 안에서도 엄연히 한 사람에게 다룬 것은 내가 서술에서는 번조(變調)인 터이매, 변례(變例)이기 때문이다. 난시·난마의 두 준은, 준법 속에서는 번조를 써서 이름을 들지 않을 수 없었다. 또 제가가 다 어느 시기에 와서 우연히 이것을 그린 것뿐이므로 전적으로 이것을 어느 한 사람과 관련시키기는 어려웠다.

坡畫法 (二二一)

파(坡)에는 석파가 있고 토파가 있으며, 흙과 돌이 뒤섞인 그 것도 있다. 어느 것이나 위가 평평하게 생겼다. 파가 놓여 있는 곳에는, 위는 평평하고 아래는 넓어서 바리를 뒤집어 놓은 것 같은 형태의 것도 있고 위는 퍼지고 아래는 좁아진 것이 삐쭉 서 있는 품이 버섯 같은 것도 있고 높이 구름 위까지 솟아서 코끼리의 코처럼 생긴 것도 있어서 모양은 여러 가지다. 그러나 파의 상면(上面)은 깎아서 평평히 다져진 것 같아야 하고, 파의 측면의 준(皴)은 배합이 면밀해서 흙이나 돌이 긴 세월에 걸쳐 풍설에 시달린 나머지 깨어지고 벗겨지고 하여 그 무늬가 저절로 생긴 듯해야 한다. 설사 피마준을 쓰는 경우라도, 얼마쯤 부벽법을 뒤섞어 씀으로써 험준한 형세를 나타내는 것이 좋다. 또 파(坡)의 상면에 녹청의 담표(淡標)나 초즙을 쓸 때는 측면엔 대자(代赭)를 써야 한다. 파의 상면에 만약 대자에 자황을 쓸 경우에는 대자를 쓰든가 자묵(赭墨)을 쓰는 것이 좋다. 자황을 쓸 경우에는 빛, 즉 자황을 쓸 경우에는 대자를 써서 포개진 줄기를 나타내야 한다. (여기서 대자는 즉 갈색을 말함)

山坡의 路迳法 (二二二)

옛날 무릉도원에 사는 사람들은, 진(秦)이 망해 한(漢)이 되고 다시 위·진으로 바뀐 줄도 모르고 전혀 세상과 격리되어 있었으나 그래도 사람이 오고 갈 길은 있었다. 장중위(張仲蔚)는 평릉(平陵)에 은둔했는데, 그 집에는 쑥을 비롯한 잡초가 무성해 있었지만

오히려 한 줄기의 소로(小路)는 만들어 놓고 있었다. 어떤 곳이라도 사람이 살고 있는 한에는 길 없는 곳이란 있을 수 없다. 산이나 골짜기는 이미 그려져서 어지러운 경우라도, 길을 잘 헤아려서 적절한 것을 그려 넣어야 한다. 길은 꾸불꾸불 꾸부러지고 안보였다 보였다 하는 것이 좋다. 멋없이 꼿꼿하여 죽은 뱀 같든가 꺾여서 톱니 같은 인상을 주어서는 안된다. 근대 화가 중에는 좋은 그림이면서도 산길을 내는 것이 적당치 못한 탓으로 옥의 티가 되어 마침내 그림 전체를 망치고 있는 예가 적지 않다. 이런 것을 두고 옛사람들은, 좋은 산은 있건만 좋은 길이 없다고 하였다. 길은 산이 사느냐 죽느냐 하는 관건이다. 유인운사 (幽人韻士)가 여기에 숨어 산다 할 때, 길은 실로 산의 미목(眉目)이라 할 수 있다. 사람으로 하여금 이 길을 바라본 것만으로도 도 높은 은사가 이 산속에 있음을 알게 하도록 되어야 한다. 산중에 은둔하고 있는 도 높은 군자의 풍채를 상상할 수 있는 길을 그려야 한다는 소리다.

山田을 그리는 여러 法 (二二五)

우물을 파서 마시고 밭갈아 먹는 것은 산에 사는 사람들의 본분이다. 베거리의 작은 길가나 몇겹의 꽃밭 밖으로는 제수 (祭需)로 쓸 벼의 모포기와 보리의 물결이 있어야 한다. 원의 성자소(盛子昭)의 빈풍도(豳風圖)를 보면 넓은 논밭이 천리에 뻗었는데, 주로 대록(大綠)을 비단 위에 바르고 초즙으로 방형인 밭두둑을 칠한 다음 다시 초즙을 가지고 가는 점을 찍어 넣었다. 층층이 배치한 중에 벼와 보리가 잘 익어서 산중 사람들에게 굶주릴 근심이 없음을 생각케 한다. (元의 盛懋는 자를 子昭라 하고、洪의 아들이다. 그 가법을 이어 부친을 능가했다. 豳風圖는 田家의 경작도다. 詩經 豳風의 七月篇이 농사를 노래한 시였던 까닭이다.)

平田을 그리는 法 (二二六)

싸리문이 물에 임한 곳 벼꽃이 향그럽고 논이 아득히 뻗어가 평원(平遠)한 경치를 그리려면, 이 법을 쓰는 것이 좋다. 만약 봄철의 논을 그릴 때는 석록이나 초록을 쓴다. 만약 가을철의 논을 그려서 벼가 다 베어지고 도손(稻孫ㅡ베어진 그루터기에서 나온 싹)이 논에 나 있을 때는 자황으로 네모진 두둑 안을 칠하고 두둑과 언덕의 측면에는 대자만을 사용해 구별한다.

물을 그리는 法 (二二一)

돌은 산의 뼈요 물은 돌의 뼈다. 어떤 사람은, 물의 성품은 매우 부드러운데 뼈라는 말이 당한 소리냐고 할지 모른다. 나는 이렇게 말하겠다. 물은 산을 밀어 젖히고 돌을 뚫어 거령(巨靈ㅡ黃河의 水神)을 흔드는 힘이 있다. 물보다 강한 것도 없다고. 그러므로 후한(後漢)의 초공(焦贛)은 물이 뼈를 낳는다고 말했다. 그 물은 작게는 흐름이 되어 낮고 거품이 되어 뿌리기도 하며 크게는 대하(大河)가 되어 멀리 적시고 바다가 되어 만물을 기르기도 한다. 물방울인들 어찌 천지의 피와 뼛속이 아님이 있겠는가. 피는 뼈를 배태(胚胎)하는 당사자요、뼛속은 뼈에 영양을 공급하는 자이다. 만약 뼈에 뼛속이 없다는 말이라면、마른 뼈는 흙덩이와 같으며、그것은 이미 뼈라는 말에 해당되지 않는다. 그리고 보면 산이 뼈일 수 있는 것은 실로 물의 덕이라 할 수 있다. 그리고 물이 뼈일 수 있는 것은 매우 자세히 생각한 끝에 그러므로 옛사람들은 물을 그릴 때에、매우 자세히 생각한 끝에 정중히 붓을 움직여 그렸다. 이제 물을 그리는 각법을 그림으로 보이겠는데、먼저 황자구의、전체가 모두 드러나는 물을 들어 둔다. 이는 한 줄기의 물이 청산의 험한 곳을 꿰뚫는 그림이다. 이것 또한 어찌 뼈라고 안

할 수 있으랴.

(五日一水―杜詩에 十日畫一水 五日畫一石이라 했다.)

垂石에 물을 숨기는 法 (二二三二)

수석은 아래로 드리운 돌이다. 왕마힐이 말했다. 「물을 그리는 데는 그것이 중도에서 끊어져도 끊어지지 않는다는 것은, 반드시 붓은 끊어지지 않아야 한다」고. 소위 끊어져도 끊어지지 않고 모양은 끊어져도 뜻은 끊어지지 않아서, 이를테면 용이 구름 속에 숨어도 머리와 꼬리가 서로 이어지는 것 같아야 한다는 말이다.

江海의 波濤를 그리는 法 (二二三三)

산에 기봉(奇峰)이 있듯이 물에도 기봉이 있다. 사나운 바람이 불어 젖히면, 큰 물결이 산을 밀쳐 버리는 듯 일어나고 바다에 달이 처음으로 뜨는 곳에 조수가 백마라도 달리는 듯 움직인다. 이 때면 바라보이는 것이라곤 험준한 산 아님이 없다. 이것이 물의 기봉이다. 옛날 오도현(吳道玄)이 물을 그리면 밤새 물소리가 났다고 하거니와 이는 물을 그렸을 뿐 아니라 바람까지도 잘 그렸기 때문이다. 조인희(曹仁希)가 물을 그리면 온갖 물이 곡절(曲折)하며 흘러서 조금도 어지러움이 없었는데, 이는 바람을 그리는 데 그치지 않고 바람의 힘을 빌지 않는 겹친 물결을 그렸기 때문이다. 여기까지 가면, 물을 그리는 데 있어서 할 일이 끝난 셈이다. (石尤는 暴景. 송의 曹仁希는 자를 企之라 하고, 물을 잘 그려 고금에 독보했다.)

溪澗의 물놀을 그리는 法 (二二四四)

산에 평원한 경치가 있듯 물에도 평원한 모양이 있다. 바람이 고요하고 물결이 잠자며 구름이 흘러가고 달이 나타나는 곳, 놀이 낀 경치는 아득히 넓고 아무리 바라보아도 끝간 데를 알지 못한다. 크게는 강이나 바다, 작게는 시내나 늪이 이런 때면 고요하기만 해서 아무 소리도 없다. 이때에 물 본래의 모습이 이런 때면 나타난다.

勾雲法 (二二四五)

구름은 천지의 큰 색채다. 구름은 산천에 금수(錦繡)를 입히며 속력이 빠른 것은 달리는 말 같아서, 돌에라도 부딪치면 소리가 날 것 같다. 구름의 기세는 이렇다. 무릇 고인들이 구름 그린 것을 보면 두 가지 비결이 있은 것으로 보인다. 하나는 산수화에서 천암만학(千巖萬壑)이 서로 모여 몹시 번잡한 곳을, 구름으로 한가히 만드는 법이다. 푸른 산이 하늘에 치솟았는데 윗쪽에서 흰 구름이 가로 휘날리며 층층으로 산을 뒤덮는 것이나, 이를테면 문인들의 소위 망리투한(忙裏偸閑)이란 것이어서, 도리어 보는 사람의 눈을 현혹시키는 효과가 있다.

(이것은 화면이 너무 번잡할 때 중간에 그림을 그려서 이를 완화시키는 방법이다.)

또 하나는, 산수화가 일산일학(一山一壑)뿐이어서 구도가 너무 한가한 경우, 구름을 가지고 화면을 바쁘게 하는 법이다. 마치 산과 물이 다한 곳, 코앞에 구름이 일어나고 갑자기 바다에 포개진 물결이 나타나는 것과 같다. 비유하지면, 문인의 소위 시를 인용하고 나그네를 청해다가 문세(文勢)를 돋구는 것과 비슷하다.

(이것은 화면이 너무 간소·적막할 때 중간에 구름을 그려 넣어 이것을 약간 번잡하게 하는 방법이다.)

내가 산수를 그리는 여러 법에서 구름을 마지막으로 돌린 것은 옛사람이 구름은 산수의 마감이라고 말한 까닭이다. 또 구름은 있

는 듯 없는 듯 포착키 어려운 중에, 무한한 산의 준법이나 물의

법을 간직하고 있음을 나타내고도 싶었기 때문이다. 그래서 산을

운산(雲山)이라 하고 물을 운수(雲水)라 한다.

구름을 그리는 데는, 주로 색으로 무리(暈)를 지게 하여 멀리

서 보기에는 뭉게뭉게 피어난 듯하면서 사실에 있어서는 먹의

자취가 조금도 보이지 않는 것을 상(上)으로 친다. 만약 청록의

산수나 세밀한 준법을 그릴 때는, 구름도 거기에 어울리는 것을

그려야 한다. 그러기 위해서는 엷은 먹으로 선을 긋고 엷은 군

청을 가지고 칠하는 것이 좋다.

도 당대(唐代) 사람들이 구름 그린 것을 보면 두 가지의 방법을

썼음을 알게 된다, 하나는 취운법(吹雲法)이다. 그것은 엷은 호분

(胡粉)으로 가볍게 비단 위를 칠하는 법이니, 그 기세가 몇겹으로

포개진 구름이 바람 따라 흘러가는 듯해서 경쾌하여 보기에 좋다.

또 하나는 구분법(勾粉法)이다. 그것은 금벽산수(金碧山水)에 있

어서, 호분으로 먹 자국을 따라 가늘게 선을 긋는 일이다. 소리

장군(小李將軍)은 많이 이 법을 썼다. 기세가 웅장해서, 전화면

을 한층 화려·찬란케 하는 효과가 있다.

(蒼翠는 山을 이르는 말, 白練은 흰비단이니, 白雲의 비유다.

膚寸은 아주 가까운 거리니, 네

개의 손가락을 늘어놓은 길이를 膚라 한다. 陡는 급한 모양.)

人物屋宇字譜

（註解三五七面 參照）

閒賞步易遠　野吟聲自高
한가히 경치를 감상하
느라니 걸음이 자연 멀
어지기 쉽고, 野外에서
시를 읊으매 목소리가 스
스로 높아진다는 뜻.

秋山負手行
뒷짐을 지고 가을철의 산
을 지나감.

爐薰袖手不知寒
爐薰은 소매 속에 넣는
조그만 향로. 그것이 있
으매 팔짱을 끼고 추운
줄을 모른다는 뜻.

山水中點景人物諸式不
可太工亦不可太無勢全
要與山水有顧眄人似看
山山亦似俯而看人琴方
聽月月亦似靜而聽人須
使觀者有恨不躍入其內
山山自山人自人須如倪
與畫中人爭坐位不如則
立坐臥觀聽待從諸式略
氣致爲烟霞之玷今將行
望如仙不可帶半點市井
畫山水中人物須清如鶴
幻霞空山無人之爲妙矣
舉一二幷各標唐宋詩句
於上以見山水中之畫人
物猶作文之點題一幅之
題全從人身上起古人之
畫類有題咏然所標之詩
句亦不可泥某式定寫某
句不過偶一舉之以待學
者觸類旁通耳

閒賞步易遠
野吟聲自高

爐薰袖手不知寒

秋山負手行

獨立蒼茫自咏詩
홀로 끝 모르는 벌에 서
서 시를 읊음.

明月荷鋤歸
陶淵明의 詩句. 明月이
비치는 길을 쟁기를 메
고 돌아옴.

採菊東籬下　悠然見南山
陶淵明의 유명한 詩句.
동쪽 울 밑에서 국화를
따 들고 유연히 南山을
바라본다는 뜻.

觸立蒼茫自咏詩

採菊東籬下
悠然見南山

明月荷鋤歸

看山詩就旋題壁

偶然值隣叟談笑無還期

看山詩就旋題壁
山을 보다가 詩가 이루어
지면 벼랑에 쓴다는 것.

偶然值隣叟 談笑無還期
王維의 詩句. 우연히 이
웃 늙은이와 만나 談笑
하느라고 돌아갈 시기를
잊음.

撫孤松而盤桓
孤松을 쓰다듬으며 어정
댐。 淵明의 歸去來辭의
한 구절이다。

倚杖聽鳴泉
지팡이에 의지해 물 소
리를 들음。

撫孤松而盤桓

倚杖聽鳴泉

266

攜錢過野橋

杜甫의 詩句。돈을 지니고 들판에 있는 다리를 지나감。지팡이 끝에 매단 것이 돈이다。

指點寒鴉上翠微

겨울의 까마귀가 山중턱으로 날아오른 것을 손가락길함。

攜錢過野橋

指點寒鴉上翠微

藜杖全吾道
　명아주 지팡이에 의지해
내 道를 닦는다. 隱士의
생활.

閒看入竹路　自有向山心
　한가히 竹林 속으로 난
길을 보고 있자니, 저절
로 산에 들어가 은거하
고 싶은 생각이 남.

藜杖全吾道

閒看入竹路自有向山心

臥觀山海經
누워서 山海經(禹王이 지
은 山川·草木·동물에
관한책)을 읽음.

高雲共片心
높은 산의 구름처럼 내
마음도 無心하다는 것.

高雲共片心

臥觀山海經

展席俯長流
　자리를 깔고 큰 강물을
굽어 봄。 杜甫의 詩句。

雲臥衣裳冷
　구름 속에 누우니 옷이
차갑다는 것。 杜甫의 句

展席俯長流

雲臥衣裳冷

行到水窮處 坐看雲起時
王維의 詩句. 가서 이
르니 물이 다한 곳이요,
앉아 바라보니 구름이 일
어나는 때라는 것.

拂石待煎茶
돌 위를 치워 놓고 茶 끓
기를 기다림.
王維의 詩句.

行到水窮處坐看雲起時

拂石待煎茶

時還讀我書
때로 집에 돌아가 내 글
을 읽음。 淵明의 句。

二人對酌山花開
李白의 句。 둘이서 對
酌하자니 산의 꽃도 벌
었다는 뜻。

二人對酌山花開

時還讀我書

今日天氣佳 清吹與彈琴
오늘 일기가 좋은지라
피리 불고 거문고를 뜯
는다는 것。

奇文共欣賞
奇文을 함께 감상함。
淵明의 詩句。

今日天氣佳清吹與彈琴

奇文共欣賞

棋聲消永晝
바둑을 두면서 긴 낮을
보낸다는 뜻.

晴牕檢點白雲篇
杜甫의 詩句.
개인 날 창밑에서 在野
人士들의 詩篇을 점을
찍으며 검사함.

棋聲消永晝

晴牕檢點白雲篇

山澗清且淺 遇以濯吾足
도랑물이 맑고 얕은데,
이를 만나 내 발을 씻는
다는 뜻.

寂坐正吟詩
쓸쓸히 앉아 詩를 읊음.

坐開桑落酒 來把菊花枝
杜甫의 詩句. 앉아서 桑
落酒 항아리를 열어 이
를 마시며, 와서 국화 가
지를 꺾어 본다는 뜻.

山澗清且淺遇以濯吾足

寂坐正吟詩

坐開桑落酒來把菊花枝

勝事日相對　主人嘗獨閒
좋은 경치만 날마다 대
하고 있으매、主人은 홀
로 한가한 심경임。

一卷氷雪文　避俗常自携
자기가 쓴 한 권의 뛰
어난 글을 俗人들을 피
해 늘 지니고 다닌다。

一卷氷雪文避俗常自携

勝事日相對主人嘗獨閒

擔柴式
멜나무를 메는 式

歸漁式
고기 잡고 돌아오는 式

釣魚式
고기를 낚는 式

春耕式
봄에 밭가는 式

蕩槳式
작은 櫓로 배 젓는 式

搖櫓式
노질하는 式

持篙式
삿대질하는 式

撑篙式
삿대로 버티는 式

持篙式

蕩槳式

撑篙

搖櫓式

濯足萬里流
左太冲의 詩句. 발을 萬
里의 강물에 씻음.

江湖滿地一漁翁
杜甫의 詩句. 江湖 到處
에서 고기 잡는 늙은이.

濯足萬里流

江湖滿地一漁翁

湖光上綠簑
호수의 빛깔이 푸른 도
롱이에 비침.

有蛟寒可罾
韓退之의 句. 교룡이 있
으매 추위도 챙이그물질
을 할만하다는 것.

湖光上綠簑

有蛟寒可罾

280

詩思在灞橋驢子背上
鄭棨의 句.
둑으로 가는 노새 잔등
에서 詩想에 잠김.

征馬望春草 行人看暮雲
멀리 가는 말은, 봄풀을
바라보고 行人은 저녁
구름을 본다는 뜻.

詩思在灞橋驢子背上

征馬望春草
行人看暮雲

花間吹笛牧童過
꽃 사이를 피리 불며 목
동이 지나감.

春郊見駱駝
봄 郊外에서 낙타를 봄.

春郊見駱駝

花間吹笛牧童過

병을 든 式

병을 안은 式

책을 바치는 式

茶를 바치는 式

捧書式

提壺式

捧茶式

抱瓶式

벼루를 받드는 式

거문고를 안는 式

땅을 쓰는 式

꽃을 꺾는 式

捧硯式

掃地式

折花式

抱琴式

284

洗盞式

煎茶式

抱膝式

洗藥式

책을 메는 式　　말을 끄는 式　　책을 진 式　　行囊을 메는 式

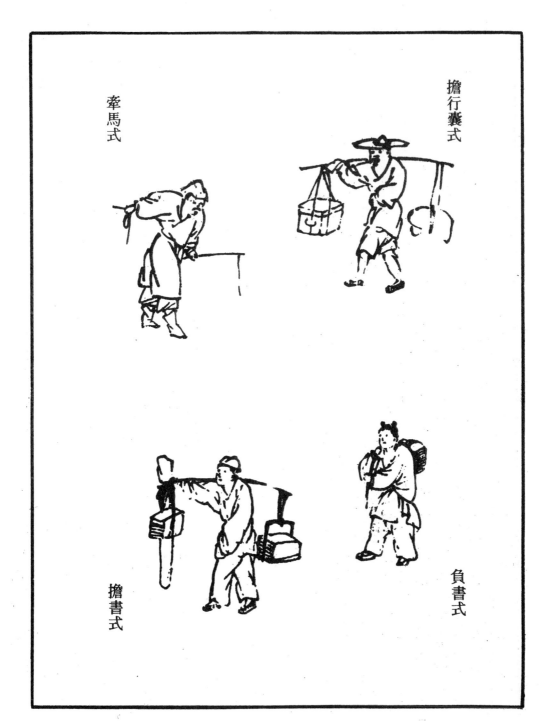

牽馬式

擔行囊式

擔書式

負書式

286

獨坐式

兩人이 對坐한 式

낚싯대를 드리운 式

兩人이 구름을 보는 式

四人이 앉아서 마시는 式

獨坐하여 책을 보는 式

무릎을 맞대는 式

跌跏式 (結跏趺坐한 式)

兩人看雲式

獨坐式

四人坐飲式

促膝式

兩人對坐式

跌跏式

垂竿式

同行式
지팡이를 끄는 式
머리를 돌리는 式
三人이 마주 서 있는 式
손을 잡는 式
童子에게 의지하는 式
뒷짐 지는 式
對談하는 式

三人對立式

同行式

攜手式

負手式

曳杖式

倚童式

回頭式

對談式

어깨에 메는 式
수레를 타는 式
童子를 데리고 가는 式
댈나무를 멘 式
말에 채찍질하는 式
우산을 받는 式
行囊을 멘 式
병을 든 式
꽃을 꺾는 式

策蹇式

肩挑式

御車式

遮傘式

擔囊式

携童式

折花式

携壺式

擔柴式

阮咸（악기）을 뜯는 式

仙藥을 달이는 式

漁家에서 모여앉아 마
시는 式

簫（퉁소）를 부는 式

고기를 낚는 式

絃을 울리고 피리를 부
는 式

혼자 앉아 꽃을 보는 式

撥阮式

吹簫式

釣魚式

燒丹式

鳴絃吹笛式

漁家聚飲式

獨坐看花式

290

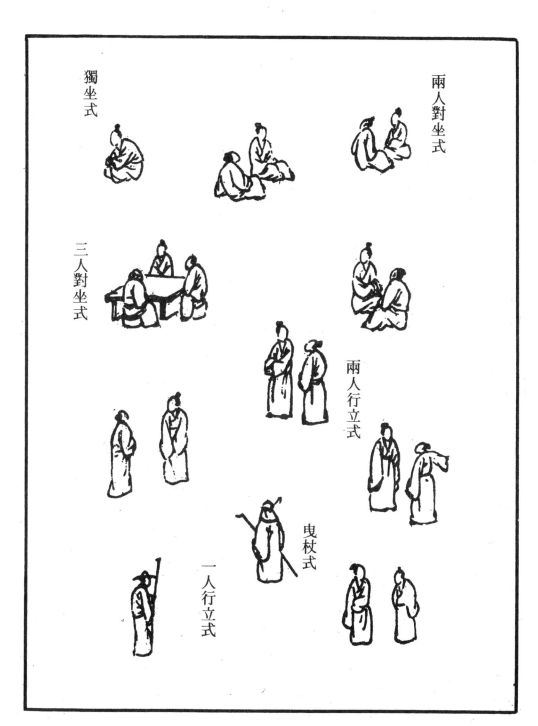

獨坐式

兩人對坐式

三人對坐式

兩人行立式

曳杖式

一人行立式

노새를 타는 式
수레를 미는 式
正面式
背面式
손자를 데린 式
소를 탄 式
肩輿를 탄 式
騎馬式
耕地式

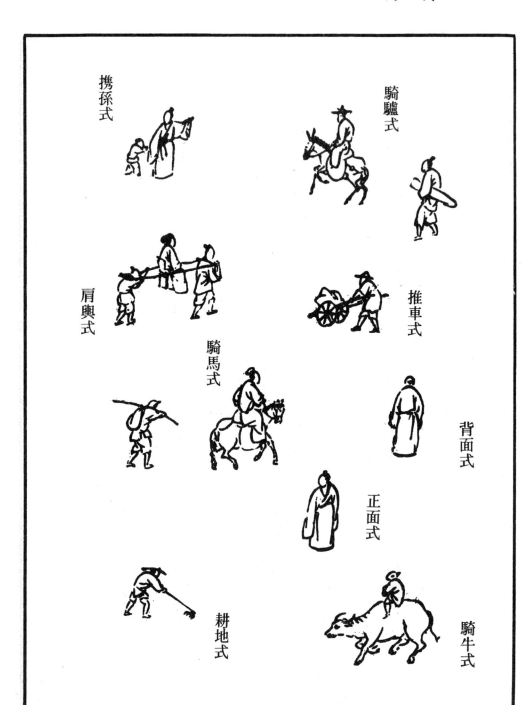

携孫式
騎驢式
肩輿式
推車式
騎馬式
背面式
正面式
耕地式
騎牛式

極寫意人物式

數式尤寫意中之
寫意也下筆最要
飛無活潑如書家
之張顚狂草然以
草書較眞書爲難
故古人曰勿勿不
楷畫爲尤難故曰
暇草書以草畫較
寫而意便不可落
見無意系無目而
筆必須無目而若
視側而若聽旁
見側出於一筆兩
筆之間刪繁就簡
而就至簡天趣宛
然寔有數十百筆
所不能寫出者而
此一兩筆忽然而
得方爲人微

298

春郊의 滾馬式
滾馬는 딩구는 말

山水中의 鳥獸의 各式
(註解三五八面 參照)

双馬가 물을 마시는 式

負驢式
負驢는 사람을 태우는
노새를 이른다.

山水中鳥獸各式
此種雖屬細事然
所關者甚大如要
畫春春畫不出要
畫而何如要畫一
畫一鳴鳩乳燕非
春而何要畫秋
秋畫不出第一
春畫不出第秋
飛鴻宿雁非秋而
何然此猶於出樹
可以分別者也至
要畫曉曉畫不出
第畫栖鳥出林吠
尨守戶非曉而何
要畫暮暮畫不出
第畫雞栖于塒禽
將于樹非暮而何
藏于樹非暮而何
將雨則鴉陣將雪
則鴉陣則鶴鳴將雪
知上下風以及牛馬
知上下風之類畫
中生動全然在此

春郊滾馬式

雙馬飲泉式

負驢式

牧牛行臥式
牧牛는 놓아먹이는 소

白羊行臥式
行臥는 걷기도 하고 눕
기도 하는 것。(양이 자
유로이 논다는 뜻)。

牧牛行臥式

白羊行臥式

双鹿式
鳴鹿式
臥犬式
吠犬式
吠犬은 짖고 있는 개

雙鹿式

鳴鹿式

臥犬式

吠犬式

飛鶴（나는 한）의 式

双鶴式

鳴鶴式

飛鶴式

雙鶴式

鳴鶴式

双燕이 날아서 오르고
내리는 式

栖鳥式
栖鳥는 나무에 앉아 있
는 새를 말함。

雙燕頡頏式

栖鳥式

栖鴉式　　雪鴉式　　飛鴉（나는 까마귀）式

飛鴉式

雪鴉式

栖鴉式

버드나무에 앉은 鶕鴿
(구욕새)의 式

鳴鷄式

鷄雛(병아리)式

柳陰鶕鴿式

鳴鷄式

鷄雛式

飛雁式

汀洲鷺浴式
물가에서 백로가 목욕하
는 式。

竹欄養鴨式
대 울타리 안에 오리를
기르는 式。

平沙宿雁式
平沙에서 기러기가 쉬고
있는 式。

春水泛鵝式
봄물에 거위 떠있는 式

飛雁式

汀洲鷺浴式

平沙宿雁式

春水泛鵝式

竹欄養鴨式

穿插畫屋法

凡山水中之有堂戶猶人之有眉目也人無眉目則為盲癲然眉目雖佳亦在安放得宜眉目不可少不可多者假一若有人通身是眼則成怪物矣穿插畫屋向背其地勢與穿插畫法必須詳山水之面目所吾故謂凡房屋畫法必事層層相叠何以異是在天然自有結穴大而處兩處山水有人居則生情厖雜人居市則純紙其安置人居只得一數丈之畫小而盈寸之井氣近日畫中安頓廬舍妥貼人外山水雖工而此所畫人居非螺螄數人居者僅有數工而則小兒纍土為戲作畫全精無結構往往簡一二間亦即黍粒大屋一必前後相通曲折盡致之妙有山顧屋屋顧山之妙可謂善於學古者矣

所謂眉目者門戶則眉堂奧其也眉宜修故目宜委曲環抱故墻宜過露故目不宜內屋宜敛氣含虛其式有二含式宜於平地上式則因山壘茸餘做此矣

抱山面水諸細瓦屋式

山을 두르고 물을 面한
여러 채의 빽빽한 기와
집의 式。

水檻兩岸相對畫法

물가의 난간과 두 기슭
이 마주 대하고 있는 것
을 그리는 式。

湖心築亭有橋可通式

중앙에 亭子를 짓
고 다리가 있어서 통행
케 되어 있는 式。

抱山面水諸細
瓦屋式

水檻兩岸相對畫法

湖心築亭有橋可通式

308

或竹中或桐下書
屋獨聳四圍開窗
面面有景畫法

혹은 竹中、혹은 桐下에
書屋이 홀로 치솟고 四
方에 창이 있어、각 방
면에 景致가 있는 畫法。

高軒獨支三面環水畫法

高軒獨支三面環水畫法
높은 추녀끝이 홀로 빼
어나고、三面을 물이에
위싸고 있는 畫法

여기는 숲으로 무리(量)
가 지게 하든가 혹은 벼
랑에 의지하게 하든가,
어느 쪽이라도 다 좋다.

층헌(層軒―二層집의
추녀끝)이 물에 面하는
畫法

山이 패인 곳에 있는 복
숭아나무나 버드나무 속
에 이것을 그려 넣어 遠
景을 거두어들임.

此處或瀁以叢樹
或枕以石壁皆可

層軒面水畫法

山凹桃柳中置此
以收遠景

310

樓殿正面畫法

樓殿側面畫法

樓閣高聳以收遠景畫法

平屋虛亭을 水邊林下에
그리면、 楚楚하여서 멋
이 넘친다。

鄉間村落에 平屋을 많이
그리고 많은 집이 들어
선 중에 危樓峻閣이 솟
게하여、 추수하는 모양
을 보고 구름을 어루만
지는 느낌을 내야 한다。

平屋虛亭畫於水邊林下
楚楚有致

鄉間村落多以平屋叢脊
中聳危樓峻閣可以觀穫
可以捫雲

讀書池館式
池館은 못가의 집.

시골의 別莊의 돌담은
극히 소박하고、그 속의
亭閣은 극히 화려한 式。

멀리서 鐘鼓를 매단다
락을 바라보는 式

遠望鐘鼓樓式

讀書池館式

園居石墻極樸而其間亭閣極華式

汎地(分防의 地)의 斥
堠(望樓).

江의 경치 속에 그려넣
기에 가장 알맞다.

栈閣은 蜀道나 江을 굽
어보는 絶壁 밑에 그리
는 것이 좋다.

夏景의 시골 茅屋式. 그
중 近窓에 설치한 遮陰
(차양)이 눈에 띈다.

河房式
河房은 물가의 집

汎地斥堠江景中最宜

栈閣宜畫于蜀道
及俯江絶壁之下

夏景村庄茅屋式中於近
窗設有遮陰在也

河房式

314

기와집 세 채의 지붕이
모여 있는 法

멀리 殿脊(지붕의 등)
을 드러내는 法

기와집 두 채의 지붕이
모여 있는 法

遠露殿脊法

三間交架瓦屋法

兩間交架瓦屋

茅屋兩間平置法
초가 두 채가 나란히 서 있는 법.

茅屋兩間斜置法
초가집 두 채가 비스듬하게 놓여 있는 법.

茅屋一間畫法
초가 한 채를 그리는 법

茅屋兩間平置法

茅屋兩間斜置法

茅屋一間畫法

316

門逕을 그리는 式
(註解 三五八面 參照)

亂石으로 쌓올린 虎皮무
늬의 牆門을 그리는 法。

甄牆門畫法
벽돌로 담이 딸린 門을
그리는 법。

柴門畫法
싸리문을 그리는 법

畫門逕式
山中人不必歷其堂奧始見幽閒也須於
門徑間早望而知爲有道之廬使人起三
顧想如此方爲能手

亂石壘虎皮牆門法

柴門畫法

甄牆門畫法

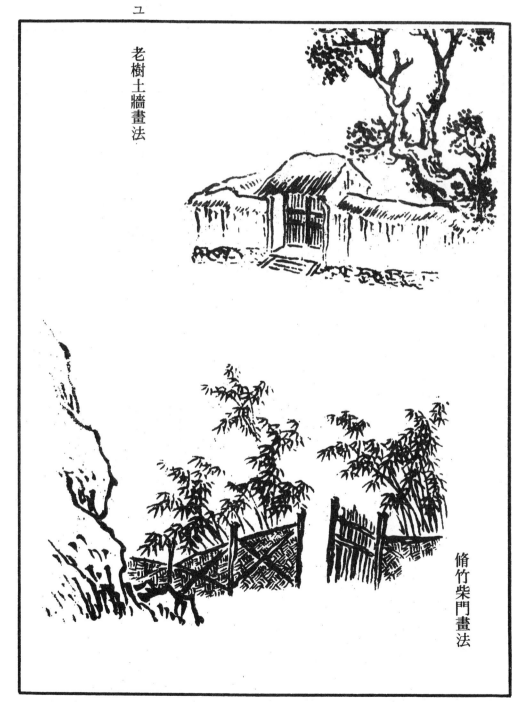

老樹土牆畫法

脩竹柴門畫法

（註解三五九面　參照）

柴扉藤罩石磴草埋瓦
比斷鱗壁如龜坼於極
荒莽中有極生動之氣
惟王叔明擅塲

凡畫雨景雪景可用之

몽당붓으로 집을 그리면 매우 高雅한 멋이 난다。그러나 어떤 그림에서나 그렇게 되는 것이 아니라、아무렇게나 그린 寫意의 山水畵 속에서만 이것을 배치해도 좋은 것이다。

以破筆畵屋
極古雅然惟
於蒼滿寫意
山水中始宜
位置之

両正一側屋堂畫法
두 채는 正面、한 채는
側面인 가옥의 畫法。

丁字屋堂法

両正一側屋堂畫法

丁字屋堂法

대문 안에서 돌아본 門
입구를 그리는 법식. 그
러나 반드시 주위에 나
무가 있어서 몇겹으로 가
로막고 있어야 한다.

돌옆이나 나무밑에 山家
의 後門을 드러내는 法.

自門內反畫出門逕
法然必須四圍有樹
層層遮掩

石側樹底露出
山家後門法

322

斥堠（望樓）式

豆棚式
콩 줄기를 받는 시렁式

村野小景法
（註解 三五九面 參照）

邨野小景法
瓊樓玉宇固所以居
神仙而豆棚瓜架清
絕之地亦復不讓神
仙故於樓臺後即次
之以邨野小景以見
作畫猶宜於淡處多
着眼勿襲勿拘凡天
地間所有之物皆可
為我剪裁入畫

斥堠式

豆棚式

水關(水門)式　　　　花架(꽃 시렁)式

花架式

水關式

324

혹은 江을 끼고、 혹은
山을 돌아 地勢를 좇아
城을 쌓는 畫法

正面을 본 城門의 畫法

側面에서 본 畫法

或環江或抱山
因勢築城畫法

正面城門畫法

側面城樓畫法

은 樓閣의 畵法

자세히 지붕을 그린 작

히 면밀한 樓閣의 畵法

臺上에 臺를 만든 극

城郭의 畵法

家屋이 주위를 에워싼

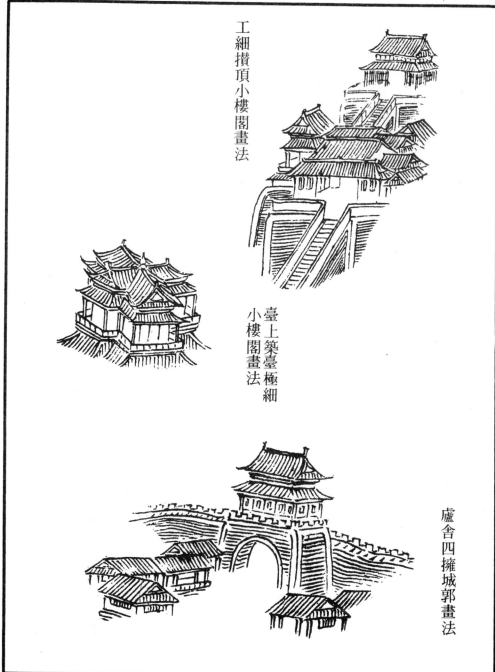

工細攢頂小樓閣畵法

臺上築臺極細
小樓閣畵法

廬舍四擁城郭畵法

326

城邑의 門屋이 다 드러
나 보이는 法式。

寺觀과 宮殿을 극히 작
고 극히 면밀하게 構成
하는 法式。

寺觀의 경우、山門에서
大殿・後閣에 이르도록
樓閣이 層層하여 모두
드러나는 法式。

□ 이 三式은 극히 작으
면서도 극히 精巧하다。
工筆畫 속에서 가리어
이를 쓴다。

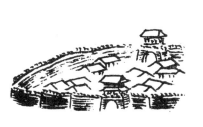

城邑門屋全露式

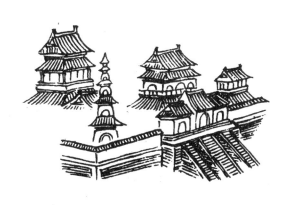

寺觀及宮殿極小
極細結構式

寺觀由山門至大殿
後閣層層全露式

此三式係極小
而極精工者細
畫中擇用之

此六式極小而有結
構者或隔山或對江
遠景中擇用之

□ 이 六式은 극히 작으면서도 구성이 짜인 것들이다. 혹은 山을 隔하고, 혹은 江을 대하는 遠景을 그릴 때 擇해서 이틀 쓴다.

멀리 바라뵈는 平居(조그만 집)의, 四方으로 늘어선 것을 그리는 式

池館의 廊廡가 높고 낮게 서로 呼應하고, 首尾가 連絡됨을 그리는 法式

멀리 바라뵈는 村落의, 충충으로 겹쳐진 집들을 그리는 法式

멀리 바라보이는 城樓의 式

畫遠望村落層層勾搭式

畫遠望平居四列式

遠望城樓式

池館廊廡高低顧
眄首尾連絡式

328

다리를 그리는 法
(註解 三五九面 參照)

吳山越水엔 의당 이 다
리를 그려넣어야 한다.

이 두 다리는, 그 형세로
봐 마땅히 물가나 林下
에 **配置**하는 것이 좋다.

畫橋法
絶澗陡崖以橋
接氣最不可少
凡有橋處即有
人跡非荒山比
然位置各有宜
忌石薄而脊凸
隆如阜者吳浙
之橋也橋上架
屋壓以重石柱
而防奔湍相齧
者閩粵之橋也
更有危梁陡插
者宜於險壑薄
石橫擔者宜於
平沙他可類推

呉山越水宜設此橋

此
二
橋
勢
宜
置
磯
頭
林
下

甌閩지방의 다리 위에는 다 지붕이 있다. (甌閩은 福建省 地方)

江南의、城郭에 가까운 地方은 그 다리가 평탄해서 수레나 가마에 편리함이 대개 이와 같다.

이 다리는 마땅히 園榭(別莊)에 설치해야 함.

甌閩間橋上
悉有屋

江南近城郭者其橋
不坦便於車輿率如此

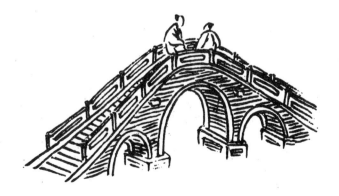

此橋宜設於園榭

（註解三五九面　參照）

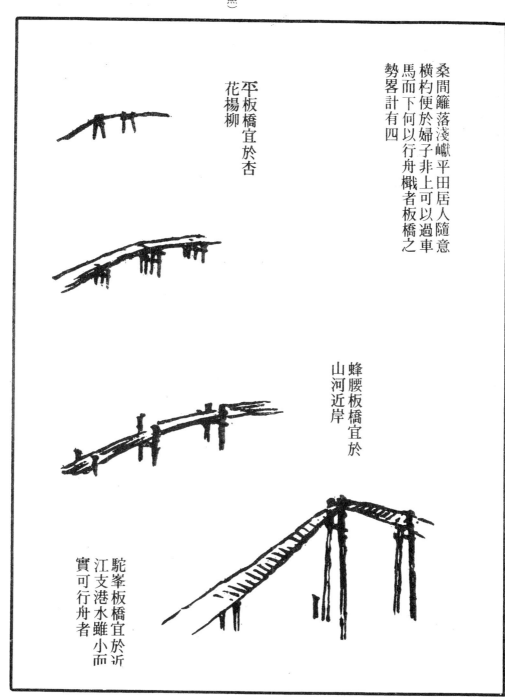

桑間籬落淺嶼平田居人隨意
橫杓便於婦子非上可以過車
馬而下何以行舟檝者板橋之
勢畧計有四

平板橋宜於杏
花楊柳

蜂腰板橋宜於
山河近岸

駞峯板橋宜於近
江支港水雖小而
實可行舟者

굽은 板橋는 굽이쳐 흐르는 물에 어울린다. 地形에 따라 돌에 걸쳐져 있다.

이가 빠진 것처럼 무너져가는 板橋는, 오랜 마을의 거친 못이나 寒村의 積雪에 어울린다.

曲板橋宜於廻波
曲水因勢倚石

齒缺板橋宜於古鎮
荒塘寒村積雪

亭子가 水磨(돌로 찧는
방아)를 덮고 있는 式

水磨의 畫法
(註解三五九面 參照)

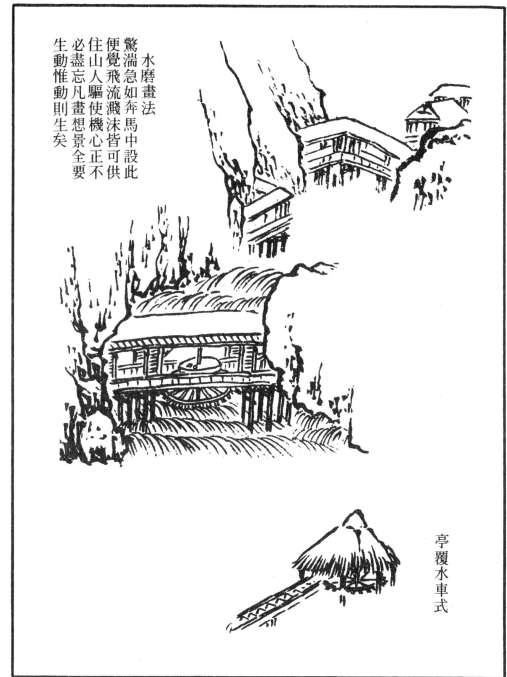

水磨畫法
驚湍急如奔馬中設此
便覺飛流濺沫皆可供
住山人驅使機心正不
必盡忘凡畫想景全要
生動惟動則生矣

亭覆水車式

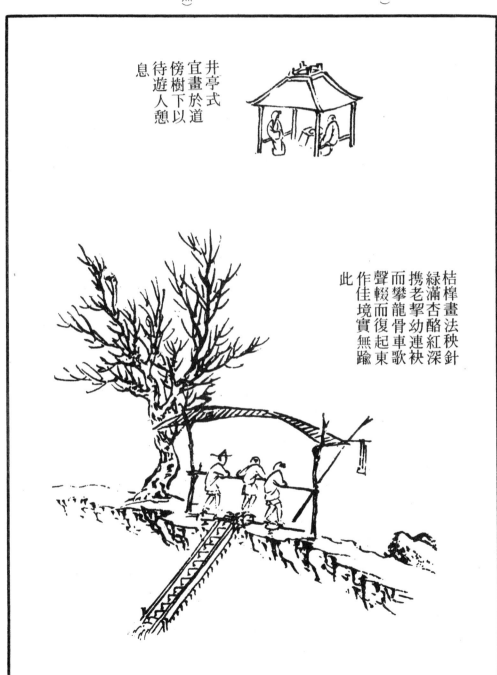

井亭式
宜畫於道
傍樹下以
待遊人憩
息

此
作佳境實無蹤
聲輟而復起東
而攀龍骨車歌
携老挈幼連袂
綠滿杏酪紅深
桔槔畫法秧針

辟支石塔式
辟支는 辟支佛이니、緣
覺 혹은 獨覺을 이름이
다。그러나 여기서는 阿
羅漢의 뜻으로 사용하고
있는 것같다。羅漢의 遺
骨을 묻은 石塔이리라。

琉璃八寶塔式
유리로 장식한 佛塔을 그
리는 법식。八寶塔은 八
寶로 된 塔일 것이나、
여기서는 精巧한 塔이라
는 정도의 뜻。

廢塔式
거의 무너져 가는 塔을
그리는 방식。

(註解三六〇面 參照)

欲收遠景須築
層樓欲收層崖
疊嶂千丘萬壑
非復尋常之遠
景必須高塔使
人望之而有手
捫星辰氣吞河
岳之槩所謂山
勢不全將以人
力補之是也劉
松年輒喜爲之

廢塔式

辟支石塔式

琉璃八寶塔式

遠塔式
먼 거리에 있는 塔을 그
리는 법식.

鐘樓式
절 鐘樓를 그리는 법식.

柵欄寺門式
나무 울타리가 있는 寺
院의 門을 그리는 法式

遠塔式

塔鈴語月寺鐘吼霜於
禹籟俱寂中有此清冷
聲响空林古遊點綴其
間使人生世外想

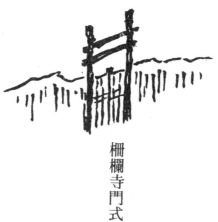

柵欄寺門式

鐘樓式

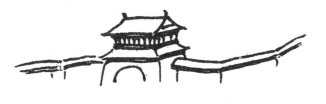

寺門式

336

（註解三六〇面 參照）

平臺崇樓式
평평한 臺에 높은 樓閣
을 그리는 式

畫樓閣諸法

畫中之有樓閣猶字中之有九成宮
麻姑壇之精楷也筆偏意縱者未嘗
不栩栩以爲第不屑屑事此果事此
則必度越古人及其操筆而十指先
已蚓結終日不能落點墨故古人
中即放誕如郭恕先以盈丈之卷
僅得其一灑墨作屋木數角可
謂漫無法則矣一旦而操矩尺㠱
黍粒而成臺閣則宗栝樛樓以
訖罘罳無不霞舒風動毫髮可
曰匠氣置而不講哉夫界劃
猶禪門之戒律也學佛者必
絕非今人可及之功乃知古人
必由小心而放胆未有放胆
而不小心者豈可以界劃竟
滾否則涉野狐界劃洵畫
由戒律進步則終身不走
家之玉律學者之入門

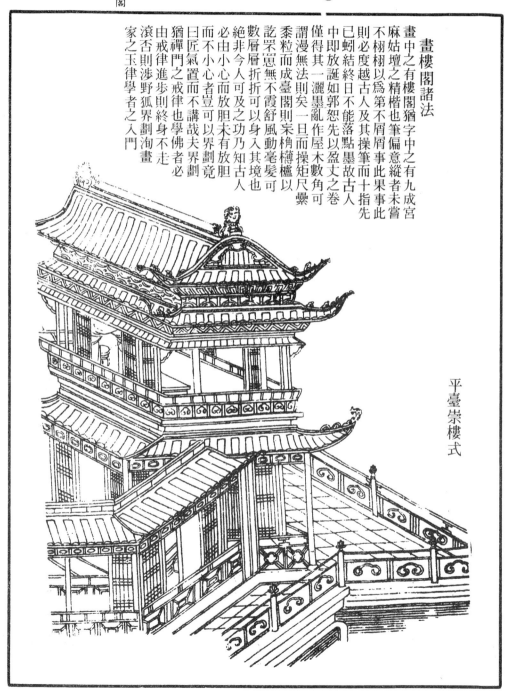

平臺崇樓式

遠殿式
먼 宮殿을 그리는 式

날아오른 새의 장식이
있고、 四面이 다 바른
臺閣式

遠殿式

起挑飛翬四面皆正臺閣式

338

重軒列陛殿式
추녀가 포개지고, 섬돌
이 늘어선 대궐을 그리
는 법식.

重軒列陛殿式

339　人物屋宇譜

廻廊曲檻宮式
돌아가는 복도와 굽어
진 난간이 있는 대궐을
그리는 법식.

廻廊曲檻宮式

平臺式

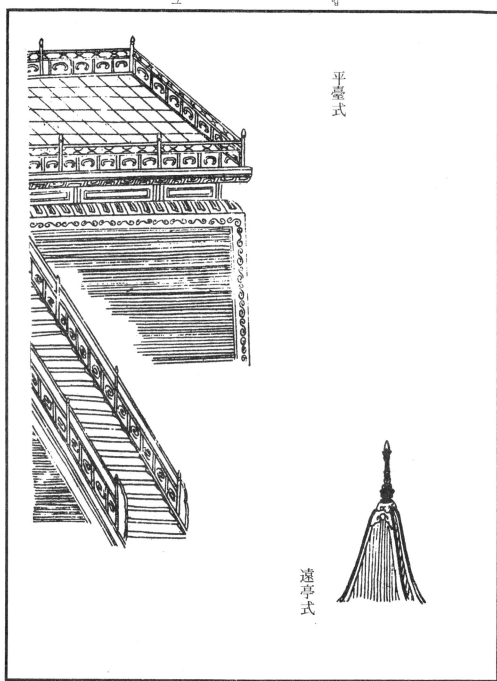

遠亭式

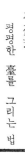

九曲十八面亭式

雕欄玉砌式

조각 있는 난간과 아름
다운 다락을 그리는 法

官廳門을 그리는 法式

雕欄玉砌式

官府門第式

343　人物屋宇譜

工細橋梁式

階陛式

344

泊船（정박 중인 배）

渡船
나룻배

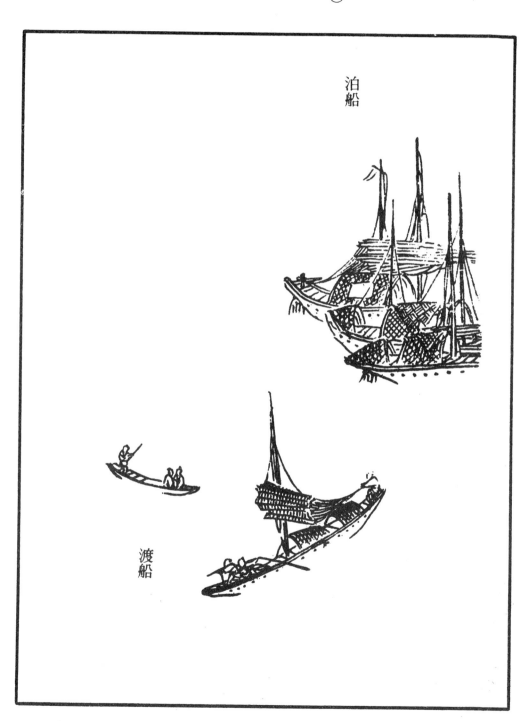

泊船

渡船

雙帆齊掛船
나란히 뜬 두 척의 帆船

雨景漁艇
비 속의 고깃배

載酒船
술을 실은 배。 놀잇배。

雙帆齊掛船

雨景漁艇

載酒船

江船

이 배는 강을 올라가
고 저배는 내려오며, 하
나는 돛을 올리고 하나
는 삿대로 버티어서 각
기 안간힘을 쓰고 있다.
長江에 順風과 逆風이 있
음을 나타낸 것이다.

捕魚式

고기를 잡는 챙이는 평
평한 砂場 갈대 우거
진데 그려、落雁宿鷗와
더불어 汀烟江月(물가의
안개와 江의 달)을 다투
게 하는 것이 좋다.

江船
此上彼下揚帆撐
篙各用氣力以見
長江有上下風也

捕魚宜畫
於平沙叢葦
與落雁宿鷗
爭汀烟江月

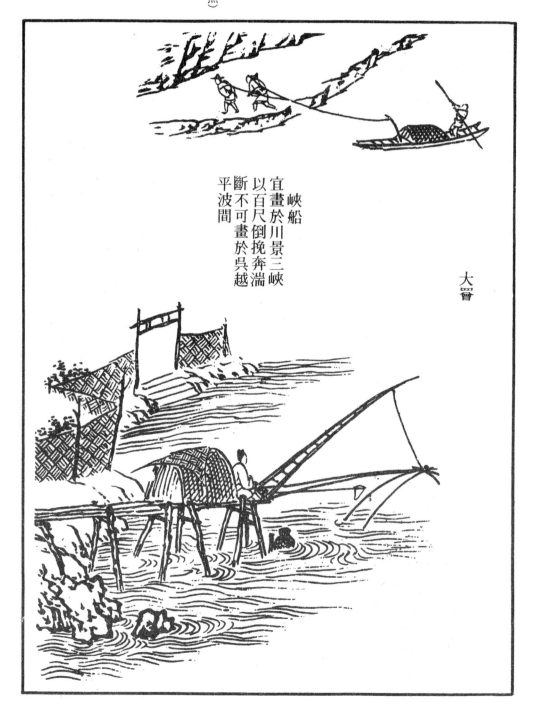

大罾
큰 챙이 그물.

峽船
(註解 三六 二 面 參照)

峽船
宜畫於川景三峽
以百尺倒挽奔湍
斷不可畫於吳越
平波間

大罾

348

湖船式
（註解三六一面 參照）

櫓船
（註解三六二面 參照）

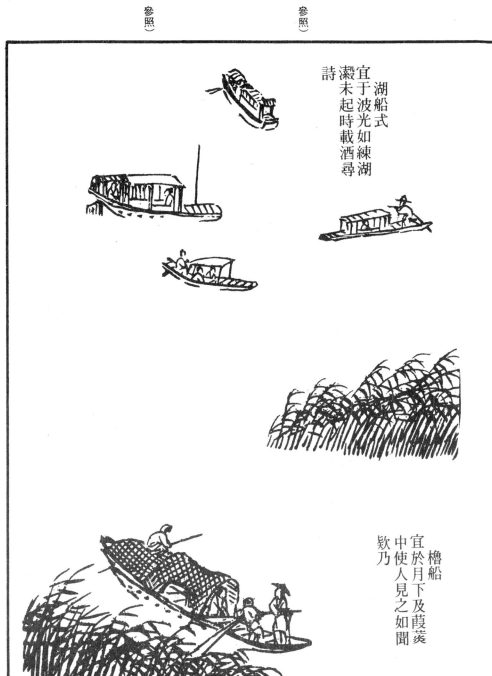

湖船式
宜于波光如練湖
瀲未起時載酒尋
詩

櫓船
宜於月下及葭葵
中使人見之如聞
欸乃

巨艦

이것은 江이나 바다의
파도 속에 그리면 어울
린다.

돛을 올리고 물결을 깨며
나아가, 頃刻에 千里를
갈 듯한 기세가 있다.

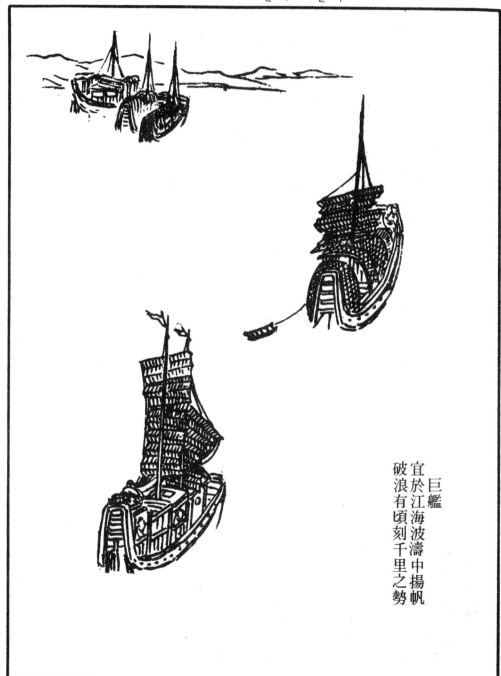

巨艦
宜於江海波濤中揚帆
破浪有頃刻千里之勢

大小風帆 遠近擇用
바람을 안고 있는 大小
의 돛배. 먼 것과 가까
운 것을 경우에 따라 擇
해서 쓴다.

撒網船
그물을 치는 배.

渡客船
나룻배

大小風帆遠近擇用

撒網船

渡客船

（註解三六一面　參照）

持竿擊楫不必盡
露全身于蘆中柳
不一爲點綴自有
神龍見首不見尾
之妙然亦須看所
畫之地方地方若
促全然橫互一舟
上下塞滿有何妙
處故只宜露首露
尾有餘不盡之爲
妙也

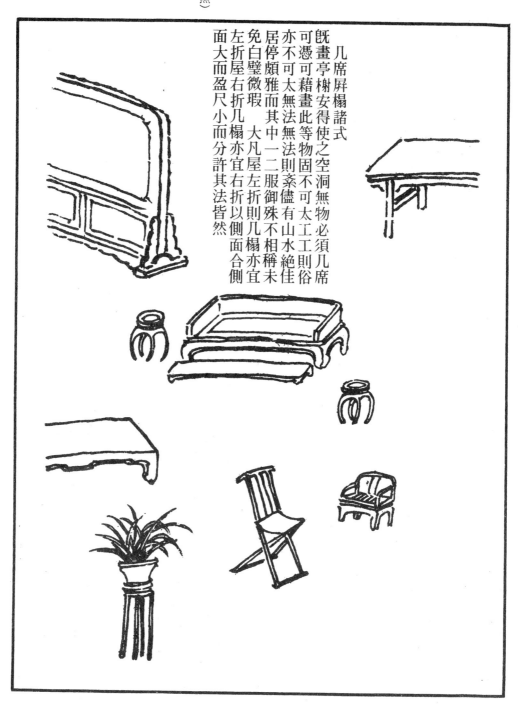

几席屏榻諸式
既畫亭榭安得使之空洞無物必須几席
可憑可藉畫此等物固不可太工工則俗
亦不可太無法無法則紊儘有山水絕佳
居停頗雅而其中一二服御殊不相稱未
免白璧微瑕大凡屋左折則几榻亦宜
左折屋右折几榻亦宜右折以側面合側
面大而盈尺小而分許其法皆然

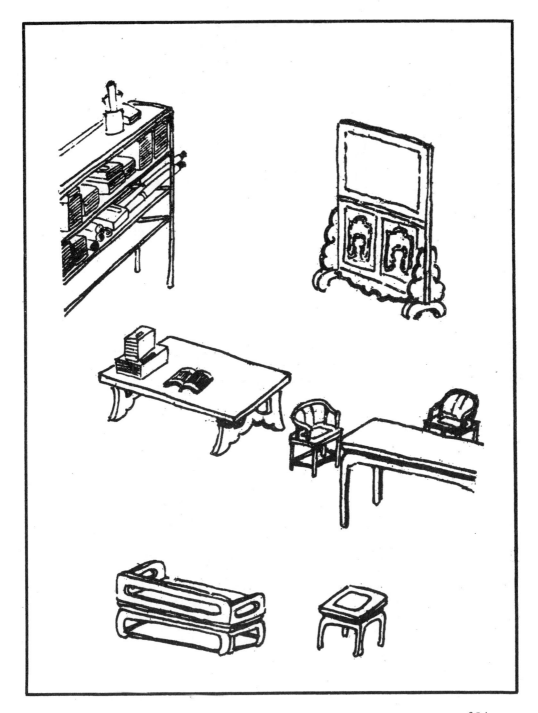

點景人物画法 (二六三)

산수화의 점경인물(點景人物)을 그리는 여러 화법은 너무 정교해선 안되며 너무 기세가 없어도 안된다. 산수와 서로 바라보고 있는 듯해야 한다. 사람은 산을 보고 있는 듯하고 산도 사람을 굽어보고 있는 듯해야 한다. 사람은 그림 속에 뛰어들어 그림 속의 인물과 자리를 같이하지 못하는 것을 한할 것이다. 그렇지 않다면, 산은 산이요 사람은 사람이라는 식으로 전혀 관계 없는 것이 되고 만다. 그런 것보다는 차라리 예운림(倪雲林-幻霞는 그의 號)의 그림모양 사람이 아무도 없는 공산인 쪽이 낫다. 산수화 속의 인물은 한처럼 맑게 여위어서 멀리서 보기에 신선 같은 느낌이 들어야 한다. 만약 조금이라도 세속적인 냄새가 나서는 안된다. 지금 속적인 냄새가 섞일 때에는, 그것이 산수의 흠이 되고 만다. 지금 여기에 걷든가 서 있든가 눕든가 보든가, 남의 시종이 되든가 하는 여러 법식 중에서 하나 둘을 들고, 아울러 그 같은 것에 당·송의 시구를 써 넣어 산수화의 인물이 작문에서의 점제 같은 것임을 보이는 터이다. 한 폭의 화제나 찬은 전혀 이 점경 인물의 정태 여하에 따라 정해짐을 알아야 한다. 고인의 그림에 이르고 보면 자연스러운 정취가 완연히 나타나, 참으로 몇 천 번 붓을 놀린대도 그려낼 수 없는 경지가 생겨날 것이다. 그리고 이는 대개 그것에 관한 제영(題詠)의 시가 있다. 그러나 그 제영, 인물의 정태를 보이는 구(句)를 써야 한다는 투의 구애를 받어느 식에는 반드시 어느 구(句)를 써야 한다는 투의 구애를 받아선 안된다. 여기에 써 넣은 것은 어쩌다가 그 일례를 보인 것뿐이므로, 배우는 이들이 자유롭게 응용함을 방해하는 것은 아니다.

極寫意의 人物画法 (二九三)

여기에 있는 몇 개의 법식은 사의(寫意) 중에서도 가장 사의라 할 수 있다. 이런 그림에서는 붓놀림이 나는 듯 춤추는 듯 생동해서 마치 서가(書家)인 장욱(張旭)의 광초(狂草-미친 듯 휘갈긴 초서) 같아야 한다. (唐의 張旭은 자를 伯高라 하고, 초서를 잘 했다. 술에 대취해서 미친 듯 소리지르고 날뛰다가 붓을 들어 휘갈기기도 했고 때로는 머리칼에 먹을 묻혀서 쓰기도 했다. 세상에서는 그를 張顚이라 했다.) 그러나 초서는 해서에 비기면 매우 어렵다. 그래서 옛사람들은 바빠서 초서를 쓸 틈이 없다고 하기도 했다. 그것과 마찬가지로 초화(草畵)는 진화(眞畵)에 비겨 대단히 어렵다. 그래서 사(寫)라 이르고, 또 거기에 반드시 의(意)를 덧붙이는 것은 뜻이 없으면서 붓을 대는 일이 있어선 안됨을 보이는 것이다. 반드시 눈이 없건만 보는 듯하고 귀가 없어도 듣는 것 같아, 한 붓 두 붓 사이에 필외(筆外)의 뜻이 나타나야 한다. 번다한 것을 깎아서 간결하게 하고, 그 간결이 극치에 이르고 보면 자연스러운 정취가 완연히 나타나, 참으로 몇 천 번 붓을 놀린대도 그려낼 수 없는 경지가 생겨날 것이다. 그리고 이 한 붓 두 붓의 비결을 홀연히 체득할 때 비로소 묘처에 들어갔다

山水中의 鳥獸의 画法(二九九)

이 종류의 것은 작은 일이긴 한대로 관계되는 바가 매우 크다.

만약 봄을 그리려고 하면 울고 있는 비둘기나 둥우리에 들어앉은 제비를 그리는 것만으로도 봄의 그림이 성립한다. 만약 가을을 그리고자 한다면, 날아가는 기러기를 그리는 그것만으로 가을의 그림이 된다. 새를 그리려면, 잠에서 깨어난 새가 숲 밖으로 날고 개가 짖으면서 문을 지키는 모양을 그리는 것만으로 새벽의 그림이 된다. 또 저녁을 그리고자 하면, 닭이 홰로 돌아가고 새가 나무에 숨는 것을 그리는 것만으로 저녁의 그림이 된다. 비가 오려 할 때는 황새가 울고 눈이 오려 할 때는 까마귀가 떼지어 야단을 떤다. 소나 말은 순풍·역풍을 안다 고 한다. 이런 현상은 허다하다. 화면이 생동하는 것은 오로지 이 점에 있다.

穿插畵屋法(三〇七)

무릇 산수화 속에 집이 있는 것은, 마치 사람에게 미목(眉目)이 있는 것과도 같다. 사람으로서 눈썹이나 눈이 없다면 그것은 소경이나 문둥이다. 그러나 눈썹이나 눈이 아름다운 경우라도, 그것이 적절한 곳에 놓여 있어야 한다. 또 눈썹과 눈은 없어서는 안 될 성질의 것이지만 많아도 곤란하다. 만일 온몸이 다 눈이라고 하면, 그것은 하나의 괴물일 따름이다. 이에 집을 그리는 사람이 있어서, 그 지세(地勢)와 결구(結構)의 향배를 살필 줄 모르고 함부로 층층이 쌓아 올린다면 이와 마찬가지가 될 것이다. 그러므로 나는 말하고 싶다. 집을 그리는 법은, 반드시 산수의 면목이 있는 곳을 자세히 살피는 데 있다고. 자연에는 집을 지을 수 있는 장소가 정해져 있다. 크게는 몇 장의 그림이거나 작게는 한 치의 종이거나 간에 거기에 사람의 거처를 그려 넣기에는 겨우 한 두 곳의 적당한 위치가 있을 따름이다. 산수화에 집이 있을 때는 정당한 느낌이 든다. 그러나 인가를 난잡스레 막 그려 넣으면 시정의 속된 기분이 되고 만다. 요즘 그림 속에서 집을 적당한 곳에 그려 넣을 줄 아는 사람은 겨우 몇명이 있을 뿐이다. 이 몇 명을 제외하면 산수는 곧잘 그리면서도 거기에 나타난 인가를 보건대 소라(螺螄)의 요정 같은 것이 많고, 아니면 애들이 장난으로 흙을 쌓아 올린 것 비슷하다. 전에 요간숙(姚簡叔)이 그린 그림을 보았는데, 전혀 구도가 되어 있지 않다. 수수알 정도의 작은 집이라도 반드시 전후가 상통하고 곡절(曲折)하여 아취가 넘쳐 있었고, 산은 집을 돌아보고 집은 산을 돌아보는 묘미가 있었다. 옛것을 바로 배운 사람이라 할만하다. (明의 姚允在는 會稽 사람이었다. 산수를 형호·관동에게서 배워 簡叔이라 하고, 일가를 이루고 인물도 잘 그렸다.)

여기서 말하는 미목이란 무엇인가. 문호(門戶)는 눈썹이요, 당오(堂奥)는 눈이다. 눈썹은 긴 것이 좋다. 그러므로 담은 꾸불꾸불 구부러져 집을 안고 있어야 한다. 눈은 너무 드러나면 재미 없다. 그러므로 집 안에 있는 가옥은 기운을 거두어 고요해야 한다. 그 법식에는 두 가지가 있다. 위의 법식은 평지에 쓰는 것이 좋고 아래의 것은 산을 따라 쌓아 올리는 것이 좋다. 그 밖의 것은 이에 준하여 이해하면 된다.

門逕을 그리는 法(三一二)

산중의 은사는 반드시 당오(堂奥)에 들어간 다음에야 그 유한(幽閒)한 모습을 볼 수 있는 것은 아니다. 문으로 통하는 소로에서 바라보는 것만으로도 덕 높은 사람의 초막임을 알 수 있어서, 사

람으로 하여금 흠노의 정을 억누르지 못하게 한다 이런 느낌이
드는 문경(門逕)을 그릴 때 비로소 능수(能手)라 할만하다. 문경
을 그리는 데는 그 속에 어울리도록 해야 한다.

古屋의 画法 (三一九)

싸리문에는 등나무덩굴이 감기고 돌계단은 잡초에 묻혔으며 기
와는 찢긴 비늘처럼 여기저기가 빠져 있고 벽은 벽대로 거북의
잔등모양 금이 나 있다. 아주 황폐한 중에도 매우 생동하는 기
운이 넘친다. 이는 오직 왕숙명(王叔明)의 독무대여서 타인의 추
종을 불허한다. 무릇 우경(雨景)·설경(雪景)을 그리는 데는 이것
을 쓰면 좋다.

村野의 小景画法 (三二二)

아리따운 집은 물론 신선을 살게 하는 곳이다. 그러나 콩이나
오이의 시렁같이 청절(清絶)한 것도 신선에 못지않은 경치다.
그러므로 누대(樓臺)의 화법 뒤에 시골의 조그만 경치를 실어서
그림을 그리는 데 있어선 담박한 곳에 많이 착안해야 함을 보였
다. 남의 흉내를 내도 안되고 한쪽에 구애되어도 안된다. 무릇
천지간의 온갖 것은 어느 것이나 우리가 잘라내어 그림 속에 넣
을 수 있는 것 아님이 없는 터이다.

다리를 그리는 法 (三二九)

깊은 골짜기나 험한 벼랑은 다리가 있음으로 해서 기분이 접
속되는 것이어서, 다리는 무엇보다도 없어서는 안될 긴요한 존
재다. 무릇 다리가 있는 곳은 다 사람이 지나간 자취가 있는 터
이매, 인적미답의 심산과는 처음부터 비교가 안된다. 그러나 다
리를 놓을 곳에는 적당한 위치와 부적당한 위치가 있다. 돌이 얇

으면서 가운데가 불룩 나와 언덕 같은 것은 오절(吳浙—蘇州·杭
州)의 다리다. 다리 위에 지붕을 만들고 무거운 돌기둥으로 눌러
서 급류에 떠내려 가지 못하게 한 것은 민월(閩粵)의 다리다. 또
높은 다리를 걸친 것은 험한 골짜기에 알맞고 얇은 돌을 옆으로
걸친 것은 평평한 모래땅에 적당하다. 기타 미루어 알 일이다.

板橋의 画法 (三二一)

시골의 울타리나 낮은 산의 평평한 밭 사이에는 지방 사람들
이 마음 내키는 대로 와나무다리를 놓아 부녀나 애들의 편의를 도
모하고 있으나 말할 것도 없이 이런 것은 위로 거마를 통행시키거
나 아래로 배를 지나가게 할 수 있는 그런 다리는 아니다. 판교
(板橋)의 모양에는 대개 네 가지가 있다.

평판교는 살구꽃이나 버드나무 사이에 그리면 좋다.
봉요판교(蜂腰板橋—벌의 허리같이 가늘고 긴 板橋)는 산골물
의 기슭 가까운 데에 그리면 어울린다.
타봉판교(蛇蜂板橋—낙타의 등같이 중간이 불룩한 板橋)는 강에
가까운 지항(支港—육지로 들어온 湖海의 부분)에 그리면 어울린
다. 물이 작아도 배를 지나가게 할 수 있다.

水磨의 畫法 (三二三)

수마(水磨)는 물로 돌리는 연자방아다. 험상궂은 물결이 달리
는 말처럼 급한 곳에 이것을 그려야 한다. 그렇게 하면 이 비류
천말(飛流濺沫)도 다 산에 사는 사람들에게 이용되고 있는 터여
서, 그들에게도 기심(機心—꾸미는 마음)이 다 없어진 것이 아님
을 알게 된다.
무릇 의상(意想)의 경치를 그릴 경우에는 그것이 생동하도록
해야 한다. 움직이기만 하면 그림이 산다.

井亭 式 (三三三)

정정(井亭)이란 우물정자(井) 모양으로 만든 정자다. 이것은 길가의 나무밑에 그려서 노는 사람들의 휴식을 기다리는 것이다.

桔橰의 畫法 (三三四)

길고(桔橰)는 두레박이다. 그런데 여기 그려진 것은 길고가 아닌 용골차(龍骨車)다. 제(題)와 그림이 다른 것은 무슨 때문인지 알 수가 없다. 길고도 장자(莊子) 천지편(天地篇)에서는 관개 용으로 다루어지고 있고, 용골차도 관개용이기에 열결에 잘못 된 것인가. 그렇지 않으면 기계를 써서 관개하는 것을 남방에서는 모두 길고라 이르는가. 그것은 확실치 않다. 앙침(秧鍼)은 벼의 모, 행락(杏酪)은 살구다. 용골차는 물을 길어 올리는 차인데 같은 수차라도 앞의 수마와는 다르다. 동작(東作)이란 봄의 농사일 이니, 서경(書經) 요전(堯典)에서 나왔다.

벗모는 푸르게 잘 자라고 살구는 빨갛게 익었다. 이때 늙은 어버이를 모시고 어린애들을 이끌어 같이 용골차에 올라가 노래하면서 물을 긷는다. 노래가 끝나면 다시 노래가 시작되어 물을 긷는 작업은 끝없이 반복된다. 봄철의 농촌풍경으로는 이보다 나은 것이 없다.

辟支石塔式 (三三五)

원경을 화면에 거두어들이기 위해서는 二층·三층 따위 높은 누각을 그려 넣을 필요가 있다. 만약 층을 이룬 벼랑과 포개진 봉우리, 수많은 언덕과 끝모르는 골짜기를 수용하려 한다면 이는 심상한 원경이 아닌 터이므로 반드시 높은 탑을 그려 넣어야 한다. 그리하여 사람으로하여금 이를 바라보며 손은 별에 닿고 기분은

하악(河岳)을 삼키는 것 같은 감정이 되게 하는 것 같은 것이다. 소위 산의 형세가 완전치 못할 때는 인력을 가지고 이를 보충한다는 것이 바로 이것이다. 유송년(劉松年)은 즐겨 이 수단을 사용했다.

廢塔 式 (三三六)

탑 처마에 걸린 풍경은 달 밝은 밤에 소리를 내고, 사원(寺園)의 종은 서리치는 밤중에 울려 퍼지고 있다. 온갖 소리가 끊어져 고요한 속에 이 맑은 소리가 쓸쓸한 숲과 황폐한 길에 울려 퍼지고 있다. 쓸쓸한 숲과 황폐한 길 사이에 탑이나 종루를 그려 넣을 때는, 사람으로 하여금 속세를 떠난 듯한 느낌을 맛보게 한다.

樓閣을 그리는 諸法 (三三七)

그림 속에 누각이 있는 것은 마치 글자 속에 구성궁의 명(銘)이나 마고단(麻姑壇)의 기(記)가 있는 것과 같다. 붓이 한쪽으로 치우치고 마음이 방종한 사람들은 스스로 자부하여, 자기는 구차스레 이런 일을 할 생각이 없는 것뿐이며 생각만 있다면 반드시고인보다 나을 수 있다고 생각하기 예사다. 그러나 막상 붓을 잡아 그것을 그리려 하면 열 개의 손가락이 지렁이같이 움츠러져서 하루 동안에 한 점·한 획도 그려내지를 못하고 만다. 그러므로 고인중 호방하기 곽서선(郭恕先) 같은 이는 한 길이나 되는 긴 두루마리에 한 번 붓을 대서 가옥과 나무를 몇개 휘갈겨 버리곤 했다. 그것을 보면 아무렇게나 그린 것이어서 법칙을 무시하고 있다고 해야 한다. 그러나 곽서선은, 일단 곡척(曲尺)이나 자(尺)를 잡아 수수알같이 작은 것을 쌓아 올려 정밀한 대각(臺閣)을 그릴 때에는 대들보·서까래·대공에서부터 간막이에 이르기까지 놀이 피어나는 것처럼 늘어서고 바람이 움직이는 듯 생동하고 있어서 아주 미세한 부분까지 하나하나, 이것은 무어고 저

360

것은 무어라고 헤일 수 있고, 층층이 포개지고 몇번이나 굴절해
서 자기 몸이 그 누각에 들어가 있는 듯한 느낌을 가지게 한다.
요즘 사람으로서는 도저히 미칠 수 있는 일이 아니다. 여기에서
고인들은 반드시 소심한 데서 시작하여 호방하게 되었음을 알게
된다. 고인 중에서 호방하면서 소심하지 않았은 이는 없었던 것임
을 명기해야 한다. 괘선(罫線)을 그은 그림은 환장이들이 할 짓
이라고 팽개친 채 익히지 않아서 좋을 턱이 없다. 괘선 속의 그
림은 마침 선종(禪宗)의 계율 같은 것이라 할 수 있다. 불도를 수
행하는 자는 반드시 먼저 계율로부터 시작해야 한다. 그렇게 하
면 일생 동안 빗나가지 않아도 된다. 만약 그렇지 않을 때는 야호
선(夜狐禪)의 무리가 되고 말 것이다. 그것과 마찬가지로 괘선
속의 그림은 화가의 귀중한 규율인 것이며, 배우는 이가 들어가
는 입구라 할 수 있다.

(九成宮醴泉銘은 歐陽詢의 楷書이고, 麻姑仙壇記는 顔眞卿의
楷書이다.)

峽船画法 (三四八)

협선(峽船)은 산 사이의 강을 통행하는 배다. 천경(川景)이란
사천성, 즉 촉(蜀)의 풍경이며 삼협은 구당협(瞿塘峽)·무협(巫
峽)·서릉협(西陵峽)을 말함이다.
협선은 촉의 경치를 그리는 데에 쓰면 어울린다. 삼협에서는
백척(百尺)이라고 부르는 대조각으로 만든 줄을 당겨서, 급류를
거슬러 배를 끈다. 결코 오월(吳越)의 평평한 물에 이용해서는
안된다.

湖船画法 (三四九)

호선은 물빛이 흰 비단 같고 호수의 물놀이가 아직 일어나지 않
을 무렵, 술을 마시고 시를 짓는 풍경을 그릴 때 사용하면 좋다.

櫓船画法 (三四九)

노선은 노를 젓고 있는 배다. 이것은 달밤이나 갈대 속에 그리
면 어울린다. 보는 사람으로 하여금 뱃노래를 듣는 것 같은 느낌
을 지니게 한다.

배의 部分画法 (三五一)

낚싯대를 들었든가 노를 젓고 있든가 하는 배는 반드시 배 전
체를 그릴 필요가 없다. 이것을 갈대 속이나 버드나무 밑에 그려
놓을 때는 저절로 신룡(神龍)이 머리만을 나타내고 꼬리는 감추고
있는 것 같게 마련이다. 그 그려 넣을 곳을 생각할
필요가 있다. 만약 장소가 촉박함에도 불구하고 화면 전체에 가로
배한 척을 그려 넣어 상하가 꽉 차고 말면 아무 묘미도 없어진
다. 그러므로 뱃머리를 나타내든가 해서 전체는 드러내지 않도록
배려해야 한다. 여운이 있는 것이 제일이다.

几席屛榻의 諸法 (三五三)

이미 정자나 다락은 그린 바에는 그것을 텅 비워 두어선 못 쓴
다. 반드시 몸을 의지할 안석이나 깔고 앉을 자리가 있어야 한다.
이런 것을 그린 경우에는 지나치게 정교해선 안된다. 지나치게 정
교하면 속된 인상을 준다. 그렇다고 막 그려서도 곤란하다. 막 그
리면 문란해진다. 비록 산수는 아주 잘 그려지고 가옥도 자못 멋
지게 되었다 해도 그 중의 일용품 한두 개가 어울리지 않을 경우
에는 옥의 티가 아닐 수 없다.

○무릇 집이 외로 향해 있으면 안석이나 교의도 왼쪽으로 향하
게 하고 집이 오른쪽으로 향해 있을 때는 안석이나 교의도 오른
쪽으로 향하게 한다. 그리고 측면은 측면과 만나게 해야 한다.
크게는 한 자가 되는 것이거나, 작게는 일푼(分) 정도의 것이라
도 그 화법은 다 같다.

摹仿名家

家重谱

橫長各式

巨然의 横山圖
横山은 山名。陝西省 楡
林道에도 이런 산이 있
고 廣西省 邕寧縣의 東
八十里에도 있으며 山東
省 諸城縣에도 있어서、
어느 것을 말하는지 확
실치 않다。

366

罔巒相經亙 雲水氣參錯
林迴峽角來 天窄壁面削
杜少陵靑陽峽句 李龍
眠嘗拈之作陜江圖

언덕과 봉우리가 가
로 세로 연결되고, 구름과
물의 기운이 서로 얽혀
있다. 멀리 山峽의 한 모
퉁이인 숲이 보이더니,
그것이 점점 내게로 다
가오고 벼랑의 벽면은
높이 치솟아 깎여진 것
같아서, 그것 때문에 하
늘도 좁아져 보인다.
두소릉의 청양협 절귀
(絶句)다. 李龍眠이 일
찌기 이를 가져다가 섬
강도를 그린 바 있다.

楊柳陰濃夏日遲　邨邊高
館漫平池　鄰翁翠盒乘淸
早來決輸嬴昨日棋
　　　　唐子畏詩并畫

버드나무의　그늘이　짙
은　가운데　여름해가　길
기만　한데、마을　변두리
의　높직한　집은　못이　넓
어　시원스럽다.　이웃　늙
은이가　합(盒)을　들고　시
원한　아침에　찾아와　어
제　두던　바둑의　결판을
내자고　덤빈다.
輸嬴은　勝負.

古龕高並欝岩嶢　斷塔稜
層銷寂寞　積雪洞門常
慘　熱天風日轉蕭蕭
李空同詩　畫本夏珪

古龕은 낡은 塔이다. 岩
嶢는 높은 모양. 斷塔은
파손한 탑. 稜層은 모가
지고 層이 지는 것. 熱
天은 夏日. 이 詩는 옛
절의 쓸쓸한 모양을 노
래한 것이다. 空同은 明
의 李夢陽의 호니, 유명
한 시인이었다.

霜落蒹葭水國寒　浪花雲
影上漁竿　畫成未擬將人
去　茶熟香溫且自看
雲林寄興轉高孤　老木虛
堂傍大湖　曠朗不容塵隔
斷一痕山影淡如無
　李竹懶詩　畫則撫雲
林也

蒹葭는 갈대。高孤는 정
신적으로 높은 경지에
올라가、따르는 사람이
없는 것。虛堂은 빈 집。
명의 李日華는 자를 君
實이라 하고、竹懶 또는
九疑라 호했다。萬曆에
진사에 뽑혀、太僕少卿
에 이르렀다。그림은 董
文敏에 버금하며 畵도 잘
했고 시문이 奇高했다。

黃一峰의 富春小圖를 摸做함.

亐湖의 蕭雲從

黃一峰은 黃子久다. 富春山은 浙江省 桐廬縣 서쪽에 있는데, 後漢의 嚴光이 여기서 농사지은 것으로 유명하다. 앞에는 富春江이 흐르는데, 거기에 여울이 있어서 嚴陵瀨라 한다. 嚴光이 노닐던 곳이다. 지금도 물가에 바위가 있는데, 엄광이 낚시하던 곳이라 해서 釣臺라 이른다. 청의 蕭雲從은 자를 尺木, 호를 無悶道人이라 했다. 산수는 倪黃의 법을 얻어 스스로 일가를 이루었으며 인물도 잘 그렸고, 六書·六律에 밝았다. 梅花堂遺稿가 있다.

楳花道人의 법으로 그림.

菽公

목록에서는 菽公을 龤堂이라 했다. 청조 사람이었을 것이나, 未詳.

摹馬遙父

徐天池詩 不負靑天睡這
場 松花落盡尙黃粱 夢中祗
有客剗腸看 笑我腸中祇
酒香 可與並傳也

馬遙父를 모사한 작품
으로, 시는 徐天池 것.
서천지는 徐文長。 하늘
도 저버린 바 없는 떳떳
한 심경으로 이곳에서 낮
잠을 자는데, 송화는 다
떨어졌건만 아직도 꿈에
서 깨어나지 않고 있다.
꿈에서 한 나그네가 나
타나 뱃을 쪼개고 보더
니, 내 뱃 속이 술 향기
뿐임을 웃더라는 뜻. 可
與並傳은 시화가 아울러
전할 만하다는 것.

雪嶺界天白
杜浣花句　畫以洪谷子
雪棧圖

杜浣花는　杜甫。눈 덮
인 봉우리가 하늘에 경
계를 그어 희게 보인다
는 뜻。그림은 洪谷子의
雪棧圖를 모사한 것。

374

高房山 學米襄陽

元의 高克恭의 자는 彦
敬이요、 호가 房山。 米
襄陽은 유명한 米芾。

내 친구 왕안절(王安節) 씨가 화학천설(畫學淺說)과 옛 명화를
모사한 몇 면(面)을 저술하고, 인백 심씨(因伯沈氏)가 이것을 판
목(版木)에 조각해서 그 책이 세상에 유포되었다. 친구가 「화가
들을 위해 조그만 공헌을 했다」고 하기에, 나는 말했다. 「그렇지
않다. 이 중에 진재(眞宰)가 있는데, 이것을 얻지 못할 때는 일
점일획(一點一劃)이 그대로 관동(關仝)이요 북원(北苑)이라 해도
아무 관계가 없을 뿐이다」라고. 어떤 사람이 진재란 무엇이냐고
하기에, 왕안절 씨가 독서(讀書)라고 쓴 두 글자를 걸어놓고 그
림을 보여 주었다. 왕씨는 독서한 끝에 얻은 것을 천설(淺說)이
라 불렀다. 모르는 사람은 수수께끼 같다고 하려니와 아는 사람
은 그 말 그대로라고 하리라.

우산(虞山)의 아우 전육찬(錢陸燦)은 쓰노라.

原文
吾友王子安節。著畫學淺說。并摹古諸頁。而因伯沈氏。劂剛以行。友
曰。爲畫家整破混沌矣。余曰。不也。此中有眞宰焉。而特不得其眞
宰。即步步關仝。趨趨北苑。猶無豫耳。或請問眞宰。仍揭王子讀書二
字。示之畫。王子讀書之餘。曰淺說。不知者謂譅語。知者謂如語。

虞山弟錢陸燦書

〔註〕
◇ 劂剛 — 판본에 조각하는 것. ◇擊破混沌 — 莊子 應帝王篇에
이르기를, 남해의 帝를 儵이라 하고 북해와 중앙의 帝를 忽·混沌
이라 하는데, 儵과 忽은 그 混沌에 갔더니 그들을 우대했다. 이에
儵과 忽은 그 은혜를 갚는다고, 사람처럼 混沌에도 일곱 구멍을
파 주자 해서, 하루에 구멍 하나씩을 팠다. 七日이 지나자 混
沌은 죽고 말았다고. 공연한 짓을 하는 것. 그러나 여기서는 친
절을 베푸는 뜻으로 쓴 것 같다. ◇眞宰 — 진정한 主宰者。가장
요긴한 것을 비유한 것. ◇步步關仝, 趨趨北苑, 猶無豫耳 — 일
점일획이다 관동이나 동북원을 닮았어도 근본이 안돼 있으면 소

용 없다는 것. ◇譅語 — 수수께끼. ◇虞山 — 지금의 江蘇省常
熟縣 서북에 있다. ◇錢陸燦 — 未詳.

黃子久를 본받음

李長蘅以品
行詩文重打
世其畫间
称逸品

沈石田의 碧梧清暑圖

沈石田의 碧梧清暑圖 淸의 중 弘仁은 본디 속성이 江氏요 이름은 韜라 했는데、뒤에 중이 되었다。시문과 산수화에 능했다。

沈石田碧梧清暑圖

浙江畫

楊龍友負質頗異 下筆如
風舒雲卷 我思其人爲臨
一過

楊龍友는 기질이 남달
랐고、붓을 내리면 바람
이 피어나고 구름이 걷
히는 듯했다。나는 그사
람을 생각하고 한번 모
사해 보았다。明의 楊文
聰은 자를 龍友라 하고、
萬曆末에 兵部郎이 되었
다。奇骨이 있고 서화
를 잘 했다。淸兵에 잡
혀 屈치 않고 죽었다。

楊龍友
負質頗異
異下筆如
水風舒
雲來
我思
其人
爲臨
一過

自有人知處　那無路往踪
莫教留四壁　面面看芙蓉
薛稷有玩波圖　今以其
法寫韓昌黎渚亭詩　庶
皆唐人氣味相合

이것은　韓退之가　水亭
을 읊은 詩다. 저절로 남
들이 그가 있는 곳을 아
나니, 어찌 길을 간 자
취가 없을 수 있겠는가.
亭子에는 부디 네 벽을
남겨 두지 말라. 그리하
여 四面으로 연꽃을 보
리라. 昌黎集에서는 路
가 步, 留가 安으로 되
어 있다.

383　摹倣名家畫譜

簷扉四面空中啓　山翠千

重窓裏來

田水月

처마 밑의　문은　四面과
공중을 향해　열려　있어
서 산의　푸른　빛깔이 겹
겹으로 창에　들어온다.
田水月은 渭의　解字니,
徐文長의, 이름이다.

李營丘의　梅花書屋

守樸忘晨夕　烟霞自吞吐
泉飛萬似山　風送四時雨

青溪

질박한 성품을 지켜 살
면서 아침과 저녁의 구
별도 잊고·안개와 놀을
저도 모르는 새에 삼켰
다 뱉았다 한다. 물이
만길 산에 걸린 곳, 바
람은 四時의 비를 보내
온다. 淸의 程正揆는 初
名을 葵, 字를 端伯이라
하고 鞠陵 또는 靑溪道人
이라 호했다. 工部侍郎
에 오르고 董其昌의 영
향을 받은 산수화도 살
그렸다.

386

본집(本集)은 전현(前賢)의 비본(祕本)에서 나왔을 뿐 아니라 녹시(鹿柴) 선생이 이에 쓴은 고심으로 말하면, 정사년(丁巳年) 봄에서 시작해 기미년(己未年) 겨울에 이르기까지 四十여 월(餘月)을 거쳐 겨우 일을 끝냈다. 이 책의 내용은 그 이론이 정확하고 모사(摸寫)가 명석해서, 진정 화학(畫學)의 비전(祕傳)일 시 분명하다. 그리고 조각의 신교(神巧)함과 선염(渲染)의 정공(精工)함에 이르러서는 참으로 예림(藝林)의 보배라 하겠다. 감상하는 이들은 다행히 널리 섭렵만 하고 경시하는 일이 없었으면 한다.

무림(武林)의 진부요(陳扶搖)는 쓰노라.

原文

是集出自前賢秘本。兼之鹿柴先生苦心。始於丁巳春。成於己未冬。歷四十餘月。而方告竣。其中議論確當。臨摹祥晰。固畫學之金針。至若鏤刻神巧。渲染精工。誠藝林之實玩也。賞鑒者幸無泛涉輕置焉。

武林陳扶搖識

◇丁巳──康熙十六年。◇己未──康熙十八年。◇金針──秘傳。
◇陳扶搖──淸의 陳 。子를 扶搖라 하고、꽃을 좋아하여 華隱翁이라 호했다。花鏡이라는 著書가 있다。

宮瓢式

中

擬鎦松年筆　法於廣陵舟
一白連天壤　遙峯似可登
晝明生縷縷　崖翠落層層
無響穿松過　有陰當澗凝
秋雲類秋水　空冷欲爲水

이것은 가을의 구름을
읊은 詩다.
가을 구름은 가을 물 같
으니, 하늘이 차서 얼어
붙을 것 같다.
이 소나무 새를 뜯어 지
나가고, 그늘이 있어서
시내에 엉긴다. 낮이 밝
은데 縷縷히 생겨나고,
벼랑 푸르니 떨어져 포
개진다. 흰 기운이 天地
에 이어지니, 먼 봉우리
도 쉽게 오를 수 있을 것
만 같다.

胡長伯의 그림은 文五峰으로부터 들어가서、만년에는 叔明・子久의 영향도 받았다。 그 필법은 質朴해서 자못 五代이전 사람을 닮은 데가 있다。 書는 禮器碑를 배웠다。(명의 胡宗仁은 자를 彭舉、호를 長白이라 했다。 그림과 시를 잘 했다。 명의 文伯仁은 자를 德承、호를 五峰이라 하고 산수・인물을 잘 그렸다。)

十里空江一物無　靑簑曳

雪老漁孤　酒筵正苦黃魚

熱　對此寒生綠葉蒲

徐靑藤詩　儼似唐六如

畫

이 시에서　第三·四句
에는 誤字가 있는 것같
다. 靑藤은 徐文長의 別
號요 六如는 唐伯虎의
호. 靑羲는 푸른도롱이.

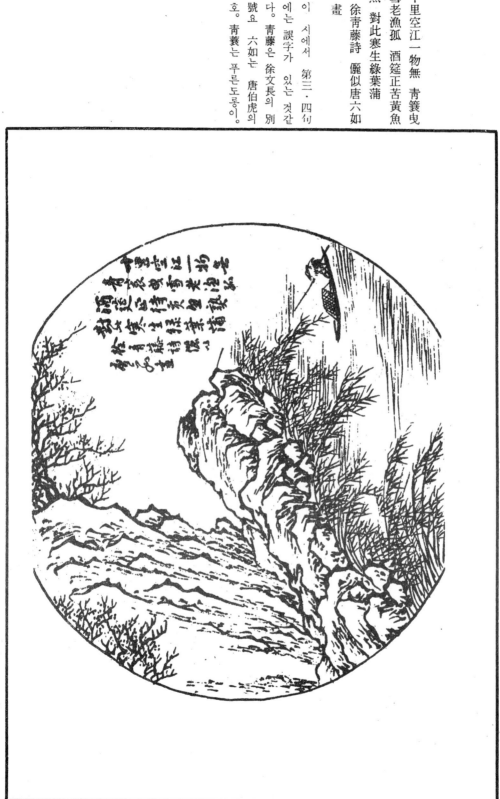

四更栖鳥驚　山白初上月
起開東閣看　正在雲峰缺
高季迪詩　西浙藍瑛畫

四更에 자던 새가 놀라
서 짹짹대니, 山을 희
게 물들이면서 달이 처
음으로 돋아난 때문이리
라. 일어나 東閣의 창을
열고 보았더니 달이 구
름낀 봉우리 패인 데에
걸려 있었다는 뜻. 明의
高啓는 자를 季迪, 호를
青邱라 하고 유명한 시
인이었다. 또 명의 藍瑛
은 자를 田叔, 호를 蝶
叟라 했다. 특히 산수화
로 이름이 높았다.

裂地多盤屈　挿天多峭崿
瀑泉吼而噴　怪石看欲落
種田燒白雲　斫漆響丹壑
行隨拾栗猿　歸對巢松鶴
王麻詰燕子龕詩　雄奇
蒼鬱　非以李咸熙之筆
寫之不可

이것은　王維의　燕子龕
禪師라는　제목의　古詩에
서、그　第三・四・五・
六・十三・十四・十五・十
六을　抄錄한　것이다。앞
의　四句는　山의　험한　모
양이요、뒤의　것은　禪師
의　생활하는　모습이다。
땅을　쪼개어　도사린　바
위가　많고　하늘에　꽂힌
절벽도　적지　않다。폭포
는　소리지르며　물을　뿜
고、怪石을　보고　있느라
니　금시에　떨어질　것같
다。이런　속에서　선사는
밭에　씨를　뿌리려고　흰구
름을　태우고　옻나무를
쪼개니　그　소리가　골짜
기에　울려　퍼진다。갈　때

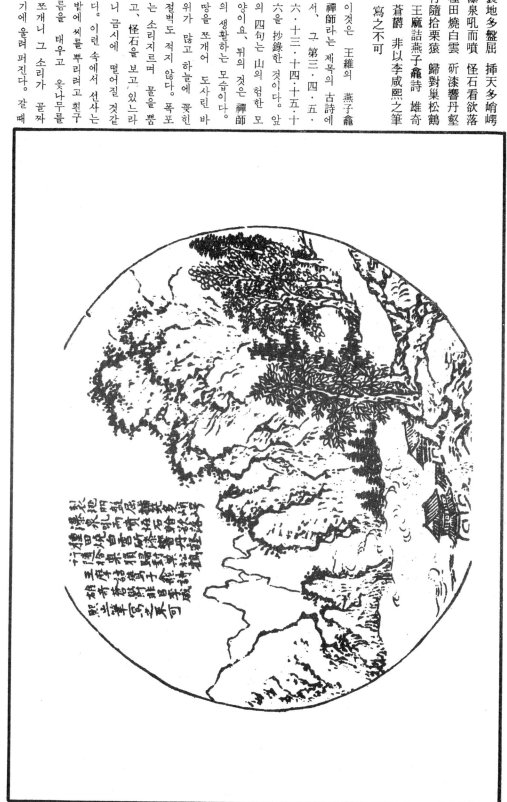

395　摹倣名家画譜

는 밤을 줍는 원숭이를 따르고, 돌아와서는 소나무에 둥우리를 튼 두루미와 對하여 앉는다는 것. 이 詩는 雄奇蒼鬱해서 李咸熙가 붓을 대지 않았더면, 이를 그릴 수 없었을 것이라는 설명이 붙어 있다.

396

煙拂雲梢留淡白　氣蒸山
腹出深靑
吳彥高句　寫以米友仁
法　內家兄弟　自多吻
合

안개는 구름이 걸린 나
무끝을 떨치서 담백한 모
습으로 머무르고 있고,
기운은 산허리를 뜨겁게
쪼여서 진한 靑色을 나
게 한다는 것。吳彥高는
金朝를 섬겨 詩名이 있
은 사람。內家兄弟는 처
남을 이르는 말。吻合은
들어맞는 것。

秋潮夜落空江渚　曉樹離離
離舍宿雨　伊軋中流聞櫓
聲　臥聽漁人隔煙語
雲林自題山水贈孟膚
徵君詩也　靜逸之氣　詩
與畫皆類其人

가을의 潮水가 밤에 떨
어져 강의 물가는 고요
한데 새벽의 나무는 늘
어져 어제의 雨氣를 머
금고 있다. 갑자기 中流
에서 노젓는 소리가 난
다. 나는 누운 채로 어부
들이 안개를 隔해 이야
기하는 소리를 듣는다.
이는 倪雲林이 스스로
산수도에 題해서 孟膚徵
君에게 보낸 시와. 靜逸
한 기운이 넘쳐, 詩와 그
림이다 그 인품을 닮았
다고 하겠다. 孟膚는 張
禮의 字. 徵君은 張君의
잘못인 듯.

398

郭宗承畫
蕭雲從이 模石山房에서
모사함、

人으로 字를 泰和라 하고、玄宗 때 北海太守가 되었기에 李北海라 일컫는다。書를 잘 하고 才藝가 출중했으나 李林甫 때문에 죽음을 당했다。◇鍼砭——쇠침과 돌침。경계하는 말의 비유。

서경(書經) 고명(顧命) 편의 문체는 매우 장중하다。창려(昌黎)가 이를 모방해 화기(畫記) 쓴 것을 보면、이 장중한 기운을 기일(奇逸)한 것으로 바꾸어 놓고 있어서、기사(騎士)가 뛰노는 것을 대하는 느낌이 든다。이것은 옛것을 배우되 창의를 발휘한 것이어서、옛 것을 바로 배웠다고 할 만하다。이북해(李北海)는 「나를 배우는 자는 졸렬하다」고 했다。북해라고 해서 후인이 자기를 배우는 것을 바라지 않았다고는 볼 수 없고、실은 잘 배우지 못할까 걱정이 되어 일침을 놓은 것이라 여겨진다。내가 한가한 틈틈이 끄적거린 그림과 글은 결국、세상에 공개되고야 말 것 같은데、지금부터 그것을 보는 사람으로、나를 잘 배우지 않는다면 나는 더욱 두려워할 것이며 나를 잘 배운다면 나는 더욱더욱 두려워할 것이다。왜 그런가。나를 잘 배우지 못한다면 물론 졸렬한 것으로 내게 돌려 줄 것이며、나를 잘 배우는 경우면 반드시 교묘히 훔쳐서 내 졸렬함을 돌려줄 수 없을 것이기 때문이다。수수(繡水)의 왕개 안절씨(王槩安節氏)는 벼루를 구워서 스스로 쓰노라。

原文
書顧命體。極莊穆也。昌黎倣而爲畫記。則化莊穆以爲奇逸。紙上騎士躍躍。此善於學古者。李北海曰。學我者拙。北海非不欲後人學己。正恐不善學。留鍼砭耳。余間窗偶筆。竟若溪上桃花。不能禁其流出人世。自妖以往。不善學我。我滋懼。善學我。我益滋懼。何以故。不善學我。斤不能剩還我拙矣。善學我。必遇巧竊。固以拙還我。
繡水王槩安節氏炙硯自題。

〔註〕
◇顧命——書經의 篇名。◇體——體裁。문체를 이른다。◇昌黎——唐의 韓退之。◇莊穆——장중함。◇畫記——한퇴지가 쓴 산문으로、唐宋八家文에도 실려 있다。◇李北海——唐의 李邕은 江都

摺扇式

李營丘의 枯樹圖니 石道
人이 배워서 그렸다

石道人은 淸의 僧髡殘이
다。 髡殘은 字를 石谿、
一字를 介邱라 하고 白
禿이라 號하고、 스스로
殘道者라 일컬었다。 武
陵人으로 金陵의 牛首寺
에 거처했다。 山水를 잘
그리고 畫格과 人品이
매우 높았다。

402

一宿五峯杯渡寺　虛廊中
夜磬聲分　疎林未落上方
月　深澗忽生平地雲　幽
鳥背泉栖靜境　遠人當竹
想遺文　暫來此地歇勞足
望斷故鄉滄海濆
　周賀詩　畵用范寬

이 詩는 山寺의 고요한
경지를 노래한 것이다.
五峯은 廬山의 五老峰,
杯渡寺는 절 이름이다.
虛廊은 빈 복도. 磬聲은
인경 소리. 上方은 天
上, 背泉은 물에 등을 돌
리는 것. 歇勞足은 아픈
다리를 쉬는 것. 望斷의
斷은 강조하는 助字.

臨黃子久碧溪靑嶂圖

黃子久의　碧溪靑嶂圖를
모사함。

盛丹는　涛의　화가

404

島外風煙古寺廻 半帆倒
挂夕陽來 江天物色無人
管 處處野棠花自開
牛窓山人雷鯉詩 鯉與
石田翁同時 畫亦得沈
法

섬밖의 바람·안개가 옛
절을 싸고 도는데, 돛
을 반쯤 석양에 걸고 배
가 한척 돌아오고 있다.
江天의 物色은 관계하는
사람이 없어서, 곳곳에
서 野棠花는 스스로 피
어나 있다. 明의 雷鯉는
字를 白波라 하고 牛窓
山人이라 號했다. 山水
·人物·花卉를 잘 그렸
고 書도 잘 했다.

水亭涼氣多　間棹晚來過
澗影見藤竹　潭香開菱荷
文與可畫　孟東野詩　野
逸足以當之

물가의 亭子가 자못 시
원한데、천천히 배를 저
어 저녁때 거기를 지나
간다。시내에 그림자지
니 등나무와 대가 보이
고、못에 향기 풍기매 마
름풀과 연꽃 탓이었다는
뜻。唐의 孟郊는 字를 東
野라 하고 詩로 이름이
있었다。

相逢何事且褰裳 澤國閒
花岸岸開 見說衡陽南去
路 秋深無雁寄書來
柯九思詩畫

襄裏는 徘徊와 같음. 澤
國은 水鄉이니, 물이 많
은 고장. 開花는 한가히
피어 있는 꽃. 見說은
「듣자니」. 聞說과 같다.
衡陽南去路云云한 것은,
기러기가 衡陽까지 왔다
간 되돌아간다는 말이 있
어서 하는 말.

408

上有煙蘿披拂之翠壁 下
有沙石蕩漾之淸漪 晴天
倒景落明鏡 正似玉女曉
沐高鬟垂 飲猶忽下藤蔓
裊 浴鶴乍立風㶁㶁 匡
廬有池我未到 未省與此
誰當奇
截高太史啓天池石壁
歌 倣黃鶴山樵畫

이것은 高靑邱가、黃大
癡가 그린 天池石壁圖에
題한 長短 七十句의 古
詩에서 몇 句를 抄錄한
것이다. 이 詩는 靑邱의
作品 中에서도 걸작으로
평가되고 있는 터이나、
너무 길어 풀이는 생략
하기로 한다.

道人寫竹并古叢　却與禪
家氣味同　大抵絕無花葉
相　一團蒼老暮烟中
徐文長題枯木石竹詩
臨東坡居士

道人이 대와 枯木을 그
렸는데、도리어 禪宗의
정신과 비슷한 데가 있
다. 대저 꽃이니 잎이니
하는 것은 다 없어진 산
뜻함으로、한 덩어리의 古
色을 띤 나무들이 저녁
안개 속에서 있다. 그
림은 蘇東坡것을 摸寫.

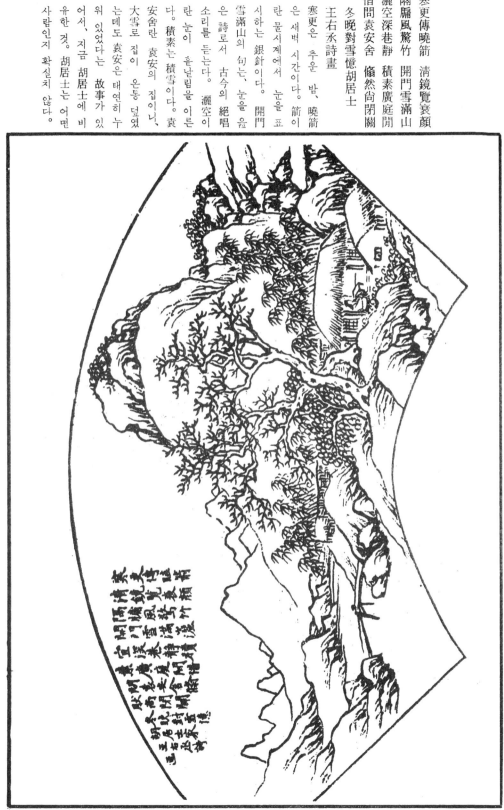

寒更傳曉箭　淸鏡覽衰顔
隔牖風驚竹　開門雪滿山
灑空深巷靜　積素廣庭閑
借問袁安舍　翛然尚閉關

冬晚對雪憶胡居士
王右丞詩畫

寒更는 추운 밤、曉箭은 새벽 시간이다。箭이란 물시계에서 눈을 표시하는 銀針이다。開門雪滿山의 句는、눈을 읊은 詩로서 古今의 絶唱이란 눈이 흩날림을 이른다。積素는 積雪이다。袁安舍란 袁安의 집이니、大雪로 집이 온통 덮였는데도 袁安은 태연히 누워 있었다는 故事가 있어서、지금 胡居士에 비유한 것。胡居士는 어떤 사람인지 확실치 않다。

우리 집에는 고인의 서화를 모은 것이 자못 많은데, 장형(長衡)의 이 책이 가장 감상가들로부터 소중히 여겨지는 바가 되었다. 이제 왕형(王兄)이 이를 퍼뜨려서 선인(先人)들이 못한 바를 해냈으니, 아주 희유한 일이라 하겠다. 옛날에 창힐(蒼頡)이 처음으로 글자를 만들었을 때, 하늘이 곡식을 뿌리고 귀신은 밤에 울었다고 한다. 천지의 비밀을 누설한 까닭이다. 이 책도 세상에 퍼진다면 어찌 천지의 비밀을 누설하는 것이 안되랴.

극암(克菴) 심심우(沈心友)는 삼가 쓰노라.

原文

寒家蓄古人翰墨頗多。而長蕎此册。最爲賞鑒家所珍重。今王子擴而充之。發前人所未發。尤爲僅事。昔蒼頡造字。天雨粟。鬼夜哭。爲其洩天地之秘也。是書行世。得無又洩天地之秘歟。

克菴沈心友謹識

〔註〕 ◇寒家——가난한 집。제 집의 謙稱。 ◇擴而充之——擴充。孟子의 말。 ◇僅事——희귀한 일。 ◇蒼頡——중국에서 문자를 처음으로 만들었다는 사람。

蘭譜

畫傳合編序

전에 나는 개자원(芥子園)을 위해 화전초편(畫傳初篇)을 모사하여 완성한 바 있는데, 심인백(沈因伯) 씨는 이것을 가지고 가서 그 장인이신 이립옹(李笠翁) 선생에게 보여 드렸던 모양이다. 이때 선생께서는 오산(吳山)에서 요양(療養) 중이시었다는데, 책상을 치면서 기뻐하시며 「나는 몇 칸의 집에 살면서 성곽을 굽어보고 호수와 산이 햇빛을 받아 아지랭이 속에 잠기고, 조석으로 흐렸다 개었다 하여 변화를 헤아릴 수 없음을 사랑한다. 그리하여 이 경치를 그려 볼 수 없는 것을 유감으로 여겨 왔거니와, 이 화보(畫譜)로 내 마음을 전할 수 있게 되었다」고 하시더라 한다. 그로부터 어느덧 三十여 년이 지났다. 선생은 이미 가시고 개자원도 세 번이나 주인이 바뀌었다. 그러나 이 책을 원근이 다투어 사는 점은 예와 다름이 없다. 즉, 개자원은 예와 다름이 없는 것이다. 그러나 사람을 통해 전하고, 사람이 천해지면 땅도 같이 전해진다는 말이 진실임을 이제 알겠다.

그런데 천하의 호사가들은 모두 학수고대하여 속편의 유무를 물어 오는지라, 심인백 씨가 그 장인이 수장했던 화훼충조(花卉蟲鳥)를 그린 명인들의 여러 작품, 막대한 양을 내놓고 나와 복초(宓草)·사직(司直)의 두 아우를 시켜 경영임사(經營臨寫)케 하기에 이르렀다. 나는 보잘것 없는 이름을 숨기지 못한 것을 탄식할 뿐이었다. 그러나 교우 관계를 맺은 지 수십 년이 지나는 동안 시종이 여일하여서, 각기 머리가 희어지고 이가 빠지는 나이가 되어서도 거듭 옛정을 지속해 가고 있는 것은 쉬운 일이라 할 수 없다. 그래서 친구를 위해 편집하고, 오히려 표방하여 개자원화전(芥子園畫傳)이라 하니, 이는 꼭 여릉(廬陵)의 나장원 필(羅長源泌)이 노사(路史)를 저작한 것과 같다. 세상에서 여릉의 노사라 안 하고 서호(西湖)의 노사라 하는 것은 생각컨대 진와자(陳臥子)가 호상(湖上)의 여러 사람과 학문을 연마했기에 공을 거기로 돌린 것이겠다.

이 책은 난·죽·매·국을 그린 것으로 전편을 삼고, 산화(山花)·습훼(濕卉)를 그린 것과 초충(草蟲)·영우(翎

羽)와 같은 것을 합해 후편을 삼으니, 책 첫머리에 결(訣)·설(說)·기수(起手)의 여러 법식을 실어 초학자의 편의를 도모했다. 심씨는 마음을 서화에 기울여 막대한 비용을 아끼지 않고 멀리 조각의 명수를 초대해 마음을 채찍질하여 조심에 조심을 다해서 그 일을 진행해 갔다. 나는 언젠가 「학초 그리기는 산수보다 어렵다」. 그래서 이를 비단 위에 그려도 잡치기 쉬운 터에, 더구나 판목(版木)에 새겨서 그림이 생동하길 바랄 수 있겠는가」라고 말한 적이 있다. 그러나 막상 조각의 공정이 끝난 것을 보니, 세세한 각 부분과 그 색채와 늙고 어린 잎새의 빛의 천심(淺深)이 천연스럽게 살려져 있어서 참으로 천만 뜻밖이었다. 그래서 이 때문에 책상을 치며 미친 듯 기뻐하였다. 다만 입옹(笠翁)을 지하에서 일으켜 이를 보이고 같이 감상하지 못하는 것만이 유감이었다.

어떤 이는 나에게 말했다. 「화죽(畫竹)은 문호주(文湖州)에 이르러 왕성하게 되었다. 난국(蘭菊)은 조오흥(趙吳興)에 이르러 시작된 것이 아니라 이파(李頗)로부터 시작되었다. 묵매는 화광산(花光山)에서 시작된 것이 아니라 은중용(殷仲容)의 적화(點畫)로부터 시작되었다. 영우충어(翎羽蟲魚)는 그러나 중인에게서 시작된 것이 아니라 등창우(藤昌祐)로부터 시작되었다. 석중인(釋仲仁)에 이르러 왕성해졌다. 설직(薛稷)·변란(邊鸞)으로부터 시작되어 서희(徐熙)에 이르러 왕성해졌다. 그러나 서희에게서 시작된 것이 아니라 또 소급해 올라가면 다시 시작된 곳이 있는가」라고. 나는 말했다. 「대개 모두가 옛 숨은 시인에게서 시작되었다. 시험삼아 시경을 보건대, 아름답기 도리(桃李) 같은 것으로부터 작기는 빈번(蘋蘩)·포하(蒲荷)·울욱(鬱葽)·작약(芍藥)·표매(標梅)에 이르기까지 하나도 빠진 것이 없고, 꿩(鷩雉)·비들기(鴡鳩)·꾀꼬리(倉庚)·제비(燕雁)·닭(莎雞)·꿀벌(蜂蠆)·매미(鳴蜩)·메뚜기(阜螽)에 이르도록 하나도 수록하지 않음이 없어서, 혹은 그의 사생(寫生)이 능사를 다한 것이 아니고 무어랴. 그 다음은 이아(爾雅)가 있어서 부문을 나누고 종류를 구별한 것을 들겠고, 그 다음은 이소(離騷)가 열거하여 심정을 비유한 것을 지적할 수 있다. 어 세 책은 실로 천지간의 일대 화훼영우(花卉翎羽)의 보계(譜系)임이 분명하다. 고금 천하의 형세를 본뜨고 혹은 그 소리를 묘사하여 사물의 성품과 사물의 정이 하나하나 핍진함을 느끼게 한다. 나는 그림을 그리는 데 있어서, 붓끝을 빨고 생각을 이리저리 하여 화상(畫想)이 잡히지 않을 때 급히 이 책들을 펼쳐 실마리를 잡고자 하면, 곧 손끝에서 바람이 일듯 영감이

416

분연히 샘솟아 오게 마련이다. 또 시문을 짓되 이루어지지 않을 때는 급히 붓을 가져다가 소품 한두 개를 베끼느라면 저절로 정흥(情興)이 일어나 임리(淋漓)히 뜻을 채우기에 이른다. 이는 다른 까닭이 아니다. 곧 고인의 묘필을 빌어 마음을 계발함은, 물을 길으려면 반드시 두레박을 필요로 하는 것과 같은 이치다. 무릇 그림을 그릴 때에 먼저 중히 여기는 것은 붓이니, 다음에 먹을 쓰고 단청(丹靑)은 그 뒤에 쓰는 것이다'라고. 심씨가 듣고 외쳤다. '다만 화훼충어(花卉虫魚)를 배우는 자에게 부전(不傳)의 비결을 제시했을 뿐 아니라 시나 문을 짓는 사람도 가르쳐 법도가 있음을 알려 주었다. 그리고 더욱 끝까지, 돌아간 우리 장인과 개자원을 잊지 않는 그 태도는 예사 사람의 인정(人情)으로 미칠 바가 아니다. 그대는 서호의 노사(路史)를 전해 온 경위를 고증했거니와, 나는 노사가 아니런들 서호를 전하기에 부족했음을 탄식한다. 이는 곧 수수(繡水)와 개자원을 이르는 말인가'고. 나는 이 말에 부끄럽고 황송했다.

강희 신사의 해, 중추 망일, 호촌(湖邨)의 왕개(王槩)는 쓰노라.

原文 鄉也余爲芥子園。摹撫畫傳初編成。而沈子因伯持政於其外舅李先生笠翁。翁養疴吳山。拍案狂喜曰。余以數椽。高攬城郭。舉凡湖山之納光景而涵煙霏。朝夕陰晴。變態不測。自憾未能吮毫就墨者。今忽忽歷卅餘稔。翁旣溘逝。芥子園業三易主。而是編遄邁爭購如故。即芥子園如故。書以人傳。人傳而地與俱傳矣。且復寓內嗜者。盡跂首望間有二編與否。沈子因伯。洒出其翁壻藏弄花卉蟲鳥名雋諸作。束若牛腰俾余暨宓草司直兩弟經營臨寫。余嘆其不掩鄙野姓字。尤締交數十年來。初終無間。各各髮白齒落。相與重理舊緒。有足多者。遂爲編定。而仍標曰芥子園畫傳。世不曰盧陵路史。而曰西湖路史者。以屬陳臥子與湖上諸子習尚耳。編中譜得蘭竹梅菊。以爲前編。復譜得山花隰卉。以及草蟲翎羽之屬。爲後編。凡當卷首。載有訣說起手諸式。以便初學。沈子覃心書畫。不惜重資。遠延剞劂能手。藐思入髮。精展厥工。余嘗謂畫花卉。難於山水。即登之絹素。尚多笨本。短從梨棗間覓生活耶。及雕鏤工竣。而牛毛繭絲。層濶疊疊。老嫩淺深。旁見側出。殊出意外。亦爲拍案狂喜。同爲稱賞。乃或謂余。畫竹盛於文湖州。然不始於湖州。蘭菊盛於趙吳興。然不始於吳興。而始於殷仲容點畫。墨梅盛於花光山釋忠仁。然不始於仲仁。而始於滕昌祐。翎羽蟲魚盛於徐熙。然不始於徐熙而始於薛稷邊鸞。未識層累而上。更有所昉乎。余曰。蓋皆肪於古鳳人也。試觀三百篇中。穠若桃李。細及蘋藻蒲荷鬱薁。芍藥摽梅。無一不備。鷰雉鳱鳩。倉庚燕雁。莎雞蜂蠋。鳴蜩阜螽。無一不收。而或狀其形勢。或寫其聲響。物性物情。一一逼肖。非極古今天下之寫生能事乎。其次則爾雅分門別類。其次則離騷標擧託喩。此三書者。實天地間之一大花卉翎羽譜系也。余當作畫。含頴屬思。於未就時。急取而紬繹。便爾十指拂拂。奮然湧出。及作他詩文未就。亦急呼柔翰。濯濯小物一二頁。隨而情興勃生。淋漓滿志。無他。乃借古人之妙筆。用以啓發心胃。有若汲水必需綆益也。凡作畫首重

在筆。次用墨。丹黑其後焉者也。沈子聞而叫絕曰。不特於習花卉蟲鳥者。示以不傳之秘。并敎作詩若文者。知有津逮。而尤始終不忘先外舅與芥子園。都非恆情可及。子證以西湖之傳路史。余則嘆非路史不足以傳西湖。其繡水與芥子園之謂乎。余慙惶斯言。

康熙辛巳歲仲秋望日

湖邨王槩手題

〔註〕

◇摹撫——摸寫함。◇數椽——집이 협소한 것。자기 집을 일컫는 말。◇高攬城郭——대지가 높아서 성곽이 한눈에 내려다보인다는 뜻。◇吮毫就墨——붓을 핥고 먹에 나아감。그림을 그린다는 뜻。◇卅餘稔——三十餘年。卅은 卄의 잘못인 것 같다。芥子園畵傳第一集이 간행된 것은 康熙十八年 乙未여서、第二集이 간행된 康熙四十年 辛巳에서 볼 때、二十二年 전에 해당한다。◇路史——書名。宋의 羅泌(자는 長源)이 지은 것。四十七卷。◇邨野——자기를 겸손해서 부르는 말。◇路史——그림이 많다는 비유。◇鄙閾能手——版木을 조각하는 名人。◇笨本——조잡하게 만든 작품。◇從刻棗間覓生活耶——책의 판목은 배나무와 대추나무를 상품으로 친다。그래서 書版을 梨棗라 하다。그림을 인쇄해서 필세가 생동하기를 바랄 수 있느냐는 뜻。◇跂首——跂는 企,首는 향하는 것。◇寓內——宇內와 같음。天下。발을 제겨 딛고 바라보는 뜻。유명하고 뛰어난 사람。◇藏弆——간직함。◇名雋——名俊。◇束若牛腰——소장한 그림이 많다는 비유。◇花光山·釋仲仁·滕昌祐·徐熙·薛稷·邊鸞——다 본문에 註容。◇文湖州·李頗·趙吳興·殷中容。花光山·釋仲仁·徐熙·薛稷·邊鸞——다 여러 무명의 詩人。◇風人——詩經의 國風에 담긴 시들을 쓴 여러 무명의 詩人。◇三百篇——詩經을 가리킴。現存本 詩經에는 三百五篇이 있다。◇穠若桃李——穠은 艶麗한 것。詩經 召南篇에 華如桃李라 했다。◇蘋蘩——다 마름풀 종류의 草名。詩經 召南

에 采蘋·采蘩의 詩篇이 있다。◇蒲荷——陳風 澤陂篇에 彼澤之陂、有蒲與荷라고 나온다。◇蓮는 ◇蕳藡——다 과일의 이름。荷는 蓮。◇蕳藡——다 과일의 이름。詩經 幽風에 六月食鬱及薁이라 했다。◇勺藥——鄭風에 勺藥이라고 나온다。◇摽梅——떨어진 梅子。召南에 摽有梅 其實七兮라고 나온다。◇鷩雉——까투리가 우는 것。詩經 邶風에 有鷩雉鳴이라 했다。◇鵙鳩——비둘기의 종류。曹風에 鵙鳩在桑 其子七兮라고 나온다。◇倉庚——꾀꼬리。詩經에 倉庚于飛라고 나온다。◇莎雞——베짱이。幽風에 莎雞振羽라고 나온다。◇蜂螣——螣은 뽕벌레。詩經 小雅에 螟蛉有子 蜾蠃負之라고 나오는데、◇蜾蠃——蜾는 土蜂이니 곧 나나니벌。幽風에 蜩螗者蜩이라고 나온다。◇鳴蜩——우는 매미。阜螽에 五月鳴蜩라고 나온다。◇阜螽——메뚜기。召南에 耀耀阜螽이라는 句가 있다。◇爾雅——書名。十三經의 하나로、최고의 字書。周公의 作이라 하나 의심스럽다。◇離騷——楚辭에 실린 長篇詩。屈原의 作。◇含穎——穎은 붓끝。◇柔翰——붓을 가리킨 말。◇綆益——두레박의 줄과 두레박。◇丹黃——그림물감。丹靑。◇津逮——이쪽 나룻터에서 저쪽 나룻터까지 배로 가는 것。법도의 비유。◇先外舅——李笠翁을 가리킴。◇恒情——예사 사람의 情。◇康熙辛巳——西紀1701년。

418

蘭竹譜序

그림에 육법이 있는데, 난죽은 이에 끼지 않는다. 이는 옛 유인군자(幽人君子)들이 필묵에 기탁하여 성정을 편 것에 지나지 않는다. 그리고 그들의 기호가 서로 같았다고는 해도, 어떤 이는 난죽 중 어느 하나에 재주를 나타냈고 어떤 이는 두 가지에 다 묘기를 발휘하기도 했다. 법은 마음으로 전하고, 뜻은 법에 앞서서 얻는다. 연운설월(煙雲雪月)과 풍청우로(風晴雨露)가 그 경치를 달리하는 것이라든가, 구학천석(丘壑泉石)과 형극야초(荊棘野艸)가 그 경지를 달리함이라든가, 천심층차(淺深層次)·배향조응(背向照應)이 그 국면을 바꾸는 것 따위는 오직 뜻이 붓 앞에 있고 나서, 다음에 붓이 법 밖으로 넘어선 것이라 하겠다. 그러나 말하기 어렵다.

묵죽은 왕마힐(王摩詰)에서 시작되었다고 전한다. 또 곽숭도(郭崇韜)의 이부인(李夫人)이 밤에 창에 비친 그림자를 보고 그리기 시작했다는 말도 있다. 또, 성도(成都)의 대자사(大慈寺) 벽에는 장립(張立)의 묵죽이 있다. 우리는 묵죽이 만당(晩唐) 때 이미 있었으며, 오대(五代)에서 일어난 것이 아님을 알 수 있다. 황전(黃筌) 부자와 최백(崔白) 형제 솜씨가 치밀하여 미묘한 경지에 들어가, 자못 임리하게 붓을 놀렸으나 어디까지나 여기로서 즐긴 것뿐이다. 송원(宋元) 이래, 문호주(文湖州)·소미산(蘇眉山)·조맹견(趙孟堅)·맹조(孟頫)·중목(仲穆)·관중희(管仲姬)·오중규(吳仲圭)·가구사(柯九思)·예운림(倪雲林) 등이 다 묵죽을 잘 그렸다. 그리고 그중에는 묵란까지도 잘 하는 사람이 없지 않았다. 유독 정소남(鄭所南)은 난을 그리되 땅은 그리지 않았는데, 그 고결함이 남의 추종을 불허했다. 그밖에 대(戴)·려(呂)·포(鮑)·하(夏)와 조운문(趙雲門) 부자 같은 이들이 명가 소리를 들었다. 이들은 남의 것을 모방하지 않고 독특한 경지를 개척한 까닭에 세상의 모범이 되었다. 나는 성질이 게을러서 일일이 다 그릴 수가 없었다. 비백(飛白)의 일체를 왕온암(王蘊菴)이 잘 하는지라, 그에게 부탁해 몇 폭을

그리게 하고 합하여 겨우 전보(全譜)를 이루어서 식자들에게 묻기로 했다。다만 종이의 크기에 제한이 있어서、장죽척란(丈竹尺蘭)으로 내 솜씨를 다하기에 부족하다고는 하나、한편으로 내 졸렬함을 숨기는 결과가 안된다 하겠는가。

강희 임술 중추 二일전、전당(錢塘) 제승(諸昇)은 남산(南山)의 연하정사(煙霞精舍)에서 쓰노라。

原文

畫有六法。蘭竹不與焉。此古之幽人君子。寄于筆墨。以舒性情。好尙相同。或擅一長。或兼二妙。法以心傳。意先法得。雨露之殊其景。丘壑泉石荊棘野艸之異其境。淺深層次背向照應之變其局。是惟意在筆先。而後筆超法外。雖然難言矣。傳墨竹始于王摩詰。又云。郭崇韜之李夫人。于窓間夜影得之。又成都大慈寺壁有張立墨竹。則晩唐已有。不起於五代也。黃筌父子。崔白弟昆。工緻入微。淋漓揮灑。其餘事耳。宋元以來。文湖州。蘇眉山趙孟堅。孟頫。仲穆。管仲姬。吳仲圭。柯九思。倪雲林。皆善寫墨竹。有并善墨蘭者。獨鄭所南畫蘭不作地坡其高潔。人少及之。他如戴呂鮑夏趙雲門喬梓。稱名家。各不相襲。故爲世所宗。予性疎嬾。不耐鉤勒。飛白一體。王蘊菴能之。因屬圖數幅。合成全譜。以問識者。但限于紙。丈竹尺蘭。雖不足盡吾長。豈不藏吾拙哉。

康熙壬戌中秋前二日。錢塘諸昇題于南山之煙霞精舍。

〔註〕

◇畫有六法──第一冊(總説)에서 註했다。◇好尙──좋아하고 숭상함。嗜好。或擅一長、或兼二妙──蘭竹의 어느 하나를 잘 그리는 사람이 있는가 하면 두 가지를 다 잘 그리는 사람도 있다는 것。◇郭崇韜──五代의 唐國 名臣。代州 雁門 사람。◇成都──蜀의 옛서울。지금의 四川省 成都縣。◇張立·黃筌·崔白·文湖州·蘇眉山·趙孟堅·孟頫·仲穆·管仲姬·吳仲圭·柯九思·倪雲林·鄭所南──다 본문에 註가 나온다。◇戴呂鮑夏·柯九思──戴는、明의 戴進이니 자는、靜庵 또는、王泉山人이라 하고、錢塘 사람。산수와 인물화를 다 잘 했고、묵죽과 포도는 精絕하다는 칭송을 들었다。呂는 明의 呂端俊이니 대를 잘 그렸다。鮑는、明의 鮑原禮일 것。夏는 명의 夏泉이니、자는 仲昭。永樂年間의 進士로 中書舍人이 되고、太常卿이 되었다。詩書畫를 다 잘 했다。◇趙雲門──畫史會要에는 명의 趙化龍의 자가 雲門이니、四明人으로 그림을 잘 했다 했고 圖繪寶鑑續纂에는 淸의 趙龍의 자가 雲門으로、난죽을 잘 했다고 했다。그 어느 사람을 가리키는지 확실치 않다。◇喬梓──父子를 이르는 말。趙龍의 아버지도 화가였다。◇不相襲──前人의 흉내를 내지 않는 것、◇康熙壬戌──康熙二十一年을 말한다。

畵傳合集例言

一、 화전(畵傳) 초집(初集)이 이루어졌을 때, 친구의 장인이신 이립옹(李笠翁) 선생께서 보시고 기뻐하셔서 「과거 산수 화가의 부전(不傳)의 깊은 도리, 뜻으로 체득할지언정 말로는 이르기 어려운 그것을 이제 판각에 부쳐 천하에 공개키로 하니, 이는 실로 천지의 비밀을 누설시키는 짓이다. 우주는 지대하거니, 무엇인들 없는 것이 있겠는가. 무릇 일초일목(一草一木)과 비조곤충(飛鳥昆蟲)에 종에 지나지 않을 뿐이다. 그러나 이것은 그림의 일로서, 고인으로 각기 한 부분에 장기를 발휘해 이름이 일시에 무거웠던 이는 일일이 기록할 수 없을 만큼 많다. 이를 출판하여 천하에 공개한다면 어찌 천지간의 일대유쾌사가 아니냐」고 말씀했다. 이같이 격려를 받은 내 친구는, 이를 위해 작품을 모음에 있어서, 무릇 고가와 먼길을 찾아 수집하지 않음이 없었다. 다행히 명화가 많이 입수되어 독자의 감상을 위해 이를 제공할 수 있는 문제였으나 다만 그림 속의 색채, 인쇄의 정미(精微)함은 전혀 경청담원(輕淸淡遠)하여 그 신묘함을 얻어야 되는 것이기에 어려움이 따랐다. 붓을 들어 종이에 그릴 수 있는 사람이라 해서 스스로 칼을 잡아 판목에 새길 수는 없는 문제였으며, 칼을 잡아 판목에 새길 수 있는 사람이라 해서 그 색채의 경청담원함을 종이 위에 꼭 나타낼 수 있다는 보장은 없었다. 이 때문에 주저하여, 저도 모르는 사이에 팔짱을 끼고 별도리 없음을 탄식하기도 했다.

천지가 필시 이 깊은 도리를 숨기려 하여 알리기를 원치 않는 것이 아닌가 하고도 생각했다. 반드시 조각하는 사람은 칼을 붓처럼 써서 그 활발한(飛揚) 필법을 체득해야 하고, 인쇄공은 능히 비로 물들이면서 그 경청(輕淸)한 염법(染法)을 체득함을 기다린 다음에야 필묵의 비밀은 전달될 것이었다. 그리하여 마침내 십팔년 동안이나 널리 기술자를 찾은 끝에 비로소 그 적임자를 얻기에 이르렀다.

이에 정성을 기울여 조각하고 마음을 다해 물들이니, 어쩌다가 붓을 잡고 미치지 못하는 곳이 있으면 칼을 잡은 자가 이를 맡고, 칼을 잡고 미치지 못하는 곳이 있으면 비를 잡은 자가 이를 맡아 한 폭의 그림을 만들어내기 위해 전후 분별하여 수십 판이어서 판목의 높이가 자를 넘는 수가 있었고, 한 판목의 인쇄에서 색채의 농담을 분별하기 수십차여서 인쇄에 긴 시일을 소비한 적도 있었다. 이리 정성을 들였기에 그림 하나가 나올 때마다 비단 기호가들이 이를 보고 무릎을 치면서 칭찬했을 뿐 아니라, 전문 화가들까지도 이를 보고는 크게 칭송하여 인정해 주지 않는 사람이란 없었다.

이 책의 내용은, 초목화훼(草木花卉)로 주(主)를 삼는다. 그런데 초목 중에서, 봄의 난초·여름의 대·가을의 국화·겨울의 매화 같은 것은 고금 사람 중 그 어느 하나에 뛰어난 이가 많아, 그 아름다운 작품들을 일일이 수록할 수 없을 지경이다. 내 친구는 이것들을 모아 전편을 삼았다. 내 친구는 세상 사람들이 벽에 그림을 걸어 놓음에 있어서 반드시 사시(四時)에 구애되는 것을 비웃어 왔다. 지금 이 책을 엮는 마당이라고 하여 어찌 탓했던 바를 마다시 흉내냈겠는가. 우연히 구별하여 질(帙)을 나누다가 보니 마침서로 같게 된 것뿐이다. 이 뒤를 잇는 것은 초본의 화훼(花卉)인 바, 여기에는 초충(草蟲)을 첨가하기로 하고 대본(大本)의

화훼에는 비조(飛鳥)를 덧붙여, 이를 모아 후편을 삼았다. 신사(辛巳) 춘초(春初)에 공인들을 말릉의 절에 모이고, 가을철 국화를 거친 뒤에야 책을 완성했다. 참으로 마음을 판루(板鏤)와 같이하고 인쇄에 관심있는 사람들은 식자는 이를 살피시기 바란다.

一、왕온암(王蘊菴)·제희암(諸曦菴)은 무림(武林)의 명가(名宿)이시다. 화전 제二집에 제희암에 관한 청을 들으시고, 두 선생께서는 백발이 소소하시면서도 기꺼이 일에 종사하여 三년 만에 이를 완성하셨다. 난죽의 두 가지는 다 희암께서 만드신 바로, 온암이 이를 도우셨다. 온암은 특히 화훼에 뛰어나 명성이 양절(兩浙)을 압도하시는 터이다. 그러므로 화훼의 한 권은 온암의 손에서 나왔다. 옛날 선대인 운장공(雲將公)께서는 매화나무 심기를 좋아하셨다. 그래서 지금도 포청각(抱青閣) 소원(小園)에는 아직 백여 수나 남아 있다. 또 선숙(先叔) 영량공(穎良公)께서는 국화 심기를 즐기셔서, 꽃이 필 때마다 구름처럼 구경군이 모여들었다. 온암은 아울러 이를 좋아하여 두 꽃이 피어는 서리도 마다하지 않고 눈을 밟아 새벽에 이르러서야 비로소 돌아가곤 하셨는데, 꽃의 아름다움은 「새벽 바람에 이슬을 받고 어스름 달밤에 안개가 낀 것보다 더 묘한 것은 없다」고 말하셨다. 그래서 온암께서는 매국의 두 가지에 있어서, 자재(自在)한 화필을 휘둘러 각각 한 책을 만드셨다. 이제 두 분께서 도산(道山)으로부터 돌아가신 지 十여 년이 되었고, 내 친구가 서화를 징집(徵輯)한 지 十八년이나 지났다. 천하에서 이런 유의 책이 있기를 바람이, 시일이 오래 될수록 더욱 간절한 바 있기에 기향을 전해 인쇄에 부치기로 했다. 이보다 앞서 화전 초집은 노우(老友) 왕안절(王安節)이 모사했었는데, 이 책도 안절 형제에게 부탁해

만들었다. 두터운 세괴를 생각하여 역시 기꺼이 응해 주었다. 마침 그 중계 복초(苾草)가 초(楚)에서, 돌아왔으므로 함께 이 일을 했다. 헤아리기에 난죽매국(蘭竹梅菊) 二백 二十여 매에서, 복초가 그 깎아야 할 것을 깎은 것이 반쯤 되고 또 늘여야 할 것을 늘인 것이 또 반쯤 된다. 초목화훼(草木花卉) 중에 비조와 곤충 二백 三十여 매를 붙인 것에 이르러는, 복초가 모사하고 추가한 것이 十분의 七은 된다. 매 책마다 이루어지기 전, 각색(各色)을 그리고 모사하느라 애썼다. 그리고, 이를 판목에 새기는데는 그 계제(季弟) 사직(司直)이 이를 주재했으며 책을 하나가 이루어지려 할 때는 안절과 상의하여 비평을 받아 결정했다. 이 책에서, 내 친구는 추위와 더위를 꺼리지 않고 무릇 꽃 하나 풀 한 포기, 한 자 한 구절을 비록 땀이 비쳐 나고 손가락이 망치처럼 어는 한이 있어도 반드시 복초(苾草)에게 나아가 하나를 모사하고 옛것을 고증하여, 잘 헤아린 끝에 비로소 판목에 새기게 했다. 옛날 고호두(顧虎頭)는 의희(義熙) 연중(年中)에 세상으로부터 삼절(三絶)이라는 소리를 들었거니와, 이 책이 세상에 유포하자 다 왕씨삼절이라는 말을 한다고 들었다.

一、그림이 있었던 이래 위진(魏晉)에 이르도록 서화에 아울러 뛰어난 분은 있었어도 그림 속에 제영(題咏)을 곁들이는 풍속은 없었다. 당인(唐人)이 처음으로 성씨를 표시하고, 혹은 연월일을 적어 넣기도 했으며, 송원(宋元)에 이르러 서와 화에 아울러 뛰어난 사람들이 처음으로 붓을 떨어뜨려 문장을 이룸으로써 임리한 글씨와 그림이 종이에 가득케 되었으니, 이 점 옛날을 능가했다고 할만하다. 이 각(刻)에서는 고금의 제구(題句) 위로는 진당(晉唐)으로부터 아래론 원명(元明)에 이르기까지 혹은 시, 혹은 사, 혹은 부, 혹은 찬이 다 그 그림과 들어맞는 것을 택했다. 혹은 원래 가구(佳句)가 있는지라 그 진본을 보존하고, 혹은 일

찌기 제영이 없었던 것은 대신 이름지어 써 주기를 청하기도 했

다. 혹은 다만 녁 자를 표제하기도 하고, 혹은 전현(前賢)의 것

을 모방하기도 했다. 그리하여 자법의 제체(諸體)가 다 갖추어지

기에 이르고, 조각에서는 조금도 잃는 바가 없어서 될수록 서와

화가 아울러 아름다운 경지에 이를 것을 기약했다.

一, 고인은 그림을 그리면서 대부분 성명을 기록하지 않았다.

나무 뿌리나 돌 틈에 압자(押字)를 그려 넣는 사람도 있었고, 몰

래 소해(小楷)의 성씨(姓氏)를 만들어 넣어 그려 넣은 것이 나

주름이나 무늬 같은 것도 있었다. 시대가 내려와 오대(五代)에서

송원(宋元)에 이르러 비로소 명백히 성명을 기록하는 습관이 생

겼다. 명의 경우도 같았다. 이 판본은 명화를 모두 모은 것이니, 수석의

명사의 제영(題詠)을 구해 써 넣고 자기의 성명은 기록하지 않은

것도 있고, 그림에는 뛰어났어도 글씨는 따르지 못하는 것도 있

고, 규수(閨秀)라고 하여 서명하기를 원치 않는 이도 있었다. 그

래서다 인기(印記)를 표해 이름이 불후(不朽)하기를 기했다.

一, 지금까지 회화는 가업으로 이어받든가 아니면 사제 사이

에 주고 받든가 하여 퍼져 왔는 바, 화전(畫傳) 초집(初集)이 세상

에 퍼진 다음부터는 국내 사람 모두 산수를 그리는 것쯤 누구나 배

워서 이를수 있음을 알게 되었다. 이 책의 내용은 난·죽·매·

국·초본의 화훼·곤충·비조 등 무릇 여덟 가지인 바, 이를 나

누어 전후 二편으로 하고 책은 상하로 나누었다. 상책에는 첫머

리에 화법의 원류를 자세히 밝혀, 사람으로 하여금 비롯하는 곳

을 알게 했다. 다음으론 화법가결(畫法歌訣)을 밝혀, 이를 나

하여 근본으로 삼을 바를 알게 했다. 다음으론 기본양식(起手各

式)을 밝혀, 사람으로 하여금 붓을 잡고 그림 그리는 방식을 알

게 했다. 그리고 하책(下册)에서는 널리 고금 명화의 전폭(全幅)

을 모사하여, 사람으로 하여금 사승(師承)함이 있음을 알게 했다.

그러므로 총명한 사람은 한 번 보는 것만으로 이해할 것이며 결

국에 가서는 규방의 여성들이 붓을 휘두르고 애들도 그림을 곧잘

그림을 보게 될 것이다. 그러기에 이 또한 문명한 세상, 찬란한

태평성세에 조그만 보탬이 되리라 생각해 한다. 무릇 그림은 선염법

(渲染法)을 쓰지 않는 한 뛰어난 솜씨로 치지 않는다. 이 책에서

는 녹(綠)을 불리고 단(鍛) 주(朱)를 갈며 청(靑)을 바래고 분(粉)

을 붙이는 수십 가지 일에 관해, 금침(金針)을 아끼지 않고 자세

히 풀이해 후편에 실었다. 색을 써서 선염(渲染)에 있어서는

누구나 최선을 다하는 터이지만, 사방의 기풍이 같지 않고 기호

에도 각기 차이가 지게 마련이다. 문인운사(文人韻士) 중에는 담

아(淡雅)한 사의 사의(寫意)를 좋아하는 이도 있고, 구륵(鉤勒)의 정

교함을 좋아하는 이도 있다. 따라서 옛사람들의 그림 그리는 태

도도 원래 두 갈래로 갈리었던 것인 바, 이 책에서는 두 경향의

것을 아울러 수록했으므로 거의 아속(雅俗)을 함께 감상하는 결

과가 되겠다.

一, 구본(舊本)의 화훼 그림은 먹만을 쓴 사람도 있고, 약간

빛을 써서 선염하는 기술을 아는 사람도 있어서 거칠고 야하지

않으면 쵀쵀묵은 수법뿐이었으니 어찌 습견(習見)이 적지 않다

하겠는가. 또 그들이 법으로 삼은 것도 반드시 좋지는 않았다.

이 각(刻)은 왕제오(王諸五) 선생이 시종 모사하셔서, 문인의 능

사를 다하고 고금(古今)의 기관(奇觀)을 기울이며 진선진미한 끝

에 모아서 전서(全書)를 완성한 터이다. 미원장(米元章)의 서화

선(書畫船)쯤 어찌 말하기에 족하랴.

一, 왕제오 선생이 수고를 아끼지 않고 널리 천하 문인들의

서화를 수집하기 거의 二十년이 되었다. 그리고 친구가 막대한

비용을 꺼리지 않고, 널리 고인의 진본을 구입해 막대한 양을 비

치해 놓고 감정에 대비했다. 한 권이 이루어질 때마다 모사하여

뜻대로 되지 않으면 더욱 정확을 기해, 그 때문에 퇴락한 서화
와 화계로 쓴 시사가 묶여서 상자에 가득한 결과가 되어 쇄금단
벽(碎金斷璧)의 느낌이 들었다. 그래서 일일이 소중히 보관하여,
책을 내는 고심을 기념하기로 했다.

原文

一畫傳初集成。友婦翁李笠翁先生一見而喜。謂向來畫山水家不傳之奧理。可以意會。難以言宣。今且登之棗梨。公之天下。是誠洩天地之秘矣。然此不過畫之一種耳。宇宙至大。何所不有。凡一草一木。飛鳥昆蟲。古人各擅一長。名重於時者。不可勝紀。亦能登之棗梨。公之天下。豈非天壤間一大愉快事哉。友爲是竭力訪輯。凡故家遠道。莫不蒐求。幸名畫如林。可供鑒賞。但畫中渲染精微。全在輕清淡遠得其神妙。可以筆臨於紙者。自不可刀鎪於板。可以刀鎪於板者。自不能必其渲染之輕清淡遠於紙。因是蹰躇。不覺有束手技窮之嘆。豈天地必欲秘此奧理。印者能以帚作染。得其輕清淡染法。逡博訪揚筆法。十有八年。始得其人。加意鎪鏤。覃心渲染。則筆墨之秘傳矣。善手。捉刀者及之。捉刀所未及者。操帚者及之。間有握管所未及者。有印至移時者。每一圖出。不但嗜好者見之。一板之工。分別輕重。後先。凡數十板。有積至臨尺者。擊節稱羨。即善畫者見之。莫不噴噴許可。是集所載。以草木花卉爲君。而草木中。如春之蘭。夏之竹。秋之菊。冬之梅。古今人。專工一種者。美不勝收。因輯爲前編。友鑿咲世俗壁懸圖畫。必拘四時。今編是刻。豈尤而效之耶。偶區別分帙。適相符耳。繼此則草本花卉。附以草蟲。木本花卉。附以飛鳥。輯爲後編。辛巳春初。鳩工於秣陵僧舍。至秋菊開殘。嶺梅初放。歷四時而後成書。眞心同板鏤。印得心傳。不辭艱苦。識者鑒之。

一王蘊菴。武林名宿也。聞畫傳二集之請。兩先生白髮蕭蕭。欣然任事。三年乃成。蘭竹二種。俱曦菴所作。蘊菴佐之。蘊菴尤工花卉。名冠兩浙。故花卉一冊。獨出蘊菴之手。昔先大人雲將公喜植

梅。至今抱青閣小園。尚存百餘樹。先叔潁良公喜栽菊。每至花放。觀者如堵。蘊菴兼好之。值二花開時。凌霜踏雪。黎明而至。夜分始歸。自謂花之精神。莫妙於曉風承露。淡月籠烟。故蘊菴於梅菊二種。得心應手。各爲一冊。今兩賢之返道山。十餘年矣。友徵輯書畫。亦歷十有八年。宇內望有成書。久而愈切。因欲刻期付梓。先是畫傳初集。乃老友王子安節定正摹古。是集仍託安節昆仲爲之。篤念世好。亦欣然首肯。時値其仲弟宓草楚歸。共襄是事。計蘭竹梅菊二百二十餘葉。宓草刪其可刪者半。增其不可不增者亦半。至草木花卉中。附飛鳥昆蟲二百三十餘葉。宓草倣摹增入者十之七。每冊將成。折衷於安節。品隲編定。是集也。友不憚寒暑。凡一花一草。一字一句。雖汁揮如雨。指凍如鎚。必就宓草摹今証古。尌酌盡善。始付剞劂。昔顧虎頭於義熙中。世稱三絕。是書行世。僉謂王氏三絕云。

一自有圖畫以來。以迄魏晉。畫圖中。尚未有題咏。唐人始標姓氏。或以年月。至宋元。字畫兼優者。始落筆成章。淋漓滿紙。過於往茲刻古今題句。上自晉唐。下及元明。或詩或詞。或賦或贊。皆擇其與畫吻合。或原有佳句。存其眞本。或未嘗有題咏。代乞名書。或只標題四字。即青區以內。或書臨倣前賢至字法諸體悉備。剞劂纖毫不失。務期書畫並臻美善。

一古人所畫。多不署姓氏。有於樹根石隙中。作押字者。有密作小楷姓氏。望之如樹石皴紋者。降自五代。以及宋元。始明署姓氏。明亦因之。是刻畢集名畫。有既求名人題咏。不及復載姓氏者。有工於畫。遜於書者。有閨秀不欲署名者。皆誌以印記。用垂不朽。

一從來繪事。非箕裘遞傳。即青藍授受。自畫傳初集行世。盡知圖寫山水。人人可學而至。是集所載。曰蘭。曰竹。曰梅。曰菊。曰草本花卉。曰木本花卉。曰昆蟲。曰飛鳥凡八種。分爲前後二編。冊分上下。上冊首詳畫法源流。使人知所始。次詳畫法歌訣。使人知所宗。次詳起手各式。使人知握管從事。下冊徧倣古今名畫全幅。使人知所師承。慧心人一見而解。行看閨閣揮毫。童蒙善畫。

是亦文明之世。黼黻太平之小補焉。

一繪事非渲染不為工。是集凡錘綠研朱。漂青傅粉。數十事。不吝金
針。詳明詮釋。載於後編。則用色渲染。未有不盡善者矣。

一四方風氣不同。好尚各別。文人韻士。有嗜淡雅寫意者。有嗜鈎勒精
工者。古人作畫。原分兩途。是集二美兼收。庶幾雅俗共賞。

一舊本花卉圖畫。有止用墨印者。有稍知用色渲染者。非俗惡鄙俚。即
陳陳相因。豈曰習見不鮮。亦屬為法未善。是刻王諸五先生。後先臨
摹。竭文人之能事。罄今古之奇觀。盡美盡善。彙成全書。米家書畫

船。何足道耶。

一王諸五先生。不憚任勞。徧輯宇內文人書畫。幾二十年。友不惜重
費。徧購古人真本。充笥盈篋。以備鑒定。每一卷成。凡臨摹未臻盡
美。及精而益求其精。退落書畫。及題寫詩詞。檢束盈箱。有如碎金
斷璧。一一珍臧。以志著書之攻苦云。

一是書成後。本坊祠刻甚多。祈宇內文人。不惜染翰揮毫。藉光梨棗。
或寄金陵芥子園甥館。或寄武林抱青閣書坊。當次第集腋成裘。珍如
拱璧。謹將書目。開列於左。

青在堂畫蘭淺說

복초씨가 말했다. 난·죽·매·국의 종류별로, 전도(全圖) 앞에 고인(古人)을 참고하고 증거로 삼아 거기에 자기 의견도 섞어서 반드시 먼저 갖가지 법을 말하고, 다음으로 가결(歌訣)을 싣고, 다음에 붓을 일으키는 따위의 여러 법식에 언급한 것은 순서를 쫓아 이를 구하기에 편리하도록 한 것이다. 이를테면 글자 쓰기를 배우는 경우, 반드시 삐치고 긋는 법과 획이 적은 글자부터 시작하여 차츰 획이 많은 것을 배우고, 한 붓이나 두 붓으로 쓸 수 있는 글자부터 시작해서 차차 십수필(十數筆)이 필요한 글자에 이르는 것과 같다. 그러므로 붓을 일으키는 법식의 대목에서 꽃과 잎에 대해, 꽃잎이 적은 것에서 시작해서 꽃잎이 많은 것에 이르고, 작은 잎에서 시작해 큰 잎에 이르고, 한 개의 가지에서 시작해 떨기가 진 가지에 이르도록 각기 분류하여 편집한 것은 초학자로 하여금, 이를테면 영자(永字)의 팔법(八法)을 터득하면 어떤 자라도 이 법을 벗어나지 않는 것같이, 내 의견을 따라 깊이 탐구한다면 기술의 향상이 있을 것으로 믿는다.

原文

宓草氏曰。每種全圖之前。考證古人。參以己意。必先立諸法。次歌訣。次起手諸式者。便於循序求之。亦如學字之初。必先撇畫省減。以及起手式。故起手式。自一筆二筆至十數也。由小葉以及大葉。由單枝以及叢枝。花葉與枝。由少瓣以及多瓣。各以類從。俾初學胸中眼底。如得永字八法。雖千百字。亦不外乎是。庶學者由淺說而深求之。則進乎技矣。

[註] ◇宓草氏——王蓍니, 字는 宓草。즉, 王槩 安節의 아우다。山水는 大癡의 필치를 터득하고 花卉翎毛도 잘 했으며, 詩歌·書法에도 능했다。◇全圖——완성된 그림。◇考證——참고로 하고 증거를 삼는 것。◇歌訣——처음에 실은 畫葉層次法·畫葉左右法 따위를 가리킨다。◇諸法——畫法의 秘訣을 노래한 韻文, 四言畫蘭訣·五言畫蘭訣 따위를 말한다。◇起手諸式——그리기 시작할 때의 법식과 기타의 법식。◇撇畫——書法의 이름。撇은 삐치는 일이니, 오른쪽 위에서 왼쪽 아래를 향해 비스듬하게 붓을 움직이는 일。畫은 劃어니, 가로 또는 세로 선을 긋는 법이다。◇省減——字劃이 적은 것。◇繁多——자획이 많은 것。◇永字八法——書法의 이름。唐의 張懷瓘이 書法을 논하면서 永字를 예로 들어 永字八法이라 했다。王羲之가 만든 것이라는 설도 있다。또 莊子 養生篇에 나오는 말。◇進乎技——기술에 있어 진보가 있음。

畫蘭源流

묵란을 그리는 일은, 송말 원초(宋末元初)의 정소남(鄭所南)·조이재(趙彝齋)·관중희(管仲姬) 이후 성행하여, 뒤를 이어서 일어나는 화가들이 언제나 끊이지 않았다。그러나 화풍은 둘로 나뉘었다。하나는 문인이 감흥을 여기에 기탁하는 경우니, 방일한 기운이 붓끝에 나타났고, 하나는 규수가 그 진수를 전하는 경우인 바, 유한한 모습이 종이 위에 떠올라 각기 뛰어난 솜씨를 발휘했다。조춘곡(趙春谷)과 중목(仲穆)은 가법(家法)을 전했고, 양보지(揚補之)와 탕숙아(湯叔雅)는 숙질간으로 함께 난초를 잘 그렸으며, 양유간(楊維幹)과 이재(彝齋)는 동시대인으로 다 자(字)가 자고(子固)였는데, 함께 난을 잘 그려서 우열을 가리기 어려웠

다. 이리하여 명조(明朝) 말년이 되매 미쳐、장정지(張靜之)·항
자경(項子京)·오추림(吳秋林)·주공하(周公瑕)·채경명(蔡景明)·
진고백(陳古白)·두자경(杜子經)·장냉생(蔣冷生)·육포산(陸包山)·
하중아(何仲雅) 등이 배출하여、참으로 먹이 뭇향기를 토하고 벼
루가 구완(九腕)보다도 많은 상태여서 한때의 성황을 이루었다.
관중희 뒤에 여자들이 다투어 난을 그렸고、명말에 오자 마상란
(馬湘蘭)·설소소(薛素素)·서편편(徐翩翩)·양완약(揚宛若) 등이
다 기생의 몸으로 난을 그렸다. 비록 난초에게 부끄러움을 끼친
점은 없지 않으나、그러면서도 초탈불범(超脫不凡)한 데가 있어
서 다른 풀들과는 같이 볼 수 없는 점이 있다.

[原文]

畫墨蘭。自鄭所南。趙彝齋。管仲姬後、相繼而起者。代不乏人。然分
爲二派。文人寄興。則放逸之氣。見於筆端。閨秀傳神。則幽閒之姿。
浮於紙上。各臻其妙。及仲穆。以家法相傳。揚補之。與湯叔
雅。則甥舅媤美。楊維幹。與彝齋。同時皆號子固。且俱善畫蘭不相上
下。以及明季。蔣冷生。張靜之。項子京。吳秋林。周公瑕。蔡景明。陳古白。
杜子經。何仲雅。眞墨吐衆香。硯滋九腕。陳古白。極
一時之盛。管仲姬之後。女流爭爲效顰。至明季馬湘蘭。薛素素。徐翩
翩。楊宛若。皆以煙花麗質。繪及幽芳。雖令湘腕蒙羞。
凡。不與衆草爲伍者矣。

[註]
◇源流——물의 근원과 末流의 뜻이니、本末이라는 말과 비슷하
다. 沿革의 뜻이다. 連江 사람.
◇鄭所南——鄭思肖이니、字는 憶翁이요 호
가 所南이었다. 난죽을 잘 그리고 시에 능했다. ◇
趙彝齋——趙孟堅이니 자는 子固、彝齋居士라 호했다. 宋朝의 一
族으로 진사과에 급제하여 한림학사까지 이르렀는데、송이 망하
자 벼슬하지 않고 秀州의 廣鍊鎭에 은거했다. 水墨白描의 水仙·
梅·蘭·山礬·竹·石을 잘 그렸고、梅譜가 있어서 세상에 전한
다. ◇管仲姬——管夫人 道昇이니、자는 仲姬요 유명한 趙子昻

의 부인이었다. 魏國夫人의 贈職을 받았다. 墨竹蘭梅는 筆意가
淸絶했고、晴竹新篁은 그녀의 창신한 바여서 후인의 본이 되었
다. 또 산수와 불상을 잘 그렸다. 그녀의 行書·楷書는 남편 趙
子昻과 同異를 분간키 어려워졌다. 여류명필로서 衛夫人 이후의 제
일인자였다. ◇趙春谷——송의 趙孟奎니 자는 文耀、호를 春谷
이라 했다. 벼슬은 秘閣修撰에 이르고、竹石蘭惠를 잘 그렸다.
◇仲穆——원의 趙雍이니 자요、孟頫의 아들이었다. 벼
슬은 集賢待制·同和湖州路總官府事에 이르렀다. 山水는 董源에
師事하고 人馬竹石을 잘 그렸다. 眞行草篆에도 능했다. ◇揚補
之——송의 揚无咎는 漢의 揚子雲의 자손으로 자는 補之、호는
逃禪老人。또 淸夷長者라는 호도 썼다. 수묵인물을 李公麟에게
배우고、그 梅竹松石水仙은 淸淡閒雅하여 이름이 높았다. ◇湯
叔雅——송의 湯正仲이니、자는 叔雅。江西人으로 揚補之의 甥
姪이었다. 호는 閒庵。揚補之의 遺法을 잇고 新意를 발휘해 梅
竹松石水仙花를 잘 그렸다. ◇楊維翰——元人의 甥、어
머니의 형제를 舅라 하
고、自號를 方塘이라 했다. 文은 三蘇를 좋아하고 字帖은 雙井
의 황씨를 좋아했는데、만년에 墨蘭竹石을 그리기 시작해 매우
정묘했다. ◇張靜之——明의 張寧이니 자를 靖之라 하고、一卷
에서는 靜으로 쓰고 있다. 진사과에 올라 禮科給諫
벼슬을 했다. 人物山水를 잘 그리고 書에 이름이 있었다. ◇項子
京——明의 項元汴이니 자는 子京、호를 墨林居士라 했다. 山水
를 大癡·雲林에게서 배우고、古木松竹蘭梅를 잘 그리고 書에도
능했다. ◇吳秋林——明人으로 서화를 다 잘했다. ◇周公瑕——
周天球니 자를 公瑕、호를 幼海라 했다. 난을 잘 그리고 書에
도 능했다. ◇蔡景明——蔡一槐니、자는 景明。진사과에 급제하
여 廣東參議가 되었다. 墨蘭竹石을 잘 그리고 小楷行草에도 능
했다. ◇陳古白——陳元素니、자는 古白。明人。詩·書·畫에 능
하고、특히 墨蘭을 잘 그렸다. 私謚를 貞文先生이라 하고、저술

이 전한다。◇杜子經──經은 紵의 誤字로 생각된다。杜大綬의 자는 子紆니、명의 吳人。산수를 잘 그리고 해서에 능했다。七十이 넘어서 華嚴經 八十一卷을 써서 天宮寺에 간직했다。◇蔣冷生──명의 蔣淸이니 자는 冷生。蘭竹文石을 잘 그리고 詩書에도 능했다。◇陸包山──陸治니、자는 叔平。包山에 거주하면서 包山子라는 호를 썼다。寫生은 徐黃의 遺意를 본받고、산수에도 능했다。古文을 잘 하고 시에도 뛰어났으며 行楷에도 능했다。◇何仲雅──명의 萬曆 丙子

仲雅는 자요、이름은 淳之。호는 太吳라 했다。명의 萬曆 丙戌에 진사과에 올라 벼슬이 侍御에 이르렀다。◇山水蘭竹을 잘 그리고 행서에도 능했다。◇墨吐衆香 硯滋九畹──楚辭에、余旣滋蘭之九畹兮 又樹蕙之百畝라는 句가 있어서、九畹으로 蘭을 심는 故實로 삼게 되었다。畹은 三十畝。먹은 많은 香을 토하고、九畹으로 蘭을 심는 뜻。◇馬湘蘭──湘蘭은 난초를 잘 그려서 湘蘭 소리를 들었다。◇薛素素──명의 薛五니、자는 素卿·潤卿、또는

素素라 했다。난죽을 잘 그리고 시에도 능했다。◇楊宛若──楊宛이니、자를 苑若이라 하고 명대의 金陵 사람이다。茅元儀의 측실이 되었는데、金陵의 기생。묵란을 잘 그렸다。◇煙花麗質──아름다운 기녀를 형용한 말。◇幽芳──난을 가리킴。◇湘畹──앞의 九畹과 같다。湘은 楚辭의 작자인 屈原이 귀양간 곳이다。

畫葉層次法

난을 그리는 일은、전적으로 잎을 그려야 하고、잎에서는 시작하는 패가 결정된다。따라서 먼저 잎을 그리는데 어떻게 다루느냐에 따라 성

는 첫붓이 중요하다。이 첫붓에 정두(釘頭)·서미(鼠尾)·당두(螳肚)의 세 법이 있다。둘째붓은 첫붓의 잎사귀와 교차되어 봉황의 눈과 같은 형태가 되어야 한다。세째붓에서는 둘째붓에서 만들었던 봉안(鳳眼 혹은 象眼) 형태를 깨뜨린다。네째붓·다섯째붓에서는 꺾어진 잎을 섞는 것이 좋다。밑의 떨기진 뿌리 께는、그 모양을 붕어의 머리처럼 한다。떨기가 지고 잎이 많은 것은 잎의 끝이 아래로 향하든가 위로 향하든가 해서 생동하는 기운이 나도록 하고、잎과 잎은 서로 교차되기는 해도 겹치는 일이 없도록 하는 것이 좋다。난 잎사귀는 가늘고 부드러우며 혜(蕙)의 잎사귀는 거칠고 군센 것이 난과 혜의 잎사귀의 차이다。난 잎사귀를 그리는 법은 대략 이것으로 구비된 셈이다。

[原文]
畫蘭全在於葉。故以葉爲先。葉必由起手一筆。有釘頭鼠尾螳肚之法。式若魚頭。下包根籜。二筆交鳳眼。三筆破象眼。四筆五筆宜間折葉。成叢多葉。宜俯仰而能生動。交加而不重疊。須知蘭葉與蕙異者細柔與粗勁也。入手之法。略具於此。

〔註〕
◇釘頭──뿌리 께에 나는 끝이 뾰족한 작은 잎사귀를 말한다。못대가리 비슷하기에 붙은 이름。◇鼠尾──잎 끝이 가늘고 길어서 쥐꼬리 비슷한 모양인 것을 이르는 말。◇螳肚──螳螂의 배 같은 모양을 한 것을 이르는 말。◇交鳳眼──두 잎이 서로 교차해서 鳳凰의 눈 같은 모양이 되는 것을 가리킴。◇破象眼──象眼은 鳳眼과 같은 뜻。破鳳眼이라고도 한다。◇鳳眼──象眼 속에 들어가 그 형태를 깨뜨리는 것。破鳳眼이라 말한다。◇下包根籜──下部의 叢生한 뿌리를 말한다。◇蘭──一莖一花인 것을 蘭이라 부르고、一莖數花인 것을 蕙라 부른다。

畫葉左右法

난잎을 그리는 데는, 왼쪽에서 그리기 시작하는 방법과 오른쪽에서 시작하는 방법이 있다. 난잎 그리는 것을, 잎을 삐친다(畫葉) 하지않고 잎을 삐친다(撇葉)고 하는 것은, 글씨에서 삐치는 법을 쓰는 것과 비슷한 점이 있기 때문이다. 잎을 그릴 때 손을 움직이는 데 있어서, 왼쪽에서 시작해 오른쪽으로 끄는 것은 순(順)이며, 오른쪽으로부터 왼쪽으로 끄는 것은 역이다. 처음 배우는 이는 순수(順手)를 먼저 익혀야 한다. 그것은 운필이 편한 까닭이다. 그러나 공부가 진전됨에 따라 역수도 익혀야 한다. 그리하여 좌우의 필법을 다 잘 하게 되어야 비로소 정묘하다 할수 있다. 만약 순수에만 구애된 나머지 한쪽만으로 치우친다면 완전한 화법이라고는 하지 못한다.

原文 畫葉有左右式。不曰畫葉。而曰撇葉者。亦如寫字之用撇法。手由左至右爲順。由右至左爲逆。初學須先順手。便於運筆。以至左兼長。方爲精妙。若拘於順手。只能一邊偏向。則非全法矣。

〔註〕 ◇撇葉──撇은 원래 書道의 용어니, 오른쪽 위로부터 왼쪽 아래로 비스듬하게 붓을 끌어서 힘차게 삐치는 법이다. 蘭葉 그리는 것은, 아래에서 위를 향해 선을 그으므로 이것과는 다르다 하겠으나 筆勢에 비슷한 데가 있기에 撇葉이라고 하는 것이다.

畫葉稀密法

난잎은 비록 수필(數筆)로 된 간단한 것이라도 그 풍격신운(風格神韻)은 표연하여, 이를테면 안개로 된 옷자락을 끌고 달을 패옥(佩玉)으로 띤 신선이 훨훨 자유로이 날아다녀, 일점의 속기도 없는 것 같아야 한다. 떨기진 난을 그리는 데는, 잎이 꽃을 뒤덮도록 하여야 한다. 꽃을 그린 다음에 잎을 그려 넣도록 하면 된다. 잎은 뿌리에서 나온 듯이 보인다 해도 혼잡한 인상을 주어서는 안된다. 뜻은 이르고 붓은 이르지 못했다는 경지가 되어야 비로소 노련한 화가라 할 수 있다. 서너 잎에서 수십 잎에 이르기가지, 잎이 적어도 쓸쓸한 느낌이 안 들고 많아도 혼란한 인상이 없어서 많건 적건 스스로 적절함을 얻을 수 있어야 한다.

原文 葉雖數筆。其風韻飄然。如霞裾月珮。翩翩自由。無一點塵俗氣。叢蘭葉須掩花。花後更須插葉。雖似從根而發。然不可叢雜。能意到筆不到。方爲老手。須細法古人。自三五葉。至數十葉。少不寒悴。多不絲紛。自能繁簡各得其宜。

〔註〕 ◇風韻──風格神韻。고상한 운치。◇飄然──輕妙한 모양。◇霞裾月珮──안개의 옷자락、달의 佩玉。仙人의 복장。◇意到筆不到──중간에서 붓이 끊어진 데가 있는 것。비록 잎을 그리는 도중에서 붓이 끊어진 경우에도 情意가 충분히 貫通하기만 하면 상관 없다는 것。◇翩翩──훨훨 나는 모양。◇叢雜──혼잡함。

畫花法

꽃을 그리는 데는、 언앙(偃仰)·정반(正反)·합방(含放)의 모든 법을 배워 체득할 필요가 있다。 줄기는 잎 속에 꽂히고 꽃은 잎 밖으로 나와 표리·고저가 충분히 갖추어진다면, 비로소 겹쳐지든가 병행하는 일이 없게 된다。 꽃을 그리고 나서 잎을 그려 넣으면 꽃이 잎 속에 가려지게 된다。 간혹 잎 밖에 나오는 꽃이 있대도 구애될 필요가 없다。 혜초꽃은 난과 대차 없지만 운치는 뒤떨어진다。 혜초꽃은 한 개의 줄기가 정연히 뻗어나고, 그 사방에 꽃이 달리게 마련이거니와、 꽃이 피는 데는 늦게 피는 것도 있고 일찍 피는 것도 있으며 아래쪽으로부터 먼저 피기 시작해 차츰 위쪽으로 피어 올라가고 줄기는 곧아서 서 있는 듯하며 꽃은 무거워 드리워진 것 같으니、 이런 여러 형태가 적절히 표현되어야 한다。 난초나 혜초의 꽃은 꽃잎이 다섯이긴 하나、 그것이 다섯 방향으로 나와서 손바닥처럼 되는 것을 꺼린다。 뒤덮든가 꺾이든가 하여 굴신(屈伸)의 기세가 있어야 한다。 꽃잎은 좁은 것과 넓은 것이 뒤섞여、 그것이 자연스럽게 조화되도록 하면 좋다。 연습을 오래 하여 법식에 숙달하면 생각대로 자유롭게 붓이 움직이게 된다。 처음 배울 때에는 법식을 지켜야 하나、 차츰 법식 밖에 벗어나게 되면 최고의 경지에 이른 것이라 하겠다。

原文

花須得偃仰正反含放諸法。莖插葉中。花出葉外。具有向背高下。方不可拘執也。蕙花雖同於蘭。而風韻不及。花分四面。開有後先。莖直如立。花重如垂。各得其態。蘭蕙之花。忌五出如掌指。須掩折有屈伸勢。鑴官經紊同互。自相昭映。習久決熟。得心應手。初由決中。漸超法外。則爲盡美矣。

〔註〕
◇偃仰正反含放 —— 偃은 아래를 굽어보는 것。仰은 위를 향해 우러러보는 것。正은 앞을 향하는 것。反은 뒤를 향하는 것。含은 꽃망울。放은 꽃이 핀 것。◇拘執 —— 한쪽에 구애되고 집착함。◇重蘂 —— 겹치는 것。포개짐。◇聯比 —— 나란히 서는 것。◇挺然 —— 빼어난 모양。◇五出 —— 다섯 방향으로 꽃잎이 나오는 것。◇掌指 —— 손가락。◇掩折 —— 덮이고 꺾어짐。◇照映 —— 잘 조화가 되는 것。◇盡美 —— 美의 극치를 이름。

點心法

난 꽃에 꽃술을 그려 넣는 것은 미인에 눈이 있는 격이다。 상포(湘浦)의 신녀(神女)의 아름다운 눈매는 능히 전체로 하여금 생기에 넘치게 한다。 그러고 보면 난의 정신을 나타내기 위해서는 꽃술을 그려 넣음이 급소임을 알 수 있다。 꽃의 정미(精微)한 묘처(妙處)는 모두 여기에 있다。 소홀히 해선 안된다。

原文

蘭之點心。如美人之有目也。湘浦秋波。能使全體生動。則傳神以點心爲阿堵。花之精微。全在乎此。豈可輕忽哉。

〔註〕
◇點心法 —— 꽃술을 그려 넣는 법.
◇湘浦秋波 —— 湘浦는 瀟湘의
浦口니、舜의 二姬인 娥皇과 女英이 湘水에 익사하여 그 神이 되
었다는 전설이 있다. 秋波는 여인의 눈이 아리따움을 형용한 말.
◇傳神以點心爲阿堵 —— 傳神은 정신을 나타내는 것. 顧長康이 사
람을 그리고 눈동자를 안 그렸는데、질문에 답하여 一四體의 妍
媸는 원래 妙處와 관계 없으니、傳神寫照는 바로 阿堵 속에 있
다고 했다는 것. 阿堵는 晋代의 속어로、這箇(이것)와 같은 말
이다.

〔原文〕
元僧覺隱曰。嘗以喜氣寫蘭。怒氣寫竹。以蘭葉勢飛擧。花蕊舒吐。得
喜之神。凡初學必先煉筆。筆宜懸肘。則自然輕便得宜。遒勁而圓活。
用墨須濃淡合拍。葉宜濃。花宜淡。點心宜濃。背葉宜淡。前葉宜濃。莖苞宜淡。此定法也。
更須知正葉宜濃。花葉宜淡。背葉宜淡。前葉宜濃。後葉宜淡。當進
若繪色寫生。
而求之。

〔註〕
◇覺隱 —— 이름은 本誠이요 字는 道元、覺隱은 호다. 元代의 승
려 중 四隱의 하나로 지목된다. 書畵에 뛰어난 솜씨를 보였다.
◇懸肘 —— 懸腕과 같은 말. 팔꿈치를 들고 쓰는 運筆法. ◇苞
—— 꽃받침.
◇繪色寫生 —— 색채를 써서 사생하는 것.

用筆墨法

원(元)의 중 각은(覺隱)은 말했다. 「나는 일찌기 기쁜 마음으로
난을 그리고、노기(怒氣)를 가지고 대를 그렸다. 난잎의 기세는
위로 날아오르고、꽃과 꽃술은 조용히 피어 기쁨의 정신을 지니
고 있는 까닭이다」라고. 무릇 초학자는 반드시 먼저 붓을 익혀야
한다. 붓을 잡는 데는 현완(懸腕)으로 하는 것이 좋다. 그렇게 하
면 저절로 경편(輕便)하여 적절할 수 있어서、필세가 주경(遒勁)
하면서도 원활해진다. 먹을 쓰는 데는 반드시 농담을 함께 쓸 필
요가 있다. 잎에는 짙은 것이 좋고 꽃에는 엷은 것이 좋다. 꽃술
을 그려 넣는 데는 짙은 것이 좋고 줄기와 꽃받침을 그리는 데는
엷은 것이 좋다. 이것은 일정한 법이다. 만일 색채를 써서 사생
(寫生)하는 경우에는、잎의 정면은 짙은 것으로 그리는 것이 어
울리고 잎의 뒷면은 엷은 것이 어울리며、앞쪽 잎은 짙은 것이
좋고 뒷쪽 잎은 엷은 것이 좋음을 알아야 한다. 자진해 연구하도
록 해야 한다.

雙 鉤 法

난초나 혜초를 구륵법(鉤勒法)을 써서 그리는 것은 옛사람들도
이미 한 일이다. 그러나 쌍구(雙鉤)의 백묘(白描)였으니、이것도
난을 그리는 한 법식이다. 만약 형태나 빛깔을 비슷하게 하기 위
해 청록의 색채를 질한다면 도리어 천연의 진실한 맛이 상실되어
운치가 없어지고 말 것이다. 그러나 각체(各體)를 배우는 데 있
어서는 이것도 빠뜨릴 수는 없기에 그 법식을 뒤에 싣는다.

〔原文〕
鉤勒蘭蕙。古人已爲之。但屬雙鉤白描。是亦畵蘭之一法。若取肖形
色。加之青綠。則反失天眞。而無丰韻。然於衆體中。亦不可少此。因
附其法於後。

〔註〕
◇鉤勒 —— 두 선으로 사물을 그리고 선사이를 색채로 칠하는 畵
法。◇雙鉤 —— 鉤勒과 같음。◇白描 —— 素描。색채를 칠하지 않
고 묵선으로만 그리는 法

四言畫蘭訣

난을 그리는 묘리(妙理)에 있어서는 기운이 가장 중요하다. 먹은 반드시 정품(精品)임을 요하고 물은 반드시 갓 길어 온 물이어야 한다. 벼루는 묵은 찌꺼기를 씻어 버리고, 붓은 순수한 털이어야 하며 굳은 것이어서는 안된다. 먼저 사방으로 나온 잎을 구분해 그리는데, 그것은 긴 잎과 짧은 잎을 써서 구분하게 되는 바, 이것이 비결이다. 한 잎이 다른 잎과 교차하여 아리따운 자태를 만들게 되는데, 각기 교차한 잎 옆에 잎 하나를 더 그려 넣는다.

세네 개의 잎이 중앙에 어울려 나오는 경우, 양켠에 한 개씩 잎을 그려 넣으면 더욱 완전해지게 마련이다. 먹은 농담의 두 가지를 쓰고 다자란 잎과 어린 잎이 뒤섞이도록 한다. 꽃잎 그리는 데는 엷은 먹을 사용하고, 꽃받침은 진한 먹으로 선명하게 나타낸다.

운필은 번개가 번쩍이는 것처럼 신속한 것이 좋고 느릿느릿한 붓놀림을 기피한다. 전적으로 붓놀림의 방법에 의해 잎의 정면과 뒷면과 옆모양 같은 것이 나타난다. 그것이 다 적절하여, 배합에 자연스러운 멋이 있어야 한다. 꽃망울은 꽃잎이 세 개로 하고 꽃은 꽃잎을 다섯으로 하는데, 그것도 통일이 있어서 멋대로 떨어지는 일이 없도록 해야 한다. 바람을 맞고 꽃은 피어 아리땁고, 눈서리를 거친 겨울의 난잎은 반쯤 드리워 잠자는 듯하다. 가지와 잎은 생동하여 봉황이 훨훨 춤추는 듯하고, 짧은 잎은 뿌리에 난잡하게 모여 있다. 돌은 모름지기 비백체(飛白體)로 하여, 그 한둘이 난 옆에 엎드려 있어야 한다. 혹은 질경이 같은 풀을 땅에 그려도 좋고, 혹은 대나무 한둘을 곁에 그리고, 혹은 가시나무를 옆에 그려 넣으면 그 풍치를 돕는다. 조자앙(趙子昻)을 스승으로 하여 본받을 때 비로소 바른 전통을 얻게 될 것이다.

原文

寫蘭之妙。氣韻爲先。墨須精品。水必新泉。硯滌宿垢。筆純忌堅。先分四葉。長短爲元。一葉交搭。取媚取妍。各交葉畔。一葉仍添。三中四簇。兩葉增全。墨須二色。老嫩盤旋。瓣須墨淡。焦須墨鮮。手如掣電。忌用遲延。全憑筆勢。正背欹偏。欲其合宜。分布自然。含三開五。總歸一焉。迎風映日。花萼娟娟。凝霜傲雪。葉半垂眠。萋萋飄逸。枝葉運用。如鳳翻翻。似蜓飛邊。殼皮裝束。碎葉亂攢。石須飛白。一二傍盤。車前等草。地坡可安。或增翠竹。一竿雨竿。荊棘旁生。能助奇觀。師宗松雪。方得正傳。

〔註〕

◇先分四葉 長短爲元──元은 玄이니, 康熙帝의 諱를 피하여 玄을 元으로 한것. 먼저 사방으로 나온 잎을 구분해 그리는데, 그것이 秘訣이라는 뜻.

◇交搭──교차함. ◇交葉──교차한 잎.

──三中四簇은 三四中簇과 같다. 三、四枚의 잎이 가운데서 떨기로 나와 있는 곁에 두 잎을 더 그려 넣을 때는 더욱 완전히 된다는 것. ◇二色──짙은 것과 엷은 것을 이름. 그것이 老嫩──늙은 잎과 어린 잎. ◇正背欹偏──正은 잎의 겉이 보이는 것. 背는 잎의 속이 보이는 것. 欹偏은 치우치는 것. ◇總歸一焉──모두 통일이 되어서 흩어지지 말아야 한다는 뜻. ◇娟娟──아리따운 모양. ◇含三開五──꽃망울은 三瓣, 피어난 꽃은 五瓣이라는 뜻. ◇碎葉──짧은 잎은 뿌리께에 난잡하게 모인다는 뜻. ◇飛白──필적에 긁힌 것 같은 짧은 잎은 뿌리께에 난 데가 있어서 먹이 덜 묻어 보이는 것. ◇傍盤──난초 곁에 도사리는 것.

◇運用──運動活用。생생하여 움직이는 듯한 것. ◇殼皮裝束──殼皮는 줄기를 싸는 껍질. 質은 좌우에서 꽃이 핀 줄기를 에워싸고 짧은 잎은 잎사귀. 껍질은 좌우에서 꽃줄기를 싸 잡히게 모인다는 뜻.

◇車前──질경이. ◇松雪──趙子昻.

五言畫蘭訣

난을 그리는 데는 먼저 잎을 그려야 하고, 자유로이 팔을 휘두르기 위해서는 가벼운 붓이 좋다. 두 잎에서는 하나는 길고 하나는 짧게 하며, 떨기로 뻗은 잎은 종횡으로 엇갈려야 된다. 꺾인 잎이나 아래로 드리운 잎을 그려 넣어서 형세를 돋구고, 굽어 보는 잎이나 위로 향한 잎을 그려 넣어서 저절로 정취가 생기도록 하는 것이 좋다. 잎에서 앞뒤 것을 구별되도록 하려면 진한 먹과 엷은 먹을 써서 차이가 지도록 해야 한다. 꽃을 그린 다음에는 다시 잎을 그려 넣고 짧은 잎을 몇 개 그려서 뿌리를 싸듯이 한다. 먼저 엷은 먹으로 꽃을 그리고, 다음으로 부드러운 가지의 줄기를 그려서 그것을 받는다. 꽃잎은 겉과 속을 구별해 그리는 것이 좋고, 좁은 꽃잎과 굵은 꽃잎을 써서 형세를 돋군다. 꽃이 피는 줄기는 가늘고 작은 잎으로 좌우에서 포위되고, 꽃은 진한 먹으로 꽃술이 그려진다. 활짝 핀 꽃은 위를 향해 있고 피기 시작한 꽃은 반드시 비스듬히 기울어져 있다. 개었을 때의 꽃은 웃으면서 꽃을 맞이하는 자세를 한다. 바람 속의 꽃은 다 다투어 해를 향하고, 햇빛을 향한다. 드리운 꽃가지는 이슬에 젖은 듯하고 꽃술은 향기를 머금은 듯하다. 오판(五瓣)을 손바닥처럼 그려야 한다. 혜초의 줄기는 빼어나서 서 있는 것처럼 그려야 그 자세가 좋고 그 잎은 굳세게 그려질 필요가 있다. 사면(四面)은 혹은 모여들고 혹은 열리는 것이 좋고, 나무끝에 점차 꽃을 그려 넣는다. 난의 맑고 그윽한 모습이 팔밑에 나타나는 것은, 필묵을 가지고 그 정신을 전하는 데 있다.

原文

畫蘭先撇葉。運腕筆宜輕。兩筆分長短。叢生要縱橫。折垂常取勢。偃仰自生情。欲別形前後。須分墨深淺。添花仍補葉。攢籜更包根。淡墨花先出。柔枝莖再承。瓣宜分向背。勢更取輕盈。莖裹纖包葉。花分濃墨心。全開方上仰。初放必斜傾。喜霽皆爭向。蕙莖宜笑迎。臨風纖挺立。蕙葉要強生。四面宜攢放。梢頭漸綴英。幽姿生腕下。筆墨為傳神。

帶露。抱蕊似含馨。五瓣休如掌。須同指曲伸。

〔註〕

◇折垂——꺾인 잎과 드리운 잎。◇偃仰——굽어보는 잎과 위로 향한 잎。◇籜——뿌리께에 그려 넣는 짧은 잎。◇初放——피기 시작한 꽃。◇垂枝——드리운 꽃의 줄기。◇攢放——혹은 모여들고 혹은 퍼져 가는 것。◇英——꽃。

撇葉式

잎을 그리는 법식。

起手第一筆

첫 붓

起手二筆交鳳眼

交鳳眼이란、 두 잎이 교
차하여 鳳凰의 눈 같은
모양을 이룬 것。

撇葉式

起手二筆交鳳眼

起手第一筆

435　蘭譜

鼠尾

쥐꼬리처럼 가늘고 긴 잎을 말한다.

二筆攢根鯽魚頭

잎이 뿌리 께에 모여 붕어의 머리처럼 된 것.

무릇 난을 그리는 데는 잎과 잎이 같은 모양이어서는 안된다. 붓 내키는대로 그리다가 끊어지기도 하고 이어지기도 하여 붓이 중단된데가 있어도 무방하다.

두툼하여 螳螂(사마귀)의 배 같은 것도 있고 가늘어 쥐꼬리 같은 것도 있어서、輕重이 적절하여 마음대로 붓이 움직여 각기 그 妙를 다하게 되는 것이다.

一筆

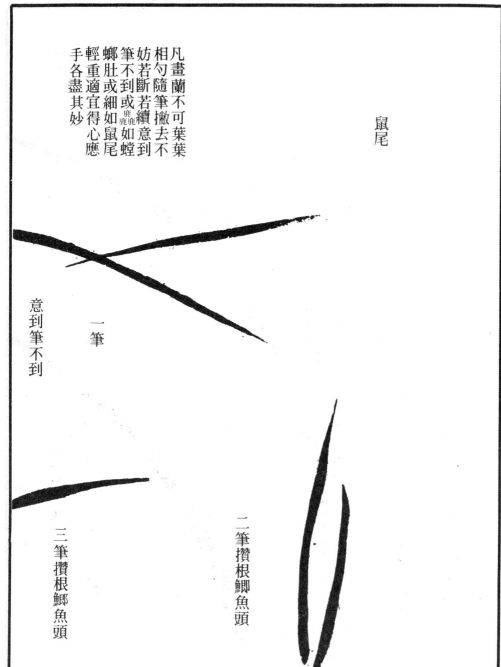

凡畫蘭不可葉葉
相勻隨筆撇去不
妨若斷若續意到
筆不到或如螳
螂肚或細如鼠尾
輕重適宜得心應
手各盡其妙

鼠尾

意到筆不到

一筆

二筆攢根鯽魚頭

三筆攢根鯽魚頭

436

意到筆不到

한 잎사귀에서 붓이 나
가다 중간에 끊어진것.

三筆攢根鯽魚頭

원본에 鰤魚頭로 된 것
은 잘못이다.

二 筆

螳螂肚

한 잎사귀 중간에 불룩
한데가 있어서, 사마귀
의 배 같은 모양인 것.

三筆破鳳眼

破鳳眼이란 두번째 붓
으로 그린 鳳眼 모양의
잎 사이에 잎 하나를 더
그려 넣어서 이를 깨뜨
리는 것. 概說에서 破象
眼이라한 것과 마찬가지
다.

三筆破鳳眼

螳螂肚

二筆

右折葉
오른쪽으로 꺾어진 잎.

右折葉

斷 葉
잘라진 잎.

左折葉
왼쪽으로 꺾어진 잎.

左折葉

斷葉

440

一筆　二筆　三筆　交鳳眼

交鳳眼

二筆

一筆

三筆

441　蘭譜

右發五筆交互
오른쪽에서 왼편으로 나
간 다섯개의 잎이 교차
하고 있는 것.

右發五筆交互

442

앞에 말은 첫번째붓에서 세번째붓에 이르는 것들은, 다 왼쪽에서 시작해 오른쪽을 향해 그리는 방식이었다. 初學者에게는 그것이 順手여서 잎을 그리기 쉬우므로 우선 그것을 실은 것이었다. 여기서는 오른쪽에서 그리기 시작하는 법식을 실어, 초학자가 점차 쉬운데로부터 어려운데로나가도록 유의했다. 무릇 蘭을 그리는 데는, 뿌리를 한 군데로 모아 분산하지 않도록 할 필요가 있다. 數十의 잎이 있는 경우에도 같은 모양의 잎이 있어서는 안된다. 또 난잡해져서도 안된다. 濃淡이 적절하고 배합이 어울리게 되는 일은 각자 체득해야 할 문제다.

前起手一筆至三
筆皆自左而右爲
初學者順手而易撇
故也茲作右發式
以便由易而難循
次以進多至數十
攢根雖多更不可
葉不可勻穿插
亂濃淡得宜
得所是在神而
之　　　明

兩叢交互

이것은 두 포기의 蘭이
교차하고 있는 모양을 그
리는 법이다。무릇 두 포
기의 난을 그리는 데는,
賓이 있고 主가 있고 照
가 있고 應이 있음을 알
아야 한다。한쪽이 主면
다른 쪽은 客이어서, 그
것이 조화되지 않으면 안
된다。그 사이의 빈 곳
에 꽃을 그려 넣는다。뿌
리 께에 난 작은 잎은,
일명 釘頭라고 한다。이
것이 너무 많아서는 안
된다。충분히 숙달하면
저절로 巧妙해진다。

兩叢交互
凡畫兩叢須知有賓有主
有照有應於半空處着花
根邊小葉一名釘頭不可
太多熟極自能生巧

444

双勾葉式
쌍 線으로 잎을 그리는
법식.

正發密葉
正面에서 보이는 좌우
양쪽으로 뻗은 密生한
잎사귀.

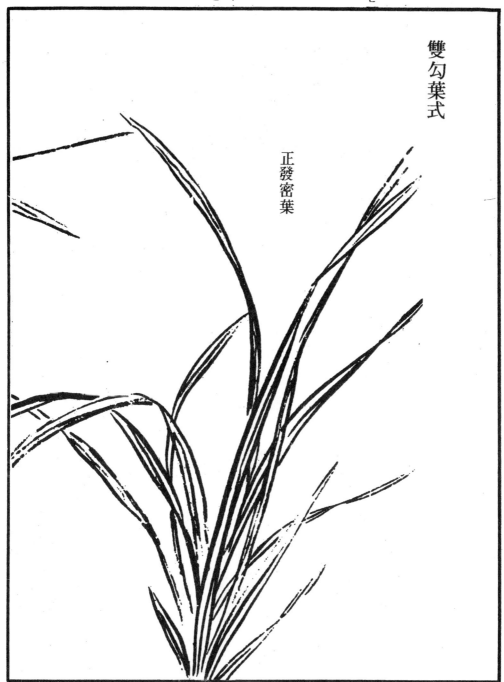

雙勾葉式

正發密葉

446

무릇 난을 그리는 일
은 疎와 密의 두 가지 법
칙을 벗어나지 못한다.
密한 것에서 꺼리는 것
은 붓이 지체하는 일이
며, 疎한 것에서 꺼리는
것은 붓이 拙한 일이다.

偏發稀葉
左右의 어느 한쪽으로
뻗은, 성긴 잎사귀.

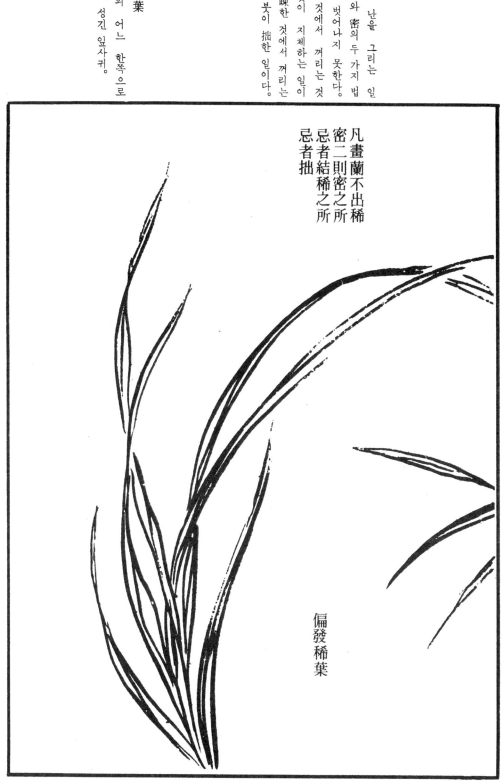

凡畫蘭不出稀
密二則密之所
忌者結稀之所
忌者拙

偏發稀葉

448

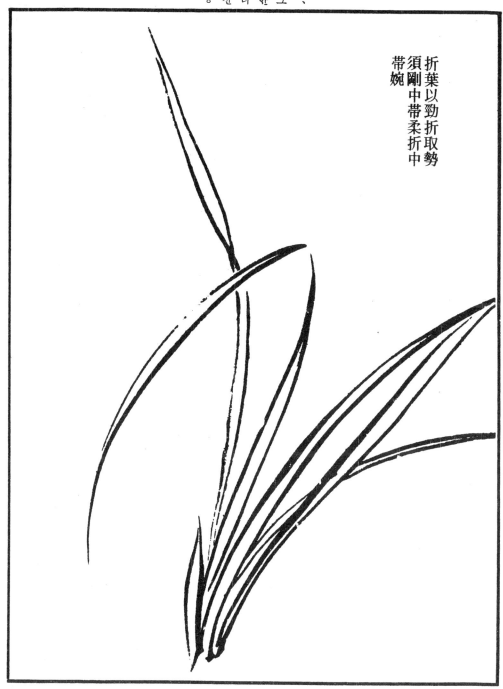

꺾인 잎을 그릴 때는, 갑자기 꺾어진 것같이 그려서 형세를 만들어야 한다. 딱딱한 속에 부드러움이 포함되고 꺾어진 중에도 완곡한 정취가 풍기도록 하여야 한다.

折葉以勁折取勢
須剛中帶柔折中
帶婉

撇葉倒垂式

거꾸로 드리우는 난잎을 그리는 법식.

鄭所南이 그린 蘭은, 벼랑에서 드리워진 모양의 것이 많다. 이것은 蕙의 잎이다. 무릇 난을 그리는 데는 草蘭과 蕙蘭과 閩蘭의 三種을 구분해 그릴 줄 알아야 한다. 蕙의 잎은 대개 길다. 草蘭의 잎은 긴 것과 짧은 것이 뒤섞여 있다. 閩蘭의 잎은 폭이 넓고 억세다. 草蘭·蕙蘭은 봄에 꽃이 피고 閩蘭은 여름에 무성하여 綠色이다. 春蘭의 잎에는 아리따운 멋이 많이 풍기므로 文人들은 대개 이것을 그렸다.

撇葉倒垂式

鄭所南畫蘭多作懸岩下垂此
蕙葉也凡畫蘭須分草蘭蕙蘭
閩蘭三種蕙葉多長草蘭葉長
短不等閩蘭葉潤而勁草蘭蕙春
芳閩蘭夏秀綠春蘭葉多嫵媚
之致故文人多畫之

450

寫花式
꽃을 그리는 법식.

二花反正相背
두꽃이 서로 등을 대한
것.

二花反正相向
두꽃이 서로 마주 대한
것.

二花偃仰相向
두꽃이 하나는 위로, 하
나는 아래로 향한 것.

寫花式

二花反
正相背

二花反正相向

二花偃
仰相向

꽃을 그리는 데는 반드시 꽃잎을 다섯으로 해야 한다. 꽃잎 중 폭이 넓은 것은 정면을 향해 피어 있는 꽃잎이며, 꽃잎 폭이 좁은 것은 옆을 향하고 있는 꽃잎이다. 꽃술을 찍어 넣음에 있어서, 진한 먹으로 가운데에 그려진 것은 정면을 향하고 있는 경우며, 양쪽으로 가운데의 꽃잎이 드러나 있는 것은 뒤를 향해 있는 경우며, 곁에 꽃술이 그려진 것은 옆을 향해 있는 경우다.

正面全放
정면으로 다 핀 것.

正面初放
정면으로 갖 핀 것.

寫花必須五
瓣爲則瓣之
瓣者正向瓣
潤之正向瓣
之狹者側向
點狹者側向
心是以濃墨
正中是正面
兩中是正面
兩脅露出中
瓣露背面點
是背面點
側處是側面
側處是側面

正面全放

正面初放

含苞將放
꽃망울이 막 터지려 하
고 있음.

竝頭
두 꽃이 나란히 피어 있
는 것을 이른다.

點心式
꽃술을 그려 넣는 법식.

三點正格
三點을 찍는 것을 正式
으로 친다.

三點兼四點格
三點에 혹은 四點을 찍는
것.

含苞將放

竝頭

四點變格
四點을 찍는 變格의 경
우。

蘭의 꽃술인 三點은、山
字의 草書처럼 그린다。
혹은 正面 혹은 背面
혹은 위를 향하고 혹은
측면을 향해、 꽃잎의 모
양을 보아 적당한 것을
쓴다。 이것이 정해진 格
式이다。 이같이 三點을
쓰는 것이 正格이지만、
개중에 四點을 섞어 쓰
는 경우가 있는 것은、
혹은 꽃술이 꽃잎 때문
에 가려지든가 혹은 많
은 꽃 중에서 모두가 동
일한 형식이 되는 것을
두려워할 때는 破格이
되어도 무방하다。 蕙花
에 꽃술을 그리는 경우
도 마찬가지다。

點心式

蘭心三點如山
字或正或反或
仰或側惟相蘭
瓣所宜用之此
定格也至三點
有帶爲四點者
遇隔瓣及衆花
中恐蹈雷同不
妨破格蕙花點
心同此

三點正格

三點兼四點格

四點變格

雙勾花式

두 線을 써서 그리는 꽃
의 법식.

全放反正

활짝 핀 꽃의, 뒤를 향
한 것과 正面인 것.

仰花反正

위를 향한 꽃의, 뒤를
향한 것과 正面인 것.

偃花反正

아래를 향한 꽃의, 뒤를
향한 것과 正面인 것.

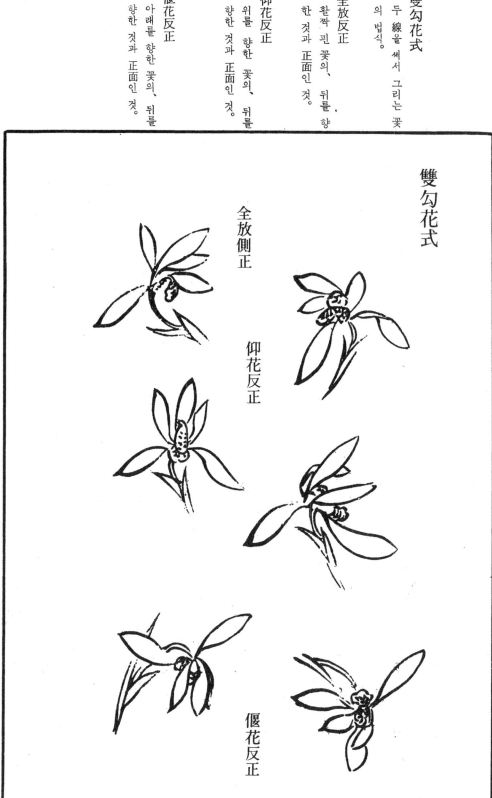

雙勾花式

全放側正

仰花反正

偃花反正

456

二花左垂
두 개의 꽃이 왼쪽으로
드리워 있는 것.

二花右垂
두 개의 꽃이 오른쪽으
로 드리워 있는 것.

二花並發
두 개의 꽃이 나란히 피
어 있는 것.

二花分向
두 개의 꽃이, 하나는 오
른쪽을 하나는 왼쪽을
향해 있음.

折瓣
꽃잎이 꺾인 것.

二花左垂

二花右垂

二花並發

二花分向

折瓣

蘭의 꽃술을 그리는 데는 혹은 두점을 찍고 혹은 세점을 찍고、때로는 네점을 찍다。그 줄기가 꽃받침(줄기를 좌우로부터 싸고 있는 短小한 잎)속에서 나옴은 꽃의 경우와 이치가 같다。

寫蘭蕊有二
筆三筆四筆
之不同其莖
發自苞中與
花一理

含苞初放
꽃망울이 벌기 시작함。

含苞將放
꽃망울이 벌려고 함。

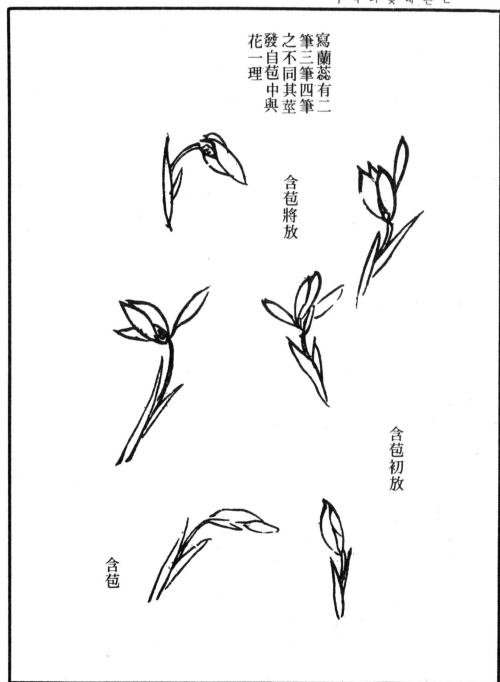

含苞將放

含苞初放

含苞

寫蕙花式
蕙蘭의 꽃을 그리는 법。
原文闕。

墨花發莖
墨畫의 蕙花가 줄기에서
피어남。

寫蕙花式

墨花發莖

鈎勒花發莖

송(宋)의 화광장로(華光長老)는 매화를 잘 그리고 문호주(文湖州)는 대를 잘 그렸는데, 그들에게는 전해 오는 매죽(梅竹)의 두 화보(畵譜)가 있고, 동시대(同時代)의 조이재(趙彝齋)·승중유(僧仲孺)·정소남(鄭所南)은 다같이 난초를 잘 그렸지만 난초에 관한 화보가 없는 것으로 되어 있다. 생각컨대 정소남은 일찌기 난권(蘭卷)을 만들었는데, 거기엔 여러 종류의 것이 다 갖추어져 있었으며, 스스로 표방하여 이르기를 「모두가 군자요 소인이라곤 없다」고 했으니, 이것이 난보(蘭譜)가 아니고 무엇이겠는가.」 고(故) 가화(嘉禾)의 이태복군실(李太僕君實)이 방초일(方樵逸)과 약속하여, 그에게 화보를 맡겨 고법(古法)을 두루 찾게 해서 매죽과 난초를 모아 세 화보를 만들고자 했으나 아직 완성을 못 보고 있다. 나는 개자원화전(芥子園畵傳) 이집(二集)을 만드는 데 있어서 먼저 난보를 편찬키로 하고, 무림(武林)의 왕문온(王文蘊)이 옛것을 모사한 각법(各法)을 증감(增減)해서 이것을 엮었다. 조정(趙鄭) 이공(二公)이 창시한 이래 군실(君實)이 화보를 만들고자 하다가 아직 이루지 못했고, 제왕(諸王) 이군(二君)이 지금껏 판각하지 못했는데, 이제 내가 이 화보를 완성하고 이를 판각해냈다. 이 앞뒤 사람들이 다 월인(越人)으로 난정(蘭亭)의 성사를 계승했으니, 또한 미담이라 하겠다.

신사(辛巳) 수계일(修禊日)에 수수(繡水)의 왕시(王蓍)는 쓰노라.

宋之華光長老善畫梅。文湖州善畫竹。已傳有梅竹二譜。同時趙彝齋·僧仲孺。鄭所南。俱善畫蘭。而蘭無譜。考所南曾作蘭卷。諸類悉備。故嘉禾李太僕君實。作券自標曰。全是君子。絕無小人。非蘭譜而何。輯梅竹及蘭爲三譜。亦未見成書也。予爲芥子園畫傳二集。先編蘭譜。欲託之訪搜古法。删增武林諸日如。鹽官王文蘊所摹古各法以爲之。自趙鄭二公創始。君實欲譜而未成。諸王二君成圖而未鋟。今予成之。芥子園鋟之。後先皆屬越人。用繼蘭亭之勝。亦爲佳話矣。

辛巳修禊日。——繡水王蓍識

[註]
◇華光長老——宋의 중 仲仁이니, 會稽人으로 衛州의 華光山에 살고, 山水를 잘 그리고 梅花에 능했다. ◇文湖州——송의 文同이니 字는 與可, 호는 笑笑先生·石室先生·錦江道人。진사과에 급제하여 太常博士·司封員外郎을 거쳐 秘閣校理가 되었다. 산수와 대를 잘 그리고 書에 뛰어난 재주를 보였다. ◇僧仲孺——元의 중인 道隱이니 자를 月澗이라 했다. 俗姓은 李氏。蘭石墨竹을 잘 그렸다. ◇嘉禾——지금의 浙江省 嘉興縣에 있는 땅. ◇李太僕君實——明의 李日華니 자는 君實, 호를 九疑라 했다. ◇武林——지금의 절강성 杭縣。벼슬은 太僕少卿에 이르렀다. 신문과 서화에 다 능했다. ◇日如, 호를 曦庵이라 했다. ◇諸日如——淸의 諸勝이니 李氏。◇王文蘊——청의 王質이니, 자는 文蘊。◇鋟——책을 간행함. ◇蘭亭——절강성 紹興縣의 西南에 蘭渚가 있고 여기에 정자가 있었는데, 그것이 蘭亭이었다. 晉의 永和 九年 三月 三日, 王羲之가 여러 사람과 여기에서 놀면서 蘭亭集序를 썼다. 이 글은 명필로 유명하다. ◇辛巳——청의 康熙 四十年。◇修禊日——三月 三日。

錫山王問

錫山은 지금의 강소성
無錫縣 서쪽에 있는 山
名。明의 王問은 자를 子
裕라 하는 학자로, 仲山
先生이라 일컬어졌다.
嘉靖壬辰에 진사에 뽑히
고, 벼슬은 廣東按察使
僉事에 이르렀다. 다
산수・인물・花鳥가 다
정묘했다.

學趙吳興

趙吳興을 배움. 즉 趙子
昂이니 吳興은 땅이름.

464

做馬麟畫法

馬麟의 畫法을 모방함。
宋의 馬麟은 馬遠의 아
들로 家學을 계승해 그
림을 잘 그렸다。 畫院祇
侯가 되었다。

臨文衡山
文衡山을 베낌.　文衡山
은 前出.

白陽山人

明의 陳淳이니 字는 道
復、 號는 白陽山人。 花
鳥와 山水에 天才를 발
휘하고 詩文과 書에도
뛰어났다。

倣六如居士

明의 唐寅의 字는 伯
虎니、六如는 그 號다。
그림은 周臣을 스승으로
하고、山水・人物・花草
에 있어서 능하지 않음
이 없었다。
古文과 詩詞도 잘 했다。
畫譜가 전한다。

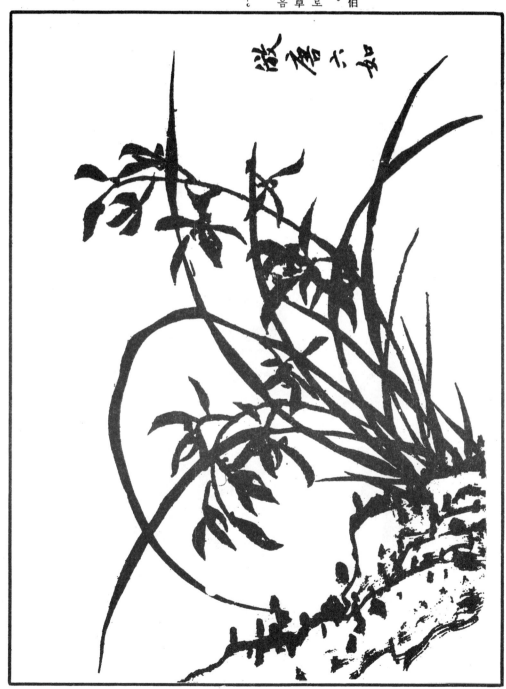

470

仿徐文長法
徐文長의 법을 모방함.
文長은 明의 徐渭。

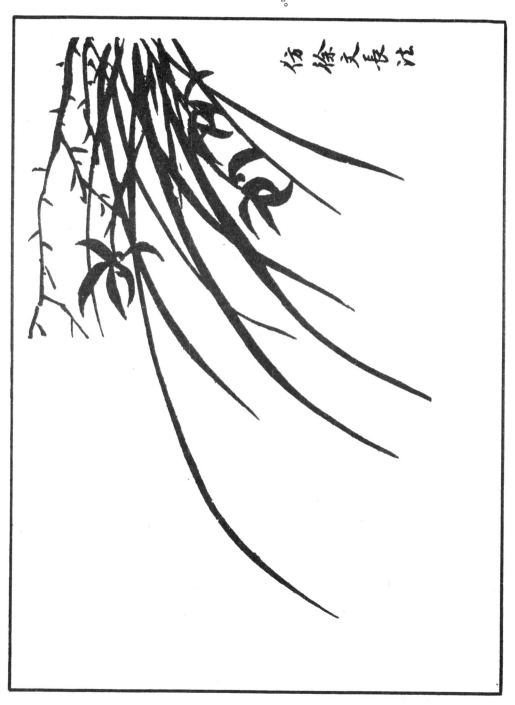

臨 徐靑藤

徐靑藤을 모사함。 徐靑
藤은 徐文長。

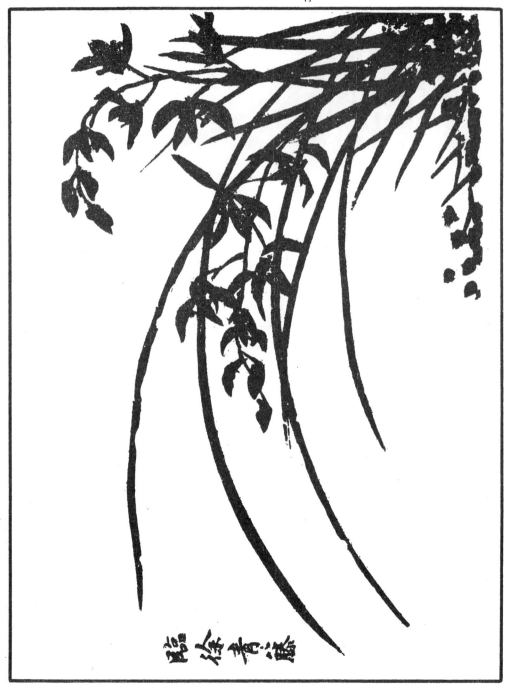

何其仁
字는 元長이니、 淸의 海
鹽人。 明經科에 올라 崖
州知洲가 되었다。 墨蘭
과 대를 잘 그렸다.

王穀祥

자를 祿之, 호를 酉室이
라 했다。明의 長洲人。
嘉靖己丑의 진사로、벼
슬은 吏部員外郎에 이르
렀다。寫生渲染이 다 법
도가 있었다。

476

遲生阮年寫

淸의 阮年은 杭州人으

로 墨竹은 諸昇을 스승

으로 삼았다。

열 여섯 장의 그림 중에 제가(諸家)의 법을 모아 난초의 여러
체(體)를 갖추어 놓았다. 참으로 붓끝에서 생겨난 꽃이 「벼루의
밭」에서 생기니, 여러 난초꽃을 채보(採譜)하여 온 나라가 쓰게
함으로써 뭇꽃의 머리가 되도록 했다. 어찌 다시 뭇풀들과 짝하
는 탄식을 반복할 줄이 있으랴.

수수(繡水)의 왕얼(王臬)은 함유헌(含幽軒)에서 쓰노라.

繡水王臬跋於含幽軒

十六圖中。集諸家之法。備各蘭之體。眞筆花生於硯畹。譜衆香以爲國
用。冠群芳。豈復有與衆艸爲伍之嘆哉。

〔註〕◇筆花生於硯畹──筆花는 붓으로 그린 꽃。硯畹은 벼루를 가지
고 난초밭에 비유한 것。◇譜衆香──난초의 그림을 모아 畫譜
를 만드는 것。◇王臬──字는 司直。王槪의 끝동생이다。그림
으로 이름이 높았다。

竹譜

青在堂畫竹淺說 (王安節의 竹画概説)

画竹源流

이식재(李息齋)는 자기가 지은 죽보(竹譜)에서 이같이 말했다.

「나는 묵죽 그리는 일에 있어서는, 처음에 왕담유(王澹遊)를 배웠는데, 그것은 결과적으로 보아 그 부친인 황화 노인(黃華老人)의 화법을 터득한 것이 되었다. 그런데 그 황화 노인으로 말하면 멀리 문호주(文湖州)를 사모해서 그 법을 배운 터이기에 나는 다시 문호주의 작품을 구하여 그 예술의 진수를 탐구하느냐라 애썼다. 또 나는 옛사람들의 구록착색의 화죽법을 연구코자 생각하여 위로는 왕우승(王右丞)・소협률(蕭協律)・이파(李頗)・황전(黃筌)・최백(崔白)・오원유(吳元瑜)까지 두루 섭렵한 결과, 문호주 이전에는 구록착색의 대(竹)만을 숭상했음을 알았다. 어떤 사람의 설에 의하면, 오대의 이부인(李夫人)이 달빛을 받아 창에 비치어진 대나무의 그림자를 묘사함으로써 처음으로 묵죽을 그렸다고 하나, 손위(孫位)나 장립(張立)의 묵죽이 이미 당나라때에 유명했던 것을 생각하면 묵죽이 오대에 시작됐다는 설은 수긍이 안간다. 그리고 황산곡(黃山谷)이, 오도자(吳道子)는 대를 그림에 있어서 채색을 베풀지 않았는데도 그 모양이 핍진했다고 말한 바가 있다. 그래서 구록착색의 대나무와 묵죽의 두 가지를 당대(唐代) 사람들이 다 잘 했음을 알게 된다. 그러나 문호주(文湖州)가 나타남에 미쳐 비로소 묵죽만을 숭상하게 되었으니, 이는 마치 아침해가 눈부시게 솟아나자 횃불이 모두 꺼진 것과도 같다. 그로부터 문호주의 화법을 사승하는 사람은 대대 끊어지지 않았는데, 소동파 같은 이는 동시대 사람이면서도 문호주에 사사하였다」고. 그때 문호주를 스승으로 받들어 배운 사람들은 동파까지도 스승으로 삼았으니, 한 등잔에서 불꽃을 나누어 차례차례 그로부터 다른 등잔에 점화(點火)해 가서 고금을 휘황히 비치기에 이르렀다. 그후 금국에 완안저헌(完顏樗軒)이 나타나고, 원(元)에 이식재(李息齋)・자연노인・낙선노인이 있고, 명(明)에 왕맹단(王孟端)・하중소(夏仲昭)가 출현함에 미쳐, 참으로 일화오엽(一華五葉)이 등등상속하는 결과가 되었다. 그래서 문호주(文湖州)・이식재(李息齋)・정자경(丁子卿)은 각기 죽보를 지어 그 파의 법을 전했다. 그밖에 송중온(宋仲溫)이 주죽(朱竹)을 그렸다든지 정당(程堂)이 자죽(紫竹)을, 해처중(解處中)이 설죽(雪竹)을, 완안량(完顏亮)이 방죽(方竹)을 그렸다든지 하는 따위의 일은 제보(諸譜) 이외의 것이어서, 마치 선종(禪宗)의 산성(散聖) 같은 것이라고 생각하면 된다.

原文

李息齋竹譜。自謂寫墨竹。初學王澹遊。因覽湖州眞蹟。窺其奧妙。更欲追求古人鈎勒著色法。上自王右丞。蕭協律。李頗。黃筌。崔白。吳元瑜諸人。以爲與可以前。惟習尚鈎勒著色也。有云五代李氏。描牕上月影。創寫墨竹。考孫位張立墨竹。已擅名於唐。不始於五代。山谷云。吳道子畫竹。不加丹青。猶北面事之。二者則唐人兼善之。至文湖州出。始專寫墨。眞不異杲日當空。爝火俱熄。師承其法。歷代有人。卽東坡同時。照耀古今。金之完顏樗軒。元之息齋父子。自然老人。樂善老人。明之王孟端。與夏仲

481　竹譜

昭。眞一花五葉。燈燈相續。故文湖州。李息齋。丁子卿。各立譜以傳
厥派。可謂盛矣。至若宋仲溫畫硃竹。程堂畫紫竹。解處中畫雪竹。完
顏亮畫方竹。又出乎諸譜之別派。若禪宗之有散聖焉。

〔註〕 ◇李息齋竹譜——元의 李衎은 字를 仲賓이라 하고、息齋道人이라
號했다. 集賢殿大學士·浙江行省平章政事에 오르고 蘇國公에 추
봉되어 文簡이라는 諡號를 받았다. 그 저서에 竹譜 十卷이 있는데,
원본은 오래전에 없어졌고 現行本은 永樂大全에서 錄出한 것이다.
내용은 畫竹譜·墨竹譜·竹態譜·竹行譜로 나뉘는데, 그림의 법식과 대나무의 종류에
이르기까지 매우 상세히 언급되
어 있다. 여기에 초출된 것은 竹譜의 서설이거니와 생략된 데가
매우 많다. ◇王澹遊——金國의 王曼慶이니 자를 禧伯、호를 澹
遊라 했다. 庭筠의 아들이다. 벼슬은 行省右司郎中에 이르고、墨
行과 樹石에 뛰어나고 산수를 잘 그렸다. 詩筆과 書畫가 다 乃父
의 풍이 있었다. ◇黃華老人——金의 王庭筠이니, 자를 子端이라
하고 호를 黃華老人이라 했다. 河東 사람. 大定 丙申에 進士가
되고, 思州府軍事判官·翰林修撰 등에 기용되었다. 산수와 고목
·죽석의 그림은 아들 曼慶에게 전해 張天錫으로 이어졌다. 그는
생후 一년이 안되어서 글자 十七個를 알았다 하고 七세에는 시
를 곧잘 지었다고 한다. 시에 뛰어난 재질을 발휘하고 險韻에
능했다. ◇文湖州——宋의 文同이니, 자를 與可라 했다. 앞서
註한 바가 있다. ◇私淑——직접 가르침을 받는 것이 아니라 그
사람을 사모하여 간접적으로 배우는 것. ◇王右丞——唐의 王維.
◇蕭協律——唐의 蕭悅이니, 벼슬은 協律郎이었다. 대를
잘 그려서 명성이 높았으니、白樂天이 그의 그림에 題하여 學
頭忽見不似畫 低耳靜聽疑有聲이라 한 것만 보아도 그 정도가 짐
작이 간다. ◇李颇——南唐 사람. 畫竹을 잘 하고 氣韻이 飄逸
하였다. ◇黃筌——後蜀人으로 자를 要叔이라 했다. 어려서부터
영리하여 다른 데가 있었다. 나이 十七에 後主衍을 섬겨 待詔가
되었고、孟昶에 이르러 檢討少府監으로 승진했으며 京副使까지
되었다. 나이 十三에 刁光胤에게 사사하여 丹靑을 배우고 松石은
李昇에게, 花竹은 滕昌祐에게, 鶴은 薛稷에게, 人物과 龍水는
李昇에게 각각 배워 모두 묘경에 이르지 않음이 없었다. ◇崔白
——자를 子西라 하고 宋의 濠梁 사람. 花竹翎毛와 敗荷鳧雁을 그
리고 佛道·鬼神·山林·人獸에 있어서도 정묘하였다. ◇吳元瑜
——자를 公器라 하고 宋代의 開封人. 벼슬은 武功大夫·合州團
練使에 이르렀다. ◇五代李氏——李夫人은 西蜀의 명문 출신이었으나 世系가
확실치 않다. 서화를 잘 했다. 郭崇韜가 군대를 이끌고 蜀을 쳤
을 때 李夫人을 사로잡았는데, 하루는 우울을 달래며 달밤에 앉
았다가 창에 비친 竹影을 보고 흥을 느껴 붓으로 대를 그렸다. 翌
日에 보니 生意가 具足했었다. 이로부터 世人이 묵죽을 많이 그
리게 되었다고 한다. ◇孫位——당의 東越 사람. 뒤에 異人을 만
나 이름을 遇라고 고치고, 會稽山에 거처하면서 호를 會稽山人이
라 했다. 그림에 천재를 발휘해 필세가 초일하였다. 특히 물을
많이 그렸고 특히 묵죽을 잘 했었다. ◇張立——晩唐의 蜀人.
성도의 大慈寺 灌頂院에 그의
묵죽 벽화가 있다는 기록이 李息齋의 竹譜에 나와 있다. ◇山谷
——송의 黃庭堅이니, 자를 魯直이라 하고 山谷은 그의 호다. 송
代를 대표하는 시인의 한 사람이며 書의 명인이기도 했다. ◇果
日——밝은 태양. ◇爝火——횃불. ◇一燈分焰——維摩經에「法
門이 있어서 無盡燈이라 이르니 너희들은 마땅히 배우라. 無盡燈
이란 비유컨대 一燈으로 百千燈에 불을 붙이면 어둔 곳이 다 밝
아져 광명이 마침내 다함이 없는 것과 같다」는 데서 나온 말. ◇
完顏樗軒——金의 完顏璹이니、賜名이다. 본명은 壽孫、자를 仲賓
이라 하고、一字를 子瑜라고도 했다. 樗軒이란 그의 호다. 越王永
功의 아들로 密國公에 피봉되었다. 家藏의 法書·名畫가 궁중의

482

소장에 못하지 않았다. 묵죽에 일가를 이루고, 불소·인물에도 능했다. 자질이 簡重하며 博學하고 俊才가 있었다. 부친이 죽자 趙文秉 등의 文士와 왕래했고, 宣宗이 南遷함에 미쳐서는 家藏의 서화를 하나도 빠뜨림 없이 신고 汴中에서 살았다. 俸祿은 적어도 손이 오면 茶果를 갖추어 같이 서화를 감상하며 生을 즐겼으니, 宗室中 일류의 인물로 손꼽었다. 書는 任詢에게 배워 出藍之譽가 있었고 詩文도 많은 양을 남겼다. ◇自然老人──元代 사람으로 劉씨였으나, 이름이 전하지 않는다. 眞定의 祁州 사람. 亂後에 燕에 있으면서 묵죽과 禽鳥를 잘 그렸다. ◇樂善老人── 아마도 元의 顧信일 것이라 한다. 그는 자를 善夫라 하며 崑山 사람. 大德初에 浙江軍器提擧가 되었고 能書로 알려졌다. 만년에 樂善處士라 호했다. 顧正之·韓紹曄·范廷玉 등이 모두 樂善老人으로부터 묵죽을 배웠다는 말이 圖繪寶鑑에 나와 있다. ◇王孟端──明의 王紱이니, 자를 孟端이라 하고 友石生이라 호했다. 처음에 九龍山에 은거한 까닭에 九龍山人이라는 호도 가졌다. 無錫人. 洪武初에 能書로서 천거되어 翰林에 들어가 발탁되어 中書舍人이 되었다. 산수는 蒙을 스승으로 하여 長江遠山과 叢篁怪石이 절묘하지 않음이 없었다. 특히 화죽에 있어서는 당시 제일이라는 칭찬을 들었다. ◇一花五葉──菩提達磨大師의 偈에, 吾本來東土 傳法救迷情 一華開五葉 結果自然成이라 한 것이 있어서 하는 말. 一華開五葉이란, 후세에 가서 禪이 臨濟·曹洞·雲門·法眼·潙仰의 五宗으로 발전할 것을 예언한 것이라고 해석돼 온다. 이는 후세의 僞託이려니와, 여기서는 이것을 빌어서 묵죽의 화법이 文與可·蘇東坡 이래 배우는 이가 많을 것을 비유했다. ◇燈燈相傳──이것도 禪家의 말인, 불꽃을 나누어 다른 등에 붙어 잠으로써 영원히 불이 꺼어지지 않는 것처럼 法脈이 길이 계속하는 일. 지금은 이것을 빌어서 묵죽의 화법이 길이 상속돼 감을 비유했다. ◇丁字卿──송의 丁權이니, 자를 子卿이라 하고 會稽人이다. 대를 잘 그려 스스로 竹譜를 저술했다. ◇宋仲溫──명의 宋克이니, 자를 仲溫이라 하고 居村의 이름을 따서 號를 南宮生이라 했다. 長洲 사람. 대를 잘 그리고, 詩·書를 다 잘 했다. 洪武初에 鳳翔同知에 임명되었다. ◇硃竹──朱竹이다. 처음으로 朱竹을 그린 것은 蘇東坡다. 東坡가 試院에 있으면서 朱竹을 興은 일어도 먹이 없어서 옆에 있던 朱筆로 대를 그렸다고 한다. 元의 管夫人에게도 懸崖朱竹圖가 있었다. 陳眉公의 妮古錄에 의하면, 宋仲溫이 朱竹을 그린 것도 試院에서의 일이었다고 한다. ◇程堂──송대 사람. 자는 公明. 進士科에 올라 駕部郎中이 되었다. 묵죽은 文同을 배우고, 즐겨 鳳尾竹을 그렸다. 園蔬도 잘 그렸다. ◇解處中──南唐의 江南 사람. 雪竹을 잘 그렸다. 세상에서 解將軍이라 불렀는데, 그 연유는 확실히 않는다. ◇完顏亮──金國 海陵의 煬王이다. 본명은 迪古요 자는 元功이라 하고, 遼王宗翰의 차남이다. 天德·貞元·正隆이라 建元했다. 즐겨 方竹을 그려 奇致가 있었다. 在位는 十二年. 太宗이 즉위하여 왕으로 강봉했다. ◇散聖──歷代 傳法의 祖師 이외의 高僧이니, 이를테면 豊干·寒山·拾得·布袋和尙 같은 이들.

畫墨竹法

대를 그릴 때는 반드시 맨먼저 줄기를 그린다. 줄기를 그리고 나서 마디를 그려 넣는 바, 마디와 마디 사이의 길이는, 줄기의 끝쪽은 반드시 짧아야 하며 중간에 가까와지며 점점 길어지고, 뿌리에 가까와짐에 따라 점점 짧아져야 한다. 줄기는 불룩해서 혹이 나오든가 먹이 긁힌 데가 있든가 마디가 지나치게 진한 데가 있든가 마디 사이의 길이가 한결같이 길든가 짧든가 하는 것을 꺼린

다. 줄기는 양쪽이 물건의 경계 모양으로 뚜렷해야 한다. 또 마디는 위와 아래가 서로 이어져서 필세가 고리를 반쪽으로 한 것 같고, 또 심자(心字)에 점이 없는 것 같아야 한다. 잎을 그릴 때는 붓에 먹을 듬뿍 묻혀서 일필로 그려 치워야 한다. 붓이 머뭇거려서는 안된다. 그 잎은 저절로 뾰족해 날카롭고, 복숭아나무 잎이나 버드나무 잎처럼 되어서는 안 된다. 필세의 경중은 손과 상응해서, 가벼울 곳에서는 손놀림도 가볍고 무거울 곳에서는 손놀림도 무거워야 하며, 개자형(个字形)의 잎을 그리려면 개자의 형태를 반드시 깨고, 인자형(人字形)의 잎은 두 잎이 헤어져서 서로 접촉되는 일이 없도록 해야 한다. 나무 끝에 달린 잎은, 봉황의 꼬리처럼 생긴 잎이 가지에 모여드는 형태가 되어야 좌우가 서로 어울려서 잘 조화가 유지되도록 해야 한다. 모든 가지는 다 마디에서 나가고 모든 잎은 다 가지에서 나가도록 해야 한다. 그리고 잎은, 바람이 불 때·개였을 때·비올 때·이슬에 젖어 있을 때에 따라 각기 모양이 다르게 마련이다. 등을 보이고 있는 잎·정면을 향한 잎·아래로 향한 잎·위로 향한 잎에 따라 그 형세도 각기 다르다. 또 뒤집혀 있는 잎과 옆을 향한 잎, 낮게 드리운 잎과 높이 뻗어 간 잎에 따라 각기 기분도 틀린다. 이런 것들에 대해서는 각자 정성껏 연구해서 그 법을 습득해야 한다. 만약 한 개의 가지, 한 낱의 잎이라 할지라도 타당치 않은 것이 있을 때는 온 화면의 흠이 될 것이다.

原文

畫竹必先立竿。立竿留節。梢頭須短。至中漸長。至根又漸短。忌擁腫。近枯近濃。均長均短。竿要兩邊如界。節要上下相承。勢如半環。又如心字無點。則生枝葉。畫葉須墨飽。一筆便過。不宜凝滯。其葉自然尖利。不桃不柳。輕重手相應。个字必破。人字筆必分。結頂葉要枝攢鳳尾。左右顧盼。齊對均平。枝枝著節。葉葉著枝。風晴雨露。各有態度。翻正掩仰。各有形勢。轉側低昂。各有意理。當盡心求之。自得其法。若一枝不妥。一葉不合。則爲全璧之玷矣。

〔註〕

◇竿——대나무의 줄기. ◇梢頭——나무의 끝. ◇擁腫——불룩하니 혹 같은 것이 생기는 것. ◇近枯近濃——먹이 굵힌 것처럼 덜 묻은 것을 枯라 하고 먹이 진하게 묻은 것을 濃이라 한다. 說에는 間枯間濃의 잘못이라고 한다. 먹이 굵힌 데가 섞이기도 하고 먹이 진한 것도 섞이는 것. 李息齋의 竹譜에 의하면, 이 說이 옳은 것 같다. ◇兩邊如界——대나무 줄기의 양쪽이 뚜렷해서 물건의 경계 같은 것. ◇均長均短——대나무 줄기의 마디가 어디서나 길이가 같은 것. ◇去地五節則生枝葉——땅에서부터 헤어 다섯째 마디에서 枝葉이 나온다는 말. 그러나 실제로는 반드시 그렇지도 않아서, 세째 마디에서 나는 수도 있고 일곱·여덟째 마디에서 나는 수도 있다. 이것은 大略을 말한 것뿐이므로 구애될 필요가 없다. ◇一筆便過——일필로 지체함이 없이 그려 버리는 것. ◇尖利——뾰족하고 날카로움. ◇个字必破、个字모양의 잎을 그릴 때에, 个字나 人字를 자꾸 포개 가는 것을 이른다. 个字必破란, 个字 모양의 잎을 그려 个字 모양의 형태를 파괴하는 것이다. 人字筆必分이란, 人字 모양의 잎은 반드시 두 잎이 서로 헤어져서 접촉하지 말아야 한다는 소리다. ◇結頂華——나무 끝에 달린 잎. ◇枝攢鳳尾——가지에 봉황의 꼬리처럼 생긴 잎이 모여 들게 해야 한다는 뜻. ◇左右顧盼 齊對均平——좌우가 잘 어울려 여러 잎이 서로 마주 보는 것. ◇翻正掩仰——翻正은 反正과 같으니, 등을 보이고 있는 잎과 정면의 잎이다. 掩仰은 아래를 굽어보는 잎과 위를 우러러보는 잎. ◇轉側——뒤집힌 잎과 옆을 보이고 있는 잎과 정면의 잎. ◇低昂——高低와 같음. 이상의 翻正掩仰·轉側低昂은 잎의 형태의 여러 변화를 말한 것이다. ◇妥——온당함. ◇全璧之玷——구슬 전체의 흠. 온 화면을 망치는 결함.

位 置 法

묵죽(墨竹)을 그리는 데는, 먼저 구도를 잡는 일이 중요하며 줄기와 마디·가지·잎의 네 가지를 그림에 있어서 법식이 무시될 경우에는, 공연히 힘만 들 뿐 결국 그림을 이루지 못하고 만다.

무릇 먹을 쓰는 데는 진하게 해야 할 경우가 있고 엷게 해야 할 경우가 있으며, 붓을 대는 데는 무겁게 해야 할 경우가 있고 가볍게 해야 할 때가 있다. 또 역으로 해야 할 경우가 있고, 혹은 멀리 갈 때와 가까이 와야 할 때가 있어서, 그것을 선택할 줄 알아야 된다. 혹은 진하게 하기도 하고 혹은 엷게 하기도 하든 것을 나타내기도 한다. 또 가지를 나타내고 잎을 그리는 데는 좌우 상하의 조화가 적절히 유지돼야 한다. 황산곡(黃山谷)이 말했다. 「가지가 마디로부터 나오지 않을 때는, 잎이 난잡해서 귀착(歸著)할 곳을 모른다.」고. 반드시 일필일필(一筆一筆)에 생생(生生)의 기운이 있고, 일면일면(一面一面)에 자연의 정취가 깃들어야 한다. 이리하여 좌우·상하의 사면이 다 그 정취를 얻고, 지엽(枝葉)이 모두 살아 움직일 때 비로소 훌륭한 대가 된다고.

그러나 고금을 통해 대를 그린 사람은 많았어도 그 방법을 제대로 터득해 일가를 이룬 이는 적은 것 같다. 너무 간략한 나머지 실패하지 않으면 번잡하게 그린 끝에 실패한 예가 허다하다. 혹은 뿌리나 줄기는 제대로 그렸으면서도 가지와 잎에서 그르친 것도 있고 혹은 구도(構圖)에 있어서 흠잡을 데가 없건만 정면의 것과 배면의 것을 그리는 방식이 이치에서 벗어난 예도 있다. 또 잎이 칼로 자른 것 같은 수도 있고 혹은 줄기가 널(板)을 묶은 것 같은 인상인 수도 있다. 그 추속난잡(麤俗亂雜)한 끌은 일로 열거키 곤란하다. 그런 중에 약간 보통 수준을 넘는 사람이 있다 해도 그것은 어느 정도 성공을 거두었다는 것일 뿐 명품과는 거리가 멀다고 해야 한다. 오직 문호주(文湖州)만은 천부의 재능이 워낙 걸출해서 생지(生知)의 성인에나 견줄까, 붓은 신조(神造)가 있는 듯하고 묘한 운치는 자연과 합치해서 법도 속에서 종횡으로 달리고 세속 밖에 마음껏 노닐어, 뜻 내키는 대로 붓을 움직이건만 법을 벗어나는 일이 없었다. 묵죽을 배우는 후인들은 속악에 떨어지는 것을 항상 경계하고, 마땅히 힘써야 할 것이 무엇인지 똑똑히 알고 있어야 할 것이다.

原文

墨竹位置。幹節枝葉四者。若不由規矩。徒費工夫。終不能成畫。凡濡墨有深淺。下筆有重輕。逆順往來。須知去就。濃淡麤細。便見榮枯。生枝布葉。須相照應。山谷云。生枝不應節。亂葉無所歸。須筆筆有生意。面面得自然。四面團欒。枝葉活動。方爲成竹。然古今作者雖多。得其門者或寡。則失之於繁雜。或葉似刀截。或根幹頗佳。而枝葉謬誤。或位置稍當。而向背乖方。其間縱有稍異常流。僅能盡美。至於盡善。良恐未暇。獨文湖州挺天縱之才。比生知之聖。筆如神助。妙合天成。馳騁於法度之中。逍遙於塵垢之外。從心所欲。不踰準繩。後之學者。勿陷於俗惡。知所當務焉。

〔註〕 이 一章은 李息齋이 竹譜 중에서 抄錄한 것이다. ◇墨竹位置──이 대목의 原典인 竹譜에서는 「墨竹位置 一如畫竹法。但幹節枝葉四者……」로 되어 있다. 위치법이란 먼저 화폭에 무엇을 어떻게 그릴까를 생각하는 구도법인 바, 이 一章의 내용과 어울리지 않는 것 같다. 竹譜 중에는 따로 畫竹의 위치에 대해 논한 대목이 있다. ◇規矩──법식. ◇濡墨有深淺──먹빛에 진한 것과

엷은 것이 있다는 소리다. ◇往來——가까운 데로부터 먼 곳으로 가고, 먼 데로부터 가까운 곳으로 오는 것. ◇去就——取捨와 같은 뜻. ◇團欒——檀欒과 같다. 대나무의 가늘고 긴 모양. ◇成竹——이루어진 대나무 그림. ◇盡美盡善——그림. ◇狼籍——흐트러진 모양. 난잡해서 조리가 없는 것. ◇挺天縱之才——論語 八佾篇에서 나온 말. 天縱은 天賦와 같다. 하늘로부터 허용된 재주가 衆人보다 절출함. ◇生知之聖——후천적으로 배운 것이 아니라 나면서부터 아는 성인. ◇從心所欲 不踰準繩——準繩은 법식. 마음 내키는 대로 해도 결과적으로 볼 때 하나도 법도에서 벗어남이 없는 것. 論語 爲政篇의 「從心所欲 不踰矩」라 한 데서 딴 것.

畫竿法

죽간(竹竿——대의 줄기)을 그리는 데 있어서 만약 한두 개를 그리는 경우라면, 먹빛은 잠시 편의대로 적당히 그려도 무방하다. 그러나 세 개 이상을 그리는 경우에는 앞의 것은 빛을 진하게 하고 뒤로 갈수록 빛이 엷어져 가도록 배려해야 한다. 만약 한 빛일 때는 앞의 것과 뒤의 것의 구별이 불가능하기 때문이다. 또 나무끝에서 뿌리까지 한 마디 한 마디씩 그려 내리지만, 필의는 위에서 밑까지 일관해 있어야 한다. 한 개의 줄기를 그려 넣는 경우, 뿌리와 나무끝 부분에서는 마디 사이가 짧아야 하고 가운데로 가까울수록 길게 그려야 한다. 한 줄기마다 먹빛이 고르게 그려져야 하고, 붓놀림은 평평하고 곧으며 좌우의 양변(兩邊)은 둥근 맛이 이 나고 바르게 그려야 한다. 만약 줄기가 불룩해서 혹이 있든가, 먹빛이 고르지 않든가, 굵은 데든가, 한쪽의 먹이 굵혀져야 한다든가,

[原文] 畫竿。若只畫一二竿。則墨色且得從便。若三竿之上。前者色濃。後者漸淡。若一色則不能分別前後矣。從梢至根。全竿留節。根梢宜短。中漸放長。每竿須要墨色勻停。行筆平直。要筆意貫。兩邊圓正。若擁腫偏邪。墨色不勻。間有麤細枯濃。及節空勻長與短。皆竹法所忌。斷不可犯。頗見世俗用蒲絟。槐皮。或疊紙濡墨畫竿。無問根梢一樣麤細。又且板平。全無圓意。但堪發笑。不宜倣效。

[註] 이 一章도 原本에서는 李息齋의 竹譜에서 抄錄한 것이다. ◇從梢至根——을 原本에서는 後로 쓰고 있다. 이에 정정했다. ◇墨色勻停——濃淡이 뒤섞이지 않는 것. ◇兩邊圓正——줄기 좌우의 양변에 둥근 맛이 있고 바른 것. ◇擁腫——줄기 한쪽에 혹 튀어나온 것이 있는 것. ◇偏邪——줄기가 안 묻은 데가 생기는 것. ◇間有麤細枯濃——竹譜에는 間麤間細間枯間濃이라고 나와 있다. 間은 섞이는 것. 濃은 먹빛이 진하게 묻은 것. 麤細는 굵고 가는 것. 枯는 먹빛이 안 묻은 것. ◇節空——줄기의 상하에 따라 마디의 길이가 그려 있지 않은 것. ◇勻長勻短——줄기를 그리면서도 마디가 그려 있지 않은 것, 그것이 무시되어 어느 마디나 장단이 같은 것. ◇蒲絟——부들로 짠 베. ◇板平——널처럼 평평함.

畫節法

죽간(竹竿) 그리는 일이 이미 정해지고 나면, 마디 그려 넣는 것이 가장 어려운 일이 된다. 위의 한 마디는 밑의 한 마디를 덮어야 하고, 아래의 한 마디는 위의 한 마디를 받아서 접속되어야 한다. 위의 한 마디와 밑의 한 마디 사이는 단절되어 있긴 해도 뜻은 어디까지나 연속되어 있을 필요가 있다. 위의 일필(一筆)은 두 끝이 위로 올라가고 중간은 아래로 처져서 달이 굽은 것 같은 때에는, 한 줄기에 둥근 맛이 생겨난다. 그리고 밑의 일필이 위의 필의(筆意)를 이어받아 어긋남이 없으면 저절로 연속된 의사가 느껴지게 된다. 마디를 그릴 때는, 상하가 한결같이 크게 해서도 안되고 한결같이 작게 해서도 안된다. 상하의 마디가 한결같이 클 때에는 둥근 고리를 낀 것같이 되고, 상하의 그것이 한결같이 작을 경우에는 묵판(墨板) 같이 된다. 마디를 그리되 너무 굽어져도 안되고 마디 그려 넣는 데가 너무 떨어져도 안된다. 마디가 너무 굽어지면 뼈마디같이 되고 마디 그려 넣는 데가 너무 떨어지면 위와 아래가 연속되지 않아서 생의(生意)가 없어진다.

原文　立竿既定。畫節為最難。上一節要覆蓋下一節。下一節要承接上一節。中雖斷。意要連屬。上一筆兩頭放起。中間落下。如月少彎。則便見一竿圓混。下一筆看上筆意趣。承接不差。自然有連屬意。不可齊大則如旋環。齊小則如墨板。不可太彎。不可太遠。太彎則如骨節。太遠則不相連屬。無復生意。

〔註〕　이 章도 李息齋의 竹譜를 抄錄한 것이다. ◇覆蓋──위에서 밑의 것을 덮는 것. ◇兩頭放起 中間落下──마디의 兩端이 위로 올라가고 중간이 밑으로 처지는 것. ◇彎──활처럼 굽어짐.

畫枝法

가지를 그리는 일에 있어서는 각기 명칭이 붙어 있다. 잎이 나오는 곳을 정향두(丁香頭)라 하고 가지와 가지가 만나는 곳을 작조(雀爪)라 하며 곧은 가지를 채고(釵股)라 한다. 밖(곧 위쪽)으로부터 그려 넣는 것을 타첩(垜疊)이라 하고, 속(곧 밑쪽)으로부터 그리는 것을 병도(迸跳)라 한다. 하필(下筆)하는 데 있어서는 반드시 주건원경(遒健圓勁)해서 생기가 연속돼 끊어지지 말아야 하고, 운필(運筆)은 신속해서 지와(遲緩)함이 없어야 한다. 늘 가지는 정연(挺然)하여 굳세게 뻗고 마디는 크고 여위어 있어야 한다. 이에 비해서 어린 가지는 부드럽고 어여쁘며 마디는 작은 것이 살찌고 미끈해야 한다. 또 잎이 많은 것은 가지가 굽고 잎이 적은 것은 가지가 위로 고개를 치켜들게 마련이다. 이밖에도 바람에 불리는 가지라든가 비에 젖는 가지 같은 것을 유(類)에 따라 공부해 가야 한다. 경우에 따라 화법을 변화시킬 줄 알아야 하며 한 법에만 구애되는 일이 있어선 안된다. 윤백(尹白)이나 운왕(鄆王)은 가지에 마디를 그렸거니와 이는 보통의 법이 아니므로 여기서는 거론치 않기로 한다.

原文　畫枝各有名目。生葉處。謂之丁香頭。相合處。謂之雀爪。直枝。謂之釵股。從外畫入。謂之垜疊。從裡畫出。謂之迸跳。下筆須要遒健圓勁。生意連綿。行筆疾速。不可遲緩。老枝則挺然而起。節大而枯瘦。嫩枝則和柔而婉順。節小而肥滑。葉多則枝覆。葉少則枝昂。風枝雨

枝。觸類而長。亦在臨時轉變。不可拘於一律也。尹白鄲王。隨枝畫
節。旣非常法。今不敢取。

[註] 이 章도 李息齋의 竹譜를 抄錄한 것이다。◇丁香頭——丁香은 향
나무의 일종。◇雀爪——참새의 발톱 같다 해서 이 이름이 붙었
다。◇釵股——비녀의 사타구니처럼 갈라진 부분。◇迸跳——치솟고 뛰어 오름。◇尹白——宋의 汁
人。墨花를 잘 그렸다。◇鄲王——이름을 楷라 하고、初名은
煥。송의 徽宗皇帝의 第三子。처음 魏國公에 봉해지고 뒤에 高
密郡王으로 나아갔으며 十一의 節度使를 거쳤다。花鳥를 잘 그
리고 墨花에 능했다。서화의 소장이 많았다。

畵葉法

붓을 대는 법이 굳세고 날카로와야 한다、처음에 힘을 주어 붓
을 누르고 있다가 뒤에 힘을 빼서서、한 붓으로 힘차
게 그려야 한다。조금이라도 붓이 지체될 때에는 잎이 둔하고 두
터워져서 뾰족하고 날카롭게 되지 않는다。그러나 대를 그리는 데
있어서는、잎 그리는 일이 가장 어렵다。그래서 이 한 가지에 대
한 공부가 결여될 때에는 묵죽(墨竹)은 성립하지 않는다。잎을
그리는 법식에서 꺼리는 몇 가지가 있는 바、배우는 이들은 알아
둘 필요가 있다。한 개의 잎은 한 개 단독으로 다른 것과 떨어
져서 달려 있기를 싫어한다。두 개의 잎은 같은 크기와 큰 모양
을 하고 나란히 달려 있기를 싫어한다。세 개의 잎은 차자(叉字) 모양
같은 형태가 되는 것을 싫어한다。네 개의 잎일 경우는 손가락 같은 모양
이 되기를 싫어한다。다섯 개의 잎은 정자(井字) 모양
나 잠자리 같은 모양이 되기를 싫어한다。이슬에 젖고 비를 맞으

머 바람에 뒤척이고 눈에 눌린 것도、다시 그 잎이 뒤집히든가
정면을 향하고 있든가 아래로 드리워 있든가 위로 치올라 있든
가에 따라 각기 모습이 다르다。일률적으로 아무렇게나 그려서
검게 물들인 비단처럼 만들어서는 안된다。

[原文] 下筆要勁利。實按而虛起。一抹便過。少遲留則鈍厚不銛利矣。然寫竹
者。此爲最難。庶此一功。則不復爲墨竹矣。法有所忌。學者當知。䔛
忌似桃。細忌似柳。一忌孤生。二忌並立。三忌如叉。四忌如井。五忌
如手指。及似蜻蜓。露潤雨垂。風翻雪壓。其反正低昻。各有態度。不
可一例抹去。如染皁絹無異也。

[註] 이 章도 李息齋의 竹譜를 抄錄한 것이다。◇勁利——굳세고 날
카로움。◇實按而虛起——처음에 힘을 주어 붓을 누르고 있다가
뒤에 힘을 빼고 붓을 삐치는 것이다。◇虛는
힘을 뽑는 뜻이다。按은 붓을 누르는 것、起는 붓을 삐치는 뜻。
◇一抹便過——힘차게 한 붓으로 그리는 것。◇勁利——예리함。◇遲留——붓놀림
이 머뭇대 지체하는 것。◇銛利——예리함。◇一功——한 공부。
◇孤生——잎 하나가 동떨어져 있는 것。◇並立——두 잎이 같은
크기·같은 모습으로 늘어서 있는 것。◇叉——원본에서는 叉로
쓰고 있는데、이제 竹譜에 의거해 정정한다。◇反正低昻——反
은 잎이 뒤집혀 이면을 보이고 있는 것。正은 정면을 향한 잎。
低는 밑으로 드리운 것。昻은 위로 치오른 것。◇染皁絹——검
게 물들인 비단。

勾勒法

먼저 숯을 써서 대나무 줄기의 위치를 정하고、그 다음에는 좌
우로 나와 있는 가지나 잔가지를 구별해 그리고 나서 그 후에는 묵

필(墨筆)을 사용해서 잎의 윤곽을 그린다. 잎이 되고 난 후에 비로소 먼저 숯으로 정해 놓은 바에 따라, 줄기와 가지와 마디를 하나하나 그리고 가지끝의 작조(鵲爪)가 남김 없이 잎과 연결되도록 한다. 그러기 위해서는 다른 잎이나 가지의 아주 가까운 곳에 그것에 닿지 않도록 넣든가, 다른 잎이나 가지를 그려 넣을 필요가 있다. 그렇게 해야 비로소 겹겹으로 포개진 모양이 나타나게 마련이다. 줄기의 앞의 것과 뒤의 것은 진한 먹과 엷은 먹으로 표현하는 것인 바, 앞의 것은 진한 것이 좋고 뒤의 것은 엷은 것이 좋다. 이것이 구륵으로 대를 그리는 법이다. 그것이 그늘이 지고 볕을 받고 있는 차이라든가, 정면·배면의 관계 같은 것을 구별해 그리고 줄기를 나타내고 잎을 그리는 따위의 일은 묵죽(墨竹)의 법과 다름이 없다. 유추해 짐작할 일이다.

原文

先用柳炭將竹竿朽定。再分左右枝梗。然後用墨筆鈎葉。葉成。始依所朽。竿枝與節。一一畫出。俾枝頭鵲爪盡與葉連。要穿釵躲避。方見層次。竿之前後。墨分濃淡鈎出。前宜濃。後宜淡。此乃勾勒竹法。其陰陽向背。立竿寫葉。與墨竹法同。可類推之。

〔註〕

◇鈎勒法──양쪽에서 가는 선으로 윤곽을 그리는 방법。
◇朽定──숯을 가지고 위치를 정함。
◇枝梗──가지。
◇柳炭──木炭。숯。
◇鵲爪──원본에서 嶋爪로 한 것은 잘못이기。雀爪와 같음。가지와 가지가 만나는 곳。
◇穿釵躲避──穿釵는 본디 머리에 비녀를 꽂는 뜻。躲避는 몸을 피해 달아나는 것。다른 잎이나 가지 밑에 따로 잎·가지를 그려 넣든가, 다른 잎이나 가지에 닿지 않게 그려 넣는 것을 비유한 것。
◇層次──포개져 있는 모습。

畫墨竹總歌訣

황전노인(黃筌老人)이 처음으로 구륵법(勾勒法)을 써서 대를 그리는 법을 전했고, 소동파와 문여가(文與可)가 먹만으로 써서 대를 그리는 일을 시작했다. 또 이부인(李夫人)은 창에 비친 대나무의 그림자를 보고 흥취를 느껴 그것을 그린 적이 있다. 그후 이식재(李息齋)·하창(夏昶)·여단준(呂端俊)은 같은 계통의 사람들이어서 다 묵죽(墨竹)을 그렸다. 대를 그리는 데는 줄기는 전서(篆書) 같이 하고, 마디는 예서같이 하고, 가지는 초서같이 하고, 잎은 날카로운 해서같이 그려야 한다. 예로부터 전해 내려오는 필법은 매우 많은 터이나, 반드시 그 모두를 고려할 필요는 없고 이 네 가지 체만은 반드시 익혀서 제 몸에 갖추도록 해야 한다. 그리고 비단이나 종이는 좋은 것을 쓰고 먹은 너무 진하게 하지 말아야 한다. 붓은 털이 순수한 것을 쓰고 붓끝이 갈라지는 일이 있어선 안된다. 붓을 대지 않았을 때 뜻은 붓보다 먼저 있어야 하고, 온갖 잎이나 가지가 다 한 폭 속에서 짜임새를 지니도록 한다. 잎을 그리는 데는, 분자(分字)나 개자(个字) 같은 모양을 가지고 그리면서 그 자체를 파피해 간다. 그리고 성기게 된 곳은 성긴 채로 놓아두고 형태가 파피된 곳은 파피된 채로 놓아둔다. 형태가 파피된 곳에 대해 나중에 가필하든가 해서 호도(糊塗)해서는 안된다. 잎이 성긴 곳에는 반드시 가지를 그려 넣어서 그 실을 보충하면 된다. 풍죽(風竹)의 형세는 줄기가 정연(挺然)하여 바람에 굴하지 않고 빼어나는 데 있다. 잎의 형태가 께어지는 것은 주로 바람을 거역하기 때문이며, 줄기는 반드시 한쪽으로 치우쳐 있도록 한다. 또 우죽(雨竹)이 가로 엎드린 모양은 무엇

에 놀란 까마귀가 숲으로부터 날아가는 것과도 같다. 그리고 청죽(晴竹)의 체(體)는 잎을 그리는 경우 인자(人字)를 배열한 것처럼 한다. 어린 대면 한 잎을 포개며, 늙은 대일 때는 비녀의 발같이 두 잎을 포갠다. 먼저 작은 잎을 그려 넣는다. 끝에는 다시 큰 잎을 그려 넣는다. 노죽(露竹)의 그것과 약간 닮은 우죽(雨竹)과도 다르다. 어느 쪽이냐 하면, 청죽과 우죽 사이의 기분이라고나 해야 할 것이다.

그리고 그 위에 기름을 먹인 비단 보자기를 놓은 다음, 그것을 내어, 개자형(个字形)의 잎을 뚫고 자라서 가지도록 해야 한다. 설죽(雪竹)을 그리는 데는 오래 눈이 쌓인 가지는 밑으로 드리워 있는 터이므로, 먼저 밑으로 드리워 있는 대를 그리고 그 위에 기름을 먹인 비단 보자기를 놓은 다음, 그것을

제가 생각하는 형태대로 자르고 그 위로부터 비단이나 종이 위에 큰 이빨 같은 모양으로 칠하고 나서 기름 먹인 보자기를 벗기는 준리(俊利)할 필요가 있다. 붓은 높이 현완(懸腕)으로 하여서 들고 형세를 그리지 말아야 하고, 정신과 혼백이 아울러 안정돼 있어야 한다.

대의 줄기를 그리는 데는 장고(杖鼓)를 꺼리고, 협리(挾籬)처럼 되는 것을 꺼리고, 정자(井字)처럼 되는 것을 꺼리고, 잠자리같이 되는 것을 꺼리고, 사람의 손가락같이 되는 것을 꺼리고, 그물눈같이 되는 것을 꺼리고, 복숭아나무잎처럼 되는 것을 꺼리고, 버들잎같이 되는 것을 꺼린다. 붓을 내릴 때에는 안된다. 붓놀림은 더디게 해야 한다. 그리고 마디는 더디게 하고 빨라야 할 때는 빠르게 해야 한다. 몽당붓이 쌓여 음으로 이 가결(歌訣)을 외고 있도록 해야 한다.

原文

黃老初傳用勾勒。東坡與可始用墨。李氏竹影見橫牕。息齋夏呂皆體

一. 幹篆文。節邈隸。枝草書。葉楷銳。傳來筆法何用多。四體須當要
熟備。絹紙佳。墨邈隸。筆毫純。勿開頭。未下筆時意在先。葉葉枝枝
當枝補過。分字起。个字破。疏處疏。墮處墮。隨中切記莫糊塗。疏處須
竹橫眠豈兩般。風竹勢。晴竹體。人字排。墮處逆。烏鴉驚飛出枝去。雨
結頂還須大葉來。穿破个字枝頭曲。寫露竹。雨彷彿。嫩一疊。幹挺然。
切莫爲。揭去油袱并柳葉。晴不雨。老幹參。長梢拂。須遲疾。忌挾籬。
筆高懸。下垂伏。結尾露齒一梢
長。識竹病。忌對節。忌挾籬。勢要俊。心暗訣。寫來敗。
精神魂魄俱安靜。寫雪竹。忌杖鼓。長稍拂。歷氷雪。操金玉。風竹勢。
雨雪烟雲歲寒高節臟胸腹。湘江景。淇園趣。娥皇詞。七賢句。萬竿
千畝總相宜。墨客騷人遭際遇。

〔註〕
◇黃老——黃 을 가리킴。　◇夏呂——夏昶과 呂端俊。
·節邈隸·枝草書·葉楷銳——줄기 그리는 것은 篆書 쓰듯 하고

마디는 秦의 程邈의 隷書 같아야 하며 가지는 草書 같아야 하고 잎은 楷書의 날카로움을 지녀야 한다는 뜻. ◇四體——줄기는 篆文, 마디는 隷書, 가지는 草書, 잎은 楷書라고 주장한 앞의 四句를 가리킴. ◇熟備——익혀서 갖춤. ◇分字起——이하 六句는 잎을 그리는 문제에 대한 것이다. ◇疎處——잎이 성긴 곳. ◇墮處——잎 형태가 깨진 곳이다. ◇風竹勢——이하 四句의 風林의 畫法에 관한 것이다. ◇晴竹體——이하 六句는 개인 날의 대나무를 그리는 것을 가리킨다. 橫眠이란 비가 올 때에 대나무가 옆으로 누워 있는 것을 가리킨다. 橫眠雨竹橫眠豈兩般——이 二句는 雨竹을 그리는 데 대해 언급한 것이다. ◇人字形——人字形의 잎을 배열함. ◇寫露竹——이하의 六句는 이슬에 젖은 대를 그리는 데 관한 것이다. ◇油紙——기름을 먹인 보자기. 보자기가 반드시 아니라도 油紙를 쓰면 된다. ◇寫雪竹——이하의 六句는 눈에 덮인 대를 그리는 법이다. 油紙를, 뜻하는 형태대로 오려서 雪竹을 그리려는 종이나 비단에 놓은 다음, 윈손으로 누르고 그 위에서, 화폭은 칠해 가면 油紙가 덮인 데는 다 눈이 된다. ◇久雨枝——오래 비나 눈을 맞은 가지. ◇氷玉——雪竹을 가리킨 것. ◇杖鼓、對節、挾籬、邊壓——이 넷은 줄기를 그리는 마당에서 꺼리는 것들이다. 杖鼓는 마디가 굵고 높으며 그 가운데가 가늘어서 장고 같은 모양인 것을 말한다. ◇對節이란 여러 줄기의 마디가 늘어서서 서로 대하는 것을 이른다. ◇挾籬는 編籬·罟眼·勝眼이라고도 한다. 줄기와 줄기가 뒤엉켜서 四角의 구멍이 생긴 것을 이른다. 잎에서의 井字形과 같다. ◇邊壓은 偏邪를 이름이니, 줄기의 한쪽이 급힌 것같이 되어 먹이 안 묻은 것. ◇湘江——일명 湘水. 湖南省에 있는 강이니, 述異記에 이르되, 「衛國에 淇園이라는 곳이 있는데 대나무가 난다. 淇水의 물가다」 했다. ◇淇園——대나무로 유명하다. 대의 名所.

고. 詩經에도 「瞻彼淇澳 綠竹猗猗」라 한 것이 있다. ◇娥皇——堯의 長女로, 동생인 女英과 함께 舜의 妃가 되었다. 전설에 의하면, 舜이 남방을 巡狩하다가 蒼梧에서 崩御하자 娥皇·女英, 두 사람이 슬피 哀哭했는데, 그 눈물이 대나무까지 얼룩지게 했고 지금의 斑竹의 斑點은 그 흔적이라고 한다. ◇七賢——晋의 稽康·阮籍·山濤·向秀·劉伶·阮咸·王戎을 가리킴. 이들은 세속을 피해 方外에 노닐어 竹林七賢이라고 불리었다. ◇墨客騷人——風雅의 士. 詩文·書畫 같은 것을 잘 하는 사람.

畫 竿 訣

대나무의 줄기는, 마디와 마디의 사이가 가운데는 길고, 위쪽과 아래쪽은 짧다. 만곡(彎曲)한 대나무 줄기를 그릴 때에는, 마디가 있는 곳을 만곡시켜야 하며 줄기를 만곡시켜서는 안된다. 몇개의 줄기에 마디를 그려 넣는 경우 마디와 마디가 나란히 늘어서는 일은 없어야 한다. 농담과 음양을 자세히 관찰하는 것이 좋다.

[原文]

竹幹中長上下短。只須彎節不彎竿。竿竿點節休排比。濃淡陰陽細審觀。

〔註〕

◇只須彎節不彎竿——굽은 竹竿을 그릴 때에는, 마디 있는 데를 굽혀야 하며 마디 사이의 줄기를 굽혀서는 안된다는 것. ◇排比——한 竹竿의 마디가 다른 竹竿의 마디와 나란히 늘어서는 것을 함이니 이는 즉 마디 사이의 일정한 길이를 말함

點節訣

原文 竿成先點節。濃墨要分明。偃仰須圓活。枝從節上生。

〔註〕 ◇圓活──圓轉活潑. 곧 변화자재한 것.

대의 줄기가 이루어지면 먼저 마디를 그려 넣는다, 마디를 그려 넣을 때에는, 진한 먹으로 똑똑히 그려 넣어야 한다. 그리고 혹 가지는 언제나 마디로부터 나오도록 하여 변화가 자재(自在)해야 한다. 가지는 위로 향하고 혹은 아래로 향하고 하여 변화가 자재(自在)할 필요가 있다.

安枝訣

原文 安枝分左右. 切莫一邊偏. 鵲爪添枝幹. 全形見筆端.

〔註〕 ◇安枝──가지를 安置함이니, 곧 가지를 그려 넣는 것. ◇鵲爪──가지에서 가지가 내려와 세 개가 된 것.

가지를 그릴 때는 좌우로 갈라지도록 해야 하며 결코 어느 한 쪽으로 치우치는 일이 있어서는 안된다. 작조(鵲爪)처럼 가지나 나무끝을 덧붙여 그리면 대의 온 모양이 붓끝에서 나타난다.

畫葉訣

대를 그리는 비결에서, 잎 그리는 일이 가장 어렵다. 잎을 그릴 때는, 붓알(筆頭·筆穗)의 밑에서 나와 손가락 끝에서 그리게 된다. 오래 된 잎과 어린 잎이 구별되어야 하고 음(陰)과 양(陽)이 뒤섞이는 것이 좋다. 음만이든가 양뿐이어서는 못 쓴다. 잎을 그리려면 먼저 잎이 달릴 가지를 그리고, 잎은 반드시 가지를 뒤덮도록 해야 한다. 잎 위에 다시 잎을 덧붙여 그리는 것이어서, 뒤

그 형세는 새가 하늘 높이 날아다니고 춤추며 노니는 것 같아야 한다. 한 개의 잎을 고엽(孤葉)이라 하고 두 개인 것은 병엽(迸葉), 세 개인 것을 찬엽(攢葉), 다섯 개인 것을 취엽(聚葉)이라 고 한다. 봄철의 잎은 연해서 위로 향하고 여름의 잎은 무성해서 진한 그림자를 짓고 아래로 향하고 있다. 가을과 겨울의 잎은 서리나 눈에 오연한 기품을 갖추고 있어야 한다. 이렇게 해야 비로 소 손이나 매화와 동렬에 설 수가 있어야 한다. 하늘이 개었을 때는 잎과 가지는 아래로 향하고 있고, 비가 올 때는 가지와 잎이 드 리워 있다. 바람에 불리우는 잎은 일자(一字)를 늘어 놓은 것 같이 그려서는 안되고, 비가 올 때의 잎은 인자(人字)를 늘어 놓은 것처 럼 그리지 말아야 한다. 잎이 무성해서 뒤덮고 있는 모양을 그릴 때는, 잎과 잎이 나란히 이어져서 포개지는 것을 가장 꺼린다. 앞 가지와 뒷가지를 구별해 그리려면 진한 먹과 엷은 먹으로 나타 내는 것이 좋다. 잎을 그리는 데는 꺼리는 네 가지가 있고, 또 같 은 모양의 잎이 나란히 달려 있는 것을 꺼린다. 네 가지 꺼리는 일이란, 잎이 뾰죽한 것은 갈대잎처럼 되지 말아야 한다는 것, 가 는 잎이란, 잎이 뾰죽한 것은 갈대잎처럼 되지 말아야 한다는 것, 가 는 잎이란 버들잎처럼 되지 말아야 한다는 것, 세 개의 잎일 때는 천자(川字) 같은 것도 있고 개사(个字) 같은 것을 겹쳐서도 그리게 되는데, 그 있고 二필·三필의 것도 있으며 분자(分字)처럼 생긴 것을 포 개기도 하고 개사(个字) 같은 것을 겹쳐서도 그리게 되는데, 그 것들은 자세히 관찰한 것을 적당한 장소에 그려 넣 도록 해야 한다. 그런 잎 사이에 엽을 향한 잎을 섞는데, 세필(細 筆)로 모아서 그려 넣어 늘어서 있는 잎의 형태가 끼어지고 끊 어진 것이 연속되도록 해야 한다. 대를 그리려면 먼저 줄기를 그

그리려면 먼저 잎이 달릴 가지를 그리고, 잎은 반드시 가지를 뒤덮도록 해야 한다. 잎 위에 다시 잎을 덧붙여 그리는 것이어서, 뒤

492

리고、가지를 그리고 마디를 그리는 것이나 고인들이 남긴 구전
(口傳)에 의하건대、대의 법도(法度)는 전적으로 잎에 있음을 알
수 있다。 그래서 예로부터 전하는 구결(口訣)을 늘여서 장가(長
歌)를 지어 고인의 법칙을 넓히느니라고 애썼다。

原文
畫竹之訣。惟葉最難。出於筆底。發之指端。老嫩須別。陰陽宜參。枝
先承葉。葉必掩竿。葉葉相加。勢須飛舞。孤一迸二。攢三聚五。春
則嫩篁而上承。夏則濃陰以下俯。秋冬須具霜雪之姿。始堪與松梅而
爲伍。天帶晴兮偃葉而偃枝。雲帶雨兮墜枝而墜葉。順風不一字之排。
帶雨無人字之列。所宜掩映以交加。最忌比聯而重疊。欲分前後之枝。
宜施濃淡其墨。葉有四忌。兼忌排偶。尖不似蘆。細不似柳。三不似
川。五不似手。葉由一筆。以至二三。重分疊个。間以側
葉。細筆相攢。使比者破。而斷者連。竹先立竿。生枝點節。考之前
人。俱傳口訣。竹之法度。全在乎葉。因增舊訣爲長歌。用廣前人之法
則。

〔註〕 이 畫葉訣의 대부분은 張退公의 墨竹記에서 나온 것이다。 佩文
齋書畫譜에 의하면、張退公은 어느 시대 사람인지 알 수 없고、
畫苑補益에서는 李珩 뒤에 놓았다고 한다。 ◇ 枝先承葉——잎을
달기 위해 먼저 가지를 그리는 것。 ◇ 嫩篁——어린 대숲。 그러
나、여기서는 어린 잎을 가리킨다。 ◇ 濃陰——대의 잎이 무성해
서 짙은 그림자가 지는 것。 ◇ 偃葉而偃枝——잎과 가지가 다 밑
을 향하고 있음。 ◇ 墜枝而墜葉——가지와 잎이 아울러 아래로 드
리워 있는 것。 ◇ 順風——바람에 불리우는 것。 ◇ 一字・人字——
一字・모양의 잎과 人字처럼 생긴 잎。 ◇ 掩映——掩翳와 같음。 뒤
덮어서 그늘을 만드는 것。 잎이 무성한 모양。 ◇ 比聯——늘어서
이어짐。 ◇ 排偶——같은 형태의 것이 늘어서 있는 것。 ◇ 側葉
——옆을 향하고 있는 잎。 ◇ 口訣——口傳。

發竿點節式
대나무의 줄기를 그리고
마디를 그려넣는 法式。

初起手一筆
처음으로 그리기 시작할
때의 첫붓。

點節乙字上抱
乙字 모양 위로 향한 마
디를 그려 넣는 법식。

點節八字下抱
八字 모양 아래로 향한
마디를 그려 넣는 법식。

起手二筆三筆直竿
처음에 두번세번 그어
내리는 줄기를 그리는
법식。

細竿
가는 대나무 줄기。

發竿點節式

起手二筆三筆 直竿

初起手一筆

點節乙字上抱

點節八字下抱

細竿

494

斷 竿
끝이 끊어진 줄기.

解 籜
어린 竹筍. 籜은 竹筍
의 껍질이다。解籜이란
죽순이 자라서 껍질이 터
지려는 것을 가리킨다。

直竿帶曲
줄기의 좀 구부정한 것.

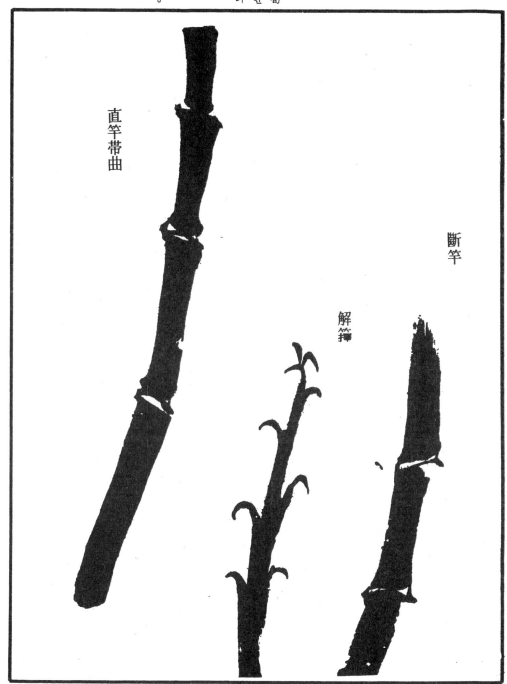

直竿帶曲

斷竿

解籜

發竿式
줄기를 그리는 법식。

垂梢
아래로 드리운 줄기。

根下竹胎
뿌리께에 갓 나온 대순。

橫竿
가로 누운 줄기。

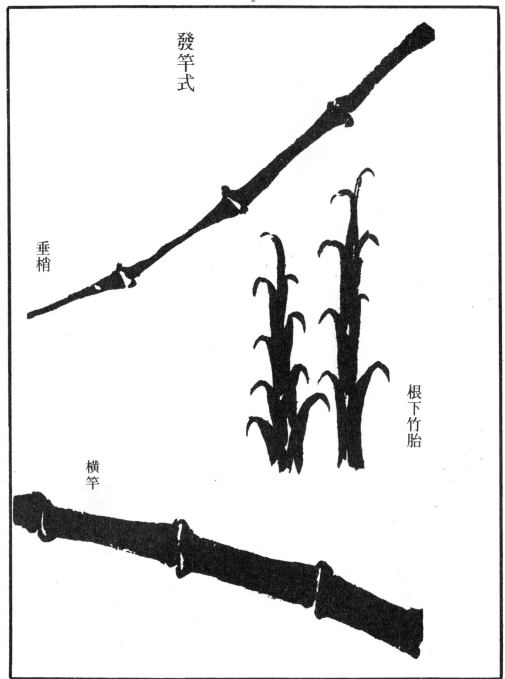

發竿式

垂梢

根下竹胎

橫竿

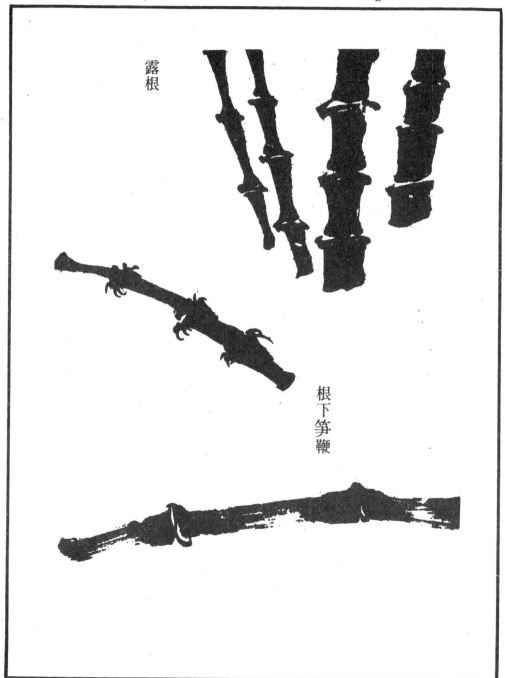

露根

根下笋鞭

生枝式
가지를 그리는 법식.

起手鹿角枝
사슴뿔처럼 생긴 가지.

魚骨枝
물고기뼈처럼 생긴 것.

頂梢生枝
頂上의 나무끝에서 가지가 나옴.

鵲瓜枝
까치발톱처럼 생긴 가지

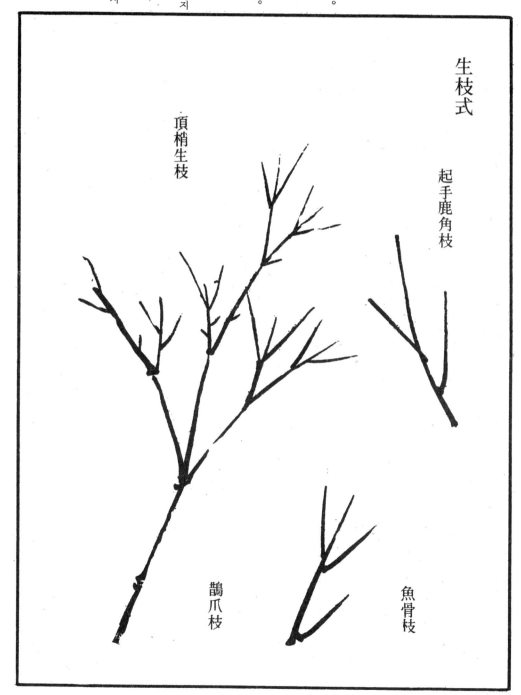

生枝式

頂梢生枝

起手鹿角枝

鵲瓜枝

魚骨枝

左右生旁枝
좌우로 가지가 나옴。

根下生枝
뿌리에서 가지가 나옴。

左右生旁枝

根下生枝

老竿生枝
늙은줄기에가지가나옴.

嫩竿生枝
어린 대의 줄기에서 가
지가 나옴.

發竿生枝式

嫩竿生枝

老竿生枝

細篠生枝
가는 대에서 나온 가지.

双竿生枝
두 개의 줄기에서 가지
가 나옴.

双竿生枝

細篠生枝

布仰葉式

위로 향한 잎을 엮어 그리는 식.

一筆橫舟
한번 붓으로 그린, 비낀처럼 생긴 잎.

一筆偃月
偃月이란 半弦의 달을 이름이다. 그 형태가 반쯤 누워 있는 것 같기에 이름을 붙인 것. 아래로 향한 초승달 모양의 잎.

二筆魚尾
二筆로 그린, 물고기의 꼬리처럼 생긴 잎.

三筆飛雁
三筆로 그린, 날아가는 기러기 모양의 잎.

三筆金魚尾
三筆로 그린, 금붕어 꼬리 같은 잎.

布仰葉式

一筆橫舟

三筆飛雁

一筆偃月

二筆魚尾

三筆金魚尾

四筆交魚尾
四筆로 그린、 고기 꼬리
를 교차시킨 것 같은 잎

五筆交魚雁尾
五筆로 그린、魚尾와 飛
雁이 교차한 모양의 잎.

六筆双雁
六筆로 그린、두 마리의
飛雁 같은 모양의 잎.

四筆交魚尾

五筆交魚雁尾

六筆双雁

布偃葉式
아래로 향한 잎을 그리는 법식.

一筆片羽
一筆로 그린, 한 개의 날개 모양의 잎.

二筆燕尾
두번 붓으로 그리는 제비꼬리같이 생긴 잎.

三筆个字
个字形으로 생긴 잎.

四筆驚鴉
놀라서 날아 오르는 까마귀 비슷한 잎.

布偃葉式

一筆片羽

二筆燕尾

三筆个字

四筆驚鴉

四筆落雁
하늘에서 내려오는 기러
기 모양의 잎.

五筆飛燕
나는 제비같이 생긴 잎.

七筆破双个字
두 개의 个字를 깨뜨린
것처럼 생긴 잎.

四筆落雁

七筆破双个字

五筆飛燕

布葉式

잎을 그리는 법식. 原本
에는 布葉式 三字가 빠
져 있다。

五筆破分字
分字를 깨뜨린 모양으로
잎을 그리는 법식。

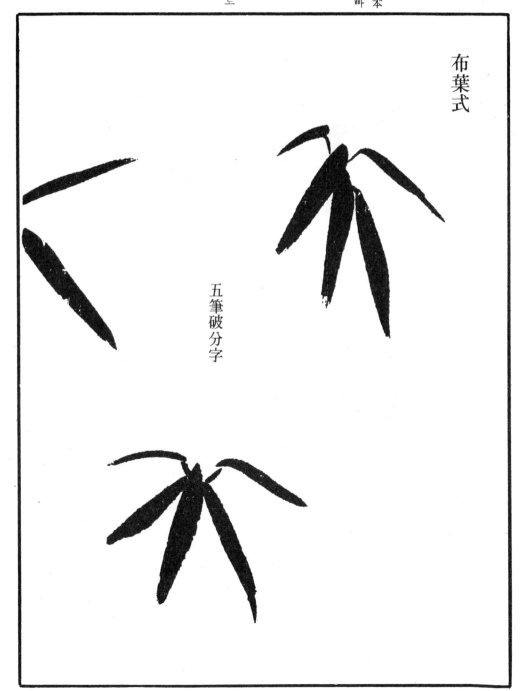

布葉式

五筆破分字

506

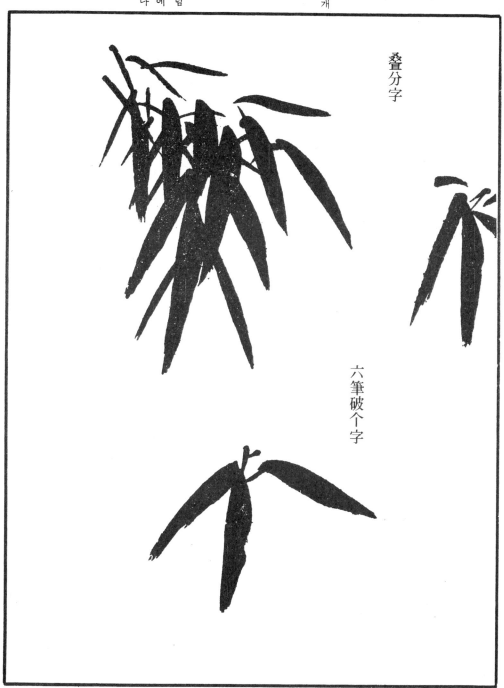

疊分字
分字 모양의 잎을 포개
는 법식.

六筆破个字
个字를 깨뜨린 것처럼
잎을 그리는 식。 原本에
는 이 五字가 빠져 있다

疊分字

六筆破个字

507　竹　譜

結頂式

結頂式
나무끝에 달린 잎을 그
리는 법식。

布葉生枝結頂
잎과 가지를 그리는 結
頂法。

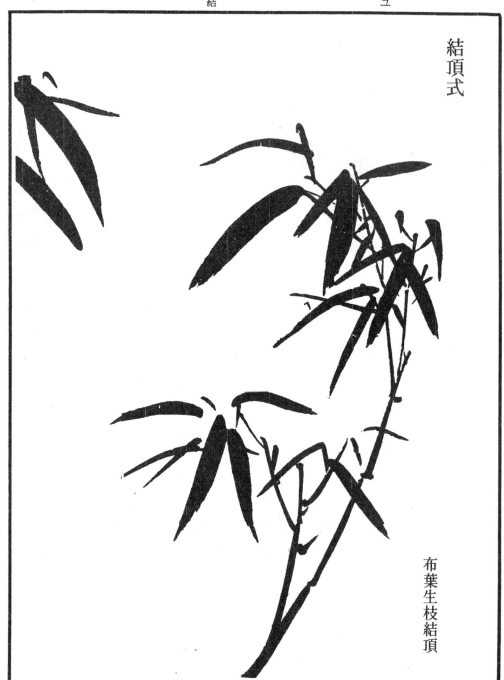

布葉生枝結頂

老葉出梢結頂
늙은 잎과 나무끝을 그
리는 結頂法。 原本에는
이 六字가 빠져 있다。

嫩葉出梢結頂
어린 잎과 가지끝을 그
린 結頂法。

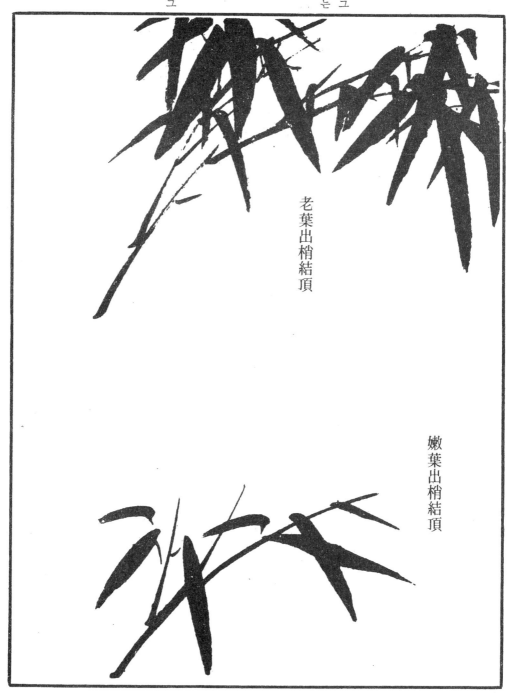

老葉出梢結頂

嫩葉出梢結頂

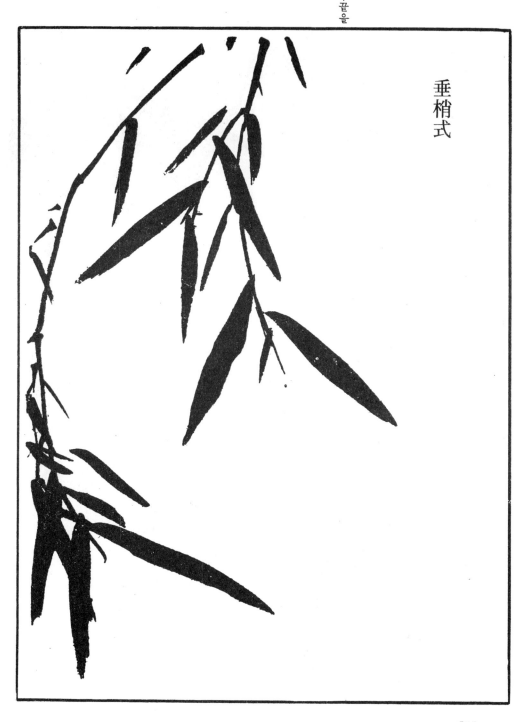

垂梢式
아래로 드리운 나무끝을
구성하는 법식。

垂梢式

510

過墻大小二梢

담장을 지나와서 드리운
大小 두 가지의 구성。

過墻大小二梢

511 竹 譜

横梢式

가로 뻗은 가지의 구성。

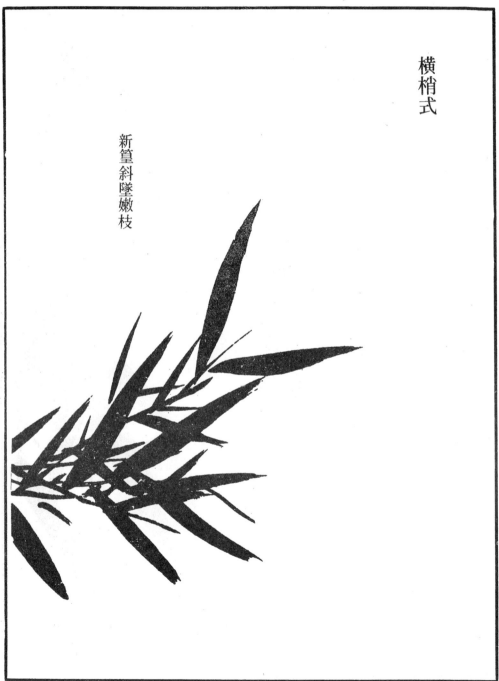

横梢式

新篁斜墜嫩枝

512

新篁斜墜嫩枝
어린 대에서 비스듬히
아래로 향해 어린 가지
가 나옴。

513 竹譜

出梢式
끝가지를 그리는 법식.

新篁解籜右稍
오른쪽으로부터 나온 어
린 가지끝.

出稍式

新篁解籜右梢

514

新篁解籜左梢
왼쪽으로부터 나온 어린
끝가지.

新篁解籜左稍

安根式
대밑둥을 그리는 식.

下截見根
대의 밑둥에서 뿌리가
드러남.

根下苔草泉石
뿌리께의 이끼와 풀과
물과 돌.

下截見根

安根式

根下苔草泉石

대를 그리는 법식은 서도의 네 체(體)를 구비하고 있어서, 줄기의 경직함은 전서 같고 마디 삐치는 법은 예서 같고 가지가 종횡으로 뻗은 모양은 초서 같고 잎의 가지런함은 진서 같다. 이런 점으로 볼 때, 대의 그림은 그림인 동시에 문자(文字)라고 한 수 있다. 묵죽은 문여가(文與可)·소동파에서 시작한 것은 아니나, 문여가·소동파에 이르러 비로소 그 진가가 유감 없이 발휘되었다. 그래서 「여가의 화죽(畫竹)은 좌전(左傳) 같고, 동파의 그것은 장자(莊子)와 비슷하다」고 하는 사람도 있는 바, 아닌게아니라 그 필치의 오묘함은 또 그런 고문에 합치됨을 알게 된다. 그렇다면 대를 그리기 위해서는 가슴에 먼저 성죽(成竹)이 없어선 안될 것이며, 가슴에 문자가 없어도 안될 것임이 명백하다. 이제 개자원(芥子園)에서 죽보를 만듬에 있어서 앞에서 기수(起手)의 법식을 자세히 규정한 것은, 마치 서(書)의 사체(四體)에서 팔법이 있는 것과 똑같다고 할 수 있다. 이 전도(全圖)는 먼저 편집된 것을 내가 부탁받아 감정(鑑正)하고 좌전을 닮은 여부에 이르러서는 식자들이 잘 판별할 것이라 믿는다. 나는 호안국(胡安國)이 춘추전(春秋傳)을 쓰고, 곽상(郭象)이 장자를 주석한 것 같은 짓을 하고 싶지는 않다. 신사년(辛巳年) 죽취일(竹醉日)에 수수(繡水)의 왕시(王蓍)는 쓰노라.

畫竹具字法之四體。竿勁直如篆。節波趯如隸。枝縱橫如草。葉整齊如眞。竹雖畫則亦字矣。畢竹不始于與可東坡。至與可東坡。始各擅其長。有謂與可畫竹是左氏。東坡却類莊子。筆之奧妙。又合乎古文。則畫竹胸無成竹固不可。若胸無文字亦不可。今芥子園之編定竹譜。故于前立起手式。一如作字四體之有八法。屬予鑒正。加以刪補。至其筆之類莊類左。識者自能區別。此全圖已先創帙。予不敢居胡氏之添傳。亦不欲踞郭子之註莊也。

辛巳竹醉日繡水王蓍識

〔註〕◇畫竹具字法之四體──대를 그리는 데는, 書道의 네 체제가 구비되어야 한다는 것. ◇波趯──書法에서 외로 삐치는 것을 波라 하고, 筆鋒이 위로 나오는 것을 趯이라 한다. ◇與可畫竹是左氏東坡却類莊子──文與可가 그린 대는 左傳의 文章 같고, 蘇東坡가 그린 대는 莊子의 문장을 방불케 한다는 다. ◇成竹──대의 이미지. 左傳과 莊子는 다 文章으로서 높이 평가받는 古典이다. ◇于前──이 于字를 원본에서는 予로 잘못 쓰고 있다. 이에 정정한다. ◇八法──永字八法. 前出. ◇胡字之添傳──胡安國이니, 송의 학자. 春秋傳 三十卷을 지었다. ◇郭子之註莊──郭子란 郭象이니, 그는 莊子에 註釋을 붙였다.

虛心友石

李息齋의 필법을 摸寫함. 虛心은 대의 德이다. 竹幹의 속이 비어 있기에 虛心한 德에 비신 것이겠다.

따라서 虛心이란 대를 말함이니 이는대가 돌을 벗삼아 있다는 뜻.

双竿比玉

일찌기 自然老人에게 이
그림 있은 것을 보고, 추
억을 더듬어 이것을 묘
사했다.

雙竿은 두 개의 竹竿
이다. 그런데 여기에 그
려진 것은 三竿이어서
까닭을 알 수가 없다.

瀟灑臨風

樂善老人의　筆意를　모

사함.

이는　風竹의　그림이다。

없는　모양이니　바람에　나

부끼어　간들거리는　모양

瀟灑臨風

新篁解籜
程堂의 그림을 모방함。
껍질을 막벗고 나온 어
린 대가지。

新篁解籜
程堂

522

新梢出墻

陳橫崖 필법을 모방함.

새 가지가 뻗어서 담 밖으로 나옴. 明의 陳芹은 字를 子野라 하고 橫崖라 號했다. 上元人. 그림을 잘 그렸다.

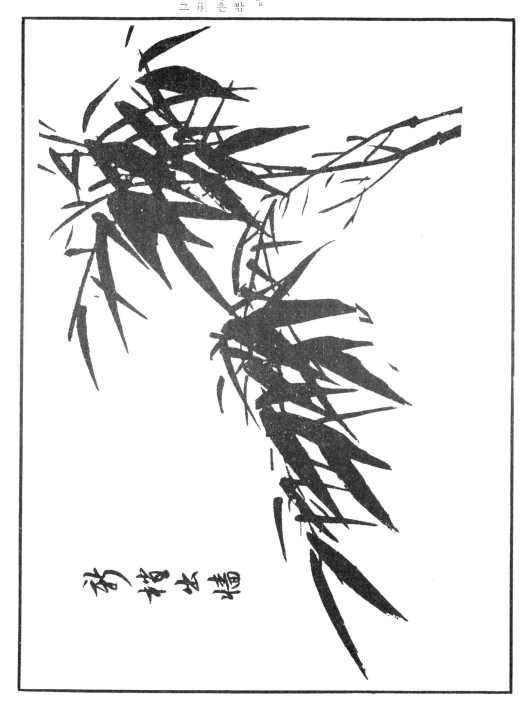

濃葉垂煙
東坡居士를 배움.
무성한 대잎을 그린 것.
垂煙은 잎이 무성해 안개
를 드리운 것 같다는 것.

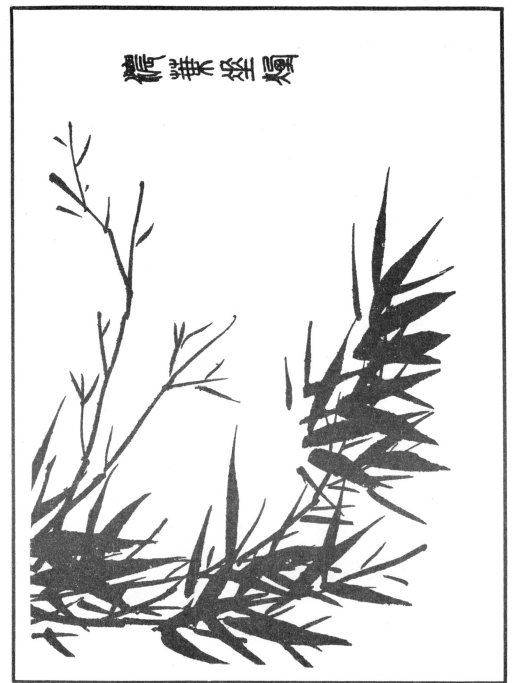

524

雲根玉立

盛雲浦의 竹石蒼潤의 法을 모방함.

雲根玉立 盛雲浦의 竹石蒼潤의 法을 모방함.

雲根이란 돌이다. 唐宋의 詩人들은 이 말을 많이 썼다. 玉立이란 구슬처럼 서 있다는 뜻이니, 竹竿의 선 모양을 형용한 것이다. 여기에는 돌이 그려져 있지 않음에도 불구하고 雲根이라 한 것은, 原圖에 돌이 그려져 있었기에 이 題字가 있는 것을 돌은 빼고 題字는 그대로 썼기 때문이다.

明의 盛時泰는 字를 仲交라 하고、雲浦라 號했다. 竹石을 雲林에게서 배우고 詩·書에도 능했다.

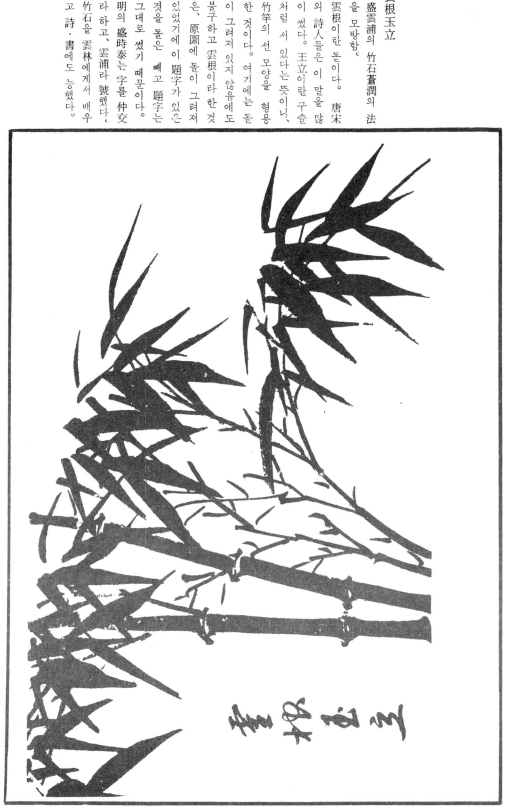

直節干霄
黄華老人을 모방함.
이것은 竹竿이 屹然히
치솟아 있다는 뜻이다.

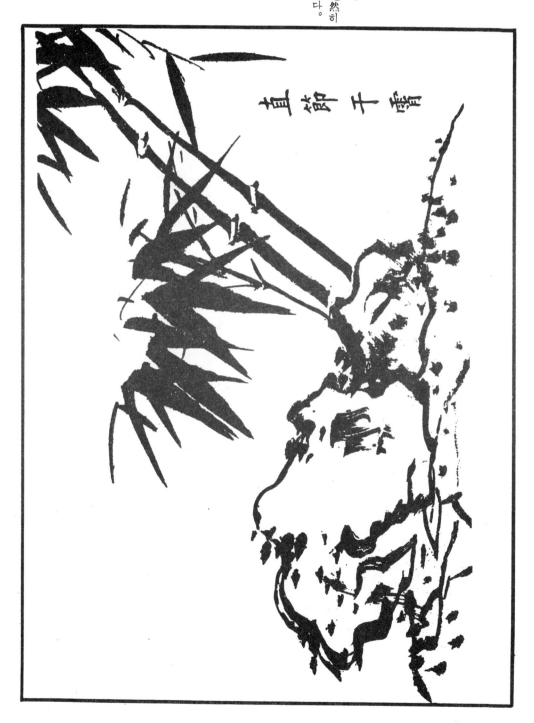

迎風取勢

夏仲昭의 風竹을 모방함. 이것은 바람에 불리운 대다.

輕筠滴露

文湖州의 筆意를 모사
함. 이것은 이슬에 젖은
대나무다. 筠은 대.

白筍隱霧

張廷瑞를 모방함.

筍는 箭幹이니、가는 대
를 이름이다。흰 細竹
에 안개가 끼여 있는 뜻
이다。明의 張緖는 字를
廷瑞라 하고、永樂年間
에 천거되어 會昌侯府敎
授가 되었다。墨竹은 夏
昶·屈約과 비견할 만하
고 詩·書도 잘했다。

530

清節凌秋

史瑞本의 雲行水湧하는 情趣를 배움.

이는 가을의 대를 그린 것이다。清節이란 대를 그린 깨끗한 지조。明의 史忠은 字를 廷直、號를 痴翁이라 했다。本姓은 徐요 이름은 端本이니、痴仙・痴痴道人이란 號도 썼다。그림을 잘 그려 行雲流水의 멋이 있었다。

531 竹譜

清影搖風
王孟端을 모사함.
이것은 風竹을 그린 것
이다.

532

露凝寒葉

屈處誠의 그림을 모사.
이것은 晩秋의 찬 이슬
에 젖은 대나무의 그림
이다. 明의 屈約은 字
를 處誠이라 하고, 崑山
사람. 山水·風竹·雨竹
을 잘 그렸다.

湘江遺怨

蕭協律의 화법을 모방,
이것은 湘妃竹을 그린
것이다. 堯의 公主인 娥
皇과 女英은 舜에게 시
집갔는데, 舜이 南巡하
다가 죽자 뒤를 따라 湘
江에 이르러 溺死해 그
水神이 되었다. 지금 湘
妃竹에 斑點이 있는 것
은 그때 두 妃가 흘린 눈
물 자국이라고 전한다.
이 題는 이상의 故事에
서 딴 것이다.

534

龍孫脫穎

文與可의 新篁圖를 모
사함.

이것은 어린 대의 그림
이다. 龍孫이란 竹筍이
요、 脫穎이란 죽순의 껍
질을 벗어나 枝葉이 나
온다는 뜻이다.

飛白傳神

介軒老人을 배움,

飛白은、 鈎勒을 이름이
요、 傳神이란 대의 정신
을 전한다는 뜻이다。 元
의 陶復初는 字를 明本、
號를 介軒老人이라 했
다。 天台人。 台州의 儒
學敎授가 되고、 從事郞
樂淸縣尹을 贈職받았다。
墨竹은 李薊邱 父子를 스
승으로 삼았고、 著色한
대나무도 잘 그렸다。 또
山水를 잘 그리고 篆書
에도 능했다。

鳳枝吟月

僧楊軒의 그림을 배움.
이것은 달밤의 대를 그
린 것이다. 鳳枝란 대의
가지다.

雪壓銀梢

解處中을 모방함.

이것은 눈에 덮인 대나
무 그림이다. 銀梢란 눈
쌓인 가지.

538

交幹拂雲
王澹遊를 배움.
이것은 교차하는 竹幹을
그린 것이다.

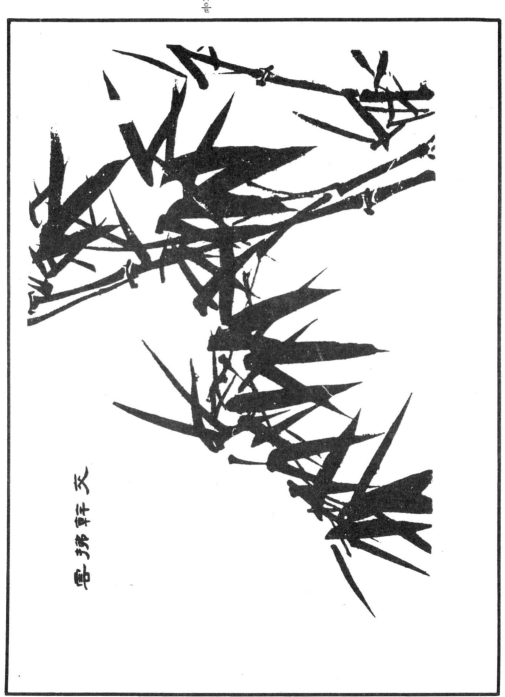

柔枝帶雨

歸文休의 화법을 배움.

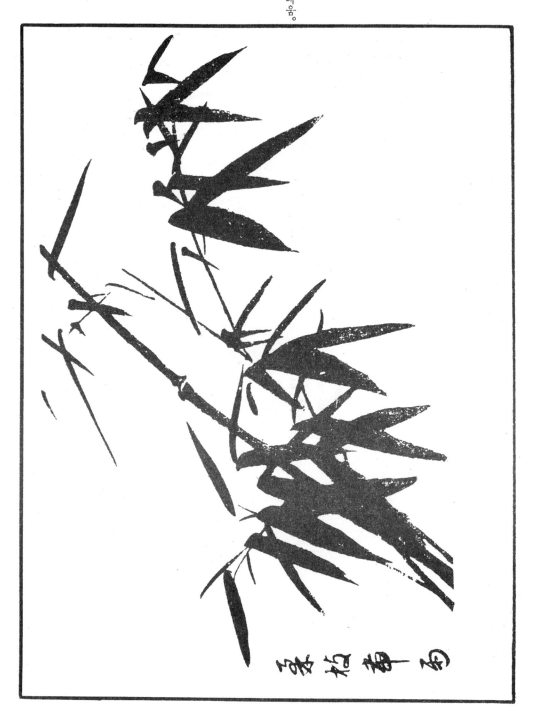

高竿垂綠

吳元瑜를 모방함.

이것은 높은 竹幹에서
나와 밑으로 드리운 가
지를 그린 것이다.

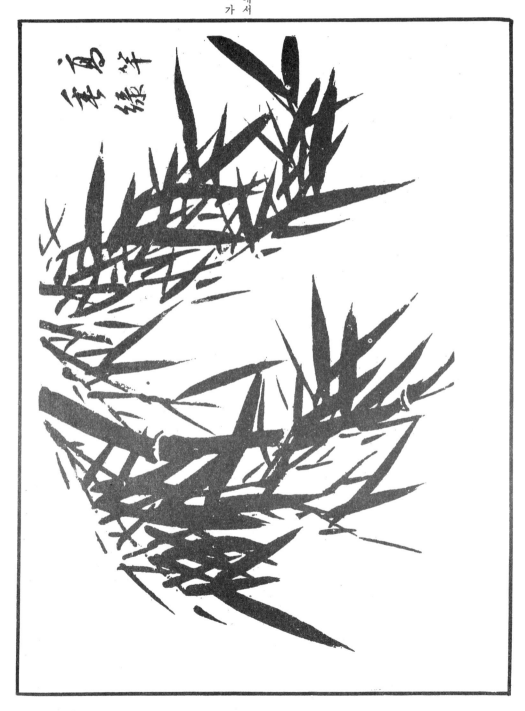

天嬌超霞

雪松老人이 宋仲溫의 朱竹을 모사함.

이것은 높이 치솟은 朱竹이다. 天嬌는 날아 오르는 모양. 雪松老人은 松雪의 잘못인듯 하다.

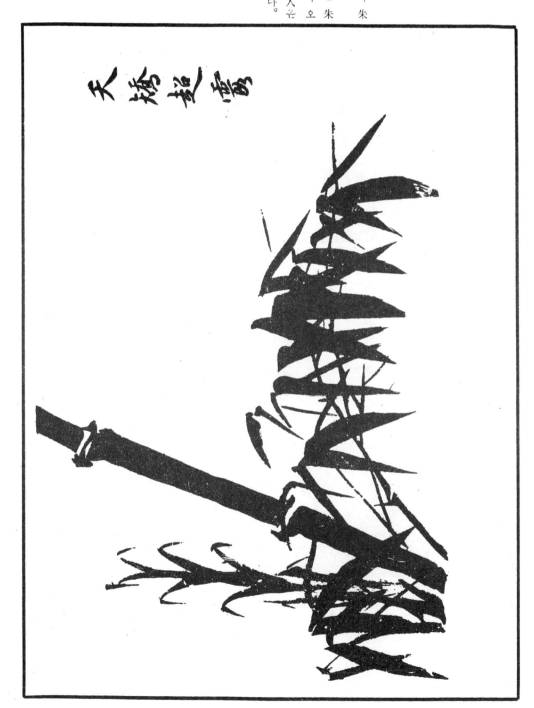

542

修筠抱節

趙元靖이 薛長公의 放筆
을 배움.

修筠은 긴 대나무요, 抱
節이란 대에 마디(節)가
있는 것을 節操 있는 사
람에게 비유한 것이다.

元의 趙元靖은 道士로、
墨竹을 그려 淅聞에서
이름이 있었다. 蘇長公
은 東坡 宋軾이니、그
아우 轍과 구별키 위해
長公이라 한 것이다. 放
筆은 漫筆이니、붓 나가
는 대로 그렸다는 뜻.

544

546

梅譜

梅菊譜序

서화에서 귀중히 아는 것은, 명성이 한 시대를 압도하는 일이 아니라 정신이 죽지 않고 천고에 머무르는 일이다.

그것은 마치 사람들이 일시적인 명예보다는 이름이 누대에 걸치기를 귀히 아는 것과 같다. 그림이 있은 이래, 대대로 명가(名家)가 있어 왔고 세세로 기이한 필적(筆蹟)을 남긴 이들이 많았다. 그러나 한 장점을 마음껏 발휘하고 한 기술에 정통한 데 지나지 않을 뿐, 아직 수수(繡水)의 왕선생(王先生) 삼형제가 필묵에서 뛰어난 기량을 지닌 것 같은 이런 사람은 있은 적이 없다. 그분들의 시·문장·글씨·그림은 다 풍년의 보배, 흉년의 쌀이라 할 만하다. 입옹(笠翁)의 산수보(山水譜)도 기실 세 분 선생이 이루시었다. 이 책은 간행된 지가 이미 오래거니와 세상의 산인묵사(山人墨士)로 이를 입수한 이들은 어두운 방을 비치는 등불처럼 이에 의지하게 되어 크게 후진들에게 도움이 되었다.

이제는 다시 막수호변(莫愁湖邊)에서 시를 읊조리고 자연을 조망하는 여가에, 다시 영모(翎毛)·초충(草蟲)·화훼(花卉)에 관한 화보(畵譜) 몇 권을 만들어냈다. 아아, 필묵의 온 분야에 걸친 재능을 지니지 않은 사람이라면 능히 이럴 수 있겠는가.

이에 다시 매국(梅菊) 한 책을 보고 나도 모르는 사이에 무릎을 치며 쾌재를 불렀다. 그래서 깨달았다. 옛 명인들의 매국을 읊은 작품을 볼 때, 어느 시가 그림 아닌 것이 있었던가. 그리고 세 선생의 매국을 그린 필적에 있어서 어느 그림이 시 아닌 것이 있었던가. 고법(古法)을 참고하면서도 실로 새 창의를 발휘하여, 창고굴절(蒼古屈折)·활발소소(活潑蕭疏)한 품이 다만 냉운만향(冷韻晚香)이 그윽이 풍겨 와 사람의 마음을 감동시킬 뿐만이 아니라 다시 일종의 마음이 붓끝에 있고 정신이 세상 밖에 노니는 것 같은 묘미(妙味)가 있다. 참으로 과거의 옛사람 중에도 짝이 없고 미래에도 그만한 사람이 있기 어렵다 하겠다. 나는 이 각(刻)한 것이 일단 세상에 공개만

되는 날에는 낙양의 지가가 오를 것을 단언한다. 화법을 이 책에서 배우는 이라면, 어찌 명성이 한 시대만을 압도

하고 정신이 천고에 머무르지 않음을 근심할 필요가 있겠는가.

강희 신사 국월(康熙辛巳菊月), 웅주(雄州)의 여춘(余椿)은 진회서사(秦淮書舍)에서 쓰노라.

原文 筆墨之重。不重於名冠一時。而重於神留千古。猶人之不貴於邀譽一朝。而貴於範圍奕世也。自有圖畵以來。代有名家。世多奇筆。然不
過擅一長精一技而已。未有如繡水王先生三昆季。拘筆墨之絕技有如此者。詩文字畵。皆爲豐歲之珍。饑年之粟。笠翁山水譜。實三先生
成之。刊行已久。世之山人墨士獲之。如暗室一燈。已大有裨於後進矣。乃於莫愁湖邊唫眺之暇。復集翎毛草蟲花卉譜若干卷。噫。非抱
筆墨之全技者。能若是邪。玆復覽梅菊一册。不覺擊節稱快。因悟古名人咏梅菊之作。何詩非畵。雖
按古法。實出新裁。蒼古曲折。活潑蕭疏。不特冷澗晚香襲動人。更一種意在筆先。神游境外之妙。眞前無古人。而後無來者矣。吾如此
刻一出。紙貴三都。世之取法於斯者。何患不名冠一時。而神留千古哉。
康熙辛巳菊月。雄州余椿題於秦淮書舍。

〔註〕◇邀譽一朝──영속성이 없는 일시적인 명예를 얻는 것。◇範
圍奕世──역대를 뭉뚱그림。◇三昆季──세 형제。곧 王安節・
王宓草・王司直。◇莫愁湖──江蘇省 江寧縣 三山門 근처에 있
는 호수。◇唫眺──시를 읊고 자연을 조망함。唫은 吟。◇擊節
──무릎을 침。◇新裁──새 창의성。◇冷韻──차가운 운치。

매화를 가리킴。◇晚香──늦가을의 향기。菊을 가리킴。◇紙貴
三都──三都는 삼국시대의 세 서울。즉、蜀漢의 成都・吳의 建
業・魏의 鄴。晋의 左思가 三都賦를 쓰자、이것을 베끼는 이가
많아 洛陽이 종이 값이 올라갔다。◇菊月──九月。◇雄州──
지금의 河北省 雄縣。

青在堂畵梅淺說 (王安節의 梅画概説)

畵法源流

당대(唐代) 사람 중, 화초를 그리는 것으로 이름을 떨친 이는 많았지만 매화만을 전문적으로 그려서 명성을 얻은 사람은 없었다. 우석(于錫)에는 설매야치도(雪梅野雉圖)가 있거니와 그것은 매화에 새를 곁들인 것이며, 양광(梁廣)은 사계화도(四季花圖)를 그렸으나 그것은 매화를 해당화·연꽃·국화 사이에 끼여서 그린 것이었다. 이약(李約)이 처음으로 매화를 잘 그렸다는 말을 들었지만 그러나 그 명성은 그리 높지는 않았다. 오대(五代)에 이르러 등창우(滕昌祐)와 서희(徐熙)가 매화를 그렸는데, 그것은 다 쌍구법(雙鉤法)을 쓰고 채색을 칠한 것들이다. 서수사(徐崇嗣)는 홀로 창의성을 발휘해, 선으로 묘사하는 대신 물감으로 점철해서 몰골화(沒骨畵)를 만들었고, 진상(陳常)은 그 법을 고쳐 비백의 필법으로 가지를 그리고 색을 써서 꽃을 찍어 그리었다. 최백(崔白)은 수묵만을 썼다. 이정신(李正臣)은 천박하기만한 아름다운 복숭아나 오얏꽃을 그리지 않고 전적으로 매화만을 그려, 깊이 수변임하(水邊林下)의 정취를 살렸으므로 매화의 명인 소리를 독차지했다.

석중인(釋仲仁)은 먹물(墨漬)로 매화를 그렸고 석혜홍(釋惠洪)은 또 쥐엄나무 열매로 만든 풀을 써서 생비단 부채 위에 그렸는데, 그것을 등불이나 달빛에 비춰 보면 똑똑히 매화의 그림자가 나타났다. 후세 사람들은 이를 본받아 열심히 묵화로 매화를 그리게 되었다.

미원장(米元章)·조보지(晁補之)·탕숙아(湯叔雅)·소붕박(蕭鵬搏)·장덕기(張德琪)는 모두 묵화로 매화를 잘 그렸다. 오직 양보지(揚補之)는 쓰지 않고 권법(圈法)으로 매화를 그리는 법을 창조해 군건한 가지와 줄기를 만들어내니, 청담한 점에서 채색한 것보다 월등한 점이 있었다. 이어 이 법을 쓴 사람은 서우공(徐禹功)·조자고(趙子固)·왕원장(王元章)·오중규(吳仲圭)·탕정중(湯正仲)·석인제(釋仁濟)는 스스로, 四十년 동안 애쓴 끝에 비로소 화권(花圈)이 둥글게 그려지게 되었다고 말하였다. 이밖에 모여원(茅汝元)·정야당(丁野堂)·주밀(周密)·심설파(沈雪坡)·조천택(趙天澤)·사우지(謝佑之)는 송·원 시대에 매화를 그려 저명했던 사람들이다. 여원 명(明)의 제가(諸家)에는 매화를 잘 그리는 사람이 많아서, 일파를 이루기에는 이루 못했으나 각기 독특한 장점이 있었다. 이것들은 일일이 열거할 틈이 없다.

당·송 이래 매화를 그리는 법은 사파(四派)로 나뉘었다. 그중에서 구륵(鉤勒)하여 채색을 베푸는 것이 맨먼저 나왔다. 그 법은 우석(于錫)에서 시작하여 등창우(滕昌祐)에 이르러 넓어졌고 서희(徐熙)에 이르러 그 묘가 발휘되었다. 둘째는 색채를 써서 점염(點染)하는 방법인 바, 이것이 몰골화다. 이 법은 서수사(徐崇嗣)에서 시작되었다. 그후 이 법을 쓰는 사람은 대대로 적지 않았으며, 진상(陳常)에 이르러 다시 그 법이 일변했다. 세째는 수묵법인 바, 최백(崔白)에서 시작되었는데 석중인(釋仲仁)·미원장(米元章)·조보지(晁補之) 등의 몇 사람은 이를 배워 한때의

어날 것이 없다고 하겠다.

유행을 이루었다. 네째는 권(圈)을 써서 꽃을 그리되 채색을 쓰
지 않는 파인데, 이것은 양보지(揚補之)에서 시작되었으며 오중
규(吳仲圭)·왕원장(王元章)이 그 법을 써서 참으로 일세를 풍미
했다.

매화를 그리는 방법을 생각컨대, 그 원류는 또한 이 범위를 벗

〔原文〕

唐人以寫花卉名者多矣。尚未有專以寫梅稱者。于錫有雪梅野雉圖。乃
用於翎毛上。梁廣作四季花圖。而梅又雜於海棠荷菊間。李約始稱善畫
梅。其名亦不大著。至五代滕昌祐。皆鉤勒著色。徐熙嗣
獨出己意。不用描寫。以丹粉點染。爲沒骨畫。陳常變其法。以飛白寫
梗。用色點花。崔白專用水墨。李正臣不作桃李浮藍。壹意寫梅。深得
水邊林下之致。故獨擅專長。釋仲仁以膠漬作梅。釋惠洪又以皂子膠寫
于生絹扇上。照之儼然檀影。後人因之。盛作墨梅。米元章。晁補之。
湯叔雅。蕭鵬搏。張德琪。俱專工寫墨。獨揚補之。不用墨漬。創以圈
法。鐵梢丁橛。清淡勝于傅粉。嗣之者。徐禹功。趙子固。王元章。吳
仲圭。湯正仲。釋仁濟。仁濟自謂用心四十年。作花圈始圓匝。外此則
茅汝元。丁野堂。周密。沈雪坡。趙天澤。謝佑之。爲宋元間之寫梅著
名者。汝元世稱專家。佑之但傅色濃厚。學趙昌而不臻其妙也。明代諸
公。尤多善此。未分厥派。各擅一長。不暇標舉。唐宋以來。畫梅之派
有四。惟鉤勒著色者最先。其法創於于錫。至滕昌祐而推廣之。徐熙始
極其妙也。用色點染者。爲沒骨畫。創於徐崇嗣。繼之者代不乏人。至
陳常又一變其法。點墨者創於崔白。演其法于釋仲仁米晁諸君。相效成
風。極一時之盛。圈白花與不用著色。創於揚補之。吳仲圭。王元章推
其法。眞橫絕一世。考畫梅之法。其源流。亦不外乎是矣。

〔註〕

◇于錫——唐代의 화가.

◇梁廣——당대의 화가. 花鳥를 잘 그리고, 특히 닭 그림에서 名
人의 경지를 보였다.

◇李約——당대 사람. 字는 在博, 벼슬은
兵部員外郎. 그림 취미가 있고 매화를 잘 그렸다.

◇滕昌祐——
자는 擇翁, 성은 童氏. 若芬의 조카. 俞子淸의 墨竹과 揚補之의

자는 勝華니, 五代의 吳國 사람. 僖宗을 따라 蜀으로 들어갔다.
花鳥·蟬蝶·折枝·生茱 등을 잘 그리고 또 梅·鷩으로도 이름
이 있었다. 글씨도 잘 써서 세상에서 滕書라 했다. ◇鉤勒——두
線으로 윤곽을 그리고 그 사이를 색으로 칠하는 화법. ◇沒骨畫——
윤곽의 선을 쓰지 않고 그린 그림. 陳常——宋의 江南 사람.
嗣——宋人. 花卉에 沒骨法을 창시했다. 熙의 孫子. ◇徐崇
飛白의 붓으로 樹石을 그려 淸逸했으며, 折枝花는 특히 유명했
다. ◇李正臣——宋人. 자는 端彦. 內臣으로서 文思院使가 되었
다. 花竹·禽鳥를 잘 그리고 梅花로 유명했다. ◇墨漬——채색
을 안 쓰고 먹만으로 농담을 가려 가며 그리는 방법. ◇圈法——
뚝 묻히는 것도 墨漬라 하는 수가 있으나 이것은 그것과 다르
다. ◇釋惠洪——宋人. 자는 覺範, 俗姓은 彭. 梅竹을 그리는 데
皂子膠를 써서 生絹扇上에 그렸다. 이것을 燈月에 비치면 완연
히 그림자가 보였다고 한다. ◇皂子膠——쥐엄나무 열매에서 채
취한 아교. ◇生絹——生絹. 晁補之——자는 无咎, 호는 歸來
子. 송의 鉅野人. 문장을 잘하고 書畫에 뛰어난 솜씨
泗州 등의 지방관을 역임. ◇張德琪——元代의 契丹人. 매죽을 잘
그리고 시서에도 통했다. ◇蕭鵬搏——자는 圖南. ◇傅粉——둥근 筆
墨竹·墨梅를 잘 하고 書에도 일가를 이루었다. ◇圈法——둥근
圈으로 매화를 그리는 방법. ◇鐵梢——쇠와 같은 나무 줄거리.
◇丁橛——굳은 가지나 줄기를 가리킴. ◇傅粉——채색을 칠하
는 것. ◇徐禹功——佩文齋書畫譜·畫史彙傳 등에도 보이지 않
는다. ◇王元章——明의 王
冕이니, 元章은 자다. 호는 煮石山農. 竹石을 잘 그리고 매화를
이 성명이 그대로 誤記가 있는 듯도 하나, 뒤에 나온 명인화보에도
그림에 있어서도 揚无咎 못지않아 스스로 일가를 이루었다.
世에도 식견이 있었으니 시도 잘 했다.

매화를 배우고 또 산수화도 잘 했다。 서도는 소동파에게서 배웠다。◇茅汝元——송인으로 호는 靜齋。진사과에 급제했다。墨梅를 잘 했으므로 세상에서 茅梅라 불렀다。◇丁野堂——송인으로 이름이 전하지 않아 자만으로 알려졌다。◇周密——자는 公謹、호는 草窓。吳士였다。매죽을 잘 그렸다。興의 弁山에 산 적이 있어서 弁陽嘯翁이니 蕭齋니 하는 호도 가지고 있었다。濟南 사람으로 거처했으며 實祐年間에는 義烏令에 취임하기도 했다。◇趙天澤——자는 鑑淵。元代의 蜀人。竹·梅를 많이 그렸다。◇謝佑之——元人으로 도성에 살면서 折枝花를 많이 그렸다。◇沈雪坡——의 嘉興 사람。梅·竹·蘭·石을 많이 그렸고 書와 詩에도 능했다。◇趙昌——자는 昌之。송의 劍南人。宣化畵譜에서는 廣溪 사람이라 했다。花果는 滕昌祐를 스승으로 삼아 배웠는데、이윽고 스승을 능가하는 솜씨를 보였다。生菜·草蟲도 잘 그렸거니와 가장 묘기를 보인 것은 折枝花였다。文禽·猫兎도 그렸으나 이 부문에서는 신통치 않았다。

揚補之畵梅法總論

매화나무가 맑고 깨끗한 것은 꽃이 야위게 마련이며 나무끝이 연한 것에서는 살찐 꽃이 핀다。가지가 겹쳐 있는 나무에서는 많은 꽃이 피고 반면에 홀로 나뉘어져 나온 가지끝에서는 꽃이 성기게 핀다。

줄기를 그리는 데는 용처럼 꾸불꾸불하고 쇠처럼 군건하게 하고 나무 끝을 그리는 데는 긴 것은 화살처럼、짧은 것은 창(戟)처럼 해야 한다。화폭에 공백이 있을 때에는 나무의 끝까지 그리게 판다。

며、아래가 좁을 경우에는 뿌리까지 다 그리는 일을 하지 않는다。만약 벼랑에 있어 물을 따라 가지가 기괴하고 꽃이 성긴 매화를 그릴 적에는、꽃망울이나 반쯤 핀 꽃을 그려야 한다。만약 바람에 불리우고 비에 씻겨서 가지 사이가 뜨고 꽃이 많이 달린 모습을 그리려면 꽃이 활짝 피어 있어야 한다。만약 김이나 안개가 낀 가운데 서 있는、가지는 어리고 꽃은 예쁜 것을 그리는 데는、꽃이 반쯤 벌어 가지에 차 있어야 어울린다。만약 바람에 불리우고 눈이 쌓여서 가지가 얕게 드리운 모습을 그리는 데는、줄기는 늙고 꽃은 적을 필요가 있다。만약 서리를 맞고 곧게 서 있는 품을 그리는 데는、꽃은 작고 향기가 풍기도록 해야 한다。매화 그리는 것을 배우는 사람은 반드시 먼저 이런 일들을 자세히 이해해야 한다。매화에는 여러 화가들의 여러 화풍이 있다。혹은 성기면서 교태를 머금은 것이 있고、혹은 번성하면서 굳센 것이 있고、혹은 늙었으면서 예쁜 것이 있고、혹은 맑으면서 꿋꿋한 것이 있다。그 모두를 말할 수는 없다。

原文

木清而花瘦。梢嫩而花肥。交枝而花繁蘂蘂。分梢而蕚疎蕊疎。立幹須曲如龍勁如鐵。發梢須長如箭短如戟。上有餘則結頂。地若窄而無盡。若作披烟帶霧。枝怪花疎。要含笑盈枝。若作臨風帶雨。枝嫩花嬌。要作苞半開。若作梳風洗雨。枝閒花茂。要離披爛熳。若作停霜映日。森空峭直。要花細香舒。學者須先審此。梅有數家之格。或疎而嬌。或繁而勁。或老而媚。或清而健。豈可言盡哉。

〔註〕 이 章은 華光梅譜에도 수록돼 있으나 문자의 異同이 적지 않다。

◇梢——매화를 그리는 데는、根·幹·枝·梗·條·花의 여섯 부분이 있다。뿌리에서 줄기가 나오고 줄기에서 가지가 나오며

태가 고르게 조화가 잡힌 것도 있고 기괴한 모양을 하고 있는 것도 있다. 또 그 가지는 북두칠성의 자루처럼 생긴 것도 있고 쇠채찍처럼 생긴 것도 있고 학(鶴)의 무릎 같은 것도 있고 용의 뿔 같은 것, 사슴의 뿔 같은 것이 있는가 하면 활고지 같은 것과 낚싯대 같은 것도 있다.

또 그 형태는 큰 것도 있고 작은 것도 있고 뒤를 향한 것도 있고 뒤덮는 듯한 것도 있고 한쪽으로 기운 것도 있고 바른 것도 있고 굽은 것도 있고 꼿꼿한 것도 있다.

또 그 꽃은 산초(山椒) 열매만한 것도 있고 게눈만한 것도 있고 반개(半開)의 것도 있고 만개(滿開)의 것도 있고 시든 것도 있고 져 버린 것도 있다.

그 생김새는 한결같지 않고 그 변화는 무궁하기만 하다. 한 자루의 붓과 한 치의 먹을 써서 그 정신을 그려 보려 하는 것이거니와, 그러기 위해서는 잘 실물을 관찰하여 도리에 맞는 것을 거울삼아 배워야 한다. 평소부터 필법을 익히고 가슴 속에 정신을 집중하여 꽃의 형태나 가지의 기괴걸굴(奇怪佶倔)한 모양을 생각해 봄이 있어야 한다. 그리하여 필묵을 사용함이 신속종횡, 미친 듯하여 줄기는 굽어 있고 가지를 그리는 품은 새가 나는 듯하고 꽃을 겹쳐 그릴 때에는 「品」자 모양으로 배열한다. 가지는 늙은 것과 어린 것을 구분해 그려야 하고, 꽃은 음양을 고려하고, 꽃술은 상하를 정하고, 가지는 장단을 적절히 헤아릴 필요가 있다. 꽃에는 반드시 꽃받침(蕚)을 붙이고, 꽃받침은 반드시 가지에 달리고, 가지는 반드시 마른 줄기에서 나오고, 마른 줄기에는 반드시 이끼가 낀 나무껍질을 그리고, 이끼가 낀 나무 껍질은 반드시 늙은 마디가 있는 데에 그려야 한다.

두 개의 가지는 같은 길이로 하지 않고, 세 송이의 꽃은 솥발

가지에서 마들가리(梗)가 나오는 바, 마들가리는 이 달리는 부분으로 다음해에 가지가 된다. 여기서 梢라 한 것은 바로 이 마들가리를 이르는 말이다. 條는 겉가지니, 늙은 줄기나 가지에서 위를 향해 일직선으로 자란 긴 새싹을 가리킨다. 이 條에는 꽃이 달리지 않고, 嫩年 이로부터 梗이 나옴으로써 처음으로 꽃이 달리는 것이다. ◇纍纍──많아서 겹쳐진 모양. ◇蕚疎蕊疎──꽃이 성긴 것을 이르는 말. ◇戰──양쪽으로 가지 같은 것이 나와 있는 槍. 兩枝槍. ◇含苞──꽃망울. ◇離拔──枝葉이나 꽃 같은 것이 번지고 날리는 것. ◇低面──가지가 드리운 모양.

湯叔雅畫梅法

매화에는 줄기가 있고 가지가 있고 뿌리가 있고 마디가 있고 이끼가 있다. 혹은 정원에 심어져 있기도 하고, 혹은 산이나 바위에 나 있는 수도 있고, 혹은 물가에 나 있기도 하고, 혹은 울타리에 나 있는 수도 있다. 나 있는 곳이 다르면 그에 따라 가지의 모양도 다르게 마련이다.

또 꽃에는 오판(五瓣)인 것도 있고 사판인 것도 있고 육판인 것도 있는 바, 대체로 오판의 것을 정격(正格)으로 친다. 사판·육판의 것은 극매(棘梅)라 하는데, 이것은 조화(造化)의 힘이 혹은 지나치든가 혹은 모자라든가 하는 치우친 기운을 받은 것임이 확실하다.

매화나무 줄기에는 늙은 것도 있고 어린 것도 있고 굽은 것도 있고 곧은 것도 있고 성긴 것도 있고, 빽빽한 것도 있고 형

모양으로 그린다. 꼭지는 길게, 꽃술은 짧게 그린다. 높은 가지

인 경우에는 꽃은 작고 꽃받침은 군세게 하고, 뽀족이 나온 끝

부분도 군더더기가 되지 않도록 해야 한다. 구분(九分)의 농도인

먹으로 가지를 그리고 십분(十分)의 농도를 지닌 먹으로 꼭지를

그린다. 가지가 시든 부분은 한산한 기분이 나게 하고 가지가 굽

은 부분은 안정(安靜)한 기분이 나도록 배려한다.

이렇게 하여 비로소 구슬을 자르고 옥을 아로새긴 것 같은 매화

의 모습이 나타나며 용이 서리고 봉황이 춤추는 것 같은

줄기의 묘취(妙趣)가 나타난다. 이렇게 될 때에는 내 마음속이

곧 고산(孤山)이요 대유령(大庾嶺)이다. 규룡(虬龍) 같은 가지와

야윈 그 모습이 다 내 붓끝에서 나온 터이다. 그 형태가 아무리

많다 해도 걱정할 것이 없고, 그 변화가 아무리 많다 해도 두려

워할 것이 못 된다.

原文

梅有幹有條。有根有節。有刺有蘚。或植園亭。或生山巖。或傍水邊。
生處既殊。枝體亦異。又花有五出四出六出之不同。大抵以
五出為正。其四出六出者。名為棘梅。是稟造化過與不及之偏氣耳。其
為根也。有老嫩。有曲直。有疎密。有停勻。其為梢也。有如
斗柄者。有如鶴膝者。有如龍角者。有如鹿角者。有如弓
梢者。有大有小。其為形也。有背有覆。有偏有正。有彎
有直。其變無窮。欲以管筆寸墨。寫其精神。然在合乎道理。以為師承。
一。其為花也有椒子。有蟹眼。有含笑。有開有謝。有落英。其形不
演筆法於常時。凝神氣於胸臆。思花之形勢。想體之奇偏。筆墨顯狂。
根柄旋播。發枝梢如羽飛。疊花頭似品字。枝分老嫩。
上下。梢度長短。花必粘一丁。丁必綴枝上。枝必抱枯木。枯木必塗龍
鱗。龍鱗必向古節。兩枝不並齊。三花須鼎足。發丁長。點鬚短。高梢
小花勁勢。尖處不冗。九分墨為枝梢。十分墨為蒂。枝枯處令其意開。
枝曲處令其意靜。呈剪瓊鏤玉之花。現蟠龍舞鳳之幹。如是方寸即孤山
也。庾嶺也。虬枝瘦影。皆自吾揮毫濡墨中出矣。何慮其形之繁。何畏

其變之多耶。

[註]

◇有條——條는 앞의 註에서 말한 대로 곁가지의 뜻이나, 여기서
는 가지의 뜻으로 사용되었다. ◇刺——가시. ◇園亭——뜰. ◇
籬落——울타리. ◇五出·四出·六出——五瓣·四瓣·六瓣。즉, ◇
꽃잎의 수효가 다섯인 것、넷인 것、여섯인 것。◇棘梅——揚

之「四出인 것과 六出인 것을 유독 棘梅라 하는 것은、시골 사
람들이 이것을 가시덤불 속에서 접하기 때문이다。」◇過與不及
之偏氣——偏氣는 한쪽으로 치우친 기운。지나치게 偏氣를 받은
梅花는 六瓣이 되고、모자라는 偏氣를 받은 것은 四瓣이 되었다
는 것。◇其為根也——이 根은 幹(줄기)의 뜻으로 쓰이었다。

◇停勻——평균한 것。◇斗柄——北斗星을 구기 모양으로 볼 때
자루에 해당하는 별들、즉 第五에서 第七에 이르는 三星을 가리
킴。◇弓梢——弓弭와 같음。즉 활고지。◇椒子——山椒 열매。◇蟹
眼——게눈。◇含笑——꽃이 반쯤 핀 것을 가리킴。◇謝——꽃
이 시든 것을 이름。◇落英——落花。

◇合乎道理以為師承——실물을 관찰하여 도리
에 맞는 것을 스승으로 삼아 배움。◇演筆法於常時——평상시
붓과 치의 먹。◇凝神氣於胸臆——마음속에서 정신을 집
◇管筆寸墨——한 자루의
붓과 한 치의 먹。

◇體之奇偏——줄기나 가지가 奇怪佶倔함。佶倔은 딱딱한
것。◇筆墨顯狂——붓 놀리는 솜씨가 매우 신속하여 狂人 같다
는 것。◇根柄旋播——줄기를 돌리는 것을 말함。◇羽飛——새가
날아 오름。◇疊花頭似品字——꽃을 겹쳐 그릴 때는 品字 모양으로 배
열한다는 것。◇一丁——꼭지。◇枯木——매화나무 줄기를 이
르는 말。◇龍鱗——이끼 낀 樹皮를 형용한 말。◇鱗을 원본에서

鱗——먹의 농도를 이른 말。◇九分·十
分——먹의 농도를 이른 말。◇剪瓊鏤玉——구슬을 자르고 옥을
아로새김。꽃을 형용한 말。◇蟠龍舞鳳——서리고 있는 용과 춤
추는 봉황이니、줄기(幹)의 형용。◇方寸——마음。◇孤山——

其變之多耶。

華光長老畫梅指迷

무릇 화악(花萼)을 그리는 데는 반드시 꼭지와 꽃받침을 단정하게 그릴 필요가 있다。꼭지는 긴 것이 좋고 꽃받침은 짧은 것이 어울린다。꽃술은 꿋꿋한 것이 좋고 꽃받침은 뾰족한 것이 좋다。꼭지가 바르면 꽃도 바르게 하고、이것이 기울 때에는 꽃도 기울도록 한다。가지는 맞서서 뻗어나는 일이 있어선 안 되고 꽃은 나란히 피는 일이 있어선 안 된다。가지나 꽃은 많아도 번잡한 느낌이 안 들도록 해야 한다。또 수효가 적은 경우에도 허술한 느낌이 들어선 못 쓴다。가지가 메마른 경우에도 그 기분은 쓸쓸하지 않도록 유의해야 하고、가지가 굽은 경우에도 그 기분은 활달한 것이 좋다。꽃은 다른 꽃과 잘 어울리도록 하고 가지는 다른 가지와 잘 조화되도록 해야 한다。마음은 느릿하면서 붓놀림은 신속한 것이 좋고、먹은 엷고 붓은 건조해 있는 것이 좋다。꽃은 둥글어야 하지만 살구 같아서는 안된다。가지는 메마른 것이 좋으나 버드나무 같아서는 안된다。대의 청초함을 닮고 소나무의 충실함을 아울러 지닐 때에 비로소 매화의 그림이 생겨난다。

畫梅體格法

꽃을 겹쳐 그릴 때에는 「品」자의 모양처럼 하고、가지가 겹처질 적에는 「乂」자 모양으로 한다。나무가 겹칠 때에는 「椏」자 모양으로 하고、마들가리(梢)가 겹칠 경우에는 「爻」자 형태로 한다。꽃이 많이 달린 가지도 있고 적게 달린 가지도 있을 경우에는、꽃은 번잡한 인상을 주는 일이 없다。가지 중에 가늘고 어린 가지가 많으면서 꽃이 적은 것은 그 기운이 완전함을 나타내는 것이며、가지가 늙고 꽃이 큰 것은 그 기운이 왕성함을 보이는 것이며、가지가 어리면서 꽃이 작은 것은 그 기운이 미약한 증거다。

浙江省 杭縣의 西湖에 있는 山。宋의 林和靖이 여기에 은거하여 「梅妻鶴子」의 생활을 보낸 것으로 유명하다。◇庚嶺——大庚嶺이니、江西省 大庚縣 남쪽에 있는데、여기에는 매화가 많아 梅嶺이라는 별명도 있다。◇虹枝庚影——虹龍 같은 가지와 야윈 그림자。매화의 형용。

〔原文〕 凡作花蔓。必須丁點端楷。丁欲長而點欲短。鬚欲勁而蔓欲尖。丁正則花正。丁偏則花偏。枝不可對發。多而不繁。少而不虧。枝枯則欲其意稠。枝曲則欲其意舒。端楷는 단정하게 그리는 것。◇枝不可對發——가지 花須圓而不類杏。枝欲瘦而不類柳。心欲緩而手欲速。墨須淡而筆欲乾。花須相合。枝須相依。似竹之清。如松之實。斯成梅矣。

〔註〕 이 章은 華光梅譜에서 抄錄한 것이다。◇指迷——迷惑한 사람에게 방향을 가리켜 준다는 뜻。指南과 같음。◇丁點端楷——丁은 꽃받침의 꼭지、點은 꽃받침。◇鬚——꽃술。◇蔓——꽃받침。◇枝不可對發——가지가 마주하여 나기를 꺼린다。◇枝枯則欲其意稠——메마른 가지는 쓸쓸한 기분이 안 들도록 꺼린다。◇花須相合 枝須相依——꽃과 꽃、가지와 가지는 서로 照應하여 조화되도록 한다는 것。

매화를 그리는 문제를 놓고 태극·음양·오행 등을 본떠서 설(說)을 세우는 것은, 이것에 의해 그 기분을 조절해 적절히 하기 위함이다. 꽃은 양(陽)에 속하므로 하늘을 본뜨고 나무는 음에 속하므로 땅을 본뜨는데, 그 수효는 각기 다섯씩을 지니고 있다. 꽃에 관한 수는 一三五七九의 다섯이며, 나무에 관한 수는 二四六八十의 다섯이다. 이것은 기수와 우수로 나뉘어져 각기 온갖 변화를 하도록 되어 있다. 꽃꼭지는 꽃이 거기로부터 나오는 곳이라 태극을 본뜬다. 그러므로 일정(一丁)의 법이 있다. 꽃받침은 꽃이 그것에 의해 나타나는 곳이어서, 천지인(天地人) 삼재(三才)를 본뜬다. 그러기에 삼점(三點)의 법이란 것이 있다. 꽃잎은 꽃이 그것에서 일어나는 곳이므로 수화금목토의 오행을 본뜬다. 그러므로 오엽(五葉), 즉 오출(五出)의 법이란 것이 있다. 꽃술은 꽃이 그것에 의해 이루어지는 곳이어서 일월과 오성의 칠정(七政)을 본뜬다. 그러므로 칠경(七莖), 즉 칠수(七鬚)의 법이란 것이 있다. 꽃이 지는 것은, 꽃이 그것에 의해 끝나는 일이어서 수의 극에 이르러 다시 원점으로 돌아옴을 의미한다. 즉, 九의 수에서 원점인 一로 복귀함을 뜻한다. 그러므로 구변(九變)이란 것이 있다. 이것은 꽃이 말미암아 나오는 경위인 바, 다 양으로서 성립한다. 뿌리는 매화가 그것에 의해 시작되는 곳인 바, 음양의 이의(二儀)를 본뜬다. 그러므로 이체(二體)의 법이란 것이 있다. 줄기는 매화나무가 그것에 의해 종횡으로 확충되는 곳인 바, 춘하추동의

매화의 품격에는 고하존비(高下尊卑)의 구별이 있고、대소귀천(大小貴賤)의 차별이 있다. 그 형상에는 성기고 빽빽하고 가볍고 무거운 모습이 있고, 대범한 것과 동(動)과 정(靜)의 활용(活用)이 있다. 가지는 나란히 나오지 말아야 하고 꽃은 나란히 피지 말아야 한다. 눈은 나란히 나오지 말아야 하고 나무는 나란히 접근하지 말아야 한다. 이것들은 그 어느 것이나 대생(對生)하는 것을 꺼린다. 가지는 문(文)·무(武)、즉 강(剛)·유(柔)가 있어서 조화를 이룬다. 꽃에는 대·소, 즉 군·신이 있어서 상대를 이룬다. 곁 가지에는 부·자, 즉 장·단이 있어서 같은 길이가 아니라 다르다. 꽃술에는 부·처, 즉 음·양이 있어서 호응하고 있다. 그 정취는 한결같지 않다. 유추해 짐작해야 한다.

原文

疊花如品字。交枝如叉字。交木如稇字。結梢如叉字。花分多少。則花不繁。枝有細嫩。而枝不恠。枝多而花少。言其氣之壯也。枝嫩而花細。言其氣之微也。有大小貴賤之辨。有疎密輕重之象。有開闔動靜之用。枝不得並發。花不得並生。眼不得並點。木不得並接。枝有文武剛柔相合。花有大小君臣相對。條有父子長短不同。蕊有夫妻陰陽相應。其致不一。當以類推之。

〔註〕

이 一章은 華光梅譜의 抄錄이다. 글에 다소의 異同이 있다. ◇疊花如品字——華光梅譜에는 이 句 위에 「梅有四字」의 四字가 있다. ◇花分多少則花不繁——꽃이 많이 달린 가지도 있고 조금 달린 가지도 있을 경우에는 꽃이 번잡한 연상을 안 준다. 華光梅譜에는 「枝有花多花少則不繁」으로 되어 있다. ◇開闔——대범한 것. 그러나 高下·尊卑·大小·貴賤·疎密·輕重·動靜이 다 두 자씩 對가 되는 점으로 보아, 이 開闔은 誤字인 것 같다. ◇眼——꽃이 달린 마들가리에는 작은 눈(萌芽)을 찍어 넣는다. 이것을 眼이라 한다. 華光梅譜의 下文의 四句가 이 四字다. ◇蕊有夫妻陰陽相應——꽃술에 암수(雌雄)가 있는 것을 가리킨다.

사시를 본뜬다. 그러므로 사향(四向)의 법이란 것이 있다. 가지는 매화나무가 그것에 의해 이루어지는 곳인 바, 주역(周易)의 괘의 육효를 본뜬다. 그러므로 육성(六成), 즉 육지(六枝)의 법이 있다. 가지끝은 매화나무가 그것에 의해 완전히 되는 곳인 바, 충족을 뜻하는 十의 수를 본뜬다. 그러므로 십종(十種)의 법이란 것이 있다. 이것은 나무가 말미암아 나오는 순서인 바, 다 음(陰)으로 성립되고 그 수는 다 우수다.

다만 이런 것만이 아니라 정면으로 피어 있는 꽃은 원형이어서, 원형의 지극한 것—즉 하늘의 상(象)이 있고, 뒤를 향해 피어 있는 꽃은 방형이어서, 방형의 지극한 것—즉 땅의 상이 있다. 아래로 향해 뻗은 꽃은 굽어보고 있는 하늘의 상이 있고, 위로 향해 뻗은 꽃은 우러러보고 있는 땅의 상이 있다. 정면으로 피어 있는 꽃은 그릇 모양의 것을 뒤덮고 있는 점에서 모든 유형의 것을 뒤덮고 있고, 위로 향해 피어 있는 꽃은 만물을 싣고 있는 땅의 상이 있다. 꽃술에 있어서도 마찬가지다. 정면으로 피어 있는 꽃은 노양(老陽)의 상이 있고, 그 꽃술은 일곱 개다. 꽃이 져 버린 것은 노음(老陰)의 상이 있고, 그 꽃술은 여섯 개다. 꽃이 반쯤 핀 것은 소양(少陽)의 상이 있고, 그 꽃술은 세 개다. 꽃이 반쯤 진 것은 소음(少陰)의 상이 있고, 그 꽃술은 네 개다.

꽃망울에는 천지미분(天地未分) 이전의 혼돈할 때의 상이 있으니, 꽃의 형태와 꽃술이 나뉘지 않았어도 그 이치는 이미 나타나 있다. 그러므로 일점(一丁)·이점(二點)의 법을 쓴다. 일점은 꽃의 형태와 꽃술이 나뉘지 않은 혼돈한 정태를 나타내고, 이점은 그것이 나뉠 이치를 간직하고 있음을 나타낸다는 말이다. 그리고 삼점을 더하지 않는 이유는 천지가 아직 나뉘지 않고, 인극(人極)이 아직 성립하지 않고, 삼재(三才)가 아직 구비하지 않았기 때문이다. 꽃이 피어 꽃잎이 있는 것은 천지가 비로소 결정된 상이니, 음양이 이미 나뉘어 성쇠를 교체하게 되어 있다.

매화에는 모든 만상이 포함되어 있는 것이니, 다 말미암는 바가 있다. 그러므로 팔결(八結)·구변(九變)·십종(十種)의 법이 있게 마련이다. 그리고 그 상을 취하는 것은 다 자연적으로 그렇게 되어 있는 일일 뿐, 견강부회한 것이 아니다.

原文

梅之有象。由制氣也。花屬陽而象天。木屬陰而象地。而其數各有五。蒂者。花之所自出。象以太極。故有一丁。房者。華之所自彰。象以三才。故有三點。蕚者。花之所自成。象以五行。故有五葉。鬚者。花之所自立。象以七政。故有七莖。謝者。花之所自究。復以極數。象以九變。故有九變。此花之所自出。皆陽而成。數皆奇也。蒂者。枝之所自出。象以兩儀。故有二體。枝者。梅之所自始。象以四時。故有四向。梢者。梅之所自成。象以六爻。故有六成。樹者。梅之所自備。象以八卦。故有八結。根者。梅之所自全。象以十種。故有十種。此木之所自出。皆陰而成。數皆偶也。不惟如此。花正開者。其形規。有至圓之象。花背開者。其形矩。有至方之象。花正開者。有覆器之象。花仰開者。有載物之象。于鬚亦然。正開者有老陽之象。其鬚七。謝者有老陰之象。其鬚六。半開者有少陽之象。其鬚三。半謝者有少陰之象。其鬚四。蓓蕾者。有天地未分之象。體鬚未分。其理已著。故有一丁。二點者。天地始定之象。陰陽既分。包含萬象。皆自然而然也。

〔註〕 이 章은 華光梅譜를 抄錄한 것이다. ◇畫梅取象說—매화를 그리는 법이 太極·陰陽의 이치를 본뜬 것임을 설명한 것이다. 率强附會가 아니라 했으나, 易理를 무리하게 적용한 것임은 누구 눈에나 뻔하다. ◇其數各有五—數가 原本에서는 故로 되어 있다. 誤字다. 周易에서는 一三五七九를 陽數, 二四六八十을 陰數로 치므로 陰陽의 數는 각기 다섯인 것이 된다. ◇奇偶—奇數와 偶數. ◇太極—陰陽이 나뉘기 이전의 상태. ◇房—꽃받침. 蕚. ◇三才—天·地·人을 三才라 한다. 또 三極이라고

도 한다。 ◇夢 ── 여기서는 「꽃잎」의 뜻으로 쓰이었다。 ◇五行 ── 水火金木土。 만물을 구성한 다섯 元素。 ◇五葉 ── 五瓣의 뜻으로 쓰이었다。 즉, 다섯 개의 꽃잎。 ◇鬚 ── 꽃술。 ◇蕊。 ◇七葉 ── 日月과 水火金土의 五星을 가리킴。 일월과 오성의 운행이 각기 법도가 있어서 마치 국가의 정치와 같으므로 七政이라 이른다。 尙書 堯典에 나온다。 ◇謝 ── 꽃이 지는 것。 ◇極數 ── 九는 수의 극수이므로 九를 극수라 한다。 ◇二儀 ── 陰陽을 이르는 말。 ◇六爻 ── 易의 六十四卦는 각기 陽爻나 陰爻 여섯으로 이루어져 있다。 ◇八卦 ── 周易의 乾·坤·震·巽·坎·離·艮·兌의 여덟 卦。 ◇足數 ── 완전히 차 버린 數。 즉、 十。 ◇矩 ── 方形인 것。 ◇規 ── 둥근 것。 ◇至方 ── 땅。 ◇至圓 ── 하늘。 ◇正開 ── 정면으로 피는 것。 ◇老陽老陰少陽少陰 ── 陰陽이 나뉜 것으로 四象이라 한다。 보통은 老陽의 數는 九、 老陰의 數는 六、 少陽은 七、 少陰은 八로 치는데 여기서 老陽을 七、 老陰을 六、 少陽을 三、 少陰을 四로 하는 것은 別說로 여겨진다。 ◇蓓蕾 ── 꽃망울。 ◇體類 ── 꽃의 형체와 꽃술。

〔註〕 이것은 前章의 계속이며 華光梅譜에서 抄錄한 것이다。 ◇一丁 ── 前註에 나온 바와 같이 꽃꼭지를 그리는 법이다。 ◇丁香 ── 丁子다。 향나무의 한 가지。 ◇枝 ── 여기서는 梗의 뜻。 햇가지。 ◇端楷 ── 원본에는 端摺으로 되어 있으나 誤字일 것이다。 단정하게 그리는 것。

一 丁

꽃꼭지를 그릴 때에는 정향(丁香) 같은 형상이 되도록 하고、 그것이 햇가지에 붙어 있게 해야 한다。 하나는 왼쪽에 그리고 하나는 오른쪽에 그리나 그것이 나란히 나 있어선 안된다。 정점(丁點)은 반드시 단정하고 힘이 있어야 한다。 기울어서는 안된다。 정(丁)이 기울 때에는 꽃도 기울도록 해야 한다。

原文　其法須是丁香之狀。 貼枝而生。 一左一右。 不可相並。 丁點須要端楷有力。 無令其偏。 丁偏卽花偏矣。

二 體

이체(二體)란 매화나무의 뿌리를 이름이다。 그 법은 뿌리가 하나가 되어 나오는 일이 없이 반드시 둘로 나뉘도록 하여야 한다。 한 개는 크게 한 개는 작게 하며 음양을 구별하여 하나는 왼쪽、 하나는 오른쪽으로 향하게 하여 향배를 구별하는 것이다。 음을 양보다 크게 해선 안되고 작은 것을 큰것보다 크게 해선 안된다。 그런 다음에야 비로소 뿌리를 살릴 수 있다。

原文　謂梅根也。 其法根不獨生。 須分爲二。 一大一小。 以別陰陽。 一左一右。 以分向背。 陰不可加陽。 小不可加大。 然後爲得體。

〔註〕 ◇二體 ── 매화나무의 뿌리 그리는 법을 설명한 대목이다。 ◇獨生 ── 뿌리가 한 개 나오는 것。

三 點

꽃받침을 그리는 법은、 정자(丁字) 모양으로 하는 것이 좋다。 위는 넓고 아래는 좁게 한다。 정자(丁字) 모양의 양쪽의 점은 정자를 연결한 것 같은 형태여서 양켠 구석으로 향하고 중간 점은 한가운데에 그린다。 꼭지와 꽃잎과는 서로 접해 있지 않으면 안되고 또 끊어지거나 이어지거나 해서도 안된다。

〔原文〕 其法貴如丁字。上闊下狹兩邊者。連丁之狀。向兩角。中間者。據中而起。蔕蕚不可不相接。亦不可斷續也。

〔註〕 ◇三點——꽃받침을 그리는 법을 설명한 대목이다。◇蔕——꽃잎의 뜻으로 사용되었다。

四 向

줄기를 그리는 법은 위에서 아래를 향해 나온 것도 있고, 아래에서 위를 향해 나온 것도 있고, 오른쪽에서 왼쪽을 향해 나온 것도 있고, 왼쪽에서 오른쪽을 향해 나온 것도 있다。좌우・상하의 줄기의 자세를 잘 배치할 필요가 있다。

〔原文〕 其法有自上而下者。有自下而上者。有自右而左者。有自左而右者。須布左右上下取焉。

〔註〕 매화나무의 줄기를 그리는 법을 설명한 대목이다。◇布左右上下——좌우와 상하로 적절히 배치함。

五 出

꽃잎을 그리는 법은、뾰족하지도 않고 둥글지도 않게 붓을 따라 적절히 가감할 필요가 있다。꽃이 얼마쯤 핀 모양을 그릴 경우、만약 꽃이 칠분(七分)쯤 피어 있을 때는 다른 꽃잎이 전부 표현되고、만약 반개(半開)일 때는 그 반이 나타나고、만약 정면을 향해 피어 있을 때는 전체가 나타난다。이것을 구별할 줄 알아야 한다。

〔原文〕 其法須是不尖不圓。隨筆而偏。分折如花開七分則全露。如半開則見其半。正開者則見其全。不可無分別也。

〔註〕 ◇五出——꽃잎을 그리는 법을 설명한 대목이다。◇偏——한쪽으로 기우는 뜻이니、여기서는 너무 뾰족하든가 혹은 너무 둥글든가 하여 경우에 따라 적절히 加減하는 것을 이른다。◇分折——꽃이 얼마쯤 핀 것을 말한다。

六 枝

가지를 그리는 법에는 언지(偃枝)・앙지(仰枝)・복지(覆枝)・종지(從枝)・분지(分枝)・절지(折枝)의 구별이 있다。무릇 가지를 그리는 데 있어서는 먼 것、가까운 것、위에 있는 것、아래에 있는 것들이 서로 뒤섞이도록 해야 한다。그렇게 하면 생기가 약동하게 될 것이다。

〔原文〕 其法有偃枝。仰枝覆枝。從枝。分枝。折枝。凡作枝之際。須是遠近上下相間而發。庶有生意也。

〔註〕 ◇六枝——가지를 그리는 법을 설명한 대목이다。◇仰枝——위를 향한 가지。◇覆枝——뒤덮는 자세의 가지。◇從枝——종속하는 가지란 뜻이니、인접한 가지를 따라 혹은 엎드리고、혹은 우러러보는 따위의 모양이 됨을 말한다。자기가 그런 모양을 하고 있는 것이 아니라 다른 가지를 따라 어떤 모양을 나타낸다는 뜻。◇分枝——나뉘어져 나간 가지。◇折枝——屈折한 가지。◇偃枝——아래로 향한 가지。

七 鬚

칠수(七鬚)를 그리기 위하여는 굳세게 할 필요가 있다。그 중

앙에 있는 것은 굳세고 길되 리의 여섯 꽃술은 중앙 것보다는 짧고、 긴 것과 짧은 것이 뒤섞이도록 한다。 긴 것、 즉 중앙의 것은 열매를 맺는 꽃술이다。 그러기에 영점(英點)을 찍어 넣지 않는 것이다。 이를 먹으면 신 맛이 난다。 짧은 것은 그것에 종속된 꽃술이다。 그래서 이것에는 영점을 찍어 넣는다。 이것을 먹으면 쓰다。

原文

其法須是勁。其中勁長而無英。側六莖短而不齊。長者。乃結子之鬚故不加英。噉之味酸。短者。乃從者之鬚。故加英點。噉之味苦。

〔註〕
◇七鬚──꽃술 그리는 법을 설명한 부분이다。 ◇其中──中央에 있는 꽃술。 즉、 암꽃술。 ◇英──藥胞。 즉 꽃밥이니、 수꽃술 끝에 붙어서 花粉을 가지고 있는 부분。 ◇側六莖──암꽃술 곁에 있는 여섯 개의 꽃술。 즉、 수꽃술。 ◇不齊──가지런치 않음。

九 變

꽃의 구변(九變)의 법은 일정(一丁)에서 배뢰(蓓蕾)、 배뢰에서 악(萼)、 악에서 점개(漸開)、 점개에서 반절(半折)、 반절에서 정방(正放)、 정방에서 난만(爛熳)、 난만에서 반사(半謝)、 반사에서 천산(荐酸)이 되는 일이다。

原文

其法一丁而蓓蕾。蓓蕾而萼。萼而漸開。漸開而半折。半折而正放。正放而爛熳。爛熳而半謝。半謝而荐酸。

〔註〕
◇九變──꽃이 아홉 번 변화하는 이치를 설명한 것이다。 ◇蓓蕾──꽃망울。 ◇萼──망울이 불룩해진 것을 이른다。 ◇꽃잎이 엿보일 정도로 불룩해진 것。 ◇漸開──꽃이 피기 시작한 것。 ◇半折──꽃이 반쯤 핀 것。 ◇正放──꽃이 완전히 핀 것。 ◇爛熳──꽃이 만개가 된 것。 ◇半謝──반쯤 꽃이 진 것。 ◇荐酸──꽃이 완전히 져 버린 것。

八 結

잔 가지를 그리는 법은、 긴 잔 가지・짧은 잔 가지・어린 잔 가지・겹친 잔 가지・교차된 잔 가지・고립된 잔 가지・나뉘어져 나간 잔 가지・괴기한 형태의 잔 가지 따위가 있는데、 형세를 보아 그리고 가지의 모양을 보아 그려야 한다。 만약 마음대로 그릴 때에는 체격이 무시된다。

原文

其法有長梢。短梢。嫩梢。疊梢。交梢。孤梢。分梢。怪梢。須是取勢而成。隨枝而結。若任意而成。無體格也。

〔註〕
◇八結──잔 가지를 그리는 법을 설명한 대목이다。 ◇疊梢──重疊한 잔 가지。 ◇交梢──交叉된 잔 가지。 ◇孤梢──고립한 잔 가지。 ◇分梢──나뉘어져 나간 잔 가지。 ◇怪梢──괴상한 형태를 한 잔 가지。

十 種

매화나무를 그리는 법에는、 고매(枯梅)・신매(新梅)・번매(繁梅)・산매(山梅)・소매(疏梅)・야매(野梅)・관매(官梅)・강매(江梅)・원매(園梅)・반매(盤梅) 등의 열 가지가 있다。 그 나무는 각기 다 다르다。 구별하지 않으면 안된다。

〔原文〕

其法有枯梅。新梅。繁梅。山梅。疏梅。野梅。官梅。江梅。園梅。盤梅。其木不同。不可無別也。

〔註〕◇十種——매화나무의 여러가지 종류를 들고 그 그리는 법이 다름을 설명했다. ◇枯梅——枯木이 된 매화나무. 老梅. ◇繁梅——무성한 매화나무. ◇疎梅——가지나 꽃이 성긴 매화나무. ◇官梅——宮이나 관청의 정원에 있는 매화나무. ◇園梅——정원 속의 매화나무. ◇盤梅——盆梅와 같음. 盆에 옮겨 심은 매화나무를 말한다.

畫梅全訣

매화를 그리는 데는 비결이 있다. 먼저 뜻을 세워야 한다. 붓놀림은 신속하여 미친 듯하고, 손은 번개 같아서 반드시 붓을 멈추고 머뭇대는 일이 있어서는 못 쓴다. 가지는 뒤틀리어 혹은 곧게 뻗기도 하고 혹은 굽어지기도 한다. 붓에 먹을 묻힐 때에는 농담이 있어야 하고, 덧칠하는 일이 있어선 안된다. 뿌리가 자꾸 굴절해서는 안된다. 꽃을 단 가지는 번잡하기를 꺼린다.

새 가지는 버들과 비슷하고 낡은 가지는 채찍과 비슷하다. 활고지 같은 가지나 사슴뿔 같은 가지는 곧기가 활시위 같아야 한다. 활위로 향한 가지는 궁체(弓體)를 이루고, 아래로 뻗은 가지는 조간(釣竿)이라고 일컫는다. 긴 가지에는 꽃이 달리지 않고 그 가지는 곧게 하늘을 향해 뻗어 가고 있다. 메마른 가지는 억세어서 눈을 찌를 듯이 하는 것이 좋다. 긴 가지와 나란히 나온 곁가지는 긴 가지보다 더 자라는 일이 있어선 안된다(긴 가지가 두개 늘어섰을 때는, 한 개는 길고 한 개는 짧게 한다). 가지와 가지는 십자로 교차되어서는 안된다. 꽃은 완전한 것을 몇이나 늘어세우지 말아야 한다.

왼쪽에서 나오는 가지는 순수(順手)여서 그리기 쉽고, 오른쪽에서 나오는 가지는 역수(逆手)여서 그리기 어렵다. 전적으로 새끼손가락의 힘에 의해 상하좌우로 가지를 배치한다. 가지는 공간을 남겨 두었다가 꽃을 그 사이에 그려 넣는다. 약간의 꽃을 그려 넣으면 꽃의 정신이 저절로 완전히 된다. 어린 가지에는 꽃이 매우 적게 달리고 늙지도 않은 가지에는 꽃이 많이 붙는다. 늙은 가지에도 꽃이 적게 달린다. 어린 가지와 어린지도 늙지도 않은 가지에는 꽃이 많이 달린다. 어린 가지에는 꽃이 적게 달린다. 어린 가지에는, 그것을 그리는 모양인 어린 가지는, 혹은 굴곡하든가 혹은 위를 향해 뻗든가 한다. 늙은 가지에는 용의 비늘 비슷한 반점이 있는 껍질이 있다. 가지는 줄기를 안고 나와 있고 잔가지는 통통한 것이 둥근 맛이 있어야 한다.

꽃받침에는 세 점이 있고 꼭지와 연결이 되도록 한다. 정면외 꽃받침에는 다섯 개의 점이 있으며, 뒤를 향한 꽃받침은 둥글게 그린다. 마른 가지에는 안(眼)을 많이 그려 넣는다. 굴절한 가지는 너무 둥글게 그려선 안된다. 꽃은 팔면을 구분해 그린다. 혹은 위를 향한 것이 있고 아래를 향한 것이 있고 기운 것이 있고 위를 향한 것이 있고, 정면을 향한 것이 있고 반쯤 피는 중인 것이 있다. 그것을 구분해 그려야 한다. 아래를 향한 것이 있고 피어 있는 것이 있고 지고 있는 것이 있다.

바람 속에 서 있는 매화나무에는 기운 꽃잎은 그려 넣지 않는다. 꽃이 많아 번잡한 때에는 소용없는 꽃잎은 그려 넣지 않도록 해야 한다. 꽃이 적어 성긴 경우에는 간격이 너무 커서는 안된다. 꽃이 지나치게 많든가 지나치게 적든가 하는 일이 없어야 한다. 매화가 다른 꽃과 다른 점은 그 그윽한 향기와 청아한 형태에 있다. 높은 정상에 뚝 떨어져서 두 송이의 꽃을 달도록 한다. 채찍 비슷한 낡은 곁가지에는 가시가 많고, 모양은 배나무의 곁가

562

지를 연상시킨다. 꽃을 그리는 데는, 맨먼저 꽃의 한가운데인 전안(錢眼)부터 그리기 시작해야 한다. 꽃의 수염은 일곱 개를 배열하고 꼿꼿하기가 호랑이수염처럼 만들어야 한다. 중앙의 꽃술은 길고 주위의 그것은 짧게 하여 작은 점을 몇 개 찍어 둔다. 산초(山椒)의 열매나 게눈같이 작은 꽃망울을 상하 좌우로 조화있게 배치하면 꽃의 어여쁨이 잘 나타난다.

붓은 혹 가벼운 것과 혹 무거운 것, 먹은 혹 짙은 것과 혹 엷은 것을 적절히 사용한다. 꼭지나 꽃받침은 짙은 먹으로 그리고 이끼도 짙은 먹을 쓴다. 어린 가지는 엷은 먹을 사용하고 오래 된 가지는 가볍게 붓을 놀려 그린다. 마른 나무나 낡은 줄기는 반은 먹을 묻히고 반은 마른 붓을 사용해 그린다. 가시는 번곳에 그려 넣고, 비늘 같은 나무껍질은 마디 있는 곳에 그려 넣는다. 꽃망울이나 꽃에는 여러 형태가 있고, 따라서 여러 이름이 붙어 있다. 이 본을 따라 그릴 때에는 훌륭한 그림이 생겨날 것이다. 무진무한한 정취를 그림으로 살리기 위해서는 오직 이런 법식을 정밀엄정하게 지켜 가야 한다. 이것이 매화를 그리는 표준 격식이다.

경솔히 남에게 전해서는 안된다.

原文

畫梅有訣。立意爲先。起筆捷疾。如狂如顚。手如飛電。切莫停延。枝柯旋衍。或直或彎。蘸墨濃淡。不許再塡。根無重折。花梢忌繁。新枝似柳。舊枝類鞭。弓梢鹿角。要直如絃。仰成弓體。覆號釣竿。氣條無蔓。根直指天。枯宜突眼。助條莫穿。枝不十字。花不全兼。左枝易布。右去爲難。全藉小指。送陣引班。枝留空眼。花著其間。添增其半。花神自完枝嫩花獨。枝老花慳。不嫩不老。花意纏綿。老嫩依法。分新舊年。鶴膝屈揭。龍鱗老斑。枝宜抱體梢欲渾全。蔓有三點。當與蔕聯。正蔓五點。背蔓圓圈。枯無重眼。屈莫太圓。花分八面。有正有偏。仰覆開謝。傾側諸瓣。含笑將殘。風梅棄捐。闊處莫冗。疎處莫開。花中特異。幽馥玉顏二花惸獨。高頂上安。梢鞭如刺。梨梢似焉。花中錢眼。畫花發端。筆分輕重。墨用多般。蔕蔓深墨。蘇昬濃烟。嫩枝珠蠟眼。宿枝輕刪。枯樹古體。半墨半乾。刺塡缺庭。鱗向節攢。椒梢淡。花品亦然。身莫失女。彎曲折旋。遵此模範。應作奇觀。造無盡意。只在精嚴。斯爲標格。不可輕傳。

[註]

◇起筆捷疾——運筆이 신속한 것. ◇如狂如顚——붓놀림이 빠른 것의 비유. ◇旋衍——뒤틀리는 것. ◇蘸墨——붓에 먹을 묻히는 것. ◇再塡——덧칠하는 것. ◇重折——몇번이나 굴절하는 것 ◇弓梢——활고지. 弓弰와 같음. ◇氣條無蔓——氣條는 길게 뻗은 잔 가지. 이 가지에는 꽃이 안 달리고, 翌年 거기서 나온 햇가지에 꽃이 달린다. ◇根直指天——華光梅譜의 誤字일 것이다. 指天으로 되어 있다. 이 根은 아마도 梢의 誤字일 것이다. ◇枯梢宜突眼——마른 가지는 군센 기운이 있어서 사람의 눈을 찌를듯 해야 한다는 것. ◇助條英穿——條는 기조와 나란히 나온 가지여서, 곁에 붙은 긴 가지. 이것은 앞의 것보다 길게 그려져서는 안된다는 것. ◇枝不十字——가지는 十字 모양으로 교차되어서는 안된다는 뜻. ◇花不全兼——華光梅譜의 口訣에는, 花無十全이라 되어 있다. 완전한 꽃을 여러 개 그리지 말라는 뜻. ◇左枝易布——왼쪽에서 나와 오른쪽으로 뻗어나간 가지는 그리기 쉽다는 것. ◇右去——오른쪽에서 나와 왼쪽으로 뻗은 가지. ◇送陣引班——送陣은 붓을 저쪽으로 움직이는 것의 비유. 引班은 자기 쪽으로 붓을 끌어당기는 것의 비유. ◇枝留空眼——가지 사이에 간격을 남겨 두는 것. ◇花神——꽃의 정신. ◇纏綿——얽히는 것. ◇鶴膝屈揭——학의 무릎 같은 어린 가지는 혹은 굴곡하고 혹은 높이 뻗는다. ◇龍鱗——늙은 가지에는 용의 비늘 같은 반점이 있는 껍질이 있다는 것.

◇枝宜抱體 —— 體는 줄기. 가지가 줄기를 안는 형태로 나오는 것.
◇正萼 —— 정면으로 피어 있는 꽃받침.
◇背萼 —— 뒤를 향한 꽃받침.
◇枯無重眼 —— 마른 가지에는 眼을 많이 그리지 않는다는 뜻. 眼은 前出.
◇含笑 —— 꽃이 피려 하는 것.
◇闇處莫冗 —— 꽃이 많아 화려할 경우에는 남아도는 꽃이 없도록 해야 한다는 것.
◇將殘 —— 꽃이 지려 하는 것.
◇疎處莫開 —— 꽃이 적어서 성긴 경우에는 꽃이 지나치게 많은 일이 없도록 유의하는 것이다.
◇疎處莫開 —— 꽃이 적어서 성긴 경우에는 간격이 생기지 않도록 하는 것이다.
◇枯梢多刺 —— 마른 곁가지로 되어 있다. 이 如는 多의 잘못일 것이다.
◇梨梢似焉 —— 梨梢는 배나무의 늙은 가지니, 늙은 것이 많다는 뜻. 黎梢는 배나무의 곁가지다. 華光梅譜에는 黎梢是焉으로 되어 있다. 黎梢는 검은 빛의 곁가지니, 늙은 곁가지가 흑색을 띠고 있음을 말한다. 지금은 잠깐 本文을 따라 梨梢로 보고 번역한다.
◇梢鞭如刺 —— 華光梅譜의 口訣에 華光梅譜의 청아한 모습을 형용한 것.
◇幽馥 —— 梅花의.
◇惸獨 —— 외톨배기.
◇碎點 —— 꽃밥. 葯胞.
◇椒珠蟹眼 —— 다 작은 꽃망울을 가리킨다.
◇映趁 —— 서로 비치고 서로 쫓는다 함이니, 상하좌우 조화가 되도록 그리는 것을 이른다.
◇深墨濃煙 —— 다 짙은 먹을 이른다.
◇宿枝 —— 늙은 가지.
◇輕刪 —— 붓을 가볍게 놀리는 것.
◇缺庭 —— 틈. 간격.
◇鱗向節攤 —— 비늘 비슷한 나무 껍질을 마디 있는 데에 그리는 것. ◇攤은 열어 펼치는 뜻. ◇身莫失女 —— 줄기는 女字 모양처럼 함. 굴곡을 말한 것. ◇無盡意 —— 끝없는 정취. ◇標格 —— 標準 格式.

작은 마들가리에 마디를 그려 넣기도 하고 안 그려 넣기도 한다. 엷은 마디를 안 그린 곳에 여러가지 모양의 꽃을 그려 넣는다. 먹을 써서 나무뿌리를 그린다. 줄기가 적을 때를 꽃 위로 줄기를 나오게 하고, 꽃이 안 달렸을 때에는 가지 위에 다시 그려 넣는다. 나무끝은 곧고 길게 위를 향해 뻗어 간다. 곧은 가지에는 절대로 꽃을 그리지 말아야 한다. 그렇게 하면 저절로 정취가 십분 나타날 것이다.

原文
先把梅根分女字。大枝小梗節虛招。花頭各樣塡虛處。淡墨行根焦墨梢。幹少花頭生幹出。缺花枝上再添描。氣條直上冲天長切莫添花意白饒。

畫梅四貴訣

매화 그림에서는, 성긴 것을 귀히 알되 빽빽한 것은 귀히 여기지 않는다. 여윈 것을 귀히 알되 살찐 것은 귀히 알지 않는다. 늙은 것을 귀히 알되 어린 것은 귀히 알지 않는다. 반쯤 핀 것을 귀히 알되 활짝 핀 것은 귀히 여기지 않는다.

原文
貴稀不貴繁。貴瘦不貴肥。貴老不貴嫩。貴含不貴開。

[註]
◇稀 —— 성긴 것. ◇含 —— 꽃망울을 가리킴.

畫梅宜忌訣

매화를 그리는 데는 다섯 가지 필요한 조항이 있다. 먼저 줄기를 그려야 하는데, 첫째로 줄기가 늙어 있을 필요가 있다. 굴곡(屈曲)한 자세를 그려서 많은 세월이 경과한 기분을 내야 한다.

畫梅枝幹訣

먼저 「女」자 모양으로 매화나무의 줄기를 그리고, 큰 가지나

둘째로 줄기가 피기한 모습이어야 한다. 굵은 것과 가는 것이 뒤틀려 있는 모양을 나타내는 것이 좋다. 세째로 가지가 청수(淸秀)해야 한다. 가지가 가는 것이 맞이어져 있는 것을 가장 꺼린다. 네째로 곁가지가 꽃꽃할 것이 요구된다. 곁가지를 그린 필세가 강하고 딱딱해야 한다. 다섯째로 꽃이 기이해야 한다. 반드시 미호연려(美好姸麗)할 필요가 있다.

매화를 그리는 데 있어서 꺼려야 할 일이 있다. 붓놀림이 신속하여 미치광이 같지 않음을 꺼린다. 선배의 정론에 의하면, 꽃을 그리되 곁가지에 잘 붙지 않는 것을 꺼린다. 마른 가지에 전혀 안(眼)이 없는 것을 꺼린다. 교차한 가지에 원근의 구별이 없는 것을 꺼린다. 어린 나무에 가시가 많은 것을 꺼린다. 가지가 적고 꽃이 많은 것을 꺼린다. 줄기에 본말(本末)의 구별이 없는 것을 꺼린다. 줄기나 가지가 함부로 뒤틀려 멋이 없는 것을 꺼린다. 꽃이나 가지가 소용없이 많아 번잡한 것을 꺼린다. 어린 가지에 이끼가 돋아 있는 것을 꺼린다. 곁가지와 햇가지의 그리는 방식이 한결같아 구별이 없는 것을 꺼린다. 노목이 노목처럼 보이지 않는 것을 꺼린다. 어린 가지가 어린 가지처럼 보이지 않는 것을 꺼린다. 밖도 분명치 않고 안도 확실치 않음을 꺼린다. 붓이 정체해서 대나무마디 같은 것이 생기는 것을 꺼린다. 곁에 있는 햇가지가 너무 길게 뻗어난 것을 꺼린다. 햇가지에 꽃이 달린 것을 꺼린다. 게눈같이 작은 꽃망울이 다닥다닥 달린 것을 꺼린다. 마른 가지에 짙은 먹을 쓰고, 안(眼)에 엷은 먹 쓰는 것을 꺼린다. 줄기를 그리되 「女」자 또는 「安」자 같은 자세가 없는 것을 꺼린다. 가지나 곁가지가 산만난잡한 것을 꺼린다. 가지는 줄기에서 일직선으로 뻗는 것을 꺼린다. 풍매(風梅) 그림에서 떨어진 꽃이 없는 것을 꺼린다. 많은 꽃이 난잡하게 모여서 주먹같이 되는 것을 꺼린다. 여러 꽃의 형태가 잘 조화되지 않는 것을 꺼린다. 화면 전체가 한결같이 성기든가 빽빽하든가 한 것을 꺼린다. 이것들은 다 매화를 그리는 데 있어서 꺼리는 병폐다. 만약 이 과오를 범할 때에는 다 보잘 것이 없어진다.

原文

寫梅五要。發幹在先。一要體古。屈曲多年。二要幹怪。龐細盤旋。三要枝清。最戒連綿。四要梢健。貴其遒堅。五要花奇。必須媚姸。梅有所忌。起筆不顯。著花不黏。枯枝無眼。交枝無潛。樹嫩多刺。枝空花攢。蟠曲無情。花枝冗繁。嫩枝生薜。梢條一般。老不見古。外不分明。內不顯然。筆停竹節。助條上穿。氣條生蔓。蟹眼重聯。體無女安。枝梢散亂。不抱體彎。風不落英。稀亂勻填。聚花如拳。花不具名。其病犯之。皆不足觀。

[註]

◇屈曲多年 ── 굴곡한 모습이 많은 세월을 겪었다는 인상을 주어야 한다는 것. ◇龐細 ── 굵은 것과 가는 것. ◇盤旋 ── 구불구불한 것. ◇起筆不顯 ── 運筆이 미친 듯이 빠르지 않은 것을 꺼린다는 뜻. ◇著花不黏 ── 꽃을 그리되 꽃이 곁가지에 잘 붙어 있지 않은 것을 가장 꺼린다는 것. ◇最忌連綿 ── 가는 가지가 이어져 가는 것. ◇遒堅 ── 굳세고 굳은 것. ◇媚姸 ── 아리따운 것. ◇身無體端 ── 體端은 本末이라는 말과 같다. 本과 末의 구별이 없는 것. ◇交枝無潛 ── 교차한 가지에는 반드시 원근의 하나가 밑으로 가지 않는 것. 교차한 가지에는 반드시 원근이 있어야 하고, 한 가지는 밑으로 가야 한다. ◇枯枝無眼 ── 마른 가지에 전혀 眼이 없는 것. 가지에 있는 작은 싹을 眼이라 한다. ◇枝空花攢 ── 가지는 적고 꽃은 많은 것. ◇蟠曲無情 ── 함부로 구부러져 멋이 없는 것. ◇花枝冗繁 ── 꽃과 가지가 공연히 많아 번잡한 것. ◇嫩枝生薜 ── 어린 가지에 이끼가 낀 것. ◇梢條一般 ── 곁가지와 햇가지를 그리는 방식에 차별이 없음.

◇老不見古──老木이 노목처럼 안 보이는 것. ◇嫩不見鮮──어린 나무가 어린 나무처럼 안 보이는 것. ◇筆停竹節──붓이 정체해서 대의 마디 같은 것이 생기는 병이다. 일단 그리고 난 뒤에 다시 붓을 대는 것은 하나의 병이다. 붓이 정체하여 마디가 생기는 것은 하나의 병이다. ◇助條上穿──곁에 있는 햇가지가 너무 길게 뻗은 것. 햇가지가 둘이 났을 경우에는 하나는 길고 하나는 짧게 그려져야 한다. ◇氣條生蕚──햇가지에 꽃이 달린 것. 햇가지에 꽃이 달리는 사실이, 무시된 것이다. ◇枯重──마른 가지에 짙은 꽃망울이 많고 눈에 이어져 있는 것. ◇辮眼重聯──마른 가지에는 꽃이 안 달리는 사실이, 무시된 것이다. ◇體無女安──줄기를 그리는데 「女」字나 「安」字 같은 모습이 없는 것. ◇不抱體彎──가지가 줄기에서 일직선으로 뻗은 것. ◇不落英──꽃이 모여 있어서, 진 주먹같이 된 것. ◇風梅──風梅를 그렸으면서 落花가 없는 것. ◇花不具名──여러 꽃의 형태가 조화되지 않은 것. ◇聚花如拳──여러 꽃이 모여 주먹같이 된 것. ◇稀亂勻塡──화면에는 성긴 곳도 있고 빽빽한 곳도 있어야 할 텐데, 화면 전체가 성기든가 빽빽하든가 한 것.

굽은 가지가 몇개나 겹쳐져 있는 것은 하나의 병이다. 꽃에 정면을 향한 것과 뒤를 향한 것과의 구별이 안 되어 있는 것은 하나의 병이다. 가지에 남북의 구별이 없는 것은 하나의 병이다. 가지에 눈이 쌓여 있는 것은 하나의 병이다. 들쑥날쑥하게 눈이 쌓여 있는 것은 하나의 병이다. 경치를 그리면서 경치가 나타나 있지 않은 것은 하나의 병이다. 김이나 안개가 끼어 있을 때에 달이 나타나 있는 것은 하나의 병이다. 늙은 줄기를 그리면서 먹빛이 짙은 것은 하나의 병이다. 어린 가지를 그리면서 먹빛이 엷은 것은 하나의 병이다. 작은 가지에 꽃이 없는 것은 하나의 병이다. 마른 가지에 이끼가 붙어 있지 않은 것은 하나의 병이다. 가지가 위를 향해 뛰어오르는 데를 무리하게 굴절시킨 것은 하나의 병이다. 꽃의 윤곽이 너무 둥근 것은 하나의 병이다. 음양의 구별이 없는 것은 하나의 병이다. 주가 되는 꽃과 객이 되는 꽃 사이에 정이 흐르지 않는 것은 하나의 병이다. 꽃이 커서 복사꽃 같은 것은 하나의 병이다. 햇가지에 꽃이 달린 것은 하나의 병이다. 꽃이 작아서 오얏꽃 같은 것은 하나의 병이다. 나무가 가볍고 가지가 무거운 것은 하나의 병이다. 가지에 꽃이 달린 것은 하나의 병이다. 햇볕을 받은 꽃을 그림에 있어서 금기를 범하는 것은 하나의 병이다. 햇볕을 받은 꽃이 너무 적은 것은 하나의 병이다. 두 꽃이 나란히 피어 있는 것은 하나의 병이다. 그늘진 꽃이 너무 많은 것은 하나의 병이다. 두 개의 가지가 나란히 뻗어 있는 것은 하나의 병이다. 이상 열거한 것은, 매화를 그리는 데 있어서의 서른 여섯가지의 병폐다.

畫梅三十六病訣

매화나무 가지가 손가락으로 꼰 것같이 되어 있는 것은 하나의 병이다. 일단 그리고 난 뒤에 다시 붓을 대는 것은 하나의 병이다. 붓이 정체하여 마디가 생기는 것은 하나의 병이다. 가지에 생기는 하나의 병이다. 가지에 앞의 것과 뒤의 것의 구별이 없는 것은 하나의 병이다. 늙은 가지에 가시가 없는 것은 하나의 병이다. 어린 가지에 가시가 몇개나 있는 것은 하나의 병이다. 떨어진 꽃의 꽃잎이 많은 것은, 하나의 병이다. 늙은 나무에 꽃이 많은 것은, 하나의 병이다. 그린 달이 동그란 것은 하나의 병이다.

原文

枝成指撚。落筆再塡。停筆作節。起筆不顯。枝無生意。枝老無刺。枝嫩刺連。落花多片。畫月取圓。樹老花繁。曲枝重疊。花無後先。枝無向背。枝無南北。雪花全露。參差積雪。寫景無景。有烟有月。老幹墨

566

濃。新枝墨輕。過枝無花。枯枝無薜。挑處捲强。圈花太圓。陰陽不分。賓主無情花大如桃。花小如李。棄條寫花。當枒起蕊。樹輕枝重。花倂犯忌。陽花過取。陰花過少。雙花竝生。二本竝擧。

◇畫梅三十六病訣──이것을 華光梅譜에서 抄錄한 것이다。◇指撚──손가락으로 꼬는 것。◇落筆再塡──일단 그린 것에 다시 붓을 대는 것。◇停筆作節──붓이 停滯해서 마디 같은 것이 생기는 것。◇畫月取圓──그린 달이 둥그란 것。너무 둥글면 멋이 없다。◇雪梅全露──雪梅에서 꽃 전체가 드러나 보임。◇參差──高低가 있어서 가지런치 않는 모양。◇有烟有月──안개가 있을 때 달이 나타남。◇過枝──작은 가지。◇挑處捲强──가지가 위로 튕겨오르는 메를 무리하게 굴절시키는 것。◇圈花太圓──圈 속에 그린 꽃의 圈이 너무나 둥근 것。◇棄條──햇가지。원본에서 棄를 葉으로 한 것은 잘못。◇枒──가지의 의미로 쓰이었다。가지가 교차되는 것을 枒杈라 한다。

畫梅起手式
매화를 그리기 시작할 때의 法式.

二筆上發嫩梗
두번의 붓에 의한 위로 향해 뻗은 어린 곁가지.

二筆下垂嫩梗
두번의 붓에 의한, 아래로 향해 드리워져 있는 어린 곁가지.

三筆下垂嫩梗
세번의 붓에 의한 아래로 향해 드리워져 있는 어린 곁가지.

三筆上發嫩梗
세번의 붓에 의한 위로 향해 뻗은 어린 곁가지.

畫梅起手式

二筆上發嫩梗

三筆下垂嫩梗

二筆下垂嫩梗

三筆上發嫩梗

四筆右橫梗
네번붓에 의한 오른쪽
에서 옆으로 나와 있는
곁가지。

四筆右橫梗
네번붓에 의한 오른 쪽
에서 옆으로 나와 있는
곁가지。

四筆左橫梗
네번 붓에 의한 왼쪽에
서 옆으로 나와 있는 곁
가지。

五筆上發梗
다섯번 붓에 의한 위로
향해 나와 있는 곁가지

四筆右橫梗

四筆左橫梗

五筆上發梗

畫梗生枝式

上發嫩梗生枝二法

上發嫩梗、生枝二法
위로 향한 어린 곁가지
와 가지를 그리는 두 가
지 법식。

下垂嫩梗、生枝二法
아래로 향한 어린 곁가
지와 가지를 그리는 두
가지 법식.

又垂枝
드리운 다른 모양의 가
지.

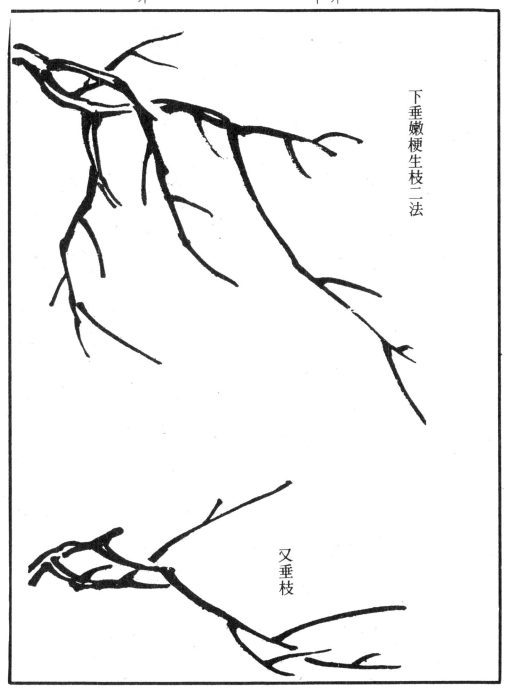

下垂嫩梗生枝二法

又垂枝

折枝生梗
부러진 가지에서 나온
어린 가지.

右橫嫩梗生枝
오른쪽에서 옆으로 나
온 어린 곁가지와 가지.

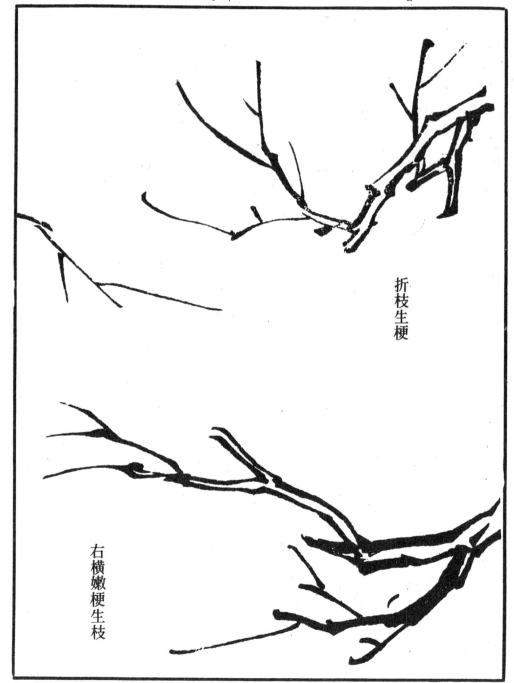

折枝生梗

右橫嫩梗生枝

左橫嫩梗生枝
왼쪽에서 옆으로 뻗은
어린 곁가지와 가지。

左橫嫩梗生枝

枝梗留花式

꽃을 그려 넣을데를 남기는 큰가지와 어린가지의 그리는 식.

右發枝梗交互留花

오른쪽에서 뻗어 나온 가지외 곁가지에、 엇비슷하게 꽃 그릴 자리를 남겨둠。

枝梗留花式

右發枝梗交互留花

574

左發枝梗交互留花
왼쪽에서 뻗어 나온 가
지와 곁가지에 엇비슷하
게 꽃 그릴 자리를 비워
둠.

左發枝梗交互留花一

老幹生枝留花式
늙은 줄기에서 나온 가
지에 꽃을 그릴 자리를
남기는 식.

枯幹發條
마른 줄기에서 햇가지
가 나옴.

老幹生枝留花式

枯幹發條

576

老幹發條
늙은 줄기에서 햇가지
가 나옴.

畫根式
뿌리를 그리는 법식.

古梅老根
古梅의 늙은 뿌리.

畫根式

古梅老根

老幹發條

畫花式
꽃을 그리는 법식.

正面全放偃仰平側
正面으로 滿開한 꽃의, 아래로 向한 것, 위로 向한 것, 平面인 것, 側面인 것.

背面全放偃仰平側
뒤면으로 滿開한 꽃의, 아래로 向한 것, 위로 向한 것, 平面인 것, 側面인 것.

初放偃仰平側
半開한 꽃의, 아래로 向한 것, 위로 向한 것, 平面인 것, 側面인 것.

畫花式

正面全放偃仰平側

背面全放偃仰平側

初放偃仰平側

將放偃仰反正
피기 시작한 꽃의, 아래
로 향한 것, 위로 향한
것, 뒤로 향한 것、正面
인 것。

含蕊偃仰反正
꽃망울이 아래로 향한
것, 위로 향한 것, 뒤로
향한 것、正面인 것。

開殘
지기 시작한 꽃。

落瓣
떨어진 꽃잎。

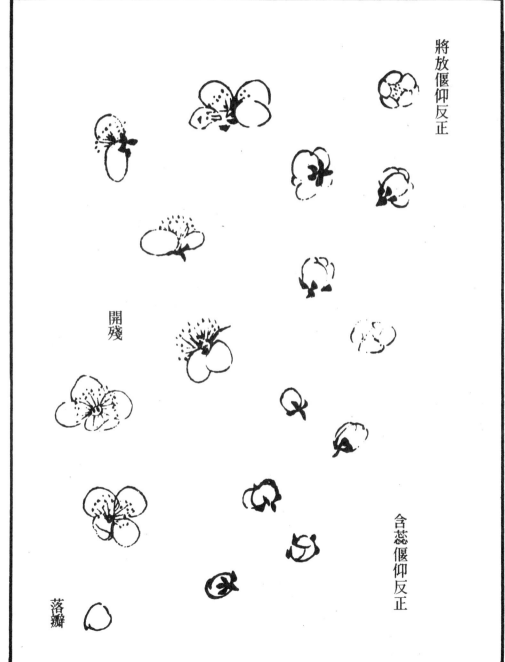

將放偃仰反正

開殘

含蕊偃仰反正

落瓣

579 梅 譜

千葉花式

여덟겹 꽃을 그리는 法。

全放偃仰反正

滿開한 꽃의、아래로 향
한 것、위로 향한 것、뒤
로 향한 것、正面인 것。

初放偃仰反正

半開한 꽃의、아래로 향
한 것、위로 향한 것、뒤
로 향한 것、正面인 것。

攢萼花可着粉染脂用、故
蔕攲鉤不點墨

모여 있는 꽃은 胡粉이
나 臙脂를 써도 좋다。그
러므로 꼭지는 双鉤하여
먹을 찍지 않는다。

千葉花式

初放偃仰反正

攢萼花可着粉染脂
用故蔕雙鉤不點墨

全放偃仰反正

點墨花亦可點脂作無骨花

點墨花는 먹 대신 臙脂를 찍어서、無骨花를 만들 수도 있다。

花鬚蕊蒂式
수꽃술・암꽃술이나 꼭지를 그리는 법식。

鉤蒂反正側
線으로 그린、꼭지의 反面과 正面과 側面。

鉤蕊
正面의 꽃술을 찍음。

畫 心
심을 그림。

鉤蕊反正側
正面의 꽃술을 찍음。

點蒂反正側
點으로 그린、꼭지의 反面과 正面과 側面。

鉤鬚
線으로 그린 꽃술。

點側面蕊
側面의 꽃술을 찍음。

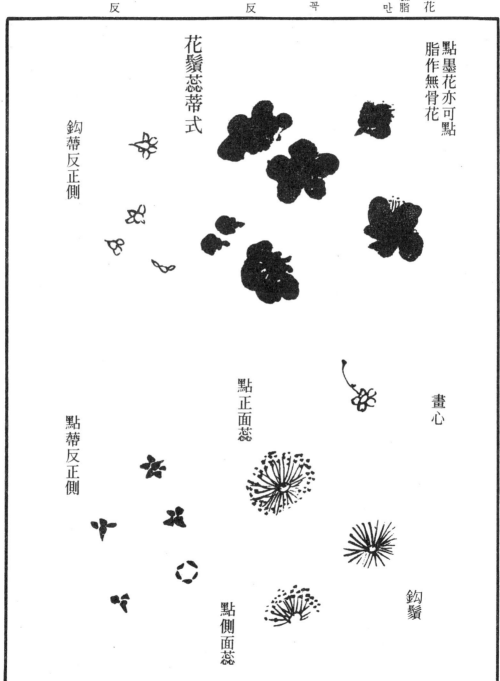

花鬚蕊蒂式

脂作無骨花　點墨花亦可點

鉤蒂反正側

點蒂反正側

點正面蕊

點側面蕊

畫心

鉤鬚

畫花生枝式

꽃붙은 가지를 그리는 법

二花反正平生
正面으로 뻗은 가지에 두개의 꽃이、하나는 뒤로 향하고 하나는 正面이 되어 있다。

二花反正上生
위로 뻗은 가지에 두개의 꽃이、하나는 뒤를 향하고、하나는 正面이 되어 있다。

二花偃仰橫生
옆으로 뻗은 가지에 두개의 꽃이、하나는 밑을 향하고、하나는 위를 향해 있다。

三花初放
반쯤핀 세개의 꽃。

三花全放
활작핀 세개의 꽃。

畫花生枝式

二花反正上生

二花反正平生

二花偃仰橫生

三花初放

三花全放

四花下垂
밑으로 드리운 가지에
네 개의 꽃이 달려 있다.

四花上仰
위로 뻗은 가지에 네 개
의 꽃이 달려 있다.

一花先放
먼저 피어 있는 한 꽃.

兩三花纔放
갓핀 두세송이의 꽃.

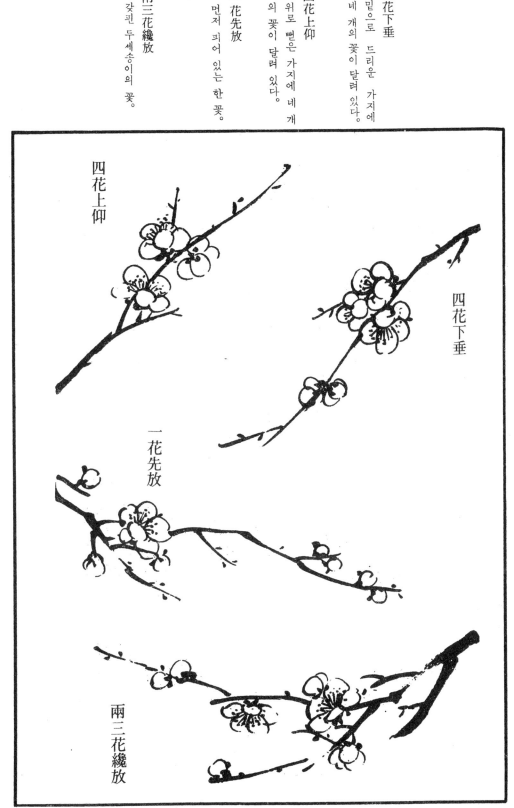

花萼生枝點芽式

꽃붙은 가지에 싹을 점
찍어 그리는 법.

正梢攢萼
正面의 햇가지에 모여
핀 꽃.

仰枝攢萼
위로 향해 뻗은 가지에
모여 핀 꽃.

垂枝攢萼
아래로 드리운 가지에
모여 핀 꽃.

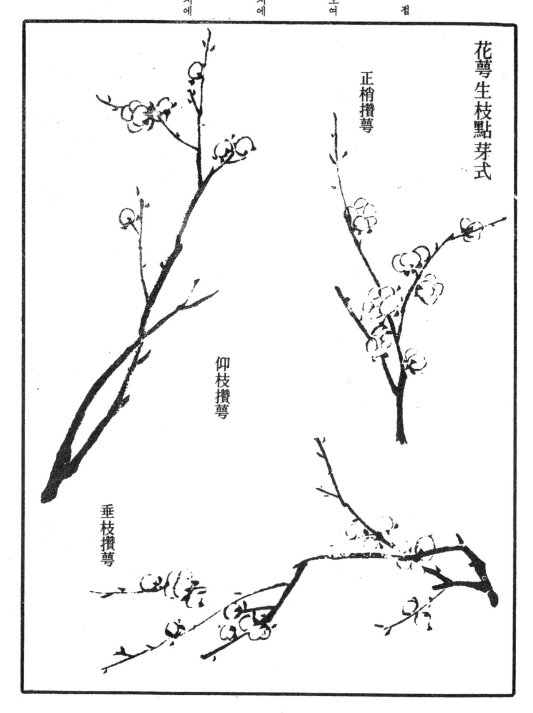

花萼生枝點芽式

正梢攢萼

仰枝攢萼

垂枝攢萼

584

全幹生枝添花式

줄기와 가지와 꽃을 그
리는 법식.

生枝 交互順逆 穿挿取
勢 添花 偃仰反正 映帶
有情

가지를 그리는 데는、왼
쪽 것과 오른쪽 것을 엇
갈리게 하고、順이 있고
逆이 있는 바、그것들을
교차시켜서 형세를 만들
도록 한다. 꽃을 그리는
데는、아래로 향한 것도
있고 위로 향한 것도 있
고 正面인 것도 있어서,
그것들이 서로 뒤섞여서
情趣가 있도록 한다.

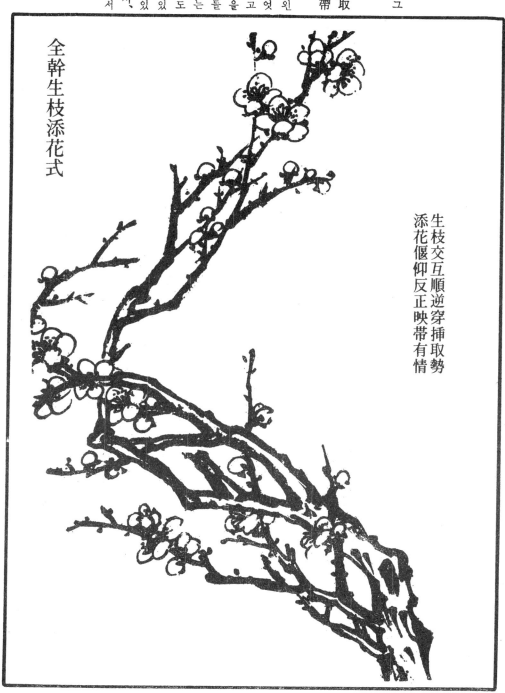

全幹生枝添花式

生枝交互順逆穿挿取勢
添花偃仰反正映帶有情

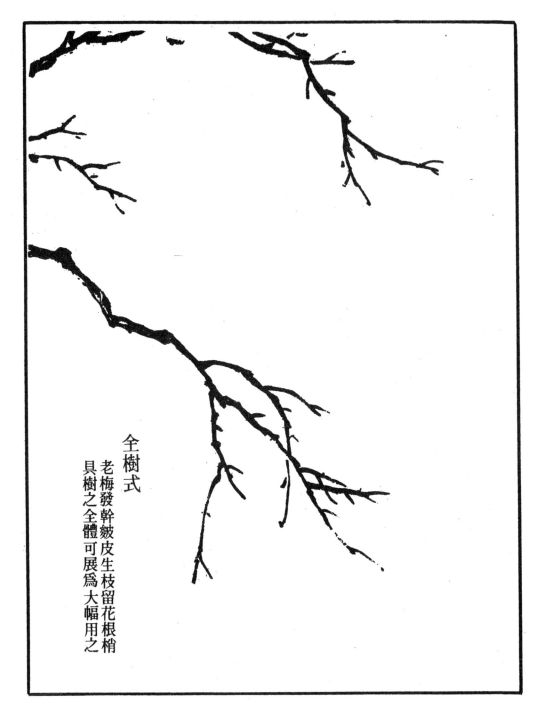

全樹式

老梅發幹皴皮生枝留花根梢
具樹之全體可展爲大幅用之

全樹式

나무의 전체를 그리는 법식.

老梅發幹皴皮生枝留花
根梢具樹之全體 可展爲
大幅用之

늙은 매화나무의 줄기가 뻗은 법, 껍질을 그리는 법, 가지를 나게 하는 법, 꽃을 그려 넣을 곳, 뿌리나 끝가지를 그리는 법 따위 나무의 전체를 구비하고 있다. 이를 펼쳐 大幅으로 해서 쓸 수가 있다.

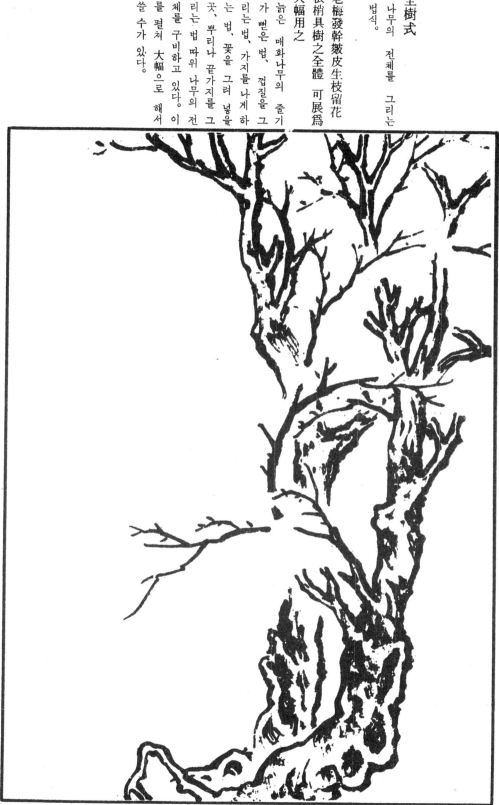

거친 서재를 서호 서쪽에 지었다. 원정(圓亭)은 작지만 매국은 상당히 많아서, 꽃이 필 때마다 사방에서 구경군이 구름처럼 모여들었다. 그래서 우리 형제 몇 사람은 아침부터 저녁 때까지, 어느 날이나 쉴 틈도 가질 수가 없었다. 이제 이 화보(畫譜)를 만드는 데 있어서 인공(人工)을 다해 그렸은즉, 끝없이 그윽한 향기가 문인의 붓끝으로부터 나오게 될 것이니 와유(臥遊)할 수가 있어서 수고하지 않고도 즐길 수 있게 되었다. 우리 뜰의 변변찮은 꽃쯤은 볼 것도 없을 것이다.

서호(西湖)의 심심우(沈心友)는 죽리루(竹裏樓)에서 쓰노라.

〔註〕 ◇荒齋──거친 서재. 자기 집을 겸손하게 부르는 말. ◇園亭──庭園 안의 亭子。그러나 여기서는 庭園의 뜻으로 쓰였다。◇愚昆季──愚는 필자 자신을 가리킨다. 昆季는 형제. ◇寧晷──쉴 틈. 晷는 그늘이니, 각각의 뜻으로 쓰인다. ◇臥遊──누운 채 그림을 보면서 그곳에 노니는 것처럼 즐기는 것. ◇不勞而逸──수고하지 않고 즐기는 것. ◇小圃──자기의 정원.

荒齋築於西湖之西。園亭雖小。梅菊頗饒。每逢花發。四方觀者雲集。愚昆季數人。遞相送客。自朝至夕。日無寧晷。今爲是譜。盡人工畫。則無限幽芳。出自文人筆端。可供臥遊。不勞而逸。小圃數枝。不足觀矣。

西湖沈心友題於竹裏樓

매화꽃은 국풍(國風)·이소(離騷)에도 수록되지 못하다가, 고산처사(孤山處士)의 이에 대한 품평이 있게 되자 비로소 성가가 갑자기 높아지게 되었다. 다만 송(宋) 이전에는 그 아름다움을 읊조린 시구가 없었을 뿐 아니라, 전문적으로 매화를 사생(寫生)하는 화가가 없었다는 말도 듣지 못했다. 생각컨대 임화정(林和靖)의 수영횡사월향부동(水影橫斜月香浮動)의 구(句)가 나와 매화의 빼어난 모습을 그리는 듯 나타내니, 어찌 필묵과 지분(脂粉)을 풀고 얼음을 기다릴 필요가 있겠는가. 이 매화도 스무 폭은, 구슬을 쫓고 얼음을 둥글게 하며 연지를 물들이고 먹을 적셔, 각기 형색을 갖추므로써 그것이 바람에 임하고 달에 비치며 밤을 환히 하고 시내에 비기는 정취를 나타내고자는 했으나, 무염(無鹽)을 단장시켰다가 서시(西施)에 부딪치는 꼴을 면치 못할까 두려워하는 바이다. 그러나 암향(暗香)·소영(疎影)·계설(溪雪)·춘풍(春風)의 네 그림은 화광산(華光山)의 장로께서 이미 몰래 취하신 터이다.

신사(辛巳) 겨울, 수수(繡水)의 왕시(王蓍)는 막수호촌(莫愁湖邨)의 색소헌(索笑軒) 중에서 쓰노라.

梅之有花。未經風騷收錄。宋以前無佳句傳神。亦未聞有嵩家以筆寫肖也。惟水影橫斜月香浮動句。不獨宋待施筆墨與脂粉爲哉。此梅圖二十幅。雖琢玉團氷。染脂漬墨。各備形色。以求其臨風映月照夜橫溪之致。尚恐刻畫無鹽未免唐突西子。然其暗香疎影溪雪春風四圖。華光山長老。己先竊取之。

辛巳冬月。繡水王蓍。識于莫愁湖邨之索笑軒中。

〔註〕 ◇梅之有花未經風騷收錄──風騷는 詩經의 國風과 楚辭의 離騷。매화는 국풍이나 이소에서도 노래된 적이 없다는 뜻。국풍에 매

실은 나와도 매화는 없다。◇孤山處士——宋의 林和靖을 가리킴。그는 西湖의 孤山에서 처자도 없이 매화를 사랑하고 鶴을 기르면서 살았다。◇品題——품평함。◇寫肖——寫生함。◇寫家——專家와 같다。전문적으로 매화만을 그리는 사람。◇水影橫斜月香浮動——林和靖의 梅花詩에 疏影橫斜水淸淺 暗香浮動月黃昏이라는 句가 있다。◇無鹽——醜婦를 이른다。원래 齊의 邑名인 바、전국시대 이곳에 鍾離春이라는 여인이 살았는데、얼굴이 너무 못 생겨서 四十이 되어도 시집을 못 가고 있었다。한번은 자청해 宣王을 만나 四殆의 도리를 說하니、王이 어질게 알아 王后를 삼았다。그리하여 齊國이 태평했다。이같이 賢夫人이거니와、여기서는 醜婦의 뜻만으로 쓰이고 있다。◇唐突——抵觸함。갑자기 부딪침。◇西子——유명한 西施。吳王 夫差를 섬긴 傾國之色。晋의 周顗는 명성이 있었는데、庾亮이「모두 자네를 樂廣에 비기고 있네」하고 말하자、周顗는「왜 無鹽을 단장시켜서 西施에 부딪치게 하나」하였다。刻畵은 장식함。◇華光山長老——釋仲仁을 가리킴。

垂枝含蕊
丁野堂의　그림을　흉내
냄。張雲莊의　句。

顚崖樹倒垂
높은　벼랑에서　매화나무
가 거꾸로 드리워 있다는
것。顚崖는　懸崖와　같음。
높은　벼랑。

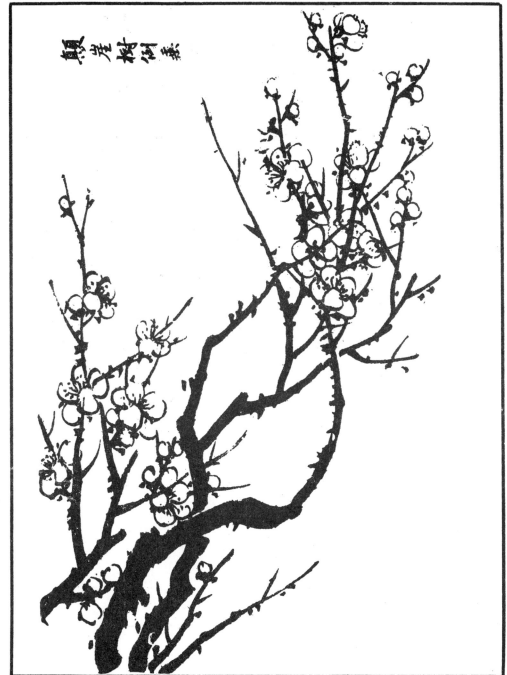

老幹抽條
李正臣의 그림을 흉내
냄。楊誠齋의 句。

却疑老幹半枯處　忽走一
枝如許長

거의 말라 버린 듯한 늙
은 줄기에서、이리도 긴
가지가 나왔다는 놀라움
을 읊은 것。宋의 楊萬
里의 字는 廷秀。紹興年
間에 進士科에 올라 寶
文館待制를 지냈다。誠
齋는 그 屋號。

偃仰分形

沈雪坡의 그림을 배움.

周美成의 詞.

天然標格　小萼堆紅　芳
姿凝白.

標格은 品格이다. 天然
의 品格을 갖춘 梅花!
작은 꽃받침은 붉은 빛
을 수북이 하고(紅梅의
形容)、꽃다운 모습은 흰
빛에 엉겼다(白梅의 形
容). 宋의 周邦彦은 錢
塘 사람으로 字는 美成.
博學하고 詞를 잘 했다.

天然標格小
萼堆紅芳
姿凝白

既玉綴而珠離　且冰懸而
霄布

梅花의　아름다움을　珠
玉과　冰霄에　비유한　것
이다。珠離의　離는　麗와
같아서　붙는다는　뜻。霄
은　우박。簡文帝는　梁의
武帝의　아들。

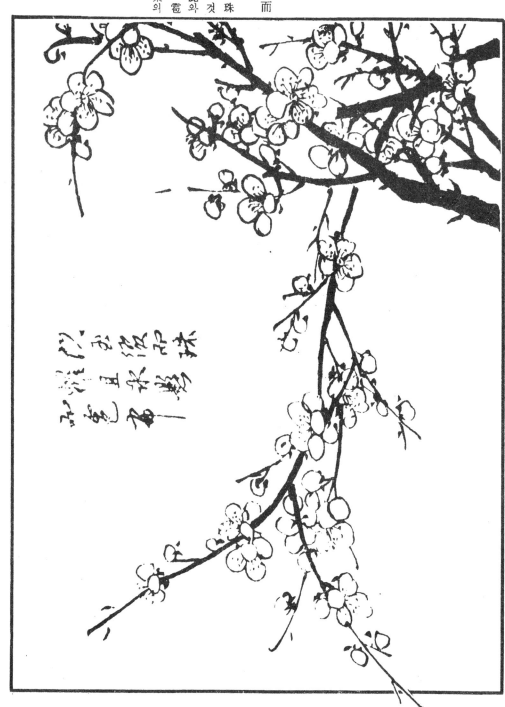

絕壁干雲

절벽에서 구름을 범함. 茅汝元의 그림을 모방함. 楊鐵崖의 句.

絕壁笛聲那得到 只愁斜
日凍蜂知

옛 피리 곡조에 落梅花 라는 것이 있다. 斜日 은 저녁 해、凍蜂은 겨울 철의 벌. 이 매화는 인 기척 없는 절벽에 피어 있으므로、落梅花의 피리 소리도 여기까지는 이르지 못할 것이다. 따라 서·이 梅花는 질 염려는 없으려니와 다만 저녁 때에 겨울철의 벌이 이 꽃이 있음을 알아서、여기 에 모여 꽃을 상하지나 않을까 근심한다는 것. 明의 楊維楨、字는 廉夫。 山陰 사람으로 鐵崖라 號 했다.

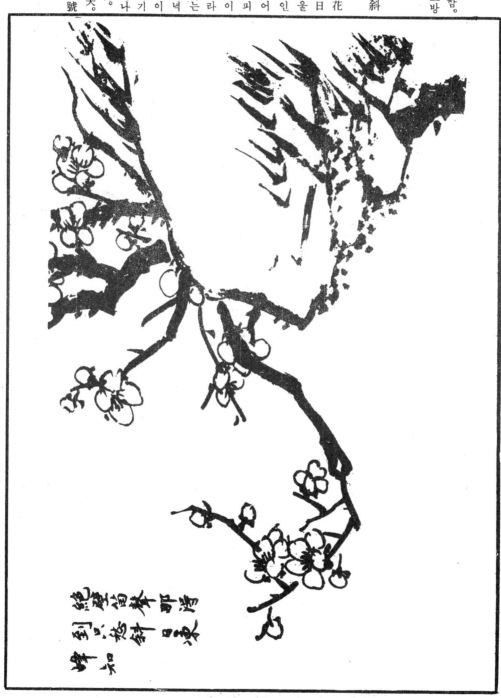

594

繁香倚石
많은 향기 있는 梅花가
돌에 의지해 있음.
徐禹功의 그림을 모방
함. 蘇東坡의 句.

素艷雪凝樹 淸香風滿枝
雪梅를 읊은 것이다. 素
艷은 흰 꽃이니 곧 梅花
요 淸香은 그 향기. 흰
꽃이 피매 눈이 나무에
엉긴 듯하고 맑은 향기
가 바람인 듯 가지에 가
득하다는 뜻.

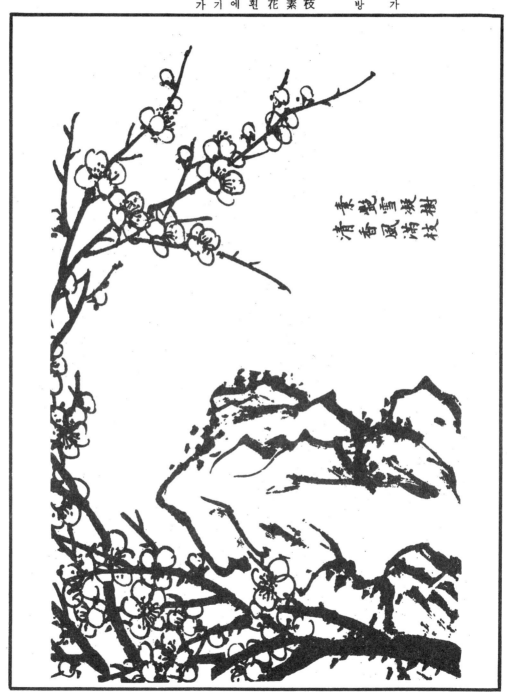

凌霜照水

서리를 능멸하고 물에
비침。 王元章의 그림을
모방함。 柳子厚의 句。

朔風飄夜香 繁霜凝曉白
朔風은 北風。夜香은 밤
의 매화 향기。 曉白은
동틀녘에 매화가 흰 모
양을 말한 것。

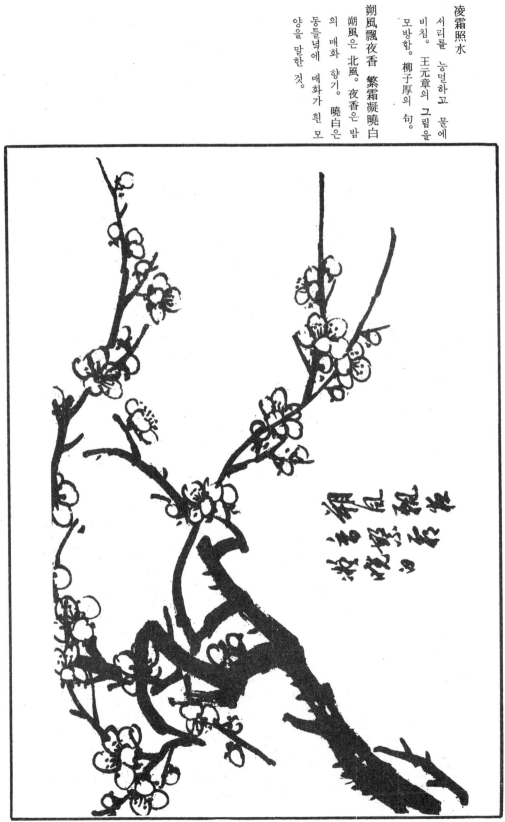

596

帶雨爭妍

비에 젖은 梅花가 어여
쁨을 다툼。 趙天澤의 그
림을 모방。 朱文公의 句

北風爲斷蜂蝶信 凍雨一
洗烟塵昏

凍雨는 겨울비。 추운 北
風이 불므로 벌과 나비
가 모두 오지 않게 되
었고, 겨울비가 내려 더
러운 연기와 먼지를 깨
끗이 씻어 버렸다。 朱文
公은 宋의 朱熹니、 소위
性理學의 大成者。 흔히
朱子라고 함。

高拂烟梢

李約의 그림을 모방함.

林和靖의 句.

且向百花頭上開

原本에는 이 句가 없다.

온갖 꽃에 앞서서 핀다는 뜻.

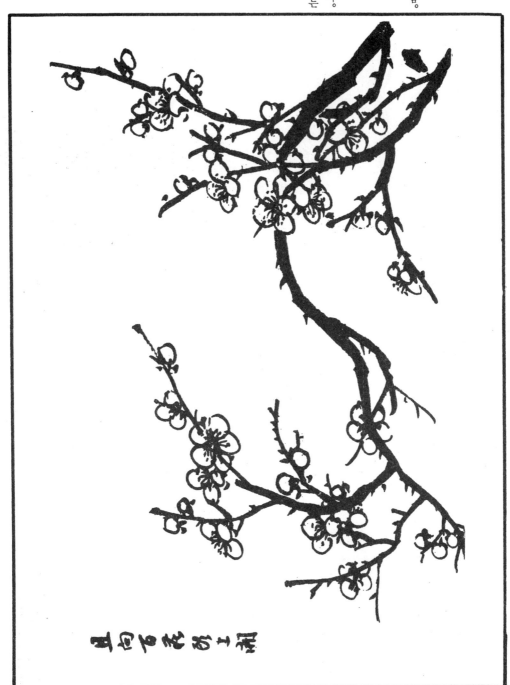

早傳春信

趙子固의 그림을 흉내
냄。陸凱의 句。

聊贈一枝春

春信은 봄 소식。陸凱는
南北朝의 宋人。이 題字
는 그가 范曄에게 보낸
詩의 一句다。그 詩는
이렇다。「折花逢驛使
與隴頭人 江南無所有 聊
贈一枝春」

嫩蕊臨風

滕昌祐의 그림을 모방함. 蘇東坡의 句.

仍作小桃紅杏色 尚餘孤
瘦雪霜枝

이것은 蘇東坡가 紅梅를 노래한 七言律詩 중의 二句다. 仍作小桃紅杏色은 原本에는 故作小紅桃杏色으로 되어 있다.

二句는, 紅梅의 꽃은 조금 붉어서, 복숭아나 살구의 꽃과 비슷하나 그러면서도 孤高하여 눈·서리를 능멸하는 모습을 지니고 있다는 것.

600

南枝向日

徐熙의 그림을 모방함.

柳耆卿의 詞.

老梅偏占陽和　向日處凌
風數枝先發

老梅가 봄기운을 먼저
차지하여、해를 향한 곳
에서 추운 바람을 이겨
내고 몇 가지가 앞서 피
었다는 것。宋의 柳永은
崇安人。字는 耆卿。景祐
元年 進士科에 오르고、
관직은 屯田員外郎에 이
르렀다。詞를 잘 했다。

鐵骨生春

如隱居士의 그림을 모방함。洪景廬의 贊。

寒與梅花同不睡

원본에는 이 題字가 없다。鐵骨은 매화나무가지를 이른다。추워서 매화와 함께 잠을 못 이룬다는 뜻이니、梅花가 추위 속에 凜然히 피어남을 찬미한 것이다。如隱居士에 대하여는 확실치 않다。宋의 洪邁는 字를 景廬라 하고、翰林學士의 자격으로 金에 使臣으로 간적도 있다。孝宗 때 端明殿學士가 되니、학문이 매우 精博했다。

602

寒侵翠竹

徐崇嗣의 그림을 배움.

僧 漸江의 句。

竹如君子靜追信

대는 君子 같아서 고요
히 신의를 쫓음. 이것은
梅花 곁에 있는 대나무
들 贊한 것이다.

色映丹霞

謝祐之의　그림을　흉내
냄。　張文潛의　句。

一片香光凝暮霞
이것은　梅花가　저녁　놀
에　비친　모양을　노래한
句다。香光은　梅花를　가
리키고、　丹霞・暮霞는
다　저녁놀。宋의　張來
는　淮陰　사람으로　字가
文潛이다。蘇轍의　弟子。

604

疎影橫溪

孫夫人의 그림을 모방
함。林和靖의 句。

疎影橫斜水淸淺　暗香浮
動月黃昏

원본에는 이 題字가 빠져
있다。이는 林和靖의 山
園小梅詩 중의 二句인
바、古今의 梅花詩중 絕
唱이라는 소리를 들었다。
水邊月夜에 서 있는 매
화의 모습을 노래한 것
이다。孫夫人은 明의 永
嘉 사람。任克誠의 夫人
이다。梅花를 잘 그려서、
孫梅花라는 말을 들었다。

暗香籠月

釋仁濟의 그림을 모방함。釋參寥의 句。

月浸繁枝香冉冉

이것은 달밤의 梅花를 노래한 詩句다。繁枝는 매화나무의 무성한 가지, 冉冉은 梅花 향기의 形容이다。參寥는 宋의 중으로、錢塘의 智果院에 있었으며 詩를 잘 해서 蘇東坡 등과 酬唱했다。

墨影含芬

釋仲仁의 그림을 모방함。張叔夏의 詞。

黃昏片月　滿地碎陰清絕
枝北枝南疑有疑無　幾度
背燈難折

이것은 저녁의 조각달에 비쳐진 매화를 읊은 詞다。碎陰은 부서진 그림자니, 달빛에 비쳐진 매화나무의 그림자다。第三·四句는 달빛이 흐릿해서 꽃을 뚜뚝히 분별할 수 없음을 말한 것이다。宋의 張炎은 臨安人으로 字는 叔夏니, 循王의 五世孫으로 玉田이라 號하고 또 第一號를 樂笑翁이라고도 했다。長短句를 잘 했다。

黃昏片月　滿地碎陰清絕
枝北枝南疑有疑無　背燈難折

金英破臘

周密의 그림을 모방함.

楊誠齋의 句.

南枝本同姓 呼我作他楊

여기에 그려진 것은 蠟梅
니、黃梅라고도 한다。金
英이란 黃色의 꽃이니、
곧 蠟梅를 이른다。破臘
이란 臘月、즉 十二月에
꽃핌을 말한다。남쪽 가
지에 핀 매화는 본래 나
와 同姓이어서 나나 그
나 같은 梅花인데 불무
하고 세상 사람들은 나
를 楊이라 불러서 梅花와
는 전혀 다른 듯 다루는
것은 못마땅하다는 뜻。
여기서 楊字를 쓴 것을
보면、이 詩는 楊梅(소귀
나무)의 詩인 것을 잘못
蠟梅에 적용한 것 같다。

609 梅 譜

寒柯臥雪

于錫의 그림을 모방한 것. 劉屏山의 句.

雪伴清癯

玉骨氷姿韻太孤　天敎飛

이것은 雪中梅의 雅趣를 읊은 詩句다. 玉骨·氷姿는 매화의 형용이며 韻太孤란 매화의 韻致가 비할 바 없음을 이른다. 淸癯는 매화나무의 끼끗하고 여윈 모습을 형용한다.

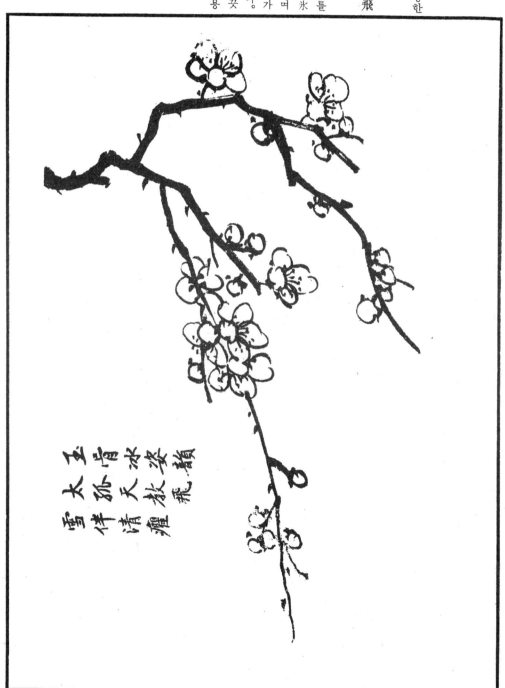

玉骨氷姿
太孤天敎飛
雪伴清癯韻

610

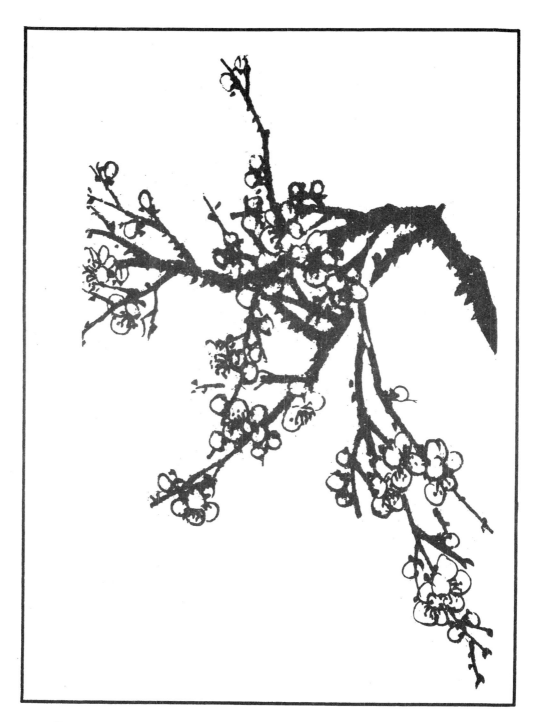

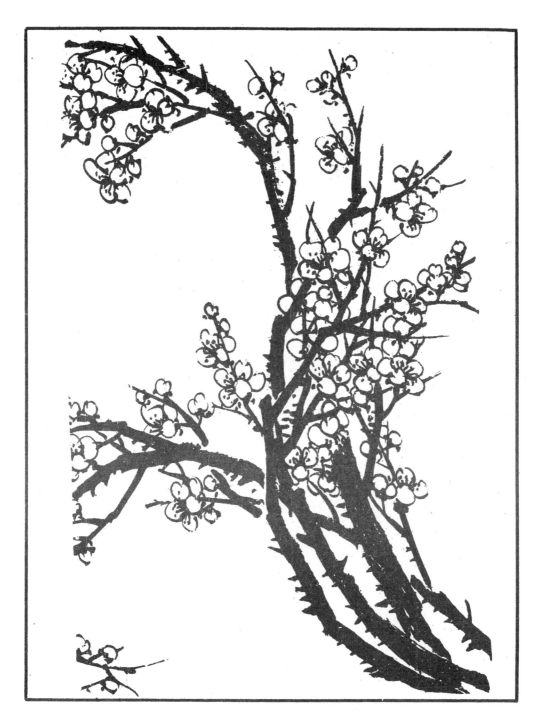

612

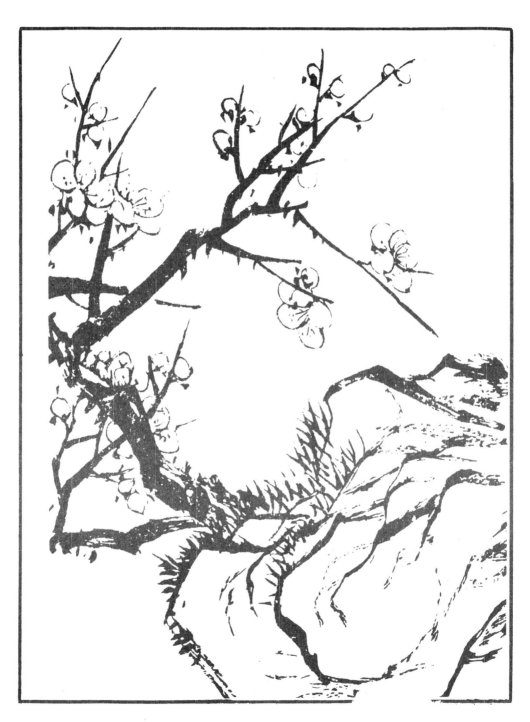

613 梅 譜

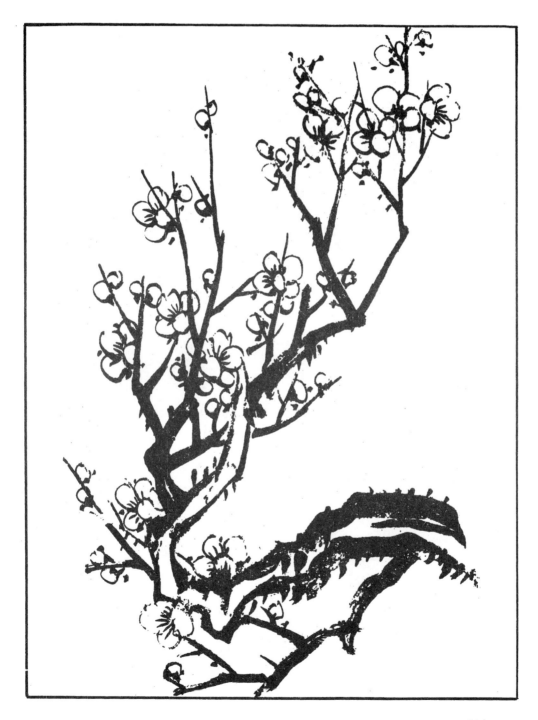

614

옛날, 화정(和靖)은 매화를 좋아하고 연명(淵明)은 국화를 좋아했다. 매화에는 유승(幽勝)한 맛이 많고 국화는 만향(晚香)이 풍족해서 좋아하는 사람이 적지 않다. 그런데도 왜 유독 이 두 사람의 일만 전해 오는 것일까. 꽃은 사람을 따라 값이 정해지는 까닭이다.

개자원생관주인(芥子園甥館主人)이 화전(畫傳)을 편집하매, 내 이미 그를 위해 매화를 그렸고 다시 국화를 그렸다. 감히 초속적(超俗的)인 선인(先人)의 맑은 품격을 이어받아 헛된 이름을 얻어서 대중에게 아첨하려는 뜻은 없다. 가만히 원하기는 매화가 집을 에워싸고 국화가 동쪽 울타리에 널리 피어나, 귀함을 견주고 고움을 다투어 육리찬란(陸離燦爛)한 모습이 다 화폭 속에 담겨졌으매, 이것을 가지고 스스로 즐겼으면 하는 것뿐이다. 그리고 세상에 내놓기로 했으니, 입을 벌려 웃지 않았을 것인가.

동해(東海)의 왕질(王質)

[註]
◇幽勝——그윽하고 뛰어난 아취. ◇高踏——세속을 떠나 은둔하는 것. ◇清華——고귀한 품격. ◇虛聲——헛된 명성. ◇陸離——뒤섞여서 무성한 모양. ◇燦然——흰 이를 드러내 웃는 모양.

昔和靖好梅。淵明好菊。夫梅多幽勝。菊饒晚香。好者衆矣。云胡獨以二人傳。花以人重也。芥子園甥館主人。有畫傳之訂。予既爲畫梅。復爲畫菊。非敢襲高踏之清華。竊顗梅花繞屋。菊徧東籬。較貴爭妍。陸離燦爛。盡在尺幅中。可以自娛。且以公世。使和靖淵明見之。能不粲然而笑耶。

東海王質

青在堂畫菊淺說（王安節의 菊畫概説）

畫法源流

국화는 빛깔이 여러가지요 형태도 다양한 터이므로、구륵(鈎勒)과 선염(渲染)의 법을 아울러 잘 쓰지 않고서는 진짜 국화같이 그려내지 못한다。선화화보(宣和畫譜)를 조사해 보니、송(宋)의 황전(黃筌)・조창(趙昌)・서희(徐熙)・등창우(滕昌祐)・구경여(丘慶餘)・황거보(黃居寶) 등의 여러 명가(名家)에게는 다 한국(寒菊)을 다룬 그림들이 있다。그리고 남송(南宋)・원(元)・명(明)에 이르자 비로소 문인 일사(逸士)들이 그 그윽한 정취를 사모하여 감흥을 필묵에 부치게 되니、색채를 안 쓴 채 도리어 더욱 맑고 드높은 국화의 기상이 그림으로 나타나게 되었다。그래서 조이재(趙彝齋)・이소(李昭)・가단구(柯丹丘)・왕약수(王若水)・성설봉(盛雪篷)・주저선(朱樨仙) 등이 다 수묵의 국화를 잘 그렸는데、그들의 작품에는 한층 서리에 오연하고 가을을 능멸하는 기개가 표현되어 있었다。그들은 흉중에 있는 기상을 붓을 통해 나타낸 것뿐이며、국화의 겉모양을 모사하고자 한 것이 아니었다。내가 개자원(芥子園)을 위해 편집한 사보(四譜)에서는 상완(湘畹)의 그윽한 향기(蘭)를 앞세우고 그 뒤를 기원(淇園)의 맑은 절개(竹)로 잇게 했다。이것들에 대하여는 일찌기 초사(楚辭)와 위풍(衛風)도 군자다운 꽃잎을 칭송한 바 있다。다음으로 남지(南枝)의 차가운 꽃(梅)은 동리(東籬)의 늦은 향기(菊)와 짝이 되게 했다。이것들

에 대하여는 임화정(林和靖)과 도연명이 그 높은 선비다운 풍모를 사랑한 터이다。참으로 꽃나무 중에서 가장 뛰어난 것임에 틀림없어서、사시(四時)의 기운을 갖추어 각기 그 대표가 되어 있는 터이므로 화보(畫譜)를 작성함에 있어서 의당 다른 초목보다 앞서야 할 것으로 생각한다。

[原文]

菊之設色多端。賦形不一。非鈎勒渲染交善。不能寫肖也。考宣和畫譜。宋之黃筌。趙昌。徐熙。滕昌祐。丘慶餘。黃居寶諸名手。皆有寒菊圖。迄南宋元明。始有文人逸士。慕其幽芳。寄興筆墨。不因脂粉。愈見清高。故趙彝齋。李昭。柯丹丘。王若水。盛雪篷。朱樨仙。俱善寫墨菊。更覺傲霜凌秋之氣。含之胸中。出之腕下。不在色相求之矣。予爲芥子園所編定四譜。湘畹幽芳。繼以淇園清節。則楚騷衛風。並稱君子。南枝寒蕊。伴以東籬晚香。則孤山栗里。同愛高人。眞花木中之超羣絕俗者。爲類已備四時之氣。作譜當凌衆卉之先。不亦宜乎。

〔註〕

◇賦形──자연으로부터 생긴 형태.
◇寫肖──그려서 닮게 하는 것。
◇宣和畫譜──書名。편찬자의 성명은 未詳。王肯堂筆塵에 徽宗의 御撰이라 했으나 잘못이다。앞에 휘종의 序가 붙어 있긴 하나 그 글은 신하들이 쓴 것일뿐 아니라 뒷사람이 함부로 손을 댄 것이어서 신빙성이 없다。十門으로 분류하여 二百三十一명의 六千三百九十六개의 그림을 수록하고 있다。
◇丘慶餘──어떤 책에는 餘慶으로 되어 있는 것도 있다。宋의 화가。花竹翎毛를 잘 그렸고、風韻이 高雅해서 일세의 推崇을 받았다。
◇渲染──화면에 물을 칠하고、채 마르기 전에 채색을 하여서 몽롱한 묘미를 나타내는 화법。
◇黃居寶──後蜀人으로 字는 辭王이요、筌의 次子。축을 섬겨 待詔가 되고、累進하여 水部員外郎이 되었다。書는 傳家의 묘를 체득하고、돌을 잘 그렸으며 글자를 잘 만들었다。八分의 書로 有名하다。
◇李昭──자는 晋傑이니、宋의 鄆城 사람으로 文靖의 증손이었다。恩科를 기연으로 벼슬하여 江州의 德化尉가 되었다。산수는 范寬에게서 배우고묵

畫菊全法

국화는 그 성질이 거만(倨傲)하고 그 빛깔이 아름답고 그 향기가 늦다。이를 그리려면 가슴에 국화의 전체 모습을 구비해야 되는 것이니, 그래야 비로소 그 그윽한 운치를 그릴 수가 있어진다。전체 모습의 운치는, 꽃이 높은 것도 있고 낮은 것도 있으면서 번잡하지 말아야 하며, 잎은 상하·좌우·전후의 것이 서로 덮고 가리면서 난잡하지 말아야 한다。그리고 가지는 서로 뒤얽혀 있으면서 무잡(蕪雜)하지 말아야 하며, 뿌리는 겹쳐 있으면서 늘어서지 말아야 한다。이것이 그 대략이다。만약 한층 더 깊이 그 정취를 찾는다면, 일지일엽(一枝一葉)과 일화일예(一花一蕊)가 각기 그 멋을 나타내고 있어야 한다。국화는 풀이긴 하지만 서리에도 오연한 모습을 지니고 있어서 소나무와 아울러 일컬어진다。따라서 그 가지는 외롭고 억세게 그려야 하니, 봄꽃들의 가지가 부드럽기만한 것과는 처음부터 같을 수가 없다。잎은 두텁고 윤기가 있는 것이 좋으니, 늦가을날 다른 초목들의 그것이 시들어 있는 것과는 같을 수가 없다。꽃과 꽃술은 미개(未開)의 것과 만개의 것을 갖추어서, 가지 끝이 눕든가 일어나 있든가 하여야 한다。만개의 것은 가지가 무거우므로 누워 있는 것이 어울리고, 미개의 것은 가지가 가벼울 수밖에 없으니까 끝이 올라가는 것이 제격이다。올라간 가지는 지나치게 꼿꼿해선 안되고 누운 것은 너무 많이 드리워선 못쓴다。이것은 국화의 전체 모습에 대해 한 말이다。그 꽃이나 꽃받침이나 가지나 잎이나 뿌리나 줄기에 대해서는 따로 그 화법을 뒤에 가서 설명할 것이다。

[注]

죽은 文同 못지않다는 평을 들었다。또 篆學에 정통하고 書를 잘했으며, 蘭亭의 石刻이 있어서 세상에 전한다。◇柯丹丘——본명은 九思요, 자는 敬仲이며 호를 丹邱生이라 했다。學士院鑒書博士가 되었다。산수는 필묵이 蒼秀하고, 묵죽은 文同을 스승으로 삼았으며 또 墨花枯木을 잘 그렸다。궁중의 法書名畫는 다 敕命을 받들어 그가 감정하였다。◇金石學에 통하고 博學能文하며 書도 잘했다。◇王若水——若水는 王淵의 자。◇盛雪蓬——본명照。원본에서 水를 木으로 한 것은 잘못이다。◇盛雪蓬——본명은 安、자는 行之。雪蓬은 호다。明의 江寧人。름을 떨쳤는 바, 필력이 蒼老하여 草書와도 비슷했다。◇朱樗仙——본명은 銓、자는 文衡。樗仙은 호다。명의 長沙人。인물과 鉤勒法으로 그린 竹·菊·兎는 유명했고 詩도 잘했다。◇色相——佛家의 말로 일체의 현상을 가리킨다。여기서는 사물의 겉모양을 이른 말。◇湘畹幽芳——蘭을 말함。第六册에 註가 나와 있다。淇園淸節——竹을 말함。第七册 註 參照。◇南枝寒蕊——梅花를 가리킨다。白帖에 大庾嶺上梅 南枝落北枝開라 했고, 劉禹錫의 시에도 梅花一夜滿南枝라 한 것이 있다。◇楚騷——楚의 屈原이 쓴 離騷니, 곧 楚辭를 일컫는 말。◇衛風——詩經의 篇名으로 여기에 대어 언급한 淇澳를 일컫는 말이 있다。◇東籬晚香——菊을 말한 것。도연명의 시에 採菊東籬下라 한 것에서 나온 것。◇孤山——西湖 가의 산이니, 林和靖이 은거하던 곳。◇栗里——도연명이 살던 곳。지금의 江西省 德化縣。◇君子——蘭·竹을 비유한 것。◇高人——梅와 菊의 비유。

【原文】

菊之爲花也。其性傲其色佳。其香晚。畫之者。嘗胸具全體。方能寫其幽致。全體之致。花須低昂而不繁。葉須掩映而不亂。根鬚交加而不雜。此其大略也。若進而求之。即一枝一葉。亦須各得其致菊雖草本。有傲霜之姿。而與松並稱。則枝宜孤勁。一花一蕊。異於春花之和柔。葉宜肥潤。異于殘卉之枯槁。花與蕊。宜含放相兼。

枝頭得偃仰之理。以全放枝重宜偃。花蕊枝輕宜仰。仰者不可過垂。偃者不可過直。此言全體之法。至其花蕚枝葉根株。另具畫法于後。

【註】
◇其性傲——서리에 시들지 않음을 말한다.
◇其色佳——도연명의 句에 秋菊有佳色이라 했다.
◇其香晚——늦가을에 피는 것을 이르는 말.
◇低昻——낮고 높은 것.
◇掩映——뒤엎어 가리어 잎의 일부가 보이지 않는 것.
◇穿挿——뒤엉키는 것.
◇交加——겹치는 것.
◇與松並稱——도연명의 歸去來辭에 三逕就荒 松菊猶存이라 한 것이 있다.
◇殘卉——서리에 상한 초목.
◇含放——꽃망울인 것과 꽃핀 것.
◇花蕊——꽃망울의 뜻으로 쓰고 있다. 含蕊인지도 모른다.

畫花法

국화는 여러 종류가 있다. 꽃술만 하더라도 뾰족한 것, 둥근 것, 긴 것, 짧은 것, 수효가 적은 것, 수효가 많은 것, 넓은 것, 좁은 것, 큰 것, 작은 것 등이 있어서 다양하다. 그 밖에도 꽃잎의 끝이 둘로 나뉜 것, 셋으로 나뉜 것, 톱니처럼 생긴 것, 푹 패인 것, 가시가 있는 것, 말려 있는 것, 꺾여 있는 것 따위가 있어서 변화가 무궁하다. 무릇 꽃잎이 길든가 수효가 적든가 해서 꽃이 거울 모양으로 평평할 경우에는 꽃술이 겹으로 드러난다. 그 꽃술은 금빛 좁쌀을 수북이 쌓아놓은 것 같기도 하다. 이와는 달리 꽃잎이 가늘든가 또는 벌집을 모아 놓은 것 같기도 하고, 사면(四面)이 높고 둥글며 공처럼 불룩한 것은 꽃술이 보이지 않는다. 꽃잎 형태는 각기 다르지만 다 꼭지와 연결되어 있어야 한다. 꽃잎이 적은 경우는, 꽃잎이 하나씩 나와서 있어서는 같다. 꽃잎이 적은 점에서는 꽃잎의 밑은 꼭지와 연결되어 있어야 한다. 꽃잎

수효가 많은 경우라 할지라도 꽃잎의 밑은 다 꼭지에서 나와 있어야 한다. 그리고 그 형태는 자연히 둥글게 정돈되어 있어서 아름다와야 한다. 꽃의 빛깔은 황색・자색・홍색・백색・담록색 등의 몇 종류에 지나지 않지만 꽃 속은 짙다. 바깥은 옅으며, 그뿐 아니라 진한 색과 옅은 색이 여러가지로 뒤덮여 있는 터이므로 그 색채의 변화는 무궁하다고 보아야 한다. 만약 호분(胡粉)으로 그 색채의 변화는 무궁하다고 보아야 한다. 만약 호분(胡粉)으로 그 색을 가지고 칠하는 경우, 꽃잎의 줄기도 마찬가지로 호분으로 가는 선을 그려 넣는 것이 좋다. 이런 일들은 배우는 이가 스스로 제 마음을 가지고 깨달아야 될 문제다.

原文

花頭不同。以瓣有尖團。長短。稀密。濶窄。巨細之異。更有兩叉。三岐。鉅齒。缺瓣。刺瓣。捲瓣。折瓣。變幻不一。大凡長瓣稀瓣。花平如鏡者。則有心。其心或堆金粟。或簇蜂窠。若細瓣短瓣。四面高圓。攢起如球者。則無心。雖花瓣各殊。蒂出。須排列。根出與蒂相連。多者。須瓣根皆由蒂發。其形自圓整可觀也。其色不過黃紫紅白淡綠諸種。中濃外淡。加以深淺間雜。則設色無窮。染。瓣筋仍宜粉鈎鈎。在學者自能會得之矣。

【註】
◇花頭——꽃.
◇尖團——꽃잎 끝이 뾰족한 것과 둥근 것.
◇長短——꽃잎의 긴 것과 짧은 것.
◇稀密——꽃잎의 수효가 적은 것과 많아서 빽빽한 것.
◇濶窄——꽃잎의 폭이 넓은 것과 좁은 것.
◇巨細——꽃잎이 큰 것과 작은 것.
◇兩叉——꽃잎 끝이 둘로 갈라진 것.
◇鉅齒——큰 이. 아마 「鋸齒」의 잘못이 아닌가 한다.
◇刺瓣——꽃잎에 가시가 있는 것.
◇缺瓣——꽃잎에 패인 데가 있는 것.
◇捲瓣——꽃잎이 톱니처럼 생긴 것.
◇折瓣——꽃잎이 꺾어진 것.
◇金粟——金色의 좁쌀. 국화의 꽃술을 형용한 것. 木犀의 꽃을 金粟이라 하지만 여기서는 문자대로 해석함이 좋다.
◇蜂窠——벌집.
◇攢起——모여들어 일어남.
◇無心——꽃술이 안 보이는 것. 心은 꽃술.
◇有心——꽃술.
◇捲瓣——꽃잎이 말린 것.
◇排列——꽃잎이 하나
◇心——꽃술이 하나

석 나란히 늘어서는 것. ◇根——꽃잎의 밑쪽 좁은 부분. ◇淺
深間雜——진한 색과 엷은 색이 뒤섞임. ◇粉——胡粉.

畫蕾蔕法

꽃을 그리려면 꽃망울 그릴 줄을 알아야 한다. 꽃과 꽃망울에
는 반쯤 번 것도 있고 벌기 시작한 것도 있고 장차 벌려 하는
것도 있고 아직 벌지 않은 것도 있어서, 정취가 각기 다르다.
반쯤 번 것은 측면의 형태인 경우면 꼭지가 보이고, 연한 꽃잎
이 꽃술에 모여 있게 마련이다. 이것은 꽃의 전체가 충분히 퍼지
지 않은 형세를 갖추고 있어야 한다. 벌기 시작한 것은 푸른 꽃
망울이 처음으로 터지고 작은 꽃잎이 확 피고 있어서, 이를테면
참새의 혀에서 향기를 토하고, 주먹을 꽉 쥐고 있다가 손가락을
편 것과도 같다. 장차 벌려 하고 있는 것은 꽃받침 속에 아직도
향기를 머금고 있고 꽃잎에 먼저 빛깔을 드러내고 있다. 아직
벌지 않은 꽃망울은 둥글고 푸른 빛이어서, 많은 별이 가지에 열
려 있는 것과 같다. 각기 그 정취를 살릴 수 있어야 비로소 묘하
다 하겠다. 꽃망울을 그리는 데는, 그것이 꼭지로부터 나온 것임
을 알아야 한다. 꽃은 여러가지로 다르지만 그 꼭지는 다 똑같
다. 그것은 푸른 빛이 몇 겹으로 겹쳐 있어서 보통 꽃과는 다른
모양을 하고 있다. 동그라니 불룩한 채 아직 녹색이어야 한
다. 그러다가 장차 벌려 함에 미쳐서, 처음으로 약간 본색을 드러
내게 된다. 국(菊)이 십분 아리따움을 발휘하는 것은 그 꽃이다.
그러나 꽃이 기운을 축적하고 향기를 머금고 있는 것은 그 꽃망
울에 있어서요, 꽃망울이 가지에서 나와 꽃잎을 드러내는 것은

다시 꼭지에 있어서다. 따라서 꽃망울이나 꼭지를 아무렇게나 다
루어서는 안된다. 이 이치는 알아 두어야 한다. 그러기에 꽃을
그리는 법에다가 꽃망울과 꼭지 그리는 법을 추가하였다.

原文

畫花須知畫蕾。花蕾或半放。初放。將放。未放。致各不同。半放側形
見蔕。嫩蕊攢心。須具全花未舒之勢。初放則蕚尚含香。瓣先露色。得
疊翠多層。與衆卉異。渾圓未放。雖係各色之花。若將
放。方可少露本色也。夫菊之逞姿發艷在于花。而花之蓄氣含香。又在
乎蕾。蕾之生枝吐蕚。更在乎蔕。此理不可不知。故畫花法。更加以
蕾蔕也。

〔註〕

◇畫花須知畫蕾——須知의 二字를 원본에서는 頭如로 잘못 쓰고
있다. ◇半放——꽃이 반쯤 핀 것. ◇初放——피기 시작함. ◇將
放——피려 하는 것. ◇未放——아직 피지 않은 것. 꽃망울이 아
직 굳다는 뜻. ◇致各不同——致를 원본에서는 放으로, 잘못 쓰
고 있다. ◇側形——側面의 모양. ◇握拳——진 주먹. 처음 필
때의 작은 꽃망울을. ◇疊翠——여러 겹으로 겹쳐진 녹색.
◇握拳——진 주먹. ◇雀舌——참새의 혀. 처음 필
◇蕊珠——꽃
망울.

畫葉法

국화잎에도 뾰족한 것, 둥근 것, 긴 것, 짧은 것, 넓은 것, 좁
은 것, 살찐 것, 여윈 것 등 여러가지가 있다. 그리고 그 잎의
형태는 다섯 갈래로 갈리고 파진 곳 네 군데가 있어서, 그리기가
아주 어렵다. 잎 모양이 다 같아서 판으로 박아낸 듯해서는 안
된다. 번엽(反葉)・정엽(正葉)・권엽(捲葉)・절엽(折葉)의 법을

쓸 필요가 있다. 정면으로 보이는 잎을 정엽이라 한다. 뒤를 향한 것을 번엽이라 한다. 정면인 잎 밑에서 뒤쪽을 보이고 있는 잎을 절엽이라 한다. 뒤를 향한 잎새 위에서 정면으로 보이는 잎 그 위에 잎과 잎을 조화시키는 법과 잎의 줄기를 그려 넣는 법을 알면, 저절로 같은 형태의 잎이 생기는 일이 없어지고 정취가 많아진다. 그리고 알아 두어야 할 것은, 꽃 밑에 달린 잎은 비대하여 빛깔이 진하고 윤기가 흐르는 것이 좋다는 점이다. 그것은 힘이 온통 여기에 모여 있는 까닭이다. 가지에서 나와 있는 새 잎은 부드러워서 말쑥한 빛깔을 띠고 있는 것이 좋다. 꼭지 께가 드리워 있는 잎은 척척해서 메마른 빛깔이어야 한다. 정면의 잎 빛은 진한 것이 어울리고, 뒤로 보이는 잎의 빛깔은 엷은 것이 어울린다. 이렇게 하면 국화잎을 그리는 법이 모두 갖추어진 것 이 된다.

原文

菊葉亦有尖圓長短闊窄肥瘦之不同。 然五岐而四缺。 最難措寫。 恐葉葉相同。 似乎印板。 須用反正捲折法。 葉面爲正。 背爲反。 正面之下。 見反葉爲折。 反面之上。 露正葉爲捲。 畫葉得此四法。 加以掩映鈎筋。 自不雷同而多致。 更須知花頭下所襯之葉。 宜肥大而色深潤。 以力盡具于此。 枝上新葉。 宜柔嫩帶輕淸之色。 根下隆葉。 宜蒼老帶枯焦之色。 正葉色宜深。 反葉色宜淡。 則菊葉之全法具矣。

〔註〕 ◇五岐而四缺——국화잎이 다섯으로 갈라지고 네 군데 패인 곳이 있는 것. ◇反切捲折——下文에 설명이 있지만 圖式을 참고 하면 더욱 좋다. ◇鈎筋——잎의 줄기를 가는 선으로 그려 넣는 것 ◇隆葉——아래로 드리워 있는 잎. ◇枯焦——마르는 것.

畵根枝法

꽃은 잎을 덮어야 하고 잎은 가지를 덮어야 한다. 국화의 뿌리와 가지는 꽃이나 잎을 그리기 이전에 숯(木炭)으로 그 위치를 정해 놓고, 꽃과 잎을 그리고 난 다음에 이것을 그리는 것이 좋다. 즉, 먼저 꽃을 그리고 다음에 잎을 그리고 그 다음에 뿌리와 가지를 그리는 것이다. 이리하여 뿌리와 가지가 이루어지면, 다시 꽃과 잎을 그리고 난 다음에 이것을 첨가해 그려 넣는다. 이런 다음에라야 비로소 꽃과 잎은 사방으로 향하고, 뿌리나 가지는 꽃과 잎 속에 숨겨지게 마련이다. 만약 처음에 숯으로 위치를 미리 정해 두지 않는다면 잎을 그리고 가지를 그려도 일정한 방향이 없어진다. 만약 가지를 그리고 난 다음에 꽃과 잎을 그려 넣는다면 꽃과 잎이 한쪽으로 치우치게 되고 만다. 그리고 원가지는 억세어야 어울리고 곁가지는 연한 것이 좋고 뿌리는 늙어 보이는 것이 좋다. 또 가지는 부드럽다 해도 등나무 같아서는 안되고, 억세어도 가시 같아서는 안된다. 굽어 있는 경우도 드리우는 일이 없어서, 늘 바람을 맞고 해를 향하는 모습이 있어야 한다. 우러러보고 있는 경우라도 곳곳해선 못 쓰며 언제나 이슬을 띠고 서리를 피하는 형세가 있어야 한다. 꽃과 꽃망울과 가지와 잎과 뿌리의 모두가 제대로 그려졌을 때, 비로소 국화 전체의 정취가 나타난다. 이것은 작은 기예(技藝)이긴 해도 쉬운 일은 아니다.

原文

花須掩葉。 葉宜掩枝。 菊之根枝。 先于未畫花葉時朽定。 俟花葉完後。 始爲畫出。 根枝已具。 再添花葉。 方是畫花葉四面。 根枝中藏也。 若不先爲朽定。 則生葉生枝。 全無定向。 若不畫成添補。 則偏花偏葉。 俱在前

[原文] 邊。本枝宜勁。傍枝宜嫩。根下宜老。更要柔不似藤。勁不類刺。偃而不垂。有迎風向日之姿。仰而不直。有帶露避霜之勢。花蕾枝葉根株交善。則得全菊之致矣。縱妙小技。豈易言哉。

[註]
◇根枝——뿌리와 가지。◇朽定——숯으로 위치·윤곽 따위를 미리 정해 두는 것。◇四面——사방으로 面하는 것。◇定向——일정한 방향。◇根枝中藏——뿌리와 가지가 꽃과 잎 속에 묻히는 것。◇添補——전에도 그린 바가 있지만, 다시 꽃과 잎을 그려 넣는 것。◇偏花偏葉——꽃과 잎이 한쪽으로 치우치는 것。

畫菊訣

국화가 피는 것은 늦가을이어서, 서리에도 오연한 꽃이라는 칭송을 들어 왔다。그 정취를 그리려면 붓에 헌앙삽상(軒昻颯爽)한 기개가 있어야 한다。노란 빛깔은 중앙의 정색(正色)이기에 황국이 가장 존경을 받는 것이니, 유약하고 염려한 봄철의 꽃으로는 도저히 국화에 비교가 되지 않는다。그림이 종이 위에 완성되었을 때, 만절(晚節)을 굳게 지켜 그윽한 향기를 풍기는 이 꽃을 대하는 느낌이 들어야 한다。

[原文] 時在深秋。菊稱傲霜。欲寫其致。筆勢昂藏。中央正色。所貴者黃。春花柔艷。何敢比方。圖成紙上。如對晩香。

[註]
◇深秋——늦가을。◇傲霜——서리에도 굽히지 않는 것。◇昂藏——氣宇가 軒昂함。기개가 매우 높은 것。◇中央正色——陰陽五行에 배당했는 바, 靑은 木, 黃은 土, 白은 金, 黑은 水에 해당한다고 보았다。또 이를 방향에 배당하면 청은 동, 적은 남, 황은 중앙, 백은 서, 혹은 북에 해당한다고 생각했다。그러므로 황은 중앙의 색이기에 正色으로 친 것이다。◇比方——비교함。◇晚香——국화를 가리킴。늦가을에 피기에 이르는 말。

畫花訣

국화를 그리는 방법은, 꽃잎에 끝이 뾰족한 것과 둥근 것이 있음을 알아서, 그것을 구분해 그리는 데에, 꽃은 정면을 향한 것과 측면인 것을 구별해 그리고, 꽃의 위치는 뒤에 있는 것과 앞에 있는 것을 구별해 그려야 한다。측면인 것은 반이 보이고 정면인 것은 전체가 보인다。장차 피려 하는 것은 꽃잎을 토하고 피지 않은 것은 꽃잎이 별처럼 모여 있다。그 다음에 꼭지와 꽃받침을 그리고, 그 뒤에 다시 가지를 그려 넣으면 된다。

[原文] 畫菊之法。鬚有尖團。花分正側。位具後先。側者半體。正則形圓。將開吐蕊。未放星攢。加以蔕萼。乃生枝焉。

[註]
◇正側——정면인 것과 측면인 것。◇位具先後——꽃의 위치는 뒤에 있는 것과 앞에 있는 것이 있으므로 그것을 구분해 그릴 필요가 있다는 것。◇吐蕊——蕊의 原義는 꽃술이지만, 때로 다른 뜻으로 사용되는 수가 있다。여기서는 꽃잎의 뜻으로 쓰이었다。어떤 때는 꽃망울의 뜻으로도 사용되기도 한다。

畫枝訣

이미 꽃을 그린 바에는, 그 밑에 반드시 가지를 그려 넣어야 한다。가지는 끊어진 곳이 있어야 하고, 거기에 잎을 그려 넣음으

로써 비로소 형태가 갖추어진다. 가지는 굽어 보는 것도 있고 위로 뻗은 것도 있고 높은 것도 있는가 하면 낮은 것도 있어야 한다. 위로 뻗은 것도 너무 치켜들려서는 안되고, 굽어보고 있는 가지도 지나치게 밑으로 드리워서는 안된다. 굽어보고 있는 것과 우러러보고 있는 것이 적절한 균형을 유지하면 꽃과 잎에 정취가 생겨나게 마련이다.

〔原文〕 既畫花朵。下必添枝。枝須斷缺。補葉方宜。或偃或直。或高或低。直勿過仰。偃勿太垂。偃仰得勢。花葉生姿。

〔註〕
◇花朵──꽃의 가지. ◇枝須斷缺──가지 중간에는 여기저기 끊어진 데가 있어야 한다. 여기에 잎을 그려 넣기 위함이다. ◇補葉──補字에 주의해야 한다. 처음에 잎을 그리고 다음에 잎을 그리고 다음에 가지를 그리는데, 가지가 끊긴 곳에 다시 잎을 그려 넣는 것이다.

畫葉訣

잎을 그리는 법은 이와 같다. 잎은 반드시 가지에서 나오도록 해서, 잎과 가지가 엇갈리는 일이 없게 해야 한다. 잎에는 다섯의 갈래와 네 개의 패인 데가 있어야 하고, 뒤로 보이는 잎과 정면으로 보이는 잎이 분명히 구별되어 그려져야 한다. 잎이 꽃의 밑을 받쳐 주면 꽃에 멋이 생긴다. 잎이 성긴 곳에는 가지를 그려 넣고, 번잡한 곳에는 꽃을 그려 넣는다. 꽃과 잎이 각기 잘 그려지면 비로소 뿌리와 긴밀히 어울리게 된다.

〔原文〕 畫葉之法。必由枝生。五岐四缺。反正分明。葉承花下。花乃有情。稀處補枝。密處綴英。花葉交善。方合乎根。

〔註〕
◇必由枝生──生枝를 원본에서는 花로 쓰고 있으나 이는 誤字다. ◇稀處──잎이 성긴 곳. ◇密處──잎이 빽빽히 나 있는 곳. ◇方合乎根──꽃과 잎과 뿌리와의 기분이 떨어져 버리지 않는다는 뜻인 듯하다. 根字는 매우 의심스럽다. 生·明·情이 모두 八庚의 韻이기 때문이다. 韻으로 보아 程字의 잘못인지도 모르며, 이 경우 程은 법도에 어울리는 뜻이 된다. 그러나 꼭 그렇다고 단정키 어려우므로 위의 뜻처럼 보아 둔다.

畫根訣

뿌리를 그리는 법은, 가지나 잔 가지와 잘 조화되어 맥락이 일관할 필요가 있다. 늙은 맛이 있고 고고한 기분이 풍겨야 한다. 꼿꼿하게 뻗은 경우에도 쑥대 같아서는 안되고, 어지러운 경우에도 쑥잎 같아서는 안된다. 뿌리에 다른 풀을 그려 넣어서 국화의 깨끗한 가지와 대응이 되도록 하면 좋다. 거기에다가 다시 샘이나 돌을 추가해 그리면 운치가 더욱 커질 것이다.

〔原文〕 畫根之法。上應枝梢。勢須蒼老。意在孤高。直不似艾。亂不似蒿。根下添草。掩映清標。再加泉石。取致更饒。

〔註〕
◇應枝梢──뿌리와 가지와, 잔 가지가 잘 조화되어 따로따로 분산된 인상을 주지 않는 것. ◇蒼老──古色을 띠는 것. ◇孤高──홀로 세상에서 빼어나 고상한 뜻을 지니는 것. ◇艾·蒿──두 자의 訓이다. 「쑥」이긴 하지만 艾는 곧게 뻗고, 蒿는 굽고 어지러운 차이가 있다. 여기서는 菊을 가리킨다. ◇淸標──맑은 가지. ◇泉石──샘과 돌. 流水와 山石.

畫菊諸忌訣

붓놀림은 맑고 고상해야 하며 거친 붓놀림을 가장 꺼린다. 잎이 적고 꽃이 많은 것, 가지가 강하고 줄기가 약한 것, 꽃이 가지에 어울리지 않는 것, 꽃잎이 꼭지로부터 나와 있지 않은 것, 붓놀림이 거칠고 빛깔이 메말라 있는 것, 통틀어 생기 발랄한 정취가 없는 것── 이런 몇 가지는 국화를 그리는 데 있어서 깊이 꺼려야 할 일들이다.

〔原文〕 筆宜淸高。 最怕粗惡。 葉少花多。 枝强幹弱。 花不應枝。 蘂不由蒂。 筆笨色枯。 渾無生趣。 知斯數者。 尤所深忌。

〔註〕 ◇枝强幹弱── 根本이 약하고 末葉이 강한 것을 꺼림이다.
◇笨── 粗笨이니, 거친 것.

626

畫花頭式
꽃을 그리는 법식.

平頂長瓣花
위가 평평하고 꽃잎
이 긴 종류.

二花偃仰
굽어보는 꽃과 우러러
보는 꽃

側面
옆을 향한 꽃.

背面
뒤를 향한 꽃.

二花掩映
두 꽃의 어울림.

含蕊
꽃망울.

畫花頭式

花瓣長頂平

二花偃仰

背面

含蕊

側面

二花掩映

高頂攢瓣花
위가 볼록하고 꽃잎이
많이 모여 있는 꽃.

全放正面
滿開한 정면의 꽃.

初放反側
피기 시작한 꽃의、뒤로
향한 것、측면을 향한
것.

初放正面
피기 시작한 정면의 꽃.

全放側面
滿開한 측면의 꽃.

含 蕊
꽃망울.

將 放
피려고 함.

花瓣攢頂高

全放正面

初放正面

初放反側

含蕊

全放側面

將放

629 菊譜

攢頂尖瓣花
위로 향한 끝이 뾰족한 꽃 종류.

全放下偃
활짝 핀 꽃이 굽어보고 있는 것.

全放側面
활짝 핀 꽃의 측면.

初放
피기 시작함.

全放上仰
활짝 핀 꽃이 위를 향한 모습.

將放
피려고 하는 꽃.

攢頂尖瓣花

全放下偃

全放側面

初放

將放

全放上仰

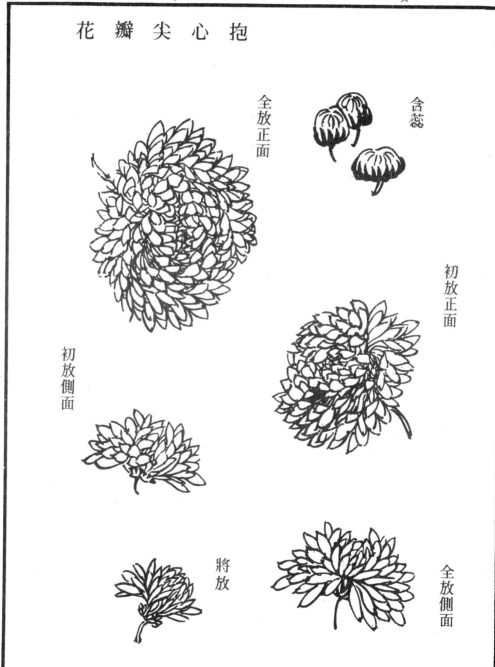

抱心尖瓣花
꽃술을 안은 뾰족한 꽃
잎의 꽃.

含蕊
꽃망울.

全放正面
활짝 핀 꽃의 正面.

初放正面
피기 시작한 꽃의 正面.

初放側面
피기 시작한 꽃의 側面.

全放側面
활짝 핀 꽃의 側面.

將放
피려고 함.

花瓣尖心抱

含蕊

全放正面

初放正面

初放側面

全放側面

將放

層頂亞瓣花
亞字形의　꽃잎이　頂上
에　층층이　포개진　꽃。

全放正面
활짝　핀　꽃의　正面。

初放側面
피기　시작한　꽃의　側面。

全放側面
활짝　핀　꽃의　側面。

初放正面
피기　시작한　꽃의　正面。

花瓣亞頂層

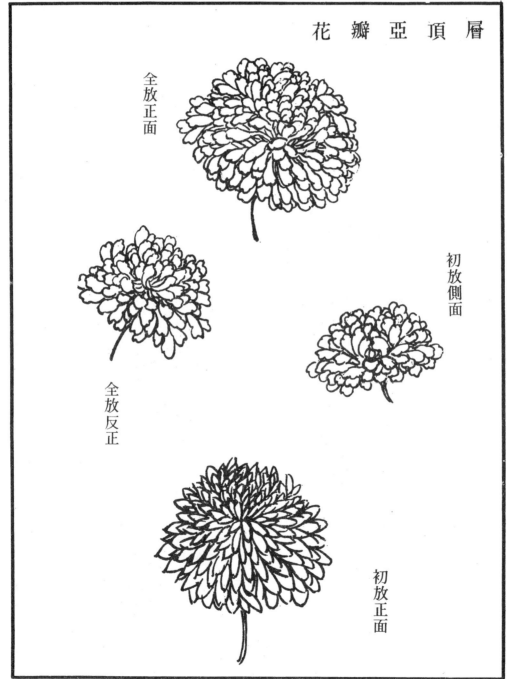

全放正面

初放側面

全放反正

初放正面

632

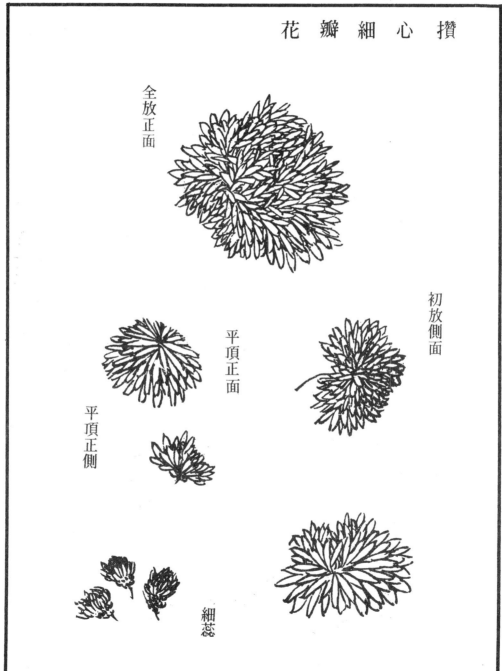

花瓣細心攅

攅心細瓣花
꽃술에 모여든 가는 꽃
잎의 꽃。

全放正面
활짝 핀 꽃의 正面。

初放側面
피기 시작한 꽃의 側面。

平頂正面
위가 가지런 한 꽃。

平頂正側
옆이 보이는 위가 가지
런한 꽃。

細蕊
가는 꽃술(피려는 꽃)。

全放正面

初放側面

平頂正面

平頂正側

細蕊

點墨葉式

먹으로 찍어 그리는 잎
의 식.

下垂正葉
아래로 향한 正面의 잎.

上仰正葉
위로 향한 正面의 잎.

正面折葉
접혀진 정면의 잎.

正面仰葉
우러러보고 있는 잎의
正面인 것.

背面仰葉
우러러보고 있는 뒷면의
잎.

背面捲葉
접혀져 뒷면이 보이는
잎.

正面捲葉
접혀져 정면이 보이는
잎.

點墨葉式

背面
仰葉

下垂
正葉

背面
捲葉

上仰
正葉

正面
捲葉

正面
折葉

背面
折葉

正面
仰葉

634

背面折葉
折葉의 背面인 것。

二葉俯仰
굽어보는 잎과 우러러
보는 두잎。

根下四葉穿挿
뿌리께 난 네 잎의 配合

頂上五葉反正
앞뒤가 보이는 가지끝의
다섯 잎。

三葉交互
세 잎이 세 방향으로 나
있는 세잎。

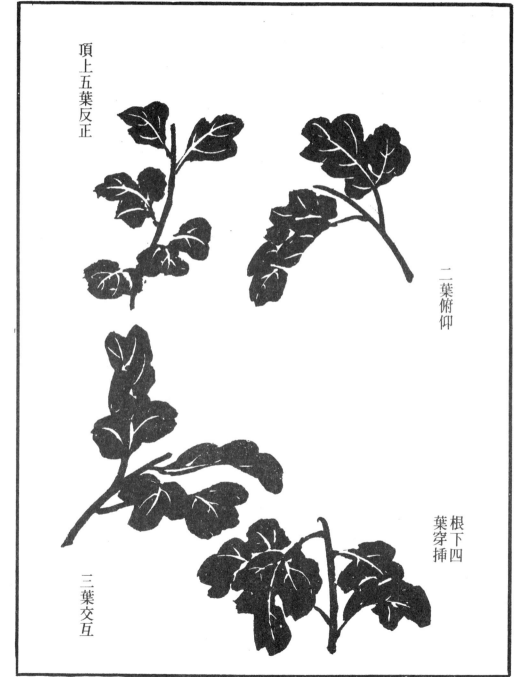

頂上五葉反正

二葉俯仰

根下四葉穿挿

三葉交互

鈎勒葉式
쌍선으로 그리는 잎의식

上仰正葉
위로 향한 表面의 잎.

平掩正葉
평평하게 아래로 향한 表面의 잎.

下垂正葉
아래로 향한 表面의 잎.

正面捲葉
表面이 접힌 잎.

背面捲葉
배면이 접힌 잎.

背面側葉
배면이 보이는 잎.

上仰折葉
일부가 접힌 위로 향한 잎.

下垂折葉
일부가 접힌 아래로 드리운 잎.

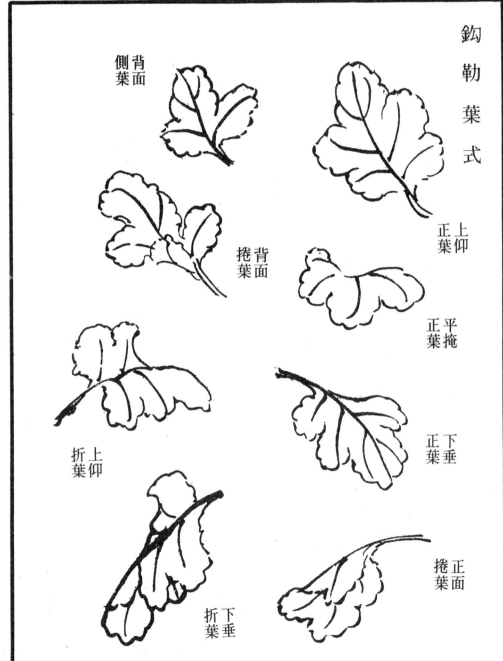

鈎勒葉式

背面側葉

上仰正葉

背面捲葉

平掩正葉

下垂正葉

上仰折葉

正面捲葉

下垂折葉

頂上生蒂嫩葉
끝의 꽃가지가 나오는
연한 잎사귀.

正面側葉
옆으로 보는 표면의 앞.

背面嫩葉
背面의 연한 잎.

四葉掩映
앞뒤로 보는 네 잎의 구성.

二葉分向
두 잎이 다른 방향으로
나 있는 것.

三葉交互
세 잎이 엇바뀌어 남.

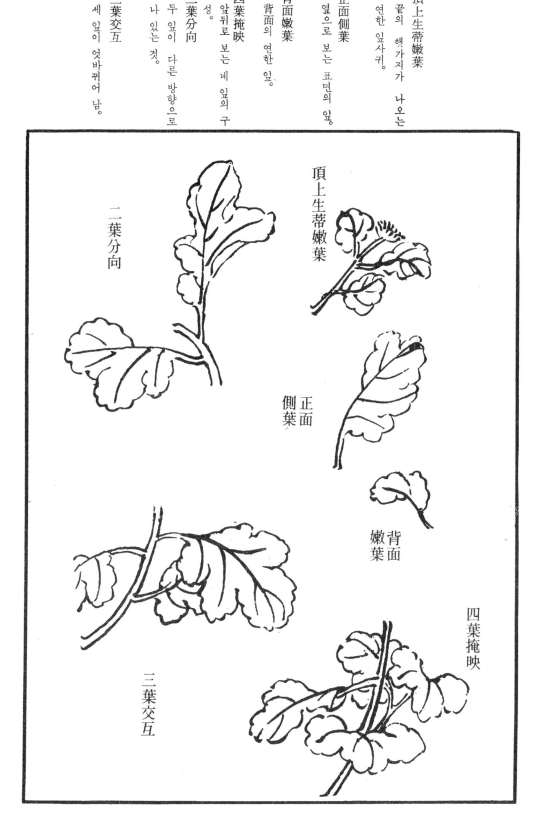

二葉分向

頂上生蒂嫩葉

正面
側葉

背面
嫩葉

四葉掩映

三葉交互

花頭生枝點葉鈎勒式

가지에서 나온 꽃과 잎
에다 줄을 긋는 묵화식
畫法。

二枝全放
두 가지의 만개한 꽃。

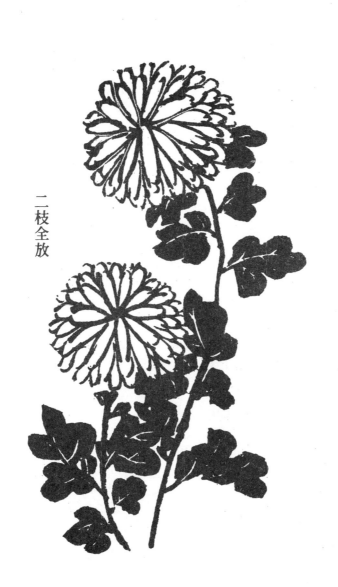

花頭生枝點葉鈎筋式

二枝全放

638

三枝花蕊反正

小花細蕊

單花折枝
꺾인 가지에 한 송이 꽃
이 피어 있음.

双頭折枝
꺾인 가지에 두 송이 꽃
이 피어 있음.

單花折枝

雙頭折枝

花頭短枝

鈎勒花頭枝葉式
쌍선으로 그리는 꽃가지
잎의 식。

大朶單花
큰 가지에 한 송이 꽃
이 피어 있음。

鈎勒花頭枝葉式

大朶單花

細瓣攢心
가는 꽃잎이 꽃술에 모
여 있다.

碎瓣團球
번잡스러운 꽃잎으로 이
뤄진 공같이 둥근 꽃.

細瓣攢心

碎瓣團球

644

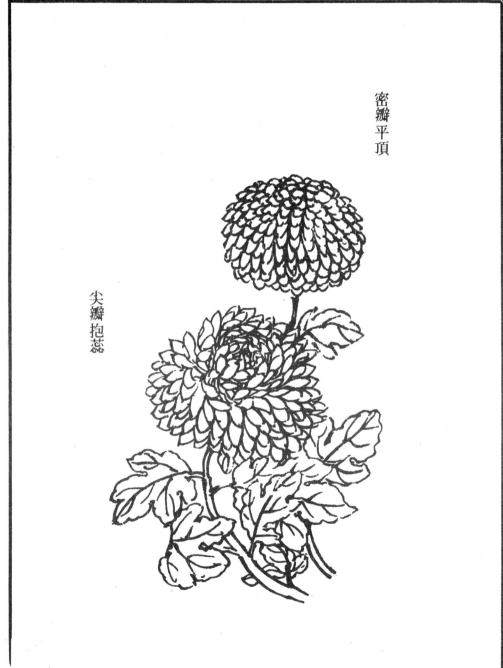

密瓣平頂
밀집한 많은 꽃잎으로
이루어져서 頂上이 평평
한 꽃.

尖瓣抱蕊
뾰족한 꽃잎으로 꽃술
을 안음.

密瓣平頂

尖瓣抱蕊

尖瓣花頭
뾰족한 꽃잎의 꽃.

長瓣花頭
꽃잎이 긴 꽃.

尖瓣花頭

長瓣花頭

646

窄瓣花頭
좁은 꽃잎의 꽃.

短瓣花頭
꽃잎이 짧은 꽃.

短瓣花頭

窄瓣花頭

647 菊譜

사정지(史正志)의 국보(菊譜)에 「모란과 작약은 다 보기(譜記)가 있는데, 국화에만은 아직 그 화보를 만든 이가 없었다」고 하였다. 그래서 그는 국보를 만들었는데, 이때 범석호(范石湖)·유후촌(劉後村)도 그 뒤를 따라 국보를 저작하였다. 그러나 이것은 화보(花譜)일 뿐 화보(畫譜)는 아니었으므로, 국화의 그림에는 여전히 보(譜)가 없는 셈이었다. 그래서 국화를 전문적으로 그리는 화가도 나타나지 못했다. 이군실(李君實)은 매·죽·난의 화보는 만들려 했으나 국화까지에는 생각이 못 미쳤고, 후일 그런 뜻을 지니는 사람이 나와도 여러 종류를 구분하여 그 계통을 밝혀내지는 못했다. 그래서 나는 이 화보를 편찬키로 해서 자세히 그 꽃과 잎사귀의 종류를 살피고, 위로 옛사람들의 그림을 참고하여, 그 모양과 정신을 재생시켜 누구나 쉽게 본받을 수 있게 하였다. 생각컨대, 석호의 국보는 그 꽃 모양을 설명키 위해 그림을 넣었으므로 화보(花譜)라 하지만 화보(畫譜)와 다를 것이 없었다. 내 이 책은 그림을 전하는 것이 목적이지만 꽃의 모양도 자연 다루었으므로 화보(花譜)의 미흡한 점을 보충하는 구실도 어느 정도는 할 것으로 믿는다.

신사(辛巳) 중양(重陽)의 삼일전(前三日), 수수(繡水)의 왕시(王蓍)는 쓰노라.

史正志菊譜云。牡丹芍藥俱有譜記。獨菊未有爲之譜者。是時范石湖。劉後村。從而譜序之矣。但屬花譜。非畫譜也。畫無譜。故善此者無專家。李君實欲爲梅竹蘭譜。而不及菊。後有及之者。亦未能區分厥類。予因編定此譜。細察花葉種類。上稽古人圖繪。得其形神。示以師承。按石湖菊譜。言其花頭形色。已用作圖相傳。雖花譜。同于畫。則此編雖畫譜。亦可補花譜之未及云。

辛巳重陽前三日
繡水王蓍識

〔註〕
◇史正志菊譜——史正志는 宋代 사람으로 菊譜 一卷을 撰했다. 국화 二十七종을 수록했다. 그는 자기가 처음으로 국보를 만드는 줄 알았으나, 劉蒙의 저술을 못 본 데서 온 오해로 보인다. 그러나 劉의 것이 北地의 국화인 데 대해 史正志의 것은 南方産이므로 이것은 이것대로 가치 있는 일이었다. ◇牧丹芍藥俱有譜記——송의 歐陽脩에 洛陽牧丹記의 저술이 있고, 송의 王觀에 揚州芍藥記가 있다. ◇范石湖——송의 范成大는 字를 致能이라 하고, 石湖居士는 그의 호였다. 參知政事에 오르고, 시를 잘했으며 石湖詩集 一卷의 저술이 있다. ◇劉後村——송의 劉蒙이니, 後村은 그의 호다. 국보를 저술했다. ◇專家——專門家. 국화를 전문적으로 그리는 畫家.

香飄風外

黃筌의 그림을 모방함.

許索의 句.

香飄風外物　影到月中疑

바람이 없는데도 국화
의 향기가 풍겨오고, 그
림자가 지매 달빛 속인
가 의심한다는 것.

鶴氅淸粧

易慶之의 그림을 배움.
劉禹錫의 句.

仙人披鶴氅 素女不紅粧

이것은 劉禹錫이 白菊을
읊은 排律에서 二句를
초록한 것임. 原詩에서
는 仙人披雪氅、素女厭
紅粉으로 돼 있다. 鶴氅
은 학의 털로 짠 의복.
素女는 옛 神女의 이름.

650

色染新霜
趙彝齋의 그림을 모방
함。王必草가 菊을 노래
한 詩句。

不容丹桂稱前輩 只許寒
梅步後塵
丹桂는 金木犀。 丹桂가
선배로 자처하는 것을
국화는 용납치 않고, 오
직 寒梅의 뒤를 따르는
것만은 스스로 인정한
다는 뜻。

東籬佳色
黃居寶의 그림을 모사
함。「동쪽 울타리의 아
름다운 국화」라는 陶淵
明의 句。

秋菊有佳色
도연명의 五言古詩에서
一句를 초록한 것。

秋菊有佳色

652

名分太液

丘慶餘의 그림을 모방
함. 文保雍이 蓮花菊에
題한 句.

似蓮名菊與花同 非粉非
朱別樣紅.

太液은 池名이니, 이 못
은 長安縣의 동쪽인 大
明宮 안에 있었고 거기
에는 蓮이 많았다. 白樂
天의 長恨歌에도 太液芙
蓉未央柳라고 했다. 蓮
花菊이라는 이름에 인하
여 이 題를 쓴 것으로
보인다. 참으로 연꽃인
지 아닌지, 명분을 바로
잡는다는 뜻으로 名分太
液이라 한 것이다. 粉은
胡粉. 別樣紅이란 전혀
다른 또 하나의 紅色이
란 뜻이다. 第一句는 그
이름과 형태에 대해 말
한 것이고 第二句는 그
빛에 대해 언급한 것으
로 보인다.

素心竹石

崔子西의 그림을 모방
함。 劉後村의 句。

竹葉伴寒翠、霜花洽素心
第一句는 대의 푸른 빛
을 말하고、第二句는 국
화의 흰 것을 노래한 것
이다。霜花는 菊花다。

秋耀金華

勝昌祐의 그림을 모방
함。 王淑之의 菊頌。
金華는 황금빛인 국화를
가리킨 것。

王盤蠟蕊

徐熙의 그림을 흉내냄.
王宏草가 蠟菊을 노래한
詩이다.

蜂欲采香疑是蠟　莖雖承
露媿爲盤　瞳心攢出金千
孔　衆瓣排成玉一團

王盤蠟菊은 국화의 종류
의 이름. 第一句는 蠟菊
이라는 이름에 근거하여
한 말이고、第二句는 王
盤이라는 말에 말미암
아 漢武帝의 承露盤의 故
事를 사용했으며 第三
句는 그 꽃술을 말하고
第四句는 꽃의 모양을
노래한 것。排는 排列의
뜻。이 四句는 律詩에서
第三・四・五・六의 四
句를 抄錄한 것。

三色凌秋

樂士宜의 그림을 모방함。晏元의 句。

黃白花繁紫艷稠　三英同
攬泛銀甌

紫艷은 자주빛 꽃。三英이란 황국·백국·자국을 이른다。攬은 따는 것。銀甌는 銀製의 술병이다。晏殊는 송의 臨川 사람으로 자를 同叔이라 하고 仁宗 때에 재상이 되었다。인물에 대한 감식안이 있어서, 范仲淹·歐陽修 등이 그 문하에서 나오고 富弼·楊察은 그 사위였다。죽은 후에 元獻이라는 諡號를 받았다。

小苞纖蕊

朱樽仙의 그림을 흉내
넘。羅隱의 詩。

千載白衣酒　金折小苞香
雪裁纖蕊密　一生靑女霜

이는 唐의 詩人 羅隱의
五言律詩에서 가운데의
四句를 抄錄한 것이다。
第一句는 白菊을 말한
다。雪裁란 눈을 말라서
만든 것 같다는 말이다。
纖蕊는 작은 꽃을 가리
킴이다。第二句는 黃菊
을 말한다。金折이란 金
을 꺾어서 만든 것 같다
는 취지다。小苞는 작
은 꽃망울。白衣酒란
晉陽秋에 도연명이 九月
九日에 술이 없어서 집
옆 叢菊 속에 앉아 국화
를 손 가득 따 들고 의기
소침해 있는데、흰옷을
입은 사람이 나타났다。
이는 王弘의 명령으로 술
을 가지고 온 使者였다
는 기록이 있어서 이 故
事를 쓴 것이다。

香垂潭影

柯丹丘의 그림을 모방
함。黃山谷의 詩句。

託根倚懸崖　垂影映潭水

黃山谷의　五言律詩에서
二句를　抄錄한　것이다。
뿌리를　맡겨　높은　벼랑
에　의지하고　그림자를
드리워서　못물에　비치고
있다는　것。

晚香寒翠
艾宣의 그림을 모방함。
柳耆卿의 詞。

惟悴東籬 冷烟疎雨
晚香은 국화를 말하고
寒翠는 대(竹)를 이른
다。東籬란 陶淵明의 詩
에 採菊東籬下 悠然見
南山이라 한 것에서 딴
것。惟悴는 몸이 衰하여
야위는 것。疎雨는 성기
게 떨어지는 비。

663

老圃秋容

趙昌之의 그림을 배움。
韓魏公의 句。

不羞老圃秋容淡　猶有寒
花晩節香

老圃는 농사일에 노련한
사람。 塞花는 국화를 가
리킨다。 宋史 韓魏公本
傳에서는 塞花를 黃花로
쓰고 있다。 韓琦는 宋의
安陽 사람이니、字를 稚
圭라 했다。 仁宗 때 西
夏가 叛하니、琦가 陝西
經略招討使가 되어 范仲
淹과 함께 병사를 이끌
고 나가 항전했다。 오
래 軍務에 종사하면서 이
름이 매우 높아、조정의
신망을 일신에 지니고 있
었다。 뒤에 재상이 되니
大事에 임하여 聲色을 움
직이지 않고、집정하기
十년、세 황제를 보필했
다。 歐陽修가 매양 일컬
어 社稷之臣이라 했다。

黃辭玉의 그림을 배움.

朱遜之의 詩.

黃花候秋節　遠自夏小正
坤裳有正色　鞠衣亦令名

坤裳正色이란、 국화는
黃色을 正色으로 친다는
소리다。 周易 坤卦에 黃
裳元吉이라는 句가 있어
서 坤裳이라는 말이 거
기서 생겼다。 坤裳은 王
后의 치마다。 黃花는 물
론 국화니、 黃花候 秋節
이란 국화가 가을의 계
절에 핀다는 말이다。 夏
小正은 大戴禮의 篇名이
니、 그 九月條에 榮鞠이
라는 말이 나온다。 鞠은
菊이며 榮은 꽃이니、 국
화가 핀다는 뜻이다。 禮
記 月令 季秋條에도 鞠
有黃華라 했다。 鞠衣는
옛 王后의 六服의 하나
요、 九嬪과 子爵・男爵
의 부인도 이를 입었다。

黃花候秋節
坤裳有正色
遠自夏小正
鞠衣亦令名

黃花朱實

李昭의 그림을 모방함.
도연명의 句.

黃花復朱實 服之壽命長
이것은 도연명의 讀山海
經의 第四章에 나오는
詩句인 바、若木이라는
나무를 읊은 글이다。黃
花復朱實이란、若木에는
노란 꽃이 피고 붉은 열
매가 맺는 사실을 가리
킨다。服은 原詩에서 食
으로 하고 있다。국화
를 읊은 것이 아닌 국화
를 빌어다가 국화의 賛으로
알고서 쓴 것인지、아니
면 오해하고 쓴 것인지
는 알 길이 없다。여기
서 黃花라 한 것이 국화
를 가리킬 것은 말할 것
도 없고、먹으면 수명이
길어진다는 朱實은 枸杞
子라야 어울릴 듯하나、
옆에 그려진 것은 그것
이 아닌 듯하다。

666

黃蕊星羅

朕勝華의 그림을 모사
함。周湛의 菊賦

翠葉雲布 黃蕊星羅
第一句는 국화의 푸른 잎
사귀가 무성한 모양을
말하고, 第二句는 黃色
꽃이 많이 피었음을 가
리킨 것이다。

永壽墨菊
盛雪簷의 그림을 배움.
卞伯玉의 菊賦。

儀鳳舞鸞 飛英散葉
국화의 모습을 容儀가
아리따운 봉황새, 날개
를 벌여 춤추는 鸞鳥에
비유한 것. 卞伯玉은 南
齊 사람.

668

草蟲卉譜學

서(序)

신사년(辛巳年) 여름, 나는 남쪽 장원(丈園)에 돌아가 왕복초(王宓草) 형을 불러 며칠을 함께 지내려 했다. 그러나 복초 형은, 개자원화전(芥子園畵傳) 편집을 마치지 못했다는 이유로 거절해 온 일이 있다. 그만큼 복초 형은 그 책에 온 정성을 기울인 것이었다. 그로부터 실로 四개월이 지나서야 책이 완성되었다. 그 책은 첫머리에서 원류·비전·결식을 나누었고, 그 자서를 보건대 전집(前集)인 난·죽·매·국이 서(書) 배우는 법식으로 그림 배우기를 요구하고 있는데 대해, 여기서는 시 배우는 법을 조수·초목에 적용하고 있어서, 그 마음을 씀이 깊음을 알게 된다.

그런데 나의 처지에서 보기에는, 진짜 조수·초목과 그림 속의 조수·초목은 하등 다른 점이 없는 듯 생각된다. 조수는 나는 것이 있고 잠기는 것이 있으며, 초목은 빛깔이 있고 향기가 있게 마련이거니와 비잠(飛潛)은 동에서 생기지 않고 정에서 생기며, 향색(香色)은 유에서 나지 않고 무에서 나온다. 그렇다면 그려진 것은 비잠도 색향도 없는 본체로 돌아감을 뜻하는 것이 된다. 왜 그런가. 비잠은 오래 가지 못하고 색향은 결국 적멸(寂滅)로 끝나기 때문이다. 그려진 내용과 진짜의 그것을 어떻게 다르다 볼 수 있겠는가. 그러나 용을 그린 화가는 눈동자를 찍어 넣음으로써 용을 날게 할 수 있다. 그렇다면 그림에 비잠이 없다고 못한다. 연잎을 그리는 사람은 바람이 뒤침으로 해서 이슬이 굴러 떨어지도록 할 수 있다. 그렇다면 그림에 처음부터 색향이 없었던 것이 아니라는 말이 된다. 어찌 헛것은 참이 못 되고, 참은 헛것이 못 된다 하랴. 그 백씨 안절(安節) 씨에게는 화전초집이 있어서 자연의 미를 파헤친 바 있었는데, 그 아우에 의해 이 화보가 뒤를 이어 나오게 되었다. 대저 안절 씨의 뜻이 높고 먼 경지를 다하는 데 있었다고 하면 복초 형의 뜻은 정미(精微)한 화법 속으로 들어가는 데 있었다고 해야 한다. 두 분이 다 그림을 통해 높은 경지에 이른 군자였던가!

때는 강희 신사년, 장지전(長至前), 일일(一日) 주성(邾城)의 왕택홍(王澤弘)은 사광각(思匡閣)에서 쓰노라.

辛巳夏。余南歸丈園。欲招王子宓草共數晨夕。宓草以編葺芥子園畫傳未竣辭。越四月。其書始成。且復首別源流秘傳訣式。觀其自序。前集蘭竹梅菊。既以學字之法學畫。兹則更以學詩之法。詳及鳥獸草木。用意深矣。自余觀之。鳥獸草木。與畫者之鳥獸草木。豈有異哉。鳥獸有飛有潛者也。草木有色有香者也。飛潛不能久存。色香終于寂滅。畫者與真者。又何可異觀乎。畫龍者。以點睛而能飛。是畫未始無飛潛也。畫荷者。以風颺而露滴。是畫未始無香色也。安見幻者不可為真。而真者不可為幻哉。其兄安節有畫傳初集。已發烟雲丘壑之奧。今此譜繼出。是安節志在窮高極遠。而宓草志在研精入微。二君皆從繪事以格物者哉。

時
康熙辛巳歲。長至前一日。邾城王澤弘。題于思匡閣。

〔註〕
◇共數晨夕 — 며칠 동안 함께 지내는 것. ◇編葺 — 編輯과 같음. ◇越四月 — 四個月 후. ◇飛潛不生于動而生于靜，香色不生于有而生于無 — 靜을 본체로 삼고 動을 活用으로 삼으며, 無를 본체로 삼고 有를 활용으로 삼는다는 말이다. ◇靜寂虛無하여 飛潛도 색향도 없는 본체가 있기에, 비로소 조수는 飛潛于有而生于無 — 靜을 본체로 하여 有를 활용을 할 수 있다는 뜻. ◇荷 — 연잎. ◇安見幻者不可為真 而真者不可為幻哉 — 異視 — 다른 것으로 보는 것. 헛것도 참된 것이라 할 수 있고 참된 것도 헛것이라 볼 수 있음. ◇真과 幻이 같아진다는 것. 덧붙여 둔다면, 第五册 摹倣名家畫譜까지를 이른다는 것.

◇初集 — 第一册 總說로부터 第

六册 蘭譜에서 第九册 菊譜에 이르기까지가 第二集, 第十册 草蟲花卉譜 上册으로부터 第十三册 翎毛花卉譜 下册에 이르기까지가 第三集이다. ◇格物 — 大學의 八條目의 하나로, 유교철학에서 아주 중요시하는 개념. 朱子에 의하면, 格은 이르는 (至) 뜻이요, 物은 일(事)과 비슷하니, 事物의 이치를 캐어서 그 궁극까지 이른다는 말이다. 王陽明의 해석은 크게 다르나 여기서는 朱子의 뜻으로 쓰고 있다. ◇長至 — 이 말은 해가 긴 뜻으로 보아 多至에도 쓰는데, 여기서는 후자의 의미로 사용한 것 같다. ◇邾城 — 地名. 지금의 湖北省 黃岡縣의 西北 十里에 있다. ◇王弘澤 — 未詳.

전편(前篇)의 난·죽·매·국의 네 종류는 다 보통 책처럼 장정했고, 거기다가 전후의 두 장을 합쳐서 그림이 그려져 있었기 때문에, 보는 데 지장이 없긴 하나 붙인 곳 때문에 그림이 중단되는 결함을 면할 길이 없었다. 그러나 이 화훼(花卉)의 두 화보는 앞뒤의 종이를 붙여서 책을 만들었으므로 그림 속의 벌레나 새의 전형(全形)을 손상시킴이 없을 뿐 아니라, 이것을 책상 위에 펼쳐 놓으면 화첩과 꼭 같게 되었다. 더욱 모사(模寫)·선염(渲染)해서 판가하고도 이렇게 정미함을 잃지 않았으니 크게 고심하지 않았던들 무엇으로 이 같을 수 있었으랴. 또 그림 속의 제시(題詩)에 이르러서는 다 고인 것을 채택했고, 전혀 맞는 것이 없는 경우에만 새 시구를 만들어 넣었다. 그리고 제시 중의 여러 체의 자법은 널리 사계의 명사들에게 청하여 글씨를 얻었고 각(刻)하는 직공들도 반드시 일

674

류만 가려 썼다. 이제 이 책을 동호인들에게 공개한다. 부디 인쇄한 것이라는 생각을 말고, 화보라는 생각도 말고

보아 주셨으면 감사하겠다.

[原文] 前編蘭竹梅菊四種、皆屬書本裝釘。以兩頁合而成圖。耐於飜閱。未免交縫處與筆墨有間斷。玆花卉二譜。頁粘成册。不獨圖中蟲鳥無損

全形。抑且案上展披、同乎册頁。其中摹倣渲染。傳之梨棗。不失精微。非大費苦心。何以臻此。至畫中題詠。盡採古人。如有未合。始

裁新句。即題咏中諸體字法、徧乞名流。鐫印諸工。必謀善手。此册公之賞玩。自不宜作刻本觀。更不宜僅作畫譜觀也。

〔註〕 ◇兩頁──전후의 두 장을 말한다。 ◇交縫處──전후의 두 장을

꿰맨 곳。 ◇頁粘──전후의 종이를 붙이는 것。 ◇展披──펼쳐

놓고 보는 것。 ◇册頁──畫帖。 ◇梨棗──版本。 ◇裁新句──

새로운 詩句를 짓는 것。

草蟲花卉譜序

예전 사람들은 화초를 그리는 경우, 굳이 풀과 나무를 구분하지는 않았었고 또 여러 꽃의 화보(花譜)를 만들 때도 월령(月令)에 넣어 편집했을 뿐 아직 이것까지는 구분치 못했었다. 상고컨대, 작약과 연꽃의 이름은 이미 시경(詩經)의 정풍(鄭風)에 보이는데, 모란은 뒤에 나와서 목작약이라 했으며 연꽃은 모전(毛傳)에서 부거(芙蕖)라 주(註)했고 후세에서는 부용이라고 불렀는데, 뒤에는 거상화(拒霜花)를 목부용(木芙蓉)이라 하기에 이르렀다. 즉, 작약·연꽃의 초본(草本)이 먼저 있었고 그 뒤에 모란·부용이 비로소 목자(木字)가 붙어서 구별된 것이었다. 개자원에서 화보(畫譜)를 만드는 데 있어서 초화를 목화보다 앞에 놓은 것은 참으로 까닭이 있다 하겠다. 초화에는 마땅히 풀벌레를 그려 넣어야 하며, 그 날고 뒤척이고 울고 뛰는 모습이 살려질 필요가 있다. 이는 그림에 한한 일이 아니라 시인의 비흥(比興)도 역시 뜻을 여기에 둔다. 시험삼아 시경 三백 편 속에 실린 초목·조수(鳥獸)를 보건대, 각기 그 실태가 살려져 있음을 알게 된다. 작은 곤충인 메뚜기·베짱이·부종(阜螽—이것도 메뚜기)·상앙(常羊)·파리·매미의 종류를 노래하면서 동고(動股)라 하고, 진우(振羽)라 하고, 적적(趯趯)이라 하고, 요요(喓喓)·영영(營營)·혜혜(嘒嘒)라 한 것 같음은 다 그 날고 뒤척이고 울고 뛰는 모습을 여실히 나타냈다고 할 수 있다. 그런 모양을 화초 사이에 그려 넣어, 그것으로 하여금 혼들릴 듯하고 날개쳐 오르면 움직일 듯하며 향기를 만질 수 있을 듯하고 그 다리에서 소리가 들릴 듯하게 하는 일은 어찌 소홀히 해서 좋으랴. 이 화보는, 편집 정신이 작은 데서 큰 데로 가고 간단한 곳에서 번잡한 곳으로 가는 데 있다. 그러므로 난·죽·매·구 뒤에 뭇꽃의 화초를 놓고, 뭇꽃은 초본(草本)을 먼저 하고 목본(木本)을 뒤로 했으며, 초충(草蟲)을 먼저 하고 영모(翎毛)를 뒤로 했다. 대개 배우는 이들이, 먼저 시(詩)의 말과 구절 만드는 것부터 익힌 다음 근체(近體)를 거쳐 고풍(古風)에 이르고, 그 뒤에 시경 三백 편의 남긴 뜻을 탐구하는 것과 같게 되기를 바랐기 때문이다.

신사년(辛巳年) 九월 망전(望前) 三일, 수수(繡水)의 왕시(王蓍)는 감절루(瞰浙樓)에서 쓰노라.

676

前人畫花卉、未分艸與木、即譜編月令。亦惟編月令。未嘗區別及之、考之芍藥荷華之名、已見于鄭風。牡丹後出、而曰木芍藥。荷華註為芙蕖、後世梅為芙蓉。轉以拒霜花為木芙蓉、則二花之艸本居先。而後之牡丹芙蓉、以艸花先乎木花者、良有以也。艸花宜綴艸蟲、須得其飛翻鳴躍之狀、非惟畫也。即詩人之比興亦留意焉。試觀三百篇所載艸木鳥獸、各得其情。如昆蟲之細微、斯螽、莎雞、阜螽、艸蟲、蠅、蜩之類、曰動股、曰振羽、曰趯趯、曰嘤嘤。並營營嘒嘒。各得其飛翻鳴躍之狀。畫綴于花艸中。使其枝墜欲搖、翅揚欲動。如香可采。若股有聲。豈可忽乎哉。玆譜立意。由小而大。由簡而繁。故于蘭竹梅菊之後。而譜眾花。眾花先艸本而後木本。先艸蟲而後翎毛。蓋欲學者如學詩之琢字鍊句。由近體以及古風。直可上求三百篇之遺意矣。

辛巳九月望前三日。繡水王蓍書于甌浙樓。

〔註〕 ◇月令——年中行事를 월별로 배정한 것。여기서는 月令歌 속에 꽃을 끼여 넣은 것。◇芍藥荷華——詩經 鄭風의 溱洧篇에 贈之以芍藥이라 하고、山有扶蘇篇에 隰有荷華라 했다。그리고 毛傳은 荷華를 扶渠라고 註했다。◇拒霜花——요즘 말하는 芙蓉이다。◇三百篇——詩經을 이름。현존 詩經은 三百 五 편이다。◇斯螽·莎雞·阜螽·艸蟲·蠅·蜩——詩經 豳風 七月篇에 五月斯螽動股 六月莎雞振羽라 했고、召南 草蟲篇에서는 趯趯阜螽이라 하고、또 嘤嘤草蟲이라 했다。그리고 小雅 青蠅篇에 營營青蠅이라 나오고、小雅 小弁篇에는 鳴蜩嘒嘒라는 句가 있다。◇琢字鍊句——詩의 字句를 다듬는 것。◇近體——律詩·絕句를 이름。◇古風——詩의 古體詩。古詩라고도 함。近體詩에 비해 平仄이 자유로우며 行數에도 제한이 없다。

畫法源流 草本花卉

이 천지 사이에서는 여러 초목이 다투어 꽃피고 있어서, 그중에는 보는 사람의 마음을 흐뭇하게 하고 눈을 즐겁게 해 주는 어여쁜 것도 결코 적다고는 못한다. 그런데 대체로 보아 여러 초목에서, 나무에 피는 꽃은 풍만한 아름다움에 뛰어나고 풀에 피는 꽃은 예쁜 점에서 뛰어났다고 할 수 있다. 풍만히 아름다운 것은 꽃 중의 왕자로서 배열하고 예쁘장한 것은 미인에 비교되기도 한다. 그러므로 예쁜 풀꽃이야말로 가장 우리의 마음을 흐뭇하게 하고 눈을 즐겁게 할 수 있는 것이기에, 풀꽃과 나무꽃을 각기 한 권씩으로 해서 그림을 그려 세상에 공개함에 있어 풀꽃을 먼저 하는 터이다. 그러나 풀꽃 중 난초와 국화는 종류도 많을 뿐 아니라 그윽한 향기가 특히 뛰어난 터이기에, 먼저 각기 한 권을 배정해 놓았다. 그 밖에 봄가을의 온갖 꽃도 다 갖추었으니, 즉 충이 날고 뛰는 모습까지 그려 놓았다. 지금까지의 그림에 대해 생각컨대, 부분마다 대대로 전하는 사람이 있어 왔으나 다만 당송(唐宋) 이래 꽃을 잘 그리는 명인의 경우는, 풀꽃·나무꽃을 가리지 않고 어느 것이나 잘 그려 왔다. 도 화훼를 잘 그리면 자연 영모도 잘 다루었다. 그래서 그 원류의 계통을 세우려 해도 분명히 구별하기가 힘들다. 이것에 대해서는 후책(後册)의 목본영모(木本翎毛) 속에서 자세히 언급할 것이므로 여기서는 그 대략을 드는 데 그치련다. 이 방면에서 명인(名人)으로는, 처음에 우석(于錫)·양광(梁廣)·곽건휘(郭乾暉)·등창우(滕昌祐)를 쳤고,

황전(黃筌) 부자에 이르러 성왕해졌으며, 서희(徐熙)·조창(趙昌)·역원길(易元吉)·오원유(吳元瑜)가 나옴에 그 후 각기 이를 스승으로 받들어 배우는 계승자가 생겼고, 원(元)의 전순거(錢舜擧)·왕연(王淵)·변문진(邊文進)·진중인(陳仲仁)과 명대(明代)의 임량(林良)·여기(呂紀)·변문진(邊文進)·진중인(陳仲仁) 등은 다 일대에 이름이 무거웠다. 만약 고인을 법으로 하여 배울 경우에는 서희와 황전을 정도(正道)로 보아야 할 것이다. 그러나 서희와 황전의 양식은 같지 않다. 그래서 황서 체이론(黃徐體異論)을 뒤에 붙이겠다.

原文

天地間衆卉爭芳。爲人所娛心悅目者。不一而足。大約衆卉中。木花以富麗勝。草花以嫵媚勝。富麗則譜爲王者。嫵媚則比之美人。故草花之嫵媚。尤足娛心悅目。茲特各爲一册。繪圖問世。以草卉先焉。然于草卉中。畹蘭籬菊。品類旣多。幽芳特甚。亦先各耑一册矣。此外凡春色秋容。莫不悉備。卽靈苗幽草。以及昆蟲飛躍。更復圖形。考諸繪事。代有傳人。但唐宋以來。善寫花之名手。未有草木區別。且旣工花卉。自善翎毛。譜其源流。何能分晰。已詳見于後册木本翎毛中。此不過畧擧其大畧云爾。名手始稱于錫。梁廣。郭乾暉。滕昌祐。盛於黃筌父子。至徐熙。趙昌。易元吉。吳元瑜。後皆各有師承。元之錢舜擧。王淵。陳仲仁。明之林良。呂紀。吳元瑜。邊文進。皆名重一代。若取法。當以徐熙。黃筌爲正。而徐熙。黃筌之體製不同。因附黃徐體異論于後。

〔註〕
◇衆卉——여러 초목. ◇富麗——풍성하고 아름다움. ◇嫵媚——어여쁜 것. ◇畹蘭——楚辭에 「蘭을 九畹에 심는다」는 句가 있다. 난초. ◇籬菊——陶淵明의 詩에 「採菊東籬下」라는 句가 있어서 하는 소리. 울타리의 국화. ◇幽芳——그윽한 향기. ◇耑——專과 같음. ◇春色秋容——봄의 빛깔과 가을의 모습이니, 봄과 가을의 꽃을 가리킴. ◇寫肖——寫生함. ◇翎毛——새의 날개. 새를 가리킴. ◇郭乾暉——南唐의 營丘人. 필치가 꿋꿋해서. 郭將軍이라는 말을 들었다. ◇易元吉——字는 慶之라 하고 宋의 長沙 사람.

황전(黃筌)과 서희(徐熙)가 그림에 뛰어나서 학문은 전인(前人)을 계승하고 화법이 후세에 전해짐은 마치 서(書)에 종요(鍾繇)・왕희지(王羲之)가 있고、문장에 한유(韓愈)・유종원(柳宗元)이 있는 것과 같다。그러나 두 대가는 나란히 지금껏 전해 오면서도、각기 다른 점이 있다。송대(宋代)의 곽사(郭思)는 그 체제가 다른 것을 이렇게 말했다。「황전의 그림에는 부귀의 기상이 있고 서희 것에는 초속적인 기상이 있다고 하거니와、이것은 두 사람의 정신을 발한 것일 뿐이 아니라、각기 늘 이목(耳目)에 익은 것이 마음에 영향을 주고、그것이 다시 손을 통해 그림으로 나타난 것이라고 생각된다。무슨 근거로 그런 소리를 하느냐 하면、황전은 그 아들 거채(居寀)와 함께 처음에는 후촉(後蜀)에 들어가 여경부사(如京副使)라는 벼슬로 승진했고、황전은 후일 처음에는 후촉(後蜀)에 사사하고 대조(待詔)가 되었고、그 후 황전은 송조를 섬겨、조정의 명령을 받들어 궁찬(宮贊)이 되었고 거채 역시 대조가 되어 함께 궁중에 출사했다。그래서 궁중에서 본 기화피석을 많이 그릴 수 있었다。이에 비해 서희는 강남의 처사로 지절이 고매하고 성질이 호방했다。그러기에 강호에 있는 정화야훼(汀花野卉)를 많이 그린 것이었다。두 사람은 춘란(春蘭)과 추국(秋菊)과도 같아서、각기 무거운 명성이 있으며 각기 붓을 내리기만 하면 명품이 되고 그리기만 하면 본이 되곤 하였다。그 화법은 다르지만 명성이 후세에 전하는 점에서는 같다。더우기 황전의 아들로 거채・거보(居寶)가 있어서、함께 그 자로 승사(崇嗣)・승구(崇矩)가 있어서、함께 그 가법을 계승해 각기 고금에 뛰어난 일 같은 것은 가장 남이 미치기 어려운 점이다.라고.」

黃徐體異論

治平年間에 帝命을 받아 궁중에 들어가 벽화를 그렸고、花鳥蜂蟬鳥・人物・山水를 잘 그려 徐熙 이후의 제일인자로 지목되었다。◇吳元瑜——자는 公器라 하고、송의 開封 사람。花鳥 ◇王淵——자를 若水、호를 澅軒이라 했다。元의 錢塘 사람이다。山水는 郭熙에 사사하고 花鳥는 黃筌、인물은 唐人을 스승으로 삼아 각기 높은 경지에 들어갔고 花鳥竹石에 특히 뛰어났다。◇陳仲仁——원의 江右 사람。陽城主簿 벼슬을 했다。산수・인물・화조를 잘 그렸다。◇趙子昻도 탄복했다고 한다。◇林良——자는 以善이라 하고、명의 廣東 사람。천거를 받아 錦衣衛百戶가 되어 궁내에 出仕했다。수묵의 花卉・翎毛・樹木을 잘 그렸다。◇呂紀——자를 廷振이라 하고、명의 鄞 사람이다。벼슬은 錦衣指揮使。翎毛를 잘 그리고、간간이 산수와 인물도 그렸다。색조가 아름답고 생기가 넘쳐서 매우 존경을 받았다。또 詔命을 받아 武英殿待詔에 임명되었고、宣德年間에 이르러 궁중에 出仕했다。花卉翎毛를 잘 그리고 詩도 잘 했다。◇邊文進——자를 景昭라 하고、명의 沙縣 사람이었다。永樂年間에 召命을 받고 京師에 이르러 孝宗도 크게 인정했다고 한다。

原文

黃筌。徐熙之妙于繪事。學繼前人。法傳後世。如字中之有鍾王。文中之有韓柳也。然其竝傳今古。各有不同。郭思論其體異云。黃筌富貴。徐熙野逸。不惟各言其志。蓋亦耳目所習。得之於手。而應於心者。何以明其然。黃筌與其子居寀。始竝事蜀爲待詔。後歸宋代。領眞命爲宮贊。居寀復以待詔錄之。皆給事禁中。故習寫禁籞所見奇花怪石居多。徐熙江南處士。志節高邁。放達不羈。多狀江湖所有汀花野卉取勝。二人如春蘭秋菊。各擅重名。下筆成珍。揮毫可範。爲法

雛異。博名則同。至若筌之後有居寀。居寀。熙之孫有崇嗣。崇矩。俱能繼其家法。竝冠古今。尤爲難能也。

〔註〕

◇鍾王——魏의 鍾繇와、晉의 王羲之。둘이 다 천고의 명필。요는 삼국시대의 위의 潁川 사람。字를 元常이라 하고、太傅 벼슬을 했다。胡昭와 함께 劉德章의 초서를 배웠다。그의 書는 飛鴻이 바다에서 희롱하고、舞鶴이 하늘에서 노는 것 같아、세상에서 胡肥鍾瘦라 했다。

◇韓柳——韓退之와 柳宗元이니、다 唐의 문장가。

◇野逸——산야에 묻혀서 왕공을 섬기지 않고 세속을 초월하는 것。

◇居寀——宋의 黃居寀는 자를 伯鸞이라 하고、筌의 季子다。後蜀을 섬겨 翰林待詔가 되고 뒤에 宋으로 歸附하여 光祿丞이 되었다。

◇領眞命——진정한 조정인 송조의 임명을 받는 바가 있었다。후촉을 僞朝라고 보는 태도에서 나온 말이다。

◇處士——벼슬하지 않는 선비。

◇徐崇矩——熙의 손자。禽魚・草蟲・花鳥를 잘 그렸다。

畫花卉四種法

화훼 그리는 법을 분류하면 넷이 된다。그 하나는 구륵착색(鈎勒著色)의 법이다。이 법은 서희를 잘 했다。꽃 그리는 사람들은 대개 색채로 무리(暈)지게 하는 수법을 썼거니와、서희만은 먹으로 가지와 잎사귀、꽃술・꽃받침 같은 것의 윤곽을 그리고 그 다음에 채색을 칠해서 골격과 풍신이 아울러 뛰어났던 것이 이것이다。또 하나는 윤곽을 안 그리고、물감만을 써서 점염(點染)하는 법이다。이 법은 등창우(滕昌祐)에게서 시작되었는데、마음대로 채색을 베풀어 자못 생기가 있었다。그가 매미나 나비를 그리고、이를 점화(點畫)라고 했던 것이 그것이다。그 후에 서숭사(徐崇嗣)가 나와 묘사를 하지 않고 물감만으로 그림을 만들었다。이를 몰골화(沒骨畫)라 일컫는다。유상(劉常)은 색칠을 한번에 단분(丹粉)으로 밑칠을 하지 않고 물감을 조합해서 농담으로 찍어 그리는 법이다。그 법은 은중용(殷仲容)에서 시작되었건만 오색(五色)을 겸비한 듯 보였는데、그것이 이것이다。뒤에 종은 먹만으로 겉과 속을 구별해 그렸고、구경여(丘慶餘)는 초충(草蟲)을 먹의 농담만으로 나타내어 방불한 그림은 백묘법이다。또 하나는 먹의 농담을 쓰지 않고 선으로만 그리는 백묘법이다。그 법은 진상(陳常)에서 시작되었는데、그는 비백(飛白)의 필법으로 꽃의 가지를 그렸다。그리고 중 포백(布白)・조맹견(趙孟堅)은 처음으로 쌍구(雙鈎)를 써서 백묘(白描)했는데、그것이 바로 이것이다。

〔原文〕

畫花卉之法。爲類有四。一則鈎勒著色法。其法工于徐熙。畫花者。多以色暈而成。熙獨落墨寫其枝葉蕊萼。然後傅色。骨格風神竝勝者是也。一則不鈎外匡。只用顏色點染法。謂之點畫者是也。其法始于滕昌祐。隨意傅色。頗有生意。其爲蝶蟬。號沒骨畫。劉常染色。不以丹粉襯傅。調匀顏色。深淺一染而就。一則不用顏色。只以墨筆點染法。其法始于殷仲容。花卉極得其眞。或用墨點。如兼五色者是也。後之鍾隱。獨以墨分向背。丘慶餘寫草蟲。一則不用墨著。只以白描者是也。一則用墨點。亦極形似之妙矣。僧布白。趙孟堅。始用雙鈎白描者是也。其法始于陳常。以飛白筆作花本。

〔註〕

◇不鈎外匡——윤곽을 그리지 않는 것. ◇沒骨畫——선을 긋지 않고 그리는 것. ◇深淺——濃淡의 뜻. ◇劉常——宋의 金陵 사람. 花木을 잘 그렸다. ◇殷仲容——唐代 사람으로 聞禮의 아들. 則天武后 때 秘書丞·申州刺使가 되고 多官郞中에 올랐다. 인물·화조를 잘 그리고, 書에도 능했다. ◇鍾隱——字는 晦叔이니, 南唐의 天台人. 郭乾暉의 법을 배워, 산수·인물을 잘 그렸다. ◇陳常——송의 江南人. 飛白으로 樹石을 잘 그렸다. ◇飛白——원래 서체의 하나. 筆劃이 말라서 가운데가 비는 서법. 後漢의 蔡邕이 창안한 것. ◇僧布白——아마 希白의 잘못일 것이다. 希白은 南宋 사람으로, 荷花를 白描하는 데 능했다.

花卉布置點綴得勢總説

화훼를 그리는 데는 자세를 잡는 것이 가장 중요하다. 가지가 자세를 얻었을 때에는, 서로 뒤엉키고 올망졸망해도 기맥은 역시 관통해 있다. 꽃이 구도를 잡았을 때에는, 올망졸망하고 앞뒤가 같지 않은 경우라도 각기 밋밋하게 뻗어 이론에 부합된다. 잎이 형세를 얻을 경우에는, 성기고 빽빽함이 뒤섞인 경우라도 번잡하지 않다. 왜냐하면 도리에 맞기 때문이다. 그리고 착색해서 그 형상과 색채를 그려내고, 찍어그려 그 신기를 나타낼 수 있는 것도 다 도리와 자세를 잡고 있는 까닭이다. 벌이나 나비나 풀벌레를 화초에 그려 넣는 데 대해서는, 그것들이 꽃을 찾고 향기를 맡는다든가 가지에 의지하고 혹은 잎에 떨어져 있다든가 하는, 그 자세가 안정될 곳을 생각해서 그려 넣어야 한다. 혹은 숨어 있는 것이 좋은지, 각기 어울리도록 배려해야 한다. 그 그려 넣은 것이 군더더기가 되지 않는지, 전체의 형세가 자연스럽게 이루어진 것이 된다. 잎에 농담을 구분해 그리는 데는 꽃과 잘 어울리도록 할 필요가 있고, 꽃에서 겉과 속을 구별하려면 가지와 잘 연락이 지어지도록 하고, 가지에 누운 것과 치켜든 것을 구별해 그리려면 뿌리와 잘 연락이 되도록 연구해야 한다. 만약 전체 화면의 구도에 신경을 쓰지 않고 아무렇게나 그려 버린다면, 그것이 노승이 해진 옷을 깁는 것이나 다름없는 태도라 해야 한다. 그것이 노승이 해진 옷을 깁는 것이나 다름없는 태도라 해야 한다. 그러므로 자세를 취하는 것이 가장 중요한 일이 되는 것이다. 총체적으로 보기에는 단숨에 이루어진 것 같으나, 깊이 완미(玩味)해 보면 정신과 조리가 집중돼 있는 것이 가장 좋다. 그러나 자세를 얻는 법은 매우 활발해서 변화가 무궁한 터이므로 일률적으로 구애되어서는 안된다. 옛 법에서도 미진한 것이 있을 때에는 반드시 화목의 진짜 형태를 구해야 한다. 그리고 그 실물의 형태는 바람에 불리든가 이슬에 젖든가 비에 맞든가 아침해에 비치든가 할 때에 보는 것이 좋다. 그렇게 하면 더욱 그 모습이 멋져서 상격(常格)을 벗어날 수 있을 것이다.

〔原文〕

畫花卉。全以得勢爲主。枝得勢。雖參差向背不同。而各自條暢。不去常理。葉得勢。雖疎密交錯而不繁亂。何則以其理然也。而著色象其形采。渲染得其神氣。又在乎理勢之中。至于點綴蜂蝶草蟲。尋艷採香。緣枝墜葉。不似贅瘤。則全勢得矣。或宜隱臟。或宜顯露。花分向背。要與花相掩映。枝分偃仰。要與葉分濃淡。要與枝相連絡。是老僧補衲手段。若全圖章法。不用意構思。焉能得其神妙哉。故所貴者取勢。合而觀之。則一氣呵成。又甚活潑。未可拘勢。須上求古法。古法未盡。則求之花木眞形。其眞形更宜於臨風承露帶雨

〔註〕
◇縈紆——뒤엉키는 것。◇貫串——꿰뚫음。◇參差——가지런하
지 않은 모양。◇條暢——화창한 것。◇點綴——적절하게 그려
넣는 것。◇尋覓——꽃을 찾는 것。◇贅瘤——혹。◇全圖章法
——화면 전체의 구도, 즉 布置다。◇一氣呵成——단숨에 그려 버리
는 것。◇湊合——모여 합침。◇拘執——구애됨。◇嘗格——常格
과 같음。

畫 枝 法

무릇 화훼를 그리는 데는, 그것이 세밀한 그림인지 사의(寫意)
의 그것인지를 따질 것도 없이, 붓을 댈 때에 바둑의 포석법(布
石法)과 같이 어느 것이거나 자세를 바로 잡는 것이 제일이다.
일종의 생동하는 기상이 있어야 비로소 죽은 그림이 되지 않을
수 있다. 그리고 자세를 만드는 데 있어서는 먼저 가지에 생기가
있어야 한다. 그리고 가지라도 목본과 초본은 차이가 있으니, 목본
은 늙은 티가 나고 억센 것이 좋고 초본은 가늘고 청수한 것이
좋다. 그러나 초본의 가늘고 청수한 속에서, 그 형세는 상삽(上
挿)과 하수(下垂)와 횡의(橫倚)의 세 가지에 지나지 않는다. 상
삽은 가지가 밑으로부터 위로 향해 뻗는 것을 이르는 말이요, 하
수는 위에서 밑으로 드리우는 뜻이요, 횡의는 옆으로 뻗는 뜻이
다. 그리고 세 종류 중에, 분기(分岐)·교삽(交挿)·회절(回折)
의 세 법이 있다. 분기는 가지가 두 갈라로 갈라지는 일이요, 교
삽은 가지와 가지가 전후·좌우에서 교차하는 일이요, 회절은 가
지가 뒤틀려 뻗어 가는 일이다. 그렇게 하면, 예자(父子) 모양으로 끝이 갈

라지지 않는다. 교삽하는 가지에는 전후와 조세(粗細)의 구별이
있어야 한다. 그렇게 하면, 십자 모양으로 교차하는 일이 없다. 회
절하는 가지에는, 언앙(偃仰)·종횡(縱橫)의 형세가 있어야 한다. 또 초
학자가 꺼려해야 할 세 가지 법이 있다. 상삽(上挿)의 가지는 정
미(情味)가 있어야 하고 꼿꼿이 위로 뻗는 것을 꺼린다. 하수(下
垂)의 가지는 생동하는 맛이 있어야 하고 맥없이 드리워지는 것
을 꺼린다. 횡절의 가지는 뒤엉켜야 하고 말짱처럼 뻣뻣하게 되
는 것을 꺼린다. 가지를 그리는 법은 이와 같거니와, 가지가 꽃
에서 차지하는 비중은 사람의 손발과 용모와의 관계와, 가지가
비록 용모가 아름답다 해도 손발이 갖추어져 있지 않으면, 어찌
완전한 사람이라 하겠는가.

原文
凡畫花卉。不論工緻寫意。
落筆時如布棋法。俱以得勢爲先。有一種生
動氣象。方不死板。而取勢必先得之枝梗。有木本草本之殊。木本宜蒼
老。草本宜纖秀。然于草木之纖秀中。其勢不過上挿下垂橫倚三者。然
三勢中。又有分岐交挿回折三法。分岐須有高低向背勢。則不
致之字交加。交挿須有前後粗細勢。則不致十字交加。上挿宜有情。而忌直擺。下垂宜生
動。而忌拖懸。橫折宜交搭。回折須有偃仰縱橫勢。則不致父字分
頭。畫枝之法若此。亦
如人四肢之于面目也。若面目雖佳。而四體不備。豈得爲全人乎。

〔註〕
◇工緻——細工緻密의 뜻이니,
바둑의 布石法。◇死板——筆勢에 생기가 전혀 없는 것。◇布棋法——
바둑의 布石法。◇枝梗——가지。梗은 枝와 구분해 사용하는 경우,
어린 가지를 의미한다。◇蒼老——늙은 티가 나고 꼿꼿한 것。◇纖
秀——가늘고 빼어남。◇上挿——위로 뻗는 것。◇下垂——밑으
로 드리워짐。◇橫倚——옆으로 뻗는 것。◇分岐——가지가 둘로
갈라지는 것。◇交挿——가지와 가지가 전후 좌우로부터 교차함。◇直
◇回折——뒤틀려 뻗는 것。

搔——꽂꽂이 뻗는 것. ◇拖憊——힘없이 밑으로 드리움. ◇交
搭——가지와 가지가 뒤엉킴. ◇平捲——좌우에 일직선으로 뻗고
있어서、말짱으로 물건을 버티는 형상 같은 것. ◇四肢——손발.
◇四體——四肢.

畫花法

각종의 꽂은、그것이 크든 작든 간에 이미 피었는지 안 피었
는지와 높은지 낮은지와 곁인지 속인지를 구별해 그려야 한다.
그렇게 할 때에는、떨기가 져 모여 있는 꽂일 경우라도 그 모양
이 단조로움에 빠지지 않는다. 꽂꽂이 위를 향하고 있어서 예쁘
고 부드러운 자태가 결여되어서는 안된다. 맥없이 낮게 드리워
서 편편(翩翩)히 번득이는 모습이 없어져서는 안된다. 나란히 같
은 높이로 그리어 들쑥날쑥 한 맛이 없어져서는 안된다. 서로
맞붙어 있어서 하나는 의지하고 하나는 치오르고 하는 형세가
없어져서는 안된다. 굽어보는 것도 있고 우러러보는 것도 있어
적절하며 서로 돌아보고 바라보고 해서 정이 오고 가야 한다. 또
뒤로 향한 것도 있고 정면으로 향한 것도 있어서 섞어 비추어 아
취가 있어야 한다. 한 떨기 속에서 빛깔의 농담이 있어야 할 뿐
아니라、한 가지 한 꽂잎에 있어서도 반드시 안은 진하고 밖은
엷게 하지 않으면 안된다. 그래야 범에 맞는다. 같은 꽂이라도
아직 피지 않은 것은 내판(內瓣)의 빛깔이 진하고、이미 핀 것은
외판(外瓣)의 빛깔이 엷으며、같은 가지의 한물이 간 것은 빛
이 바래고、한창인 것은 빛깔이 선명한 데 비겨 아직 피지 않은
것은 빛깔이 진하다. 모든 빛깔을 다 진하게 해서는 안된다. 반
드시 엷은 색이 섞이도록 배려해야 한다. 엷은 빛깔이 섞일 경우
에는 진한 색이 더욱 뚜렷이 나타나 현란한 색조가 눈을 부시게
한다. 노란 꽂은 담록을 더욱 엷게 하는 것이 좋다. 흰 색에 호분(胡粉)
을 쓴 것은、담록을 가지고 외곽으로부터 안쪽을 향해 색칠을 한
다. 호분을 쓰지 않는 것은 담록으로 곽의 바깥 둘레를 칠한다.
그렇게 하면 꽂의 흰 빛깔이 한층 두드러져 보인다. 꽂에 착색하
는 데는、비단일 경우면 구분(鉤勒)을 베푸는데、그것에는 부분
(傅粉)·염분(染粉)·구분(鉤粉)·친분(襯粉) 등의 여러 법이 있
고、종이인 경우는 따로 잠색점분법(蘸色點粉法)과 용색점염법
(用色點染法)이 있다. 어느 것이든 농담이 적절해야 한다. 그렇
게 하면 구륵법(鉤勒法)을 쓴 것보다 훨씬 어여쁜 효과가 난다.
그것을 무골화(無骨畵)라고 한다. 또 수묵만을 써서 농담의 빛깔
을 갖추고 있는 것도 있는데、물감을 안 썼으면서 도리어 풍운
(風韻)이 자못 높다. 전대의 문인이 흥겨워서 그린 그림에는 가
끔 이런 유의 좋은 작품이 있다. 그것은 전적으로 붓놀림이 교묘
한데 원인이 있다.

原文

各種花頭。不論大小。宜分己開未開高低向背。卽叢集亦不雷同。不可
直仰無嬌柔之態。不可低垂無翩翩之姿。不可比偶無參差之致。不可聯
接無猗揚之勢。須偃仰得宜而顧盼生情。又須反正互見而映帶得趣。不
獨一叢中。色宜深淺。卽一朵一瓣。必須內重外輕。方爲合法。同一花
也。未放內藏色深。已放外瓣色淡。同一本也。已殘者色褪。正放者色
鮮。未放者色濃。凡一切色不可皆濃。間以淡色。愈顯
濃處。光艷奪目。花之黃色。更宜輕淺。白色以粉傅者。以淡綠分染。
不用粉。則以淡綠外染。則花之白色逼出矣着色花頭。在絹上鉤匡。有
傅粉。染粉。鉤粉。襯粉諸法。若紙上。別有蘸色點粉法。及用色點染
法。皆須深淺得宜。自覺嬌艷。過于鉤勒。名爲無骨畵。更有全用水墨
色具淺深。不施脂粉。顏饒風韻。前代文人寄興。往往善此。則又全在
用筆之神矣。

〔註〕

◇翻翻——번득이는 모양。◇比偶——나란히 서는 것。◇猗揚
者——猗는 依。하나는 의지하고 하나는 위로 오르는 것。◇已殘
——이미 쇠잔한 것。◇外染——꽃의 둘레를 칠함。◇分染——외곽에서
안쪽을 향해 칠함。◇傳粉染粉鈎粉襯粉——다 胡粉의 著色法이다。染粉은 호분
으로 그림의 바탕을 만드는 것。◇鈎匡——鈎는 호분으로 줄기를 그
려 넣는 것。襯粉은 비단의 뒷면에서 호분을 바르는 것。傳粉은
호분을 바른 바탕 위에 색을 칠하는 것。◇鈎匡——鈎는 호분으로 줄기를 그
려 넣는 것。◇醒色點粉法・用色點染法——醒色點粉法은 沒骨畫를 그릴 때
물감에 호분을 넣어서 쓰는 法이요, 用色點染法은 물감만을 써
서 채색하는 법이다。◇無骨畫——沒骨畫와 같음。◇脂粉——그
림물감。

畫葉法

가지・줄기와 꽃은 형세를 취해야 함을 이미 알았거니와, 꽃과
가지는 오로지 잎에 의해 접속된다。그러므로 잎의 형세가 소홀
히 다루어져선 안된다。꽃과 가지의 형세는 생동하도록 만들어야
하는데、꽃과 가지가 그렇게 되고 안되는 것은 잎을 그리는 방
법에 달렸다。아리따운 붉은 꽃은 잎이 서로 비치고、푸른 잎에 층층
이 포개진 것은 시녀들이 부인을 둘러싸고 있는 격이다。부인이
가는 곳、반드시 시녀가 먼저 일어나도록 되어 있다。종이에 그
린 꽃을 어떻게 생생히 움직일 수 있는 것이랴。오직 잎을 가지
고、꽃이 이슬을 띠고 혹은 바람을 맞이하고 있는 형세를 도울
에는、꽃은 제비같이 훨훨 날 듯한 기세를 지니게 된다。그러나 잎
의 바람이나 이슬은 그것을 구체적으로 그릴 도리가 없다。그래
서 그것을 나타내는 데는 번엽(反葉)・절엽(折葉)・엄엽(掩葉) 중
의 어느 하나를 써야 한다。번엽이란, 많은 잎이 다 정면을 향하
고 있는데 이 잎만이 뒤집어져 있음을 말한다。또 절엽이란, 많
은 잎이 다 곧은데 이 잎만이 꺾여 있는 상태다。그리고 엄엽이
란、많은 잎이 다 완전한데 이 잎만이 비틀려서 뒤집어진 것을
의미한다。꽃에 달린 잎은 같지가 않으니、큰 것・작은 것・긴 것
・짧은 것・갈라진 것・아자형(亞字形)의 것 등 여러가지 형태
가 있다。무릇 잎이 가늘고 많은 것은 꽃과 풀꽃의 잎이 그러는
좋은 바、모든 덩굴지는 꽃과 풀꽃의 잎이 그러는 것이다。잎
은 절엽(折葉)을 섞는 것이 좋으니、난초나 원추리가 그러하다。잎이 긴 것
이 갈라진 것이나 아자형의 것은 엄엽(掩葉)을 섞는 것이 좋
으니、작약과 국화가 그러하다。그리고 먹으로 그릴 때는 정엽
(正葉)은 진하고 번엽(反葉)은 엷은 것이 좋으며、채색을 칠할
경우면 정엽은 녹색에 호분을 섞어서 쓰는 것이 좋고、추
해당(秋海棠)의 번엽만은 홍색이 어울린다。바람이나 이슬로 잎이
형세를 만드는 것은 모든 초목의、봄에 꽃피고 가을에 시드는
꽃은 다 그러하다。
좋다。연잎의 뒷면은 청색을 쓰는 것이 좋고 번엽은 녹색을 쓰는 것이

〔原文〕

枝幹與花。已知取勢。而花枝之承接。全在乎葉。葉之勢。豈可忽哉。
然花與枝之勢。宜使之欲動。花枝欲動。婢必先起。夫紙上之花。何能使之搖動。
加。如婢擁夫人。夫人所之。娉婷如飛燕。重綠交
惟以葉助其帶露迎風之勢。則花如飛燕。自飄飄欲飛矣。然葉之風露。
無從繪出。須出以反葉折葉掩葉中。反葉者。衆葉皆正。此葉獨反。折
葉者。衆葉皆直。此葉獨折。掩葉者。衆葉皆全。此葉獨掩。花之為葉
不一。有大小長短岐亞之分。大約葉細多者。宜間以反。一切藤花草卉
葉是也。葉長者。宜間以折葉。蘭萱是也。葉岐亞者。宜間以掩葉。芍
藥與菊是也。若以墨點。則正葉宜深。反葉宜淡。若用色染。則正葉宜

青。反葉宜綠。荷葉反背。則宜綠中帶粉。惟秋海棠反葉宜紅。所言葉以風露取勢者。凡草本春榮秋萎之花皆然也。

【註】

◇嬌紅——예쁜 붉은 빛깔. 꽃을 이름. ◇重綠——포개진 녹색. ◇掩葉——비틀거려서 뒤집어진 잎. 이 경우, 反의 음은 「번」이다. ◇反葉——뒤집힌 잎. 잎을 가리킴. ◇岐亞——岐는 갈라진 잎이니, 黃蜀葵의 잎 같은 것. 亞는 들어간 데가 있어서 亞字 같은 모양의 잎이니, 국화의 잎 같은 것. ◇萱——원추리. 물망초.

畫蔕法

목본(木本)의 가지나 초본(草本)의 줄기는 모두 꼭지에서 화탁(花托)이 나오고, 화탁은 꽃받침을 싸고 꽃받침에서 꽃잎이 온다. 꼭지는 초목의 종류에 따라 각기 다르긴 하지만, 밖으로 여러 개의 화탁을 싸고 안으로 여러 개의 꽃잎을 받고 있는 점에서는 같다. 작약이나 닥풀같이 큰 꽃들은 꼭지 안에 꽃받침을 받고 있다. 닥풀의 경우 안의 꽃받침은 녹색이고 외부의 그것은 파란 빛이며, 작약의 경우 안의 꽃받침이 녹색인데 밖의 그것은 붉은 빛이다. 무릇 정면을 향한 꽃은, 꽃술은 드러나 보이지만 꼭지는 보이지 않고, 뒤를 보이고 있는 꽃은 가지를 격하지만 꼭지는 보이지 않고, 뒤를 보이고 있는 꽃은 가지를 격하여 꼭지의 전면이 보이긴 하나 꽃술은 보이지 않는다. 그리고 측면을 향한 꽃은 꼭지의 반과 꽃술의 반이 드러나 보인다. 추해당(秋海棠)은 총포(總苞)로부터 줄기가 나와 있어서 꼭지가 없다. 꽃잎이 많으면 꼭지도 많게 마련이어서, 꽃잎이 다섯 개면 꼭지도 다섯 개다. 꽃반침은 있어도 꼭지 없는 것이 있고 꼭지 있어도 꽃반침은 없는 것도 있으며 꽃반침과 꼭지를 다 구비한 것도 있다. 여기서는 꼭지의 형태와 빛깔에 대해 그 대략을 들어 놓았다. 여러 종류에 대한 것이 분도(分圖)에 나와 있는 바, 다시 실제의 꽃들에 대해 자세히 관찰하여야 한다. 그렇게 하면 저절로 그 천연의 빛깔과 모양을 체득하게 될 것이다.

原文

木本之枝。草本之莖。俱由蔕而蕚生蕚。蕚包瓣。則一也。若大花如芍藥秋葵。蕚吐瓣。秋葵內苞綠。外苞蒼。內承衆瓣。然則隔枝露半蔕半心。而不露心。芍藥內苞綠。背面則露半蔕半。外苞紅。凡花正面則露心不露蔕。瓣多者蔕多。秋海棠總苞分莖而無蔕。夜合萱花。以瓣根卽蔕。瓣五者蔕亦五。有苞蔕俱全者。有有蔕而無苞者。有苞而無蔕者。此蔕之形色。聊舉大畧。更當于眞花著眼。自得其天然色相矣。種俱雜見分圖。

【註】

◇蔕——蔕와 같음. 꼭지. ◇蕚——花托. ◇苞——꽃받침. ◇夜合——百合의 일종. 合歡도 夜合이라 하는 수가 있으나, 이것은 그것이 아니다. ◇秩葵——黃蜀葵. 닥꽃.

畫心法

풀꽃의 꽃술은 다 꼭지로부터 나와 있어서 나무의 꽃과 같지 않다. 작약이나 부용은 꽃술이 꽃잎 밑둥에 붙어 있고, 연꽃은 꽃술의 빛깔이 엷고 수꽃술의 화분(花粉)은 황색이다. 야합(夜合)·산단(山丹)·원추리·옥잠(玉簪)은 꽃잎이 여섯이요, 수꽃술도 여섯이 있고 화분이 있다. 꽃에서 따로 삐죽이 나온 암꽃술에는 종류가 많아서, 꽃술이 있는 것도 있고 화분이 없다. 국화에는 종류가 많아서, 꽃술이 나온 암꽃술에는 없는 것도 있으며, 형태와 모양은 농담과 다과(多寡)에 차이가 있다. 추해당은 오직 한 개의 크고 둥근 꽃술이 있을 뿐이다. 난

(蘭)의 꽃받침은 엷은 홍색이요, 혜(蕙)의 그것은 엷은 녹색이거니와, 난과 혜의 꽃술은 어느 것이나 홍백(紅白)이 뒤섞여 있다. 모든 꽃술은 자세히 관찰하여 어느 것이나 구별할 필요가 있다. 사람의 마음이 그 얼룩처럼 다양하듯 꽃술의 생긴 모양도 매우 다양한다.

原文 草花之心。俱由蒂生。與木花不同。芍藥芙蓉。心雜於瓣根。連華心淡而蘂黃。夜合。山丹。萱花。玉簪花六瓣。鬚亦六莖有蘂。根中別挺生。一根則無蘂。菊多種類。有有心。無心。其形色淺深多寡之不同。秋海棠止一大圓心。蘭苞淺紅，蕙苞淡綠。蘭蕙心俱紅白相間。花心俱宜細纈。亦由乎人之不同如其面耳

〔註〕 ◇瓣根──꽃잎의 밑둥。 ◇蘂──蕊。 ◇藥──蕊。 同字다。 여기서는 花粉의 뜻으로 쓰고 있다。 ◇山丹──百合의 일종。 ◇玉簪──옥잠화。 ◇鬚亦六莖有蘂──이것은 수꽃술을 말한 것。 수꽃술은 여섯 개가 있고 花粉이 있다。 ◇根中別挺生 一根則無蘂──이것은 암꽃술을 말한다。 뿌리에서 따로 한 개가 나온 것, 즉 암꽃술에는 花粉이 없다는 말이다。

뒤를 보이고 있는 것을 구분해 그리고, 거기에 꽃받침이나 꽃잔을 그려 넣는다. 가지나 잎은 포개져서 세로도 되고 가로도 되도록 하고, 빽빽해도 난잡하지 않고 성겨도 쓸쓸하지 않도록 해야 한다. 그 아취가 완비하도록 마음을 쓰고, 그 진실한 정신을 그리는 것이다. 그 모양이 잘 닮도록 그리고 정신까지 나타내는 것은, 필법이 숙달한 명인이라야 비로소 할 수 있는 일이다. 이것은 말로써 다할 수 없는 문제기에, 가결(歌訣)을 만들어 읽는 이의 마음에 전하고자 한다.

原文 畫花之法。各有專形。上自花葉。下及枝根。俱宜得勢。審察分明。至于花朵。態須輕盈。設色多端。寫之欲生。染脂傅粉。各得其情。開分向背。間以苞英。安頓枝葉。交加縱橫。密而不亂。稀而不零。窺其致備。寫其神眞。因其形似。得其精神。在乎能手。筆法所臻。未可言盡。

〔註〕 ◇專形──특유의 형태。 ◇花朵──꽃들은 각기 특유한 모습을 지니고 있다는 것。 ◇輕盈──날렵하고 예쁜 것。 ◇開分──滿開와 半開。 ◇安頓──그려 넣는 것。 ◇不零──산만해지지 않음。

畫花卉總訣

꽃을 그리는 법은 별것이 아니다. 각종의 꽃은 제가끔 특유의 형태를 지니고 있는 터이므로 그것을 구별해 그려야 한다는 것, 이것이 그 근본적 요청이다. 그리고 위로는 꽃이나 잎으로부터 아래로는 가지나 뿌리에 이르기까지 모두가 형세를 얻어야 하며 자세히 관찰해서 똑똑히 그 특색을 파악해야 한다. 꽃의 생김새는 고와야 하고 채색의 방식은 다양하지만, 그것을 생동하도록 그려내야 한다. 연지나 호분 따위의 물감을 써서, 각기 그 실태를 살리는 것이 상책이다. 만개한 것과 반개의 것, 정면의 것과

畫法源流 草蟲

시경(詩經)에 나타난 옛 시인들의 비(比)와 흥(興)을 보건대, 혼히 조수와 초목을 자료로 썼으며, 아주 작은 풀벌레도 시인들의 것에 기탁하였다. 대저 이같이 풀벌레도 시인들에 의해 채택되었다면, 그것을 그리는 일도 소홀히는 못할 것 아닌가. 당송(唐宋) 시대를 상고컨대, 화초를 잘 그리는 사람치고 새와

벌레를 잘 그리지 못하는 사람은 없었다. 따라서 풀벌레의 그림만을 따로 떼어서 본말(本末)의 계통을 세우지는 못하거니와, 풀벌레만을 잘 그려서 저명했던 사람이 아주 없는 것은 아니다. 진(陳)에 고야왕(顧野王)이 있었고, 이연지(李延之)·승거녕(僧居寧)이 있었는데, 이들은 다 이 방면의 전문가로서 저명했던 사람들이다. 또 구경여(丘慶餘)·서희(徐熙)·조창(趙昌)·갈수창(葛守昌)·조문숙(趙文淑)·승각심(僧覺心)과 금(金)의 이한경(李漢卿), 명(明)의 손륭(孫隆)·왕건(王乾)·육원후(陸元厚)·한방(韓方)·주선(朱先) 등은 다 화초를 잘 그리는 동시에 풀벌레도 잘 그린 사람들이다. 꽃에 그려 넣는 것으로는 풀벌레 밖에도 벌과 나비가 있어서, 대대 이를 잘 그리는 명수들이 끊이지 않았다. 당의 등왕원영(滕王元嬰)은 나비를 잘 그렸고, 등창우(滕昌祐)·서숭사(徐崇嗣)·진우량(秦友諒)·사방현(謝邦顯)은 벌과 나비를 잘 그렸다. 그리고 유영년(劉永年)·조숙나(趙叔儺)·양휘(楊暉)는 고기를 잘 그렸다. 고기가 물속을 헤엄쳐 다니든가, 또는 수면에 떠올라 입을 빠끔히 벌리고 있는 모양을 마름꽃이나 마름풀 사이에 그려 넣을 때는, 이것 역시 풀벌레나 벌, 나비 따위가 봄꽃이나 가을풀의 정취를 돕는 것에 못지않은 효과를 낼 수 있다. 그러므로 풀벌레 다음으로 고기에도 언급하겠다.

原文

古詩人比興。多取鳥獸草木。而草蟲之微細。亦加寓意焉。夫草蟲旣爲詩人所取。畫可忽乎。考之唐宋。凡工花卉。未有不善翎毛以及草蟲。雖不能另譜源流。然亦有著名獨善者。陳有顧野王。五代有唐垓。宋有郭元方。僧居寧。是皆以專工著名者。至若丘慶餘。徐熙。趙昌。葛守昌。韓祐。倪濤。孔去非。曾達臣。趙文淑。僧覺心。金之李漢卿。明之孫隆。王乾。陸元厚。韓方。朱先。俱爲花卉中兼善名手。草蟲之外。更有蜂蝶。代有名流。唐滕王嬰善蛺蝶。劉永年善蟲魚。秦友諒。謝邦顯善蜂蝶。趙克夐。滕昌祐。趙叔儺。徐崇嗣。楊暉。更善魚。有涵泳唼喁之態。綴于蘋花荇葉間。亦不讓草蟲蜂蝶之有俾于春花秋卉矣。故附及之。

〔註〕
◇古詩人──詩經에 수록된 詩篇의 작자들. ◇比興──詩의 六義 중의 두 가지. 比는 비유요, 興은 主文과 관계 없는 자연현상을 끌어다가 미리 흥을 일으키는 수법. ◇顧野王──字를 希馮이라 하고, 吳人. 梁의 中領軍이 되고, 뒤에 陳에 들어가 黃門侍郞·光祿卿이 되었다. 草蟲을 잘 그렸다. 玉篇·輿地圖·符瑞圖·顧氏譜·分野樞要·續洞冥記·元象集과 文集이 있다. ◇唐垓──五代 사람. 野禽·水族·鳥蟲·草木을 다 잘 그렸다. ◇郭元方──자는 子正이요, 宋의 開封人. ◇李延之──宋人. 벼슬이 右班殿直에 이르고, 草蟲을 잘 그렸다. ◇僧居寧──송의 毗陵 사람. 醉後에 즐겨 그림을 그렸고, 수묵의 초충에 묘기를 보였다. ◇葛守昌──송의 京師人. 花竹·翎毛를 잘 그리고 草蟲·蔬菓도 겸했다. ◇韓祐──송의 石城 사람. 畫院祇侯 벼슬을 했다. ◇倪濤──자를 巨濟라 하고, 송의 永嘉人. 進士科에 급제하여 左司員外郞을 거쳐 都司가 되었다. 시와 문에 능했다. 直言으로 쫓겨나 죽었다. 江西人. ◇孔去非──송의 汝州 사람. 초충·蟻蝶·蜂蟬·竹雀을 잘 그렸다. ◇曾達臣──호를 愚居士라 하고, 吳中人. 초충을 잘 그렸다. ◇趙文淑──자를 端容이라 하고, 吳中의 文彥可의 딸이며, 高士 趙靈均의 아내였다. 奇花異卉·小蟲怪石을 잘 그려, 徐熙도 이보다 낫지는 못하다는 말을 들었다. 또 蒼松怪石에 이르러서는 자못 老勁했다. 일찌기 湘君搗素·惜花美人의 그림을 그린 적이 있다. 명성이 지극히 높은 대신 僞作이 많다. 明末淸初 사람이니, 본문에서

송이라 한 것은 잘못이다.

의 嘉州 夾江 사람. 산수와, 초충을 잘 그려서, 心草蟲이라는 말까지 들었다. 시도 잘 했으며, 한 점의 僧氣도 없는 것이 특색이다. ◇孫隆——자를 從吉이라 하고, 金의 東平 사람. 초충을 잘 그렸다. ◇李漢卿——金의 東平 사람. 초충을 잘 그렸다.

——자를 天順中에 新安知府가 되었다. 毘陵人으로 開國忠愍侯의 손자다. 매화는 王冕의 필법을 얻고, 초충은 서희의 逸趣를 얻어 스스로 일가를 이루었다. ◇王乾——자를 一淸이라 하고、藏春·天峰이라는 호를 썼다.

명의 臨海 사람. 禽魚花卉를 잘 그렸다. ◇陸元厚——명代 사람. 자를 中直이라 하고,

초충을 잘 그렸다. ◇韓方——명代 사람. 매죽·초충을 잘 그렸고, 鶴仙이라 호했다. ◇歸德衛指揮 벼슬을 하고,

렸다. ◇朱先——자를 允先이라 하고, 명의 武進 사람. 초충을 잘 그렸다. ◇滕王嬰——滕王元嬰은 唐高祖의 二十二子. 貞觀中에 金州刺史가 되고, 武后 때에 開府儀同三司·梁州都督을 지내고, 司徒의 贈職을 받았다. ◇秦友諒——송의

毘陵 사람. 草蟲·花卉·蟬蝶을 잘 그렸다. 蜂蝶을 잘 그렸다. ◇ 著色이 輕妙했다. ◇

謝邦顯——單邦顯의 誤字인 것 같다. 林木山水는 스승보다 못했어도 花卉蜂蟬은

趙伯駒에게 배웠는데, 勇力이 있었다. 單의 音은 선. ◇劉永年——자를 君錫이라

하고, 송의 彭城 사람. 仁宗 때에 崇信軍節度使가 되었다. 鳥獸

·蟲魚를 잘 그리고, 道釋人物에 특기가 있었다. 시문에 능하고 謚號를 莊恪이라 한다. ◇趙克夐

병법에도 통달했으며,

◇袁義——後唐의 河南 登封 사람. 고기를 잘 그렸다.

——송의 宗室로, 右武衛大將軍·漳州團練使의 贈職을 받고, 高密侯에

잘 그렸다. 죽은 후에 保康軍節度使·漳州團練使가 되었다. ◇游魚를

追封되었다. ◇趙叔儺——송의 종실로, 濮州防禦使였다. 禽魚를 잘 그려 자못 詩意에 契合되었다. 죽은 후에 少師를 追贈받았다.

◇楊暉——南唐의 江南人.

잠겨 헤엄치는 것. ◇唉喁——고기가 입을 수면에 내고 뜨는

것. ◇俾——襌로 하는 것이 좋다.

畫草蟲法

풀벌레를 그리려면, 그 날고 번뜩이고 울고 뛰는 상태가 살려져야 한다. 날고 있는 것은 날개가 꺾인 듯이 보인다. 그리고 우는 것은 날개를 펄럭여 있는 것은 날개가 펼쳐져 있고、번뜩이고 있는 다리를 문질러 울음소리가 들리는 듯해야 하고、날뛰고 있는 벌레는 몸을 뽑고 발을 제겨딛어서 획획 뛰고 있는 것처럼 만든다. 벌과 나비에게는 반드시 대소 네 개의 날개가 있고 풀벌레에는 혼히 장단 여섯 개의 다리가 있다. 나비의 날개의 형태와 빛깔은 여러가지가 있으나, 호분(胡粉)과 먹과 황(黃)의 三色을 정식의 것으로 친다. 형태와 빛깔의 변화는 다양하므로 일일이 거론할 수 없다. 검은 나비는 날개가 크고 뒤에는 긴 꼬리가 나 있다. 봄꽃에 그려 넣는 나비는 날개가 부드럽고 배는 크며 뒤의 꼬리는 살쩌 있어야 한다. 이것은 처음으로 변화해서 나비가 되었기 때문이다. 가을꽃에 그려 넣는 것은, 날개는 억세고 배는 야위었으며 꼬리는 긴 쪽이 어울린다. 이것은 장차 늙으려 하고 있는 나비인 까닭이다. 나비에는 눈도 있고 부리도 있고 두 개의 수염도 있다. 그 부리는 날 때엔 구부러져서 원형이 되고、멈출 적에는 길게 뻗어서 꽃에 들어가 꽃술을 빤다. 풀벌레의 형태는 대소장단(大小長短) 여러가지가 있으나, 그 빛깔도 때에 따라 변화하게 마련이다. 초목이 무성할 때에는 벌레의 빛깔도 완전한 녹색이지만, 초목 잎이 누렇게 물들어 떨어지는 때가 되면 벌레의 빛깔도 점차 칙칙해진다. 벌·나비·풀벌레 따위는 화면을 살리기 위해 그려 넣는 것에 지나지 않으나, 그 계절을 자세히 고려해서 적절한 것을 그려 넣어야 한다.

畵草蟲。須要得其飛翻鳴躍之狀。飛者翅展。翻者翅折。鳴者如振羽切股。有喓喓之聲。躍者如挺身翹足。有趯趯之狀。蜂蝶必大小四翅。草蟲多長短六足。蝶翅形色不一。以粉墨黃三色爲正。形色變化多端。未可言盡。黑蝶則翅大而後拖長尾。安于春花者。宜翅柔肚大後翅尾肥。以初變故也。安于秋花者。宜翅勁肚瘦而翅尾長。以其將老故也。有目。有嘴。有雙鬚。其嘴。飛則捲而成圈。止者卽伸長入花吸心。草蟲之形。雖大小長短不同。然其色亦因時變。草木茂盛。則色全綠。草蟲黃落。色亦漸蒼。雖屬點綴。亦在乎審察其時安頓之也。

〔註〕
◇喓喓——詩經에 喓喓草蟲이라는 句가 있다。벌레의 울음소리。
◇趯趯——뛰는 모양。趯趯阜螽이라고 詩經에 나온다。◇雙鬚——두 개의 수염。즉、나비의 觸角이다。◇拳——구부리는 것。
◇點綴——그림의 주제가 아니라 補助的인 것으로서 그려 넣는 것.

畵草蟲訣

풀벌레와 새는 그 그리는 법이 다르다。풀벌레는 대개 점찍어서 그리고、새는 흔히 쌍선으로 그린다。옛날에 등창우(滕昌祐)는 사생하여 정세(精細)를 다했으나、꽃이나 과일은 물감을 써서 그리고 매미나 나비는 먹만으로 그렸다。또 구경여(丘慶餘)는 꽃을 그릴 때는 채색을 쓰고 먹으로 풀벌레를 그리되 점찍어서 혹백을 십분 나타냈다。형상이 잘 닮아서 핍진(逼眞)한 것은、고인에게 이 법식이 있은 탓이다。다음에 풀벌레를 잘 그린 화가로는、조창(趙昌)과 곽수창(郭守昌)이 있다。이들이 그린 것을 보면、날뛰고 있는 형세가 살아 있는 듯하고、채색을 칠해 교묘히 점획(點畵)하고 자세히 그 모양을 그리고 있으며、정신이 먼

畵蛺蝶訣

모든 것은 다 머리를 먼저 그리지만、나비의 경우만은 날개를 앞서 그린다。날개는 나비에서 가장 중요한 부분이며、그 전체와 풍채가 여기에 나타나 보이지 않고、날개를 세워 멈추었을 때면 비로소 그 전신이 드러난다。나비의 머리에는 두 개의 수염이 있고、부리는 이 두 개의 수염 사이에 있다。꽃에 앉아서 향기를 빨 때에는 부리가 길게 뻗고、훨훨 날아다닐 적이면 날개는 위로 향해 구부려져 둥글게 된다。아침이 돼서 날아다닐 때에는 날개는 밑을 향해 드리워 있다。밤이 되어 잘 때면 날개는 위로 향해 있다。꽃밭에 드나들면서 아리따운 모습으로 훨훨 날아서 운치를 돋구는 것이

草蟲與翎毛。其法各別。草蟲多點染。花果寫丹靑。蟬蝶寫以墨。更有丘慶餘。寫生盡曲折。翎毛重鉤勒。當年滕昌祐。寫草蟲。點染分黑白。形似得其眞。古人有是格。後之善草蟲。相繼有趙昌郭。守昌飛躍勢若生。設色工點畵。微細得其形。神先筆下得。豈獨滕王嬰。擅名工蛺蝶。

〔畫〕
◇畫曲折——자세히 그려냄。曲折은 상세한 사정。◇趙郭——趙가 趙昌임은 原註 그대로。郭을 原註에서는 守昌이라고 했는 바、郭守昌이라는 畵家는 佩文齋書畵譜・畵史彙傳에 보이지 않는 다。守昌이라는 註는 잘못이며、宋의 郭元方、字를 子正이라 하는 그 사람일 가능성이 크다。

저 붓끝에 나타나 있어 보인다。당의 등왕원영(滕王元嬰)만이 나비를 잘 그렸다고는 할 수 없다。

나비다. 그러므로 꽃이 있는 곳에는 반드시 나비가 있어야 한다.
나비가 있으므로 해서 꽃은 더욱 그 아름다움을 빛내게 된다. 미
인 곁에 항상 시녀가 따르는 것과 같다.

原文 凡物先畵首。畵蝶翅爲先。翅得蝶之要。全體神采兼。翅飛身半露。翅
立身始全。蝶首有雙鬚。嘴在雙鬚間。探香嘴則舒。飛翻嘴連拳。朝飛
翅向上。夜宿翅倒懸。出入花叢裏。半致自翩翩。有花須有蝶。花色愈
增姸。渾如美人旁。追隨有侍女。

〔註〕 ◇神采——정신과 풍채。◇連拳——구부러지는 것。◇手致——아
리따운 모습。◇雙鬚——나이 젊은 侍女。

畵百蟲訣

고인도 호랑이를 그리다가 개 비슷한 것이 되고、고니를 그린
다는 것이 따오기를 그리는 결과가 된 일이 있다。그런데 이제
그려 놓은 풀벌레를 바라보건대、형상과 정신이 다 충분히 표현되
어 핍진(逼眞) 함을 느끼게 한다。걷는 것은 형세가 저쪽으로 가
고 있는 듯하고、나는 것은 그 무엇을 쫓고 있는
듯하고、막고 있는 것은 팔을 들어 버티는 것 같고、우는 것은 그
리를 내느냐라고 배를 헐떡이고 있는 것 같고、뛰는 것은 그 다리를
움직이는 듯하고、돌아보는 것은 그 시선을 이쪽으로 쏟고 있는
것 같다。이것으로 미루어 보건대、조화의 영묘한 힘도 신속한 화
가의 붓끝을 못 따르는 것만 같다。

原文 古人畵虎鵠。尚類狗與鶩。今看畵羽蟲。形意兩俱足。飛
者翻若逐。拒者如擧臂。鳴者如動腹。躍者趣其股。顧者注其目。乃知
造化靈。未抵毫端速。梅聖兪觀居寧畵草蟲詩。

〔註〕 ◇古人畵虎鵠 尚類狗與鶩——古人이 호랑이를 그리다가 개를 그
리고、고니를 그리다가 따오기를 그렸다는 것。후한의 伏波將軍
馬援이 조카 嚴과 敦을 훈계하여 「龍伯高는 敦厚周愼하니、나
는 너희들이 이를 본받았으면 한다。그리고 杜季良은 豪俠하여
義를 좋아하는데、나는 너희가 이를 본받지 말기를 바란다。伯
高를 배우다가 실패해도 오히려 謹敕한 人士가 되리니、소위 고
니를 새기다가 이루지 못해도 따오기를 닮는다는 그것일 수 있
다。그러나 季良을 배우다가 실패할 때는 天下의 輕薄한 무리가
되리니、이는 소위 호랑이를 그리다가 이루지 못하면 도리어 개
를 닮는다는 事例에 해당한다」고 했다。◇毫端——붓끝。◇梅聖
兪

畵螳螂訣

사마귀는 작은 벌레이긴 하지만, 이를 그리려면 위엄이 있도록
배려해야 한다。그것이 무엇을 움키는 모양을 그릴 때에는、얼굴
보기에 호랑이 같아서 두 눈동자의 기세는 삼킬 듯하고 그 모양
은 매우 탐욕스럽다。그러므로 옛날에、살벌한 기분이 금슬(琴
瑟) 소리 새에 나타난 것이었다。

原文 螳螂雖小物。畵此宜威嚴。狀其攫物時。望之如虎焉、雙眸勢欲呑。
形極貪饞。所以殺伐聲。形諸琴瑟間。

〔註〕 ◇雙眸——두 눈동자。◇殺伐聲形諸琴瑟間——살벌한 소리가 금
슬의 줄에서 나왔다는 것。이는 후한의 蔡邕의 고사에서 나왔다。
어떤 사람이 거문고를 뜯는데 마침 사마귀가 매미를 향해 접근
하는 것을 보았다。이때、그 거문고 소리를 들은 蔡邕은 살벌한
소리라고 평했다는 것。

愈──宋의 梅堯臣이니、자를 聖兪라 하고、사안으로써 이름을 떨쳤다。벼슬은 都官員外郞에 이르고、宛陵集 六十卷、附錄 一卷이 있다。이 詩는 梅聖兪가 僧居寧의 草蟲畵를 보고 읊은 것인바、여기서는 그를 취해 畵訣로 삼은 것이다。초충은 생동해야 한다는 것이 그 취지다。

畵 魚 訣

고기를 그리는 데는、생기가 있어서 활발하게 그 물 속에서 놀고 있는 모습이 그려져야 한다。그림자를 보고는 놀라서 도망치는 듯하고、수면에 떠올라 입을 빠끔히 움직이고 있을 때는 마음을 턱 놓고 있는 듯하고、마름풀 사이를 떴다 잠겼다 하면서 맑은 물에서 마음대로 노니는 정경이 나타나야 한다。유연히 생을 즐겨、고기도 실은 사람과 같은 심정을 지니고 있는、그 정신을 그리지 못하고 공연히 형태만을 닮게 만들어 놓는다면 시내에서 노니는 고기를 그렸을 경우라도 도마에 오른 죽은 고기와 다를 것이 없을 것이다。

原文 畵魚須活潑。得其游泳像。見影如欲驚。噞喁意閑放。淨沈荇藻間。清流恣蕩漾。悠然羨其樂。與人同意況。若不得其神。只徒肖其狀。雖寫溪澗中。不異礄俎上。

〔註〕◇閑放──悠然히 마음을 놓고 있는 것。◇羨其樂──그 즐거움이 남음이 있음。樂은 부러워하는 것이 아니라、남는 뜻。◇意況──의식의 상황。氣分。◇蕩漾──물결을 따라 노니는 모양。◇礄俎──도마。

草本各花頭起手式

草本各花頭起手式
草本의 各種의 꽃을 처음
그리는 방식。

四瓣五瓣花頭
네 개의 꽃잎으로 된 꽃
과 다섯 개의 꽃잎으로
된 꽃。

虞美人花
양귀비 꽃의 일종。

金鳳花
봉선화

秋海棠

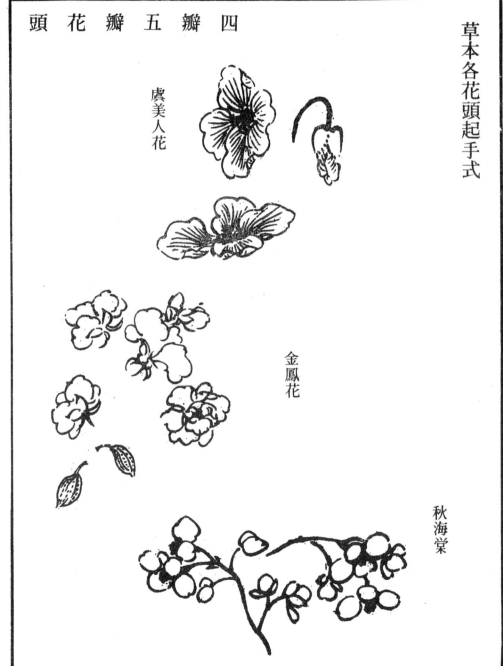

頭花瓣五瓣四

虞美人花

金鳳花

秋海棠

692

秋
葵
닥
풀

秋
葵

693　草蟲花卉譜

水
仙

水仙

694

五瓣六瓣長蒂花頭
五瓣과　六瓣의　꼭지가
진꽃

頭 花 蒂 長 瓣 六 瓣 五

百合

玉簪

萱花
원추리꽃。

山丹

剪羅
仙翁花

玉簪

萱花

山丹

剪羅

696

缺亞多瓣大花頭

톱니 모양의 꽃잎이 많은 큰 꽃.

芍
藥

頭 花 大 瓣 多 亜 缺

芍
藥

蜀葵
접시꽃

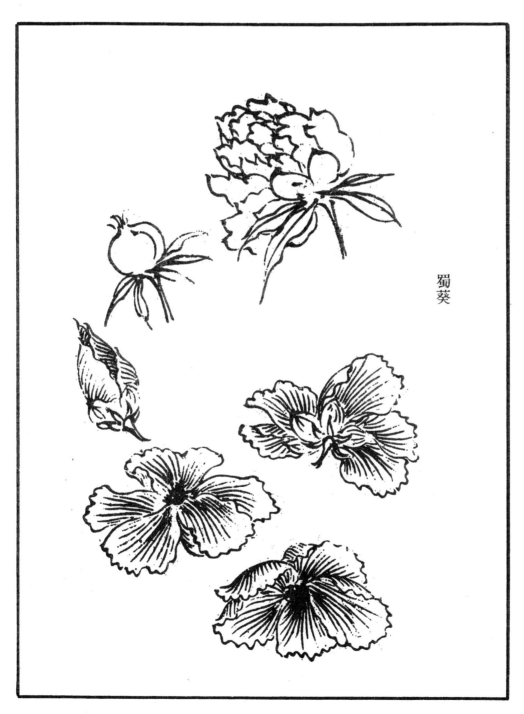

蜀葵

698

罌　　　　　芙
粟　　　　　蓉
양
귀
비

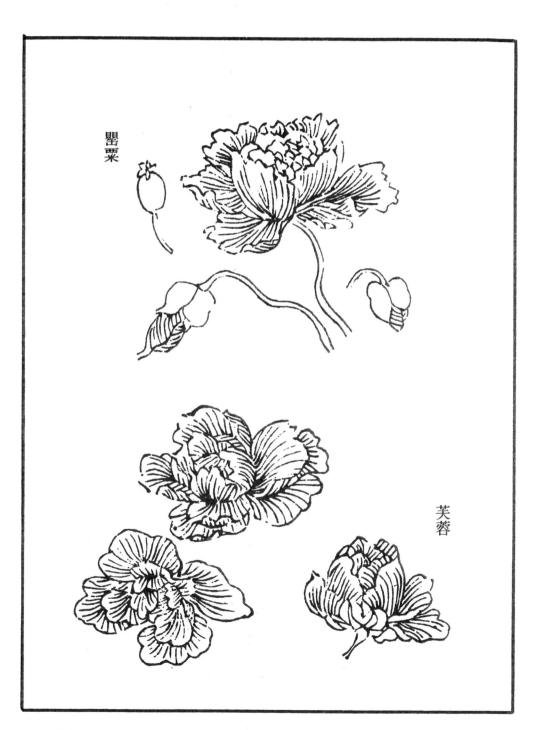

罌粟

芙蓉

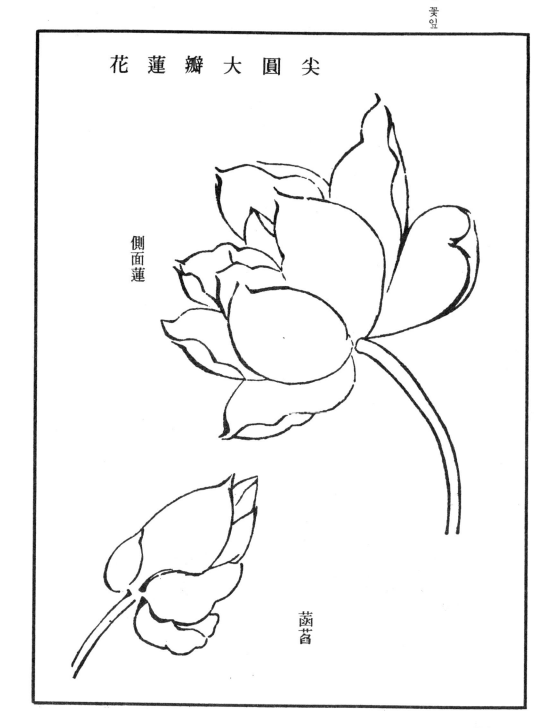

尖圓大瓣蓮花
뾰족하고 둥근 큰 꽃잎
의 연꽃.

側面의 蓮

菡萏
연꽃 또는 부용꽃.

花蓮瓣大圓尖

側面蓮

菡萏

正面의 蓮

장차 피려고 하는 연꽃

正面蓮

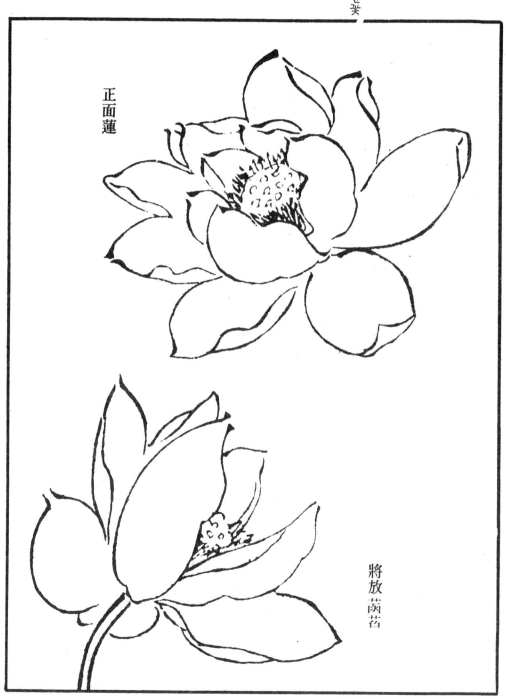

將放
菡萏

701　草蟲花卉譜

頭花形異種各

蝴蝶花

牽牛花

繡毬花 木本

石竹花

紫藤花　木本

僧鞋菊

金盞花

魚兒牡丹

西番菊

草本各花葉起手式
草木의 여러 꽃의 잎을
그리는 방식.

各種尖葉
끝이 뾰족한 각종 잎.

山丹
百合

葉尖種各

草本各花葉起手式

山丹

百合

705　草蟲花卉譜

雞冠

金鳳

各種團葉
각종의 둥근 잎.

蜀葵
접시꽃

秋海棠

玉簪

葉團種各

蜀葵

秋海棠

玉簪

葉　岐　種　各

秋
葵

僧鞋
菊

芙
蓉

芙蓉

各種長葉
각종의 긴 잎

萱草
원추리

蝴蝶花

Inside the figure: 葉 長 種 各

萱草

蝴蝶花

水
仙

葉 亞 種 各

芍
藥

虞美人
罌 粟
양귀비

罌粟

虞美人

各種圓葉
각종의 둥근 잎

將放荷
장차 피려고 하는 연잎

反面正掩荷
일부가 접혀진 뒷면의
연잎.

葉 圓 種 各

將放荷

反面正掩荷

714

正面捲荷
표면이 약간 보이는 뒷면의 잎.

未放荷
아직 피지 않은 연잎.

荷葉須具反正掩捲之形
方不圓板
연잎을 그리려면、反面・正面・掩葉・捲葉의 네 형태의 잎을 구비해야 한다. 이래야 비로소 각 종의 변화있는 생태가나 타난다.

正面捲荷

荷葉須
具反正
掩捲之
形方不
圓板

未放荷

草本各花梗起手式
草本 各花의 가지를 처음 그리는 법.

二枝交加
두 가지가, 포개진 것.

此三枝宜于單莖諸花
旁生小枝作生葉處
이 세 가지는, 한 개가 달리는 여러가지 꽃에 어울린다。옆에서 나온 가지는 잎이 나오는 곳이다。

下垂枝
밑으로 드리운 가지。

草本各花梗起手式

二枝交加

此三枝宜于
單莖諸花旁
生小枝作生
葉處

下垂枝

716

三枝倒垂
세 가지가 거꾸로 드리
워 있다。

上仰枝
위로 향해 뻗은 가지

三枝穿挿
세 가지의 배합。

此二枝展長 可作芙蓉
이 두 가지는、 길게 뻗
칠 때면 芙蓉의 가지로
해도 된다

三枝倒垂

此二枝展長
可作芙蓉

三枝穿挿

上仰枝

芍藥의 根枝
작약의 뿌리.

三枝交加
세 가지의 접쳐진 것.
이 가지는, 길게 뻗치는
경우 蜀葵나 秋葵나 罌
粟의 가지로 해도 된다.

芍藥根枝

三枝交加
此枝展長可
作蜀葵秋葵
罌粟枝

718

紅蓼枝節

根下點綴苔草式
뿌리께에 덧붙여 그리
는 이끼나 풀을 그리는
방식.

枯草根
시든 풀의 밑둥.

遮根茂草
밑둥을 덮는 무성한 풀.

根下點綴苔草式

枯草根

遮根茂草

霜後衰草
서리가 쳐서 시든 풀.

初生嫩草
봄에 처음 나온 연한 풀。

뿌리 께에 덧붙여 그리
는 작은 풀은 봄에는
햇풀、여름에는 무성한
꽃、가을에는 쇠한 풀,
겨울에는 시든 풀을 구
별해 사용해야 한다。꽃
의 四時와 맞는 것이 제
일이다。

爬根細草
뿌리 께에 엉켜서 나온
가는 풀.

根下點綴小草須
分別春嫩夏茂秋
衰冬枯合乎花之
四時爲妙

霜後衰草

初生嫩草

爬根細草

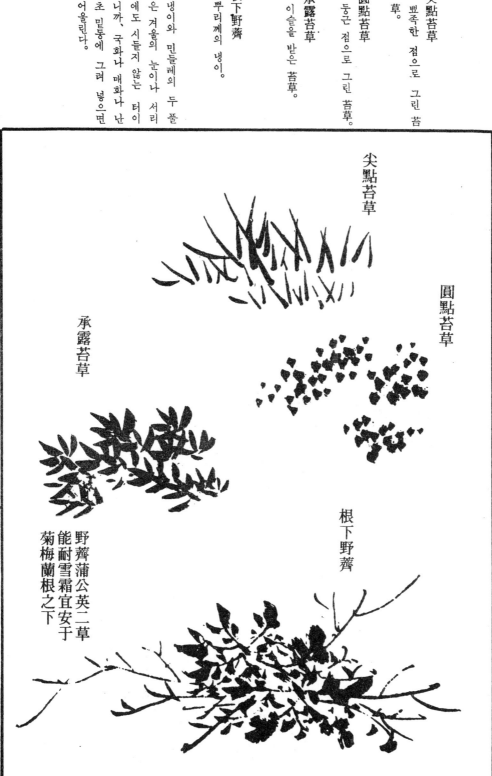

尖點苔草
뾰족한 점으로 그린 苔草。

圓點苔草
둥근 점으로 그린 苔草。

承露苔草
이슬을 받은 苔草。

根下野薺
뿌리께의 냉이。

냉이와 민들레의 두 풀은 겨울의 눈이나 서리에도 시들지 않는 터이니까, 국화나 매화나 난초 밑둥에 그려 넣으면 어울린다.

尖點苔草

圓點苔草

承露苔草

根下野薺

野薺蒲公英二草
能耐雪霜宜安于
菊梅蘭根之下

攢三聚五苔
크고작은 몇무더기의 적
어 그린 이끼풀.

下垂細草
아래로 드리운 細草.

上仰細草
위로 향해 뻗은 細草.

根下蒲公英
뿌리께에 그린 민들레.

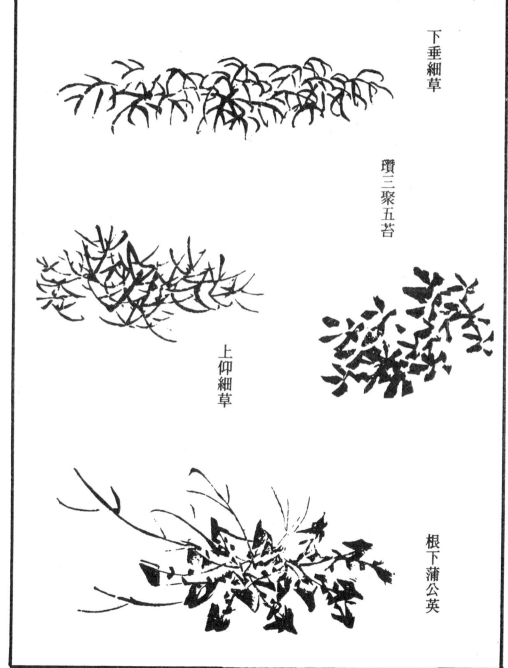

下垂細草

攢三聚五苔

上仰細草

根下蒲公英

草蟲點綴式 一 蛺蝶
초충을 적어 그리는 식
첫째─나비

側面平飛
평평히 날고 있는 나비
이 側面.

反面

正面

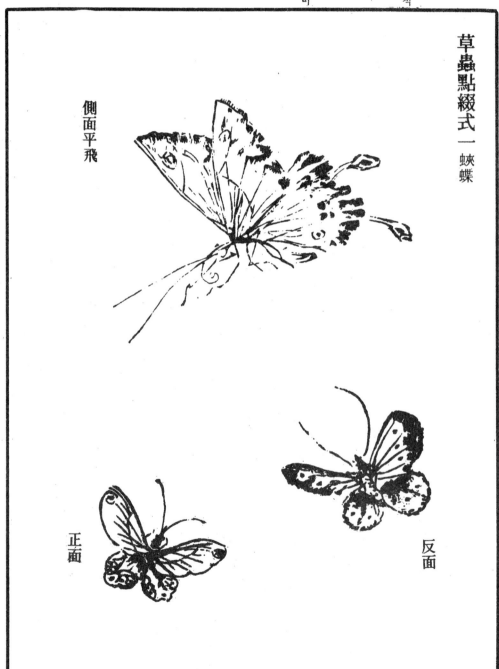

草蟲點綴式 一 蛺蝶

側面平飛

反面

正面

724

草蟲點綴式二 蜂蛾蟬

採花蜂

細腰峰

青蜂

銕蜂

飛蛾
날고 있는 나방이

双蛾
두 마리의 나방이

正面墜枝蟬
드리운 가지에 앉은 正
面의 매미.

反面抱枝蟬
잔 가지에 앉은 反面의
매미.

雙蛾

飛蛾

反面抱枝蟬

正面墜枝蟬

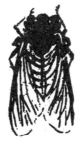

726

草蟲點綴式三

蜻蜓 蚱蜢 蟋蟀

초충을 찍어그린 식—잠
자리、 뱃항이、 귀뚜라미

正飛蜻蜓
나는 正面의 잠자리。

蟋蟀
귀뚜라미

飛蜓
날고 있는 잠자리

側飛蜻蜓
나는 側面의 잠자리。

草蟲點綴式三 蜻蜓 蚱蜢 蟋蟀

正飛蜻蜓

飛蜓

蟋蟀

側飛蜻蜓

下飛蚱蜢
아래로 나는 베짱이.

草上蚱蜢
풀 위에 앉은 베짱이.

螽斯
메뚜기

豆娘

728

草蟲點綴式四

蟎蚱　絡緯　螳螂　牽牛
蟎蚱、큰귀뚜라미、사마
귀、하늘소。

蟎蚱
여치

叫蟎蚱
울고 있는 여치

絡緯
귀뚜라미

草蟲點綴式四　蟎蚱　絡緯　螳螂　牽牛

蟎蚱

絡緯

叫蟎蚱

螳螂
사마귀

牽牛
하늘소

벌레를 움키는 사마귀

下行牽牛
아래로 향해 걷고 있는
하늘소.

730

易元吉의 그림을 모방
함。 邵康節의 詩。

要與牡丹爲近侍　鉛華不
御學梅粧

작약꽃는 牡丹과 비슷하
면서도 담담한 미를 지
니고 있다는 뜻。 鉛華不
御란 化粧을 안한다는
말이다。 이 말은 曹植
의 賦에 芳澤無加　鉛
華不御라 한 데서 나왔
고、 또 唐의 현종도 楊貴
妃의 畫像에 鉛華不御得
天眞이라 題한 바 있다。
梅粧이란 매화같이 청초
함을 이르는 말이다。 宋
의 邵雍은 字를 堯夫라
하고、 역리에 밝은 대학
자였다。 죽은 다음에 康
節先生이라는 諡號를 받
았다。 그 白芍藥詩는 이
렇다。「阿姨天上舞霓裳
姊妹庭前剪雪霜　曾與牡
丹爲近侍　鉛華不御學新
粧」結句의 梅가 原詩에
서는 新으로 되어 있다。

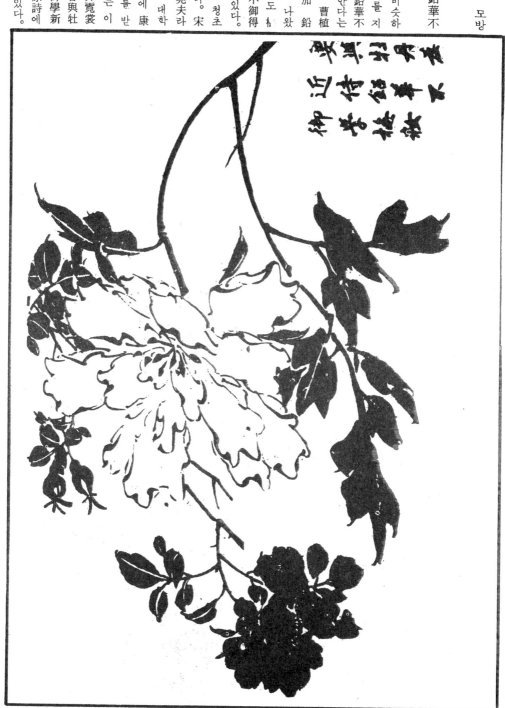

蜜 萱

徐崇矩의 그림을 모사
함。沈雄의 詞句를 땀.

開將益母綠同酣 只爲此
花名字是宜男

蜜萱은、萱草니、원추리
를 이름이다。이 풀은
一名 宜男草라고도 하는
바、임신한 부인이 이
풀을 차고 있으면 남아
를 낳는다는 말이 있다。

益母는 익모초니、産前
産後에 먹는 약이다。익
모초와 마찬가지로 아주
푸른데、이것은 이 꽃의
이름이 宜男이기 때문이
라는 것。즉、益母와 宜
男의 글자뜻을 연결시켜
생각한 것。沈雄은 淸의
吳江 사람。자를 偶僧이
라 하며 古今詞話、柳塘
詩 등의 著書가 있다.

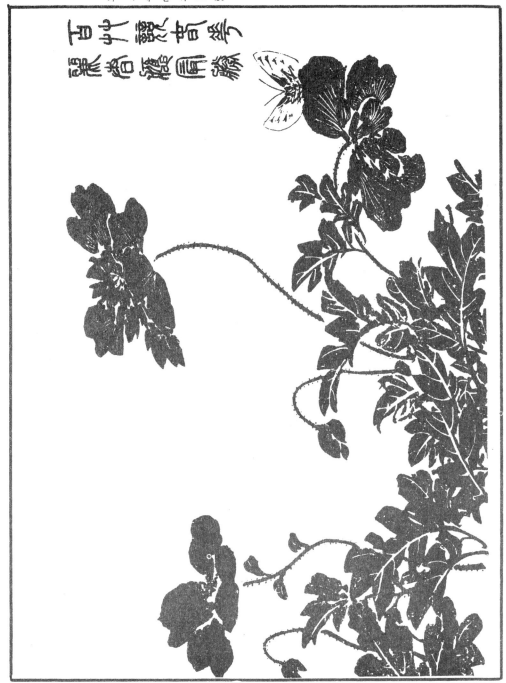

罌 粟

一名 麗春。 錢舜擧의 그 림을 모사。 杜甫의 詩。

百艸競春華 麗春應最勝

麗春은 鶯粟이라고도 쓰 며 鴉片의 原料인 양귀 비다。麗春이라고도 한 다。여러 화초가 봄에 꽃피어 美를 다투지만, 양귀비가 제일일 것이라 는 듯。

金絲荷葉

呂紀의 그림을 모사함。
王安節의 詩。

葉圓排虎耳 花弱折蜂腰
金絲荷葉은 虎耳草의 형
용이니 虎耳草는 우리이
름으로 「범의귀」라한다。
잎은 둥글어서 호랑이의
귀를 배열한 것 같고 꽃
은 纖弱해서 벌의 허리
가 꺾인 것 같다는 것。

僧鞋菊

일명 鴛鴦菊、일명 鸚鵡
菊。王盤의 그림을 모방
함。王宏草의 詞 調子
는 菩薩蠻을 씀

黃華開後霜風蕭 籬邊又
見僧鞋菊 度履向柴桑訊
將慧遠量 同爲白社 客
染得青蓮色 一隻護西歸

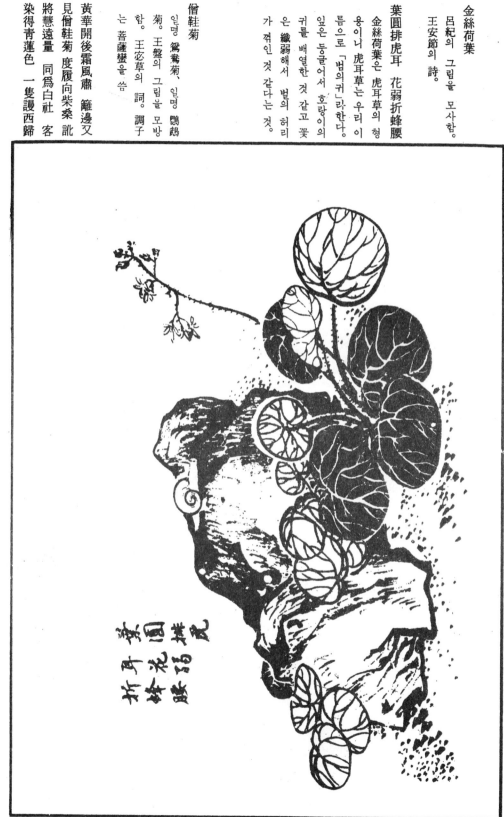

734

僧鞋菊은 우리말로 「바꽃」이라 하며, 꽃 모양이 중의 신 같다 해서·이런 이름이 붙었다. 그래서 중의 신에 관한 고사를 써서 이 詞를 지었다. 黃華는 국화요, 紫桑은 도연명이 살던 縣名. 慧遠은 晋의 高僧으로, 白蓮社를 결성하여 명사들과 교제가 깊었고 특히 도연명과도 가까왔다. 量은 緇과 통용되어 신 두 짝을 이름이다. 一隻西歸는 達磨大師의 유명한 고사를 쓴 것. 雙兔는 신이다. 王喬는 神術이 있었는데, 항상 삭망마다 시골로부터 입조했으나 車騎가 안 보였다. 太史가 이를 물었더니, 雙兔가 있어서 東南으로부터 날아온다고 하므로, 한번은 그물을 치고 기다렸던바 신 한짝을 얻었을 뿐이었다고 한다.

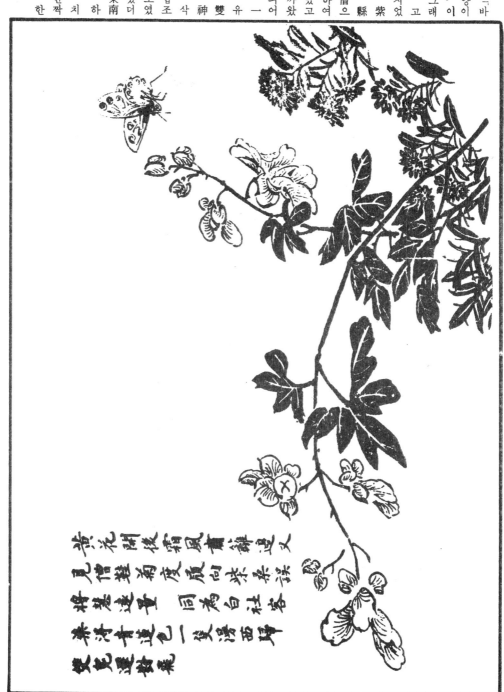

秋葵

秋風似學金丹術 戱把硫
黃製酒杯

秋葵는 닥풀이다. 金丹이란 金石을 달여서 만든 것으로, 이것을 먹으면 신선이 되어 長生不死한다는 약이다. 金丹術이란 곧 仙術이다. 닥꽃은 黃色이므로 이것을 硫黃으로 만든 술잔 같다고 보고, 秋風도 仙術을 배울 욕심이 있어서 이것을 만든 것 같다고 했다.

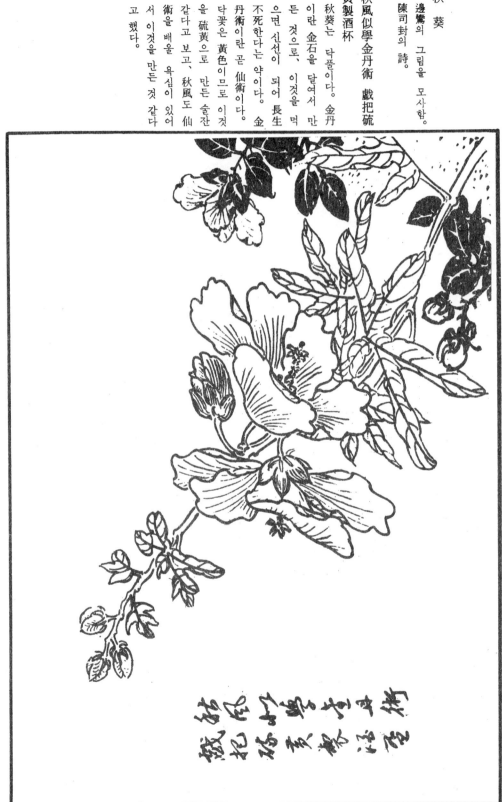

736

菱花

劉永年의 그림을 모사함. 陸罩의 詩.

菱花는 마름풀의 꽃. 目錄에 菱花라 되어 있지만, 여기에 그려진 것은 荇菜라고 한다. 중국서는 菱과 荇이 구분되는 모양이나, 우리 말에서는 두 字를 다 「마름」이라고 訓하고 있어서 풀이 어떻게 다른지 자세치 않다. 原本에는 이 題詠이 없는 바, 一本에 의거해 이를 보충했다.

轉葉任香風　舒花影流日

잎은 바람에 불려서 흔들리고 꽃은 저녁 해빛을 받고 있다는 뜻. 陸罩는 梁人으로, 罩의 아들이었다. 本傳은 梁書 卷二十六 陸杲傳에 附記되어 있다.

轉葉任香風　舒花影流日

鳳仙

林良의 그림을 모사함.
楊誠齋의 詩.

細看金鳳出花叢 費盡司
花染作工 雪白色邊分彩
色 更饒深淺四邊紅

鳳仙花는 金鳳花라 하기
도 한다. 꽃의 생긴 모
양이 飛鳳과 같고, 頭翅
尾足이 다 구비된 듯하
기에 그런 이름이 붙었
다는 말도 있다. 詩에
서 金鳳이라 한 것은, 鳳
仙의 뜻이 아니라 文字
그대로 金의 봉황새를 가
리킨다고 보는 것이 좋
다. 司花는 꽃을 관장하
는 신이다. 染作工은 꽃
을 물들여 채색하는 기
술. 이 詩는 봉선화의 아
름다운 색채를 노래한 것
이다.

鷄冠

徐崇嗣의 그림을 모사함。鄭鄭의 詩。

一枝濃艶對秋光　露滴風
搖倚砌傍　曉景乍看何所
似　謝家新製紫羅囊

雜冠은 원래 닭의 볏을 의미하나、꽃의 생김새가 비슷한 것이 있어서 雜冠花라는 꽃이름도 생겼다。한 가지의 濃艶한 꽃이 가을의 햇빛 밑에、이슬에 젖고 바람에 흔들려 섬돌 곁에 서있다。새벽에 이 꽃을 보니、謝氏네가 새로 만든 자주빛 비단주머니와 비슷하다는 뜻。

夜合

滕昌祐의 그림을 모사함. 梁의 宣帝의 詩.

含露忽低垂 從風時偃仰

夜合은 百合의 一種이다. 이것은 夜合의 꽃이 이슬에 젖어 낮게 드리우고 바람에 따라 고개를 숙이기도 하고 처들기도 한다는 취지다. 梁의 宣帝의 原詩에는,

「接葉有多重 開花無異色 含露或低垂 從風時偃仰」

이라고 되어 있다. 이 抑을 仰으로 하는 것은 韻 관계로 보아서도 부당한 바, 이것은 편자가 의식적으로 고친 것이라 여겨진다.

錦莧雁來紅

趙裔의 그림을 모사함.
陳石亭의 詩.

野卉輕黃葉　猶能抱赤心
況嗟顏色異　爛熳到秋深
草花如猩染　秋光正鴈來
翻堦勝紅藥　繞砌映蒼苔

錦莧雁來紅은 葉雞頭를
말함이니, 우리말로 색
비름이라 한다. 같은 葉
雞頭도 오른쪽 것을 錦
莧, 왼쪽을 鴈來紅이라
한다는 설도 있어서 이
제목은 그에 해당한다.
이 시는 葉雞頭의 빛깔
을 노래한 것이다. 猩染
은 빛이 붉은 것을 가리
키고, 紅藥은 붉은 芍藥
이다. 趙裔는 後梁 사람
으로, 朱繇의 제자였다.
그림을 잘 그렸다. 石亭
은 陳沂의 號니, 明代
사람.

蒲公英

黃居寀의 그림을 모사
함。王司直의 題。

黃花名地丁 翠蔓映螺靑
野色幽堪玩 鳴蟲靜可聽

蒲公英은 민들레니 一名
을 黃花地丁이라고도 한
다。翠蔓은 녹색의 꽃받
침이요、螺靑은 藍色이
니 잎의 빛깔이다。단、
여기에 그린 것은 민들
레가 아니라 秋牡丹이라
는 설도 있다。그러나
秋牡丹이면 꽃이 紅紫色
이어야 한다。

742

紅蓼

黃筌의 그림을 모사함.

宋景文의 詩.

花穗迎秋結晚紅

紅蓼는 一名 葒草라고
도 하고, 우리말로 여뀌
라고 한다. 그 여뀌의
이삭이 가을이 되자 붉
어졌다는 뜻. 宋祁는 宋
의 雍邱 사람. 字를 子
京이라 하고、唐書를 撰
했다. 工部尙書에 오르
고、景文이라는 諡號를
받았다.

蘋花

袁溁의 그림을 모사함.
王宓草의 題.

浮根同荇藻 聚影覆魚蝦

떠 있는 뿌리가 荇藻와
같고, 모여 있는 그 그
림자는 고기와 새우를
덮어 준다는 뜻. 蘋·荇
·藻는 다 訓이 마름이
어서, 어떻게 다른지 잘
모르겠다.

744

蓮　花

黃筌의　그림을　모사함.

張文潛의　詩。

平池碧玉秋波瑩　綠雲擁

扇靑搖柄　水宮仙子鬪紅

粧　輕步凌波踏明鏡

第一句는　못물이　잔잔하

고　맑다는　소리다。第二

句는　연잎의　표현이다。

綠雲은　잎의　푸른　빛,

扇은　잎의　생긴　모양이

부채　같다는　것。靑搖柄

은　줄기가　부채의　자루

같다는　말인　듯하다。第

三·四句는　꽃을　노래한

부분이다。水宮　仙女가

화장을　경쟁하여　예쁘게

꾸미고　가벼운　걸음으로

사뿐사뿐　거울,　같은　물

을　밟고　섰다는　뜻。

西番蓮

陳仲仁의 그림을 모사
함. 王司直의 題.

名旣呼蓮不在水　花雖似
菊未因秋

이름에는 蓮字가 붙었으
면서도 물에 있지 않고、
국화와도 비슷하나 가을
에 피지 않는다는 뜻。西
番菊은 브라질 原產。

746

蜀　葵

梅行思의　그림을　모사
함。陳石亭의　詩。

封條簇蒂密于葉　深紅淺
絳鮮于霞。

蜀族는　접시꽃이다。높
은　줄기와、모인　꽃잎보
다도　빽빽한데、농담의
紅色이　놀　이상으로　鮮
明하다는　뜻。

封蔟蒂密于葉深紅淺絳鮮于霞

風蘭

吳秋林의 그림을 모사함. 楊誠齋의 詩.

健碧績績葉 斑文淺淺芳
幽香空自秘 風豈秘幽香

第一句는 잎에 대한 언급이다. 健碧은 꿋꿋하면서 푸르다는 것. 績績은 뒤섞여 많은 모양. 第二句는 꽃에 色이 엷은 무늬가 있음을 말한 것. 第三·四句는 香氣에 대한 서술이다. 香氣자체는 자기를 숨기려한대도, 바람이 가만두겠느냐는 뜻이다.

748

水 仙

王淵의 그림을 모사함.

劉貢父의 詩。

早於桃李晩於梅 冰雪肌
膚姑射來 明月寒霜終夜
靜 素娥靑女共徘徊

第一句는 水仙이 꽃피는
계절에 대해 말한것。第
二句는 그 꽃이 깨끗한
美를 지니고 있다는 뜻。
莊子 逍遙遊篇에 藐姑射
山에 신인이 있는 데、
肌膚는 氷雪 같고 淖約
하여 處子를 방불케 한
다는 것이 있어서、그것
을 인용했다。 第三·四句
는 밤에 본 그 아름다움
이다。 素娥는 꽃、靑女
는 잎을 비유한 것。 宋
의 劉攽은 자를 貢父라
하고、公非라 호했다。
벼슬은 中書舍人이 되고
著書에 彭成集이 있다.

紫雲英

一名 荷花紫草。 吳梅溪
의 그림을 모사함。 曹石
菴의 詞。

莫是雲英潛化 滿地碎瓊
狼籍 惹牧童驚問 蜀錦
甚時鋪得

雲英(雲母)이 몰래 변화
해서 이 꽃이 되지 않
았을까。 땅에 가득 잔
구슬이 깔려 있다。 牧童
의 놀란 질문을 받았는
데、 蜀江의 비단을 언
제 깔았느냐는 것이었
다。 吳梅溪는 元代人으
로 花鳥를 잘 그렸다。

曉蔕垂靑橐　朝莖捧絳盤

우미인초는　項羽의　愛姬

의　이름을　딴　꽃。꽃망

울은　푸른　주머니를　드

리운　듯하고、꽃은　붉은

쟁반을　받드는　것　같다

는　뜻。

靈　芝

賈祥의 그림을 모사함.
王安節의 題.

蒼松作主人　紫芝稱上客
旣拂徂徠雲、先共商山雪

靈芝니　紫芝니　한 것은
자주빛 버섯인 바, 중국
古代에서는 이것을, 瑞草
로 쳤다. 세속을 떠난
십산유곡에서 老松이 主
人이라면, 紫芝는 응당
上客쯤 될 것이다. 이미
徂徠山의 구름을 헤치
며 六逸과 노닐던 몸이,
이제는 먼저 商山의 눈
을 밟고 四皓와 함께 지
내려 한다는 뜻. 그것
이 古來로 高人隱士에의
해 존중됐다는 취지다.
唐代에 李白 등 六名이
徂徠山下 竹溪에서 詩酒
로 나날을 보내매, 세상
에서는 이를 竹溪六逸이
라 했다.

鳳頭萱

黃居寀의 그림을 모사
함。宋景文의 句。

修萱無附葉　繁蕚攢莛首
每欲問詩人　定得忘憂否

鳳頭萱은 重華萱草라고
도 하고、꽃잎이 여덟
겹인 원추리다。鳳頭란
여덟 겹이란 뜻이요。修
萱은 긴 줄기다。修萱
無附葉이란 줄기가 길면
서 잎이 없다는 말이다。
繁蕚은 여러 겹의 꽃。莛
은 줄기이니、莛首는 줄기
의 끝이다。第三·四句
는、이 꽃의 一名이 忘
憂草요 詩經에도 「원추
리를 가지고 근심을 잊
을 수 있다」는 句가 있
기에 한 말이다。

魚兒牡丹

一名 荷包牡丹。 盛懋의
그림을 모사함。 周必大
의 句。

枝頭窈窕魚雙貫　花裏蹄
蹋鳳對飛

魚兒牡丹은 華鬘草니,
이 詩句는 그 꽃의 아름
다움을 고기와 봉황새에
비유한 것이다。
이란 고기를 꿰는 것처
럼 늘어선 꽃 두 개가
있다는 뜻이다。 魚兒牡
丹이라는 이름으로 해서
이런 말이 나온 것이다。
蹁蹋은 훨훨 나는 모양
이다。 宋의 周必大는 자
를 子充이라 하고, 벼슬
이 丞相・少保에 올라
益國公에 被封되고 태사
의 증직을 받았으며 文
忠이라는 諡號를 받았
다。 스스로 平園老叟라
고 호했다。

754

燕　麥

景卿의 그림을 모사함。
王孫穀의 題。

詩人曾詠螽斯羽 動股先
傳七月篇

燕麥은 귀리인데、이 시
구는 귀리에 관한 것이
아니라 거기에 앉은 메
뚜기를 노래한 것이다.

詩經 周南 螽斯篇에 「螽
斯羽 詵詵兮」云云한 것
이 있고、豳風 七月篇에
도 「五月斯螽動股」라는
구절이 나온다. 이 두
가지를 가지고 詩句를
만든 것이어서 별다른
風味는 없다.

何尊師의　그림을　모사
함。曺建東의　句。

花瓣織文紫白交　葵名喜
見蜀中錦

錦葵의　꽃빛을　보건대、
자색・백색이　뒤섞여　蜀
江의　비단처럼　아름답
다는　취지다。何尊師는
그　성씨를　모른다。宋의
江南　사람으로、龍德年
間에　衡陽에　살면서　蒼
梧・五嶺을　왕래했는데、
남이　성씨를　물으면　何
何(무엇　무엇)라고만　하
고　향리를　물어도　何何
라고만　했다。그래서　남
들이　何尊師라　불렀다。
花石을　잘　그리고　고양
이의　여러가지　變態를　그
려　청송을　받았다。

錦葵
花瓣
織文
紫白交
葵名喜
見蜀中錦

春 蘭

裴叔泳의 그림을 모사
함。楊烱의 賦의 二句。

莖受露而將低 香從風而
自遠

이 二句는 唐의 楊烱의
幽蘭賦에서 抄錄한 것이
다。楊烱은 華陰 사람으
로、童子科에 뽑혀 校書
郞이 除授되고 뒤에 盈
川令이 되었다。王勃・
駱賓王・盧照鄰과 더불
어 初唐四傑로 지목될
그만큼 뛰어난 詩人이었
다。宋의 裴叔泳은 字를
德游라 하고 靜庵居士
라고 號했다。汴人으로
錢塘에 이사해 살았다。
蘭竹・怪石・枯木을 잘
그렸다。

藤 菊

黃居寶의 그림을 모사함。陳沂의 句。

馬蘭花爲紫菊　旋覆花爲
艾菊　皆菊之別種　東坡
云　易姓寓非族　改顏隨
所令　蓋謂此耶

藤菊은 紅黃草니、一名을 孔雀草라고도 하고、西歐에서 渡來한 꽃이다。그림의 왼쪽에 있는 것이 그것이다。위의 것은 翠菊이다。馬蘭花는 紫菊이라 일컬어지고、旋覆花는 艾菊이라고도 불리운다。이것들은 다 菊이라는 말은 들어도 순수한 국화는 아니다。易姓寓非族 改顏隨所令은 蘇東坡가 朱遜之에게 보낸 古詩의 구절인데、본래는 국화가 아닌 꽃이 제 姓名을 고쳐 제 족속 아닌 국화 사이에 끼여 살고、국화는 황색이어야 함에도 불구하고

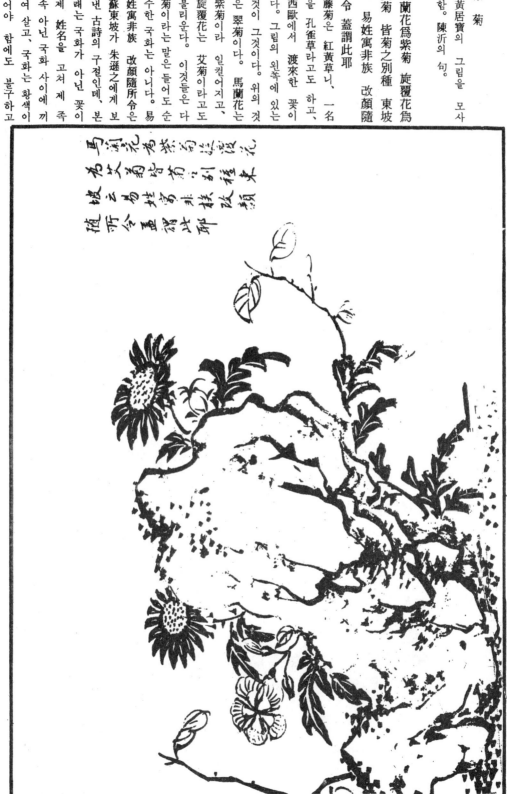

顔色까지 사람이 시키는
대로 고쳐서 핀다는 뜻
이다.

紫蝴蝶
張奇의 그림을 모사함.
黃虞山人의 句.

金錢待網精仍住　紈扇輕
撩凝不飛
紫蝴蝶은 一八・紫羅傘
鳶尾 등의 이름을 가
진 多年生 풀이다. 이
詩句는 꽃 이름이
紫蝴
蝶이므로 나비의 故事
를 사용하였다. 옛 나비
의 精神이 지금도 머물
러서 이 꽃이 되고, 흰
비단 부채를 가볍게 흔
들어도 날아가지도 않는
다는 뜻이다.

美人蕉

黃居寀의 그림을 모사
함. 路德延의 句.

葉如斜界紙 心似倒抽書

잎은 비스듬히 野線을
그은 종이 같고、花心은
거꾸로 잡아당긴 書와
같다는 것.

760

秋海棠

趙孟籲의 그림을 모사
함。陳石亭의 句。

濃顔常帶泪 嬌睡尙疑春

진한 빛의 그 얼굴에는
항상 눈물이 어려 있고,
예쁘게 자는 모습은 아
직도 봄인가 여기는 듯
하다는 것。

水仙茶梅
黃居寶의 그림을 모사
함。王又唐의 題。

寶珠助艷、寒玉分香。
이것은 水仙과 山茶花
梅花의 세 가지를 그린
것인 바、寶珠助艷은 山
茶花에 대해 한 말이요
寒玉分香은 주로 水仙을
두고 한 말인 듯하다。

春羅夜合

ㅋ光胤의 그림을 모사
함。王安節의 題。

春深看覺霞成錦 夜永聞
疑玉有香

春羅는 剪春羅。夜合은
百合의 일종。봄이 깊었
을 때、春羅의 꽃을 보
고 놀이 비단을 이루었
음을 깨닫고、밤이 길적
에 냄새를 맡고 옥슬에
서 향기가 나는가 의심
한다는 것。

玉簪
胡擢의 그림을 모사함.
陳石亭의 句.

似玉生無玷 爲簪琢不成

이름으로 인해 꽃을 옥
비녀로 보고 노래한 시
구나. 구슬을 닮았으나
티 하나 없고, 비녀를
만들었으되 쪼아서 된
것이 아니라는 뜻. 胡擢
은 五代 사람으로, 박학
하고 시를 잘 했으며 그
림에는 飄逸한 情이 넘
쳤다.

寫作
簪玉
琢不
成

764

剪秋羅

徐榮之의 그림을 모사함。黃虞의 句

誰下鳳刀紅破碎　細分蟬
翼絡參差

剪秋羅
剪秋羅는　仙翁이라고도 하고、鳳刀는 고리에 방울이 달린 칼이다。누가 鳳刀를 내려쳐 붉은 것을 깨고、세세히 매미 날개 같은 꽃잎을 갈라 붉은 色이 參差하게 했느냐는 뜻。參差는 가지런하지 않은 모양。

雪裏紅

林伯英의 그림을 모사
함。成公綏의 螳螂賦의
句。郭聚五의 題。

戢翼鷹峙 延頸鵠望 推
翳徐翹 舉斧高抗

雪裏紅은 白英이라고도
하는 蔓草다。이 題贊은
雪裏紅이 아닌、거기에
점철된 사마귀(螳螂)를
말한 것이다。鷹峙는 사
마귀가 위엄 있게 일어
선 모양이요、鵠望은 목
을 빼서 노려보는 모양
일 것이다。推翳란、사
마귀가 무성한 草木 그
늘에 숨은 것을 이른다。
翹는 발을 제겨딘는 것、
成公綏는 字를 子安이라
하고、晉의 東郡 白馬
사람。詩賦와 雜筆 十餘
卷이 있고、晉書 卷九十
二 文苑傳에 전기가 나
와 있다。

766

紅黃秋菊

滕昌祐의 그림을 모사
함. 白居易의 詩.

秋暖寒氣遲　孟冬菊初折
黃紅間繁綠　爛若金照碧

가을의 날씨가 따스해
추위가 철보다 더딘 이
때, 孟冬의 국화가 처음
으로 피어났다. 黃色·
紅色의 꽃이 무성한 綠
色의 잎에 뒤섞여、 그 찬
란한 모습은 金이 푸르
름을 비치는 것 같다는
뜻。白居易는 唐의 유명
한 시인인 白樂天。

芙蓉

周滉의 그림을 모사함.
楊誠齋의 句.

錦江秋色渾無賴　朵樹春
風太不如

錦江은 蜀에 있는 江이
름. 朵樹는 꽃핀 나무.
錦江의 가을 경치에는 볼
것이라곤 없어 오직 芙
蓉이 있을 뿐인데、 봄에
피는 꽃들도 이 아름다
움에는 못 미친다는 뜻.

768

翎毛谱卷一

翎毛花卉譜序

당·송의 명인들을 보면, 대체로 화훼를 잘 그리는 사람은 반드시 금조도 잘 그렸다. 그래서 선화화보(宣和畫譜)만 해도, 통틀어 화조라는 이름 밑에 四六명의 그림이 수록돼 있다. 그리고 전문적으로 초충을 잘 그리는 경우에는, 이를 소과(蔬果)의 부류에 넣었다. 작도(作圖)를 살펴건대, 영모를 배치하는 데는 흔히 나무꽃을 이용하고, 풀벌레를 그리는 데는 주로 풀꽃을 썼다. 대개 서로 어울리는 것을 가지고 분류한 까닭이다. 이 화보에서는 그런 것은 아니다. 사험삼아 옛사람들이 한 말을 보면, 화목이라 하고 충조라 했다. 꽃과 나무·벌레와 새의 선후(先後)를 까닭으로 초화·초충을 앞에 놓고 목화와 영모는 뒤에 두었는데, 순서를 따라서 나아가게 한 것일 뿐, 내 창의인 는 이미 여기에서부터 결정되어 있었다고 볼 수 있다. 과일의 상형(象形)과 설색(設色)은 여러 꽃의 경우와 다를 것이 없으며 앵도와 여자(荔子)는 진기한 것이라 하여 대궐에 바치게 되었고, 오얏과 능금은 이름을 진첩(晉帖)에 전했다. 마땅히 단청(丹靑)으로 그려내어, 연지와 분으로 단장한 미인과 아름다움을 다투어 볼 만하다. 하여간 풀을 거쳐 나무에 미치고, 꽃을 거쳐 열매에 미침으로써 서로 관련성이 있을 것이다. 그런데 영모에 이르러서는 종류가 너무 많다. 멀리는 둥우리를 틀고 사는 것과 들에서 노숙하는 것으로부터 물가에서 헤엄치고 모래에서 자는 새가 있는가 하면, 가까이는 지붕을 뚫고 낙성을 축하하며, 개인 날 서로 부르고 눈 속에서 지저귀는 놈이 있다. 조그만 화폭의 경우, 그 전체를 그릴 수 없기에 꽃가지를 자르고 적당한 곳에 작은 새를 배치하여 운치를 돋구는 수가 많다. 그러나 봉황·공작처럼 찬란한 새나 단정화관(丹頂華冠)의 학 같은 새는 대폭에 그려야 하며 이를 축소해서 멋을 잃는 일이 없어야 한다. 새의 그 많은 종류를 어찌 다 알 수야 있으랴. 모름지기 정신을 경주해서 늘 탐구해야 할 것이다. 시를 배우는 일조차 조수·초목의 이름을 알게 된다고 공자께서는 말씀하셨거니와, 그림을 그리는 것도 마찬가지여서, 이름으로 말미암아 그 형상과 성품을 얻을 수 있을 것이다. 그리고 옛 시인들

의 작품은、어찌 서희・황전에 앞서、그들을 위해 그림을 그려 준 것이 아닐까 보냐。

수수(繡水)의 왕시(王蓍)는 신사 八월 망일(望日)에、남아래(男我來) 감절루(瞰浙樓) 중에서 쓰노라。

〔原文〕 唐宋名手。凡善花卉。必兼禽鳥。宣和畫譜所載。統曰花鳥。得四十六人。若崇工草蟲。則附於蔬果內。按作圖。布置翎毛。多用木花。點綴草蟲。則用草花。蓋各以類從。玆譜故先草花草蟲。繼以木花翎毛。循序而進。非創也。試觀古人所稱。曰花木。曰蟲鳥。其爲先後。已肇於此矣。果之象形設色。等於衆花。朱櫻丹荔。珍貢內廷。青李來禽。名傳晉帖。自宜寫肯丹青抗衡脂粉者。因花以及實。交有得焉。至於翎毛。爲類繁多。遠則巢居野處。泳浦眠沙。近則穿屋賀厦。喚晴噪雪。以尺幅中。皆截取花枝。未及全體。安置小鳥。以其所宜。若夫彩苞錦羽。丹頂華冠。只宜施於大幅。未可縮小失眞。禽中庶類。何能盡悉。自須究心。夫學詩。尙曰多識於鳥獸草木之名。卽學畫亦不外乎是矣。因名以得其形與性。而古詩人之吟詠。豈不先於徐黃爲立粉本哉。

繡水王蓍題。辛巳八月望。男我來書於瞰浙樓中。

〔註〕 ◇統曰花鳥——曰字가、原本에서는 白으로 잘못되어 있다。◇創——創意。◇朱櫻——앵도。◇丹荔——荔子。붉어서 丹을 붙인 것。◇內廷——宮中。◇青李——푸른 오얏。◇來禽——林檎。◇晉帖——晉의 王羲之에는 來禽帖이 있었다。◇穿屋——詩經 召南行露篇에 誰謂雀無角 何以穿我屋이라는 것이 있어서 하는 말。◇賀厦——大厦가 이루어지매 燕雀이 모여들어 축하했다는 말이 淮南子에 있다。◇學詩——詩는 詩經。◇多識於鳥獸草木之名——論語 陽貨篇에 나오는 공자의 말씀。◇徐黃——徐熙와 黃筌。◇辛巳——康熙四十年。◇望——十五日。

畫法源流　木本花卉

선화화보(宣和畫譜)의 화조서론(花鳥叙論)은 이같이 말했다。

「화목은 오행의 정기를 갖추고 천지의 원기를 얻은 것이니、음양
이 서서히 기운을 내뱉으면 가지와 잎이 무성하여 꽃이 벌고、기
운을 들여마시면 꽃이 지고 잎이 떨어져 수축된다。이리하여 여
러 풀과 나무에 아리따운 꽃이 피게 하는 것이 그 얼마인지를 헤
일 길이 없다。그 꽃으로 말하면 저절로 형상이 이루어지고 저절
로 색채가 생긴 것일 뿐、조물주가 그것을 위해 마음을 쓴 적은 일
찌기 없었으되、그 꽃은 천지를 장식하고 천하를 화려하게 해주며
또 여러 사람에게 그것을 보여 화기(和氣)를 만들어내는 터이다니라고。그
러기에 시인은 그것을 써서 비흥(比興)을 기탁하고、그림도 자연
그것과 표리가 되어 있다。가는 가지나 작은 꽃은 꽃만 놓고 따진다면
풀꽃도 아름답다고 해야 하지만、전체적인 국면에서 크게 볼 때
에는 나무꽃(木花)이 주(主)가 된다。모란은 부려(富麗)하고 해
당화는 예쁘고 매화는 청수하고 살구꽃은 성왕하고 복사꽃은 화
려하고 오얏꽃은 희고 산다화는 예뻐서 단사보다도 붉고、월계는
향기로우면서 금싸라기 같다。그밖에 양류와 오동의 꽃은 청고하
고 소나무와　　전나무는　　창경(蒼勁) 하거니와、그것들을 그
림으로 나타낼 때는 어느 것이나 사람의 운치를 계발하고 조화의
힘을 뺏으며 정신을 전환시키기에 족한 바가 있다。그런데 이런
그림들에 대해 상고해 보면、당의 경우 화초를 잘 그리는 이들
은 그 보다 앞서서 새들도 잘 그렸는데、이 풍조는 설직(薛稷)·
변란(邊鸞)에서 시작되었다。다음으로 양광(梁廣)·우석(于錫)·

조광(口光)·주황(周滉)·곽건휘(郭乾暉)·건우(乾祐)가 배출해
서、다 화조를 잘 그려 이름을 날렸다。오대(五代)에 들어오자
등창우(滕昌祐)·종은(鍾隱)·황전(黃筌) 부자가 뒤를 이어 등
장했다。창우는 오로지 마음을 필묵에 경주했고、특정한 사람에
게 사사한 적은 없다。그리고 황전은 여러 대가의 장점을 집대성했던
로 하여 배웠다。그리고 황전은 여러 대가의 장점을 집대성했던
것이어서、꽃은 창우의 법을 배웠고 새에 관해서는 곽씨 형제(乾暉·乾祐)를 스승으
로 삼았으며 용계(龍鷄)·목석(木石)은 또 그것대로 조광을 스승으
은 데가 있었으며 용계(龍鷄)와 거채(居寀)는 그 가
그리고 아들 거보(居寶)와 거채(居寀)는 그 가
법(家法)을 잘 계승했다。그래서 명성이 당시에 떨치고 화법이
그러므로 송
초의 화법은 완전히 황씨 부자를 본으로 삼았다。그후 송에 이르
러、서희가 나타나 뛰어난 경지를 개척함으로써 구래의 화법을
있으면서도 신묘한 점에 있어서 단연 탁월하였다。그 손자인 숭
일신했다。참으로 전무후무하다 할만 해서、황전·조창의 사이에
사(崇嗣)와 숭구(崇矩)가 가학(家學)을 계승해서、그 조부의 유
풍을 발휘했다。이에 대해 조창(趙昌)은 채색이 극히 정묘했고、
소재의 형상이 잘 닮았을 뿐 아니라 그 정신을 십분 살릴 줄 알
았다。어떤 사람이 이들을 평하여 「서희와 황전·조창은 앞서거
니 뒤서거니 하여 서로 장점이 있다。그러나 황전의 그림은 신
(神)이긴 하나 묘(妙)하지 못하고、조창의 것은 묘하긴 하되 신
하다고는 못한다」고 했는데、아마 이것을 말하는 것이겠다。그러
기에 역원길(易元吉)은 그림을 잘 그리는 사람이 적지 않다。그러
「세상에는 그림을 잘 그리는 사람이 적지 않다。반드시 구래의
습관에서 벗어나 고인을 딛고 넘어서야 하리니、그래야만 그 묘한
경지에 이르게 된다」고 하였다。구경여(丘慶餘)는 처음에는 조창
을 스승으로 해서 배웠으나 만년에 이르러서는 그보다 뛰어난

경지에 도달해, 바로 서희를 계승했다. 또 최백(崔白)·애각(崖懲)은 애선(艾宣)·정황(丁貺)·갈수창(葛守昌)·오원유(吳元瑜)와 함께 소명을 받고 화원(畫院)에 들어가 명성이 일시에 무거웠다. 애선 역시 서희·조창을 배운 화가로 손꼽힌다. 그러나 정황은 황전·서희와 같은 위치에 놓고 논하기에 부족하다. 갈수창은 형상의 모사에 전심하지 않고 정제(整齊)에도 신경을 안 썼으며, 거기다가 화력도 충분했으므로 급속도로 성장했다. 오원유는 최백(崔白)을 스승으로 하여 배웠으나, 거기에 자기 나름의 창의를 가미했다. 그래서 지금껏 원체(院體)를 그리면 사람들도 원유 때문에 지금까지의 화풍을 고쳐 전차 방일(放逸)한 필치로 제중을 그려내어 당시의 풍습을 일신하여 고인에 추종하게 되었다. 이것은 원유의 힘이다. 유상(劉常)의 화조는, 미원장(米元章)이 보고 조창(趙昌) 못지않다고 했다. 악사선(樂士宣)은 처음 그림을 배우면서 애선(艾宣)을 본받고 사랑했었으나, 후일 그 화법의 옹색함을 깨닫게 되어 마침내 그 독특한 필치는 선배를 딛고 넘어, 그린 화조는 생동하는 정취를 띠게 되었다. 그리하여 구천(九泉) 밑에서 헐떡이는 사람처럼 애선을 보았다. 왕효(王曉)는 팍건휘(郭乾暉)를 배웠으나 스승에는 못 미치는 것 같다. 당희아(唐希雅)와 그 손자인 충조(忠祚)도 화조를 잘 그렸는데, 모양뿐 아니라 그 성정을 그리는 데 성공하고 있다. 또 유영년(劉永年)·이정신(李正臣)은 그 형태를 십분 그려냈고, 이중선(李仲宣)이 그린 화조는 자못 좋긴 했어도 소쇄(瀟洒)한 풍운이 결여된 것이 흠이었다. 남송에 이르자 시대도 바뀌고 땅도 옮겨져 화법도 일변했거니와, 진가구(陳可久)는 옛 서희를 스승으로 받들어 배우고, 진선(陳善)은 옛 역원길(易元吉)의 화법을 본받았다. 그래서 채색의 경담(輕淡)한 점에 있어서는 그들이 임춘(林椿)·오병(吳炳)보다 우수하였다. 임춘과 이적(李迪)은 각기 화

법을 전한 바 있었으니, 한우(韓祐)·장중(張仲)은 임춘의 법을 배우고 하호(河浩)는 이적을 배웠으며 유흥조(劉興朝)는 다시 한우에게서 배웠다. 이와는 별도로 조백구(趙伯駒)·백숙(伯驌)은 그들대로 가법을 전했다. 또 이밖에 무도광(武道光)·왕유산(左幼山)·마공현(馬公顯)·이안충(李安忠)·이종훈(李從訓)·왕회(王會)·오병(吳炳)·마원(馬遠)·왕안도(王安道)·모익(毛益)·이영(李英)·팽고(彭杲)·서세창(徐世昌)·노종귀(魯宗貴)·서도광(徐道廣)·사승(謝昇)·선방현(單邦顯)·장기(張紀)·주소종(朱紹宗)·왕우단(王友端) 등은 다 화조로 이름을 떨친 사람들이다. 혹은 사승(師承)하는 바가 있건만 밝혀지지 않은 것도 있고, 혹은 제 뜻대로 그렸으되 위로 고인의 법과 합치하는 것도 있어서 참으로 일시의 성황을 이루었다. 또 금(金)의 방주(龐鑄)·왕연(王淵)·서영지(徐榮之)와 원(元)의 전순거(錢舜擧)·왕연(王淵)·진중인(陳仲仁)도 다 대가 소리를 들었는데, 그들은 각기 배운 스승이 있었다. 순거는 조창을 스승으로 삼아 배웠고 심맹현(沈孟賢)은 순거를 스승으로, 삼아 배웠다. 왕연은 황전의 화법을 배웠고, 진중인의 그림은 조자앙(趙子昂)이 보고 「황전이 다시 태어난 것 같다」고 찬탄했다고 한다. 그 심법을 얻은 것이 아니면야 어찌 이럴 수 있었겠는가. 또 성무(盛懋)는 진중미(陳仲美)를 배우고, 임백영(林伯英)은 누관(樓觀)을 배워서 그 화법을 잘 변화시켰다. 참으로 출람지예(出藍之譽)라 할만하다. 또 진림(陳琳)·유관도(劉貫道)는 고인을 법으로 해 배워서 집대성한 사람들이며, 조맹약(趙孟籥)·사강(史杠)·맹옥윤(孟玉潤)·오정휘(吳庭暉)는 다 능수(能手) 소리를 들었다. 요언경(姚彦卿)은 기교가 대단했지만 당시의 타성을 못 벗어났고, 조설암(趙雪巖)은 설색이 적절했다. 왕중원(王仲元)은 먹 쓰는 방식이 온윤(溫潤)했고, 변로(邊魯)·변무(邊

武)는 희묵(戱墨)을 잘 했다. 이들은 다 명가다. 또 명(明)의 임량(林良)·여기(呂紀)는 변문진(邊文進)과 동등한 명성이 있었고 은평(殷宏)은 변문진과 여기의 중간에 위치한다. 심청문(沈靑門)은 처음 서희·조창을 배웠고, 황진(黃珍)은 황전의 필의를 획득했다. 담지이(譚志伊)는 서희·황전의 묘처를 얻었고, 은자성(殷自成)은 지이(志伊) 다음 가기에 족했다. 이밖에 능수 소리를 들은 사람에, 범섬(范暹)·장기(張奇)·오사관(吳士冠)·반선(潘璿)이 있다. 그리고 반선은 바람에 불리우고 이슬에 젖어 있는 모습을 가장 잘 그렸다. 또 주지면(周之冕)·진순(陳淳)·육치(陸治)·왕문(王問)·장강(張綱)·서위(徐渭)·유약재(劉若宰)·육치 장령(張玲)·위지황(魏之璜)·지극(之克)은 다 수묵(水墨)의 화훼(花卉)를 잘 그렸다. 수묵 화훼를 잘 하는 사람에 관해 세상 사람들은 심계남(沈啓南) 이후 진순(陳淳)과 육치(陸治)만한 사람이 없을 것이라고 말하고 있다. 그러나 진순은 묘가 아닌 것 같으며, 도 진(眞)이 못 되고, 육치는 진이긴 하나 묘가 아닌 것이지만 먹만으로 그 정신을 전하였다. 오직 주지면(周之冕)만이 진과 묘를 겸하고 있다. 모두 문인이 감흥을 붓에 기탁한 것들이라. 채색을 베풀지 않고 서희를 배우는 그런 까닭에 품격이 높아 예림(藝林)에서 존중되었고 명성은 당시의 화가들을 압도하였다. 만약 화조를 배우는 사람이 본을 받으려면 반드시 위로 황전·서희를 연구해 그 격법을 배우고, 한편으론 여러 체계를 탐구해서 풍신을 가지고 이를 도울 필요가 있다. 이렇게 할 때에 비로소 정교하면서도 비속하지 않고 방일하면서도 야비하지 않은 그림이 생겨난다. 그렇게 되면, 그 기술이 진보해서 도에 들어갈 수 있을 것이다.

原文

宣和畫譜之著論也。謂花木具五行之精。得天地之氣。陰陽一噓而敷榮。一吸而摯斂。則葩華秀茂。見於百卉衆木者。不可勝計。其自形自色。雖造物未嘗用心。而粉飾大化。文明天下。亦所以觀察目。協和氣焉。故詩人用寄比興。因以繪事。自相表裡雖纖枝小蕚。以草卉稱妍。若全體大觀。則木花爲主。牡丹得其富麗。海棠得其妖嬈。梅得其清。杏得其盛。山茶則豔丹砂。桃穠李素。月桂則香生金粟。以及楊柳梧桐之淸高喬松古柏之蒼勁。施之圖繪。俱足啓人逸致。奪造化而移精神。考厥繪事。唐之工花卉者。先以翎毛。肇端于薛稷。邊鸞。至梁廣。于錫。刁光。周滉郭乾暉。乾祐葳出。俱以花鳥著名。五代滕昌祐。鍾隱。黃筌父子。相繼而起。若昌祐崇岩筆墨。不借徐熙。承郭氏弟兄。黃筌善集諸家之長。花師昌祐。鳥師刁光。龍鶴木石。各有所本。而子居寶。居寀。復能紹其家法。信不虛也故宋初之畫法。全以黃氏父子爲標準焉。至宋則徐熙特起。一變舊法。眞前無古人。後無來者。雖在平黃筌。趙昌之間。而神妙獨勝。其貽厥崇嗣。崇矩。家學相承。眞能繩其祖武矣。趙昌傅色極其精妙。不特取其形似。凡能眞傳其神。或謂徐熙與黃筌。趙昌相先後。然筌畫神而不妙。昌畫妙而不神。要須擺脫舊習。直繼徐熙。見昌畫。乃曰。世不乏人。昌年過之。崔白。崔愨與艾宣丁貺。丘慶餘初師師趙昌。晚年過之。名重一時。艾宣亦稱徐趙之亞。丁貺未足與黃徐並驅。葛守昌形似少精。整齊太簡。加之學力亦遽。吳元瑜。同召入畫院。崔白。超軼古人。故易元吉初工繪事。見昌雖師崔白。能加已法。即素爲院體之人。亦因元瑜革其故態。稍稍放逸。以寫胸臆。能一洗時習。追踪前輩。蓋元瑜之力焉。米元章見之。以爲不減趙昌。樂士宣初學丹青。法愛艾宣。後乃悟宣之拘窘。獨能筆超前輩。花鳥得其生意。視宣淹淹如九泉下人。王曉師郭乾暉。法若未生。忠希雅。及其孫忠祚。所作花鳥。不特寫其形。而且兼得其性。劉永年。李正臣。所作各盡其態。李仲宣花鳥頗佳。但欠風韻瀟灑。迨至南宋。而畫法又復一變。陳可久上師徐熙。陳善上師易元吉。雖時易地遷。故傳色輕淡。過於林吳。各有相傳。韓祐。張仲。則法學林椿。何浩則筆追李廸。劉興祖更從事韓祐。趙伯駒。伯驌。自新傳家法。至若武道光。左幼山。馬公顯。李安忠。李從訓。王會。吳炳馬遠。毛松。毛益。李英。彭杲。徐世昌。王安道。宋

碧雲。豐興祖。魯宗貴。徐道廣。謝昇。單邦顯。張紀。朱紹宗。王友
端。則俱以花鳥擅名或。有師承。未經表著。或有己意。上合古人
眞極一時之盛。金之龐鑄徐榮之。元之錢舜擧。王淵。陳仲仁。俱稱
大家。亦各有所師學。子昂數爲黃筌復生。豈非得其心法哉。
仲仁之畫。舜學師趙昌。沈孟賢又師舜學。王淵師黃筌。林
伯英學樓觀。能變其法。眞靑出於藍者。陳琳。劉貫道。盛懋學陳仲美。集
其大成。史杠。孟玉潤。吳庭暉。俱稱能手。姚彥卿雖工。未
免時習。趙雪巖設色有法。王仲元用墨溫潤。邊魯。邊武。善施戲墨。
均屬名家。明之林良。呂紀。與邊文進齊名。而殷宏在邊呂之間。沈靑
門初學徐熙。能變黃筌筆意。譚志伊得徐黃之妙。而潘尤得迎風承露
志伊後塵。范暹。張奇。吳士冠。潘璿。俱稱能手。徐渭。劉若宰。張玲。魏之
璜。之昱。陳淳。陸治。善墨卉者。世謂沈啓南之後。無如陳淳。陸治。
陳妙而不眞。陸眞而不妙。惟之昱兼之。若學者之取法。必須上究黃徐。
以墨傳神。名超時輩。不事脂粉。
師其資格。旁求諸體。助以風神。方爲工而不俗放而不野。則技也進乎
道矣。

〔註〕

◇噓──천천히 기운을 내뱉는 것。◇吸──기운을 들여마시는 것。◇敷榮──꽃이 피는 것。榮
은 품에 피는 것。◇發榮──꽃이 피는 것。

◇秀茂──빼어나고 무성함。◇大化──여기서는 천지를 가
리킴。◇文明──무늬가 있어 아름답고, 빛이 있어 밝은 것。

◇協──조화하는 것。◇相表裡──서로, 혹은 겉이 되고 혹은
속이 됨。◇纖枝──가느다란 가지。◇小蕚──작은 꽃。◇妖嬈
──요염함。◇禮──꽃이 많이 피어 있는 모양。◇素──흰 것。

◇奪丹砂──山茶花의 붉은 빛깔을 丹沙에 비긴 것。◇月桂──
木犀。물푸레나무。◇金粟──물푸레나무 꽃의 가늘고 누런 모
양을 형용한 것。◇薛瑗──字를 嗣通이라 하고, 唐의 蒲州 汾
陰 사람。道衡의 증손이다。進士科에 급제하여 太子少保·禮部,

尙書를 지내고 晉國公에 被封되었다。人物·花鳥·雜畫를 잘 그
리고, 학의 그림으로 이름이 드날려 신품 소리를 들었다。외조
魏徵의 수장품이 매우 많았기에, 고금의 명작을 실도록 볼 수 있
음。書는 褚虞의 체를 공부해
천하에 이름이 있었다。◇邊鸞──唐의 京兆人。右衛長史가 됨。
貞元中에 新羅에서 공작을 보내 왔는데, 그 춤추는 모양이 완연히 살아 있었
다。花鳥를 잘 그리고, 折枝의 초목과 蜂蝶雀蟬이 다 묘품 소리
를 들었다。◇唐希雅──南唐
사람。수석·화죽·금조를 잘 그렸다。◇周
滉──唐나라 사람。農植物의 정신을 살리고 設色에 밝았다。◇郭乾祐
──누구를 스승으로 하고, 누구를 제자로 삼는, 일이 없다는
뜻。◇胎厥──손자를 이르는 말。누구를 제자로 삼는 일이 없다는
뜻。◇繩其祖武──그 할아비의 업적을 계승하
는 것。繩은 잇는 뜻。詩經 大雅 下武篇에 繩其祖武
孫謀라는 데서 나옴。武는 자취, 제거함。◇擺脫──열고
라는 말이 나온다。◇花卉·翎毛를 잘 그렸다。淸絶한 풍이 있었다。◇追踪──追虞와 같
사람。內臣으로 東太乙宮官이 되고, 西京作坊使·持節度虔州諸軍
事·虔州刺史·虔州管內觀察使 등이 되었다。화조의 그림이 살
아 있는 듯했고 수묵을 잘 했다。당시에 北省의 贈職을 받았다。◇
拘窘──응색한 것。◇淹淹──죽은 후 少保에 贈되었다。◇
泗水 사람。◇九泉下人──죽은 사람。숨이 막혀서 끊어질
듯함。숨이 헐떡임。◇王曉──송의
◇翎毛叢棘을 잘 그리고, 郭乾暉를 스승으로 하여 매의
그림이 묘경에 이르렀다。인물화에도 능했다。◇唐希雅──南唐
의 嘉興 사람。처음에는 後主의 金錯刀의 서법을 배웠는데, 획이
陰 사람。道衡의 증손이다。

776

여윈 것 같으면서 神韻이 감돌아 있었다. 만년에는 그림을 그렸지만 그림 속에 서법이 그대로 남아 있었다. 대나무를 잘 그리고, 그 荊榛·柘棘·翎毛·草蟲은 郊野의 眞趣가 넘쳐 있었다. 氣韻이 蕭疎하여 화법에 구애받지 않았다. 서희와 함께 강남의 절필이라는 말을 들었다.

◇唐忠祚──宋人. 唐希雅의 손자. 技藝가 증형 唐宿과 함께 가법을 잇기에 족했다.

◇李正臣──송인. 자를 端彦이라 하고 신묘한 솜씨를 나타냈다. 花竹·禽鳥를 그려 자못 生意가 있었다. 내신으로 文思院使가 되었다.

◇李仲宣──송인. 처음에는 窠木을 전적으로 그리고, 뒤에는 燕雀을 많이 그렸다.

◇地遷──송은 원래 開封에 도읍하고 있었으나, 金國의 남침으로 쫓겨서 수도를 金陵으로 옮겼다. 이것이 南宋이다. 고기와 花卉를 잘 그렸다.

◇陳善──송의 寶祐年間에 待詔가 되었다. 易元吉의 화법을 배웠는데, 猿獐·禽獸·花果는 자못 박진한 데가 있었다. 설색이 선명했다.

◇陳可久──송대 사람으로 寶祐年間에 배웠으며, 필력은 얕은 대로 색채가 淡雅하였다.

◇林椿──송의 錢塘 사람. 淳熙年間에 畵院의 待詔가 되었다. 花草·翎毛·瓜果를 잘 그렸다.

◇劉興朝──송인. 李迪를 스승으로 해서 화조를 그리고, 뒤에는 韓祐에게 배웠다.

◇薪傳──사제 사이에 火道를 서로 전하는 것. 장작은 다 타도 다른 장작에 불이 붙는다는 뜻에서 나온 말. 莊子 養生主篇에서 나옴.

◇武道光──송의 錢塘 사람. 東太乙宮의 道士였다. 고화에 대한 補筆을 잘 하고, 花鳥·窠木·竹石을 그렸다.

◇左幼山──송대 사람. 錢塘의 景靈宮의 道士였다. 화조·산수·인물을 잘 그리고, 閣次平을 스승으로 해서 배웠다.

◇馬興朝──송인. 馬興朝의 아들. 紹興年間에 承務郞·畵院待詔가 되고, 金帶를 하사받았다. 화조·인물·산수에서 가법을 발휘했다.

◇李安忠──송인. 宣和年中의 畵院의 成忠郞이다.

◇李從訓──송인. 金帶를 하사받고, 화조·走獸를 잘 그렸다.

◇王會──송인. 자를 元叟라 하고, 端明公의 장남. 乾道年間에 精細로 오르고 金帶를 하사받았다. 宣和年間에 待詔에 도釋·인물·화조를 잘 그렸다.

◇吳炳──송의 毘陵 사람. 紹興年間에 畵院待詔가 되고, 朝請大夫가 되었다. 화죽·영모를 잘 그리고, 화풍이 자못 精細했다.

◇毛松──송의 崑山 사람. 일설에 沛의 사람이라고도 한다. 화조와, 四時의 경치를 잘 그렸다.

◇毛益──송인. 毛松의 아들. 乾道年間의 畵院待詔. 翎毛·화죽을 잘 그렸다.

◇彭杲──송인. 紹興年間의 畵院待詔. 渲染을 잘 했다.

◇李瑛──송인으로 安忠의 아들. 화과를 皐로 쓰기도 했다. 林椿을 스승으로 하고, 徐本의 從子로 화조를 잘 사생했다.

◇王安道──송인. 李迪의 화조를 본받았다.

◇徐世昌──송의 錢塘 사람. 李迪의 화조를 본받았다. 송의 景定年間에 畵院待詔였고, 元의 세상이 되자 開元觀의 도사가 되었다. 翎毛·화죽·영모를 잘 그렸다.

◇宋碧雲──碧雲은 호요, 본명은 汝志. 錢塘 사람. 화조를 잘 그렸으며, 화조는 李嵩을 스승으로 했다.

◇魯宗貴──송의 錢塘 사람. 紹定年間의 畵院待詔. 染法이 뛰어나고 사생을 잘 했다.

◇豐興祖──宋의 錢塘 사람. 畵院의 待詔가 되고, 인물·산수를 잘 그렸으며, 화조는 李嵩을 스승으로 했다.

◇徐道廣──古巖이라 호했다. 송의 杭州人. 待詔가 되고, 화조는 樓觀을 스승으로 삼았다.

◇謝昇──자를 東暉라 하고, 畵院의 待詔였다.

◇樓觀──송의 杭州 사람. 화죽·士女를 잘 그리고, 畵院의 待詔였다.

◇張紀──송의 錢塘 사람. 李迪의 화죽·금수를 잘 그렸다.

◇朱紹宗──송인. 인물·猫犬·花禽을 잘 그렸다. ◇王友端──송인. 獵犬을 잘 그리고 화조에도 능했다. 호를 默翁이라 했다.

金國 遼東 사람. 金國에 일찍 과거에 급제해 명성이 있었고, 南渡後 翰林의 待詔가 되고, 戶部侍郎으로 옮겼다. 明昌年間에는 京兆轉運使가 되기도 했다. 金人.

◇龐鑄──자는 才卿, 산수·禽鳥를 잘 그리고 시문에도 능했다. ◇徐榮之──

◇沈孟賢──元人. 화조를 잘 그렸다.

◇劉貫道──南渡後 二百년에 이만한 사람이 없었다는 평을 들었다.

◇陳琳──송인. 자를 仲美. 山水·人物·花竹을 잘 그렸다.

◇青出於藍──제자가 스승보다 우수한 것.

◇史杠──원대 사람. 벼슬이 湖廣行省右丞에 이르렀다. 독서의 여가에 그림을 그려 정묘하였다.

◇孟玉潤──자를 天澤이라 했다. 화조·영모를 잘 그리고, 宜城 사람으로 南臺宣使가 되었다.

◇邊武──자를 至愚, 호를 魯生이라 했다. 古文奇字를 잘 썼다.

橘齋道人이라 호했다.

◇吳庭暉──원의 吳興人. 산수를 잘 그리고 산수·인물·화조도 정밀했다.

◇趙雪巖──원의 溫州 사람. 화조를 잘 그렸다.

◇王仲元──元人. 화조를 잘 그렸다.

◇沈青門──명의 沈士니, 호를 青門山人이라 했다. 翎毛를 잘 그렸다.

◇殷宏──明人.

◇林伯英──송의 魏城 사람. 화조를 잘 그렸다.

◇樓觀──송의 錢塘 사람. 咸淳의 畫院待詔였다. 화조에 있어서는 樓觀을 본받았다.

자를 仲賢이라 하고, 원의 中山 사람. 인물·鳥獸·花竹을 잘 그리고, 산수는 郭熙를 본받았다. 柔明이라 하고, 산수는 郭熙를 본받았다.

王潤은 자. 호를 天澤이라 했다. 산수를 잘 그렸는데, 着色이 馬夏를 본받은 점이 많았다.

◇殷自成──명인. 자를 元素라 하고, 無錫 사람. ◇譚志伊──명인. 花卉·영모를 잘 그리고, 文翰에도 능했다. 學山이라 호했다. 戱墨花鳥를 잘 그렸다. 門山人이라 했다.

사람. 화조를 잘 그려 譚志伊의 풍이 있었다. ◇范遷──明人.

화죽·영모를 잘 그리고 書에도 능했다. 永樂年中에 화원에 들어갔다.

◇張奇──자를 正甫라 하고, 江都 사람. 산수는 巨然의 법을 얻고, 無錫 사람. ◇潘璿──명인. 자를 少谷이라 하고 長洲 사람. 花卉를 잘 그렸다.

는 在衡, 無錫 사람. 花卉를 잘 그렸다.

◇周之冕──명인. 자를 少谷이라 하고 長洲 사람. 화조를 잘 그려 神韻이 감돌았다. 隷書도 잘 했다.

◇張綱──佩文齋書畫譜·畫史彙傳에도 張綱에 대한 기록이 없다. 綱은 廣의 잘못일 것이라는 설도 있다. 사일 여부는 모른다.

◇張廣──明人으로, 자를 秋江이라 하며 無錫 사람이다. 待詔가 된 일이 있고, 芙蓉·花卉를 잘 그렸다.

◇劉若宰──明人. 자를 蔭平이라 하고, 懷寧 사람. 殿試에 장원하여 諡德이 되었다. 墨花를 잘 그리고 詩와 書에도 능했다. 요절했다.

◇張玲──명인. ◇魏之璜──명인. 자를 考叔이라 하고 上元 사람. 산수·花卉를 다 잘했고, 시에도 능했다.

◇魏之克──자를 和叔이라 하고, 之璜의 아우다. 산수는 형의 화풍과 비슷했고 시도 잘 했다.

畫枝法

화훼(畫卉)에서 목본(木本)의 가지와 잔 가지는, 초본의 그것과 다르다. 풀꽃의 가지나 잔 가지는 부드럽고 예뻐야 하고, 나무꽃의 가지나 잔 가지는 늙고 꿋꿋해야 한다. 다만 그것뿐이 아니라 다시 사시(四時)의 구별이 있다. 즉, 봄꽃 중에서도 매화·살구·복숭아·오얏의 꽃이 다를 뿐 아니라 가지도 각기 같지 않은데 매화나무의 늙은 줄기는 고풍을 띠고 있어야 하고 어

린 가지는 여위어 있어야 한다. 이래야 비로소 철골(鐵骨)이 울
퉁불퉁한 형세가 생겨난다. 이에 대해 복숭아나무의 가지는 곧장
뻗어서 굵은 것이 좋고, 살구나무 가지는 둥글고 윤택하여 구불
구불한 것이 어울린다. 이 세 가지를 들면 나머지는 대략 이해
될 것이다. 소나무와 잣나무는 뿌리와 마디가 서리고 얽혀 있어
야 하고, 오동나무와 대나무는 가지나 줄기가 끼끗하고 높아야
한다. 절지(折枝)를 그릴 경우에는 뿌리나 줄기를 그리기 전에
먼저 꺾인 가지부터 그려, 그것이 혹은 정면으로 혹은 거꾸로 혹
은 옆으로 놓여서, 각기 형세를 자세히 하여 적절함을 얻도록 해
야 한다. 가지가 꺾인 [벽]의 붓놀림은 잡아 꺾는 듯한 형상을 띠
어야 하고, 칼로라도 자른 듯 가지런해서는 안된다. 만약 과일을
그릴 때에는, 다시 형세를 취해서 그 가지가 밑으로 드리우도록 해
야 한다. 이렇게 하여 비로소 그 운치를 얻는 것이다.

原文

花卉木本之枝梗。與草花本有異。草花宜柔媚。木花宜蒼老。
更有四時之別。卽春花中。不獨梅杏桃李花異。枝亦各有不同。梅之老
幹宜古。嫩枝宜瘦。始有鐵骨崚嶒之勢。桃條須直上而粗肥。杏枝宜圓
潤而回折。擧此三者。餘可槪見。至於松柏。則根節須盤錯。桐竹則枝
幹須淸高。作折枝。從空安放。或正或倒。或橫置。須各審勢得宜。枝
下筆鋒。帶攀折之狀。不可平截。若作果實。更宜取勢下墜。方得其
致也。

〔註〕

◇柔媚──부드럽고 어여쁨. ◇蒼老──늙고 억센 것. ◇峥嶸
──매화나무 가지가 억세어서 울퉁불퉁한 것. 崚嶒은 본디 산
이 높고 험한 것을 형용하는 말이다. ◇粗肥──굵고 살찐 것.
◇圓潤──둥글고 윤택한 것. ◇回折──구불구불한 것. ◇盤錯
──서리고 얽힘. ◇安放──안치함. 放은 置. 從空安放이란, 뿌
리나 줄기도 그려 있지 않은 백지에 꺾인 가지부터 앞서 그리
는 것. ◇枝下──가지의 꺾인 곳. ◇攀折──당겨서 꺾음. ◇平
截──가지런히 자르는 것.

畫花法

나무의 꽃은 오판(五瓣)인 것이 많다. 매화·살구꽃·복사꽃·
오얏꽃·배꽃·동백꽃이 그것이다. 이중 매화·살구꽃·복사꽃
·오얏꽃은 빛깔이 각기 다를 뿐 아니라 그 꽃잎의 모양도 구별
되어야 한다. 모란꽃은 꽃 중의 왕이다. 자연 뭇꽃과 유를 달리
한다. 그 꽃잎은 여러가지가 있다. 홍색인 것은 꽃잎이 많고 길
며 중심이 불룩하고, 자색(紫色)인 것은 꽃잎이 적고 둥글며 중
심이 평평하다. 또 석류·동백·매화·복숭아에는 다 여덟 겹의
꽃이 있다. 옥란(玉蘭)이 필 때에는 연의 꽃망울 같고, 수구화
(繡毬花)는 매화가지처럼 한 곳에 모여 있다. 등본(藤本)의 장
미·매괴(玫瑰)·분단(粉團)·월계(月季)·도미(酴醾)·목향(木
香)은 꽃망울·꼭지·꽃술·꽃잎은 같지만 그것이 꽃필 때는 모
습이 각기 다르다. 치자(梔子)는 꽃잎은 말리(茉莉)와 같지만 모
양의 크기에 차이가 있다. 단계(丹桂)의 꽃은 산반(山礬) 같으
나, 피는 시기에 봄가을의 차가 있다. 해당(海棠) 중에서 서부
(西府)와 수사(垂絲)는 꽃과 꼭지를 아울러 구별할 필요가 있다.
또 매화 중에서 녹악(綠萼)과 납매(蠟梅)는 꽃술과 꽃잎이 서로
다르다. 이런 꽃들은 다 사시에 피어 있는 것들이어서, 누구 눈
에나 띄는 터이므로 자세히 주의하면 저절로 그 형상과 빛깔을
터득하게 될 것이다. 외국의 특이한 종류나 목과(木果)·약묘(藥
苗)의 꽃 같은 것은, 간혹 그려서 그림 속에 끼여 넣는 것이긴
해도 상세히 그 이름이나 형상을 열거할 수는 없다.

原文

木花五瓣者居多。梅杏桃李梨茶是也。梅杏桃李。不獨色異。其瓣形亦

各宜區別。若牡丹爲花王。自不與衆花同類。其蕚更多不同。紅者瓣多
而長。中心起頂。紫者瓣少而圓。中心平頂。俱有千
葉。玉蘭放如蓮苞。繡毬攢若梅朵。藤本之薔薇。石榴山茶梅桃。
醵。木香。其苞蒂蕊蕚雖同。然開時顏色各異。玫瑰。月季醵
殊。丹桂花若山礬。春秋時別海棠中西府之與垂絲。薔蔔蕚同茉莉。大小形
綠蕚之與蠟梅。心瓣自異。此花皆四時所有。蕚蒂須分。梅花中
色。至于殊方異種及木果藥苗之花間有寫入丹靑。衆目同觀細心自能得其形
狀。則不暇細擧其名狀。

〔註〕◇千葉──여덟 겹의 꽃을 이른 말。◇玉蘭──백목련。◇繡毬
──수구화。수국화。◇藤本──등나무처럼 덩굴이 길게 뻗는 종류
의 식물。◇玫瑰──장미 과의 낙엽관목。◇粉團──수국화
와 같음。◇月季──해당화。◇醵醵──장미과의 낙엽 亞灌木。
茶花의 별명。◇丹桂──金木犀。◇舊蔔──梔子의 꽃。◇茉莉──중국 원산의 상록
관목。◇山礬──芸香의 별칭。◇西府·垂絲
──해당의 종류 이름。◇綠蕚──海의 일종。◇殊方──外國。

게 하는 것이 당연하지만、잎에 음양과 향배가 있는 것은 이법
(理法)으로 보아 당연한 터이므로、이런 나무에도 등을 돌린 잎
사귀를 섞는 것이 좋다。다만 이런 나무의 정면의 잎은 진한 녹
색을 쓰는 것이 좋고、등을 돌린 잎은 담록색을 쓰는 것이 좋다。
무릇 잎은 선염한 다음에 반드시 줄기를 그려 넣는데、줄기의 굵
기는 꽃의 모양과 조화되어야 하고 줄기 빛깔의 농담은 잎의 빛
깔과 조화되도록 해야 한다。세상 사람들은 오직 잎에 녹색을 쓰
는 경우에 농담을 구별해야 할 것을 알고 있지만、잎에 홍색을 쓰
는 경우에도 햇잎과 쇠한 잎을 구별해야 할 줄은 모르는 경우가
많다。무릇 봄이 되어 나뭇잎이 처음 나올 때에 보면 햇잎의 끝
은 대개 홍색을 띠고 있고、가을이 되어 그것이 떨어지려 할 때
에는 늙은 잎이 먼저 붉어지게 마련이다。단 봄철의 햇잎이 아직
자라지 않은 것은 연지(胭脂)를 쓰면 좋고、가을의 시든 잎이 떨
어지려 하는 것은 갈색(褐色)을 칠하면 좋다。매양 고인의 화과
(花果)의 그림을 보건대、진한 녹색의 잎 가운데서도 약간 마른
메라든가 벌레가 먹은 곳을 드러내서 도리어 아취를 돋구는 수가
있다。이것도 알아 두어야 할 일이다。

〔原文〕
草花葉柔嫩。木花葉深厚。此定說也。然于木花中。其葉當春與花並
放。如桃李棠杏。雖屬木花。葉亦宜柔嫩。秋冬之葉。自宜更加深厚
矣。草花葉柔嫩。故宜間以反葉。至于桂橘山茶之類。則歷霜雪而未凋
經風露而不動。其色雖宜深厚。而葉之有陰陽向背。理所固然。亦不可
不用反葉。但此種正葉用綠宜深。反葉用綠宜淺。凡葉渲染後。必鈎
筋。筋之粗細須與花形稱。筋之濃淡。須與葉色稱。凡知葉之用綠。
分有深淺。而不知葉之用紅。亦分嫩養。凡春葉初生。嫩尖多紅。秋木
將落老葉先赤。但嫩葉未舒其色宜脂。敗葉欲落。其色宜赭。每見舊人
花果。濃綠葉中。亦略露枯焦蟲食之處。轉以之取勝。又不可不知也。

〔註〕◇深厚──深은 빛깔이 진한 것。厚는 두터운 것。◇反葉──뒤

畫葉法

풀꽃(草花)의 잎이 부드럽고 나무꽃(木花)의 잎이 두터운 것
은 하나의 정설로 되어 있다。그러나 나무꽃이면서도 그 잎이 봄
철에 꽃과 함께 자라는 것、이를테면 복숭아·오얏·해당·살구
나무 같은 것은 비록 나무꽃에 속하긴 해도 그 잎은 부드럽게 그
리는 것이 좋다。이에 비겨 가을에서 겨울에 걸치는 나뭇잎은 한
층 그 빛깔을 진하게 해야 어울린다。풀꽃의 잎은 부드러운 터이
니까、그것을 그릴 때는 뒤집힌 잎을 섞는 것이 자연스럽다。또
계수(桂樹)·귤(橘)·동백 따위는、서리와 눈을 맞아도 안 시들
고 바람이나 이슬에도 꼼짝도 않는、성질로 보아 그 빛깔은 진하

畫蒂法

매화·살구·복숭아·오얏·해당의 유는, 그 꽃이 오판인 경우
면 꽃지도 다섯이 된다. 즉, 그 꼭지의 모양도 꼭잎과 같아지는 것
이다. 꽃잎이 뾰족한 것은 꼭지도 뾰족하고, 꽃잎이 둥글면 꼭지
도 둥글다. 철경해당(鐵梗海棠)의 꼭지의 모양도 꼭잎과 같아지는 것
수사해당(垂絲海棠)의 꼭지는 잔 가지로 연결돼 있고,
층층을 이룬 꼭지는 비늘이 포개진 듯하고, 석류의 긴 꼭지는 여
러 갈래로 갈라져 있다. 매화 꼭지의 빛깔은 꽃빛이 붉은
가에 따라, 혹은 붉기도 하고 혹은 푸르기도 하다. 복숭아꽃의
꼭지는 홍색과 녹색을 겸하고 있다. 또 살구꽃의 꼭지는 홍흑(紅
黑)이고 해당화의 꼭지는 검붉은 빛깔이다. 각기 정면과 반면(反
面)의 구별이 있는 바, 정면인 것은 꽃술이 보이고 반면인 것은
꼭지가 안 보이는 터이므로 그것을 구별해야 한다. 옥란(玉蘭)
·목필(木筆)의 대포(蒂苞)는 칙칙한 갈색(褐色)이며, 장미
꽃의 꼭지는 녹색이면서 길고 그 끝은 홍색이다. 이것들은 꽃의
꼭지를 그리는 과정에서 분별돼야 마땅하다.

原文

梅杏桃李海棠之類。其花五瓣蒂亦相同。即其蒂形。
尖者蒂尖。團者蒂團。鐵梗蒂連於梗。垂絲蒂垂紅絲。
石榴長蒂多岐。梅蒂色隨花之紅綠。桃蒂兼紅綠。山茶層蒂鱗起。花瓣
紅。各有反正見蒂之分。玉蘭木筆蒂苞蒼赭。薔薇蒂綠而長。其尖
則紅。此乃花蒂中之所當分別者。

〔註〕◇鐵梗——鐵梗海棠。木瓜의 類。◇垂絲——垂絲海棠。◇層蒂

畫心蕊法

나무꽃(木花)의 꽃술은 꼭지에서 나와 있다. 매화나 살구꽃 같
은 것은 꽃의 정면에서 꼭지는 보이지 않지만 꽃의 중앙의 일점,
즉 암꽃술은 꼭지와 서로 표리(表裏)가 되어 있어서, 열매를 맺
는 근본 노릇을 한다. 또 다섯 개의 작은 점을 모아 수꽃술이 생
기고, 수꽃술 끝에는 황색의 약포(葯胞)가 생겨나 있다. 매화·살
구꽃·해당화의 수꽃술과 약포도 각기 구별이 있다. 매화는 청수
(淸瘦)한 것이 좋고 복사꽃이나 살구꽃은 풍만한 것이 좋다. 그
것은 꽃피는 시기가 같지 않은 까닭이다. 즉, 매화는 추위가 아직
남아 있는 이른 봄에 피고 복사꽃·살구꽃은 따뜻해진 다음에
피기 때문에, 저절로 청수와 풍만의 차이가 생겨나는 것이다. 또
백매와 홍매도 같지 않다. 백매는 한결 청수한 것이 좋고 홍매
는 백매보다 풍만케 해야 어울린다. 홍매가 백매보다 좋고 홍매
한다고 해서, 붉은 살구꽃 모양이 되어선 안된다. 꽃이 각기 같
지 않은 것은 먼저 꽃술에도 나타나 있는 터이다.

原文

凡木花之心。由蒂而生。如梅杏之類。正面雖不見蒂。而心中一點。與
蒂相表裡。為結實之根。亦攢五小點而生鬚。鬚尖生黃蕊。梅杏海棠鬚
蕊。亦各有分別。梅宜淸瘦。桃杏宜豐滿。時不同也。且白梅與紅梅。
又各不同。白梅更宜淸瘦。紅梅略加豐滿。然亦勿類紅杏。花之不同。
亦先見於心矣。

〔註〕 ◇蒂 —— 蔕와 異體同字다. 꼭지. ◇鬚 —— 心中一點 —— 꽃술의 중심의 일점이니, 즉 수꽃술을 이른다. ◇黃蕊 —— 黃色인 藥. 이 蕊字는 藥의 뜻으로 쓰이었다. 藥이란 수꽃술의 노란 끝 부분인 바, 여기에서 화분(花粉)을 내는 작용을 한다. 藥胞라고 함. ◇時不同也 —— 매화는 이른 봄에 피고 복사꽃과 살구꽃은 따뜻해진 다음에 피는 것을 가리킨다.

畫根皮法

나무꽃과 풀꽃이 같지 않은 데 대해서는 이미 언급했거니와, 다시 뿌리와 껍질에도 구별이 있다. 복숭아나무나 오동나무의 주름은 가로 그리는 것이 좋고, 소나무와 전나무 껍질의 주름은 비늘처럼 만드는 것이 좋으며 칙백나무 껍질은 청백이 그리는 것이 좋다. 매화나무의 껍질은 창연하고 윤택이 있어야 하고 살구나무의 껍질은 홍색을 띤 자주빛으로 하면 된다. 백일홍의 껍질은 빛나고 미끈해야 하고 석류의 껍질은 여위어 있는 쪽이 어울린다. 동백 껍질은 푸르면서 윤택이 있어야 하고 납매(臘梅)의 껍질은 창연하면서 윤기가 있어야 한다. 그 뿌리와 줄기를 그리고 다시 가죽의 주름을 나타낼 수 있다면, 나무꽃 전체의 표현을 얻은 것이나 다름이 없다.

〔原文〕 木花與草花不同。 更有根與皮之別。 桃楠之皮。 皴宜横。 松栝之皮。 皴宜鱗。 柏皮宜紐。 梅皮宜蒼潤。 杏皮宜紅紫。 薇之皮宜光滑。 榴皮宜枯瘦。 山茶之皮宜青潤。 臘梅之皮宜蒼潤。 寫其根幹。 得其皮皴。 則木花之全體得矣。

〔註〕 ◇括 —— 전나무. ◇蒼潤 —— 고색을 띠고 윤택이 있는 것. ◇薇 —— 아마도 위의 紫字가 탈락했을 것이다. 紫薇는 백일홍이다. 薇를 장미로 치는 설도 있으나 사실이 아닐 것이다. ◇光滑 —— 빛나고 미끈함. ◇枯瘦 —— 여위는 것.

畫枝訣

가지를 그리려면, 먼저 자세히 살펴보자 않으면 안된다. 이를 것도 없이 꽃과 잎은 가지에서 나오는 터이므로 이것을 겹겹으로 그려 넣어 가리우도록 하여, 가지에서 뿌리까지 미친다. 이는 사람에 비기면 사지(四肢) 같은 것이고 줄기는 그 흉복부(胸腹部)에 해당한다. 나무꽃의 가지는 늙은 것이고 줄기는 그 가지와는 다르다. 껍질의 빛깔과 가지의 형태에 대해선 앞에서 이미 그 법칙을 말해 놓았거니와, 나는 그 마음을 전하고자 해서 이제 다시 거듭해 이 비결을 밝혀 두는 바이다.

〔原文〕 寫枝須審察。 花葉由枝生。 交加能掩映。 因枝以及根。 有如人四體。 枝幹似其身。 木花枝宜老。 自與草花別。 皮色與枝形。 前已具法則。 意欲傳其心。 今再申以訣。

〔註〕 ◇交加 —— 겹쳐서 덧붙이는 것. 가지 위에 다시 가지를 그려 넣든가, 잎 위에 또 잎을 그리는 따위. ◇掩映 —— 덮어 가리는 것. ◇四體 —— 四肢. 손발. ◇枝幹 —— 아마 根幹이어야 할 것이다. ◇申 —— 겹치는 것. 되풀이함.

畫花訣

가지와 꽃지는 꽃이 나오는 부분이며 가지와 잎은 꽃을 주인으로 받든다, 꽃 그리는 일이 어울리지 않는다면, 가지나 잎이 아

무리 잘 그려져 있다 해도 아무 소용이 없다. 꽃 모양이 아름답고 멋지게만 그려진다면 가지와 잎도 사랑스러운 맛이 훨씬 커질 것이다. 채색은 부드러워야 한다. 그렇게 하면 아리따운 그 모습이 살아 있는 듯 화면에 나타날 것이다. 항상 말이라도 할 듯한 태도를 머금게 할 때에는, 저절로 사람을 움직이는 정이 깃들게 마련이다. 그래서 서희(徐熙)·황전(黃筌)의 그림이 천추에 명성을 떨치는 것이겠다.

原文
枝蔕花所生。枝葉花爲主。寫花若未稱。枝葉妙無補。形先得妖嬈。枝葉亦增嬈。設色須輕盈。嬌容自若生。常含欲語態。自有動人情。是以徐黃筆。千秋負令名。

[註]
◇妖嬈──예쁘고 멋짐。◇嬈──사랑스러움。◇嬌容──교태를 머금은 얼굴。◇輕盈──부드러움。

畫葉訣

꽃이 있으면 반드시 잎이 있게 마련이니, 잎도 아름답게 그리지 않으면 안된다. 그것이 가려서 줄기를 뒤덮도록 되어야 한다. 바람에 불리우고 이슬에 젖어 흔들리는 모양은 꽃과 비슷하다. 나무의 꽃이나 잎은 종류에 따라 각기 다르며 또 사시에 따라 구별이 있다. 봄여름에는 대부분의 잎이 무성하고, 가을겨울에는 거의 시들고 지고 하지만, 개중에는 서리와 눈을 견뎌내는 것도 있다. 홀로 매화나무만은 꽃이 필 때에 잎이 없다.

原文
有花必有葉。寫葉亦須佳。掩映須臟幹。翻翻亦似花。動搖風露態。反正淺深加。樹花葉不一。更有四時別。春夏多敷榮。秋多耐霜雪。獨有花中梅。開時不見葉。

[註]
◇反正淺深加──反正은 表裏。淺深은 농담이다. 정면의 잎은 진하게 그리고 이면의 잎은 엷게 그리는 것이다. ◇四時別──別字를 原本에서는 則으로 잘못 쓰고 있다. ◇敷榮──여기서는 잎이 무성한 것을 가리킨다.

畫蕊蔕訣

꽃을 그려서 전체를 구비시키려면, 겉에 꼭지가 있고 속에 꽃술이 있는 것에도 주의해야 한다. 꽃술은 꼭지에서 나오고 있어서, 안과 밖이 서로 겉이 되고 속이 되어 있다. 꽃 속에 갖추어진 향기는 꽃술에 의해 뱉어지고, 열매를 맺는 것은 꼭지에서 시작된다. 꽃이 등을 보이고 있는가, 정면을 보이고 있는가에 따라 꽃술과 꼭지를 그려 넣는 데 있어서 각기 적당한 방식이 있다. 꽃에 꽃술은 반드시 꽃잎에 생기고 꼭지는 꼭 가지에 붙어 있다. 꽃에 꽃술과 꼭지가 있는 것은 사람으로 치면 수염과 눈썹이 있는 격이다.

原文
寫花具全體。外蔕內心蕊。其花之反正心蔕各所宜。心蕊從蔕生。內外相表裏。蔕必附于枝。花有此二者。如人之鬚眉。

[註]
其花之反正 心蔕各所宜──꽃에는 정면인 것과 背面의 것이 있는데, 그것에 따라 꽃술과 꼭지를 그리는 방식이 달라진다는 것. 정면인 것은 꽃술은 보여도 꼭지가 안 보이고, 배면의 것은 꼭지는 보여도 꽃술이 안 보이는 따위를 말한 것.

畫法源流 翎毛

시경(詩經)의 육의(六義)를 읽으면 조수(鳥獸)와 초목의 이름을 많이 알게 되고, 예기의 월령편(月令篇)에도 사시에 걸친 조수의 동정과 초목의 영고(榮枯)에 관한 기록이 있다. 그러고 보면 화훼(花卉)·영모(翎毛)는 이미 시경과 예기에 나와 있음을 알게 된다. 그러기에 그림에서도 화훼와 영모는 겸수(兼修) 되어야 한다. 화훼의 원류에 관해서는, 먼저 초본을 편집하여 그것에 벌레와 나비를 곁들여 놓았었거니와, 이제 목본에 관해 언급하는 참에 영모를 덧붙이기로 했다. 당·송의 여러 명인을 보면, 다 화훼와 영모를 아울러 잘 했던 터이므로 새삼스레 거듭 편집하고 다시 기록할 필요는 없었다. 영모에 이르러선 그 종류가 많지 않다. 설직의 뒤를 이어, 풍소정(馮紹政)·곽건휘(郭乾暉)의 매는 이미 고인에게 칭찬을 들었거니와, 그 이후에도 어느 하나에 특히 장기를 발휘한 사람이 없지는 않았다. 설직(薛稷)의 뒤를 이어, 풍소정(馮紹政)·괴렴(蒯廉)·건우(乾祐)·정응(程凝)·도성(陶成)이 다 학을 잘 그렸고, 이유(李猷)·이덕무(李德茂)가 다 매를 잘 그렸다. 또 변란(邊鸞)은 공작을 잘 그리고, 이단(李端)·우전(牛戩)은 비둘기를 잘 그리고, 진형(陳珩)은 까치를 잘 그리고, 애선(艾宣)·부문용(傅文用)·풍군도(馮君道)는 메추리를 잘 그리고, 범정부(范正夫)·조효영(趙孝穎)은 할미새를 잘 그리고, 하혁(夏奕)은 비오리를 잘 그리고, 황전(黃筌)은 금계·원앙을 잘 그리고, 오원유(吳元瑜)는 제비와 꾀꼬리를 잘 그리고, 중 혜숭(惠崇)은 갈매기·백로를 잘 그리고, 궐생(闕生)은 겨울의 까마귀를 잘 그리고, 우석(于錫)·장경(張涇)·사경(史瓊)은 꿩을 잘 그리고, 호기(胡奇)·조열지(晁悅之)·최각(崔慤)·진직궁(陳直躬)·양기(楊祁)·승법상(僧法常)은 기러기를 잘 그렸고, 이찰(李察)·장욱(張昱)·사도석(史道碩)·최백(崔白)·등창우(滕昌祐)·조방(曹訪)은 거위를 잘 그렸고, 고도(高燾)는 오리새끼를 잘 그렸고, 당해(唐垓)는 들새를 잘 그렸고, 노종귀(魯宗貴)는 병아리와 오리새끼를 잘 그렸고, 강영(强穎)·진자연(陳自然)·주황(周滉)은 물새를 잘 그리고, 왕효(王曉)는 우는 새를 잘 그렸다. 이들은 모두 역대의 명가들이어서, 혹은 화훼 중에 새를 그려 넣어 어느 한 장기를 발휘하기도 하고, 혹은 뭇새 속에 화훼를 그려 넣어 매우 묘하다는 칭송을 듣기도 했다. 산짐승·물새 따위는 각처에서 나는 바와 기르는 것이 같지 않고, 그 아름다운 털빛은 사시에 따라 달라지게 마련이다. 이 점과 또 날고 울고 자고 먹고 하는 태도라든가 부리·날개·꼬리·깃의 형상 같은 것은 그림 속에 다 실리지는 못했으나 그런 것은 각자가 스스로 탐구해야 할 것으로 안다.

原文

詩人六義。多識鳥獸草木之名。月令四時。亦記語默榮枯之候。然則花卉與翎毛。既同見於詩禮。自宜兼善丹青矣。花卉源流先編草本。已附蟲蝶。今於木本。合載翎毛。考唐宋名流。皆花卉翎毛交善。安得重編再錄。至若翎毛。為類不同。已見稱於古人。如薛稷之後。馮紹政。蒯廉。李德茂。程凝陶成。俱善畫鶴。郭乾暉乾祐之後。姜皎。鍾隱。李猷。李德茂。俱善畫鷹。邊鸞善孔雀。王凝善鸂鶒。李端牛戩善鵓鴿。艾宣。傅文用。陳珩善鷓鴣。馮君道善鶴。范正夫。趙孝穎善鶺鴒。夏奕善鸂鶒。黃筌善錦鷄鴛鴦。黃居寀

善鵁鶄山鷓。吳元瑜善紫燕黃鸝。僧惠崇善鷗鷺。闕生善寒鴉。于錫。史瓊善雉。崔懋。陳直躬。張涇。胡奇。晁悅之。趙士雷。僧法常善雁。梅行思善鬬鷄。李察。張昱。毋惑之。楊祁善鷄。史道碩。崔白。縢昌祐。曹訪善鷥。高燾善眠鴨浮雁。魯宗貴善雜雛鴨黃。唐垓善野禽。強穎。陳自然。周滉善水禽。王曉善鳴禽。此俱歷代名家。或花卉中安置。耑善一長。或衆鳥中描寫。尤稱最妙。至若山禽水鳥。諸方產。錦羽翠翎四季毛色各別。以及飛鳴宿食之態。嘴翅尾爪之形。圖中之未悉載者。又當以意求之耳。

〔註〕

◇詩人六義——毛詩의 序에서 이르기를、詩에 六義가 있는데、그것은 風·賦·比·興·雅·頌이라 했다。여기서는 시경의 뜻으로 쓴 것이다。 ◇月令——禮記의 篇名인 바、달마다 생기는 자연의 변화와、초목·조수의 榮枯 같은 것을 실었다。 ◇語默——노래하고 잠잠함。새가 철을 따라、울기도 하고 침묵하기도 하는 것。 ◇榮枯——꽃피고 시드는 것。 ◇詩禮——詩經과 禮記。 ◇薛稷——薛稷이 그린 학。 ◇郭乾暉가 그린 새매。 ◇馮紹政——어떤 문헌에서는、昭正·紹正이라 쓰기도 했다。唐代 사람으로、開元中에 少府監·戶部侍郞이 되었다。새들을 잘 그리고 간혹 모란도 그렸다。특히 학을 그림에 있어서、薛稷을 스승으로 하여 묘경에 들어갔다。 ◇程凝——五代人。

◇陶成——자를 懋學이라 하고 雲湖山人이라 호했다。明의 寶應 사람。인물·산수·畫鳥를 잘 그리고 竹·芙蓉도 신품 소리를 들었다。 ◇姜皎——당의 秦州 上邽 사람。開元中에 벼슬이 秘書監에 이르고 楚國公에 피봉되었다。매를 잘 그렸다。 ◇李猷——송의 河內 사람。매를 잘 그렸다。 ◇李德茂——송인 李迪의 아들。淳祐年間에 待詔가 되어 그 가업을 계승했다。 ◇王凝——송인。畫院의 待詔를 지냈다。화축·영모가 자못 생기에 넘쳐 있었고 앵무새와 사자·고양이도 잘 그렸다。富貴의 기상이 있었다。

◇李端——송인。宣和年間의 畫院待詔가 되었다。紹興年代에 金帶를 하사받았다。배꽃과 비둘기를 잘 그려 고종의 사랑을 받았다。 ◇牛戩——宋代 사람。자를 愛禧라 하고 道士였었다。劉永年의 柘棘를 본받아 필치가 호방했으며、破毛禽·寒雉·野鴨 등을 특히 잘 그렸다。 ◇陳珩——송인。자는 行之、호를 此山이라 했다。 陳容의 아우다。 ◇趙孝穎——송인。자를 師純이라 하고。端獻魏王의 第八子였다。벼슬은 慶德軍節度使에 이르렀다。翰墨에 花鳥를 잘 그리고、陂湖의 實景을 방불케 하였다。 ◇夏奕——송인으로 영모를 잘 그렸다。 ◇鸂鶒——물새의 일종이니、우리 이름으로 비오리。원앙새 비슷하면서 좀 큰 편이다。날개에 五彩가 있고 紫色이 많아서、紫鴛鴦이라는 이름도 있다。 ◇鶺鴒——비둘기 비슷한 새의 이름。 ◇山鷓。 ◇鷓鴣。僧惠崇——송의 建陽人。회남 사람이라는 설도 있고새。 ◇鷓鴣——비둘기。

◇馮君道——元의 錢塘 사람。毛羽에 황전의 풍이 있었다。 ◇鵪鶉——메추리와 까치를 사시에 따라 구별해 그렸고、毛羽를 잘 그리고 항상 메추리를 길러 가며 연구했다。 송의 開封人。화조·영모를 잘 그리고 ◇鵪鶉——메추리。 ◇范正夫——자를 子立이라 하고、송의 潁昌 사람。文正公 仲淹의 손자였다。수묵의 雜畫를 잘 그리고 鸂鶒·竹石 따위는 품격이 높았다。荷·折葦를 잘 그리고 蟲魚蟹鵲도 자못 생기가 있었다。

◇闕生——宋人。어디의 누군지 미상。古木·雪景·梅花·寒鴉·凍鵲을 잘 그렸다。 ◇史瓊——五代人。雉兎·竹石을 잘 그리고、설경에 능했다。 ◇陳直躬——송인。瀟洒한 기풍이 넘쳤으며、書와 시에도 능했다。 九僧의 하나로 친다。물새를 잘 그리고、寒汀烟渚의 小景을 즐겨 표현했다。자고、아울러 기러기를 잘 그렸다。 ◇張涇——一本에서는 涇을 經으로 쓰고 있다。송의 姑蘇 사람。雜畫를 잘 그리고、傳摸에 밝았다。 ◇陳直躬——송인。陳偕의 아들로 그 家學을 하고。 ◇胡奇——송의 장안 사람。蘆雁이 속되지 않아、蘆雁의 그림이 볼만했다。 ◇晁悅之

1——송인. 자를 以道라 하고, 司馬溫公의 사람됨을 사모하여 호를 景迂라 했다. ◇晁補之의 아우다. 元豐 壬戌에 進士科에 오르고, 벼슬은 徽猷閣待制에 이르렀다. ◇趙士雷——자를 公震이라 하고, 송의 宗室이었다. 벼슬은 襄州觀察使에 이르렀다. 山水·寒林·雪雁을 잘 그렸다. ◇僧法常——宋人으로 호를 牧溪라 했다. 龍虎·猿鶴·蘆雁·산수·인물을 다 잘했다. ◇梅行思——一本에는 梅再思로 되어 있다. 성격이 英爽하여 몸가짐이 절묘했다. 南唐의 江夏 사람으로 翰林待詔가 되었다. 닭을 잘 그렸다. 鬪雞 그림이 절묘해서 세상사람들은 梅家雞라고 불렀다. ◇飛鳥·花竹·山水·人物을 다 잘 그렸다.

◇李察——당인으로, 닭을 잘 그렸다. ◇母咸之——송의 강남 사람. 닭을 잘 그렸다. 인물에도 능했다. ◇張昱——당인으로 닭을 잘 그렸다. ◇楊祁——송의 彭州 崇寧 사람. 화조와 대를 잘 그리고 닭에도 뛰어났다. ◇高燾——송인. ◇史道碩——晉人. 荀最·衛協을 스승으로 하여 그 영향을 받은 그림을 그렸다. 故實을 잘 그리고, 인물과 거위에 능했다. 그 형제 四명이 다 그림으로 이름이 있었다. ◇曹訪——송인. 거위를 잘 그리고, 徐熙에게 사사했다.

자를 公廣이라 하고 三樂居士라 호했다. 小景으로 일가를 이루고, 篆隷飛白도 잘했다. ◇鴨黃——오리새끼. ◇唐垓——五代人. 野禽·水族·生菜·鳥蟲·草木이 다 정묘했다. ◇强頠——唐末 사람. 水鳥를 잘 그렸다. ◇陳自然——송인. 佛畵로 京師에서 이름이 있었고, 秋水寒禽도 볼 만했다. ◇魯宗貴——송의 錢塘人. 紹定年間에 畵院待詔가 되었다. 花竹·鳥獸·窠石을 잘 그리고 사생에 뛰어났다. 眠鴨·浮雁·襄柳·枯枿이 다 절묘했다. ◇錦羽翠——

翎——새털의 아름다움을 형용한 말.

畫翎毛用筆次第法

새를 그리려면 민저 부리의 윗턱에 달린 한 개의 긴 선(線)부터 그리기 시작해야 한다. 다음에 위의 짧은 윗턱을 완성한다. 다음에는 아랫턱의 한 개의 긴 선을 긋고, 또 다음으로 아래의 짧은 횡선을 그려 넣어서 아랫턱을 완성하는 것이다. 그 다음에는 눈동자를 찍어 넣어야 할 차례거니와, 그것은 머리와 뇌(腦)를 그리고, 다음에는 등 위의 피사모(披簑毛)를 그리고, 그 후에 날개를 그린다. 그리고 나서 가슴을 그리고 배를 그리고, 꼬리를 그린다. 그리고 나서 다리·발·발가락·발톱을 그린다. 통틀어 말하자면, 새의 형상은 알의 모습을 벗어나는 일이 없는 바, 그 법에 대해서는 뒤의 가결(歌訣)에서 말하겠다.

原文
畫鳥先從嘴之上腭一長筆起。次補完上腭。再畫下腭一長筆, 又次補完下腭。點睛須對嘴之呀口處爲準。其次畫頭與腦。再則畵胸幷肚子至尾。末後補腿椿及爪。總之鳥形不離卵相。其法具後訣。

〔註〕
◇上腭——윗턱. ◇下腭——아랫턱. ◇呀口處——上下의 부리가 만나는 점을 이른다. ◇披簑毛——도롱이처럼 긴 외부의 털. ◇翅膊——날개. ◇肚子——배. ◇末後——최후. ◇腿椿——다리. ◇椿은 椿과 혼동되지 말아야 한다.

畫翎毛訣

새를 그릴 때는 먼저 부리를 그리고 눈은 윗턱의 위치를 헤아

786

그려 넣는다. 눈을 그려 넣은 다음에 머리와 이마를 그리고, 턱에 접해서 등과 어깨를 그린다. 반원형(半圓形)의, 혹은 크고 혹은 작은 점이라든가 깨진 거울 조각 같이 끝이 뾰족한 대소(大小)의 점을 가지고 그것을 그린다. 찬찬히 날개털의 끝을 그리고, 천천히 작은 꼬리를 그린다. 날개와 등을 그린 다음에 날개털을 그리고, 넓적다리를 그리기에 앞서서 가슴과 배를 그린다. 이같이 온몸을 다 그리고 나서 비로소 다리를 덧붙이는 것인데, 다리는 가지에 앉아 있다든가 또는 발을 뻗고 있다든가 혹은 발을 옴츠리고 있다든가, 여러 가지 경우가 있다.

原文

翎毛先畫嘴。眼照上唇安。留眼描頭額。接腮寫背肩。半環大小點。破鏡短長尖。細細梢翎出。徐徐小尾填。羽毛翅脊後。胸肚腿肫前。臨了纔添脚。踏枝或展拳。

〔註〕

◇上唇 —— 윗턱을 말한다. 눈은 상하의 부리의 접합점으로부터 조금 윗쪽에 그린다. ◇半環大小點 —— 반원형의 대소의 점이나, 혹은 깨진 거울조각처럼 끝이 뾰족한 대소의 점을 가지고 그린다는 뜻. ◇梢翎 —— 날개털의 끝. 작은 날개털을 이르는 말. ◇翅脊 —— 날개를 그린 뒤에 羽毛를 그리고, 腿肫을 그리기 전에 胸肚를 그린다는 소리. ◇羽毛翅脊後 胸肚腿肫前 —— 세간에서 家禽의 胃를 肫이라 한다. ◇胸肚 腿肫 —— 胸肚는 아래쪽 前半身을 말하고, 腿肫은 後半身을 이른다. ◇이 歌訣은 새를 그리는 순서를 보인 것인 바, 뒤의 畫翎毛起手式에 하나하나 그림으로 설명되어 있다. 참조하기 바란다. ◇展 —— 발을 펴는 것. ◇拳 —— 발가락을 옴츠리는 것.

畫鳥全訣 首尾翅足點睛及飛鳴飲啄各勢

새의 온몸은 원래 알로부터 생겨났음을 인식해야 한다. 다시 말해서 새의 형태란 알의 형상에 머리와 꼬리가 덧붙고, 다시 날개와 발이 생긴 것이라고 볼 수 있다. 새가 날아 오르는 형세는 날개에 있으니, 날아 오르는 모양을 나타내려면, 날갯짓하는 품이 빠르고 경쾌하다는 것이 그림에 나타나야 한다. 머리를 쳐들고 있을 때는 입이 열려 있어서, 가지에서 울고 있는 소리가 들리는 듯해야 한다. 가지에 앉아 쉬고 있는 새는 가지에서 발이 편한 자세를 취하고 있다. 즉, 평온하게 가지를 밟고, 고요해서 놀라는 기색이 없어야 한다. 날려고 할 때에는 먼저 꼬리를 움직일 때는 높이 날아 오르게 마련이다. 날개를 활짝 편 형세일 때는, 가지에서 뛰어 멈출 줄을 모르는 것 같아야 한다. 이것이 새의 온몸을 그리는 비결이며 모든 새에게 공통되는 점이다. 다시 눈동자를 그리는 법이 있는데, 무엇보다도 그 정신이 나타나도록 배려돼야 한다. 또 물을 마시고 있는 것은 내려가려는 듯하고, 먹이를 쪼고 있는 것은 다투려 하는 듯하고, 노한 것은 싸우려는 듯하고, 기뻐하고 있는 것은 울려는 듯해야 한다. 두 마리가 나란히 나무에 앉아 있는 것과 위아래에 있는 것은 서로 들여다보고 있는 듯한 기분이 들어야 한다. 또 사람의 초상화에서와 마찬가지로 두 개의 눈동자를 그려 넣는 일이 매우 중요하다. 이 눈동자를 그리는 일은 법에 맞아야 하며, 그렇게 하면 형상과 풍채가 살아 있는 듯한 느낌을 줄 수 있다. 이런 일들은 다 정미현묘(精微玄妙)하여 제가끔 도리를 지니고 있는 터이므로, 이를 터득할 때

비로소 고금에 전하기에 족한 명화가 이루어질 것이다.

【原文】須識鳥全身。由來本卵生。卵形添首尾。翅足漸相增。舒翮捷且輕。昂首須開口。似聞枝上聲。歇足在安足。穩踏靜不驚。欲飛先動尾。尾動便高昇。得其開展勢。跳枝如不停。此爲全身訣。能兼衆鳥形。更有點睛法。尤能傳其神。飮者如欲下。食者如欲爭。怒者如欲鬪。喜者如欲鳴。雙棲與上下。須得顧兩情。亦如人寫肖。全在點雙睛。點睛貴得法。形采即如眞微妙各有理。方足傳古今。

〔註〕◇翮——깃촉(羽本)。 ◇寫肖——초상화。 ◇形采——형상과 풍채。
◇闢—— ... 것。

【原文】凡鳥之各狀。飛鳴與飮啄。此則人所知。但未知其宿。枝頭安宿鳥。必須瞑其目。其目下掩上。禽之異乎畜。嘴插入翼中。毛腹藏雙足。飛揚勢在翅。舒宿鳥情。證之古諺語。鷄宿必上距鴨宿必下嘴。下嘴咮插翼。上距縮一腿。雖言鷄鴨性。亦具衆禽理。

〔註〕◇宿鳥——자는 새。 ◇瞑——눈을 감는 것。 ◇畜——家畜。여기서 는 짐승을 가리킨 것。 ◇距——며느리발톱。 ◇味——부리。

畫宿鳥訣

새의 여러 모습 중에서、 날고 우는 모양이라든가 물을 마시고 먹이를 쪼는 것에 대해서는 누구나 잘 알고 있는 터이지만、 그 자고 있는 모양만은 알려져 있지 않다。 가지 위에 자는 새를 앉히려면 반드시 눈을 감고 있게 그려야 되는데、 그 눈은 아래쪽 눈꺼풀이 위의 눈꺼풀을 덮도록 되어 있다。 이것이 새와 짐승의 다른 점이다。 그리고 부리는 날개 속에 꽂고 두 발은 옴츠려 뱃털 속에 집어넣는다。 이런 잠자는 생태를 생각하고、 그것을 옛 속담에 비추어서 증명해 보고자 한다。 닭은 잘 때 반드시 며느리발톱을 위로 놓고、 오리는 잘 때 반드시 부리를 아래에 둔다。 부리를 아래로 둘 때에는 부리끝을 날개끝에 묻고、 며느리발톱을 위에 놓을 때에는 한쪽 다리를 움츠린다고 일러 온다。 이는 닭과 오리의 성질을 일이고、 많은 새들에 꼭 알아 두어야 할 (理法)을 지리는 데 있어서 꼭 알아 두어야 한다。 이것을 근거로 해 유추하여야 한다。

畫鳥須分二種嘴尾長短訣

새를 그리는 것은 산새와 물새의 두 종류로 나눈다。 산새는 반드시 꼬리가 길고 높이 날아 올라 날개가 경쾌하며、 물새는 드시 꼬리가 짧아서 물 속에 들어가 잠겼다 하기에 편하도록 되어 있다。 무슨 새건 그 천성을 알아야 되는데、 그래야만 그 형상을 그릴 수가 있다。 꼬리가 긴 새는 반드시 부리가 짧아서 울기를 잘 하고 높이 날아 오르기 좋도록 되어 있고、 꼬리가 짧은 것은 반드시 부리가 길어서 고기나 새우 같은 것을 물 속에서 잡아 먹도록 되어 있다。 학과 백로는 다리가 길고、 갈매기·물오리는 다리가 짧다。 같은 물새지만 이런 것은 구별되어야 한다。 산새는 숲속에 살고、 깃털에는 오색(五色)이 있다。 난조(鸞鳥)·봉황(鳳凰)·금계(錦鷄)는 붉은 색·푸른 색을 갖추어 눈부시도록 아름답다。 물새는 맑은 물결 속에서 살기에 대부분 그 몸이 깨끗하다。 물오리나 기러기는 빛깔이 함께 푸르고 갈매기나 백로는 색이 모두 희다。 두 마리의 원앙을 그릴 때는 암수가 구별되어야 한다。 암컷은 오색을 구비하고 있으나 수컷은 따오기와 같다。 비취새는 색채가 다양하여、 깃털은 다 청총색(靑葱色)이고 몸은 비취색에 청자색(靑紫色)을 띠고 있으며 부리와 발톱은 단사(丹

砂)처럼 붉다.

원앙새와 비취새의 색채가 많은 물새 중에서 가장 아름답다고

볼 수 있다.

原文 畫鳥分二種。山禽與水禽。山禽尾必長。高飛羽翮輕。水禽尾自短。水

榿浮沈。須各得其性。方可圖其形。尾長必短嘴。善鳴易高舉。尾短嘴

必長。魚蝦搜水底。鶴鷺則腿長。鷗鳧亦短腿雖俱屬水禽。亦須浴澄

此。山禽處林木。毛羽具五色。鸞鳳與錦鷄。輝燦鋪丹碧。水禽浴澄

波。其體多清潔。鳧雁色同蒼。鷗鷺色共白。惟有雙鴛鴦。形須分雌

雄。雌者具五色。雄與野鶩同。翠鳥多光彩。羽毛皆青葱。翠色帶青

紫。嘴爪丹砂紅。羨此二禽色獨冠水鳥中。

【註】

◇腿——정강이와 넓적다리의 총칭。다리。 ◇鋪——봉황의 일종

◇輝燦——화려하게 아름다운 모양。 ◇鋪丹碧——붉은 빛과 푸

른 빛이 뒤섞여 아름다운 것。 ◇野鶩——따오기。 ◇翠鳥——비

취새。 ◇青葱色——파같이 푸른 색。

木本花頭起手式
나무꽃을 그리는 방식。

有尖缺大小之異
끝이 뾰족하고 움푹파인
크고작은 몇가지 꽃의
모양。

五瓣花頭
다섯 개 꽃잎이 있는 꽃

桃花

杏花
살구꽃

五瓣花頭

木本花頭起手式　有尖缺大小之異

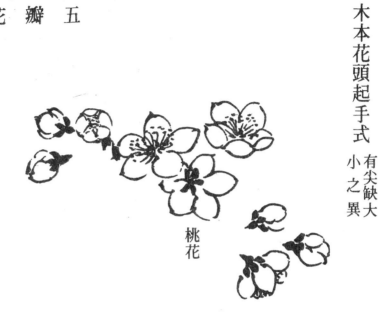

桃花

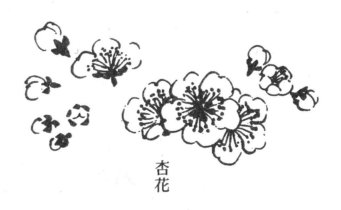

杏花

金絲桃

梨花

梨花

金絲桃

白者爲玉蘭　紫者爲辛夷
흰 것은 玉蘭, 자주빛인
것은 辛夷라 한다

白者爲玉蘭
紫者爲辛夷

頭花瓣九八瓣大

山
茶

栀
子
치자

栀子

茉莉

梔子

多瓣花頭
꽃잎이 많은 꽃

海棠

碧 桃
흰 복사꽃.

頭 花 瓣 多

海棠

碧桃

千葉絳桃

千葉榴花

薔薇

月季花
長春花

刺花藤花花頭
가시 있는 藤本의 꽃。

頭花花藤花刺

薔薇

月季花

799 翎毛花卉譜

野薔薇
들장미

凌霄
능소화

野薔薇

凌霄

牡丹大花頭
모란의 큰 꽃

全開正面
정면으로 뵈는 滿開의
꽃。

頭 花 大 丹 牡

全開正面

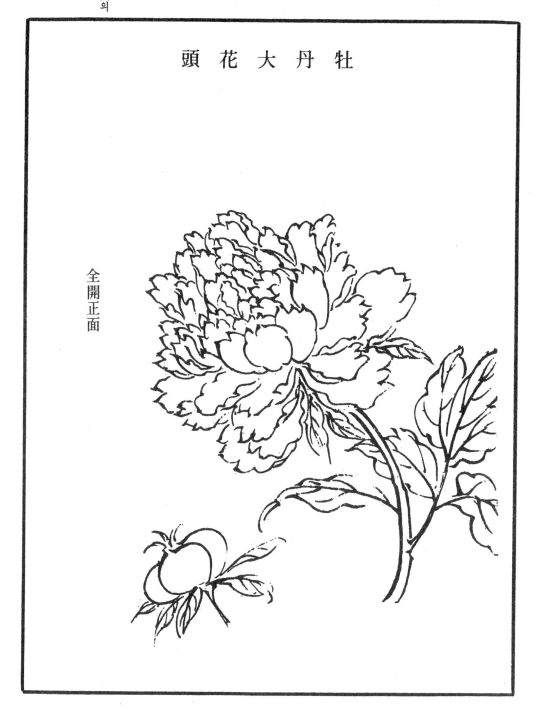

初開側面
측면으로 뵈는 半開의
꽃。

含苞將放
벌기 시작한 꽃망울。

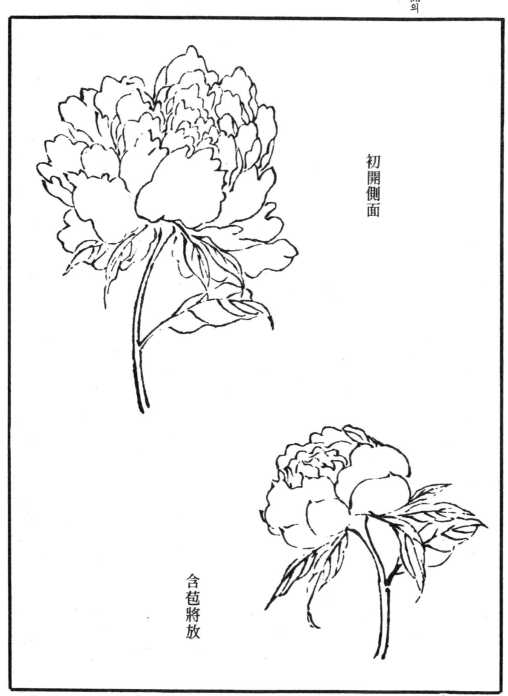

初開側面

含苞將放

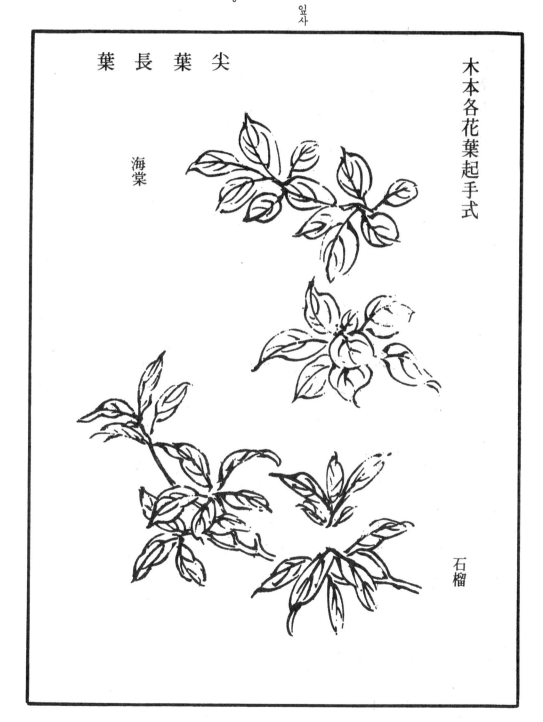

葉 長 葉 尖

木本各花葉起手式

海棠

石榴

桃葉

梅葉

杏葉

梅開花時無葉　杏開花時
葉只嫩芽　備此以爲綴實
之用

매화나　살구꽃을　그릴
때에는　잎을　그리지　않
지만　열매를　그릴　때에
는 잎을 그려야 한다. 열
매를 그릴 때를 대비해
매화와 살구의 잎 그리
는 방식을 들어둔다.

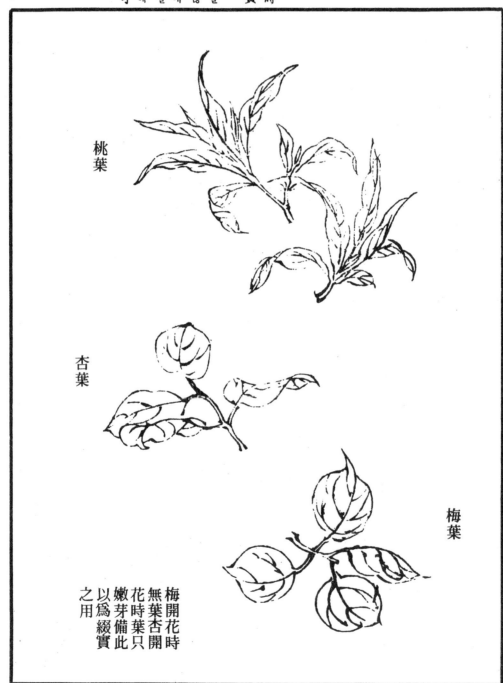

桃葉

杏葉

梅葉

梅開花時
無葉杏開
花時葉只
嫩芽備此
以爲綴實
之用

薔薇

刺花毛葉
가시가 있는 꽃의 털이
난 잎.

葉 毛 花 刺

薔薇

月
季

玫瑰
때찔레。

月
季

玫瑰

806

葉 厚 寒 耐

梔子

山茶

桂葉

橙橘

根下
뿌리에 난 잎.

牡丹岐葉
패인 데가 있는 모란잎.

枝梢
가지끝의 잎.

花底
꽃 밑의 잎.

嫩葉
어린 잎.

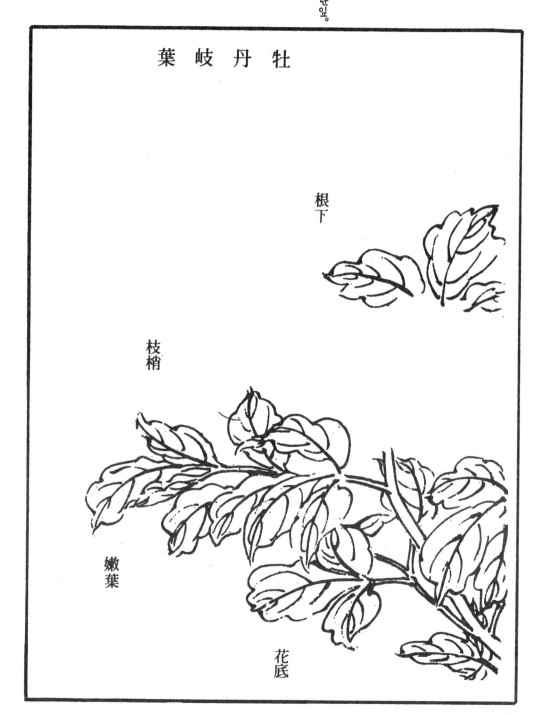

葉 岐 丹 牡

木本各花梗起手式

木本인 각종 꽃의 잔가
지를 그리는 방식.

柔枝交加
부드러운 가지의 配合

此枝宜於榴花紫薇諸細
枝

이 가지는 석류꽃이나
百里紅의 여러 가는 가
지를 그리는 데에 어울
린다.

木本各花梗起手式

柔枝交加
此枝宜於榴花
紫薇諸細枝

810

莿 枝
가시 있는 가지。

此枝宜於薔薇月季根下
이 가지는 장미·월계
의 뿌리께에 그리면 어
울린다。

老枝交加
늙은 가지의 配合。

此枝展長可　作桃橘枝幹
이 가지를 확대하면 복
숭아나무나 귤나무의 가
지·줄기로 해도 좋다。

老枝交加
此枝展長可
作桃橘枝幹

莿枝
此枝宜於薔薇
月季根下

下垂折枝

아래로 드리운 屈折한 가지.

此枝宜於桃梨海棠山茶
諸老幹

이 가지는 북숭아나무·배나무와 해당·동백등여러 늙은 나무 줄기에 어울린다.

下垂折枝
此枝宜於桃
梨海棠山茶
諸老幹

臥幹橫枝
가로 뻗은 가지와 줄기.

此枝宜於老幹諸花
이 가지는 늙은 줄기의
여러 꽃에 어울린다.

牡丹根枝
모란의 밑둥과 가지.

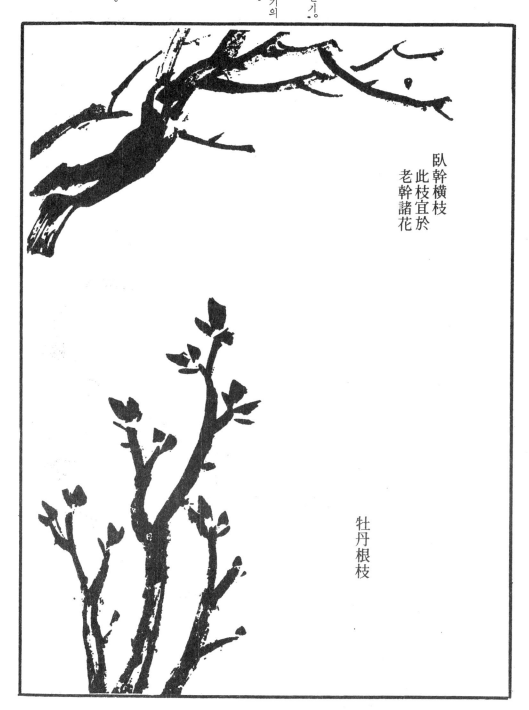

臥幹橫枝
此枝宜於
老幹諸花

牡丹根枝

横枝上仰
비낀 가지가 위로 뻗음.

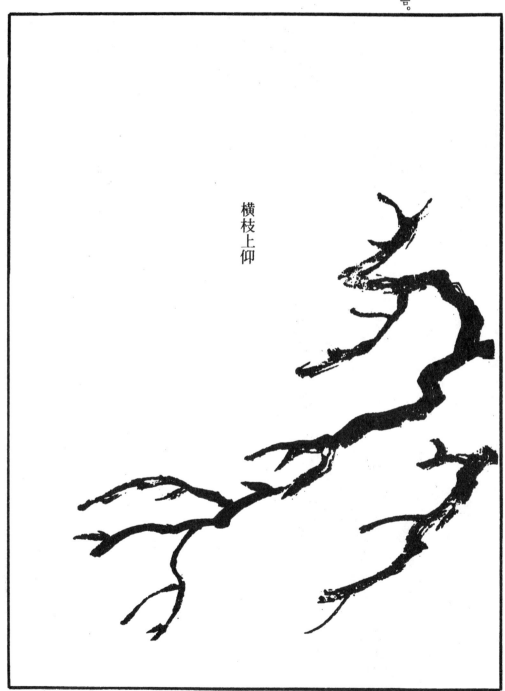

横枝上仰

814

横枝下垂
비낀 가지가 밑으로 드
리움.
이 가지는 복숭아나무 ·
배나무에 어울린다.

藤枝
이 가지는 藤本의 各花
에 어울린다.

横枝下垂
此枝宜於
桃梨

藤枝
此枝宜於
藤本各花

畫翎毛起手式
翎毛를 그리는 처음 방
식. 앞의 畫翎毛訣을 참
조.

翎毛는 먼저 부리를 그
림

눈은 윗입술에 비추어
위치를 잡음

눈을 기준으로 해서 頭
額을 그림

뺨에 接해 등·어깨를
그림

半環大小의 點
반만 둥근선으로 크고
작게 날개를 그림.

破鏡短長의 尖
이지러진 둥근달 모양의
길고 짧은 선으로 끝이
뾰족하게 그림.

細細히 羽毛 끝을
그림

畫翎毛起手式

翎毛先
畫嘴

半環大
小點

眼照上
唇安

破鏡短
長尖

留眼安
頭額

細細梢
翎出

接腮寫
背肩

徐徐히 작은 꼬리를 그

림

展

羽毛는 翅脊 뒤에 그림

胸肚는 腿䐴 전에 그림

다 그리고 나서 다리를

덧붙임

가지를 밟고、 혹은 퍼

고 혹은 옴츠림

拳

817 　翎毛花卉譜

踏枝式
가지를 밟는 식。 가지
에 앉은 새를 그리는 식

正面下視不露足
正面에서 아래로 보고
있어서 발이 안 보임

昂首上視露足
머리를 들어 위를 보고
있어서 발이 보임。

踏枝式

正面下視
不露足

昂首上視
露足

側面下向
측면으로 아래를 향함.

平立回頭
바로 앉은 채 머리를 돌림.

側面上向
측면으로 위를 향함.

平立
回頭

側面
下向

側面
上向

飛立式
날고 있는 새와 서 있는
새를 그리는 방식.

斂翅將歇
날개를 걷고 쉬려 함.

俯首搜足
머리를 숙여 다리께를
향함.

上飛
위로 남.

擧翅搜翎
날개를 들고 털을 뒤지
는 것같이 함.

飛立式

斂翅將歇

上飛

俯首搜足

擧翅搜翎

並聚式
나란히 모여 있는 방식.

白頭偕老
白頭는 새 이름. 할미
새. 偕老는 나란히 나무
에 앉아 있음을 이른다.

下飛
아래로 남.

並聚式

白頭
偕老

下飛

燕爾同栖
두 마리의 제비가 같은
나무에 앉아 있음。

和鳴
서로 화합하며 우는 것

聚宿
여러 마리가 모여서 자
고 있음。

燕爾同栖

和鳴

聚宿

822

細鈎翎毛起手式
는 방식.

가는 線으로 새를 그리

처음에 부리를 그리고

눈을 첨가함

머리를 그림

어깨·등·半翅를 그림

全翅를 그림

발톱을 편 발

가지를 밟고 선 발

발톱을 움츠린 발

배를 그리고 꼬리와 발

을 덧붙임. 그리고 전

신이 가지를 밟고 섰는

모습을 取함.

細鈎翎毛起手式

初畫嘴
添眼

畫頭

畫全翅

畫肩脊
半翅

展爪足

踏枝足

拳爪足

畫肚添尾
足全身踏
枝

산새는 꼬리가 길고, 물
새는 꼬리가 짧다. 앞
의 圖式에서는 산새를
많이 다루었으므로 여
기서는 주로 물새를 다
루기로 했다. 그러면서
도 빠진 것이 있으면
類를 따라 널리 탐구해
야 할 것이다.

汀雁
물가의 기러기.

沙鳬
모래 위의 물오리.

水禽式

汀雁

山禽尾長水禽尾短
前式多山禽故此惢
以水禽其未盡者可
觸類旁求之

沙鳬

824

海
鶴
바닷가의 학.

溪
鷺
시내에서 노는 백로.

海鶴

翻身飛鬪式
몸을 뒤치는 새와, 날면서 싸우는 새를 그리는 법식.

二雀飛鬪
두 마리의 참새가 날면서 싸우는 것을 그리는 법식.

두 마리의 새가 날면서 싸우는 상황을 그리는 것은, 그 법을 체득하기가 매우 어렵다. 기운을 떨쳐서 몸을 돌보지 않는 기세가 있어야 한다. 그 다투어 나는 모습의 신속함이라든가, 몸을 뒤치고 목을 움츠리는 장면 같은 것이 생생히 살려져야 한다. 形式과 이론으로 구해지지는 않는다.

翻身飛鬪式

雀飛鬪
畫兩鳥飛鬪得法最
難具有奮不顧身之
勢其爭飛迅速翻身
釣頸須得其神情未
可以形與理求之也

翻身倒垂

몸을 뒤쳐 거꾸로 달림.
나뭇가지에 앉아 있는 새를 그리는 일은, 새장 속에서 飼育되고 있는 것과는 달리 生動하여 날아 오르려는 형세가 있고 옆을 보든가 아래를 보든가 위를 향하든가 하는 모습을 구비하고 있어야 한다. 그러므로 일정한 형태는 없다. 그리고 바로서서 위를 향하고 있는 그림이 대부분이거니와, 이것은 몸을 뒤쳐 거꾸로 매달려 있어서 금시에라도 날아 내릴 듯한 기세가 보여 한층 생동하는 듯 느껴진다.

翻身倒垂
畫鳥之踏枝異於籠
中者宜生動有欲起
之勢具轉側堰仰故
無定形而多止立向
上此側翻身倒垂有
欲下之勢更覺生動

다투는 새와 물에서 노는 새를 그리려면, 나뭇가지에 앉아 있는 모습을 그리는 것에 비겨, 그 모양이 한층 生動하도록 배려해야 한다. 싸우는 새는 몸을 뒤치고 목을 움츠려 기운을 떨쳐 一身을 돌보지 않는 형세가 있어야 한다. 이에 대해 물에서 노니는 새는, 水面에 날개를 띄우고 물결을 헤치고 있어서 悠悠自適하는 맛이 나야 한다. 또 각기 다른 점도 있다.

浮羽拂波
水面에 날개를 띄우고 물결을 헤침.

浴波式

鬪鳥與浴鳥較畫踏
枝者其情勢更要生
動鬪鳥翻身鈎頸須
奮不顧身浴鳥則浮
羽拂波須悠然自得
又各有不同處

浮羽
拂波

綠牡丹
趙昌의 그림을 모사함.
徐文長의 句.

漢水鴨頭敎非色　隴山鸚
鵡未呼人

이것은 綠牡丹의 꽃빛의
아름다움을 노래한 것
이다. 漢水의 오리 머
리의 빛깔이나 隴山의
앵무의 털빛도 이 꽃빛
에 비기면 아무 것도 아
니라는 것. 사람을 부르
지 않는다 (未呼人)는 것
은、사람을 불러 제 털
빛의 아름다움을 자랑하
지 않는다는 말이다.

杏 子

林良의 그림을 모사함.
匏菴의 句.

上苑繁英鮮錦靆 董林香
實淡霞紅

第一句는 살구꽃의 어여
쁨을 말했고、 第二句는
살구가 붉고 아름답다
는 말이다. 上苑은 天
子의 御苑이다. 西京雜
記에 이르기를、上林苑
에 文杏이 있으니、文彩
있는 살구를 말함이라 했
고 또 上林苑에 蓬萊杏
이 있다고도 했다. 繁英
은 무성한 꽃. 鮮錦은 선
명한 비단. 董林은 霍
山에 살면서 병자를 고
쳐 주었는데、重患인 경
우는 살구 다섯 그루를
심게 하고 가벼운 환자
는 한 그루를 심게 하였
다. 얼마가 지나자 살구

의 園林이다. 董奉이
董奉은 董奉

830

나무로 큰 숲이 되었다는
기록이 神仙傳에 있다.
醫療界를 杏林이라 부르
게 된 것은, 이 때문이
다. 杏實은 香味 있는
과실. 淡霞는 엷은 놀.

秋池翠鳥
李迪의 그림을 모사함.
梅聖俞의 句.

枝低棲水鳥 葉弱抱秋蟬
가지는 못물에 낮게 드
리워서 물새가 거기에
살고, 잎은 연약하건만
가을매미를 안고 있다는
뜻. 翠鳥는 비취새.

金絲桃

林椿의 그림을 모사함.
王司直의 題.

黃桃學金母　絳翅比紅兒

金絲桃는　未央柳다。第
一句에서는　꽃이　黃色
임을 말하고、第二句에
서는 붉은 잠자리가 그
위에서　날고　있음을　노
래했다。黃桃는　곧　金絲
桃를 이른다。道家에서
金을 솥에 넣고 달여서
眞丹을 만드는데、그 金
을 金母라 하고 이루어
진 眞丹은　紅兒라고 한
다。붉은 잠자리를 紅兒
라고도　하나　여기서는
그것이 아니다。黃桃와
絳翅、金母와 紅兒의 對
에 技巧가 있다。

淡竹葉花
一名 翠蛾眉。 趙伯驌의
그림을 모사함。 沈因伯
의 題。

不將脂粉鬪粧新 遠學靑
山染色勻 金鳳釵頭簪未
稱 黛螺宜付畫眉

淡竹葉花는 露草 혹은
柴胡라고 부르는 꽃。이
詩는 푸른 그 꽃의 아름
다움을 노래한 것이다。
脂粉은 연지와 粉、染色
勻은 물들인 빛깔이 고
르다는 것。金鳳釵는 금
으로 만든 비녀의 一種。
黛螺는 靑綠色의 그림물
감이니、柴胡의 꽃으로
汁을 내면 물감이 된다。
이 詩의 眉 밑에 있어야
할 韻字가 脫落했다。人
字일 가능성이 있다。

垂枝海棠

梁廣의 그림을 모사함。
鄭谷의 律句를 자름。

春風用意匀顏色　銷得攜
觴與賦詩　朝醉微吟看不
足　美它蝴蜨宿深枝

이것은 海棠을 노래한
鄭谷의 律詩에서 第一·
二와 第七·八句를 節
錄한 것이다。微吟을 原
詩에서는 暮吟이라고 했
는데、이쪽이 좋다。匀
顏色이란、봄바람이 해
당화의 빛을 고르게 한
다는 뜻。它는 他와 同

凌霄花

戴琬의 그림을 모사함.
梅聖俞의 句。

仰見蒼虬枝 上發彤霞蕊

푸른 虬龍 같은 가지를
우러러보니, 위에서 붉
은 놀과도 같은 꽃이 피
어 있더라는 것. 彤霞
는 붉은 놀이니, 꽃빛의
형용이다. 蕊는 원래 꽃
술을 뜻하지만 여기서
는 꽃의 의미로 사용
되었다. 이 二句는 梅
聖俞의 五言古詩에서 第
七·八句를 節錄한 것이
다. 宋의 戴琬은 京師
사람으로、翰林에 들어
가 크게 은총을 입었고
翎毛花竹을 잘 그렸다.
徽宗이 그 팔에 封印을
찍어 마음대로 그리지
못하게 했으므로 세상에
전하는 작품이 희귀하
다고 한다。

杏　燕

崔白의 그림을 모사함。
鄭谷의 句。

小桃新謝後 双燕欲來時
이 二句는 살구꽃이 피
는 계절을 말한 것이다。
謝는 꽃이 진다는 뜻이
다。이것은 鄭谷이 杏花
를 노래한 律詩에서 第
三・四句를 節錄한 것이
다。그 全詩는 이렇
다。

不學梅敧雪　輕紅照碧池
小桃新謝後　雙燕却來時
香屬登龍客　煙籠宿蝶枝
臨軒須貌取　風雨易離披

玉　蘭

徐崇矩의 그림을 모사
함。白樂天의 詩。

紫房日照臙脂折　素艷風
吹膩粉開　悟得獨饒脂粉
態　木蘭曾作女郎來

玉蘭이란 白木蓮을 이름이다。이 詩는 戲題 木蘭花라는 白樂天의 詩인 바、반드시 白木蓮을 읊은 것은 아니다。第一句는 紫木蓮、第二句는 白木蓮을 노래했다。第를 原詩에서는 怪로 쓰고 있다。자주빛 花房이 햇빛을 받아 연지를 칠한 美人 같은 꽃이 벌고、희고 어여쁜 꽃이 바람에 불리어 화장한 女人 같다。이같이 꽃에 脂粉의 티가 많음을 의심했었는데、木蘭은 일찌기 女郎이었기 때문임을 알았다는 것。女郎이란 男子를 능가하는 才媛을 말한다。옛날에 木蘭이라는 처녀가 있었는데 男裝하고 부친을 대신하여 수자리를 살다가 十二年만에 돌아왔다는 故事에서 나왔다。梁의 樂府에 木蘭辭라는 것이 있어서 지금에 전한다。

榴 花

沈孟堅의 그림을 모사
함。溫飛卿의 詩。

葉亂裁殘綠 花宜揷鬢紅
蠟珠攢爲蒂 細綵剪成叢

榴花는 석류꽃。第一句
는 푸른 잎에 대한 노래
요、第二句는 붉은 그
꽃에 대한 언급이며 第
三・四句는 각기 꼭지와
가지에 대한 말이다。賤
은 글을 쓰는 데 사용하
는 종이나 비단이다。細
珠는 蠟淚다。蠟綵를 本
集에서는 細綵로 썼는
데、그 쪽이 이치에 맞
는다。엷은 黃色의 피
룩。溫庭筠의 본명은 岐
요、字는 飛卿이니、唐
의 太原 사람。詞章에 뛰
어나 李商隱과 명성을 같
이했다。이것은 海榴라
題한 律詩의 第三・四・
五・六의 四句를 抄錄한
것이다。

838

夏侯延祐의 그림을 모사함。潘尼의 賦의 句。

花實並麗 滋味亦殊 朱房赫奕 紅蕚參差

第一句는 石榴의 꽃과 열매가 아울러 아름다운 것을 말하고, 第二句는 열매의 맛있음을 말했다。第三・四句는 각기 열매의 아름다움과 꽃의 아름다움에 대해 노래했다。赫奕은 빛나는 모양이다。朱房은 꽃・열매의 어느 것으로도 해석될 수 있으나, 潘尼의 安石榴賦에서는 朱房을 朱芳으로 쓰고 있다。그러므로 꽃을 의미함이 확실하다。參差는 高低나 장단이 가지런치 않은 모양이다。다만 원문에서는 이 四句가 연속돼 있지 않고 二句씩 떨어져 있다。

花實並麗 滋味亦殊 朱房赫奕 紅蕚參差

雪　梅

徐熙의　그림을　모사함。

杜少陵의　句。

風遞幽香出　禽窺素艷來

바람은　그윽한　향기를
보내　나오고、새는　흰
꽃을　엿보고　있다。素艷
은　흰　꽃。

840

茶 梅

黃居寀의 그림을 모사
함. 沈因伯의 題.

紅艶霞烘色 清芬雪染花
幽禽棲宿好 飡雪復飡霞

茶梅는 山茶花. 그러나
여기서는 茶花(山茶花)
와 梅花의 두 가지를 가
리키는 것 같다. 第一句
는 山茶花를 말하고 第
二句는 梅花에 대한 언
급이기 때문이다. 붉고
예쁜 山茶花는 불꽃 같
은 놀에 쪼여 말린 듯하
고, 맑은 향기를 풍기는
梅花는 눈에 꽃을 묻들
인 것 모양으로 희다. 거
기서 사는 새는 참 좋겠
으니, 눈을 먹고 또 놀을
먹는 결과가 된다는 뜻.

紅艶霞烘色
清芬雪染花
幽禽棲宿好
飡雪復飡霞

蘆雁

趙宗漢의 그림을 모사
함. 王孫穀의 題.

魚蝦聚處呑淸影　鴻雁來

時對白頭

淸影이 무엇을 가리키는
지 이 二句만으로는 판
단키 어렵다. 고기와 새
우가 모인 곳에서 맑은
그림자를 삼키고, 기러
기가 날아 올때 흰머
리와 對한다는 뜻. 흰머
리는 갈대의 흰 모양
일 것.

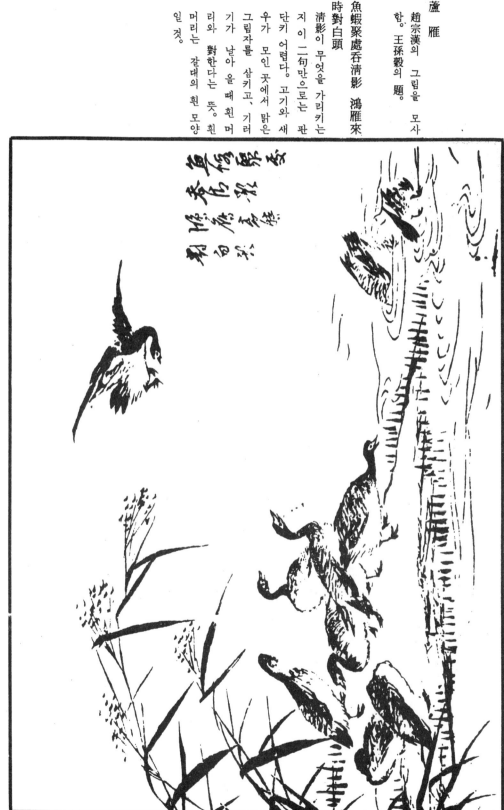

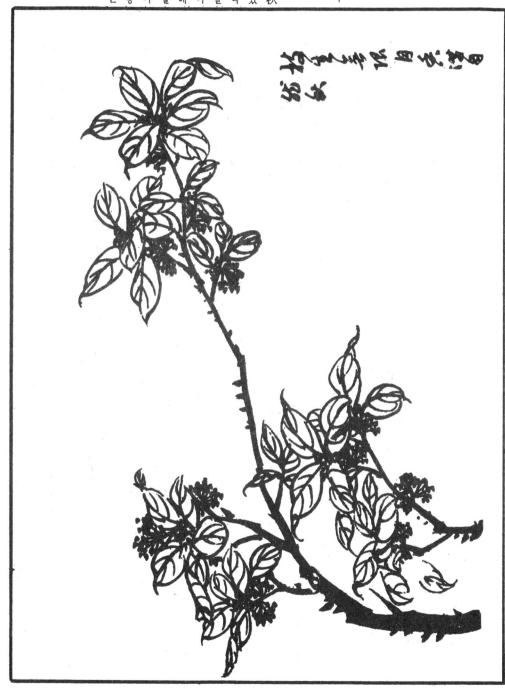

丹桂

劉永年의 그림을 모사
함. 李巨年의 詩.

枝生無限月　香滿自然秋

달 속에 계수나무가 있
어서、仲秋에 꽃이 활짝
피고 그래서 仲秋의 달
이 가장 밝다는 전설이
있다. 이 전설에 입각해
서、丹桂가 꽃핀 것을
枝生無限月이라 한 것이
다. 香滿自然秋는 그 향
기가 멀리까지 미친다는
뜻이다.

西府海棠
唐忠祚의 그림을 모사
함. 鄭谷의 句.

艷質最宜新雨後 嬌嬈全
在欲開時

西府海棠은 해당화의 일
종. 그 고운 바탕은 新雨
후에 가장 드러나고 반
쯤 벌었을 때가 가장 어
여쁘다는 것. 이것은 唐
의 鄭谷의 律詩에서 三·
四行을 빌어 온 것이다.
原詩에서는 艷質最宜新
著雨 妖嬈全在半開時로
되어 있다.

844

白牡丹
黃筌의 그림을 모사한. 范景仁의 句.

未放香噴雪 仍藏蕊散金
第一句는 모란꽃이 희어
서 눈을 토하는 듯하다
는 뜻이요, 第二句는 꽃
술이 黃色이라 金 같다
는 뜻이다.

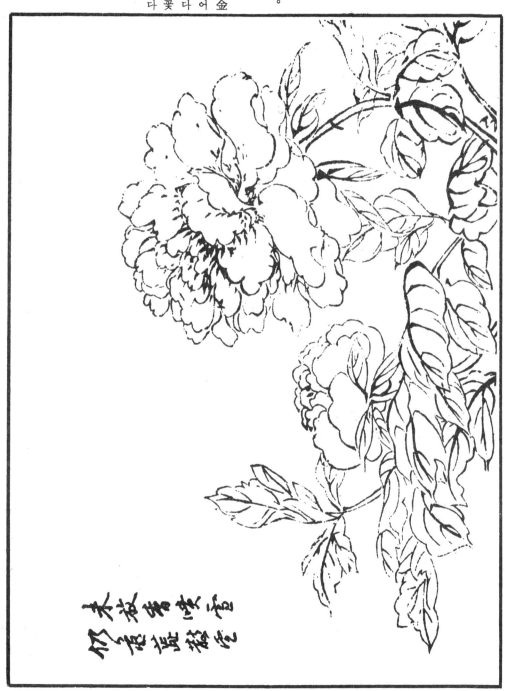

臘菊

盛安의 그림을 모사함.
王孫穀의 題.

澠露憐重色 因風拾落英

臘菊은 臘月인 十二月의 국화일 것。 이슬에 젖은 국화의 진한 빛깔을 사랑하고、 바람으로 떨어진 꽃을 줍는다는 뜻。

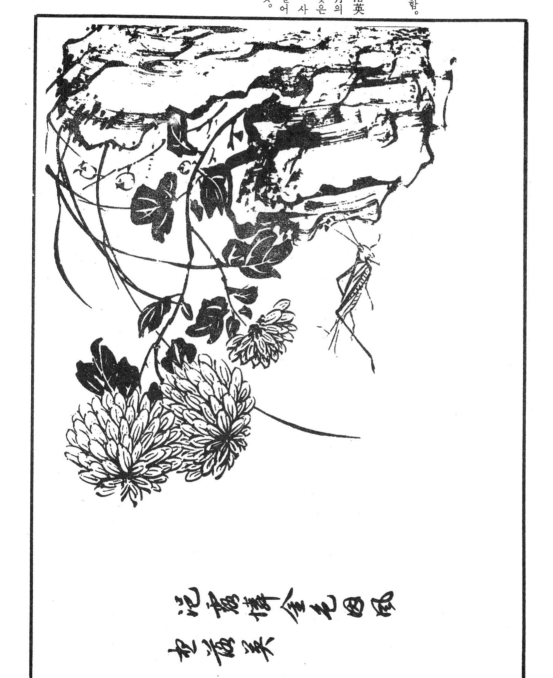

山 茶

易元吉의 그림을 모사
함。蘇東坡의 句。

葉厚有稜犀角健　花深少
態鶴頭丹
山茶는 多柏。　第一句는
동백의 잎이 두텁고 강
한 것을 말하고、第二句
는 그 꽃이 붉음을 노래
한 것이다。이것은 東坡
의 七言律詩에서　第三・
四句를 딴 것。

繡毬

韓祐의 그림을 모사함.
宗梅岑의 句。

珠攢綽約　月弄團圞

이 二句는、수구화의 둥
근 모양을 형용한 것。
綽約은 상냥한 모양。團
圞은 많은 꽃이 둥그러
니 모여 있는 모양。

薔薇

艾宣의 그림을 모사함.

陳石亭의 詩.

密刺防纖手　嬌英姤冶容

빽빽한 장미 가시는 꽃을 꺾으려는 여인의 고운 손을 막고, 교태를 머금은 그 꽃은 美人의 용모를 투기한다는 뜻.

葡萄

趙昌의 그림을 모사함.
韓昌黎의 句.

若欲滿盤堆馬乳　莫辭添
竹引龍鬚

馬乳는 포도의 일종이
요, 龍鬚는 그 덩굴을
형용한 말이다. 이것은
유명한 韓退之가 포도를
읊은 詩에서 그 轉結을
딴 것이다. 만약 쟁반
가득 포도를 담아 그 맛
을 즐길 생각이 있거든,
지금 대나무로 그 덩굴
을 괴어 주는 수고를 사
양 말라는 뜻. 물론 原
詩는 馬乳와, 龍鬚가 對
를 이루어 묘미가 있는
것이다.

850

櫻　桃

徐熙의 그림을 모사함.

白樂天의 句.

鳥偸飛去銜將火　人摘爭

時踏破珠

櫻桃는 앵두.

는 去字를 處로 쓰고 있
는데、그 쪽이 下句의
時字와 對가 되어 합리
적이다. 새가 앵두를 훔
쳐 나는 모양은 불을 입
에 문 듯하고、사람들이
나투어 딴 적이면 구슬
을 밟아 깨는 것 같다는
것. 불을 입에 문다는
것은 앵두의 붉은 빛을
비유한 말이요、구슬을
밟아 깬다는 것은 앵두
의 둥근 모양을 구슬에
비긴 것이다.

梨花白燕

邊鸞의 그림을 모사함。
王宏草의 題。

夜照金波惟見影　香銜白
燕只聞聲　咏梨花句也
咏白燕句有云　夕陽憑弔
素心稀　遁入梨花無是非
梨花白燕詩既互擧　畫應
合圖

이것은 밤에 배꽃도 희
고 白燕도 희어서 분간
키 어려운 뜻을 노래한
것이다. 金波란 달빛이
니, 漢書의 月穆穆以金
波라는 데서 나온 말이
다. 香은 배꽃의 향기
다. 素心이란 心地가 결
백함이니, 梨花·白燕이
함께 희기 때문에 素心
이라는 말을 쓴 것이다.
無是非란 梨花·白燕을
분간키 어렵다는 소리.

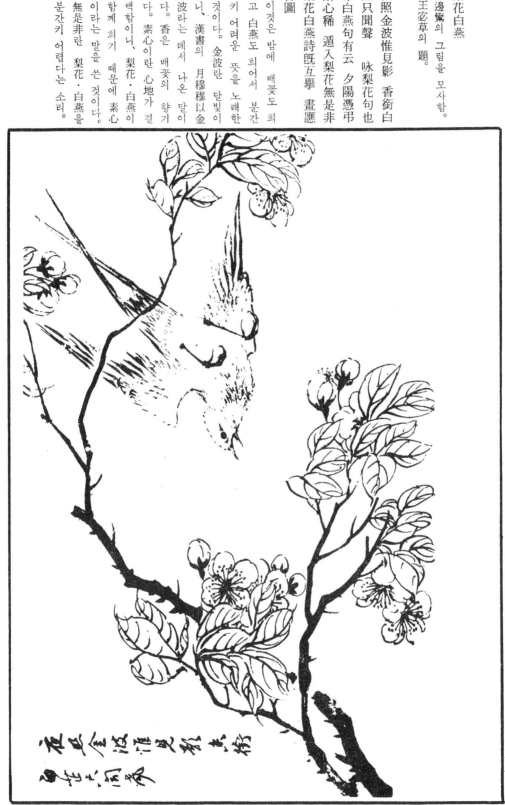

佛手柑

朱紹宗의 그림을 모사함。 王孫穀의 句。

香含佛手指生月 露冷金

儷掌帶霜

佛手柑이라는 이름을 근거로 삼아 지은 詩句인 바, 약간 文字의 遊戲에 떨어진 느낌도 없지 않다。 그러나 이것을 담담에 바라보는 實景으로 이해하면 상당히 멋지다고도 할 수 있다。 香이 佛手를 머금는 곳 손가락에서 달이 생기고, 이슬은 金仙에 차서 손바닥에 서리가 친다는 것。 여기서 佛手・金僊은 佛手柑을 부처님에게 비긴 것이다。 金僊은 金仙이니, 부처를 이르는 말이다。 손가락에서 달이 생긴다는 것은, 修多羅의 손가락 같은 달을 가리키는 圓覺經의 말씀을 轉用한 것이다。

梔子

一名 薔薇。吳元瑜의 그
림을 모사。劉夢得의 句

色疑瓊樹倚 香似玉京來

二句는 꽃빛의 아름다움
과 향기의 芳烈함을 읊
은 것이다。瓊樹는 아리
따운 구슬로 된 나무.
南史에 이르되、그 曲에
玉樹後庭花 臨春樂 등
이 있었는데、그 詞에
璧月夜夜滿 瓊樹朝朝新
이라 한 것이 있었다고。
張貴妃・孔貴嬪의 美
를 비유한 것인 바 瓊樹
의 二字는 여기서 나왔
다。玉京은 天帝의 거
처。빛깔은 瓊樹가 의지
해 섰는가 의심하고、香
은 玉京에서 풍겨 오는
듯하다는 것。

色 疑 瓊 樹 倚
香 似 玉 京 來

854

黃鶯春柳

邊文進의 그림을 모사
함。劉後村의 句。

樹裏窺人半在空

꾀꼬리가 버드나무에 앉
은 모습을 노래한 것。

木芙蓉

刁光의 그림을 모사함。
王介甫의 詩。

風露商量借膏沐　臙支深
淺入肌膚

木芙蓉의 꽃의 아름다움
을 노래한 것이다。바람
과 이슬은 생각 끝에 화
장품을 빌려 주고, 연지
는 濃淡이 적절하게 살
결에 스며들었다는 것。
臙支는 臙脂와 같다。王
安石은 宋의 臨川 사람
으로, 字를 介甫라 하고
半山이라 號했다。神宗
때 宰相이 되어 소위 新
法을 시행했고 荊國公에
被封되었다。

虎刺秋菊

丘慶餘의 그림을 모사함. 王又唐의 句.

翠葉綴朱實 金英吐白華

虎刺는 일명 壽庭木이라고 한다. 푸른 잎이 붉은 열매를 꿰맨다는 前句는 虎刺에 관한 것이요, 금빛 꽃술이 흰 꽃을 吐한다는 後句는 국화를 노래한 것이다. 金英은 국화의 노란 꽃술을 말한 것.

蠟　梅

錢選의　그림을　모사함。
楊誠齋의　句。

來從眞蠟國　自號小黃香

眞蠟國은　지금의　참보디
아。小黃香은　蠟梅의，異
名이다。향기가　蜜蠟같
다　해서　蠟梅라는　이름
이　붙은　것이나，이　詩
에서는　이것을　蠟字가　든
眞蠟國과，굳이　결부시켜
본　것이겠다。

858

荔 枝

吳公器의 그림을 모사
함。 康伯可의 詞句。

香玉滿包仙液
縐紅圓簇

鮫綃

荔枝의 열매를 읊은 것
이다。第一句는 荔子에
달콤한 汁이 많다는 소
리다。香玉은 荔子다。
第二句는 荔子의 모양과
빛깔이다。縐는 낱실과
실낱을 交替로 느리게
또는 되게 하여 주름지
게 짠 피륙이니、껍질의
모양을 형용한 말이다。
또 紅은 열매의 빛깔이
요、圓은 그 모양이다。

鮫綃에 대해 述異記에서
는、南海에서 鮫綃가 나
는데、일명 龍紗라고도
하며 이것으로 옷을 해
입으면 물에 들어가도
젖지 않는다고 했다。빗
公器는 吳元瑜다。

860

茶葉花

崔慤의 그림을 모사함.
范希文의 句。

露芽錯落　番榮　綴玉含
珠散嘉樹

茶葉花란 차나무의 꽃이
다。露芽는 이슬을 머금
은 싹。茶의 名品에 露
芽라는 것이 있지만、여
기서는 글자 그대로 해
석하는 것이 좋다。綴玉
含珠는 꽃을 형용한 말
이다。第一句는 그 枝葉
을、第二句는 그 꽃을 노
래한 것이다。范仲淹은
宋의 吳縣 사람。자를 希
文이라 하고、進士科에
올라 參知政事까지 이
름。諡號는 文正公。

桐　實

陶成의 그림을 모사함.
王安節의 題.

濃綠藏身葉有聲

진한 綠色에 몸을 감추
었는데 잎에서 소리가
난다는 뜻. 濃綠은 진한
녹색이니 잎의 빛깔이
요, 身이란 오동나무의
열매를 말한 것이다. 잎
에 소리가 있다는 것은,
오동나무잎이 바람에 흔
들림을 가리킨다.

862

玉樓春
于錫의 그림을 모사함.
王安節의 題.

國色從來比西子 天香原
不借東風

玉樓春은 千葉牡丹의 일
종. 國色은 한 나라에서
비길 데 없는 美人이니,
牡丹을 비유한 말이다.
西子는 유명한 西施요,
東風은 봄바람이다. 松
窓雜錄에 이르기를 「唐
의 玄宗이 內殿에서 牡
丹을 구경하다가 侍臣
陳正己에게 모란의 詩는
누구 것이 으뜸이냐고 물
었더니 陳이 여쭙기를,
李正封의 詩에 國色朝酣
酒、天香夜染衣라 한 것
이 그것입니다」하였다
고. 國色·天香으로 모
란을 가리키게 된 유래
가 여기에 있다.

紅白桃花

邊鸞의 그림을 모사함.
邵康節의 詩.

施朱施粉色皆好　傾國傾
城艷不同　疑是蕊宮双姨
妹　一時何肯嫁東風

이것은 宋의 儒學者인
邵康節의 二色桃花 詩인
데、紅桃・白桃의 아름
다움을 읊은 것이다。原
詩에서는 何肯이 携手
로 되어 있는 바、그 쪽
이 더 좋다。紅桃는 朱
紅을 칠한 듯하고 白桃
는 粉을 바른 듯하여 色
이다 아름다운데、傾國
之色에다 비길 그 어여
쁨은 제가끔 特徵이 있
어서 같지가 않다。아마
꽃나라 대궐의 두 姉妹
가 일시에 손을 잡고 함
께 봄바람에 시집온 것이
아닌가 의심한다는 뜻。

施朱施粉色皆好
傾國傾城艷不同
疑是蕊宮双姨妹
一時何肯嫁東風

黃木香

葛守昌의 그림을 모사
함。梁의 元帝의 句。

橫枝斜綰袖　嫩葉下牽裾

黃木香은 누런 木香。이
것은 梁의 元帝가 酴醾
를 읊은 古詩에서 二句
를 節錄한 것이다。옆으
로 뻗은 가지에 그 앞을
지나는 여인의 소매가
얽히고、연한 잎이 옷자
락을 잡아 끈다는 뜻。

866

紫　薇

昌紀의 그림을 모사함.
陳石亭의 詩.

繼縠紅初染　輕綃剪未工

紫薇는 百日紅을 말한
다。繼縠은 주름지게 짠
비단、輕綃는 엷은 비
단。주름지게 짠 비단에
붉은 색을 이제 처음 물
들인 듯 百日紅이 피었
는데、엷은 비단을 오린
것 같은 꽃의 생김새는
능숙치 않아 소박한 데
가 있다는 뜻。

867　翎毛花卉譜

紅葉

殷宏의 그림을 모사함.
沈雪江의 題.

鸜鵒飽衝烏柏子 愛他霜
葉色如花

鸜鵒은 구욕새、烏柏子
는 거양옻나무의 열매
다。구욕새는 배부르도
록 烏柏子를 먹고 있는
메、그 서리 맞은 잎의
꽃다움을 사랑한다는 것

設色諸法

개자원화전(芥子園畫傳) 초집(初集)의 산수(山水) 항목에서 이미 설색의 여러 법을 책머리에 게재한 바 있었다. 이에 후편에서, 화훼충조(花卉蟲鳥)의 화보를 만드는 데 있어서도 무엇보다도 착색법을 먼저 설명해야 했을 것인데도 불구하고 이것을 권말에 붙인 것은 무슨 까닭인가. 지금까지의 여러 화보를 각기 첫머리에 그것에 관한 화법의 연혁을 말하고, 다음에 화법과 가결을 말하고 다음에 전도를 실었던 것인데, 이제 마지막으로 설색법을 설명해서 이를 마무리짓고, 제보(諸譜) 중에서 처음 배우는 이들에게 깨달을 바를 보여 주고자 한 것이다. 서경(書經)에서, 가래나무로 그릇을 만드는 경우, 우선 거칠게 깎고 나서 단청을 칠한다고 한 것과 비슷한 데가 있다. 처음에는 대강 틀을 잡고, 그 후에 마무리를 짓고, 그 후에 단청 같은 채색을 칠해 가는 것이다. 또 시경의 일시(逸詩)에, 웃으면 보조개, 예쁜 눈동자라 한 것이 있거니와 그런 자질을 갖춘 다음에 화장하는 것과 같다. 옛날에는 시(詩)로 말미암아 그림에 먼저 할 일과 뒤에 할 일이 있음을 가르쳤던 것이지만, 지금은 그림에 인(因)해 시경·서경을 인용하여 나아가는 차례가 있음을 보이고자 한다. 이리하여 문정(門庭)에서 당오(堂奧)에 이르는 순서가 손바닥을 가리키는 듯 명료해질 것이다.

〔註〕
◇旨歸──나아가는 방향. ◇若作梓材──書經의 梓材篇의 말. 梓는 가래나무, 좋은 목재여서 그릇을 만들 수가 있다. 樸斲은 거칠게 깎는 것. 膅은 赤石脂의 종류로서 染料다. 가래나무로 그릇을 만들려면, 먼저 거칠게 깎는 과정을 겪고 나서 이것에 丹膅 같은 것을 발라서 마무리를 짓는다는 것. ◇粗治──막일을 하는 것. ◇細削──마무리 지음. ◇逸詩之巧笑美目 具此倩盼之姿 而後加以華采之飾──이 數句는 論語 八佾篇에·巧笑倩兮·美目盼兮·繪事後素라고 해 子夏가 물었더니, 孔子가 대답했다는 記事에서 나온 것. 朱子는 註에서 이같이 말했다는 것이다. 倩은 보조개(好口輔)·盼은 눈의 검은 바탕이요, 絢은 采色이니 그림의 장식이다. 素는 粉地로 그림의 바탕이요, 말하는 뜻은, 사람이 이 倩盼의 美質이 있어서 거기에 하기를 華采의 장식으로써 함이, 素地가 있어서 彩色을 加하는 것과 같다는 것이라 했다. ◇層次──점차로 나아가는 차례. ◇門庭堂奧──初學에서 奧義에 이르기까지의 순서를 비유한 것.

梓材。旣勤樸斲。惟其塗丹膅。因粗治以及細削。然後飾以丹朱采色。亦若逸詩之巧笑美目。具此倩盼之姿。而後加以華采之飾。昔因詩而喩以繪事之有後先。今因繪事而引詩書。以見層次。門庭堂奧。瞭如指掌矣。

石靑

석청(石靑)은 매화편(梅花片)이라고 부르는 것을 가려서, 두들겨 부수어 유발 속에 넣은 다음 이를 고루고루 갈아、물에 걸러 세 가지로 나누어 볕에 쬐어 말려야 한다. 그 제일 위에 뜨는、가볍고 맑으면서 빛깔이 엷은 그것은 정면의 녹엽을 칠하는 데

原文
畫傳初集山水中。已載設色諸法于卷首矣。玆後編之譜花卉蟲鳥也。尤當以著色爲先。今附卷末者何也。從前諸譜。各首述源流。次法訣。次分式。次全圖。玆總以設色終焉。爲諸譜中初學旨歸。有如書所謂若作

쓰면 심후한 색을 얻을 수 있다. 그 중에서 성질의 조세(粗細)가 적당하고 빛깔의 농담이 알맞은 것은, 순청인 꽃잎이라든가 새의 머리나 등을 칠하는 데 쓴다. 맨 밑의 질이 무겁고 빛깔이 진한 그것은 새의 날개나 꼬리를 칠하는 데 사용하고, 또 심록(深綠)인 잎을 그릴 때 화폭 뒤를 칠하는 데 쓴다. 무릇 새의 몸이나 꽃잎에 쓰는, 엷은 청색은 전청(靛靑)으로 색칠(分染)하고, 진한 청색은 연지(臙脂)로 색칠한다(石靑은 群靑과 비슷함).

혹은 비취(翡翠)에 바르고 초록을 써서 실처럼 가늘게 물들이기도 한다. 그 밑의 빛깔이 가장 엷은 것은 번엽(反葉)에 칠하는 데 쓴다(여기서「밑」이라 한 것은, 아마「위」의 잘못일 것이다). 무릇 화폭의 정면에 석록을 쓸 때에는 초록으로 색칠(勾染)한다. 빛깔이 진한 석록은 초록에 청색을 띠도록 하는 것이 좋고, 엷은 것은 초록에 황색을 띠게 함이 좋다.

原文

石靑須擇梅花片者。敲碎入乳鉢細研。用水漂成三號曬乾。最上輕淸色淡者。用染正面綠葉。方得深厚之色。其中爲質粗細得宜。爲色深淺正當者。用著純靑花瓣。及鳥之頭背。最下質重而色深者。用著鳥之翅尾。及襯綠葉後。凡著鳥身花瓣靑淺者。以靛靑分染。深者。以臙脂分染。

〔註〕 第一册 設色各法 중의 石靑을 참조할 것. ◇敲碎——두들겨 부수는 것. ◇細研——가늘게 갈아서 부수는 것. ◇用水漂——水飛하는 것. 水飛란 분말의 微細한 것을 채취하는 방법이다. 보통 가루를 물에 타고, 그 가라앉은 거친 부분을 제거한 다음 윗물 속에 섞인 細粉만을 침전시켜 이를 말려서 만든다.

石綠

석록을 갈아 미세하게 해서 수비하는 일은, 그 법이 석청의 경우와 같아서, 이것도 세 가지로 나눈다. 그의 위의 빛이 진한 짙은 녹엽과 녹초의 땅위에서 떨어져서 칠하는 데 사용한다(여기서「위」라 한 것은 아마「아래」의 잘못일 것이다). 그 중간의 빛깔이 약간 엷은 것은 풀꽃의 녹엽을 그릴 때 뒤에서 바르는 데 쓴다. 혹은 화폭의 정면에 바르고 초록을 칠한다든가,

무릇 석청·석록을 쓰면서, 그것이 마르려 하거든 아교를 많이 써서 갈아 둔다. 이 때 아교물을 많이 써선 안된다. 아교가 많을 때는 끈적끈적해서 붓을 자유롭게 움직일 수가 없다. 그렇다고 아교물이 너무 적어도 안된다. 너무 적을 때는 엷어서 벗겨지기 쉽다. 그 섞는 정도를 잘 알아서 아교를 사용하여야 한다. 만약 화폭 정면에 초록을 쓸 때에는 뒤에 석록을 칠하는 것이 좋다. 만약 부채나 종이 위에 진하고 무거운 빛깔을 쓴 다음 다시 초록을 그 위에 칠해 물들이면, 비로소 윤기있는 정취가 생겨난다. 한 번에 진하게 칠해선 안된다. 여러 번 발라 점점 진해져 가야 한다. 그렇게 하면 색이 고르게 먹어서 흔적이 안 남는다. 붓을 사용한 뒤에는 반드시 뜨거운 물로 빨아서 아교를 빼야 한다. 다음날에 쓸 때에는 다시 아교를 넣으면 빛깔이 선명해진다.

原文

石綠研漂。法同石靑。亦分三種。其上色最深者。只宜襯濃厚綠葉。及綠草地坡。用草綠絲染。其中色稍淡者。宜襯草花綠葉。或著正面。胃以草綠鳥。用草綠絲染。深者。草綠宜帶靑。淺者。草綠宜帶黃。

凡用石靑石綠。將乾者。不可少。少則稀淡易脫。須審度用之。如絹上正面用草綠。只宜背面襯石綠。若于扇頭紙上。用濃重之色。不能反襯。則用于正面。再加草綠染胃。方覺厚潤。未可一次濃堆。不妨數層漸加。則色勻而無痕跡。用後必將滾水漂出膠。次日再加。色方鮮明。

[註]
第一册을 참조할 것。◇研漂──갈아서 미세하게 하여 水飛하는 것。◇勻染──빛이 무리지게 물들임。◇廣膠水──아교의 물。◇黏滯──끈적댐。◇滾水──뜨거운 물。◇濃堆──진하게 칠함。◇勻──고른 것。◇絲染──실같이 가늘게 물들이는 것。

硃砂

그림에 쓰는 대홍색(大紅色)에는 반드시 주사를 쓴다。그렇게 하면 빛깔이 변치 않는다。은주색(銀硃色)은 시일이 오래 지나면 변색되므로 쓰지 않는다。고루 갈아、엷은 아교물을 조금 집어넣어 밑에 잠긴 찌꺼기를 제거하고 위에 뜬 누런 것을 말려 버린다음 중간의 색이 선명한 것을 볕에 쬐어 말려서 아교물을 넣어 사용한다。이를 써서 동백·석류 따위의 대홍색인 꽃에 색칠한다。꽃잎은 연지를 써서 색칠(分染)한다。밑에 가라앉은 무거운 것은 이면에 바르는 데에 쓸 수 있을 따름이다。

原文

入畵之大紅。必須硃砂。方不變色。以銀硃色久則變也。細研。加膠。少加輕膠水。澄去下面重脚。漂去上面浮黃。將中間鮮明者。曬乾。加膠。用著山茶石榴大紅花朶。瓣以胭脂分染。在下沈重。只可反襯。

[註]
第一册을 참조할 것。◇重脚──찌꺼기。◇浮黃──위에 괸 黃色의 것。

銀硃

만약 주사의 품질이 좋지 않아서 도리어 은주 도리어 은주(銀硃)의 선명함을 못 따를 때는、은주를 가지고 대용한다。그러는 데는 반드시 표주(標硃)를 써야 하고、고루 갈아서 표면에 뜬 것과 가라앉은 것을 물로 걸러서 없애고 그 중간의 것을 취해、아교를 넣어 그것을 써야 한다。

原文

如硃砂不佳。反不如銀硃鮮明。則以銀硃代之。須用標硃。細研。漂澄其浮面沈脚。取中間者。加膠用之。

[註]
第一册을 참조하라。◇標硃──水飛해서 精選한 朱。

泥金

진금박(眞金箔)을 접시 속에 넣은 다음、손가락으로 아교물을 조금 붙여서 금박을 잠그어 휘젓고、접시 안에서 갈아 말린다。아교물을 많이 해선 안된다。많은 경우에는 물은 뜨고 금은 가라앉아 손가락으로 갈 수가 없다。금박을 아주 잘게 갈아、진흙처럼 되어 접시 안에 달라붙는 것을 기다려 비로소 아교물을 부어 휘저어 엷게 한 다음、아교물을 따라 버리고 미약한 불로 데워서 말린다。그리하여、사용할 때를 당하여 다시 가벼운 아교물을 가해서 이를 사용하는 것이다。이금(泥金)은 다만 주사나 석청 위에 써야 어울리니、그렇게 하면 광채가 난다。이금을 써서 난봉(鸞鳳)·금계(錦雞)의 날개를 구염(鈎染)하면 한층 붉고 푸른 색채가 빛나게 된다。또、과일의 빛깔을 칠하든가 청록색을 칠한 정면의 잎의 줄기를 그리는 데 쓰는 사람도 있다。사용한 뒤에는 또 아교를 빨아 버리기를 석청·석록의 경우처럼 해야 한다。

原文

將眞金箔。入碟內乾研。膠水不可多。多則水浮金沈。不受指略黏膠水。醮金箔逐張。入碟內乾研。始加滾水研稀。俟研細金箔如泥黏于碟內。漂出膠水。微火燬乾。再加輕膠水用之。泥金只宜于硃砂石青上。方發

光彩。用之鉤染鸞鳳錦雞之毛羽。愈顯丹翠輝煌。及鉤
正面著靑綠之葉筋者。用後亦宜出膠如靑綠法。

〔註〕第一册을 참조할 것。◇逐張——휘젓는 것。◇乾研——말려서 휘
저음。◇研稀——휘저어 엷게 함。

雄 黃

웅황(雄黃)은 투명하고 청정한 것을 골라 그것을 곱게 갈아 물
에 걸러야 하는데、석청・석록의 경우처럼 한다。사용할 때에 다
다라 아교물을 넣는다。이것은 꽃 중의 금황색을 나타내는 경우
에 쓴다。단、웅황의 색깔은 오래 되면、변색하는 일이 있다。그
래서 다만 등황(藤黃)을 쓰고、거기에다가 주사의 위에 뜬 것을
끼얹는 수가 있다。그렇게 하면 금황색이 된다。

[原文] 選明淨者。細研漂。加膠水。用著花中金黃之色。但其色日
久或變。竟有只用藤黃。以硃砂浮標冒之。卽成金黃色矣。

〔註〕第一册을 참조할 것。◇浮標——流動物에서 윗쪽의 맑은 부분。

傅 粉

항주(杭州)의 회연정분(回鉛定粉)이라고 부르는 연분(鉛粉)을
갈아서 잘게 하고、거기에 아교물을 넣어 다시 잘게 간 다음 이
를 물로 씻어 접시에 담는다。잠시 가만히 두었다가 이것을 다
른 접시 속에 쏟는다。밑에 가라앉은 것은 사용치 않는다。다른
접시에 옮긴 것을 미약한 불 위에 놓고 표면에 검은 표피(表皮)
가 떠오르는 것을 기다린다。검은 표피가 생기는 것은 연성(鉛
性)이 다 빠지지 않았기 때문이므로、종이로 그것을 끌어당겨서
버려야 한다。그래도 또 검은 표피가 생길 때에 다시 그것을 끌어
당겨 버려서、그것이 안 생길 때에 그친다。그렇게 되면 거기에
가벼운 아교물을 가해、충분히 휘저어 미약한 불로 데워서 말려
둔다。그릴 때에는 뜨거운 물로 일단 씻어서 써야 한다。혹은 흰
꽃에 착색하는 데 쓰기도 하고、혹은 다른 색에 섞어서 쓰기도
한다。무릇 화폭의 정면에 호분(胡粉)을 쓸 경우에는 반드시 후
면으로부터도 호분을 발라야 한다。

○제연법(除鉛法) 호분을 칠해 연성(鉛性)을 제거하는 방
법이 있다。그것은 오래 된 두부덩어리 속에 구멍을 뚫고 그 구
멍 속에 덩이가 진 연분(鉛粉)을 넣어、그것을 솥에 넣어서 찐
다。찐 다음에 연분(鉛粉)을 꺼내어 잘게 갈아서 쓰면 된다。그렇
게 하면 연의 검은 기운이 두부 속에 흡수돼 없어지고 만다。

○착분법(着粉法) 정면에 호분을 바르려면 가볍게 하고 엷게
하는 것이 좋다。그리고 먹으로 그린 윤곽과 서로 맞도록 해야
하며 들고 남이 있어서는 안된다。만약 한 번 바른 것만으로 고
르게 안될 때는 다시 한번 발라야 한다。그러므로 처음에 가볍게
발라서 뒤에 다시 바를 때에 편리하도록 배려하여야 한다。만약
처음에 두텁게 칠하면 다시 칠할 때에、먹으로 된 윤곽을 덮어
버려서 분염(分染)이 불가능해진다。또 너무 두텁게 할 때는 오랜
시일이 지나면 연성(鉛性)이 변해 흑색이 되는 수가 있다。

○염분법(染粉法) 모란이나 연꽃 같은 것은 호분을 바른 다
음에 반드시 다시 호분(胡粉)으로 꽃잎 끝에 선을 둘른다(鉤染)。
그러면 비로소 천심(淺深)의 층이 드러난다。그밖의 여러 꽃잎을
그리는 데도、만일 어여쁜 맛을 내고 싶을 때는 반드시 먼저 호분

위에 선을 둘러야 한다.

○사분법(絲粉法)──꽃 중에서 부용이나 추규(秋葵) 같이 꽃잎에
줄기가 있는 것은 호분으로 줄기를 그린 다음에 빛을 칠해야 한다.
국화에는 꽃잎마다 긴 줄기가 있거나, 이것은 호분으로 선을 긋
고, 아울러 먹으로 그린 윤곽 위를 호분으로 구륵하고 나서 그
다음에 빛을 칠한다. 많은 꽃의 꽃밥과 꽃술은, 가운데에 원을
하나 그은 다음 그 원의 주위에 호분으로 가는 꽃술을 그리고 꽃
술 위에 꽃밥(葯胞)을 그리면 된다.

○점분법(點粉法)──꽃을 사생하는 경우, 윤곽을 구륵하지 않고
호분을 칠한 붓끝에 색을 묻혀, 혹은 짙게 혹은 엷게 찍어
넣는다. 뜻이 붓보다도 먼저 있어야 되는 것이어서 선둘른 꽃
과 같지 않다. 가지나 잎은 어느 것이나 색필로 그려야 한다. 무
골화(無骨畫)라고 일컫는 것이 이것이다. 만약 꽃술에 호분을 찍
어 넣을 때는, 등황을 합쳐서 쓰는 것이 좋다. 이때, 등황은 너무
진하게 하지 말아야 하고 아교 넣는 것은 가볍게 하는 것이 좋
다. 이렇게 해서 누런 꽃술을 찍어 넣으면, 밖은 높고 안은 움푹
해 보여 어둡지 않은 것이 된다.

○친분법(襯粉法)──비단에 호분과 색채를 가지고 그린 각종의
꽃 후면에는 반드시 진한 호분을 칠해야 비로소 그 빛깔이 선명해
진다. 만약 정면이 엷은 여러 색일 때는, 후면에는 흰 호분만을
칠한다. 만약 진한 색으로 그렸는데도 선명치 않을 때는 호
분 섞은 것을 가지고 후면을 칠한다. 만약 등을 보이고 있는 잎을
그릴 때, 비단 정면에 천록(淺綠)을 썼으면 후면은 호분에 초록
을 합친 것을 발라야 한다. 석록(石綠)을 쓰면 안된다.

原文

用杭州回鉛定粉。擂細。再入膠細研。以水洗入碟內。少定片時。另過
一碟。將下面沈重者不用。置微火上。俟面上淨起墨皮。此乃鉛性未
盡。以紙拖去。再起再拖。黑盡乃止。加輕膠水和研。畫時
滾水洗用。或著白花。或合衆色。凡絹上正面用粉。後面必襯。○又蒸
粉去鉛法。將老豆腐一塊中挖空。安成塊鉛粉。入鍋內蒸之蒸後取粉研
用。則鉛之黑氣。豆腐內收盡矣。

著粉法。正面著粉。宜輕宜淡。要與墨匡相合。不可出入。如一層未
勻。再加一層。故宜輕便于再加。若先已重傳。再加則掩去墨匡。無
從分染。且不可太重。太重。則有日久鉛性變黑者矣。

染粉法。諸花之瓣。必再以粉染其瓣尖。方有淺深層
次。如牡丹荷花。雖經傳粉。亦必先于粉上加染。

絲粉法。花如芙蓉秋葵。須鉤粉色染。菊花每瓣亦有長
筋。以粉絲出。再加色染。衆花心鬚。從中先圈一圓圈。
由圈四圍。絲出粉鬚。卉上點黃。

點粉法。寫生花。不用鉤匡。只以粉醮色。濃淡點之。宜意在筆先。
與鉤勒花不同。其枝葉。俱宜用色筆畫成名爲無骨畫。是也。若點花
蕊。須合藤黃。不可過深。入膠宜輕。點出黃蕊。方外高內凹。
不晦暗也。

襯粉法。絹上各粉色花後。必襯濃粉方顯。若正面乃各種淡色。背後
只係濃色。尚覺未顯。則仍以色粉襯之。若背葉。正面色
用淺綠。背面只可粉綠襯。不可用石綠。

〔註〕

第一册 参照。◇擂細──갈아서 잘게 함。◇少定片時──잠시 가
만히 두어 가라앉히는 것。◇中挖空──가운데에 구멍을 뚫는 것。
◇著粉法──胡粉을 바르는 법。◇墨匡──먹으로 그린 윤곽。◇
且不可太重──不可太重의 四字는 없는 것이 좋다。◇染粉法──
한번 호분을 칠한 다음에 나시 호분을 가해 鉤染하는 법。◇絲粉
法──호분을 가지고 芙蓉이나 秋葵의 꽃에 줄기를 그려 넣는
법。◇絲出──줄기를 긋는 것。◇點粉法──호분을 먹인 붓끝에
법。◇絲出──줄기를 긋는 방

다른 물감을 칠해 선을 쓰지 않고 그리는 법. ◇襯粉法——화폭
이면에 호분을 바르는 법.

調脂

연지(臙脂)는 반드시 제일좋은 쌍료(雙料)라는 것을 사용한다. 뜨거운 물에 담그었다가, 짜서 즙을 내고 찌꺼기를 제거한다음에 해빛에 쬐어 말려서 사용한다. 만약 일기가 흐렸을 때에 쓰려면 불 위에 놓아 데워서 말린다. 단, 그것이 마르려 할 때에 중지해 바짝 마르게 해서는 안된다. 꽃빛이 나오는 것은, 오직 연지(臙脂)와 호분(胡粉)뿐이다. 호분은 결백함을 취하고 꽃의 연지는 선명함을 취한다. 그리고 연지는 다투고 염염함을 경쟁해, 취한 듯 부끄러워하는 듯한 꽃의 아리따운 모습은 전적으로 연지에서 나온다. 또 미인의 볼이 새빨갛지는 않은 것같이, 꽃의 빛도 너무 빨개서는 안된다. 다만 이 색을 써서 칠할 때에는 너무 진하지 않도록 해야 하며, 아주 가볍게 차츰 겹쳐서 칠해 가야 한다. 그래서 적당한 농도에 달했을 때에 그만두는 것이다.

原文 臙脂須上好雙料者。以滾水浸絞取汁。去滓。曬乾取起。不□乾枯也花之得色。惟脂與粉。粉取潔白。
則火上熾之。將乾取起。脂取鮮明。爲花之精神。爭嬌奪艶。似醉如羞。爲花之形質。其妖嬈之
態。則全在乎脂矣。又如美人雙頰不在深紅。但染色不可過重。須輕輕
漸次加染。得宜即止。

〔註〕 第一册 참조。◇妖嬈——아리따운 것.

烟煤

연매(烟煤)는 조수·인물의 털이나 머리카락을 그릴 때에만 쓴다. 연매를 만들려면, 유등(油燈) 위에 주발을 버텨서 한 시간쯤 씌워두고 연기가 엉겨서 군어지기를 기다려, 그것을 쓸어내어 교를 넣고 휘저어서 쓴다. 아교를 많이 넣으면 안된다. 아교가 많으면 광택이 나서, 먹으로 그린 줄기가 똑똑히 드러나자 않는다. 충조(蟲鳥) 중, 구욕새·때까치의 날개나 학의 깃이나 나비의 날개 같은 것은 먼저 연매로, 혹은 짙고 혹은 엷게 바른 다음 거기에다가 진한 먹을 가지고 그 가는 날개를 선으로그린다. 그렇게하면 연매의 빛은 검게 되고 먹빛은 광택이 나서 모두가 똑똑히 드러나 보인다.

原文 烟煤惟畫鳥獸人物毛髮用之。將油燈上支碗。虛覆半時。俟其烟頭熏
結。掃下入膠研用。膠不可多。多則光亮。鉤墨不顯。蟲鳥中。如染鸚
鵒百舌之翎羽。白鶴之裳。蛺蝶之翅。先濃淡染出。以濃墨絲其細毛。
鈎其大翅。則烟煤色暗。墨色光亮悉見矣。

〔註〕
◇虛覆——빈 것으로 씌움。◇熏結——그을려서 맺게 함。◇鈎
墨——먹으로 유곽을 그리는 것。◇絲——가늘게 그리는 것.

靛花

전화(靛花一藍蠟)는 석청·석록·이금·주사 속에 있어서는 풀을 가지고 만든 가장 천한 물감이라고 해야 하겠으나, 여러 녹색을 합성한다든지 석청을 가염하든지 하는 것이어서, 석청·석록

•이 청·록·금·주 중에서 결코 빠뜨릴 수 없는 존재임에 틀림없다.

그 빛은 반드시 전묘하여야 하며, 다른 여러 빛깔에 비겨 어려운 점이 있다. 다른 여러 색은 어느 것이나 하루에 만들 수 있지만, 이 전청(靛靑)만은 반드시 며칠이나 걸린다. 또 다른 많은 색은 사시 어느 때에 만들어도 좋으나 전청만은 아교를 넣고 갈아서 곱게 하고, 물에 걸러서 찌꺼기를 제거하는 작업이 여름날에 적당하여, 염천(炎天)에 쬐어 말리는 것이어서 불의 힘을 빌지 않는다. 만약 급히 써야 할 때는 부득이 불로 데우게 되는데 그런 경우에는 너무 바짝 마르는 일이 없도록 주의해야 한다. 화훼(花卉)를 그림에 있어서, 사람들은 연지와 호분의 구실이 큰 줄은 알고 있다. 그러나 꽃과 잎은 서로 어울려 있는 것이어서, 잎의 빛깔이 좋지 않을 때에는 꽃 모양도 그 아름다움이 줄어들지 않음을 알 수 없다. 전색(靛色)은 녹색을 돕고 녹색은 홍색을 도와, 서로 조화되는 관계에 있다. 그 제법은 화전 초집 중에 말해 두었으므로 지금은 다시 언급하지 않는다. (靛은 靑藍과비슷함)

原文

靛花在靑綠金朱中。可謂草色最賤者。然其合成衆綠。加染石靑。于靑綠金朱中。決不可少。其色必須精妙。較衆色爲難。衆色俱可一日合成。惟靛靑必須數日。以便烈日曬成。宜于夏日。不假火力。則以火熬。但勿致枯焦爲妙。畫花卉。人只知脂粉之色爲功居多。然花與葉各相映帶。若葉色不佳。花容亦減。靛之有俾于綠。綠之有俾于紅。交有賴焉。其製法已詳具畫傳初集中。今不再錄。

〔註〕第一册 참조。◇草色——풀에서 만든 그림물감。◇賤者——값이 가장 싸다는 뜻。◇合成衆綠——자황과 합쳐서 여러 녹색이 되는 것。◇加染石靑——靛花를 가지고 석청을 쓴다는 것。◇脂粉——臙脂와 호분。◇俾——裨로 쓰는 것이 정확하다。돕는 것。◇交有賴焉——서로 돕는다는 소리。

藤黃

등황(藤黃)은 필관황(筆管黃)이라고 부르는 품종이 좋다. 그 색에는 진한 것과 엷은 것의 두 종류가 있어서, 엷은 것은 가볍고 깨끗하고 진한 것은 무겁고 탁하다. 다른 색과 섞는 데는 엷은 것이 좋다. 물에 담그어 녹이며, 불에 쬐면 안된다. 불에 가까이 하면 굳어져서 다 찌꺼기가 된다. 누런 꽃에 착색(著色)할 때는, 색이 얕은 것은 등황(藤黃)으로 칠하고 색이 깊은 것은 대자(代赭)로 칠하든가 혹은 연지로 칠한다. 전화(靛花)와 등황을 합칠 때 녹색(곧 草汁)이 된다. 그것에도 세 가지가 있는 바, 그것들을 써서 깊고 얕으며 진하고 연함을 구별하는 것이다.

○심록(深綠)——전화와 등황을 七대 三의 비율로 합친 것이다. 이것은 동백·계수·귤잎에 착색하면 어울린다. 구염(鉤染)하는 데는 오로지 전청(靛靑)을 쓴다.

○농록(濃綠)——전화(靛花)와 등황을 반반씩 합친 것이다. 이것은 모든 농후한 잎에 착색하는 데 적당하다. 구염하는 경우는 이보다 약간 진한 심록(深綠)을 쓴다.

○눈록(嫩綠)——전화와 등황을 三대 七의 비율로 합친 것이다. 이것은 모든 목본(木本)의 햇잎과 풀꽃의 가지나 잎과, 심록(深綠)의 뒤집힌 잎에 착색하기에 알맞다. 구염하는 데는 이보다도 약간 진한 농록을 쓴다. (눈록은 연두빛과 같음)

또 일종의 가장 어린 잎이 있다. 이것에는 오로지 등황으로 착색하며, 연지(臙脂)로 무리지게 하고 연지로 윤곽을 그어, 녹분으로 후면을 칠한다.

名筆管黃者佳。其色有老嫩二種。嫩則輕淸。老則重濁。合色自宜嫩者。用水浸化。不可近火。近火則凝滯皆焠矣。若著黃色花頭。亦有三種。淺者仍以黃染。深則用赭染。或脂染。靛與藤黃。合成綠色。用分深淺老嫩也。

深綠。靛七黃三。宜著山茶桂橘之葉。鈎染純用靛靑。
濃綠。靛黃相等。宜著一切濃厚之葉。鈎染用深綠。
嫩綠。靛三黃七。宜著一切木本嫩葉。草花梗葉。及深綠之反葉。鈎染用濃綠。又有一種最嫩之葉。全用黃著。以脂染脂鈎。襯以綠粉。

【註】
第一冊 참조。◇鈎染──鈎는 잎의 줄기나 유곽 같은 것을 선으로 긋는 것을 말함이다。◇老嫩──濃淡과 같은 뜻。◇綠色──곧 草汁을 선으로 긋는 것。染은 색이 무리가 지게 칠하는 것。◇綠粉──草汁에 胡粉을 섞은 것。

【原文】
須選石色鮮潤。其質不剛不柔。于沙盆中細磨。澄去面上白水。幷棄脚下粗渣。入膠熬乾。作老枝枯葉。辛夷苞蒂。幷用合衆色也。
合墨爲鐵色。著樹根幹。
合脂墨爲醬色。點海棠杏花蒂。
合黃爲檀香色。可染菊瓣。
合綠爲蒼綠色。可點臘梅秋葵苞蒂。幷畵樹花嫩枝。草花老梗。
合硃爲老紅。可染菊瓣。

【註】
第一冊 참조。◇沙盆──乳鉢。약 같은 것을 갈 때에 쓰는 사발。

자석에 자황을 합치면 단향색(檀香色)이 된다。이것은 국화의 꽃잎을 그리는 데 쓴다。(단향색은 향나무의 색깔)
자석에 녹색을 합치면 창록색이 된다。이것은 납매(臘梅)나 추규(秋葵)의 포제(苞蒂)를 찍어 넣고 나무꽃(樹花)의 어린 가지나 풀꽃(草花)의 늙은 가지를 그리는 데 쓴다。
자석에 주사를 섞으면 노홍색(老紅色)이 된다。이것은 국화의 꽃잎을 그리는 데에 쓴다。(赭石은 속칭 갈색을 말하며 石間朱라고도 함)

赭　石

자석(赭石)은 돌빛이 선명해서 윤택이 있고、그 질이 딱딱하지도 물렁하지도 않은 것을 골라 사분(沙盆)에 넣고 밑에 가라앉은 거친 찌꺼기도 버리고 위에 뜬 흰 물은 버리고 데워서 말려야 한다。이것은 늙은 가지나 마른 잎이나 개나리의 꽃싸게(苞蒂)에 착색하는 데 사용한다。또 다른 여러가지 색과 섞어서 사용한다。

자석에 먹을 섞으면 철색(鐵色)이 된다。이것은 나무뿌리나 줄기에 착색할 때 사용한다。(철색은 짙은 갈색과 같음)

자석에 연지와 먹을 넣으면 장색(醬色)이 된다。이것은 해당화나 살구꽃의 꼭지를 그려 넣는 데 쓴다。(장색은 간장색과 같음)

配合衆色

각종의 녹색에 대해서는 이미 전화(靛花)·등황(藤黃)의 조목 뒤에 덧붙여 언급해 두었고、자석(赭石) 항목 뒤에서도 배합해서 만드는 여러 색에 대해 부기(附記)한 바가 있다。그러나 배합해서 생기는 여러 색은、그것으로 다 설명되었다고는 볼 수 없다。이제 여기에 보충해 실어서、배합해서 만드는 색을 사용하는 사람들에게 편의를 제공코자 한다。전청에 연지를 가하면 연청색이 되고、거기에다가 다시 호분을 가하면 우합색(藕合色)이 된다。진

한 록색에 먹을 가하면 진록색이 되고, 엷은 녹색에 자석을 가하면 창록색이 된다. 등황에 주사를 가하면 금황색이 된다. 분홍에 자석을 가하면 육홍색(肉紅色)이 되고, 연지에 주사를 가하면 은홍색(銀紅色)이 된다. 연지에 등황을 가하면 금황색이 된다. 오색(五色)을 여러가지로 배합하면 색의 변화가 무궁하나, 화조를 그리는 데 직접 도움이 되지 않는 것은 여기에 싣지 않았다.

[原文] 各種綠色。已附見靛花藤黄之後。靛青加脂爲蓮青。赭石後亦附載有配合諸色。尚有未盡者。今爲補載。以便配用。淡綠加赭爲蒼綠。濃綠加硃爲油綠。藤黄合硃爲金黄。粉紅加赭爲肉紅。加硃爲銀紅。脂加硃爲殷紅。脂加黄爲金黄。五色相配。變化無窮。無益花鳥者。不及備載。

[註]
◇配合衆色──여러 색을 합쳐서 다른 색을 만들어내는 법。◇粉紅──胡粉에 臙脂를 탄 것。

和墨

꽃을 그리는 데는 말할 것도 없이 먹이 빠져선 안된다. 그림 중에는 채색으로 꽃을 그리고 먹으로 그린 잎을 섞은 것도 있고, 물감은 사용하지 않은 채 먹만으로 그린 것도 있다. 먹빛은 오로지 농담이 구별되어야 한다. 꽃을 그린 먹빛과 잎을 그린 먹빛은 달라야 한다. 다만, 꽃빛 속에 등황을 약간 섞으면 그림이 이루어진 다음에 꽃과 잎이 분명히 구별되어 색을 쓴 것과 다름없는 효과를 거두게 된다.

[原文] 寫花自不可少墨。有寫色花。間以墨描墨點者。墨色全在濃淡分之。花與葉之墨。宜二色。但花色內少加藤黄。則畫成花葉分明。不異用色矣。

[註]
◇色花──물감을 가지고 그린 꽃。◇墨葉──먹만으로 그린 잎。

礬絹

비단에 백반물을 바르려면 이같이 한다. 먼저 생견의 위와 좌우의 세 곳을 틀 위에 붙이고, 그 밑의 붙이지 않은 한쪽은 몇 개의 구멍을 뚫어 놓는다. 그리고 가늘고 긴 대조각을 그 구멍 속에 꽂아 볕에 쬐어 말린 다음, 가는 노끈을 가지고 대조각을 틀 가장자리 밑에 꿰매어 붙이고 틀 양쪽을 두들겨 연다. 다시 얇고 평평하게 깎은 대조각을 꽂아 흔들리지 않게 하고, 밑의 끈을 당겨서 비단을 평평하게 하여 처지든가 주름지든가 하지 않도록 한다. 그리고는 먼저 아교조각을 끓여, 명반(明礬)의 분말을 갈아서 곱게 한다. 겨울에는 아교 일량(兩)에 명반 三전(錢)을 쓰고, 여름에는 아교 七전마다 명반 三전의 비율로 한다. 아교는 미리 뜨거운 물 속에 담그어, 깨끗한 솥에 넣고 끓여서 녹인다. 명반은 옹기그릇의 바리에 넣고 찬물을 부어서 녹이면 된다. 아교가 접점 식는 것을 기다려, 백반물(明礬水)를 넣어 충분히 휘젓고, 거기에 뜨거운 물을 가한 다음 틀에 붙인 비단을 벽에 세우고, 편필(排筆)에 아교물을 찍어 윗쪽으로부터 점차 아래쪽으로 비단 위에 가로 칠한다. 그리고 볕에 쬐어 말리고 나서 다시 한번 칠한다. 이같이 세 번을 칠하면 아주 효과가 있다. 뒤의 두번은 더 엷게 하는 것이 좋고, 뜨거운 물을 거기에 가해야 한다. 그렇게 하면 아교가 식어서 엉기는 일이 없다. 겨울일 경

877 翎毛花卉譜

우에는 아교를 미적지근한 불로 덥히는 것이 좋다. 아교를 칠하는 농도는、 마른 후 비단을 퉁겨 소리가 나는 정도면 된다.

將生絹。自上由左右三面。黏幀上。其下未黏一面。用細長竹籤。鑽眼起伏插穿。曬乾。將細繩穿縫竹籤于幀之兩邊。用削塞定。再緊收下繩。俾絹平安。先熬廣膠。冬月膠一兩再用礬三錢。夏月膠七礬三。將膠預以滾水浸之。入淨鍋熬開。用冷水浸化。俟膠漸冷。加入礬水攪勻。再加滾水。將幀絹竪于壁間。用排筆由上而下。刷于絹上。曬乾再上。須三次方妙。後二次。膠水更宜輕淡。可用滾水加之。則不致膠冷凝滯。若多月。膠水宜微火溫之。至于膠水厚薄。須審其彈之有聲則可矣。

〔註〕 第一冊 참조。 ◇幀──틀。 ◇黏──풀로 붙이는 것。 ◇鑽眼──구멍을 뚫는 것。 ◇穿挿──꽂는 것。 ◇幀枋──틀의 가장자리。 ◇削──얇고 평평한 선。 ◇緊收──꼭 조이는 것。 ◇煞開──끓음여서 녹임。 ◇浸化──물에 담그어서 녹임。 ◇攪勻──충분히 휘젓는 것。 ◇排筆──몇 개의 붓을 묶어서 솔처럼 만든 것。 ◇膠水厚薄──膠水의 농도。

이 남는다. 만약 비단 이면에도 석청·석록이 칠해져 있을 때는 거기에도 반수를 바르는 것이 좋다.

이상의 설색에 관한 여러 법은 회화의 비전이다. 이에 고생을 사양치 않고 여러 방법을 수집하여、 자세히 설명을 붙여서 후학들의 지침(指針)을 산는 바이다. 삼가서 소홀히 함이 없기를 바란다. 서령(西泠)의 심심우인백씨(沈心友因伯氏)는 쓰노라.

絹畫上。如用青綠硃砂厚重之色。恐褙時脫落顏色。須于未落幀時上輕礬水一道。其礬之輕重。須嘗之略帶澀味可也。礬時用筆輕過。不可使其停滯。反增痕跡耳。若背後有襯青綠。則亦宜礬之。礬時用筆輕過。係繪事秘傳。妙不憚艱辛。多方訪輯。委曲詳盡。爲後學津梁。愼毋忽焉

西泠沈心友因伯氏識

〔註〕 ◇礬色──물감 위에 礬水를 바르는 것。 ◇津梁──나루터와 다리。 의지가 되는 것。 안내역。

礬 色

비단의 그림에 석청·석록·주사 따위의 투박하고 무거운 색을 썼을 경우에는、 표구할 때에 물감이 벗겨질 우려가 있으므로 이런 것은 틀에서 떼어내기 이전에 반드시 한 번쯤 가벼운 반수를 칠해 두어야 한다. 이 반수의 농도는 그것을 핥아 보아 시큼한 맛이 약간 나는 정도면 된다. 반수를 바를 때에는、 붓을 가볍게 움직이고 머뭇거려서는 안된다. 붓이 머뭇거리면 도리어 흔적이 많

各家名畫

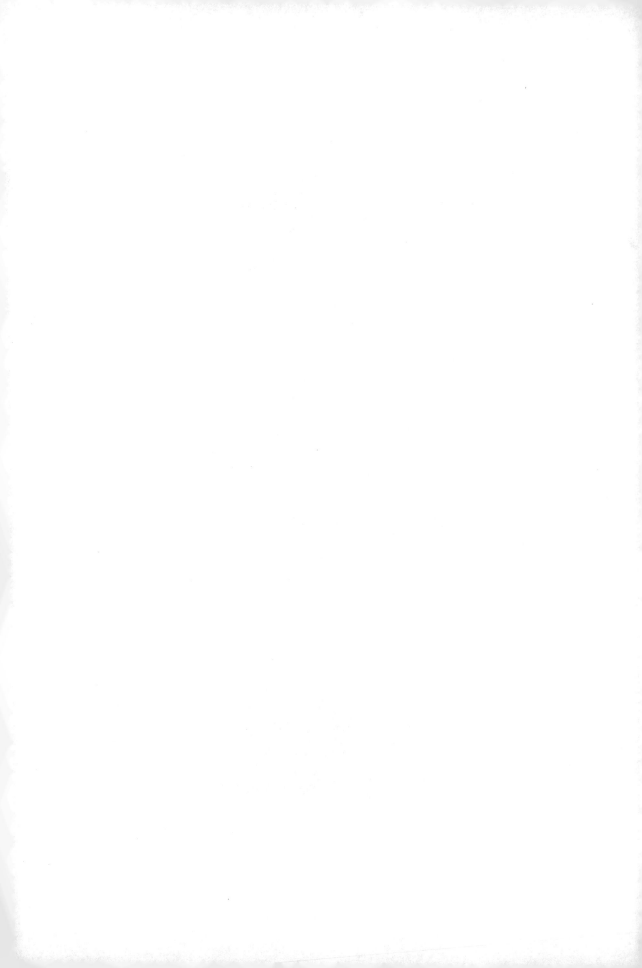

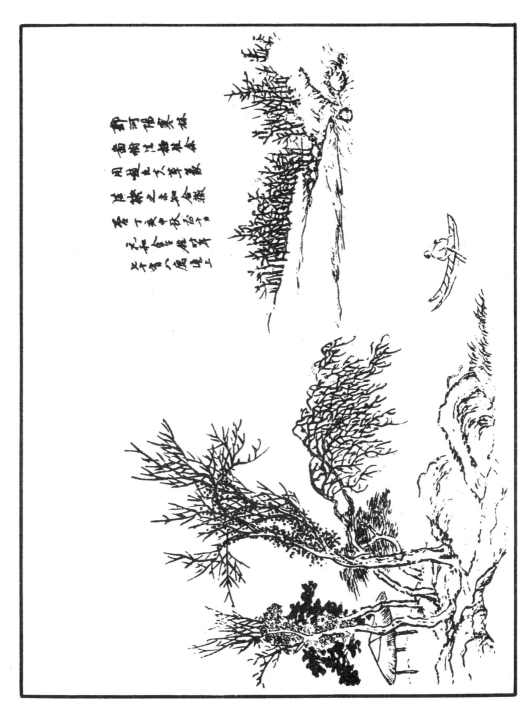

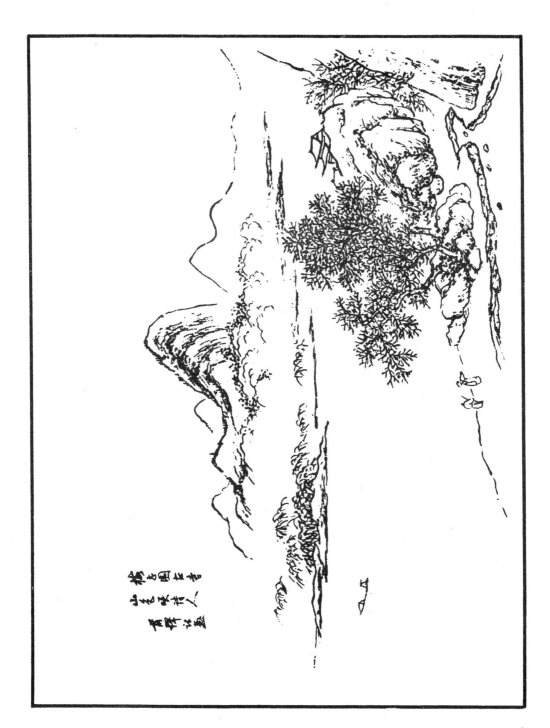

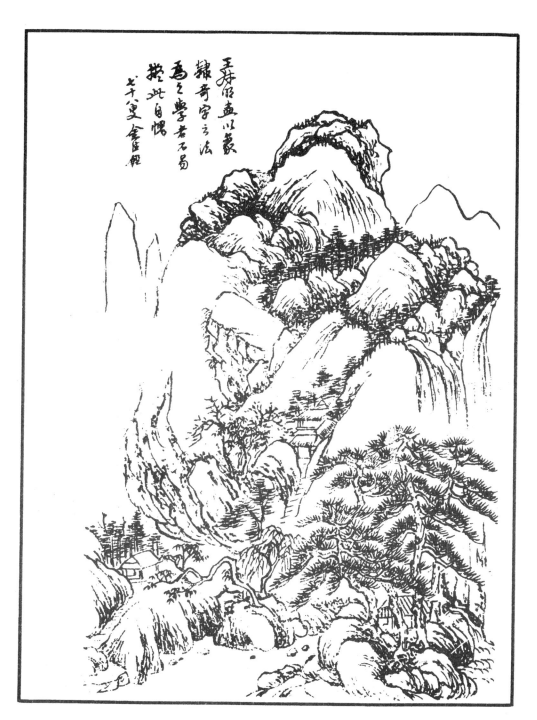

王烟客畫以篆
隸哥字之法
為之學者不易
梦此自惧
七十八叟金农题

柳塘詩思 柏泉臨

時甫季夏上浣寫小景

山邊作畫家地倣寒上

人迹不呼重沽酒陽秋餘

雪秋山館 舒荇林耳池

無邊玉屑畫餘靈瘦骨
山々任意揮布純三千
銀世界速裡野鳥僅得飛
丁亥桂秋薄悌舒酒陪弃題于海工

雨余宜画春山又幾重緑
陰淡寂寞萬千枝葉蓋風更帶
微寒意吹滿得寫来短
邛則仙道人舒浩祥題

久晴水已淺於夷
畫意如上新秧擱
未齊農事村。
與枇杷催耕更
屬傍人喈舒湉模
補記

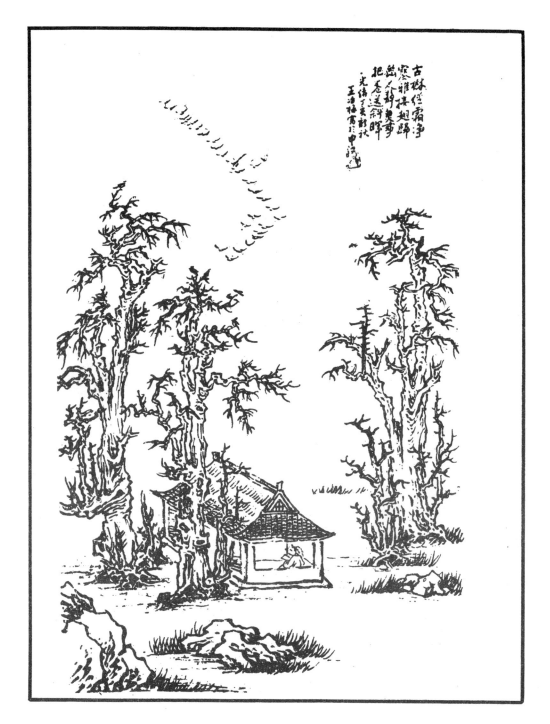

古榦經霜淨
寒鴉接翅歸
幽人靜無事
把卷送斜暉
光緒丁亥新秋
玉海梅賞於申江山

892

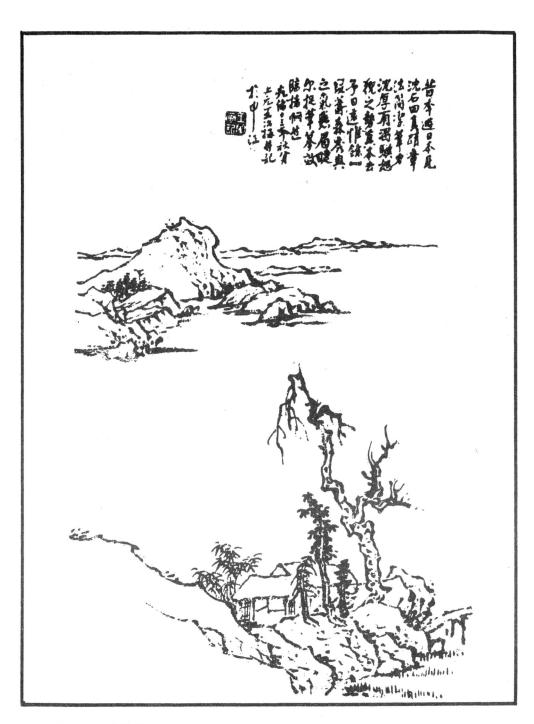

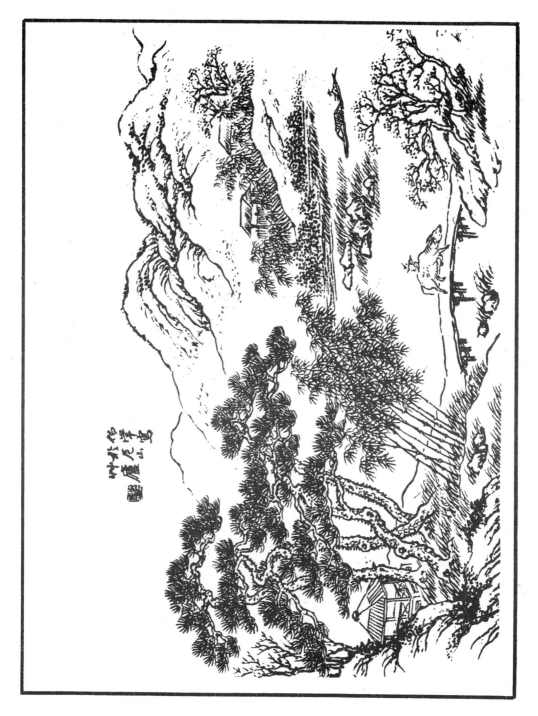

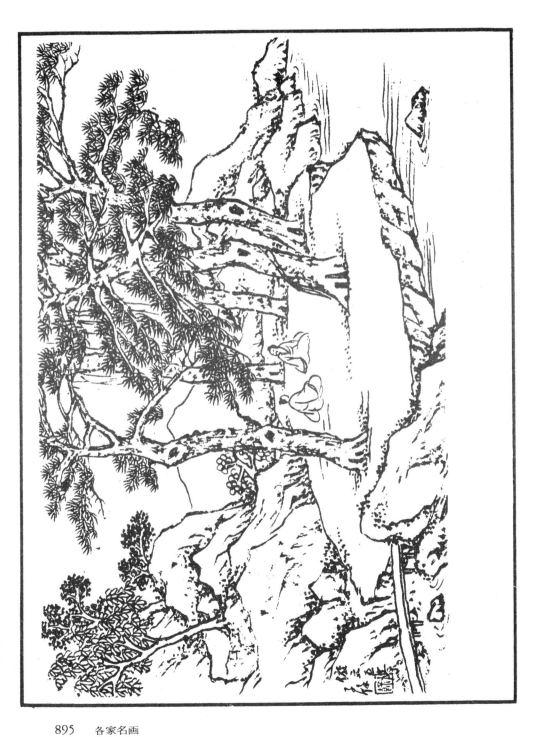

895　各家名画

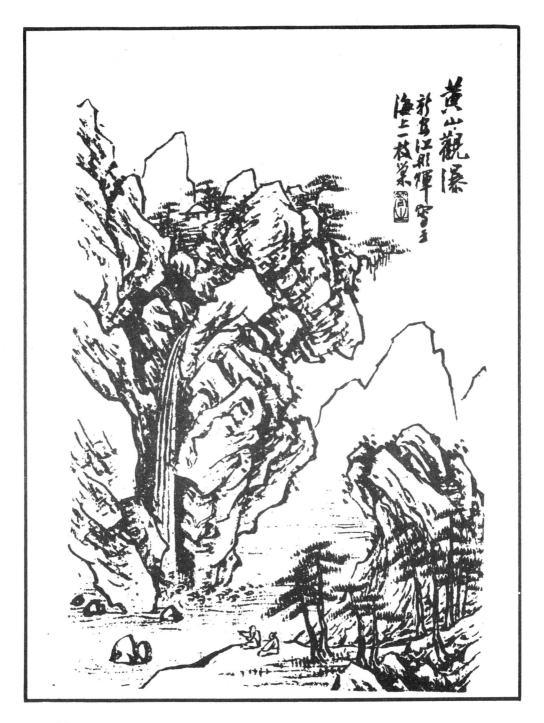

黄山觀瀑

仿北宋鈎勒

怡琴室主平楷

柳塘清趣　胡㙔

902

两香雪滃
铁松写

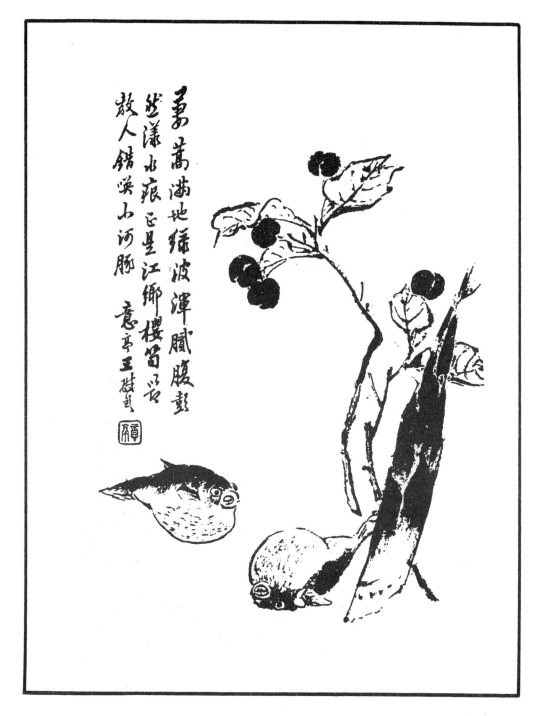

蔞蒿满地绿波浑 腊腹彭
溁漾水痕正是江乡樱笋
教人错笑山河豚 意亭王樹書

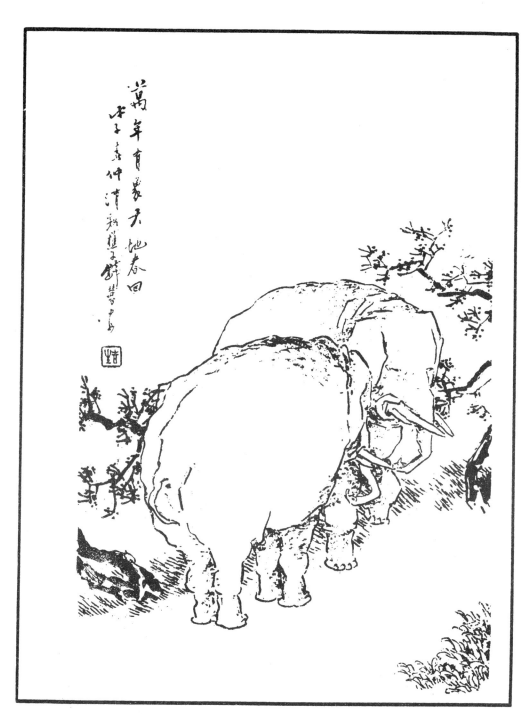

万年有菜天地春回
壬子春仲清秋董子鲜兽中作

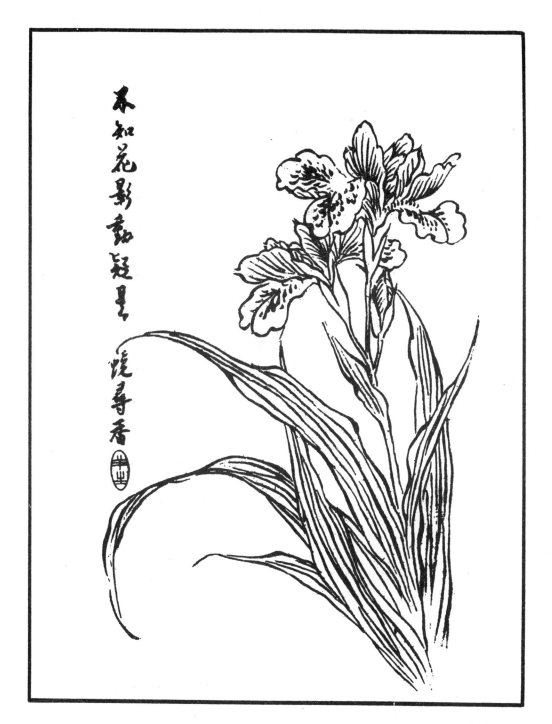

不知花影動疑是

曉尋香

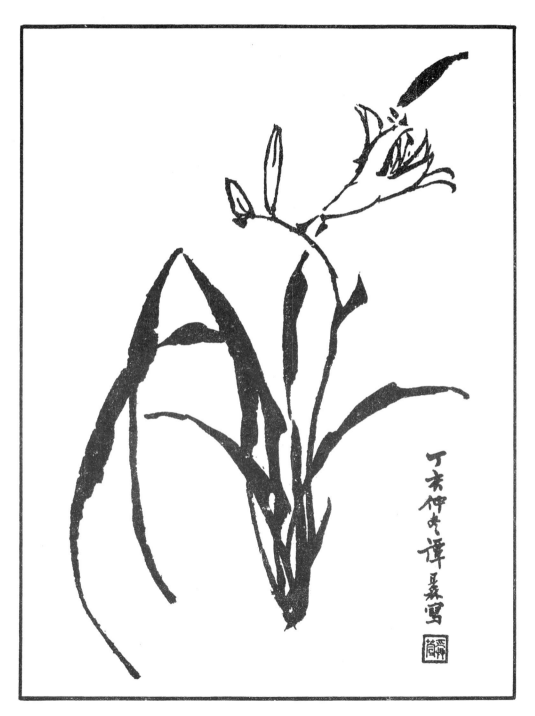

桂桐庭院

鐵梅胡萍寓

蜀山行旅図
按黄鶴山樵筆意
步瀛丁亥秋日 石保

912

綠螘新酤酒紅
泥小火爐晚來
天欲雪能飲一
杯無

　光緒丁亥
　杜子家
　吳石僊 [印]

聽泉圖
衡王陆明 南湖

臨巨然風雨歸
舟圖 吳穀祥

918

空山積雪撫洪谷子
秀水吳軫

竹趣圖
夢六知
居士
秋農
吳毅科

擬李睎古松壑鳴琴

秋衆吳憇群

922

溪流淺淺帶斜

訂樹色山光綠

未明舂將雨

風晚來多

布帆無恙

送儞狂橈庵

蓮�太守柳
江間讀橈
畫山

生計野人足浮
名達者輕溪
山往來慣鷗
鳥忘相驚
梅庵寫

各項目索引（総目次）

古今諸名人圖畫 ……………………… 731

芥子園畫傳 總目次

介子園畫傳
(개자원화전)

인 쇄 : 2020년 7월 6일
발 행 : 2020년 7월 15일
펴낸이 : 윤영수
출판등록 : 제12-1999-074호
발행처 : 韓國學資料原
메 일 : yss559729@naver.com
주 소 : 서울시 서대문구 홍제3동 285-88
전 화 : 02-3159-8050
팩 스 : 02-3159-8051
ISBN 979-90145-93-0 93650

정가 : 90,000원